HISTOIRE ET THÉORIE

DE

LA MUSIQUE DE L'ANTIQUITÉ

TOUS DROITS RÉSERVÉS

HISTOIRE ET THÉORIE

DE

LA MUSIQUE

DE

L'ANTIQUITÉ

PAR

Fr. Aug. GEVAERT

I

GAND
TYPOGRAPHIE C. ANNOOT-BRAECKMAN, MARCHÉ AUX GRAINS

1875

PRÉFACE.

L'ORIGINE de ce livre remonte à 1865, époque où l'admirable ouvrage de Westphal sur la métrique grecque parvint à ma connaissance. La musique des anciens, que j'avais considérée jusque-là comme un sujet absolument dénué d'intérêt, m'apparut tout à coup sous un jour nouveau : j'y vis un objet d'étude attachant et digne de toute l'attention du musicien. Avec une ardeur égale à mon indifférence première, je me mis promptement au courant des travaux modernes consacrés à cette partie de l'érudition musicale. Bientôt me vint l'idée de communiquer le résultat de mes lectures à mes confrères parisiens, ce que je fis dans quelques entretiens qui eurent lieu chez M. Aug. Wolff. Plus tard, je m'engageai à rédiger un résumé de ces conversations familières, sous forme d'un précis de la théorie musicale de l'antiquité; mais, dès que j'eus mis la main à l'œuvre, je m'aperçus qu'un abrégé aussi incomplet serait insuffisant à dissiper des préjugés qui avaient été si longtemps les miens. Dès lors,

la pensée d'entreprendre un travail d'ensemble sur la musique grecque devint chez moi un projet arrêté. Les loisirs forcés que me créèrent les terribles événements de 1870, en me ramenant au pays natal, me permirent de pousser à fond l'étude des sources originales, étude à laquelle je n'avais pu me livrer jusque-là assez complétement. C'est ainsi que ce livre, destiné dans ma première intention à n'être qu'un exposé succinct de la doctrine antique, sans visées à l'originalité, est devenu à la longue un traité complet, embrassant le sujet dans ses moindres détails, et le plus étendu apparemment de tous ceux qui ont jamais été consacrés à la musique grecque.

Je ne me dissimule pas la difficulté d'éveiller l'intérêt pour une science aussi peu en faveur parmi les artistes. Ce n'est pas de nos jours qu'un écrivain croirait donner plus d'autorité à ses doctrines musicales en les couvrant du nom d'Aristoxène, de Ptolémée ou de Boëce. Le discrédit qui a succédé à l'engouement dont la théorie des Grecs fut l'objet, pendant tout le moyen âge et jusqu'au milieu du XVIIIe siècle, tient à plusieurs causes.

La première et la principale est la direction nouvelle que la musique a prise depuis trois siècles, et, par suite, notre peu d'aptitude à faire abstraction du goût moderne, tourné de préférence vers les combinaisons harmoniques et instrumentales. En littérature, comme dans les arts plastiques, le XIXe siècle a appris à goûter les productions de toutes les races, de toutes les époques. En musique, un tel éclectisme n'existe pas encore, tant s'en faut. Seules les personnes sensibles aux beautés particulières de la mélodie homophone, liturgique ou populaire, sont disposées à prendre au sérieux un art où la polyphonie et l'instrumentation jouent un rôle à peu près nul.

Une seconde cause de la défaveur que je signale résulte de l'aridité et des difficultés inhérentes à une telle étude. Quoi de plus rebutant au premier abord que la terminologie musicale des Grecs ? Et quant aux sources d'information, combien leur accès est difficile ! Les livres

spéciaux sont écrits en général par des philologues et en vue de lecteurs hellénistes ; aussi peut-on les considérer comme n'existant pas pour l'immense majorité des musiciens.

Enfin, une autre raison de discrédit est le doute sur le caractère positif des résultats obtenus jusqu'à ces derniers temps. Qui ne se rappelle les solutions contradictoires proposées, tour à tour, relativement au mécanisme des modes et des tons, des genres et des nuances, relativement à l'existence ou à la non-existence de la polyphonie chez les anciens !

Toutes ces causes réunies ont donné naissance à une opinion devenue proverbiale et qui s'exprime ordinairement ainsi : « On ne sait rien de « certain en ce qui concerne la musique des anciens. Ce qu'on peut en « apprendre ne présente aucun intérêt pour le musicien moderne. »

La lecture de notre ouvrage suffira, j'en ai la confiance, à démontrer l'inanité de ces assertions. Pour ne parler d'abord que de la première, disons que, si elle pouvait avoir une apparence de vérité il y a quarante ans, aujourd'hui il n'en est plus de même. Grâce aux travaux de Vincent, de Bellermann et de Westphal, l'étude de la musique grecque est entrée dans une nouvelle phase : les points les plus obscurs de la théorie harmonique ont été éclaircis ; la partie rhythmique de quelques grandes compositions dramatiques est reconstituée avec une certitude suffisante ; la pratique musicale se dégage peu à peu des épais nuages qui l'entouraient ; enfin, les caractères essentiels de l'art à ses diverses périodes ont pu être déterminés.

Est-ce à dire que l'ancienne musique des Hellènes revit pour nous au même degré que leurs arts plastiques ? Évidemment non. Il reste dans nos connaissances une lacune énorme, qui ne pourrait être comblée que par la découverte inespérée de quelques compositions remontant à la période classique de l'art grec. L'unique fragment attribué à un âge aussi reculé — la mélodie d'une demi-strophe de Pindare — est d'une authenticité douteuse ; il est d'ailleurs trop peu étendu pour qu'on puisse en tirer de grandes lumières.

Supposons que l'invasion des barbares au V^e siècle n'eût épargné aucun édifice antérieur au siècle d'Auguste, et que, pour étudier l'architecture grecque, nous n'eussions que les théories de Vitruve, d'une part, et, de l'autre, quelques constructions médiocres du II^e et du III^e siècle. Tel est, à peu de chose près, le problème désespérant qui s'offre à l'historien de la musique gréco-romaine.

Il importe donc de ne pas se faire illusion sur les résultats possibles de notre genre d'études. Ce que nous pouvons savoir est bien peu de chose en comparaison de ce que nous sommes condamnés à ignorer toujours, et ne satisfait notre curiosité que dans une mesure des plus restreintes. Mais il serait déraisonnable de prétendre que, ne pouvant tout connaître, le vrai sage doive se résoudre à tout ignorer. S'il ne nous est pas donné de faire revivre l'art antique dans son ensemble, nous pouvons au moins en recomposer quelques parties, ressaisir sa forme extérieure, nous former une idée assez nette de ses moyens d'exécution, apprendre à mieux connaître et apprécier les produits secondaires qui nous en restent, nous initier enfin à sa théorie si ingénieuse et si instructive. Certes, de tels résultats ne sont pas à dédaigner.

Est-il besoin de plaider l'intérêt historique que présente cette étude? Nous ne le pensons pas. Une connaissance suffisante des doctrines musicales des Grecs est le préliminaire indispensable de toute recherche approfondie sur le passé de notre art. Sans parler du système musical des Arabes et des Persans, emprunté sans aucun doute à la Grèce, il est certain que la musique primitive de l'Église latine n'est autre que celle de la Rome contemporaine. A son tour, cette musique chrétienne, après une série de transformations insensibles, est devenue la nôtre. Ainsi, par un phénomène des plus extraordinaires, l'art moderne et innovateur par excellence, celui qui semble le plus affranchi de toute tradition, se rattache sans aucune interruption au monde païen, tandis que la sculpture et l'architecture, dominées encore aujourd'hui

par les principes antiques, ont dû retrouver ces principes à une époque relativement récente. On ne peut donc avoir là pleine intelligence des origines, des formes et des théories de notre art, embrasser les diverses phases de son développement historique, sans remonter à sa source primitive.

Quant au profit esthétique qu'on peut tirer d'une telle étude, il est également hors de doute. Un musicien qu'on ne soupçonnera pas d'un enthousiasme excessif pour le passé, exprime cette opinion en termes excellents : « Il n'est pas possible, » dit Richard Wagner, dans son grand ouvrage sur le drame musical, « de réfléchir tant « soit peu profondément sur notre art, sans découvrir ses rapports de « solidarité avec celui des Grecs. En vérité, l'art moderne n'est qu'un « anneau dans la chaîne du développement esthétique de l'Europe « entière, développement qui a son point de départ chez les Hellènes. » Remarquons, en effet, qu'à aucune période de son histoire, la musique occidentale n'a pu se soustraire aux influences antiques ; au moment même où, vers la fin du moyen âge, elle achevait de secouer le joug des théories de la Grèce, elle recommençait plus que jamais à subir l'ascendant de ses doctrines esthétiques. On peut dire que c'est la grandeur de l'esprit antique d'avoir fait sentir son action fécondante dans les grandes crises qui, à des siècles de distance, ont renouvelé la face de l'art. Depuis le XVII⁰ siècle, toutes les révolutions dans le drame musical ont consisté à se rapprocher de l'idéal de la tragédie antique : Peri, Gluck et Wagner même sont à ce titre les disciples des anciens. Ce dernier, le plus hardi novateur de notre temps, n'a-t-il pas l'ambition de réunir en lui la double personnalité du poëte-musicien dramatique, comme Eschyle et Sophocle ?

Ainsi l'esthétique, non moins que l'histoire, nous ramène à l'étude de l'antiquité. Juger c'est comparer : or, en ce qui concerne la musique, les monuments qui doivent servir de termes de comparaison sont renfermés dans une période de temps trop limitée. Ce n'est qu'en élargissant

autant que possible le champ de nos investigations, que nous serons mis en état d'apprécier en quoi la conception musicale des modernes est supérieure à celle des anciens, en quoi elle lui est inférieure ; et c'est ainsi seulement que nous acquerrons des idées plus précises, plus justes sur le passé et sur l'avenir de notre art.

Certains esprits pessimistes réclament contre la part, trop grande selon eux, que les études historiques ont prise dans l'éducation artistique; ils y voient une cause de décadence, le symptôme d'une diminution de l'activité productrice et de la personnalité. Peut-être, en effet, vaudrait-il mieux pour l'humanité et pour l'art, retrouver cette période de jeunesse où l'artiste, ignorant le passé, insoucieux de l'avenir, tout entier à l'action présente, trouvait en lui-même et dans les sentiments de ses contemporains, le principe exclusif de ses créations. Mais ce printemps, qui nous le rendra? L'art peut-il s'isoler au milieu d'un monde avide de savoir, et prolonger artificiellement, pour lui seul, une période historique disparue? Peut-il se séparer de la société moderne, et n'en traduit-il pas, malgré lui, les aspirations inquiètes, les tendances multiples? D'ailleurs, est-il bien démontré que la production artistique doive fatalement s'énerver et se débiliter au contact des études historiques? L'Italie de la Renaissance ne nous offre-t-elle pas le spectacle magnifique d'une génération menant de front la recherche scientifique, dans ce qu'elle a de plus minutieux et de plus patient, avec la production artistique la plus éblouissante? Il serait d'ailleurs puéril de chercher à prévoir l'avenir d'un art qui échappe à toutes les analogies. Tandis que l'architecture, la peinture et la sculpture ont déjà plusieurs fois, depuis le christianisme, parcouru en entier le cycle de leurs transformations, la période de la réflexion commence à peine pour la musique.

Au fond, la méconnaissance volontaire de l'art antique implique un préjugé malveillant à l'endroit de la musique elle-même, et ne va pas à moins qu'à lui refuser toute valeur esthétique durable. S'il était vrai que les compositions d'Olympe, tenues pour divines pendant des siècles,

ne dussent être pour nous que pure bizarrerie, de quel droit croirions-nous à la perpétuité des créations d'un Bach, d'un Hændel, d'un Beethoven ? Ces chefs-d'œuvre, auxquels nous devons des jouissances si élevées, deviendraient donc fatalement, à leur tour, des énigmes pour nos descendants ? Mais alors la musique ne serait qu'un fantastique jeu de sons, sans but sérieux, sans racines dans le passé, destiné à s'évanouir dans le vide, et digne à peine d'être compté parmi les arts. Heureusement il n'en est point ainsi. La raison et l'expérience nous enseignent que le temps, cet impitoyable destructeur des formes et des procédés techniques, est impuissant à éteindre l'étincelle divine que recèle toute création du génie, la plus naïve comme la plus raffinée.

Gardons-nous donc de parler légèrement de l'art antique sous prétexte que l'harmonie y joue un rôle très-effacé. En définitive, — et ceci a de quoi nous faire réfléchir — les seuls monuments musicaux qui, jusqu'à présent, aient traversé les siècles, appartiennent à la mélodie homophone. J'ai, en ce qui me concerne, la ferme conviction que les œuvres de nos grands maîtres résisteront aux vicissitudes des temps ; mais il faut bien reconnaître que l'épreuve est encore à faire. Les merveilleuses créations de Palestrina, le dernier et le plus illustre représentant de la polyphonie vocale du moyen âge, n'existent plus que pour les érudits, tandis que les humbles cantilènes de Saint Ambroise résonnent encore tous les jours dans nos temples et sont le seul aliment artistique de milliers de chrétiens.

Je l'ai dit plus haut : mon livre est écrit par un musicien pour des musiciens. Partant de ce point de vue, auquel j'ai tâché de me maintenir pendant tout le cours de mon travail, je n'ai jamais cru devoir prendre le ton de la polémique, lequel aurait eu pour résultat de rendre plus difficile encore l'intelligence d'une théorie déjà par elle-même peu aisée à comprendre. Les faits désormais à l'abri de toute controverse ont été énoncés et analysés aussi brièvement que possible. Dans les questions encore indécises, j'ai donné la solution à laquelle je m'arrête,

en indiquant avec un développement suffisant les motifs qui me la font adopter. Mes hypothèses personnelles — et comment pourrait-on éviter les hypothèses en cette matière? — sont présentées comme telles. Dans ces différents cas, des notes très-abondantes offriront au lecteur, non-seulement l'indication des sources originales, mais, lorsqu'il s'agit d'auteurs grecs ou latins, la traduction complète des passages sur lesquels s'appuient mes assertions.

La citation du nom de Westphal presque à chaque page de mon livre pourra donner au lecteur une idée des services que cet homme éminent, aussi artiste qu'érudit, a rendus à la science dont il est ici question. Bien que la musique, dans le sens étroit du mot, ne forme pour ainsi dire que la partie accessoire des grands travaux de Westphal, la doctrine des tons et des modes, le mécanisme de la notation ont été débrouillés pour la première fois par lui. Le système des « arts musiques, » dans leurs rapports avec les autres arts et dans leurs applications pratiques, a été exposé par l'éminent philologue avec un si rare bonheur d'expression qu'il ne pourrait que perdre à être présenté sous une autre forme. Aussi n'ai-je pas hésité à reproduire simplement, en les abrégeant, les deux premiers paragraphes de sa « Métrique » consacrés à cette division fondamentale. Ils forment dans le deuxième chapitre de mon premier livre les §§ I et II. S'il m'a été possible de traiter la théorie harmonique d'une manière plus approfondie, plus méthodique, et d'arriver ainsi parfois à des solutions plus exactes; si j'ai pu confirmer, par l'analyse comparative des vieux chants liturgiques et nationaux de l'Europe occidentale, les idées de Westphal sur le caractère harmonique des modes, restées jusqu'ici à l'état de simples hypothèses; si j'ai réussi enfin à signaler quelques faits entièrement nouveaux, c'est que, renfermé dans les limites de l'art musical proprement dit, j'avais un champ infiniment moins vaste à embrasser et à explorer. Il est naturel aussi que les points spécialement techniques aient gagné à être traités par un musicien de profession, exercé à saisir promptement, dans la

pratique moderne, des analogies et des rapprochements qui ne pouvaient s'offrir à l'esprit d'un philologue. C'est ainsi que certaines parties, restées jusqu'à présent à l'état d'énigmes indéchiffrables, — les genres, les nuances, la nomenclature thétique, etc. — ont pu être expliquées d'une manière satisfaisante. Je suis arrivé de la sorte à ce résultat très-réel, bien qu'imprévu pour moi-même, que la musique grecque, naguère encore considérée comme incompatible avec l'organisation de l'Européen moderne, ne renferme en définitive aucune particularité pour laquelle nous ne puissions découvrir quelque analogie, rapprochée ou lointaine, soit dans la musique liturgique, soit dans l'art actuel.

Si l'on excepte le chapitre III du premier livre, où j'ai tâché de condenser dans un récit suivi tout ce que l'on a recueilli jusqu'à ce jour de dates et de faits intéressants, l'histoire, au sens rigoureux du mot, ne forme pas dans cet ouvrage l'objet d'une division distincte; partout elle se trouve mêlée à l'exposition de la théorie et de la pratique musicales. Dans l'état actuel de nos connaissances, cette histoire présente des lacunes trop grandes pour être écrite d'une manière suivie. Westphal lui-même semble s'être rallié à l'opinion que j'exprime, puisqu'il a renoncé à donner la suite de son « Histoire de la musique antique, » si brillamment commencée il y a dix ans. Mais il a frayé la voie à ses successeurs; et si j'ai pu explorer quelques coins ignorés de ce vaste domaine, c'est en m'inspirant de sa méthode et en profitant dans une large mesure de ses découvertes.

Tout en écartant ce qui pouvait rendre mon livre trop aride, je n'ai pu reculer, cependant, devant l'emploi de la terminologie grecque, peu attrayante au premier aspect, mais intéressante dans quelques-unes de ses parties, et sans la connaissance de laquelle, en somme, la musique ancienne reste lettre close. Toutefois j'ai eu soin de donner l'interprétation des termes, à mesure qu'ils apparaissent pour la première fois. La lecture s'en trouvera un peu ralentie au début, mais cet inconvénient sera largement compensé par la clarté qui en résultera dans la suite.

Si j'ose livrer avec quelque confiance ce livre au jugement des hommes compétents, je le dois en grande partie à un concours de circonstances favorables. Plusieurs de mes amis, hommes de savoir et artistes, ont bien voulu m'aider dans le travail ardu de la correction des épreuves. Un savant philologue, auquel m'unissent les liens d'une amitié déjà ancienne et d'une commune affection pour la ville qui, depuis notre jeunesse, nous a adoptés comme siens, M. Aug. Wagener, a bien voulu se dévouer à mon œuvre. Auteur lui-même d'un mémoire sur l'harmonie de l'antiquité, qui, après quinze ans, est resté le travail le plus complet sur cette matière, il a non-seulement pu me donner ses précieux conseils et passer mes idées au creuset d'une critique sévère, mais encore il a consenti à m'accorder son concours actif pour la correction et pour l'interprétation d'une foule de textes. Les problèmes musicaux d'Aristote, notamment, traduits par lui, ainsi que plusieurs notes philologiques dont il a bien voulu enrichir mon ouvrage, sont marqués de ses initiales (A. W.).

Enfin, pour que rien ne manquât à ma chance, il se trouve que mon éditeur est aussi un ami, un proche parent. Grâce à son dévouement, à son abnégation, à ses soins tout spéciaux, mon livre peut se présenter dans des conditions matérielles inusitées pour des ouvrages de ce genre.

En livrant à la publicité ce premier volume, je ne m'en dissimule pas les nombreuses imperfections. Néanmoins, tel qu'il est, j'ai le ferme espoir qu'aucun artiste vraiment éclairé ne regrettera le temps employé à le parcourir. Dût-on d'ailleurs n'emporter de cette lecture qu'une idée plus élevée de l'art musical et de son rôle dans la vie intellectuelle d'une race privilégiée entre toutes, le but principal de mon livre serait atteint, et je me croirais amplement payé de mes veilles et de mes travaux.

Bruxelles, le 1ᵉʳ février 1875.

F. A. GEVAERT.

TABLE DES MATIÈRES.

Pages.
Préface . v

LIVRE I.

NOTIONS GÉNÉRALES.

CHAPITRE I.

Sources de nos connaissances sur la musique de l'antiquité. 1

CHAPITRE II.

Rôle de la musique dans la civilisation hellénique. — Sa place parmi les autres arts. — Caractères généraux de la musique des anciens. 21

CHAPITRE III.

Coup-d'œil sur les diverses périodes de l'histoire de la musique ancienne. . . . 41

CHAPITRE IV.

Les diverses parties de l'enseignement musical dans l'antiquité. 61

LIVRE II.

HARMONIQUE ET MÉLOPÉE.

CHAPITRE I.

Sons, intervalles, systèmes (ou échelles). 81

CHAPITRE II.

Harmonies ou modes de la musique des anciens. 127

CHAPITRE III.

Tons, tropes ou échelles de transposition. 209

CHAPITRE IV.

Genres et nuances ou *chroai* . 269

CHAPITRE V.

Mélopée ou composition mélodique 337

CHAPITRE VI.

Notation musicale des Grecs . 393

APPENDICE. 445

LIVRE I.

NOTIONS GÉNÉRALES.

CHAPITRE I.

SOURCES DE NOS CONNAISSANCES SUR LA MUSIQUE DE L'ANTIQUITÉ.

§ I.

L'Histoire et la théorie d'un art disparu ne peuvent se reconstruire que de deux manières : par l'analyse des œuvres que cet art a laissées derrière lui, ou par l'étude des documents qui exposent ses principes didactiques. Ces deux sources d'information absentes, toute base fait défaut.

Que savons-nous, en effet, de la musique des Assyriens, des Hébreux, des Égyptiens, après tout ce qui a été écrit à ce sujet? Que le chant, le jeu des instruments étaient en grand honneur auprès de ces peuples et y avaient atteint un degré de culture relativement élevé. Voilà tout. Les instruments hébreux dont nous connaissons les noms, ceux que nous voyons représentés sur les monuments de l'Assyrie et de l'Égypte ne nous apprennent rien de positif sur les principes théoriques, sur le caractère de la musique de ces antiques nations. Les inductions que l'on a essayé de tirer de leur état intellectuel et social, du

degré de perfection qu'elles avaient atteint dans les autres arts, n'ont pas fait avancer la question d'un pas. Enfin, les sciences nouvelles qui, de notre temps, ont transformé l'histoire des religions, des mythologies, des races et des langues, — l'ethnologie et la philologie comparées — ne rendent à l'historien de l'art qu'un service négatif : c'est de l'empêcher de s'égarer sur un terrain où il n'y a rien à glaner pour lui.

C'est que l'art n'est pas, comme la langue et la religion, le produit nécessaire et immédiat du génie de chaque peuple; il se transplante souvent d'un pays à l'autre; — nous en avons un exemple frappant dans les arts helléniques, qui tous semblent être venus du dehors — il n'appartient pas à l'enfance des sociétés et n'apparaît que dans une phase de civilisation développée. A cet égard, il est vrai, on serait tenté de faire une exception pour la musique. Toute poésie, en effet, fut chantée à l'origine. Mais ce chant primitif n'était qu'une accentuation de la parole, plus solennelle, plus variée que celle du langage ordinaire et, de toute manière, inséparable du mot. Or, cette forme rudimentaire de la mélodie, sans intérêt pour l'histoire de l'art, a duré pendant un long espace de siècles. Nous allons en donner la preuve irrécusable.

Le vocabulaire primitif des langues indo-européennes, reconstruit par la linguistique moderne, auquel nous devons des notions si précieuses sur les croyances, les mœurs et la civilisation des ancêtres de notre race, ne renferme aucun verbe, aucun substantif, ayant quelque rapport à la musique. Le chant lui-même, pris dans son acception la plus stricte, c'est-à-dire l'action d'émettre des sons musicaux par la voix humaine, n'a pas de vocable spécial dans la langue aryaque. Il s'exprime dans les diverses familles de langues par des racines verbales secondaires, différentes parfois d'un dialecte à l'autre, et dont le sens originaire est *faire du bruit, célébrer, parler,* (KAN, *can-ere, can-tare;* VAD, ἀ-Fείδω, SAK, *sag-an, sang, sin-gan*). Mais il y a plus. Le grec et le latin, dont la séparation s'est effectuée à une époque relativement récente et qui ont gardé dans leur vocabulaire tant d'éléments communs, n'offrent ici aucune analogie saisissable[1]. Si l'on

[1] Voir Aug. Fick, *Vergleichendes Wörterbuch der Indogermanischen Sprachen*, 2ᵉ édit. Gœttingue, 1871.

excepte les emprunts faits de part et d'autre depuis les temps historiques, nous ne trouvons dans les deux idiomes aucun terme musical, aucun nom d'instrument que l'on puisse identifier.

Il ne saurait dès lors être question d'une musique aryenne ou même gréco-latine, pas davantage, probablement, d'une musique sémitique. Tout ce qu'il est possible de conjecturer avec quelque vraisemblance sur les commencements de notre art, commencements qui semblent avoir été les mêmes chez tous les peuples, se résume dans les deux points suivants :

1° L'art musical proprement dit débute par la culture régulière des instruments à cordes[1]. C'est le mode d'accord de ces instruments qui a fait découvrir les trois consonnances primitives : l'octave, la quinte et la quarte, connues depuis des temps fort reculés[2].

2° Le système musical primitif est engendré par une progression harmonique de quintes et de quartes enchaînées, limitée à cinq termes et renfermée dans l'étendue d'une octave. Soit la série suivante :

<p style="text-align:center">mi la ré sol ut</p>

elle fournira cinq manières de disposer les quartes et les quintes :

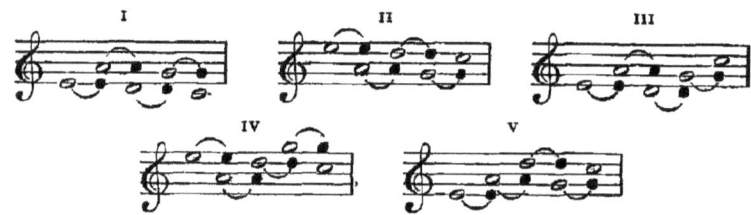

Les cinq échelles mélodiques produites par ces diverses combinaisons d'intervalles, n'ont que cinq degrés dans l'espace de

[1] Ce fait est exprimé dans la légende antique par le mythe de la lyre de Mercure.

[2] HELMHOLTZ, *Théorie physiologique de la musique fondée sur l'étude des sensations auditives*, traduction de G. Guéroult. Paris, 1868, p. 334.

D'après une tradition pythagoricienne recueillie par Boëce (*de Musica*, I, 20), la lyre de Mercure aurait été accordée ainsi :

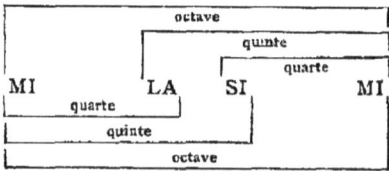

l'octave et ne renferment ni le demi-ton, ni le triton, ni le renversement de ces deux intervalles (la septième majeure et la quinte mineure).

L'existence de l'échelle pentaphone chez des peuples d'origine différente et de civilisation fort inégale a été déjà signalée depuis longtemps[1]. Mais ce qu'on ne semble pas avoir remarqué jusqu'à ce jour, c'est que ce phénomène est universel. En effet, ce ne sont pas seulement les Chinois et les Celtes qui possèdent des échelles de cette espèce; nous les retrouvons sur tous les rivages du globe : en Afrique, en Amérique, en Océanie[2]. On en saisit aussi des traces évidentes dans la musique gréco-romaine, ainsi que dans les mélodies scandinaves et slaves.

Faut-il conclure de là, avec Kretzschmer[3], que nous possédons dans l'échelle pentaphone les restes d'un système musical établi aux temps préhistoriques par une race privilégiée, et dont la doctrine des Grecs ne renfermerait que des débris informes? N'est-il pas plus naturel, au contraire, de n'y voir que la manifestation d'une loi générale, conséquence de l'organisation physiologique de l'homme?

[1] KRETZSCHMER, *Ideen zu einer Theorie der Musik*. Stralsund, 1833, pp. 17, 21 et *passim*. — HELMHOLTZ, *Théorie physiol.*, p. 339 et suiv.

[2] On peut vérifier cette assertion en examinant les échelles et les mélodies citées dans les ouvrages suivants :

VILLOTEAU, *Instruments de musique des Orientaux*, dans la *Description de l'Égypte*. Éd. in-8°. Paris, 1822, p. 382. — *De l'état actuel de l'art musical en Égypte*. Éd. in-fol., pp. 132 et 133 : préludes et accompagnements.

FÉTIS, *Histoire générale de la musique*, T. I. Paris, 1869. Air canadien en 2/4, p. 14; autre à 4 temps, p. 15; chant des Papous, p. 22; des Foulahs, p. 33; air kalmouk, p. 85; deux airs malais, p. 88; échelle d'une ancienne flûte péruvienne, p. 102. T. II, chant indou, p. 272.

ENGEL, *Introduction to the study of national music*. Londres, 1866. Airs siamois, pp. 51 et 52; air javanais, p. 52; air japonais, p. 51.

[3] *Ideen zu einer Theorie* etc., p. 26.

Quoi qu'il en soit, le fait en lui-même est des plus intéressants et nous montre qu'un même principe a partout présidé à la formation du système musical. Il soulève un coin du voile épais qui recouvre les origines de notre art, mais il n'offre aucune prise à la recherche historique. Celle-ci, nous le répétons, ne peut s'établir que sur une littérature musicale. Or, parmi toutes les nations de l'antiquité, quelques-unes seulement nous ont laissé une littérature de ce genre : ce sont avant tout les Hellènes et leurs disciples les Romains ; en Grèce on commença à écrire sur la musique dès le VI^e siècle avant J. C. Deux autres peuples très-anciennement civilisés, les Chinois et les Hindous, ont aussi cultivé cette branche de la science, mais jusqu'à ce jour leurs écrits musicaux sont restés à peu près inconnus à l'Europe. Aussi longtemps qu'une critique sévère et approfondie ne nous aura pas fixés sur la valeur, l'âge et la provenance de cette littérature, — ce travail n'est pas même commencé — le plus sûr sera de s'en tenir aux sources grecques et romaines, les seules qui nous soient immédiatement accessibles.

Nous énumérons et analysons, dans le paragraphe suivant, les monuments et documents musicaux que les deux grands peuples civilisateurs de l'ancien continent nous ont laissés en entier ou par fragments.

§ II.

On peut ranger sous trois catégories ce qui nous reste de l'art pratique des Grecs et des Romains. Restes de la musique de l'antiquité.

En premier lieu, les morceaux et fragments dont l'authenticité ne soulève pas de doutes sérieux et qui nous ont été transmis dans la notation originale. Ce sont d'abord trois mélodies vocales : hymnes à la Muse, à Hélios, à Némésis, composés, à ce que l'on croit, sous le règne d'Adrien, le premier par un inconnu, que 117-138 apr. J C. les manuscrits nomment Denys le Vieux, le troisième — peut-être aussi le deuxième — par Mésomède, poëte-musicien originaire de la Crète[1] ; ensuite quelques fragments très-courts de musique

[1] FRÉD. BELLERMANN, *Die Hymnen des Dionysius und Mesomedes*. Berlin, 1840.

instrumentale — exercices élémentaires, formules d'accompagnement, petites mélodies — qui semblent avoir fait partie d'une *méthode* d'instrument (de cithare?) et se trouvent notés à la suite d'un traité anonyme analysé plus loin[1].

En second lieu, deux mélodies supposées apocryphes par quelques écrivains. La première est le début d'une œuvre chorale de Pindare, la Ire Pythique, dont le texte poétique nous est parvenu intégralement. Le Jésuite Kircher, qui nous transmet ce chant en notation grecque, prétend l'avoir copié dans un manuscrit appartenant de son temps à la bibliothèque d'un couvent près de Messine[2]; mais le manuscrit n'a pu être retrouvé jusqu'à ce jour[3]. Il reste donc un doute grave sur l'authenticité du fragment, même après le jugement favorable que Boeckh et Westphal ont émis à cet égard[4]. Quant à la seconde de ces mélodies, plus suspecte à juste titre que la première, elle a été utilisée par le grand compositeur vénitien Benedetto Marcello, dans une de ses plus belles œuvres (le Psaume XVIIIe), et donnée par lui en notation grecque comme un hymne à Déméter[5].

Il est enfin une troisième catégorie d'œuvres musicales que nous pouvons considérer, sinon comme des monuments authentiques de l'art grec ou romain, au moins comme le prolongement chrétien de la musique antique. Nous voulons parler des chants liturgiques de l'Église primitive. Ils sont à la musique païenne ce qu'est le grec du Nouveau Testament à la langue littéraire de la belle époque classique. La collection de ces mélodies s'est formée pendant les premiers siècles du christianisme, alors que l'art ancien n'avait pas encore entièrement disparu.

La partie musicale de l'Antiphonaire, il est vrai, n'a été fixée par la notation que longtemps après; nous n'avons donc aucune garantie matérielle de la transmission fidèle des cantilènes chrétiennes. Toutefois, quand on réfléchit à la ténacité de la tradition

[1] Tous les restes authentiques de la musique antique ont été réunis par Westphal dans le supplément du Ier vol. de sa *Metrik der Griechen*, 2e édit. Leipzig, 1867, p. 50-65.

[2] *Musurgia universalis*. Rome, 1650, I, 541.

[3] Fréd. Bellermann, *Die Hymnen* etc., p. 1-2.

[4] Voir l'analyse critique de Westphal, *Metrik* (2e éd.), II, p. 622 et suiv.

[5] *Parte di canto greco del modo ipolidio sopra un inno d'Omero a Cerere*. Éd. de Carli. (Paris), T. II, p. 181.

au sein des communautés religieuses, aux précautions que l'Église prit de bonne heure pour la conservation de son chant, — dès le temps de Constantin nous voyons surgir à Rome des écoles pour les enfants de chœur — au peu de changements que ces mélodies ont subi depuis le IX^e siècle[1] jusqu'à nos jours, à l'extrême simplicité de leur structure, qui les garantit contre toute altération fondamentale, on est porté à croire que notre Antiphonaire actuel, dans ses parties essentielles, ne diffère pas sensiblement de celui que Saint-Grégoire le Grand compila dans les dernières années du VI^e siècle.

Au delà de cette époque, la tradition nous abandonne. Il n'est pas impossible toutefois de remonter plus haut et de déterminer la date relative des divers éléments dont s'est formé l'Antiphonaire grégorien. Sans entrer maintenant au fond de cette question, réservée pour un autre endroit, disons que l'on reconnaît facilement deux couches de chants, correspondant à deux âges distincts. La plus récente se compose de morceaux mélismatiques et développés (répons, graduels, traits, introïts, *alléluias*); ce sont, en général, des variations sur des motifs mélodiques plus anciens. Ces morceaux, dont l'exécution suppose l'existence d'un corps de chantres exercés, ne doivent pas remonter au delà du VI^e siècle. Une seconde couche, plus ancienne, est fournie par les chants syllabiques. Par là nous ne désignons pas seulement les parties primitives de la liturgie (la psalmodie, la préface, le Pater, etc.), mais aussi les antiennes des Heures. Celles-ci sont composées sur une trentaine de mélodies-types, que l'on pourrait appeler les thèmes fondamentaux de la musique chrétienne[2], et nous représentent sans aucun doute les formes mélodiques les plus en vogue dans le monde romain aux premiers siècles de notre ère. On ne peut nier que ces monuments n'aient une véritable importance. Lors même qu'on les considérerait seulement comme des produits d'un art propre aux chrétiens, la musicologie pourrait encore en tirer de grandes lumières. Il va de soi qu'en l'absence

[1] Voir l'analyse d'une foule d'antiennes dans Aurélien de Réomé (ap. GERBERT, *Scriptores ecclesiastici de musica sacra*. St Blaise, 1784, I, 42 et suiv.).

[2] Cf. DE VROYE et VAN ELEWYCK, *De la musique religieuse. Les congrès de Malines et de Paris*. Paris, Louvain et Bruxelles, 1866, p. 3-41.

de travaux spéciaux et approfondis sur ces compositions, on ne doit s'en servir qu'avec une extrême réserve. Au moins est-on autorisé à les consulter alors que nous cherchons en vain un exemple dans les rares spécimens de l'art païen.

Documents. Autant la partie pratique de l'art ancien nous est parvenue d'une manière fragmentaire et obscure, autant la partie théorique nous est connue par de nombreux documents. La plupart des traités écrits en langue grecque ont été recueillis dans trois collections, dont nous allons énumérer le contenu.

La plus considérable, celle que le philologue danois Marc Meibom *vers 320 av. J.-C.* publia en 1652[1], renferme les auteurs suivants : I) ARISTOXÈNE, *Éléments harmoniques*, en trois livres. Ces fragments — car nous n'avons pas devant nous des traités complets — appartenaient originairement à deux écrits distincts : les Principes (*Archai*) et *v. 300.* les Éléments (*Stoicheia*)[2]. II) EUCLIDE, *Introduction harmonique* et *Division du monocorde;* le dernier opuscule seul a pour auteur *sous Antonin.* le célèbre mathématicien. III) NICOMAQUE DE GERASA, *Manuel* *138-161 apr. J.-C.* *d'Harmonique*, en deux livres[3]. IV) ALYPIUS, *Introduction musicale;* la source principale pour la connaissance de la notation antique. V) GAUDENCE, *Introduction harmonique*. VI) BACCHIUS L'ANCIEN, *Introduction à l'art musical*. VII) ARISTIDE QUINTILIEN, *De la musique*, en trois livres. C'est l'ouvrage le plus étendu de toute la littérature musicale des anciens. Meibom y a joint le traité latin de Martianus Capella, lequel est considéré à tort comme une simple traduction de l'écrit d'Aristide.

Trois écrits musicaux, d'une étendue considérable, ont été insérés par le savant anglais Wallis dans le 3ᵉ volume de ses *Opera mathematica*[4]. Ce sont : VIII) les *Harmoniques* de CLAUDE *s. Marc-Aurèle.* PTOLÉMÉE, le célèbre géographe alexandrin, en trois livres; *160-180.* *v. 260.* IX) *Commentaire sur l'Harmonique de Ptolémée*, par PORPHYRE, en trois livres; X) l'*Harmonique* de MANUEL BRYENNE, en trois

[1] *Antiquae musicae auctores septem. Græcè et latinè. Marcus Meibomius restituit ac notis explicavit.* 2 vol. in-4°. Amsterdam, L. Elzevir.

[2] WESTPHAL, *Metrik*, I, p. 36-43.

[3] Le dernier fragment (p. 33), qui porte pour souscription *ejusdem Nicomachi*, est manifestement apocryphe.

[4] Oxford, 1699, texte grec et traduction latine.

livres. Bien que ce traité byzantin ait été rédigé seulement au XIVe siècle, il renferme des parties fort anciennes.

Un savant français, Vincent, a publié en 1847 le texte ou la traduction de plusieurs écrits et fragments, inédits pour la plupart[1], et dont voici les plus importants : XI) *Traité de musique*, par un anonyme, et XII) *Manuel de l'art musical théorique et pratique*, également anonyme. Ces deux ouvrages sont réunis dans tous les manuscrits[2], bien qu'ils ne fassent pas suite l'un à l'autre; le second, le plus intéressant, se subdivise lui-même en deux fragments entièrement distincts, dont le dernier renferme une assez grande quantité d'exemples notés[3]. Il y a donc lieu de distinguer un premier, un deuxième et un troisième anonyme. XIII) *Introduction à l'art musical*, de BACCHIUS LE VIEUX: opuscule entièrement différent de celui que Meibom a publié sous le même titre; XIV) le texte grec du *Traité d'Harmonique* de GEORGES PACHYMÈRE, écrivain byzantin du XIIIe siècle.

En dehors de ces recueils nous ne possédons que trois documents musicaux écrits en grec : XV) les *Fragments rhythmiques* d'ARISTOXÈNE[4]; XVI) le *Dialogue* de PLUTARQUE *sur la musique*[5]; XVII) le traité acoustico-musical de THÉON DE SMYRNE[6].

sous Trajan. 100-117 apr. J. C.
sous Adrien. 118-138.

Pour compléter cette statistique, il nous reste à mentionner quelques polygraphes dont les ouvrages renferment des chapitres assez étendus consacrés à la musique : XVIII) ARISTOTE. Le

[1] *Notice sur trois manuscrits grecs relatifs à la musique*, avec une traduction française et des commentaires (2e partie du 16e vol. des *Extraits et Notices* des manuscrits de la bibliothèque du Roi). Paris, 1847.

[2] Les suscriptions sont de Vincent. Le manuscrit anonyme et le traité suivant (de Bacchius) avaient déjà été publiés en 1841 avec des annotations par M. FRÉD. BELLERMANN, sous le titre de *Anonymi scriptio de musica. Bacchii senioris Introductio artis musicæ e codd. Paris. Neap. Rom.* Berlin, Förstner.

[3] Ce dernier fragment commence chez Vincent à la page 33. Il offre une série de définitions et d'exemples très-intéressants, mais disposés sans aucun ordre. M. Carl von Jan a donné une analyse très-détaillée de tout le document anonyme dans le *Philologus*, XXX, 408-419.

[4] Publiés pour la première fois à Venise en 1785 par MORELLI, ensuite par FEUSSNER sous le titre *Aristoxenus Grundzüge der Rhythmik* (texte grec et trad. all.). Hanau, 1850.

[5] La plus récente édition de cet opuscule intéressant est celle de WESTPHAL, *Plutarch über die Musik* (texte, trad. all. et notes). Breslau, 1865.

[6] *Theonis Smyrnaei platonici eorum quae in Mathematicis ad Platonis lectionem utilia sunt expositio*, texte grec avec une trad. lat. de BOUILLAUD (Bullialdus). Paris, 1644.

célèbre philosophe s'occupe de questions musicales dans plusieurs de ses écrits et particulièrement au 19⁰ chapitre des *Problèmes* et au 8⁰ livre de la *Politique*. XIX) POLLUX, grammairien du temps de l'empereur Commode. Le 4⁰ livre de son *Dictionnaire encyclopédique*[1] est consacré en grande partie au chant, aux instruments et au théâtre. XX) ATHÉNÉE. Son *Banquet des savants*[2] est riche en notices sur la musique, particulièrement les 1ʳ, 4⁰, 14⁰ et 15⁰ livres. XXI) MICHEL PSELLOS, écrivain byzantin du XI⁰ siècle, a laissé un petit abrégé harmonique et quelques fragments rhythmiques[3].

D'autres écrivains, qui nous donnent accidentellement des renseignements isolés sur tel ou tel point de la théorie ou de la pratique, seront cités en temps et lieu.

Chez les Romains, l'érudition musicale n'a pas atteint un développement considérable. L'ouvrage d'Albinus, le plus ancien de leurs musicographes, est perdu[4]. Tout ce qui nous reste de cette littérature se réduit à deux traités de date récente et d'une importance assez secondaire : XXII) celui de MARTIANUS CAPELLA[5] dont il a déjà été question ; XXIII) les cinq livres de BOËCE sur la musique[6]. C'est le dernier document latin qui puisse être considéré comme appartenant encore à l'art antique ; il a été écrit vers 520. A cette même époque apparaît déjà le premier musicographe chrétien, Cassiodore. Nous n'avons à citer ici que pour mémoire les noms de Vitruve, de Censorin et de Macrobe. Les paragraphes consacrés à la musique dans leurs écrits[7] ne nous apprennent rien que nous ne sachions d'ailleurs.

[1] *Julii Pollucis onomasticum*. Amsterdam, 1708.

[2] *Deipnosophistarum*, libri XV. Il en existe une traduction française par M. LEFEBVRE DE VILLEBRUNE. Paris, 1789 (5 vol. in-fol.).

[3] *De quatuor mathematicis scientiis*. Bâle, 1556. — WESTPHAL, *Metrik*, I, suppl., p. 18-21.

[4] Il avait déjà disparu au commencement du VI⁰ siècle. (Voir Cassiodore dans GERBERT, *Script.*, I, 19.)

[5] *De nuptiis Philologiae et Mercurii*, lib. IX. Une nouvelle édition a été donnée par FR. EYSSENHARDT. Leipzig, 1866.

[6] *Boetii de institutione musica libri V*. La plus récente édition est celle de FRIEDLEIN. Leipzig, 1867. Une traduction allemande d'OSCAR PAUL a paru en 1872, sous le titre de *Boetius und die griechische Harmonik*. Leipzig, Leuckart.

[7] VITRUVE, *De Architectura*, V, 4, 5 ; X, 8. — CENSORIN, *De die natali*, ch. 10, 11, 12, 13. — MACROBE, *Comm. in somn. Scip.*, II, 1, 2, 3, 4.

§ III.

Malgré le nombre assez considérable d'ouvrages dont se compose cette littérature, on ne doit s'en exagérer ni la richesse ni l'étendue. En effet, si l'on excepte le traité d'Aristide Quintilien, le seul qui contienne une esquisse de l'ensemble de la théorie musicale de l'antiquité, les *Fragments rhythmiques* d'Aristoxène, le *Dialogue* de Plutarque, dont le contenu est en grande partie historique, et l'*Introduction* d'Alypius, consacrée à la notation, la presque totalité de ces écrits, ainsi que l'indique leur suscription, ne s'occupe que d'une seule et même partie de la théorie musicale : l'*Harmonique*.

Au sens des anciens, l'harmonique n'est pas la science qui traite de l'enchaînement des accords : il n'existe pas la moindre trace d'une semblable science dans les écrits musicaux de l'antiquité. C'est, pour emprunter la définition de Ptolémée, « la faculté « de percevoir et de démontrer les lois qui régissent les sons, « dans leurs rapports mutuels d'acuité et de gravité[1]. » Nous y apprenons la théorie des intervalles, des échelles, des genres. Ici déjà nous apercevons les différences qui séparent notre conception artistique de celle des anciens. Chez nous, ces matières font partie de l'enseignement élémentaire et sont élucidées en quelques pages. Chez eux, il en est tout autrement. Les questions à notre point de vue les plus insignifiantes sont traitées par eux avec une exubérance désespérante. Celles, au contraire, qui nous intéressent le plus (les modes, la composition, etc.) y sont ou à peine indiquées ou totalement passées sous silence, et c'est à des ouvrages non techniques que nous sommes obligés de demander nos renseignements. En vain cherchons-nous dans ces *Introductions*, dans ces *Manuels*, quelque exemple tiré de la pratique, l'analyse d'une œuvre déterminée : nous n'y trouvons que de la théorie, et la plus abstraite que l'on puisse imaginer. Seul, le traité anonyme fait jusqu'à un certain point exception à cette règle. D'autres

Documents harmoniques.

[1] Livre I, chap. 1.

circonstances contribuent à amoindrir la valeur des écrits harmoniques : en premier lieu, l'absence d'une date certaine pour la plupart d'entre eux; secondement, la difficulté de déterminer nettement la provenance des divers éléments dont ils sont composés. Le plus souvent, en effet, nous avons sous les yeux des compilations faites par des gens peu versés en musique et dans lesquelles se trouvent accolés des fragments de diverses époques. Heureusement, parmi les documents harmoniques il en est deux qui nous servent de points de repère au milieu de tant d'incertitudes et d'obscurités : les *Éléments et Principes* d'Aristoxène et les *Harmoniques* de Ptolémée. Ce sont des ouvrages originaux : leur date nous est parfaitement connue et leur doctrine se rapporte à l'art tel qu'il existait au temps où ils furent écrits.

Aristoxène et Ptolémée sont donc les deux principaux représentants de la science harmonique des anciens. Outre la valeur intrinsèque de leurs écrits, ils présentent un autre genre d'intérêt : placés à un point de vue différent, ils se servent mutuellement de contrôle. Le premier n'envisage que le but pratique de son enseignement : il ne veut former que de bons musiciens; le second suit les traditions de l'école pythagoricienne : pour celle-ci la musique est une spéculation scientifique, une subdivision des mathématiques. Tous les autres harmoniciens se groupent autour de ces deux écoles, soit qu'ils adoptent exclusivement les principes de l'une d'elles, soit qu'ils cherchent à combiner les deux doctrines. De là trois catégories d'écrivains : 1° les pythagoriciens; — nous comprenons aussi sous cette dénomination leurs successeurs les néo-platoniciens et en général tous ceux chez lesquels le principe mathématique domine — 2° les aristoxéniens; 3° les éclectiques.

Pythagoriciens. Un grand avantage en faveur des pythagoriciens, c'est que leurs doctrines sont exposées dans un ouvrage d'une seule main, venu intégralement jusqu'à nous, et dans lequel sont résumés une foule de travaux antérieurs. Ptolémée n'est pas un novateur en musique; son mérite consiste surtout à avoir donné aux matériaux amassés par plusieurs générations de pythagoriciens une forme définitive et arrêtée[1]. Et cependant, l'art dont il enseigne

[1] PORPHYRE, *in Ptol. Harm. comm.* (Wall.), p. 190.

la théorie est bien celui de son époque; chose remarquable chez un pythagoricien, il en appelle sans cesse à la pratique musicale de ses contemporains. Les autres écrivains de cette école, Euclide le mathématicien, Nicomaque, Théon de Smyrne, Porphyre et Boèce n'offrent en général qu'un intérêt historique. Ils reproduisent quelques belles définitions, quelques extraits d'ouvrages perdus pour nous; mais tout ce qui est essentiel se trouve dans Ptolémée. Son commentateur Porphyre se contente de compiler les anciens auteurs[1], et nous cherchons vainement chez lui quelques additions aux paragraphes trop concis du maître.

Pour l'école rivale, les choses ne se présentent pas sous un aspect aussi simple. De tous les traités musicaux dont l'antiquité attribuait la paternité à Aristoxène[2], aucun ne nous est parvenu en entier. Ses écrits harmoniques sont dans un état de conservation si imparfait, que leur plus récent éditeur a cru devoir effacer les titres sous lesquels ils étaient connus, pour ne leur laisser que la simple désignation de *Fragments harmoniques*[3]. En abordant cette lecture, nous ne devons pas oublier qu'Aristoxène est de cinq siècles antérieur à Ptolémée. Nous ne nous trouvons pas ici en face d'un écrivain sûr de son expression, se servant avec aisance d'une terminologie toute faite. Nous assistons à la création d'une science nouvelle, dont il s'agit de dégager les principes les plus élémentaires. C'est une chose à la fois curieuse et pénible que de suivre les raisonnements subtils et compliqués de l'auteur pour aboutir à la démonstration de certains axiomes tellement évidents, que toute démonstration nous paraît oiseuse; par exemple : que la quarte se décompose en deux tons et demi; que l'intervalle ré♯ — la♯ sonne comme mi♭ — si♭[4]. Aussi celui qui ouvre ce volume dans l'espoir d'y trouver une exposition nette

Aristoxeniens.

[1] C'est ainsi qu'il insère textuellement dans son traité la plus grande partie de l'opuscule d'Euclide, intitulé *Division du monocorde* (p. 272-276).

[2] WESTPHAL, *Metrik*, I, p. 35.

[3] PAUL MARQUARD, *Die harmonischen Fragmente des Aristoxenus*. Texte grec, traduction allemande avec notes critiques et exégétiques. Berlin, Weidmann, 1868. Voir sur cet ouvrage le remarquable travail de M. C. VON JAN dans le *Philologus*, T. XXIX, 300-318. Une traduction française de l'*Harmonique* d'Aristoxène par M. CH. ÉM. RUELLE a paru en 1870 (Paris, Potier de Lalaine).

[4] Ap. MEIB., pp. 55 et 56.

et suivie de toute la doctrine aristoxénienne, éprouvera-t-il un vif mécompte. Sauf la théorie des intervalles et des genres, traitée dans le plus grand détail, tous les autres points de l'harmonique y sont à peine effleurés. Heureusement, nous possédons d'autres écrits aristoxéniens, rédigés par des disciples immédiats du maître, et dans lesquels toutes les parties de la doctrine sont exposées avec une suffisante clarté.

Le plus intéressant et le plus complet parmi ceux-ci est sans contredit l'*Introduction* qui porte le nom d'Euclide. Qu'il ne puisse être question ici du mathématicien, de l'auteur de la *Division du monocorde*, c'est ce dont il est impossible de douter. Ce dernier est un pur pythagoricien, tandis que l'auteur de l'*Introduction* est, avec Vitruve, l'aristoxénien le plus orthodoxe de toute l'antiquité[1]. Nous le désignerons sous le nom de pseudo-Euclide. Quoi qu'il en soit, au reste, du nom de son auteur, et malgré sa concision, l'*Introduction* est un des documents les plus substantiels de toute la littérature musicale des anciens et le guide le plus sûr pour quiconque entreprend l'étude directe des sources antiques[2]. Plusieurs indices nous autorisent à en placer la rédaction au commencement du IIe siècle après J. C. La compilation de Bryenne, où se trouvent accumulés pêle-mêle des matériaux de toute provenance et de dates fort diverses, renferme aussi une partie aristoxénienne ayant les plus grands rapports avec le traité dont nous venons de parler, mais plus développée sur certains points[3]. Enfin les deux traités anonymes ont en partie la même origine. Le second fragment, de beaucoup le plus intéressant[4], a sauvé de l'oubli quelques débris de la doctrine d'Aristoxène qui n'ont pas été recueillis ailleurs.

[1] Les manuscrits donnent les noms de Cléonide, de Pappos; toutefois il faut remarquer que le nom d'Euclide se trouve déjà sur un manuscrit vénitien du XIIe siècle. Le plus ancien musicologue chrétien, Cassiodore, cite Euclide parmi les grands théoriciens musicaux, en compagnie de Ptolémée et d'Alypius (ap. GERB., I, 19). Or, il ne semble pas qu'il puisse avoir en vue l'auteur de la *Division du monocorde*, lequel ne fait que de la pure acoustique. On est donc porté à croire qu'il faut distinguer dans la littérature musicale deux Euclide. Cf. C. von Jan, *Die Harmonik des Aristoxenianers Kleonides*, ainsi qu'un article du même dans le *Philologus*, T. XXX, p. 398-419, et Vincent, *Notices*, p. 103.

[2] M. Oscar Paul en donne une traduction allemande complète dans *Boetius und die griechische Harmonik*, p. 230-244.

[3] Liv. I, ch. 3-9.

[4] Vincent, *Notices*, p. 14-32.

La troisième catégorie de documents harmoniques comprend Éclectiques.
les éclectiques : Bacchius, Aristide Quintilien, Martianus Capella,
Gaudence. L'époque de ces auteurs ne nous est pas connue, mais
ils s'échelonnent tous entre le IIIe siècle de l'ère chrétienne et
le commencement du Ve ; le contenu de leurs écrits nous permet
de rétablir approximativement l'ordre chronologique dans lequel
ils se succèdent. Le plus ancien, Bacchius, paraît avoir vécu
avant le règne de Constantin[1]. A ne juger cet auteur que sur
l'opuscule assez insignifiant traduit par Bellermann et Vincent,
on devrait le ranger parmi les pythagoriciens, car il s'y occupe
exclusivement de la doctrine des proportions[2]. Mais il est douteux
que nous ayons affaire ici au Bacchius de Meibom. Celui-ci a
des tendances aristoxéniennes assez prononcées. Son livre est un
extrait de deux documents parfois divergents, juxtaposés plutôt
que fondus ensemble[3], mais la forme en est nette et précise.
Aucun point essentiel de l'enseignement élémentaire n'est passé
sous silence dans ce petit catéchisme musical.

La partie harmonique d'Aristide Quintilien présente un mélange
plus considérable de doctrines aristoxéniennes, puisées à la même
source que le pseudo-Euclide et Bryenne. C'est une compilation
faite avec des matériaux de valeur inégale, mais dont quelques-uns
sont très-anciens et absolument inconnus aux autres écrivains[4].
Les différents points de la théorie y sont traités dans leur ordre
logique et d'une manière plus complète que chez tout autre auteur.

Après Aristide Quintilien vient son imitateur, l'africain Martianus Capella, auquel on assignait, jusqu'à ces derniers temps,
une date peu reculée (la fin du Ve siècle). Son plus récent éditeur,
M. Eyssenhardt, le fait remonter au delà de 330 ; et en effet,
la manière dont il parle de Byzance[5] prouve que de son temps
cette ville n'était pas encore devenue la capitale de l'empire

[1] Voir l'épigramme grecque citée par Meibom dans la préface de Bacchius.

[2] Vincent, *Notices*, p. 64-72.

[3] Le second document commence à la page 16. A partir d'ici les matières déjà traitées reparaissent dans le même ordre, mais sous une forme parfois en contradiction avec celle de la première partie. Cf. v. Jan dans le *Philologus*, XXX, p. 399-400.

[4] Par exemple le programme complet de l'enseignement musical, p. 7-8 ; les échelles enharmoniques des très-anciens, pp. 21 et 22 ; le chap. de la mélopée, p. 28 et suiv.

[5] Préf., p. VIII.

d'Orient. Au reste, quelque barbare que soit son style, il ne l'est guère davantage que celui de son compatriote Arnobe[1]. Dès les premières pages, le traité de Martianus s'annonce comme la traduction d'un texte grec[2], traduction faite par un homme peu ou point versé en musique, et par suite remplie d'erreurs et de contre-sens. Et cependant c'est dans ce livre que les peuples de l'Occident se remirent à étudier les principes de la science musicale, lors des premières tentatives de mouvement intellectuel opérées sous les auspices de Charlemagne[3]. Plus tard, Martianus Capella fut délaissé pour Boëce, auteur moins incorrect quant au style, mais non moins sujet à caution dans toute la partie musicale de son livre et peut-être encore plus dépourvu d'utilité pratique. L'influence de ces deux écrivains pesa lourdement sur les destinées de l'art musical au moyen âge, et entrava jusqu'à un certain point son essor. Pour nous autres modernes, Martianus Capella présente un certain intérêt, précisément parce qu'il nous montre l'état où était tombé la science musicale au moment de la disparition de la société païenne.

Gaudence, le dernier écrivain de cette catégorie, est placé sur les confins de l'antiquité et des temps barbares. Les genres chromatique et enharmonique sont abandonnés ; ni la nomenclature, ni la notation antiques ne sont plus réellement en usage de son temps. Il parle constamment de ces choses au passé[4]. Trois ou quatre documents, imparfaitement soudés les uns aux autres, ont servi à la composition de ce livre[5]. Ce qu'on y trouve de plus intéressant, c'est la division des espèces d'octaves, ainsi qu'une théorie des accords paraphones, absolument différente de celle des

[1] Teuffel, *Gesch. der römischen Literatur*. Leipzig, 1870, p. 937.

[2] Les principaux points sur lesquels il diffère d'Aristide sont les suivants : division des sciences musicales, p. 181 (Meib.); systèmes d'octave, p. 186; tétracordes, pentacordes, p. 188.

[3] Quelques-unes des fautes les plus grossières de Martianus Capella peuvent être mises au compte des copistes, bien qu'elles figurent déjà dans le texte dont se servit au X siècle Remi d'Auxerre. Gerbert, *Scriptores*, I, p. 63 et suiv.

[4] Pages 20, 23 et *passim*.

[5] Aristoxénien jusqu'à la page 11 ; p. 11-13, définitions des consonnances et des dissonances empruntées aux néo-platoniciens ; p. 13-18, doctrine des proportions ; p. 18-20, il retourne à sa source aristoxénienne ; le reste est consacré à la notation et puisé sans aucun doute dans le traité d'Alypius. Cf. v. Jan, *Philologus*, XXX, p. 401.

autres écrivains. Vers la fin du V^e siècle, un certain Mutianus, ami de Cassiodore, fit de ce livre une traduction latine aujourd'hui perdue[1].

Pour la reconstruction de la Rhythmique des anciens, les documents théoriques se présentent en fort petit nombre. De tous les traités spéciaux sur cette branche de la science musicale, il ne nous reste qu'un fragment très-court, mais d'un prix inestimable, et qui est devenu la base des magnifiques travaux faits depuis une vingtaine d'années en Allemagne par Rossbach et Westphal, et plus récemment encore par J. H. Schmidt[2]. Sans ces quelques feuillets d'Aristoxène, l'intelligence complète des grandes œuvres lyriques et dramatiques des Grecs nous aurait été peut-être à jamais fermée. Mais aussi combien la théorie rhythmique du musicien de Tarente est lumineuse et féconde, à côté de son harmonique si aride et parfois si obscure!

Documents rhythmiques.

Les lacunes que présente le texte aristoxénien sont comblées en grande partie par les paragraphes rhythmiques d'Aristide et de Martianus Capella, de source aristoxénienne aussi. Nous possédons en outre deux pages de Bacchius et quelques passages isolés dans les traités de métrique[3]. Mais nous trouvons un auxiliaire plus puissant encore dans le texte poétique des grandes compositions musicales de l'antiquité. C'est en appliquant à l'étude de cette littérature les données fournies par la théorie, que l'on est parvenu à reconstruire la forme rhythmique des chœurs d'Eschyle, de Sophocle et d'Euripide; à reconnaître les périodes, les membres, les mesures et jusqu'à la valeur des notes dans ces chants antiques. Leur contour mélodique seul nous demeure inconnu. Si, à ce dernier égard, le champ reste ouvert aux conjectures, on peut affirmer que, pour la partie rhythmique, les œuvres musicales de l'antiquité revivent pour nous au même titre que les créations impérissables de l'art plastique des Hellènes.

[1] GERBERT, *Scriptores*, I, p. 15, 19.

[2] J. H. SCHMIDT, *Die Eurhythmie in den Chorgesängen der Griechen*. Leipzig, 1868. — *Die antike Compositionslehre*. Ibid., 1869. — *Die Monodien und Wechselgesänge der attischen Tragödie*. Ibid., 1871. — *Griechische Metrik*. Ibid., 1872.

[3] Tous ces textes, réunis et publiés par WESTPHAL dans les *Fragmente und Lehrsätze der griechischen Rhythmiker* (Leipzig, 1861), ont été reproduits par lui dans le supplément du 1^{er} vol. de sa *Metrik* (2^e édit.).

Documents sur la notation. Sur aucun point de la science musicale des anciens nous n'avons des informations aussi précises, aussi concordantes que sur la notation. A supposer que l'on retrouvât une des grandes compositions musicales de l'époque classique, le déchiffrement en serait probablement plus aisé que celui de certaines œuvres polyphoniques du XIVe siècle. C'est le traité d'Alypius qui nous donne les renseignements les plus complets à ce sujet. Chose assez étrange : ni les aristoxéniens purs, ni les pythagoriciens ne se servent de la notation. Aristoxène la traite même avec un dédain très-marqué : « la notation » dit-il, « bien loin d'être le terme de la science musicale, n'en est pas même une partie[1] ». Il est probable qu'Alypius aura emprunté ses échelles notées à ces Manuels, déjà en usage avant Aristoxène, dont se servaient les maîtres de musique pour l'enseignement du solfége[2]. On ne sait à quelle époque il a vécu ; certains indices toutefois empêchent de le placer avant la fin du IIe siècle de notre ère[3]. De toute manière, il est le plus ancien écrivain qui s'occupe de cette partie. Bacchius, Aristide et le troisième anonyme[4], chez lesquels nous trouvons aussi des exemples notés, lui sont postérieurs. Leurs écrits toutefois datent d'une époque où la connaissance de la notation était encore généralement répandue. Enfin Gaudence et Boëce donnent, comme leurs prédécesseurs, des diagrammes en notation grecque ; mais ils parlent de ces signes comme d'une curiosité archéologique, inconnue aux musiciens leurs contemporains.

Documents sur la pratique musicale. En dehors des données sur la musique pratique que nous fournit l'étude directe des fragments notés, nous apprenons une foule de détails précieux à ce sujet dans Pollux et dans Athénée. Le premier traite des divers genres de composition vocale, de la musique instrumentale, de l'exécution de la musique chorale et dramatique. Ses notices semblent être empruntées pour la plupart à une compilation plus ancienne du grammairien alexandrin

[1] Ap. Meib., p. 39 ; Ruelle, p. 62.
[2] Westphal, *Metrik*, I, p. 28.
[3] L'emploi des 15 tons ; sa définition de l'harmonique (p. 1), réminiscence de celle de Ptolémée (*Philologus*, XXX, 402, note 4).
[4] Vincent, *Notices*, p. 33-63.

Tryphon, dans laquelle celui-ci avait recueilli tout ce qui, dans les vieux traités techniques, se rapportait aux instruments [1]. Elles ne correspondent pas à l'état de l'art sous l'empire romain, mais à une période beaucoup plus reculée et qu'on ne peut guère faire descendre au-dessous du IVe siècle avant J. C. En effet, Pollux emploie pour les modes une nomenclature déjà tombée en désuétude au temps d'Alexandre le Grand. Athénée sert à contrôler les assertions de Pollux, et nous transmet, sur les instruments et sur la danse, une foule de faits intéressants que nous chercherions vainement ailleurs.

Pour l'étude de son histoire, la musique possède un avantage immense sur tous les autres arts de l'antiquité : l'existence d'un document spécial, dans lequel nous sont transmis des renseignements assez nombreux sur ses périodes les plus anciennes, sur les transformations qu'elle a subies, sur les maîtres les plus fameux qui s'y sont distingués. Ce document, c'est le *Dialogue* de Plutarque *sur la musique*. Dès le commencement du siècle passé, Burette avait entrevu l'importance de cet écrit[2], mais il était réservé à Westphal de le mettre en pleine lumière dans son *Histoire de la musique antique*, restée malheureusement inachevée.

Ce qui donne à l'opuscule de Plutarque une haute valeur, ce sont les matériaux dont le rédacteur s'est servi pour la composition de son livre[3]. La première partie, la moins étendue, est extraite d'un ouvrage écrit au IVe siècle avant J. C. par Héraclide du Pont. Cet auteur semble s'être borné à transcrire textuellement deux documents plus anciens : 1° les registres ou tables publiques conservés à Sicyone, sur lesquels on inscrivait les noms des poëtes et des musiciens vainqueurs aux concours qui avaient lieu

Documents historiques.

[1] WESTPHAL, *Geschichte der alten u. mittelalterlichen Musik*, 1e *Abtheilung* (la seule parue). Breslau, 1865, p. 167. Voici le sommaire des principaux chapitres de Pollux : chap. 7, chants populaires; ch. 8, musique et instruments en général; ch. 9, instruments à cordes, grecs et étrangers; ch. 9 et 10, instruments à vent; ch. 11, de la trompette; ch. 13, de la danse; ch. 14, des diverses espèces de danse; ch. 15, du chœur tragique; ch. 16, des chants choriques de la comédie attique; ch. 17, des acteurs; ch. 18, de l'apparat théâtral et des costumes; ch. 19, de l'organisation matérielle du théâtre.

[2] On peut, encore de nos jours, consulter avec fruit le travail étendu de ce savant dans les *Mém. de littér. de l'Acad. des inscr. et belles-lettres*, T. VIII, X, XIII, XV et XVII.

[3] Voir WESTPHAL, *Plutarch über die Musik*. Breslau, 1865, p. 12-33 et *passim*.

dans l'Argolide[1]; 2° un écrit historique sur les compositeurs et les virtuoses de l'antiquité, composé avant le commencement de la guerre du Péloponnèse, par l'italiote Glaucus de Rhegium (*Reggio en Calabre*). Nous devons nous figurer ce dernier document comme un recueil de notes très-courtes, sans ornements de style, assez semblable à ces chroniques du haut moyen-âge dans lesquelles un religieux plus ou moins lettré consignait tous les événements intéressant son abbaye ou son ordre. La seconde partie est puisée principalement dans les *Conversations de table*, les *Sympotica* d'Aristoxène. Ici nous voyons apparaître le musicien de Tarente sous une physionomie nouvelle et non moins intéressante pour nous. Autant le théoricien se place au point de vue strictement objectif et tâche à se dégager de toute tradition pour ne rechercher que la vérité scientifique, autant le critique, l'historien se montre conservateur respectueux, admirateur enthousiaste de l'ancien art classique. Et ce n'est certes pas une des moindres preuves de la supériorité de cette organisation puissante, que l'existence d'un équilibre aussi parfait entre les facultés de l'intelligence et celles du sentiment.

Les notices de Glaucus n'ont trait qu'aux périodes les plus anciennes de l'art grec; elles s'arrêtent à la fin de la période classique. Celles d'Aristoxène nous conduisent jusqu'au milieu du IVe siècle avant J. C. Pour les époques postérieures, Plutarque semble n'avoir rien à nous apprendre. Il en est de même des écrivains accessoires : Strabon, Pausanias, Clément d'Alexandrie, Athénée, Suidas et autres. En général ils ne parlent que de la musique et des musiciens helléniques antérieurs à la conquête macédonienne. Ainsi, c'est précisément la période la plus récente, celle des Alexandrins et des Romains, sur laquelle nous sommes le moins renseignés et qui reste la moins connue pour nous.

[1] BURETTE, *Remarques sur le dial. de Plutarque* (dans les *Mém. de littér.*), n° VII. — WESTPHAL, *Plutarch*, p. 66, 70.

CHAPITRE II.

ROLE DE LA MUSIQUE DANS LA CIVILISATION HELLÉNIQUE. — SA PLACE PARMI LES AUTRES ARTS. — CARACTÈRES GÉNÉRAUX DE LA MUSIQUE DES ANCIENS.

§ I.

EN mettant le pied sur un terrain si mal connu encore, après avoir été tant exploré, il sera bon d'en reconnaître l'étendue, de déterminer avec précision la place qu'il occupe dans le vaste domaine des arts helléniques. Ce sera le moyen de prévenir bien des erreurs, bien des malentendus. Les jugements défavorables dont la musique grecque a été souvent l'objet, proviennent en grande partie d'une tendance, essentiellement moderne, qui consiste à considérer chaque art dans son isolement et non dans l'unité harmonieuse de la civilisation antique.

En général, les Grecs, peuple d'action, ont peu écrit sur la philosophie de l'art. Cependant nous trouvons chez eux les bases d'un système d'esthétique préférable, sans contredit, à la plupart des classifications modernes, en ce qu'il part d'un principe plus profond. Ce système, qui remonte probablement à l'école d'Aristote, avait passé presque inaperçu jusqu'à ce jour. C'est à Westphal que revient l'honneur de l'avoir arraché à l'oubli et remis complétement en lumière. Nous nous bornons ici à résumer l'exposition que cet auteur en a faite dans son grand ouvrage sur la métrique des Grecs[1].

[1] I, § 1.

Les arts antiques, au nombre de six, — Architecture, Sculpture, Peinture, Poésie, Musique, Danse — se groupent en deux triades : 1° arts *apotélestiques*[1] ; 2° arts *pratiques* ou *musiques*[2]. Cette division ainsi que les dénominations caractéristiques de chaque triade, se rapportent en premier lieu à la manière dont l'œuvre est rendue accessible à la jouissance artistique du public.

Certaines catégories d'œuvres d'art, en sortant des mains de l'artiste, se présentent directement au spectateur et dans un état d'achèvement complet. Telles nous apparaissent, sans aucun intermédiaire, les créations de l'architecture, de la sculpture (ou plastique) et de la peinture. Ces trois arts, que nous désignons sous le nom générique d'arts plastiques, forment, dans la conception des Grecs, une première triade, celle des arts *apotélestiques*. L'œuvre poétique ou musicale, au contraire, a besoin, pour être transmise à l'auditeur, de l'intervention spéciale du virtuose-exécutant ; — chanteur, acteur ou rhapsode — elle nécessite une opération distincte de l'acte créateur du poëte et du compositeur. Une œuvre de cette nature est appelée *pratique*, c'est-à-dire réalisée par une action. Les arts *pratiques* ou *musiques* constituent la seconde triade, qui comprend la musique, la danse (ou orchestique) et la poésie.

La distinction des deux triades ne s'arrête pas à leur manifestation extérieure : elle se fonde sur le principe même de la création artistique.

Par un acte de l'esprit individuel de l'artiste, l'idée du Beau absolu, immanente à l'homme, s'incorpore dans un matériel fini[3], auquel elle communique ses lois et ses déterminations, et se manifeste par là sous forme d'œuvre d'art. Le matériel des arts plastiques est inerte : métal, pierre, bois, couleur ; celui des arts musiques est vivant, humain : le son de la voix, la parole, les mouvements du corps.

[1] D'ἀποτελέω, accomplir, effectuer.

[2] Bien que ce mot soit inusité en français comme adjectif, nous n'hésitons pas à nous en servir dans ce sens, afin d'éviter de trop nombreuses périphrases.

[3] τὸ ἐκμαγεῖον, *ce qui reçoit la forme*. C'est un terme de la philosophie platonicienne. Cf. *Études sur le Timée de Platon*, par Th. Henri Martin. Paris, 1841, I, p. 17 et *passim*.

Cette manifestation du Beau dans le matériel propre à chaque art, se présente sous deux aspects fondamentaux. Ou bien 1° le Beau est réalisé *à l'état de repos;* ses divers éléments sont juxtaposés dans l'*Espace;* il n'est pas représenté dans un développement successif, mais fixé dans un moment unique de son existence. C'est ce qui a lieu dans les arts apotélestiques : l'architecture, la sculpture et la peinture, où la notion de *repos* est la condition essentielle, la manière d'être de l'œuvre d'art, le mouvement ne pouvant y être indiqué que par la fixation d'un moment unique du mouvement. Ou bien 2° le Beau est réalisé *à l'état de mouvement :* par la succession de ses éléments dans le *Temps*. Ceci est le cas pour les arts pratiques : la musique, l'orchestique et la poésie. Le domaine propre des arts apotélestiques est donc l'*Espace*, leur attribut est le *Repos*. Le domaine des arts musiques est le *Temps*, leur attribut est le *Mouvement*[1].

Après avoir tracé une ligne de démarcation entre les arts apotélestiques et les arts pratiques, examinons en vertu de quelle loi mystérieuse chacune de ces deux grandes catégories se subdivise en une triade; car un pareil groupement n'est le produit ni du hasard, ni de l'arbitraire, dirigé par un pur amour de la symétrie. Elle résulte au contraire d'une observation attentive des différents points de vue auxquels peut se placer l'artiste en créant son œuvre.

Il peut réaliser le Beau : 1° simplement d'après l'idée *subjective* qui lui est immanente, et sans aucun modèle qui lui vienne du dehors. Cette manifestation subjective du Beau est, dans les arts apotélestiques, l'*Architecture;* dans les arts pratiques, c'est la *Musique*[2]. Le matériel de ces deux arts — la matière inerte dans l'un, le son dans l'autre — est, il est vrai, fourni par la nature; mais l'artiste lui donne une forme et un arrangement libres, procédant uniquement de sa volonté, et c'est précisément cette

[1] « S'il y avait repos et immobilité, il y aurait silence. Or, s'il y avait silence par suite « d'absence de mouvement, on n'entendrait rien. Par conséquent pour qu'il y ait audition, « il faut qu'elle soit précédée de percussion et de mouvement. » EUCLIDE, *Sect. can.*, p. 23 (Meib.). — « La Musique est l'art du beau et de la décence dans les sons et dans les « mouvements. » ARIST. QUINT. (Meib.), p. 6. — « Musica est scientia bene movendi. » ST AUGUSTIN, *de Mus.*, I, 3.

[2] Cf. ERNST V. LASAULX, *Philosophie der schönen Künste*. Munich, 1860, p. 122.

forme qui constitue l'œuvre d'art. L'artiste peut réaliser le Beau : 2° d'une manière *objective*, d'après les modèles du Beau donnés par la nature. La *Sculpture*, parmi les arts apotélestiques et la *Danse*, parmi les arts musiques, se trouvent dans ces conditions : elles ramènent à l'unité les divers éléments du Beau disséminés dans la réalité ; elles idéalisent une chose déjà existante. L'objet de ces deux arts est par excellence le corps humain, comme la forme la plus belle de la création. L'œuvre plastique représente la beauté idéale du corps dans son repos ; l'orchestique la représente dans son mouvement[1]. Enfin 3° l'artiste peut réaliser le Beau en combinant les deux facteurs : la subjectivité et l'objectivité, dans la production de son œuvre. La *Peinture* et la *Poésie* réunissent en elles ce double caractère et occupent une place intermédiaire entre les autres arts que nous venons de mentionner. Plus indépendante et plus spontanée que la sculpture, la peinture est par contre plus asservie que l'architecture à la reproduction du monde extérieur. Il en est de même de la poésie parmi les arts musiques : l'œuvre poétique procède à la fois et des faits de la réalité et de la libre création ; elle est moins subjective que la musique et moins objective que la danse.

Nous avons dit en commençant que le domaine des arts apotélestiques est l'*Espace*, celui des arts musiques le *Temps*. Dans chacune de ces deux catégories, le Beau se manifeste avant tout par les formes diverses que la fantaisie de l'artiste sait donner au matériel dont il dispose. Mais ce n'est pas tout. Notre sens esthétique désire en outre que les deux essences abstraites, l'Espace et le Temps, soient elles-mêmes soumises à l'idée du Beau. Ainsi il demande dans l'œuvre *plastique* un arrangement régulier, une ordonnance de l'espace occupé : la *symétrie ;* dans l'œuvre *musique* un arrangement, une ordonnance analogue dans le temps occupé :

[1] « Les statues que nous ont laissées les anciens maîtres, sont des monuments de « la danse antique. » Athénée, livr. XIV.

« On regardait alors la danse comme quelque chose de si noble et de si sage, que « Pindare invoque Apollon en ces termes :

« « Apollon, danseur, roi de la grâce, toi qui portes un large carquois. » »

« Homère (ou un de ses imitateurs) dit dans un hymne au même dieu :

« « Apollon, prends ta lyre et joue nous une mélodie agréable en marchant avec grâce « « sur la pointe du pied. » » Id., livr. I.

le *rhythme* ou la mesure[1]. Les lois qui président à cet arrangement régulier sont essentiellement inhérentes à notre esprit, puisqu'elles n'ont pas de modèles dans le monde physique[2]. Mais il convient de remarquer qu'elles ne sont pas des conditions indispensables de l'œuvre d'art : elles s'y présentent à l'état d'accident, de condition accessoire et, pour cette raison, ne doivent pas toujours être rigoureusement observées. On remarque que dans les arts plastiques le génie moderne a cherché à s'affranchir des lois de la symétrie comme d'une entrave gênante, tandis que les anciens les respectaient, alors même que l'œil du spectateur était impuissant à embrasser l'ensemble de l'œuvre. De même, dans les arts pratiques, les modernes s'émancipent assez volontiers du rhythme, non seulement dans la poésie, mais aussi dans la musique; ainsi, sans parler du plain-chant, le récitatif de nos jours rejette le lien du rhythme régulier. Chez les Grecs, au contraire, le rhythme est partout un élément essentiel de l'œuvre musicale, et ses principales formes sont destinées, non seulement à renforcer l'impression de l'idée mélodique, mais à lui donner un caractère expressif déterminé et voulu.

Le tableau suivant indique assez clairement la place qu'occupe chaque art dans la classification que nous venons d'exposer :

ARTS	APOTÉLESTIQUES (DE L'ESPACE ET DU REPOS).		PRATIQUES OU MUSIQUÉS (DU TEMPS ET DU MOUVEMENT).
Subjectifs :	Architecture	soumis à la Symétrie.	Musique
Objectifs :	Sculpture		Danse
Objectifs-subjectifs :	Peinture		Poésie

(avec la colonne de droite : soumis au Rhythme.)

Il est un dernier point sur lequel nous devons appeler l'attention : c'est la relation remarquable qui existe entre la théorie esthétique dont nous venons de donner un aperçu et le développement historique des arts. Selon les idées généralement admises

[1] « Trois choses sont aptes à recevoir le Rhythme : la parole, le son, les mouvements « du corps. » Arist., *Élém. rhythm.*, chap. 2 (Feussner). — Arist. Quint., p. 31-32 (Meib.). — Mart. Cap., p. 190 (Meib.).

[2] « Nous prenons plaisir au rhythme, parce qu'il renferme en lui-même un nombre « perceptible et régulier, et qu'il nous fait mouvoir d'une manière régulière. En effet, « le mouvement régulier nous est naturellement plus familier que celui qui ne l'est pas, « de sorte qu'il est aussi plus conforme à la nature. » Aristote, *Probl.*, XIX, 38.

aujourd'hui, l'esprit antique est essentiellement objectif; dans l'esprit moderne, au contraire, ce sont les tendances subjectives, sentimentales qui dominent. Si cette opinion est fondée, et tout le prouve, les arts que nous avons désignés comme objectifs appartiendront plus spécialement à l'Hellénisme, tandis que les arts subjectifs seront propres à la civilisation moderne. Et en effet, il en est ainsi. Des deux arts purement objectifs, sculpture et danse, le dernier a presque cessé d'être considéré comme un art; dans l'antiquité, au contraire, l'orchestique marchait de pair avec la sculpture. Il existe, à la vérité, une sculpture moderne; mais elle n'est pas une création immédiate de l'esprit chrétien et se rattache en général aux modèles de l'antiquité. Pour les deux arts subjectifs, musique et architecture, il n'en est pas de même. Notre musique se relie historiquement, il est vrai, à celle de l'antiquité; mais depuis longtemps elle s'est affranchie du joug des théories grecques, et du fond des entrailles de la société chrétienne a surgi un art original, nouveau par ses formes et ses tendances. Quant à l'architecture, si elle reconnaît encore la haute valeur des règles anciennes, il est néanmoins certain que l'édifice chrétien, à son plus haut degré de perfection, représente un idéal supérieur à celui du temple grec[1]. Enfin les deux arts dans lesquels la subjectivité et l'objectivité se balancent, la poésie et la peinture, sont arrivés à un développement à peu près égal chez les anciens et chez les modernes. Si nous mettons d'un côté l'*Iliade* d'Homère et l'*Orestie* d'Eschyle, de l'autre, les œuvres de Dante et de Shakespeare, nous ne pouvons nous décider à reconnaître une supériorité de part ou d'autre. De la peinture antique, il ne nous reste, pour ainsi dire, que les produits les plus infimes; — vases peints et fresques décoratives — mais cet art industriel suffit à nous prouver que sous ce rapport encore la création artistique de l'antiquité n'était pas inférieure à celle du monde moderne.

[1] Incompétent en ce qui touche aux arts plastiques, je laisse à M. Westphal la responsabilité des opinions qu'il émet ici sur l'architecture et sur la peinture des anciens.

§ II[1].

La classification des arts en deux triades parallèles n'est pas, dans l'antiquité, une simple conception philosophique ; elle se reproduit d'une manière frappante dans la pratique. Chez nous, tous les arts sont cultivés dans leur individualité complète ; chez les anciens, chaque triade constituait une véritable unité. L'esprit antique ne concevait guère la statuaire et la peinture que réunies à l'architecture ; de même il ne pouvait se résoudre à séparer la musique de la poésie et de la danse. Ainsi que le dit fort éloquemment Gervinus : « En ces temps heureux, où l'esprit « d'analyse n'avait pas encore pénétré l'humanité, où le travail « intellectuel ne s'était pas encore morcelé en mille sciences, où « la poésie représentait à elle seule toute la sagesse humaine, on « n'en était pas encore venu à séparer ce qui est indivis dans « notre sentiment[2]. » Parole, chant, jeu des instruments, mouvements du corps, tout devait être fondu en une puissante unité pour la production d'une œuvre d'art complète.

La période où la civilisation et l'art helléniques ont brillé de leur plus vif éclat est intermédiaire entre les deux phases extrêmes : celle de l'union absolue des arts musiques, celle de leur séparation définitive. Déjà, au début de cette période, on voit la musique et la poésie se produire isolément ; le plus souvent, néanmoins, elles se montrent associées. Les combinaisons variées résultant, soit de l'emploi simultané ou individuel des trois arts musiques, soit de leurs divers modes d'accouplement, donnent naissance à six genres de composition que nous allons énumérer et caractériser brièvement.

I. La *Poésie*, la *Musique* (chant, jeu des instruments) et l'*Orchestique* sont réunies dans la lyrique chorale, ainsi que dans le drame sérieux ou comique. La tragédie antique et l'ancienne comédie attique peuvent, sans trop d'invraisemblance, se comparer à

[1] Cf. Westphal, *Metrik*, I, p. 16.
[2] *Händel und Shakespeare, Zur Aesthetik der Tonkunst.* Leipzig, 1868, p. 34.

notre opéra. Pour la lyrique chorale, il nous manque un équivalent; nos cantates, nos oratorios auxquels nous pourrions penser tout d'abord, sont privés de l'élément orchestique et de l'action théâtrale, conditions absolument indispensables aux compositions chorales des anciens. La plupart des variétés de ce genre, cultivé principalement par la race dorienne, ont un caractère grave et religieux. Ce sont des hymnes aux Dieux, des chants destinés à perpétuer le souvenir d'un homme célèbre, de quelque grand événement national. Pindare est le plus éminent représentant de la lyrique chorale.

II. La *Poésie* et la *Musique* s'associent dans la monodie, chant à une voix accompagné du jeu instrumental. La forme principale de ce genre est le *nome* chanté au son de la cithare ou de la flûte (*aulos*), et appelé, d'après cette distinction, nome citharodique ou nome aulodique. On doit ranger dans cette catégorie les airs et les chants dialogués de la tragédie, la plupart des compositions dithyrambiques de la fin de l'âge classique (Phrynis, Philoxène, Timothée), la chanson profane des Ioniens et des Eoliens (Archiloque, Alcée, Sappho, Anacréon), ainsi que les hymnes chantés en chœur et exécutés sans orchestique[1].

III. En se séparant complétement de la poésie, la *Musique* devient *instrumentale*. La principale variété de ce genre est l'*Aulétique*, le jeu d'un ou de plusieurs instruments à vent. Ceci est le domaine propre des grands virtuoses de l'antiquité : Olympe le phrygien, Sacadas d'Argos, Pronomos de Thèbes, Midas d'Agrigente. Une autre branche de la musique instrumentale, la *Citharistique*, ne s'est établie qu'à une époque plus récente et n'a pas atteint un développement considérable. On peut en dire autant d'une troisième variété appartenant au même genre, dans laquelle les instruments à vent et à cordes se faisaient entendre simultanément.

IV. Dans l'aulétique et la citharistique nous voyons la musique s'affranchir de la poésie; de même, il existe de bonne heure chez les Grecs une *Poésie sans Musique* : c'est l'Epopée. Au temps d'Homère, les poëmes épiques étaient exécutés par des *Aèdes* ou

[1] εὐκτικοὶ ὕμνοι.

chanteurs[1], aux sons de la phorminx, la lyre primitive. Plus tard, c'est le rhapsode, le déclamateur, qui apparaît. Son rôle dans l'antiquité n'est pas moins important que celui du musicien et de l'acteur. Quelques autres genres de poésie primitivement destinés à l'exécution musicale, l'élégie, par exemple, entrent dans la littérature récitée. Enfin, à l'époque alexandrine et romaine, le divorce entre la poésie et la musique est définitivement accompli : les odes d'Horace, comme celles de nos jours, sont faites en vue de la simple lecture.

V. L'association de la *Musique instrumentale* à la *Danse* serait, selon Westphal, d'origine très-récente; elle ne daterait que de l'époque romaine. Bien que cette opinion soit celle d'un juge des plus compétents en la matière, elle ne doit être acceptée qu'avec réserve; les écrivains grecs nous parlent fréquemment de danses et de pantomimes, exécutées avec un simple accompagnement instrumental[2].

VI. Enfin, il est fait mention aussi d'une *Orchestique sans poésie et sans musique*[3]. Ceci ne pouvait être qu'un genre tout secondaire et peu ancien, selon toute vraisemblance. Peut-être n'y faut-il voir qu'une conception théorique ou un exercice préparatoire, sans application dans la pratique réelle de l'art, comme les chants non rhythmés, les gammes d'instruments, dont il est question dans le même passage.

§ III[4].

Une variété de productions aussi considérable que celle dont nous venons de donner un aperçu, dénote évidemment un art développé par une longue culture et profondément enraciné dans les mœurs d'une nation. En effet, si l'on excepte le chant sans accompagnement, qui n'est mentionné nulle part, nous venons

Importance de la musique dans la société grecque.

[1] ἀοιδοί.
[2] Cf. ATHÉNÉE, liv. I, XIV et *passim*.
[3] ψιλὴ ὄρχησις. ARIST. QUINT., p. 32 (Meib.).
[4] Cf. WESTPHAL, *Metrik*, I, p. 255.

de voir passer sous nos yeux tous les genres cultivés dans l'art moderne : l'opéra sérieux et comique, la musique chorale, le chant à voix seule, la musique pour instruments à cordes et à vent, le ballet même. Quant à la place que tenait la musique dans la vie publique et privée des Hellènes, elle était incontestablement plus grande que chez nous[1]. Les Grecs ne parlent de leur musique qu'avec enthousiasme; Socrate, Platon, Aristote exaltent à l'envi son pouvoir et la considèrent comme un des plus puissants moyens d'éducation pour la jeunesse. Sans aucun doute, cet art remuait profondément le sentiment hellénique et était tenu en plus grande estime que l'architecture et la peinture[2], dont les représentants, dans la société antique, ne se distinguaient pas essentiellement des artisans. Par le rôle qui lui était réservé dans les *Agônes* (concours), ces grandes fêtes religieuses et nationales des Hellènes, le musicien pouvait prétendre aux honneurs les plus éminents. La muse de Pindare célébrait sans déroger la victoire d'un joueur de flûte, Midas d'Agrigente[3]; les archives publiques transmettaient à la postérité les noms des grands musiciens[4]; les populations enthousiastes leur élevaient des statues[5].

<small>Infériorité technique de l'art ancien.</small>

Et cependant, à la considérer dans ses formes techniques, la musique des anciens était loin d'être aussi riche que la nôtre.

<small>Musique vocale.</small>

Les compositions vocales s'y divisent, comme chez nous, en deux catégories principales : la monodie, le chant choral. Mais celui-ci ne diffère du *solo* que par le nombre de voix destinées à exécuter la mélodie; tout le monde chante à l'unisson ou à l'octave. Seuls les instruments accompagnants sont polyphones; ils font entendre une partie distincte du chant. Ce que nous appelons *harmonie simultanée* existait donc dans l'art des anciens, bien que sous une

[1] Cf. LASAULX, *Phil. der schönen Künste*, p. 126.

[2] D'après Aristote, les produits de la peinture et de la statuaire ne sont que des *signes* des affections morales; ces deux arts s'arrêtent aux modifications corporelles résultant de la passion, tandis que la musique est une *imitation directe* de ces mêmes affections, et agit sur l'âme d'une manière efficace. *Polit.*, VIII, 5; *Probl.*, XIX, 27 et 29.

[3] PYTH., XII.

[4] PLUTARQUE, *de Mus.* (éd. de WESTPHAL, § IV, VII, *Obs.* p. 70). — BURETTE, *Remarques*, n° VII.

[5] PAUSANIAS, VI, 14; IX, 12, 30.

forme des plus rudimentaires. Cette harmonie était accessoire et ne faisait pas corps avec la mélodie; elle ne s'est jamais élevée au-dessus d'un simple accompagnement *ad libitum*. Aussi Platon veut-il qu'elle soit laissée aux musiciens de profession : il en désapprouve l'usage dans l'éducation des citoyens : ceux-ci ne doivent s'accompagner sur la cithare qu'en redoublant le chant[1]. De même les chrétiens, en adoptant la musique de leur temps, ont-ils pu laisser de côté toute la partie instrumentale. Dans la construction de la mélodie elle-même, nous remarquons une simplicité analogue; la mesure, étroitement liée à la prosodie, ne présente qu'un fort petit nombre de combinaisons de durée ; l'étendue dans laquelle le compositeur doit se mouvoir, le choix des sons dont il a à faire usage, tout cela est soumis à des règles strictes et sévères.

Ce n'est pas seulement par une plus grande sobriété dans l'usage du matériel technique que la musique vocale des Hellènes différait de la nôtre, mais encore et surtout par une importance plus considérable donnée à la poésie. Chez nous, la musique absorbe en grande partie l'intérêt littéraire de la composition. Il en était tout différemment chez les anciens. Pour eux, le contenu poétique du morceau a une prépondérance marquée sur la mélodie et l'harmonie. A parler avec Aristote, la musique n'est qu'un « assaisonnement[2] » de la poésie. Elle a mission d'éveiller dans l'âme de l'auditeur le sentiment et les idées propres à faciliter l'intelligence parfaite de l'œuvre poétique, mais celle-ci reste l'objet principal autour duquel viennent se grouper tous les éléments d'exécution. Il en est au moins ainsi pour tout le chant choral et dramatique de l'époque classique. Ce n'est que vers l'époque de la guerre du Péloponnèse que la situation se modifie pour certains genres déterminés. Dans la

430 av. J C.

[1] « Le maître de lyre et son élève doivent faire usage des sons de cet instrument... de manière que le chant soit reproduit note pour note. Mais relativement à la polyphonie et aux variations sur la lyre, il n'est pas besoin d'y exercer des enfants qui n'ont que trois ans pour apprendre le plus promptement possible ce que la musique a d'utile. » Voyez WAGENER, *Mémoire sur la symphonie des anciens* (Tome XXXI des *Mémoires couronnés par l'Acad. royale de Belgique*), p. 50 et suiv.

[2] ἥδυσμα. *Poétique*, ch. 6.

tragédie, les chœurs deviennent moins nombreux, moins développés, et font place à des chants monodiques (airs). Ici ce n'est plus la poésie, mais bien la musique qui doit captiver principalement l'attention. Les œuvres de cette époque appartenant à la lyrique chorale, — les dithyrambes de Philoxène et de Téleste, par exemple, — ont le même caractère. Dans cette période où s'opère la transition de l'art classique à l'hellénisme post-classique, la musique tend à prendre une situation indépendante de la poésie, assez semblable à celle qu'elle occupe parmi nous. Mais en même temps l'art antique commence à perdre sa grande originalité. Les critiques conservateurs désapprouvent les nouvelles tendances et mettent les productions de leurs contemporains infiniment au-dessous de celles de l'âge classique de Pindare et d'Eschyle[1].

Compositions instrumentales. Si nous passons à la musique instrumentale, nous avons à constater ici encore la même infériorité technique, la même pénurie de ressources. Tous les instruments à cordes que l'antiquité a connus peuvent être considérés, quant au système de construction et à la manière d'en jouer, comme des harpes d'une dimension plus ou moins réduite. Ceux qui appartiennent plus particulièrement à la Grèce, la lyre et la cithare, ont une échelle des plus restreintes : une septième aux temps très-anciens, plus tard une octave, puis une onzième; ce n'est qu'au déclin de l'âge classique qu'ils ont atteint la double-octave, étendue qui n'a pas été dépassée. Tout au plus suffisants pour l'accompagnement de la voix, ces instruments sont impuissants à traduire une idée mélodique. Le son n'existe qu'au moment de la percussion de la corde et s'éteint aussitôt; l'intensité n'y est guère susceptible de modifications; *piano* et *forte* se confondent. Évidemment une vraie musique instrumentale ne pouvait se constituer ni se développer sur une base aussi insuffisante.

Parmi les instruments à vent, ceux en cuivre (*salpinges*) sont en dehors de la pratique de l'art proprement dit. Celui-ci dans l'antiquité n'admet que les instruments en bois, les flûtes (*auloi*). Sous ce nom générique nous devons entendre des instruments

[1] WESTPHAL, *Metrik*, I, p. 256 et suiv.

d'espèce diverse, qui se rapprochaient de la flûte (à bec), du hautbois et de la clarinette modernes. Les *auloi* sont les représentants à peu près exclusifs de la musique instrumentale pure des Hellènes. En général, les compositions *aulétiques* étaient des *solos*, destinés à mettre en relief le talent du virtuose. Toutefois, il existait aussi dans ce genre des morceaux d'ensemble, des concerts de plusieurs flûtes, appelés *Xynaulies*[1]. Quelques auteurs nous parlent même d'une catégorie d'œuvres instrumentales dans lesquelles des cithares s'unissaient aux instruments à vent[2]. Mais il ne faut pas penser ici à quelque chose d'analogue à notre orchestre. Des effets de masse, des contrastes de sonorité étaient impossibles à atteindre avec des timbres si peu variés et une polyphonie tout à fait rudimentaire. D'après les renseignements que nous avons sur les nomes aulétiques, ceux-ci étaient en général inspirés par quelque composition vocale, ils appartiennent donc à ce genre peu estimé que nous appelons *arrangements*. Ainsi, de toute manière, le véritable centre de gravité de l'art ancien reste la poésie chantée, et avant tout le chœur lyrique et tragique.

Un tel art nous paraît évidemment bien pauvre, bien incomplet, si nous le comparons au nôtre, si riche en combinaisons polyphoniques et instrumentales de toute nature. Est-ce à dire qu'il fût inculte et grossier comme l'ont dit ses détracteurs systématiques? Nullement. Dans le cercle étroit où la musique grecque était appelée à se mouvoir, elle a pu déployer à certains égards une richesse réelle, une variété de ressources qu'on ne trouve pas toujours au même degré dans la nôtre.

Un premier fait à relever dans cet ordre d'idées, c'est le développement remarquable de certaines parties du matériel rhythmique. Ainsi que nous l'avons déjà dit, la combinaison intérieure de la mesure subit peu de modifications dans la musique antique. En revanche, l'étendue des membres rhythmiques, la coupe des périodes, y présentent une abondance de formes inconnue à l'art moderne. Celui-ci ne connaît en général que des périodes construites par la répétition indéfinie de membres de quatre

Ressources spéciales de la musique grecque.

[1] ATHÉNÉE, lib. XIV. — POLLUX, IV, 10, 4.
[2] ATHÉNÉE, ib. — POLLUX, ib.

mesures s'enchaînant d'après un procédé uniforme. Les races occidentales ne semblent ressentir qu'à un assez faible degré l'influence de l'élément plastique contenu dans le rhythme : on pourrait même dire que chez les contrepointistes du XVIe siècle cette influence est absolument nulle. Dans l'antiquité, au contraire, le rhythme est considéré comme le principe vital, actif; les sons ne représentent que l'élément féminin, fécondé et vivifié par le rhythme[1]. Les formes rhythmiques créées par le génie hellénique, l'application de ces formes à l'expression des sentiments humains, resteront comme un témoignage impérissable des hautes facultés musicales de cette race choisie. C'est dans cette partie de l'art que le compositeur moderne trouvera chez les anciens les sources d'instruction les plus fécondes, les modèles les plus dignes de son étude.

Il est un autre point où la musique de l'antiquité l'emporte sur la nôtre : c'est la variété des échelles. Notre théorie harmonique n'admet que deux modes : le majeur et le mineur, tous deux transposables sur les douze degrés de l'échelle chromatique. L'antiquité possède le même nombre d'échelles de transposition, ou tons; mais chacune d'elles renferme, au lieu de deux, sept échelles modales. Celles-ci, en outre, peuvent se modifier dans la succession de leurs sons, selon le genre employé : diatonique, chromatique, enharmonique. Enfin dans les deux premiers genres, quelques-uns des degrés de l'échelle sont susceptibles de certaines nuances d'intonation fort délicates. Des savants modernes ont essayé de nier ces raffinements, de les réduire à une pure spéculation scientifique. Le témoignage unanime des écrivains, tant pythagoriciens que sectateurs d'Aristoxène, renverse une telle hypothèse. En supposant que les harmoniciens aient poussé un peu loin la subtilité et la tendance d'ériger en règle des procédés dont les artistes n'avaient qu'une conscience imparfaite, on ne saurait admettre qu'ils aient été jusqu'à introduire dans la théorie musicale des mécanismes que la pratique ignorait totalement.

[1] « On saura donc que le rhythme est mâle, la mélodie femelle; car la succession « mélodique est une matière sans forme déterminée; le rhythme par un acte générateur « donne aux sons la forme et les rend susceptibles d'effets divers. » MART. CAP., 197 (Meib.). — Cf. ARIST. QUINT., p. 43 (Meib.).

Le chant choral, il est vrai, se servait uniquement du genre diatonique, mais il est non moins certain que le chromatique et l'enharmonique s'étaient déjà introduits dans la monodie et dans la musique instrumentale dès avant Pythagore, le créateur de la science acoustique chez les Hellènes. Quant à ces variétés subtiles d'intonation connues sous le nom de *chroai* (couleurs, nuances), elles ont subsisté, sans aucun changement essentiel, pendant les cinq siècles qui vont d'Aristoxène à Ptolémée. Il est naturel qu'un peuple dont la finesse d'oreille était proverbiale dans l'antiquité, ait cherché à utiliser des nuances, peu sensibles pour nous autres modernes, absorbés que nous sommes par des combinaisons d'un autre ordre. De toute manière, l'existence d'un art aussi raffiné nous forcerait à admettre chez les anciens un rare talent pour l'exécution musicale, si nous ne savions d'ailleurs, par des rapports dignes de foi, que le public grec et romain montrait à cet égard un goût très-éclairé, et relevait avec sévérité la moindre inadvertance du chanteur ou de l'exécutant-virtuose[1]. 320 av. J. C.— 170 apr. J. C.

Ce que nous venons de dire suffit à prouver qu'en un certain sens la musique antique avait atteint un degré de culture très-avancé. Mais cela nous fait voir aussi qu'elle s'était développée dans une direction opposée aux goûts, aux tendances actuelles. Ce n'est point la magie des timbres, l'effet saisissant de l'harmonie, la nouveauté de la modulation qui constituent la valeur de l'œuvre, mais bien la pureté du son, la beauté de la mélodie, la parfaite appropriation de la forme rhythmique au sentiment exprimé. Il ne s'agit point ici du chant déclamé, à la manière de Gluck, encore moins de la cantilène mélismatique telle que l'ont conçue les Italiens. Un dessin mélodique, sobre de contours et d'expression, indiquant le sentiment général par quelques traits exquis d'une extrême simplicité, et accompagné par un petit nombre d'intervalles harmoniques, voilà comme nous devons nous représenter l'œuvre du compositeur antique. Si l'on nous demande comment, avec des éléments aussi primitifs, il a été possible de créer des œuvres vraiment belles, nous répondrons simplement en renvoyant à quelques compositions chrétiennes, le *Te deum* par Parallèle entre l'art des anciens et celui des modernes.

[1] Westphal, *Métrik*, I, p. 260.

exemple. Pour quiconque aura appris à sentir la beauté vraiment musicale de ces chants, l'art qui a présidé à leur construction mélodique, le problème sera pleinement résolu. Mais il restera obscur et incompréhensible pour ceux à qui la polyphonie et l'instrumentation paraissent des conditions indispensables d'un art sérieux.

Des différences analogues à celles que nous venons de constater dans les formes techniques se retrouvent dans la conception du but esthétique de l'art. Le monde nouveau que la musique instrumentale a révélé au sentiment moderne, est bien différent de la sphère d'idées où se meut l'imagination antique. Écoutons comment Westphal caractérise une des branches principales de l'art grec : « La musique citharodique est celle qui approche le plus
« de l'idéal des anciens : là, se trouvent le calme et la paix, la
« force et la majesté; là, l'esprit est transporté dans les sereines
« régions où réside Apollon, le dieu pythique. Exprimer par les
« sons une vie réelle de l'âme, voilà ce que l'antiquité n'a
« jamais tenté. Ce mouvement tumultueux où la musique moderne
« entraîne notre fantaisie, cette peinture de luttes et d'efforts,
« cette image des forces opposées qui se disputent notre être,
« tout cela était absolument étranger à la conception hellénique.
« L'âme devait être transportée dans une sphère de contemplation
« idéale, ainsi le voulait la musique. Mais au lieu de lui présenter
« le spectacle de ses propres combats, elle voulait la conduire
« immédiatement à des hauteurs où elle trouvât le calme, la paix
« avec elle-même et avec le monde extérieur, où elle pût s'élever
« à une plus grande force d'action[1]. » Ce point de vue n'est pas celui des Grecs seulement : nous le trouvons aussi dans l'Orient sémitique. On lit dans la Bible[2] que les fureurs de Saül s'apaisaient aux sons du *Kinnor* de David. Des légendes analogues existent chez d'autres peuples; toutes témoignent du pouvoir calmant, curatif, attribué par l'antiquité au jeu des instruments à cordes[3]. Bien différent, à la vérité, est l'effet des instruments

[1] *Metrik*, I, p. 261. — Pind., *Pyth.*, V, 59-65 (édit. de Boeckh) : « Apollon, qui accorde « aux hommes et aux femmes la guérison de leurs maux, qui dispense à son gré la cithare « et la Muse et qui introduit dans le cœur le paisible amour de la loi.... »

[2] I. *Sam.*, XVI, 23.

[3] Cf. Athénée, XIV. — E. de Lasaulx, *Phil. der schönen Künste*, p. 129 et suiv.

à vent, des *auloi*. L'esprit n'en est point calmé, mais plutôt agité violemment, presque enivré. Il n'est plus sous l'influence bienfaisante d'Apollon, le dieu de force et de lumière ; c'est Dionysos qui domine, la personnification des forces génératrices de la nature[1]. Cette musique est réputée d'origine barbare ; elle appartient à des peuples dont la religion personnifie non les lois de l'ordre moral, mais les forces aveugles de la nature ; « tantôt « passionnée et inquiète, tantôt molle et alanguie, elle précipite « l'âme humaine du vertige d'une joie orgiaque et frénétique dans « les profondeurs d'une douleur désespérée[2]. »

Tout le développement de l'art musical repose sur la dualité de ces deux principes, de même que la génération sur la dualité des sexes[3]. Mais en Grèce, au sein d'une société exclusivement virile, le principe apollinique l'emporte ; dans l'art moderne c'est le principe dionysiaque. « Les instruments à vent, » dit Aristote, « ne peuvent engendrer dans l'âme une disposition à la vertu ; « ils ont plutôt un caractère passionné. Leur usage n'est justifié « que dans les circonstances où il s'agit de procurer à l'auditeur « une libre expansion des sentiments qui l'agitent, et non une « amélioration intellectuelle ou morale[4]. »

Ainsi, beauté froide et sèche, subordination de l'élément féminin, partant manque de sensibilité et de vague, — de romantisme en un mot — prédominance de l'élément objectif, tels sont les traits caractéristiques de l'art musical des Grecs. La note rêveuse et mélancolique lui est toujours restée étrangère. L'élément passionné, pathétique, que renferme cet art, semble lui être venu des Sémites, race éminemment subjective et de tout temps fort adonnée à la culture de la musique. L'expression trop vive de la joie, de la douleur, de l'enthousiasme, répugne au goût sobre et délicat de l'Hellène ; ces accents, il les emprunte à la musique de la Phrygie et de la Lydie et met une certaine affectation à

[1] « Toute composition bachique (Bacchus est synonyme de Dionysos) et tout mouvement de ce genre exigent l'accompagnement de la flûte. » ARISTOTE, *Polit.*, VIII, 7.

[2] HILLEBRAND, Préface de l'*Histoire de la littérature grecque* d'O. Müller. Paris, 1865, p. CCLXII.

[3] Cf. FR. NIETZSCHE, *Die Geburt der Tragödie aus dem Geiste der Musik*. Leipzig, 1872, p. 1.

[4] *Politique*, VIII, 6.

rappeler leur origine barbare¹. En toute chose nous voyons la création artistique dominée par le type national, par des lois traditionnelles, qui restreignent l'expansion du sentiment individuel et donnent aux productions de l'esprit un caractère impersonnel, presque abstrait. Chaque genre de composition a ses rhythmes, ses modes, ses tons, son instrumentation propres, fixés par des règles immuables. Qu'il y a loin d'une pareille conception esthétique à cette recherche d'originalité, à cette soif de nouveauté dont est dévoré l'artiste de nos jours, tendances issues du développement excessif de la personnalité dans les sociétés modernes !

Cette absence d'individualisme explique un autre caractère de la musique antique : son immutabilité à travers les diverses phases de son histoire. Elle n'a pas connu ces révolutions profondes et radicales qui, deux fois par siècle, depuis la Renaissance, bouleversent notre art occidental et relèguent successivement dans l'oubli les œuvres les plus admirées à leur naissance. Ses transformations intérieures ont été à peu près nulles. Aux temps d'Alexandre, nous trouvons encore en pleine vogue des compositions de Polymnaste et d'Olympe, vieilles déjà de plusieurs siècles. D'Aristoxène à Ptolémée, on ne voit pas que la technique se soit enrichie d'aucun élément essentiel. Même dans la période la plus active de l'art, les innovations portent sur des détails peu importants pour nous, et elles ne reçoivent leur sanction définitive qu'après de longues hésitations. Une corde ajoutée ou retranchée, l'introduction d'un nouveau rhythme, d'une légère nuance d'intonation, sont des événements marquants dans l'histoire de l'art.

Le jugement définitif dont la musique grecque doit être l'objet ressort suffisamment des observations qui viennent d'être présentées. En toute chose, elle nous apparaît comme un art simple, incomplet par sa simplicité même. Elle manque de cette variété, de cette profondeur, de cette surabondance de vie, qui sont les conditions essentielles d'un art dont le but est précisément de réaliser ce qu'il est de plus mobile, de plus intime et de

¹ Ceci est surtout frappant chez Euripide. Voir *Hélène*, v. 170 et suiv.; *Iphigénie en Tauride*, v. 179-180; *Oreste*, monodie de l'esclave phrygien (v. 1396-1399) et *passim*.

plus vital en nous. Sans tomber dans les exagérations de quelques critiques modernes, il est donc permis de lui assigner une place inférieure à celle qu'occupe notre musique dans l'échelle des manifestations du sentiment humain. N'oublions pas toutefois que l'art ancien, s'il n'a pas connu les grandeurs, les sublimes hardiesses de la musique moderne, n'en a pas connu davantage les aberrations, les faiblesses. En donnant une part très-restreinte à la sensation nerveuse, à la recherche de l'imprévu, il n'a pas développé en lui-même le germe de sa propre décadence. Dans le genre tempéré dont il avait fait son domaine, il a pu réaliser quelques types mélodiques que les siècles n'ont pu entièrement effacer. Bien des chefs-d'œuvre de l'art polyphonique auront disparu, et ces créations si frêles en apparence vivront encore dans le souvenir des âmes croyantes et naïves. Qui sait si un jour ne viendra pas, où, saturé d'émotions violentes, ayant tendu à l'excès tous les ressorts de la sensibilité nerveuse, l'art occidental se retournera encore une fois vers l'esprit antique, pour lui demander le secret de la beauté calme, simple et éternellement jeune !

CHAPITRE III.

COUP-D'ŒIL SUR LES DIVERSES PÉRIODES DE L'HISTOIRE DE
LA MUSIQUE ANCIENNE.

§ I.

IL serait difficile de démêler la part de vérité que peuvent contenir les premiers paragraphes de l'écrit de Plutarque, où l'auteur expose les traditions qui, aux temps d'Alexandre, avaient cours en Grèce, sur les périodes les plus anciennes de l'art musical[1]. Parmi les noms qui figurent dans ce récit, quelques-uns sont de simples personnifications mythiques (Amphion, Linus, Philammon); d'autres semblent avoir été créés d'après des dénominations géographiques (Anthès d'Anthédon, Piérus de Piérie). Le plus célèbre des musiciens fabuleux, Orphée, n'est pas mentionné dans cette énumération, mais nous y lisons le nom d'un

[1] « Héraclide, dans son écrit sur la musique, dit qu'Amphion, fils de Zeus et d'Antiope, « instruit par son père, inventa la *citharodie* (c'est-à-dire l'art de chanter en s'accom-« pagnant d'un instrument à cordes) et la composition citharodique; ce qu'il démontre « par la chronique conservée à Sicyone, d'après laquelle il énumère les prêtresses d'Argos, « les compositeurs et les musiciens-virtuoses. Vers le même temps, dit-il, Linus d'Eubée « composa des *thrènes* (chants plaintifs); Anthès d'Anthédon, en Béotie, fit des hymnes; « Piérus de Piérie, des compositions sur les Muses; Philammon de Delphes mit en « musique la naissance de Léto, d'Artemis et d'Apollon; le premier, il établit des chœurs « autour du sanctuaire de Delphes.

« Mais Thamyris, Thrace de nation, eut la voix plus sonore et plus mélodieuse que tous « ses contemporains, en sorte que, selon les poëtes, il osa entrer en lutte avec les Muses « elles-mêmes. On rapporte qu'il mit en musique la guerre des Titans contre les Dieux.

« Démodocus de Corcyre, autre musicien très-ancien, en fit autant de la chute d'Ilion, « ainsi que des noces d'Aphrodite et d'Hephaïstos. Phémius d'Ithaque chanta le retour de « ceux qui avec Agamemnon revinrent de Troie. » PLUT., *de Mus.* (éd. de Westph., § IV).

autre chantre originaire de la Thrace (Thamyris). Cette contrée, dont les limites étaient très-indécises dans l'imagination populaire, apparaît dans les plus anciens souvenirs de la Grèce comme la patrie du beau chant[1], de même que la Phrygie y est représentée comme le centre de culture de la musique instrumentale[2]. La dernière partie du récit d'Héraclide nous transporte dans le cycle légendaire qui a fourni à Homère le sujet de l'Odyssée : Démodocus et Phémius sont des chantres épiques, des *aèdes*, dont la physionomie rappelle celle d'Homère lui-même[3].

Terpandre, Clonas, Archiloque, Olympe; tels sont les plus anciens noms dont l'histoire de la musique ait à s'occuper. Ils représentent la *période archaïque* de l'art grec. Ce ne sont plus là des personnages absolument légendaires, comme Orphée et Linus; nous nous trouvons en présence d'individualités nettement accusées. La réalité historique d'Olympe pourrait seule être mise en question; toutefois les innovations de l'aulète phrygien laissèrent une trace si profonde et si durable dans la mémoire des Hellènes, qu'il est bien difficile de ne voir en lui qu'une création mythique[4]. Cette phase primitive de l'art musical tombe au siècle de la fondation de Rome; elle est donc contemporaine des plus anciens événements de l'histoire grecque dont les dates nous aient été conservées : l'institution des jeux olympiques, la première guerre messénienne. En ce qui concerne l'époque précise où fleurirent Terpandre, Clonas et Olympe, les renseignements sont vagues et contradictoires. Toutefois, nous avons, pour fixer la chronologie de cette période, deux points de repère : 1° l'âge où vécut Archiloque : on s'accorde à le placer vers la XXe Olympiade[5]; 2° l'ordre de succession des trois premiers

[1] Cf. O. Müller, *Hist. de la litt. grecque* (trad. de K. Hillebrand), I, 50.

[2] « Alexandre Polyhistor (écrivain du 1er siècle avant J. C.), dans son ouvrage sur la Phrygie, dit qu'Hyagnis fut le plus ancien joueur de flûte, que son fils Marsyas lui succéda et à celui-ci Olympe (l'ancien). » Plut., *de Mus.* (Westph., § V).

[3] Odyssée, VIII, 266, 499; I, 154; XVII, 263; XXII, 331.

[4] « Olympe, joueur de flûte et Phrygien d'origine,... porta en Grèce les nomes enharmoniques dont se servent encore les Hellènes aux fêtes des dieux. » Plut., *de Mus.* (Westph., § VI).

[5] Westphal, *Geschichte der alten und mittelalterlichen Musik*, I, 114, ligne 32 (où il faut lire 700 au lieu de 720).

musiciens, d'après les notices de Glaucus de Rhégium. Celui-ci affirme que Terpandre est antérieur à Archiloque[1] et que Clonas vécut peu de temps après Terpandre[2]. Quant à Olympe, le contexte du récit de Glaucus nous oblige à le placer entre Archiloque et Thalétas de Crète, le plus ancien représentant de la période suivante[3]. D'après ces données, acceptées par les écrivains les plus récents[4], la chronologie des quatre musiciens pourrait être à peu près déterminée ainsi : Terpandre vers la fin de la première guerre messénienne ; — Clonas une dizaine d'années plus tard ; — Archiloque vers 700 ; — Olympe vers 680 avant J. C.

724 av J C.

Terpandre le Lesbien nous apparaît comme le premier fondateur d'un art régulier chez les Hellènes. « C'est à lui, » dit Glaucus, « que l'on doit le premier établissement de la musique à Sparte[5]. » Il fixa les formes essentielles du nome citharodique, chant en l'honneur des dieux, exécuté par une voix seule et accompagné d'un instrument à cordes[6]. Clonas introduisit des règles analogues pour les compositions accompagnées de la flûte : élégies, thrènes, chants de procession[7]. Archiloque fut avant tout un créateur de rhythmes ; le premier parmi les poëtes-musiciens il employa la mesure à trois temps[8], abandonnée jusque là à l'art populaire, pour les danses et chants rustiques, dont les cultes de Déméter

[1] « Il (Terpandre) appartient aux temps les plus reculés. Glaucus d'Italie, dans son écrit « sur les anciens compositeurs et virtuoses, démontre qu'il est antérieur à Archiloque. » PLUT., de Mus. (Westph., §·V).

[2] « Clonas... qui vécut peu de temps après Terpandre, était de Tégée d'après les « Arcadiens, de Thèbes selon les Béotiens. » Ib.

[3] « Glaucus, après avoir dit que Thalétas est postérieur à Archiloque, ajoute qu'il « imita les chants de celui-ci, mais en leur donnant plus de développement, et qu'il « introduisit dans ses compositions des rhythmes dont ni Archiloque ni Terpandre ne « s'étaient servis. Ces rhythmes il les avait, dit-on, empruntés à l'aulétique d'Olympe. » Ib. (W. § VII).

[4] Cf. WESTPHAL, Geschichte, I, 64-70. — BERNHARDY, Grundriss der Griechischen Litteratur (2e éd.), II, 418.

[5] PLUT., de Mus. (Westph., § VII).

[6] « Terpandre, compositeur de nomes citharodiques, adapta à ses hexamètres, ainsi « qu'à ceux d'Homère, des mélodies qu'il chanta aux Agones. » Ib. (W. § V).

[7] « Clonas, qui introduisit le premier les nomes aulodiques et les prosodies, composa « aussi des élégies et des hexamètres. » Ib. — Cf. WESTPHAL, Geschichte, I, 96-100.

[8] Ib. (W. § VII. — Id., Geschichte, I, 114-137).

et de Dionysos avaient consacré l'usage. En général, ses poésies (dont il nous reste des fragments) accusent par leur ton et par les sujets traités une tendance profane, étrangère aux compositions de ses prédécesseurs. Il éleva la chanson à la hauteur d'un genre littéraire, et donna à l'accompagnement instrumental une certaine indépendance, au lieu d'en faire, comme ses devanciers, un simple redoublement de la mélodie[1]. Olympe enfin fit connaître aux Grecs la musique instrumentale des Phrygiens, et mit en usage une forme simplifiée de l'échelle des sons : le genre enharmonique primitif[2]; il introduisit aussi la mesure à cinq temps.

Il n'existe aucune trace de théorie ou de notation musicale pendant toute cette période. L'art se borne à la simple pratique et se transmet par l'enseignement oral. Les instruments sont à l'état rudimentaire; la lyre n'a que sept cordes, la flûte trois ou quatre trous, la cithare ne reçoit sa forme définitive qu'après Terpandre[3]. Malgré l'extrême simplicité que suppose une telle musique, il est certain que les mélodies de cet âge primitif laissèrent une trace ineffaçable dans les souvenirs du peuple grec. Au temps d'Aristoxène les nomes d'Olympe faisaient encore l'admiration des connaisseurs; les mélodies d'Archiloque semblent s'être maintenues jusqu'au siècle d'Auguste.

vers 320 av. J C.

2ᵉ PÉRIODE (665-510).

A la période archaïque succède celle que nous appellerons *période de l'ancien art classique*. Elle commence une vingtaine d'années avant la seconde guerre messénienne[4] et s'étend jusqu'à la chute de la tyrannie à Athènes. A aucun moment de son histoire la race grecque ne manifesta une activité aussi prodigieuse. Des colonies ioniennes et doriennes se fondent sur tous les rivages connus et portent les germes de la civilisation

[1] « On croit qu'il fit entendre le premier un accompagnement instrumental distinct du « chant; auparavant cet accompagnement se faisait entièrement à l'unisson. » PLUT., *de Mus.* (Westph., § XVII).

[2] « Olympe, ainsi que le dit Aristoxène, est regardé parmi les musiciens comme l'in- « venteur du genre enharmonique. » *Ib.* (W. § VIII. — Id., *Geschichte*, 139-142).

[3] « La forme de la cithare fut découverte en premier lieu par Képion, disciple de « Terpandre. » *Ib.* (W. § V).

[4] Je me règle ici sur les dates adoptées par CURTIUS, *Griechische Geschichte* (3ᵉ éd.), T. I, p. 615-616.

jusqu'aux coins les plus reculés de l'ancien monde. Les commencements de cette époque de l'art sont désignés par Glaucus comme « second établissement (*catastase*) de la musique. » Écoutons-le parler lui-même : « le premier établissement des règles « musicales se fit à Sparte par Terpandre; le second fut l'œuvre « des maîtres suivants : Thalétas de Gortyne, Xénodame de « Cythère, Xénocrite de Locres, Polymnaste de Colophon et « Sacadas d'Argos[1]. » Le berceau de cette Renaissance musicale fut encore Sparte, le centre politique de la race dorienne, comme Delphes en était le centre religieux. Lacédémone avait fait de la musique une de ses institutions nationales, et bien que peu productive elle-même en artistes, — l'État spartiate n'a donné naissance à aucun poëte-musicien de quelque renom — elle était considérée dans toute la Grèce comme l'arbitre du goût, le dispensateur de la gloire. Tous les grands musiciens de ce temps-là, Thalétas, Tyrtée, Polymnaste, Alcman, allèrent lui demander la consécration de leur talent. Sous son influence s'établirent deux institutions dont l'action sur les progrès de la musique fut des plus considérables : l'*Agone* d'Apollon Carnéen, à Sparte, pour la citharodie; l'*Agone pythique* de Delphes, pour l'aulétique. Les colonies de l'Italie méridionale et de la Sicile, Locres, Tarente, Rhégium, Syracuse, Agrigente, suivirent l'impulsion de la métropole dorienne et devinrent dès-lors, ce qu'elles sont restées jusqu'à la fin de l'antiquité, des centres de science et de haute culture musicales.

676 av. J C.

590

La création la plus importante de la seconde *catastase* fut le chant choral accompagné de danse. Limitée jusque là à la monodie et au solo instrumental, la musique grecque s'enrichit ainsi d'un genre nouveau. C'est à Thalétas, le fondateur légendaire des Gymnopédies, et à ses successeurs immédiats, Xénodame et Xénocrite, que l'on fait remonter les plus anciennes compositions régulières dans le genre chorique. La période de leur activité se place entre 670 et 640 avant J. C. Pendant la seconde guerre messénienne, Tyrtée compose pour la jeunesse spartiate ses chants patriotiques en rhythme de marche. Vers la fin de cette

665

645-626

[1] Plut., *de Mus.* (Westph., § VII).

guerre, le lydien Alcman enseigne à des chœurs de jeunes filles ses gracieuses et naïves *Parthénies*. Un quart de siècle plus tard, Stésichore de Sicile introduit l'élément épique dans la composition chorale; il fixe les formes définitives de la lyrique dorienne et prélude aux créations grandioses de Pindare.

A côté de l'art austère et grave, consacré au culte d'Apollon, apparaît un second genre choral, de tendances tout opposées : le dithyrambe, père du drame antique. A son origine, ce n'était qu'un refrain enthousiaste, entonné par le chœur sur une danse en rond; il faisait partie, selon toute probabilité, des rites orgiastiques du culte de Dionysos. Ce fut à Corinthe, la ville riche et fastueuse où régnait Périandre, qu'un citharède lesbien, Arion, disciple d'Alcman, fit exécuter pour la première fois une pareille composition par un chœur régulier[1]. A cette phase primitive de son existence, le dithyrambe est dominé presque exclusivement par l'élément lyrique; toutefois une ancienne tradition nous apprend qu'Arion y introduisit déjà « le style tragique[2]. » De Corinthe le dithyrambe passa à Sicyone, où il fut cultivé, dit-on, au temps de Clisthène, par un musicien peu connu, du nom d'Epigène[3]. En Attique, où il s'implanta ensuite, nous le trouvons déjà transformé. Les péripéties des destinées humaines y ont fait irruption; un personnage chargé de les raconter est adjoint au chœur; c'est la tragédie primitive. Celui qui opéra cette transition fut Thespis d'Icarie, aux temps de Pisistrate.

Une nouvelle variété de la musique instrumentale, la citharistique, apparaît aussi au cours de cette période. Ses premiers progrès se rattachent à un nom assez obscur, celui de Lysandre de Sicyone[4]. La citharistique avait déjà atteint un certain degré de perfection vers le milieu du VI^e siècle, puisque nous la voyons figurer en 558 aux concours pythiques de Delphes[5].

Parmi les genres de musique cultivés dès la période archaïque,

[1] Hérodote, I, 23.
[2] Suidas, au mot Arion.
[3] O. Müller, *Hist. de la litt. grecque* (trad. de Hillebrand), II, 162.
[4] Athénée, XIV, 42.
[5] « Lors de la huitième pythiade il fut décidé que ceux qui joueraient de la cithare « sans accompagner la voix pourraient également prendre part aux *agones*. » Pausanias, X, 7.

les uns se maintiennent dans leur simplicité originaire, d'autres reçoivent un développement plus savant. Le nome citharodique, resté en la possession exclusive des disciples de Terpandre, ne s'écarte pas des traditions du maître. Jusqu'au milieu du VI⁰ siècle l'école des Terpandrides n'a point de rivale; à partir de là, sa décadence devient manifeste¹, et pendant plus d'un demi-siècle les historiens ne mentionnent aucun citharède lesbien. L'aulodie est représentée par Polymnaste, contemporain de Tyrtée²; l'aulé- vers 640 av. J. C.
tique par Sacadas³, le réformateur du nome instrumental, ou, 586.
pour nous servir d'une expression moderne, le créateur de la sonate antique. Ces deux personnages sont comptés parmi les maîtres les plus éminents de la musique grecque; Sacadas se distingua aussi comme aulode et compositeur chorique⁴; Polymnaste paraît avoir fait de nombreuses découvertes dans le domaine de la technique⁵. La chanson profane, créée un siècle auparavant par Archiloque, s'élève aux plus hauts sommets de la poésie chez les Éoliens de Lesbos. Cette école, dont la manière originale et individuelle contraste si vivement avec la physionomie impersonnelle de l'art dorien, est immortalisée dans l'histoire par les deux noms contemporains d'Alcée et de Sappho. Ses traditions sont v. 600
continuées, bien qu'avec infiniment moins de profondeur et de passion, par l'ionien Anacréon. A ne l'envisager qu'au point de vue v. 540.
musical, la chanson éolienne est caractérisée par des rhythmes simples, gracieux et faciles; par l'usage, dans l'accompagnement, d'instruments étrangers plus riches que ceux de l'Hellade. De tous

1 « On assure que Périclite fut le dernier citharède d'origine lesbienne qui remporta le « prix aux fêtes carnéennes à Lacédémone. A sa mort finit chez les Lesbiens la succession « non interrompue des citharèdes. Périclite paraît avoir vécu avant Hipponax » (poëte satirique vers 548 av. J. C.). PLUT., de Mus. (Westph., § V).

2 Une combinaison de deux notices anciennes nous permet de placer Polymnaste entre Thalétas et Alcman. D'une part nous lisons dans PAUSANIAS, 1, 14 : « Polymnaste de « Colophon a fait pour les Lacédémoniens des compositions en l'honneur de Thalétas; » d'autre part d'après PLUTARQUE, de Mus. (Westph., § V) : « Il (Polymnaste) est mentionné « par Pindare et par Alcman. »

3 « Sacadas d'Argos.... excellent aulète, fut trois fois vainqueur aux jeux pythiques » (en 586, 582, 578 av. J. C.). Ib. (W. § VII).

4 « Sacadas et ses successeurs étaient compositeurs d'élégies. A l'origine, en effet, les « aulodes exécutaient des élégies mises en musique. » Ib. Dans une de ses compositions choriques il employa les trois modes principaux (dorien, phrygien, lydien). Ib.

5 Voir plus bas.

les genres cultivés dans l'antiquité, aucun n'est aussi apparenté à l'esprit et au goût modernes.

Pendant la période dont nous venons d'énumérer les principales classes de productions ainsi que les représentants les plus illustres, l'art antique se développe et s'enrichit de ses procédés caractéristiques. Le genre chromatique apparaît, dans la citharistique selon toute probabilité[1]; l'enharmonique reçoit sa forme définitive[2]; déjà même il est question de ces délicatesses d'intonation qui joueront plus tard un rôle si considérable dans la technique ancienne[3]. Des nouveautés analogues se produisent pour la partie instrumentale. La cithare heptacorde continue à être seule employée dans la musique chorale des Doriens, où règne l'esprit conservateur de Sparte; mais les artistes Ioniens, comme ceux de l'Eolide, plus mobiles, plus ouverts aux influences étrangères, adoptent les instruments polycordes et polyphones de l'Asie : la *pectis*, la *magadis* etc. A ces diverses innovations se rattachent, sans aucun doute, l'invention de la notation instrumentale, attribuée avec beaucoup de vraisemblance à Polymnaste[4], et les premiers essais d'une théorie et d'une nomenclature musicales. Enfin, vers la fin de cette période, Pythagore découvre les lois fondamentales de l'acoustique, science qui, entre les mains de ses disciples, fut trop souvent le point de départ d'une foule de rêveries mystiques, et dont l'action à la longue devint fatale aux progrès de l'art.

§ II.

Après la chute des Pisistratides, Athènes, qui jusque là a joué dans l'art un rôle assez effacé, prend tout-à-coup une importance considérable et substitue bientôt son influence à celle de Sparte,

[1] « Le genre chromatique.... a été en usage dans la citharistique dès l'origine de celle-ci. » PLUT., *de Mus.* (Westph., § XIV).

[2] « Dans le *Nomos Orthios*, Polymnaste s'est servi de la mélopée enharmonique. » *Ib.* (W. § VII).

[3] « On attribue à Polymnaste la découverte de l'*Eclysis* et de l'*Ecbole* » (intervalles de trois quarts et de cinq quarts de ton). *Ib.* (W. § XVII).

[4] WESTPHAL, *Metrik*, I, 454.

sa rivale héréditaire. Toute la vie intellectuelle de la nation est
attirée dans son sein; la culture des arts musiques, auparavant
disséminée à Sparte, à Mitylène, à Corinthe, à Samos, à Sicyone,
à Argos[1], se concentre maintenant dans Athènes. Une efflorescence
de la poésie et de l'art, sans pareille dans l'histoire de l'huma-
nité, se produit au milieu des plus ardentes luttes pour la liberté,
pour l'indépendance nationale. C'est pendant la guerre des Perses 490-480 av. J. C.
que l'héroïsme grec accomplit ses plus grands prodiges ; c'est à
ce moment aussi que le génie grec prend son essor le plus hardi.
La lyrique chorale, parvenue à l'apogée de la perfection, trouve sa
plus haute et dernière expression dans les œuvres de deux maîtres
fameux : Simonide de Céos, le poëte abondant, gracieux, tou- né en 556, mort en 468.
chant; Pindare, l'immortel chantre thébain; puis elle entre dans né en 522, mort vers 444.
sa phase de décadence et s'éteint avec Bacchylide. Aux chan- (vers 470?).
gements survenus dans les destinées nationales correspond un
changement dans les tendances de l'art. L'austère choral dorien
n'est plus la vraie expression des sentiments d'une génération
ardente, dévorée du besoin d'action; le style dithyrambique, c'est-
à-dire le chant choral devenu l'organe des souffrances et des joies
de l'humanité, étend son influence sur toutes les branches de la
production poétique et musicale.

Dès le commencement de cette *période*, appelée *classique* par
excellence, le développement du style dithyrambique se poursuit
dans deux directions opposées. En accordant une place plus
considérable à l'élément d'action, le dithyrambe d'Arion avait
donné naissance à la tragédie attique. Un demi-siècle suffit à
conduire ce nouveau genre des rudes essais de Thespis aux formes 536.
achevées d'Eschyle. Les phases intermédiaires de la tragédie
sont marquées par deux noms : Chérile, que l'antiquité considère 524.
comme le créateur du drame satyrique[2]; Phrynique, resté célèbre 512.
par le charme et le sentiment touchant de ses mélodies[3]. Avec
Eschyle la transformation est accomplie; l'alliance des trois arts 472-458.
musiques a trouvé une nouvelle et plus complète incarnation.
Mais pendant que la tragédie se constitue ainsi en genre séparé,

[1] HÉRODOTE, III, 131.

[2] O. MÜLLER, *Hist. de la litt. gr.* (trad. de Hillebrand), II, 170.

[3] *Ib.*, II, 168. — BURETTE, *Rem.* CXXXVII.

une transformation en sens inverse s'opérait dans une autre variété de l'ancien dithyrambe. L'élément musical et lyrique y acquit une prépondérance marquée sur l'élément dramatique; ainsi modifié, le dithyrambe devint pour plus d'un siècle la forme dominante de la musique grecque.

<small>vers 500 av. J.-C.</small> La principale personnification du genre est Lasos d'Hermione, le musicien le plus célèbre de son temps; il enrichit l'instrumentation et fixa les formes rhythmiques du nouveau dithyrambe[1]. <small>v. 500.</small> Pratinas de Phlionte — renommé également comme auteur tra- <small>v. 520.</small> gique — fut son émule et son rival[2]. Mélanippide le vieux, <small>v. 475. v. 465.</small> Lamprocle et Ion de Chios acquirent aussi de la réputation dans le dithyrambe; Simonide et Pindare eux-mêmes composèrent des œuvres dans ce style.

L'art et la science, la pratique et la théorie marchent d'un même pas pendant cette brillante période. Auparavant, on ne trouve chez les Grecs rien qui ressemble à un enseignement organisé; à partir de la fin du VIe siècle, au contraire, nous voyons se produire une foule de musiciens devenus célèbres comme chefs d'école. Nous nommerons parmi ceux-ci : en premier <small>v. 520.</small> lieu Pythoclide[3]; ensuite Agathocle d'Athènes, son disciple, et <small>v. 500.</small> Lasos d'Hermione (le compositeur dithyrambique), tous deux les maîtres de Pindare. A cette même génération appartient Midas d'Agrigente, qui fut avec Agathocle le maître de l'artiste athénien <small>v. 475.</small> Lamprocle (ou Lampros). Ce dernier à son tour est le maître <small>v. 450.</small> de Sophocle et du célèbre musicien Damon. Le disciple le plus renommé de celui-ci est Dracon[4], qui initia Platon à la science musicale. D'autres maîtres se firent une réputation à Athènes : Alcibiade apprit la musique sous Pronomos de Thèbes; Platon écouta les leçons de Métellus d'Agrigente. Nous pouvons donc

[1] « Lasos d'Hermione d'une part accommoda les rhythmes à l'allure dithyrambique, « d'autre part il introduisit la polyphonie des flûtes et se servit à cette fin de sons « très-divers et très-distants les uns des autres. De cette manière il a opéré un progrès « dans la musique de son temps. » PLUT., de Mus. (Westph., § XVII). — BURETTE, *Rem.* CXCVII.

[2] Il détacha de la tragédie le drame satyrique pour en faire un genre à part. Cf. O. MÜLLER, II, 171. — BUR., *Rem.* XLVI.

[3] BUR., *Rem.* CXI.

[4] PLUT., *de Mus.* (Westph., § XIII). — Cf. BUR., *Rem.* CXX.

poursuivre, à travers plusieurs générations et jusque dans la période suivante, la filiation de ces écoles.

En ce qui concerne le plus ancien de ces chefs d'école, Pythoclide, les renseignements sont vagues ou contradictoires; sur Midas et Agathocle ils font complétement défaut. Nous en savons davantage sur Lasos d'Hermione. C'est à lui que l'on doit faire remonter l'établissement du système théorique de la musique grecque ainsi que la formation définitive du vocabulaire technique[2]. Peut-être est-il aussi l'auteur de la notation vocale, conçue vers cette époque en vue du chant choral[3]. Il est cité enfin comme le plus ancien écrivain sur la musique[4]. Son successeur Lamprocle et le disciple de celui-ci, Damon, se signalèrent par des découvertes importantes dans le domaine de la théorie et de la pratique[5]; tous trois semblent avoir contribué puissamment à propager dans l'enseignement musical les principes de l'école pythagoricienne[6]. La plupart de ces maîtres laissèrent une grande réputation d'habileté dans l'exécution musicale : Pythoclide, Midas et Métellus d'Agrigente, Pronomos de Thèbes furent les aulètes les plus fameux de leur temps; ce dernier perfectionna le

[1] WESTPHAL, *Metrik*, p. 25-26.
[2] Voir le § III du chap. suivant.
[3] Westphal fait honneur de cette innovation à Pythoclide, mais sans appuyer son assertion d'aucun argument plausible (*Metrik*, I, 463). On verra au chapitre sur la notation les motifs qui semblent militer en faveur de Lasos.
[4] SUIDAS, au mot LASOS. — Cf. BURETTE, *Rem.* CXCVII.
[5] PLUT., *de Mus.* (Westph., § XIII). — Cf. BUR., *Rem.* CXIV et CXVII.
[6] THÉON DE SMYRNE, p. 91 (Bull.). — ARIST. QUINT., II, p. 95 (Meib.). — Cf. BUR., *Rem.* CXCVII et CXVII.

mécanisme des flûtes antiques par une innovation des plus considérables[1]. Remarquons au reste que les instruments à vent étaient en grande faveur pendant la première moitié du Ve siècle; le jeu de la cithare au contraire semble avoir été assez négligé alors. Un seul artiste représente pour nous cette branche de l'art pendant la période athénienne : le Lesbien Aristoclide, dont les historiens font un descendant de Terpandre[2]. Son disciple Phrynis fut le principal auteur des innovations qui marquèrent la période suivante.

Celle-ci, désignée ordinairement sous le nom de *période de la décadence*, commence vers le milieu du Ve siècle. Elle se caractérise avant tout par une modification essentielle dans les formes musicales de la tragédie. Chez Eschyle l'origine chorale de la tragédie est encore pour ainsi dire transparente. La partie musicale de l'œuvre ne se compose que de deux espèces de morceaux : les chœurs proprement dits (*chorika*), et les chants alternatifs (*kommoi*), où un personnage en scène dialogue avec le chœur. Dans les drames de Sophocle l'élément choral pur est déjà considérablement réduit et remplacé par des chants scéniques, des monodies. Chez Euripide les chœurs ne sont plus guère que des hors-d'œuvre; les morceaux scéniques, airs, chants dialogués, de forme très-variée, sont disséminés aux moments principaux de l'action. Enfin les tragiques plus récents, entre autres Agathon, prennent l'habitude d'intercaler dans leurs pièces des chœurs qui n'ont plus aucune liaison avec l'action[3].

Cette nouvelle manière tragique, comparée à celle d'Eschyle, représente une sorte de romantisme; aussi est-elle considérée par Aristoxène comme une dégénérescence de l'ancien art classique. A ne la juger toutefois qu'à un point de vue strictement musical, il est certain qu'elle constitue un progrès technique et se rapproche singulièrement de l'opéra moderne, tandis que les œuvres d'Eschyle, *les Perses* par exemple, offrent plus de ressemblances

[1] « Jusqu'alors les aulètes se servaient de trois espèces de flûtes; ils exécutaient sur « les unes des mélodies doriennes, ils en avaient d'autres pour le mode (ἁρμονία) phrygien, « d'autres encore pour le mode lydien. Ce fut Pronomos qui le premier imagina des flûtes « appropriées à tous les modes (ἅπαν ἁρμονίας εἶδος), et qui le premier exécuta sur les « mêmes flûtes des mélodies de genres aussi différents » Paus., IX, 12.

[2] Burette, *Rem.* XXXVII.

[3] Arist., *Poétique*, XVIII, *in fine*.

avec nos oratorios. Les commencements de cette révolution musicale sont assez obscurs et racontés diversement par les historiens. Ce qui paraît certain, c'est qu'elle fut amenée par la réapparition d'un genre de musique peu cultivé durant la période antérieure. Un rejeton attardé de l'école lesbienne, Phrynis de Mitylène, entreprit d'accommoder le nome citharodique au goût de ses contemporains. A la simplicité du chant traditionnel, il substitua un style surchargé d'ornements et de difficultés techniques; il introduisit un accompagnement instrumental plus riche, une plus grande variété de modulations; la recherche d'effets imprévus, de contrastes frappants prit la place de la mélodie sobre et plastique des temps anciens[1]. Les innovations de Phrynis, poursuivies plus tard par son disciple Timothée[2], n'exercèrent pas seulement leur influence sur la musique dramatique, elles eurent aussi pour effet une transformation du style dithyrambique. Avant la guerre du Péloponnèse et pendant les premières années de cette guerre, le dithyrambe était encore, comme du temps de Lasos, une composition chorale. Peu à peu il fut envahi par le chant monodique, et finit par n'être plus qu'un morceau de *bravoure*, destiné à faire briller le talent d'un virtuose. On ne peut douter au reste que le dithyrambe ne fût très-goûté par le public de cette époque, quand on considère le grand nombre de compositeurs devenus célèbres dans ce genre : Mélanippide le jeune[3], Kinésias[4], Philoxène[5], Créxos[6], Téleste de Sélinonte, Polyide[7] et une foule d'autres. Tous ces maîtres fleurirent pendant la guerre du Peloponnèse, ou peu après.

Ces temps, si funestes pour la gloire athénienne, virent aussi la splendeur de l'ancienne comédie attique, dernière forme de la

vers 450 av. J C.

né en 446, mort en 357.

431-405

[1] « Dans son ensemble, la citharodie de l'école de Terpandre garda sa simplicité « jusqu'au temps de Phrynis; car il n'était pas permis anciennement de faire des mor- « ceaux à la manière moderne, ni de changer de mode (ἁρμονία) ou de rhythme au cours « du morceau. » PLUT., *de Mus.* (Westph., § V).
[2] O. MÜLLER, *Hist. de la litt. gr.* (trad. de Hillebrand), II, 474. — BURETTE, *Rem.* XXVI.
[3] BUR., *Rem.* CV, CCI, CCII.
[4] Id., *Rem.* CCIV, CCV.
[5] Id., *Rem.* LXXXVIII.
[6] Id., *Rem.* LXXXVII.
[7] Id., *Rem.* CXLVII.

poésie mélique[1] que la Grèce ait produite. Ainsi que la tragédie, elle se rattache au culte de Dionysos, mais à une solennité d'allures populaires et très-licencieuse : les *Dionysiaques rustiques*. Jusqu'à la guerre des Perses, la comédie ne s'éleva pas au-dessus d'une farce de carnaval, improvisée en grande partie. Chionidès lui donna un commencement de culture; Cratinos et Eupolis l'amenèrent au degré de perfection où nous la trouvons chez Aristophane. Les éléments musicaux de la comédie, sans être au fond différents de ceux de la tragédie, ont un caractère approprié au genre : en général les chœurs sont peu développés; les monodies et chants alternatifs de la tragédie sont remplacés par des chansons populaires ou par des airs de danse. Aristophane ne recule pas devant les imitations les plus grotesques : chœurs de grenouilles, chœurs d'oiseaux, parodie des airs d'Euripide, d'Agathon, etc. La musique disparut de bonne heure de la comédie; la dernière œuvre d'Aristophane, *Plutus*, appartient déjà au genre de la comédie moyenne, où le chant est remplacé par la récitation.

Les tendances de cette époque ne pouvaient être que favorables au progrès de la musique instrumentale : les cordes de la cithare furent portées de dix à douze. Parmi les virtuoses les plus distingués de ce temps nous nommerons Antagénide, Dorion et Téléphane de Mégare, célèbres aulètes[2]; Denys de Thèbes[3], maître de musique de son illustre concitoyen Epaminondas, et Stratonice d'Athènes, citharistes. Ce dernier se distingua aussi comme théoricien[4]. La spéculation musicale compte vers la fin du Ve et le commencement du IVe siècle deux pythagoriciens illustres : Philolaüs de Crotone et Archytas de Tarente. Un autre italiote, Glaucus, écrit sa précieuse notice historique sur les anciens compositeurs et virtuoses. Enfin les doctrines pythagoriciennes sur les effets moraux de la musique, transmises par Damon à Socrate, sont formulées dans les écrits de Platon et reçoivent par Aristote

[1] *Mélique* : qui appartient au *mélos*. Poésie mélique : vers destinés à être mis en musique; poëte mélique : celui qui compose ce genre de vers. Il serait à désirer que ce néologisme entrât définitivement dans le vocabulaire musical.

[2] Burette, *Rem.* CXLV, CXLIV et CXLIII.

[3] Id., *Rem.* CCXIV.

[4] Westphal, *Metrik*, I, 467.

une application plus large. Chose étonnante : l'austère philosophe de Stagire a pour la musique de son temps des sentiments plus bienveillants que n'en montrent les auteurs comiques, et il ne craint pas de louer les œuvres d'Euripide, d'Agathon et de Timothée[1].

§ III.

La bataille de Chéronée marque la fin de l'indépendance grecque; le brillant règne d'Alexandre voit s'évanouir l'originalité de l'art classique. Les vastes contrées conquises par les armes macédoniennes adoptent la culture hellénique, mais la métropole n'est plus qu'une simple unité dans cet immense ensemble, et c'est maintenant loin de son sol natal que l'art antique va poursuivre ses nouvelles destinées. Pour les arts musiques, si intimement liés à la religion, à la vie publique et privée de l'ancienne Grèce, le nouvel état de choses eut des résultats funestes. La poésie se sépare de la musique; on commence à écrire des vers pour la lecture privée. La production musicale, si abondante naguère, semble s'arrêter complétement. De loin en loin les écrivains nous parlent encore de quelque virtuose habile, chanteur ou instrumentiste, mais l'histoire ne nous apporte plus le nom d'aucun compositeur grec après Timothée. Non pas toutefois que l'exercice de la musique fût négligé, au contraire. Alexandrie, le siége intellectuel de cet empire cosmopolite, avait une population passionnée pour les arts, et les cultivant elle-même avec ardeur[2]. L'orgue (*hydraulis*), si grandement en faveur aux temps de l'empire romain, est une invention du fameux mécanicien alexandrin Ctésibius[3]. Mais cette culture post-classique a déjà tous les caractères qui apparaissent aux basses époques : le

[1] *Poétique*, II, IX, XV.
[2] « Les habitans d'Alexandrie sont très-exercés à la musique; je ne parlerai pas de la « cithare, car le particulier du plus bas étage et qui ne sait pas même les premiers « éléments de la musique est si familier avec cet instrument, qu'il est en état de sentir et « de démontrer les fautes qu'on ferait dans l'exécution. Ils ne sont pas moins habiles à « jouer des diverses espèces de flûtes, etc. ATHÉNÉE, IV, 79.
[3] ATHÉNÉE, IV, 75. — Cf. VITRUVE, *de Archit.*, X, 8 (édit. de Perrault).

goût de l'extraordinaire, du colossal, le développement outré des genres les plus vulgaires, une tendance générale vers l'obscénité[1]. L'exercice de la profession de musicien, autrefois l'apanage des prêtres, des sages, des meilleurs de la nation, est tombé aux mains d'histrions, de courtisanes; le chant et la danse ne sont plus que les raffinements de la débauche d'une société corrompue.

Une minorité d'esprits distingués, disséminée dans quelques grands centres intellectuels, — Athènes, Alexandrie, Tarente — conserve le culte des maîtres classiques et s'efforce de faire revivre leurs traditions. Mais c'est là un pur *dilettantisme*, impuissant à provoquer un mouvement fécond, à stimuler la force productive défaillante. En définitive l'antiquité doit se résigner à vivre désormais sur ses anciens chefs-d'œuvre. Après la floraison de l'art vient l'époque de la critique, de la théorie, des recherches historiques et scientifiques; elle se personnifie principalement dans Aristoxène de Tarente[2]. Comme critique d'art, le célèbre musicien-philosophe est un partisan exclusif de la tradition; il déplore le faux goût de ses contemporains et célèbre en compagnie de ses amis des fêtes commémoratives en l'honneur de l'ancien art musique[3]. Comme historien il continue, ainsi que son contemporain et adversaire Héraclide, l'œuvre du vieux Glaucus. Mais ce qui lui mérite avant tout une place élevée dans l'opinion de la postérité, ce sont ses travaux théoriques sur toutes les branches de l'art musical. Les doctrines de l'ancienne école d'Athènes, transmises jusque là par le seul enseignement oral, sont recueillies par lui et exposées pour la première fois d'après un système rationnel. Dans sa théorie harmonique il se tient strictement sur le terrain de l'observation et rejette les spéculations mathématiques des pythagoriciens; son unique critérium est le jugement de l'oreille. Cette nouveauté fut le signal d'un schisme musical, qui dura pendant des siècles; dès lors les théoriciens se divisent en deux sectes : aristoxéniens et pythagoriciens. Ceux-ci comptent pendant la période alexandrine deux savants illustres : Euclide[4], l'auteur

[1] Voir sur l'*Hilarodie*, la *Magodie*, etc., ATHÉNÉE, XIV, 13 et 14.
[2] WESTPHAL, *Metrik*, I, 33 et suiv.
[3] *Ib.*, 52.
[4] *Ib.*, 73.

de la *division du monocorde*, et Eratosthène[1]. La polémique entre les deux écoles rivales est à peu près tout ce que nous savons des derniers temps de cette longue et stérile période.

A partir de la fin de la République, Rome est envahie par la civilisation et la langue grecques. On y voit affluer de toutes parts les plus notables représentants de l'art et de la science helléniques : sophistes, rhéteurs, grammairiens, maîtres de musique, entrepreneurs de spectacle. La musique, enseignée par des pédagogues grecs, entre dans le programme de l'éducation romaine[2]; mais elle ne reçoit aucune influence de ce nouveau milieu : ici, comme à Athènes et à Alexandrie, c'est le même art, sans la moindre nuance locale. Sous le consulat d'Auguste, l'architecte Vitruve nous montre la doctrine d'Aristoxène en pleine vogue à Rome[3]. Une exposition abrégée de cette doctrine, l'*Introduction* du pseudo-Euclide est rédigée, vraisemblablement vers la fin du premier siècle, pour les besoins de l'enseignement. Les recherches acoustiques de l'école pythagoricienne sont continuées par les néo-platoniciens, durant toute cette période. Thrasylle vers le commencement de l'ère vulgaire, Didyme au temps de Néron, Adraste le péripatéticien sous Trajan, Théon de Smyrne sous Adrien, Nicomaque de Gérasa sous Antonin le pieux, sont les principaux représentants de ce mouvement scientifique. Au IIᵉ siècle un rapprochement s'opère entre les deux grandes sectes. Les pythagoriciens adoptent une partie de la terminologie des aristoxéniens ; ceux-ci enseignent quelques principes de leurs adversaires. Il se forme une doctrine mixte, qui apparaît déjà, d'une part chez Théon et chez Nicomaque, d'autre part dans l'*Introduction* du pseudo-Euclide. Ptolémée résume les travaux de ses prédécesseurs et ferme la série des écrivains originaux. Au commencement du IIᵉ siècle Plutarque écrit son *Dialogue sur la Musique;* Denys d'Halicarnasse le jeune compose une histoire de la musique, malheureusement perdue pour nous.

La musique pratique de la même époque nous offre des spécimens intéressants : les trois hymnes attribuées à Mésomède et à

[1] WESTPHAL, *Metrik*, I, 72.
[2] MOMMSEN, *Hist. rom.*, IV, 13; V, 12.
[3] *De Architectura*, V, 4.

Denys le vieux. A vrai dire ce ne sont pas là des productions de premier ordre. L'inspiration mélodique s'y fait faiblement sentir; les deux derniers morceaux surtout (à Hélios et à Némésis) ont dans leur ensemble quelque chose de raide et d'artificiel. Chose assurément remarquable : ces mélodies, tout en présentant dans leur contexture mélodique des analogies frappantes avec certains chants chrétiens, ont une tournure moins archaïque que ceux-ci. Au reste, il y a tout lieu de croire que les *dilettanti* romains préféraient les compositions des anciens maîtres grecs à celles des contemporains. Denys d'Halicarnasse nous apprend que la partie musicale de l'*Oreste* d'Euripide était encore connue de son temps[1]. Les « nomes » et les « tragédies » que Néron chanta en public à Rome et à Naples semblent avoir été des compositions grecques du temps de Timothée[2]. Ptolémée nous montre encore, sous Marc-Aurèle, une technique très-raffinée et un art qui a conservé toutes les apparences de la vitalité. En somme, si cette période ne produisit plus des poëtes et des compositeurs véritablement dignes de ce nom, il ne faut pas croire qu'elle manquât d'artistes de talent, interprétant dans toutes les parties du monde romain les chefs-d'œuvre des siècles passés. On peut même affirmer que depuis l'établissement de l'empire, une nouvelle impulsion fut donnée aux arts musiques, au point de vue de l'exécution. Auguste, pour célébrer le souvenir de la bataille d'Actium, institua à Nicopolis des *Agones*[3]. Néron introduisit de semblables fêtes musicales à Rome, où elles furent organisées de la façon la plus brillante[4]. Domitien leur donna un nouveau développement et fit construire une salle de concerts (*Odeum*), qui

[1] *De compositione verborum*, XI.

[2] Suétone, *Néron*, 20, 21.

[3] Ces concours de musique, combinés avec des exercices gymnastiques et des courses de chevaux (Strabon, VII, 325, C.), se renouvelaient tous les quatre ans. Ils furent imités dans la plupart des villes de l'empire (Suétone, *Aug.*, 59. — Cf. Mommsen, *Res gestæ divi Augusti*, p. 27) et se conservèrent pendant plusieurs siècles. On trouve dans les inscriptions les noms d'artistes originaires de Delphes, de Nicomédie, d'Aphrodisias, de Smyrne, de Pessinonte, etc., qui furent couronnés comme aulodes ou comme citharèdes aux jeux actiaques. — Cf. Friedländer, *Darstellungen aus der Sittengeschichte Roms in der Zeit von August bis zum Ausgang der Antonine*. 2ᵉ édit., II, p. 343-344.

[4] Suétone, *Néron*, 12. — Tacite, *Annales*, XIV, 20 et 21.

pouvait contenir près de 12000 auditeurs; on y exécutait tous les genres de musique vocale et instrumentale[1].

C'est à la même époque que nous voyons renaître en quelque sorte l'ancienne et puissante corporation des artistes dionysiaques, académie de musique et agence théâtrale à la fois, exerçant son action sur tout le monde hellénique[2]. Adrien, Antonin le pieux, Marc Aurèle, Commode et jusqu'à Septime Sévère la prirent sous leur patronage, et elle continua longtemps encore à produire en tous lieux ses acteurs et ses musiciens, qui dans les inscriptions de l'époque portent les qualifications les plus flatteuses.

Après cette période, relativement brillante encore, que l'on pourrait appeler l'automne de l'art antique, celui-ci entre dans la phase finale de sa décadence. Le troisième siècle est témoin de la lutte suprême entre le paganisme et l'Église chrétienne; il voit aussi le déclin définitif de la musique de l'antiquité. Une littérature musicale assez considérable s'élève sur les ruines de l'art vivant; on recueille, on classe, on commente. Presque tous les traités que nous possédons datent de cette période : Pollux appartient au règne de Commode, Athénée à celui de Septime Sévère; Alypius, Bacchius, Aristide semblent avoir vécu avant le milieu du III^e siècle; le compilateur du traité anonyme est contemporain de Porphyre. Enfin Martianus Capella écrit dans les dernières années qui précèdent l'avénement de Constantin.

7^e PÉRIODE (180-500 ap J.C.).

180-192.
197-212.
vers 260
v. 300.
312.

C'est à cette dernière date que l'on doit placer l'extinction définitive de l'ancienne musique gréco-romaine, en ce sens au moins que la technique élevée, les traditions d'école, la notation sont tombées en désuétude.

Après avoir parcouru le cercle entier de ses transformations, la musique est revenue à son point de départ : la pratique simple, empirique, du chant et du jeu des instruments. On s'est imaginé longtemps que le zèle des chrétiens avait hâté la fin des arts

[1] Cf. FRIEDLÄNDER, *Darstell.* etc., p. 348-349. — SUÉTONE, *Domitien*, 4.

[2] O. LÜDERS, *Die dionysischen Künstler*. Berlin, 1873, p. 132 et suiv. Dans l'origine cette compagnie avait son siége à Téos, en Asie mineure; les Romains lui assignèrent comme séjour la ville de Lébédos, non loin de Téos, et nous voyons à partir d'Adrien se grouper autour d'elle les autres institutions analogues. FOUCART, *De Collegio scenicorum artificum apud Graecos.* Paris, 1873, p. 92 et suiv.

du paganisme; cela ne semble point exact. Les études les plus récentes tendent à prouver, au contraire, que le christianisme naissant, loin de chercher à détruire les vestiges de l'art païen, s'efforça autant que possible de les approprier au nouveau culte : les œuvres de ses architectes, de ses peintres et de ses sculpteurs n'ont pas un caractère technique différent de celui des autres productions contemporaines. Il est à peu près hors de doute que, si la notation antique eût été encore en usage à l'époque où l'Église commença à s'occuper de sa musique liturgique (vers 350 le pape St Hilaire fonda une école de chant), cette notation eût été conservée, de même que l'on conserva le peu de termes techniques dont le sens ne s'était pas totalement obscurci. Il est aussi à croire qu'une foule de mélodies grecques furent alors sauvées du naufrage général de la société païenne, et survécurent ainsi à la conquête romaine et à l'introduction du christianisme.

vers 400. Longtemps après la conversion de Constantin, des érudits comme Gaudence, Macrobe, Albinus, continuèrent à s'occuper de théorie musicale et à compiler les traités anciens. Ce n'est qu'au
v. 520. commencement du VIe siècle, plus de cinquante ans après la chute de l'empire d'Occident, que la littérature musicale de l'antiquité jette une dernière lueur et s'éteint avec Boëce.

Nous avons donné toute la rapidité et toute la concision possibles à l'exposé historique qui précède, afin d'en mieux faire saisir l'ensemble. On y distingue sept époques, dont le cours embrasse plus de onze siècles. Ce long espace de temps peut se diviser en deux grandes périodes; l'une, qui se termine avec le règne
323 av. J. C. d'Alexandre, est celle de l'art créateur; l'autre, presque stérile en productions, est celle des théoriciens. La première a pour unique théâtre le pays des Hellènes; la seconde embrasse toutes les nations riveraines de la Méditerranée, et c'est aux travaux de ses écrivains que nous devons la connaissance du système théorique, qui sera l'objet des chapitres suivants.

CHAPITRE IV.

LES DIVERSES PARTIES DE L'ENSEIGNEMENT MUSICAL DANS L'ANTIQUITÉ.

§ I.

Ainsi qu'on l'aura remarqué à la lecture des pages précédentes, l'histoire de la musique grecque avant le règne d'Alexandre semble être un fragment détaché de l'histoire littéraire. Si l'on excepte Homère et Hésiode, tous les maîtres éminents de la poésie hellénique y jouent un rôle important. En l'absence de toute autre preuve, cette circonstance suffirait déjà pour nous démontrer que l'union intime des arts musiques se réalisait jusque dans la personne de l'artiste créateur. En effet, le poëte grec — à moins de s'être consacré exclusivement à l'épopée ou au genre didactique — était en même temps compositeur de musique dans l'acception la plus large du mot[1]. Lui-même inventait les mélodies et l'accompagnement instrumental destinés à l'exécution publique de son œuvre poétique. C'était encore à lui de régler les pas, les attitudes et les gestes de ses choreutes ou de ses acteurs, quand sa composition appartenait au genre lyrique ou dramatique[2]. L'union personnelle du poëte et du musicien

[1] L'épopée, chantée aux temps d'Homère, l'était encore exceptionnellement à l'époque historique : « Stésichore et les anciens *melopoioi* (compositeurs de mélodies), inventaient « des poésies épiques auxquelles ils adaptaient des chants. » PLUT., *de Mus.*(Westph.,§ IV). « Il est dit qu'Hésiode fut exclu du concours (pythique), parce qu'il n'avait pas appris « à accompagner le chant par la cithare. » PAUSAN., X, 7.

[2] « Eschyle fut l'inventeur de beaucoup d'attitudes orchestiques qui furent depuis en

tend à se dissoudre seulement vers la fin de l'âge classique. On reprochait à Euripide de faire composer la musique de ses drames par Iophon (le fils de Sophocle), poëte tragique lui-même, et par Timocrate d'Argos[1]. Mais, jusqu'aux derniers jours de l'art grec, les faits de ce genre restent à peu près isolés; les poëtes méliques de la décadence, Philoxène, Téleste, Timothée, composent la musique aussi bien que le texte de leurs dithyrambes. Même au IIe siècle de l'ère chrétienne, nous reconnaissons encore un descendant des anciennes écoles de la Grèce dans Mésomède, l'auteur de l'hymne à Némésis. Et, ce qui doit nous frapper davantage, le même phénomène se reproduit un moment jusqu'en plein moyen-âge. Les récents travaux de M. de Coussemaker nous ont appris que les plus célèbres parmi les trouvères français du XIIIe et du XIVe siècles composaient pour leurs propres chansons des mélodies qu'ils harmonisaient ensuite à plusieurs voix[2]. Rien d'étonnant dès lors si la plupart des poëtes lyriques et dramatiques de l'antiquité, Tyrtée, Alcée, Simonide, Pindare, Eschyle, ont été tenus par leurs contemporains pour des compositeurs de premier ordre[3]. L'importance qu'ils attachaient eux-mêmes à la partie musicale de leur œuvre, nous est attestée par maint passage où ils mentionnent expressément le mode ou l'instrumentation employés dans le morceau[4]. Remarquons, en outre, qu'une foule d'innovations dans la technique musicale sont attribuées à des poëtes de renom : le vieil Archiloque invente un accompagnement différent de la partie mélodique[5]; Sappho découvre le mode mixolydien[6]; Lasos perfectionne la

« usage dans les chœurs. » ATHÉNÉE, liv. I, 39. — « On appelait *orchestiques* les anciens
« poëtes comme Thespis, Phrynique, Pratinas, Karkinos, et cela non seulement parce
« qu'ils adaptaient les sujets de leurs pièces aux danses des chœurs, mais encore
« parce que, hors du théâtre, ils enseignaient aussi ces sortes de danses à ceux qui
« voulaient les apprendre. » *Ib.*

[1] WESTPHAL, *Metrik*, I, p. 11, note 1.
[2] *L'art harmonique au XIIe et au XIIIe siècles.* Paris, 1865, p. 180-190.
[3] Cf. PLUT., *de Mus.* (éd. de Westph., §§ XIV, XVIII). — ATH., XIV, *passim*.
[4] Cette sorte de mention est surtout fréquente dans les Épinicies de Pindare. Cf. *Olymp.*, I, 17, 102; III, 5, 8; V, 19; XIV, 18; *Ném.*, IV, 45; VIII, 15.
[5] Voir plus haut p. 44, note 1.
[6] « Aristoxène dit que le mode mixolydien fut inventé par Sappho. » PLUT., *de Mus.* (éd. de Westph., § XIII).

polyphonie des flûtes[1]; Sophocle introduit le mode phrygien dans les airs de la tragédie; le poëte dramatique Agathon fait usage le premier du genre chromatique[2]. Enfin n'oublions pas que les plus grands poëtes lyriques, Alcman, Stésichore, Simonide, exerçaient une fonction publique d'un caractère essentiellement musical et très-honorée dans l'antiquité : celle de maître de chœurs (*chorodidaskalos*).

468-407 av. J. C.
416-400.

Aussi, aux beaux temps de l'art classique, le mot Poëte (Ποιητής) implique en général la double qualité d'écrivain en vers et de compositeur. Chez Glaucus il se dit même du compositeur de musique instrumentale. Par une conséquence logique de cet usage de la langue, le mot Ποίησις (*Poësis*) ne doit pas être considéré comme l'équivalent de *Poésie*, versification; il signifiait *composition musicale* et s'appliquait non seulement à un morceau de chant, dont l'auteur était en effet à la fois poëte et compositeur, mais aussi à la musique instrumentale, où il ne saurait être question d'un texte poétique quelconque[3].

vers 430 av. J C.

Quant à la désignation plus spéciale de *musicien* (μουσικός), elle comprend deux catégories de personnes : l'exécutant, chanteur ou instrumentiste, et le théoricien musical, ou maître-ès-arts musiques[4]. Le représentant le plus illustre de cette dernière catégorie est Aristoxène, que toute l'antiquité a appelé le *musicien* par excellence. Parfois, naturellement, les deux épithètes conviennent à une seule et même individualité. Il en est ainsi pour les compositeurs exécutants : Terpandre, Olympe, Sacadas. Un seul artiste grec semble avoir réuni en lui la triple qualité de poëte, de compositeur et de théoricien; c'est Lasos d'Hermione.

[1] Voir plus haut page 50, note 1.
[2] WESTPHAL, *Metrik*, I, p. 11, note 1.
[3] Le verbe ποιέω, faire, produire, *composer*, donne ποιητής, *compositeur*, ποίησις, *la composition*, ποίημα, *une composition quelconque*, ποιητική, *l'art de la composition*. Le phrygien Olympe, dont on n'a jamais cité un vers, est appelé ποιητής dans PLUTARQUE (W. § VIII); ses compositions instrumentales sont nommées, comme celles de Terpandre, ποιήματα (*Ib.*, XIV). Enfin Aristoxène, au commencement des *Archai*, dit de la ποιητική « qu'elle se sert des échelles et des tons, » ce qui ne peut s'entendre évidemment que de la composition musicale. — Cf. WESTPHAL, *Plutarch über die Musik*, p. 66-67.

[4] C'est probablement dans ce sens que l'auteur *anonyme* (I) dit : « le *mousicos* est celui « qui est habile dans la *composition parfaite* et qui sait en observer et apprécier toutes « les convenances avec une précision minutieuse » (éd. de Bell., § 12).

De tout ce qui précède, il s'ensuit que le Poëte lyrique ou dramatique était tenu de posséder la théorie et la technique musicales, au même titre que les règles de la versification et de la composition poétique et dramatique. Toutes ces connaissances si diverses, il les puisait ordinairement dans l'enseignement d'un seul et même maître. Leur ensemble forme ce que l'on pourrait appeler le programme complet de l'enseignement musical dans l'antiquité, programme qui sera analysé dans le paragraphe suivant.

§ II.

<small>Programme de l'enseignement musical.</small>

Dans son acception la plus usuelle, l'enseignement théorique et technique de la composition musicale comprend chez les anciens trois parties essentielles : l'*harmonique*, la *rhythmique* et la *métrique*[1]. Cette division est motivée par Aristoxène en ces termes : « trois « choses doivent être saisies simultanément par notre oreille : « 1° le *son* ou l'intonation; 2° la *durée;* 3° la *syllabe* ou la *lettre* [du « texte poétique]. Ce sont là les trois plus petites quantités de la « musique. De la succession des sons naît l'harmonique, de la « succession des durées le rhythme, de la succession des lettres ou « des syllabes le texte poétique (*lexis*)[2]. » L'harmonique représente plus spécialement l'élément musical, la métrique l'élément poétique; le rhythme est l'élément commun aux trois arts musiques, qui par lui sont reliés en un seul faisceau. La réunion de ces divers éléments en un tout constitue la *composition parfaite*[3] (μέλος τέλειον), c'est-à-dire la composition vocale. Nous allons

[1] « La musique se compose de trois sciences étroitement liées entre elles : l'har-« monique, la rhythmique, la métrique. » Alyp., p. 1. — « La musique ne devient parfaite « que par la réunion en un seul tout des trois parties qui la constituent, savoir : l'harmo-« nique, la rhythmique, la métrique. » Anon., II (Bell., § 30).

[2] Plut., *de Mus.* (Westph., § XIX).

[3] « Le *mélos* a trois éléments : la parole, la mélodie et le rhythme » (λόγος, ἁρμονία, ῥυθμός). Plat., *Rép.*, L. III, p. 398. — Cf. v. Jan, *Philol.*, XXX, 415. — Aristote, *Poét.*, I, 6. — « La composition parfaite résulte de l'ensemble des paroles, de la mélodie et du « rhythme, et le tout prend ainsi le nom de la partie prédominante. » Anon., II (Bell., § 29). — Arist. Quint., p. 6, l. 19.

caractériser rapidement les diverses parties du système, et énumérer leurs subdivisions les plus importantes.

« Parmi les branches de la science musicale, l'harmonique « vient en premier lieu et possède une valeur tout élémentaire[1]. « C'est à elle qu'appartient l'étude des objets principaux et fon- « damentaux de la science musicale[2], » c'est-à-dire la doctrine des sons, des intervalles successifs et simultanés, des échelles modales et tonales, des genres. Sa partie théorique ne s'occupe de ces matières qu'à un point de vue spéculatif et abstrait[3]. L'application et la mise en œuvre des principes théoriques, c'est-à-dire l'art de *choisir*, de *combiner* et d'*employer* convenablement les éléments de la science harmonique, forme, sous le nom de *mélopée*, ou composition mélodique, la partie la plus élevée de cette branche de l'enseignement[4]. Harmonique.

A la science des sons succède celle des durées : la rhythmique. Son but est d'enseigner les divers modes dont le temps se divise dans les objets susceptibles de former la matière du rhythme[5], c'est-à-dire dans le *son*, dans la *parole*, dans les *mouvements* du corps[6]. La théorie proprement dite s'occupe de l'analyse des éléments premiers du rhythme, — temps simples et composés — temps forts et faibles (*thesis* et *arsis*), — silences — ainsi que de Rhythmique.

[1] Aristoxène, *Archai*, p. 1 (Meib.).

[2] Anon., II (Bell., § 30). — Cf. Anon., I (Bell., § 19).

[3] « L'harmonique est la science théorique de la nature de la succession mélodique. » Ps. Eucl., p. 1. — Cf. Porph., p. 191. — « C'est une théorie qui porte sur tout le *mélos*, « produit soit par la voix, soit au moyen des instruments. Cette étude se réfère à deux « facultés qui sont l'ouïe et le discernement. Au moyen de l'ouïe nous apprécions les « *grandeurs* des intervalles; par le discernement nous nous rendons compte de leur « *valeur* (tonale ou modale). » Aristox., *Stoicheia*, p. 33 (Meib.). — Cf. Ptol., I, 1. — Alyp., p. 1. — Vitr., *De Arch.*, V, 4.

[4] « La mélopée est l'emploi des divers éléments de l'harmonique, lesquels servent de « bases. » Ps. Eucl., p. 22. — « C'est la faculté qui crée le *mélos*..... Ses subdivisions « sont : le *choix*, le *mélange* et l'*emploi*. » Arist. Quint., p. 28.

[5] Cf. la définition d'Aristoxène dans Bacchius, p. 22 (Meib.). — « Le rhythme est un « ensemble de temps qui se succèdent selon un certain ordre. Il est caractérisé par ce que « nous nommons l'*arsis* et la *thésis* (c'est-à-dire le *levé* et le *frappé*), le *bruit* et le *silence*. » Arist. Quint., p. 31.

[6] « Dans le chant les divisions du temps sont déterminées par les sons et les intervalles « mélodiques. Dans la diction (*lexis*), ces divisions sont déterminées par les syllabes et « les mots. Enfin dans l'*orchésis* elles le sont par les gestes, les attitudes et toute autre « chose susceptible de diviser le temps. » Vinc., *Not. des Mss.*, p. 242.

la combinaison de ces éléments pour la formation des mesures simples et des mesures composées[1] (ou membres rhythmiques). De même qu'à l'harmonique spéculative correspond une partie pratique, de même la rhythmique a pour complément technique la *rhythmopée*. « La mélopée, » dit Aristoxène, « est la réalisation « effective de la mélodie, la rhythmopée est l'application pratique « du rhythme[2]; » par elle on apprend à *choisir*, à *combiner* et à *employer*[3] judicieusement les divers éléments du matériel rhythmique, en vue de la production d'une œuvre musicale bien ordonnée.

Métrique. Là se termine l'enseignement de la musique entendue dans le sens le plus restreint, c'est-à-dire de la musique considérée comme un art indépendant, autonome[4]. Un disciple ayant uniquement en vue la composition instrumentale aurait pu, à la rigueur, s'arrêter à ce point, mais il n'en était point ainsi de celui qui s'appliquait à la composition vocale. Il lui restait à étudier la *métrique* (ou science de la versification). A la vérité, le musicien moderne, s'il se destine à la composition vocale, est tenu aussi de s'approprier une science analogue, appelée improprement *prosodie*, mais celle-ci est loin d'avoir l'importance et l'extension qu'avait chez les anciens la métrique; elle procède d'ailleurs d'un principe tout différent. La construction du vers chez toutes les nations européennes étant fondée exclusivement sur l'*accent*, — intensité plus grande donnée à certaines syllabes aux dépens de certaines autres — il en résulte que, pour appliquer convenablement le rhythme musical à une poésie quelconque, le musicien n'a qu'une seule condition à observer : c'est de faire coïncider les accents avec les temps forts du rhythme, librement choisi par lui. Au contraire, la versification antique procède d'un autre principe exclusif : la *quantité*, ou durée relative attribuée par la métrique aux syllabes de la langue. Ici, la contexture du vers implique déjà la forme rhythmique. Les rapports de durée entre les longues et

[1] « L'objet propre de la rhythmique est de considérer les différentes sortes de rhythmes « tant sous le rapport de leurs *parties* (μέρη) que sous celui de leurs *formes* (εἴδη). » ANON., I (Bell., § 15).

[2] ARISTOX., *Éléments rhythmiques*, ch. IV (Feussner).

[3] Les subdivisions de la rhythmopée portent les mêmes noms que celles de la mélopée.

[4] « La musique se compose de deux éléments primordiaux : la mélodie et le rhythme. » ARISTOTE, *Polit.*, VIII, 7.

les brèves, le choix de la mesure, sont déterminés par des règles précises dont le musicien n'a pas à se départir. Pour caractériser d'un mot ces différences, disons que *la poésie moderne* — selon une locution consacrée — *se met en musique :* le musicien détermine à la fois et la succession des sons et la durée des syllabes, tandis que *la poésie antique est déjà de la musique* au point de vue du rhythme : pour en faire une vraie mélodie, il suffit que le compositeur y adapte un contour mélodique et un accompagnement instrumental.

La théorie de la métrique n'est donc au fond qu'une récapitulation de l'enseignement rhythmique faite à un point de vue spécial. Aussi savons-nous que dans quelques écoles les deux théories avaient été fondues en une seule[1]. Les catégories fondamentales de la science métrique — lettres et syllabes, pieds et membres (*kola*) — correspondent aux temps, aux mesures simples et composées de la rhythmique. Toutefois les deux théories n'ont pas la même étendue : tandis que celle du rhythme ne dépasse pas la construction du simple membre rhythmique, la théorie métrique s'occupe aussi de l'agencement de la période, et ne s'arrête qu'à la facture du *métron* (vers isolé, embrassant d'ordinaire deux *kola*).

Cette branche, comme les deux précédentes, est complétée par une section plus élevée, parallèle à la mélopée et à la rhythmopée : la *Poësis*, ou l'art de la composition dans un sens général. Aristide est le seul auteur qui en fasse mention, et encore la définit-il d'une manière très-incomplète[2]. La *Poësis* traite de la contexture des strophes, des *cantica* et même d'une œuvre entière. C'était

[1] Ceux qui joignaient à la théorie métrique celle des rhythmes étaient dits συμπλέκοντες; ceux qui séparaient les deux enseignements, χωρίζοντες. ARIST. QUINT., p. 40. — Cf. WESTPHAL, *Metrik*, I, p. 581-600.

[2] Sous l'empire romain, alors que depuis des siècles il existait des vers faits pour la simple lecture, le mot *Poësis* n'avait plus la signification spécialement musicale que lui attribuent Glaucus et Aristoxène. Il est douteux qu'Aristide ait emprunté à une source ancienne les définitions que voici : « La partie περὶ ποιήματος est ajoutée afin d'enseigner « le but final de la métrique » p. 43. « Un bel ensemble de mètres est appelé *Poema* » p. 58. — Pollux distingue quatre genres de *Poemata* : ᾠδαί, ᾄσματα, μέτρα, λόγοι ἔμμετροι, c'est-à-dire : morceaux de chant, cantilènes [instrumentales ou vocales], vers récités et discours en prose semi-rhythmique. IV, 7.

là une partie très-essentielle de la technique des arts musiques. En effet, d'après le genre de poésie, le caractère et le sujet de la composition, il s'était introduit par tradition des formes particulières, tant musicales que métriques, dont l'usage était déterminé par une doctrine très-importante dans l'antiquité : celle de l'*Ethos* ou de l'effet moral des modes, des rhythmes[1] etc. Or, c'est précisément dans l'appropriation et le développement de ces formes traditionnelles que la poésie mélique des anciens a déployé une richesse et une perfection dont notre art moderne ne saurait donner qu'une faible idée.

La *Poësis* était le couronnement des études du compositeur-poëte. « Ce qui touche à la connaissance de la technique musicale « se termine ici, » dit Aristide à la fin de son premier livre. Arrivé à ce point le disciple possédait la théorie et la pratique de la composition, la science du *mélos* dans l'acception la plus large.

<small>Exécution.</small> Mais, on le sait, les arts musiques sont aussi dits pratiques. Ils sont réalisés par une exécution musicale, poétique, dramatique. Leur enseignement doit embrasser en conséquence non seulement les connaissances nécessaires au compositeur, mais aussi celles qui sont du domaine de l'exécutant[2]. Ici encore les anciens distinguent trois parties principales : 1° l'*organique* ou l'art de jouer des instruments; 2° l'*odique*, l'art du chant; 3° l'*hypocritique*, la science de l'orchestique et de la mimique; l'art du tragédien et du comédien[3]. Chacune de ces catégories se rattache plus particulièrement

[1] « La musique est l'art de discerner dans la mélodie et le rhythme ce qui est conforme « au bon goût et ce qui ne l'est pas; c'est l'art de choisir les moyens les plus propres à « produire l'*Ethos* que l'on a en vue. » ANON., I (Vinc., p. 14-15. Bell., § 29-30). — En « parlant ici avec insistance de l'*Ethos*, j'ai en vue l'action exercée par la musique sur « notre sentiment. La cause de cette action consiste, soit dans la manière déterminée « dont les sons et les rhythmes sont employés, soit dans la combinaison simultanée de « ces deux éléments. » PLUT., *de Mus.* (Westph., § XIX).

[2] « Comme la discipline musicale comprend, d'après la division usuelle, trois parties « principales, celui qui s'applique à la musique devra posséder, par rapport à ces trois « parties, l'art de la composition ainsi que la technique de l'exécution. » PLUT., *de Mus.* (Westph., § XIX).

[3] Cette énumération est donnée dans le même ordre par tous les auteurs. Cf. ARIST. QUINT., p. 8. — MART. CAP., p. 182 (Meib.). — La seconde branche de l'exécution est appelée (par erreur?) *poétique* chez les ANON., I et II (Bell., §§ 13, 30), ainsi que chez PORPHYRE, p. 191.

à l'un des trois éléments fondamentaux par lesquels se manifestent les trois arts musiques : l'organique se rattache à l'élément spécialement musical, le son; l'odique à l'élément poétique, la parole; l'hypocritique à l'élément orchestique, les attitudes et les mouvements du corps. Les subdivisions des trois branches de l'exécution musicale ne nous sont pas transmises expressément; mais il est possible de reconstruire conjecturalement celles de l'organique et de l'odique, à l'aide des indications répandues çà et là chez les écrivains anciens. On pourrait les résumer ainsi :

ORGANIQUE. . . .
- Art de jouer des instruments à cordes (κιθάρισις).
- Art de jouer des instruments à vent (αὔλησις).

ODIQUE
- Monodie. . . .
 - Citharodie.
 - Aulodie.
- Chorodie.

Quant à l'hypocritique et en général à tout ce qui concerne le troisième art musique, nos renseignements sont trop fragmentaires pour que nous essayions d'en ébaucher les divisions et les classifications.

§ III.

D'après une notice de Martianus Capella, non empruntée à Aristide Quintilien, le plan d'études que nous venons d'esquisser remonte, dans son ensemble, au créateur de la littérature musicale chez les Grecs, à Lasos d'Hermione. Bien que remplie de mots estropiés et obscurs, cette notice n'offre aucune difficulté réelle d'interprétation : elle nous apprend que le célèbre compositeur dithyrambique avait déjà divisé les neuf branches de l'enseignement musical en trois grandes sections : la première embrassant les matières théoriques, la seconde consacrée à la

Origine du système d'enseignement musical.

vers 500 av J C.

pratique de la composition, la troisième à l'exécution musicale[1]. L'ensemble de la classification de Lasos est résumé dans le tableau suivant :

PARTIE TECHNIQUE
(ΤΛΙΚΟΝ.)
- *a*) Harmonique.
- *b*) Rhythmique.
- *c*) Métrique.

PARTIE PRATIQUE
(ΠΡΑΚΤΙΚΟΝ.)
- *d*) Mélopée.
- *e*) [Rhythmopée].
- *f*) [*Poësis*].

PARTIE EXÉCUTIVE
(ΕΞΑΓΓΕΛΤΙΚΟΝ ou ΕΡΜΗΝΕΥΤΙΚΟΝ.)
- *g*) Organique.
- *h*) Odique.
- *i*) Hypocritique.

Ainsi, vers le commencement du sixième siècle avant notre ère, la théorie des arts musiques se montre déjà dans la forme où nous la trouvons chez les écrivains du temps de l'empire romain. Evidemment, les neuf branches de l'enseignement devaient s'être constituées individuellement et posséder chacune un fonds de doctrines assez considérable, avant qu'on ait pu songer à les réunir dans une classification générale. Nous devons dès lors admettre que la formation graduelle d'un recueil de règles et de principes techniques commence déjà au cours de la période archaïque. Née de l'enseignement oral des vieux maîtres, Terpandre, Olympe, Polymnaste, transmise et développée par les écoles qui se rattachent à ces noms vénérés, cette théorie ne consistait à l'origine qu'en un certain nombre d'expressions techniques, un langage

[1] « *Primo quippe cum* Lasus *ex urbe Hermionia harmoniæ vim mortalibus divulgaret, tria tantum ei genera putabantur* : ὑλικόν, πρακτικόν, ἐξαγγελτικόν, (*quod etiam* ἑρμηνευτικόν *dicitur*). *Et* ὑλικόν *est quod ex..... sono, numeris, verbis* [*constat*]. *Quæ ad melos pertinent, harmonica dicuntur, quæ ad numeros rhythmica, quæ ad verba metrica.* Πρακτικόν *est quidam materiæ tractus efficiens exercitium ejus* : *cujus tres itidem partes* μελοποιία Rhythmopœa, Poesis. » (Ces deux dernières branches d'enseignement, par une erreur des plus grossières, sont remplacées dans le texte de Meibom par deux divisions (λέξις, πλοκή) qui n'ont rien à voir ici. Nous les rétablissons d'après la classification usuelle.) « Ἐξαγγελτικόν *autem ad expositionem pertinere videtur, et habet partes tres* : ὀργανικόν, ᾠδικόν, ὑποκριτικόν. *Quæ inferius rerum ordo disponet.* » p. 181-182 (Meib.).

d'école, dont le perfectionnement suivit pas à pas les progrès de
l'art. Peut-être quelques notions générales, telles que la division de
la musique en trois parties principales, — harmonique, rhythmique
et métrique — remontent à cette époque reculée. La conclusion
de ce travail préparatoire fut l'œuvre de l'école d'Athènes et parti-
culièrement de Lasos d'Hermione. Toutes les matières traitées
plus tard dans les ouvrages techniques d'Aristoxène figuraient déjà
dans l'enseignement oral de ce maître, non seulement avec la
même terminologie, mais aussi sans aucun doute dans le même
ordre[1]. Cependant on ne doit pas s'exagérer la valeur de ces
premiers essais théoriques. Les critiques dirigées par Aristoxène
contre ses prédécesseurs nous montrent combien la doctrine de
ceux-ci était encore superficielle et incomplète en certains points,
contradictoire en d'autres[2]. Bien que l'harmonique et la musique
instrumentale fussent les objets à peu près exclusifs de leurs
écrits[3], les vieux maîtres athéniens n'allaient guère dans l'exposé
de ces matières au-delà de la constatation empirique des faits
les plus usuels. Le développement exact et scientifique de toutes
les parties de la théorie musicale appartient à la période alexan-
drine. Cependant dans ces remaniements postérieurs, les caté-
gories de Lasos sont maintenues intactes; la forme extérieure du
plan général seule est légèrement modifiée.

Au temps d'Aristoxène la partie *technique* et la partie *pratique* vers 320 av. J.C.
sont fondues en une seule; la mélopée est réunie à l'harmonique,
la rhythmopée à la rhythmique, la *Poësis* à la métrique. Les neuf
branches de Lasos sont ainsi réduites nominalement à six : har-
monique, rhythmique, métrique, organique, odique et hypocritique.
Nous devons croire que le grand théoricien fut lui-même l'auteur
de ce changement, puisque, dans son plus ancien ouvrage, les
Principes[4], ainsi que dans les *Conversations de table* dont Plutarque
a sauvé quelques fragments[5], la mélopée forme encore une division
à part, comme chez Lasos, tandis que dans les *Éléments*, écrit

[1] Cf. WESTPHAL, *Metrik*, I, p. 27.
[2] ARISTOX., *Archai*, pp. 2, 3, 4, 5, 6; *Stoich.*, p. 31 (Meib.) et *passim*.
[3] *Ib.*, pp. 2, 37, 39.
[4] C. v. JAN, dans le *Philol.*, XXIX, p. 308. — WESTPHAL, *Metrik*, I, p. 39.
[5] Cf. WESTPHAL, *Plutarch über die Musik*, p. 19-25.

d'une date plus récente, elle est énumérée parmi les parties de l'harmonique. Nous sommes logiquement fondés à en conclure qu'une semblable modification avait eu lieu dans les deux autres branches, et, en effet, la classification adoptée par les copistes d'Aristoxène nous démontre qu'il en fut ainsi[1].

Au commencement du troisième siècle de notre ère, Aristide Quintilien, dans la partie non aristoxénienne de son livre, expose un système d'enseignement musical où les trois grandes divisions de Lasos sont rétablies, mais accrues cette fois d'une section nouvelle, laquelle s'occupe de la recherche des phénomènes physiques servant de base à la science musicale et des rapports mathématiques qui régissent les diverses combinaisons des sons. Cette classification, la plus complète que l'antiquité ait connue, est remarquable par sa symétrie et mérite à tous égards de fixer notre attention. Voici comment l'auteur l'expose :

« La musique dans son ensemble comprend une *partie théorique*
« et une *partie pratique*. La partie théorique [de la musique] est
« celle qui en étudie les règles techniques, les divisions et les
« subdivisions ; qui, de plus, en recherche les principes éloignés,
« les causes physiques et les concordances avec l'univers. La
« partie pratique est celle qui *agit* d'après les règles de l'art et
« poursuit un *but* [pratique]. On l'appelle aussi *éducative*.

« La partie théorique se divise conséquemment en [deux sec-
« tions, l'une] *physique* et [l'autre] *technique*, dont la première est
« soit *arithmétique*, soit homonyme au genre [dont cette subdivision
« est une espèce, c'est-à-dire *physique*] : dans ce dernier cas elle
« s'occupe de l'univers. [Quant à] la [section] technique, [elle]
« comprend trois subdivisions, l'*harmonique*, la *rhythmique*, la
« *métrique*.

« La partie pratique [de même que la partie théorique] renferme
« [deux sections : 1° la composition ou] la *mise en œuvre* des choses

[1] Cf. ARIST. QUINT., pp. 9, 32, 43. — MART. CAP., p. 190-191 (Meib.). — PORPH., p. 191, et les ANON., I et II (Bell., §§ 13, 30), n'ont que six parties qu'ils appellent : harmonique, rhythmique, métrique, organique, *poétique* et hypocritique. M. v. JAN fait remarquer que les notices de ce groupe d'écrivains sont empruntées aux *Archai*, qui suivent la division de Lasos. La présence du mot *poétique* au lieu d'*odique* lui fait croire qu'il y a ici quelque omission. *Philol.*, XXX, 415-416.

« précitées et [2°] leur *exécution*. Les subdivisions de la mise en
« œuvre sont : la *composition mélodique*, la *composition rhythmique*
« et la *poësis*. Les subdivisions de l'exécution sont : le *jeu des*
« *instruments*, le *chant*, l'*action dramatique*[1]. » L'économie du système
entier sera rendue plus saisissable par le tableau suivant :

SYSTÈME COMPLET DE LA MUSIQUE D'APRÈS ARISTIDE QUINTILIEN.

L'introduction d'une section physico-mathématique dans le programme des sciences musicales est l'œuvre des pythagoriciens.

Arithmétique et physique.

[1] ARIST. QUINT., p. 7-8.

L'illustre fondateur de cette école démontra le premier que les relations des sons musicaux reposent sur des rapports de nombres. Avec les moyens dont la physique disposait de son temps, Pythagore ne pouvait comparer les nombres *absolus* de vibrations correspondant à un ou à plusieurs sons, mais il avait calculé à merveille, par la comparaison des longueurs des cordes, le *rapport relatif* des divers degrés du système musical. Voici l'observation qui fut le point de départ de sa doctrine.

Si l'on fait vibrer une corde dans la moitié de sa longueur, le son produit est à l'octave de celui que donne la longueur totale de la corde : *le rapport des deux sons formant l'intervalle d'octave est donc comme* 2 *est à* 1. Les deux tiers de la corde mis en vibration produisent la quinte du son fourni par la longueur totale; les trois quarts font entendre la quarte; en sorte que *le rapport des deux sons de la quinte est comme* 3 *est à* 2; *celui des deux sons de la quarte comme* 4 *est à* 3, le nombre le plus grand exprimant toujours le son le plus grave. Deux mille ans plus tard on découvrit que les rapports simples des longueurs étaient en même temps les rapports inverses des nombres de vibrations des sons, et qu'ils s'appliquaient, par conséquent, aux intervalles de tous les instruments de musique, et non pas seulement à ceux des cordes vibrantes, pour lesquels la loi avait été trouvée dans l'origine[1].

Quoi qu'il en soit, la découverte de Pythagore fonda la science musicale sur des bases certaines et fut accueillie dans l'antiquité avec un enthousiasme sans pareil. Les sons se révélaient comme des incarnations de nombres : les différences de *qualité* étaient ainsi ramenées à des différences de *quantité*. Cette nouvelle conception philosophique conduisit à une idée plus vaste : à savoir que dans les autres domaines du monde physique, le nombre était aussi le principe universel et déterminant[2]. La science moderne

[1] HELMHOLTZ, *Théorie phys. de la musique* (trad. de Guéroult), p. 21. — Cependant les anciens soupçonnaient déjà le principe du *nombre de vibrations inverse des longueurs*. VINCENT, *Notices des Mss.*, p. 174. — Cf. TH. H. MARTIN, *Études sur le Timée de Platon*. Paris, 1841, I, p. 392.

[2] « Ceux-là me paraissent avoir eu sur les mathématiques une opinion également belle
« et juste, qui, les appliquant à tout ce qui existe, ont pensé que leur emploi était d'éta-
« blir les principes exacts de chaque chose. Car ils ont dû alors, pour être conséquents,
« non-seulement considérer chaque objet dans son entier, mais encore l'étudier à fond

par ses grandes découvertes en chimie et en physique a justifié la hardiesse de cette haute intuition. Mais il ne fut pas donné à l'antiquité d'en poursuivre les vraies conséquences. L'école pythagoricienne se contenta d'attribuer aux nombres acoustiques une valeur absolue, dogmatique, et d'en faire le base de tous les ordres de réalités. Entre ses mains, la musique devint une science symbolique, occulte, réservée aux seuls initiés, embrassant dans ses spéculations transcendantales le cours des astres, la formation de l'âme humaine, tous les phénomènes du monde physique et moral enfin[1]. Selon une maxime de l'école pythagoricienne, « l'œuvre du musicien ne consiste pas tant à comparer les sons « entre eux, qu'à rassembler et à accorder tout ce que la nature « renferme dans son sein[2]. »

La philosophie mathématique des néo-platoniciens est puisée en entier à cette source dont on suit le cours à travers le moyen-âge et jusqu'à l'aurore de la Renaissance. Des erreurs aussi bizarres, partagées par des hommes d'un vrai savoir, tels que Ptolémée, ne peuvent s'expliquer que par la haute signification morale attribuée dans l'antiquité à la musique, par le respect dont étaient entourés alors les représentants de la science musicale. Rappelons-nous que Lasos fut compté parmi les sept sages de la Grèce[3], que Damon est cité comme une autorité par Socrate et par Platon, que le titre de *musicien* enfin devient à Athènes, au V⁰ siècle, l'équivalent de philosophe ou, suivant l'expression de l'époque, de *Sophiste*[4].

« dans toutes ses parties. C'est ainsi qu'ils nous ont dotés de belles connaissances sur la « géométrie et sur l'astronomie, sur l'arithmétique et encore plus sur la musique. Ces « sciences, en effet, sont comme deux couples de sœurs jumelles, semblables à ces « organes que nous possédons en double : les deux faces de l'être semblent s'y refléter « de l'une à l'autre. » ARCHYTAS cité par PACHYMÈRE (Vinc., *Notices des Mss.*, p. 377).

[1] « Toutes les figures de géométrie, les combinaisons de nombres, les systèmes har- « moniques, les mouvements des astres, tout cela est lié par un rapport commun. » PLAT., *Epin.*, p. 991. — Cf. WESTPH., *Metrik*, I, p. 64-68. — TH. H. MARTIN, *Études sur le Timée*, I, p. 383 et suiv. — NICOMAQUE, pp. 6, 33. — PTOL., III, ch. 3 et suiv. — CENSORIN, ch. 13. — MACROBE, *Comm. in somn. Scip.*, II, 1-4. — BOËCE, *Mus.*, I, 27. — BRYENNE, pp. 363, 411. — VINCENT, *Notices des Mss.*, p. 5 (note 2), pp. 137-152, 176-194, 250-253, 406-410 et *passim*. — Cf. v. THIMUS, *Die harmonikale Symbolik des Alterthums*. Cologne, 1868.

[2] ARIST. QUINT., p. 3.

[3] SUIDAS, au mot LASOS.

[4] E. V. LASAULX, *Phil. der schönen Künste*, p. 124 (note 234).

Au reste, les spéculations pythagoriciennes semblent avoir exercé peu d'influence sur l'art proprement dit, même par leurs résultats les plus incontestables. Archytas découvre le rapport de la tierce majeure consonnante (5 : 4); Eratosthène celui de la tierce mineure (6 : 5); mais, après comme avant, les tierces n'en sont pas moins rangées parmi les dissonnances, à côté de la seconde. Chose plus étonnante encore, ces deux découvertes importantes, qui renfermaient en germe le principe de l'harmonie moderne, ne laissent qu'une trace fugitive dans les annales de la science antique et semblent non moins inconnues aux pythagoriciens récents — Didyme et Ptolémée exceptés — qu'aux musiciens pratiques. Tombées absolument dans l'oubli au moyen-âge, ce n'est qu'au XVIe siècle qu'elles sont remises en lumière par Zarlin[1]. En somme, la section scientifique ajoutée par Aristide (ou par l'auteur qu'il copie) au programme de l'enseignement musical, restait pour le compositeur antique comme elle est encore pour le compositeur moderne, en dehors du domaine réel de l'art.

§ IV.

Si l'on envisage le système général des sciences musicales dans la forme où il nous est transmis par Aristide, on ne peut nier qu'il n'offre dans son ensemble une classification intéressante et digne à tous égards de fixer notre attention. La symétrie de sa disposition nous frappe d'autant plus agréablement, qu'il n'existe pour la musique moderne aucune classification analogue, grâce à laquelle les diverses parties de la théorie et de la pratique puissent être embrassées d'un seul coup d'œil. Si, d'une part, nous sommes assez étonnés de voir qu'aucune division spéciale n'y est consacrée à l'harmonie simultanée, — l'un des objets les plus importants de la technique moderne — d'autre part, en songeant combien cette partie tenait peu de place dans l'art des anciens, nous arrivons à concevoir comment ceux-ci ont pu se contenter de la réunir à des divisions plus générales, — consonnances et dissonnances,

[1] *Istituzioni e dimostrazioni di musica* (éd. de 1602, Venise), L. III, ch. 6, 15, 16.

mélopée, etc. — En somme, pour s'adapter à l'art actuel, le programme d'Aristide Quintilien n'aurait à subir aucune modification fondamentale.

Toutefois, si nous essayons de le rattacher à la conception générale des arts helléniques, exposée au deuxième chapitre de ce livre, nous devons avouer qu'il reste fort en deçà de notre attente, et ne saurait, à aucun titre, être considéré comme offrant une analyse complète et régulière des éléments dont se composent les trois arts musiques. La symétrie qui y règne — très-séduisante au premier abord — est plutôt apparente que réelle. En effet, bien que la partie théorique et la partie pratique renferment chacune deux sections, il est évident que celles-ci ne font pas respectivement pendant l'une à l'autre. Ainsi, tandis que la composition et l'exécution correspondent toutes deux à la technique et ont pour objet de réaliser celle-ci, la section physico-mathématique n'a pas d'équivalent dans la partie pratique et reste, pour ainsi dire, en l'air[1]. En outre, l'*orchésis* n'est pas, comme la

[1] C'est là évidemment le motif qui a déterminé Westphal et Marquard à forcer le texte d'Aristide, pour faire du *Pædeuticon* une subdivision du *Praktikon*. En effet, Marquard (*die harm. Fragm. des Aristox.*, p. 193) divise la partie *pratique* en deux sections, qu'il appelle παιδευτικόν et ἐνεργητικόν, et il subdivise cette dernière section en χρηστικόν et ἐξαγγελτικόν. Il suffit de lire la traduction littérale que nous avons donnée ci-dessus, pour voir jusqu'à quel point cette division est arbitraire. Dans le texte d'Aristide il n'est question ni du παιδευτικόν ni de l'ἐνεργητικόν, comme subdivisions du πρακτικόν. Nous n'avons donc pas le droit de les y faire entrer par voie de conjecture, alors même que nous ne réussirions pas à corriger d'une manière plausible la partie du texte qui est manifestement fautive. Mais cette correction est extrêmement facile, car il suffit d'apporter au texte traditionnel le léger changement que voici. Au lieu de πρακτικὸν δὲ τὸ κατὰ τοὺς τεχνικοὺς ἐνεργοῦν λόγους, καὶ τὸν σκοπὸν μεταδιῶκον· ὃ δὴ καὶ παιδευτικὸν καλεῖται, il faut lire : πρακτικὸν—λόγους, καί τινα σκοπὸν κ. τ. λ. Marquard suppose qu'après le mot μεταδιῶκον il y a une lacune, qu'on pourrait, d'après lui, combler de la manière suivante : τὸν τῆς παιδεύσεως. Il prétend, en effet, que dans l'énumération des parties de la musique, Aristide n'a pas pu omettre celle qui concerne l'éducation (παίδευσις), à laquelle son deuxième livre est consacré en entier. Il ajoute que la particule δή, dans le membre de phrase ὃ δὴ καὶ παιδευτικὸν καλεῖται, prouve que dans la phrase précédente il a dû être question de παίδευσις. Mais il sera facile, croyons-nous, de montrer que cette argumentation n'est pas concluante. La partie théorique de la musique n'a en vue que la *connaissance* des éléments dont celle-ci se compose : elle se borne à *voir* (θεωρεῖν); la partie pratique poursuit un *but* extrinsèque (σκοπός), et *agit* (ἐνεργεῖ) dans ce sens. Quel est ce but? Aristide nous le dit lui-même, liv. II, p. 69 : « Toute jouissance n'est pas répréhen- « sible, et telle n'est pas du reste la fin que poursuit la musique. La *récréation* n'en est

musique et la poésie, représentée par une branche spéciale dans la théorie et dans la pratique; elle ne figure que dans la partie consacrée à l'exécution. Nous devons en conclure que l'enseignement de cet art était donné au disciple d'une manière exclusivement pratique[1], et quelles que soient nos répugnances à surprendre en défaut l'esprit logique des Grecs, force nous est d'avouer qu'au point de vue spéculatif la triade des arts musiques se réduit à une dyade.

Bien que ce plan se présente avec tous les caractères d'une conception réfléchie, il faut se garder d'y chercher quelque chose qui ressemble à une poétique musicale. L'esthétique, en d'autres termes la réflexion sur la production de l'œuvre d'art, ne semble pas avoir été comprise par les anciens parmi les matières propres à l'enseignement; car il est évident que la doctrine de l'*Ethos* ne peut prétendre à tenir cette place. Ainsi, par un contraste des plus frappants, tandis que dans la spéculation scientifique l'esprit grec se donne volontiers libre carrière, au risque d'aboutir aux chimères de la musique cosmique, dans le domaine de l'art proprement dit, il se renferme strictement dans l'enseignement technique. Celui-ci, à son degré le plus élevé, ne se proposait pour but que d'initier le disciple aux formes extérieures de l'art, sans chercher à atteindre la production artistique dans ses conditions intérieures. Aux yeux du peuple grec, le plus artiste qu'il y eut jamais, aucune formule scientifique ne pouvait contenir ce grand mystère, l'expliquer ni le transmettre à d'autres. Malgré les aperçus profonds, les indications précieuses qu'un maître expérimenté pouvait donner dans cet ordre d'idées, le disciple avait à

« qu'une conséquence accidentelle, tandis que le but qu'elle a en vue, c'est de *conduire*
« *à la vertu* : σκοπὸς δὲ ὁ προκείμενος ἡ πρὸς ἀρετὴν ὠφελεία. »
La définition d'Aristide est donc irréprochable : la musique pratique *agit* (ἐνεργεῖ) — par la composition (χρηστικόν) et l'exécution (ἐξαγγελτικόν) — et elle poursuit un *but* objectif (σκοπόν τινα), c'est-à-dire l'éducation (παίδευσις) conduisant à la vertu. C'est pour ce motif qu'on peut l'appeler indifféremment *pédeutique* ou *pratique*.

Quant à la particule δή, dont il est si difficile de rendre le sens exact, on peut quelquefois — et c'est le cas qui se présente ici — la traduire par *comme on sait*. Tout est donc parfaitement en ordre, tout se comprend, moyennant la modification insignifiante que nous avons fait subir au texte d'Aristide. (A. W.)

[1] Les nombreux écrivains qui, d'après Lucien de Samosate (*De Saltatione*, § 33), avaient parlé de la danse, ne paraissent guère s'être occupés de la théorie de cet art.

s'en remettre principalement à son propre talent et à l'étude des modèles classiques[1].

Une dernière observation non moins digne de remarque, c'est que la science de la notation ne figure nulle part parmi les matières de l'enseignement musical. Mais cette exclusion n'était rigoureusement maintenue que pour la théorie pure[2], car nous savons qu'en fait les maîtres de musique procédaient dans l'antiquité absolument comme de notre temps. Dès les premières leçons, ils mettaient entre les mains de leurs élèves des cahiers ou des tableaux, consistant principalement en *diagrammes* (échelles notées)[3]. Aristoxène les blâme même de s'occuper trop exclusivement de cette partie de l'enseignement[4]. Quant à nous, nous serions plutôt tentés d'adresser aux théoriciens grecs un reproche tout opposé. Que d'incertitudes et d'erreurs nous eussent été épargnées, si Aristoxène et Ptolémée avaient jugé convenable d'éclaircir leurs explications par quelques exemples notés !

Résumons-nous. Si nous devons renoncer à chercher dans la théorie des Grecs un système des arts musiques complet, coordonné dans toutes ses parties, renfermant de grandes vues d'ensemble, en revanche, dans leur doctrine harmonique nous trouverons une foule de petits faits bien observés, des distinctions fines et ingénieuses; nous y découvrirons l'origine de plusieurs notions et règles qui survivent encore dans notre théorie actuelle; nous nous

[1] « En supposant que l'on possède toutes les parties de la musique, y compris la con-
« naissance des instruments et du chant, une oreille fine et apte à discerner les sons et la
« mesure, la théorie de l'harmonique et de la rhythmique, la science de l'accompagnement
« (περὶ τὴν κροῦσιν) et l'intelligence du texte poétique, bref tout ce qu'on peut énumérer de
« connaissances musicales, tout cela réuni ne suffira pas à constituer le parfait musicien. »
PLUT., *de Mus.* (Westph., § XIX). « Quiconque voudra s'appliquer à la belle et bonne
« musique, devra prendre pour modèle l'ancien style et compléter ses connaissances
« musicales par l'étude des autres sciences, en prenant la philosophie pour guide; elle
« seule juge en dernier ressort la musique et ce qui convient à celle-ci. » *Ib.*

[2] Voir plus bas, p. 210, note 3.

[3] GAUD., p. 22. — « Qu'est-ce qu'un diagramme ? Un exemple d'échelle musicale.
« Ou bien : Le diagramme est une figure plane d'après laquelle on chante tous les
« genres. Nous nous servons de diagrammes pour placer sous les yeux des élèves ce
« qu'il serait difficile de leur faire saisir par l'ouïe. » BACCH., p. 15.

[4] « Les uns disent que la notation des mélodies est le but final de l'intelligence de
« tout ce qui se chante.... » ARISTOX., *Stoich.*, p. 39 (Meib.).

familiariserons avec une nomenclature restée en usage jusqu'à une époque fort rapprochée de nous. La terminologie grecque a eu une destinée doublement singulière : exhumée de l'oubli au X⁰ siècle, alors que la musique allait s'engager dans la voie la plus opposée aux tendances du génie grec, elle s'est vue abandonnée au moment précis où, sous les influences de la Renaissance, l'art s'élançait de nouveau à la poursuite de l'idéal antique. La doctrine rhythmique nous offrira un intérêt plus immédiat encore. Guidés par le sentiment de l'unité primitive de la poésie et de la musique, les Grecs se sont créé une théorie rhythmique d'une remarquable perfection et une nomenclature en comparaison de laquelle la nôtre paraît singulièrement pauvre, défectueuse et vague. Westphal n'a rien exagéré en disant que les *fragments* d'Aristoxène sont d'une importance capitale pour l'analyse de la construction rhythmique dans les chefs-d'œuvre de la musique moderne[1].

La méthode d'exposition, l'ordre et la suite des matières sembleront parfois un peu bizarres; cependant nous avons cru devoir, autant que possible, laisser parler les anciens eux-mêmes, en nous servant de leurs définitions, de leurs propres expressions; c'est là l'unique moyen, à notre avis, de pénétrer au cœur du sujet, de s'assimiler l'esprit de la doctrine antique. Or, ce n'est que par l'intelligence complète de cette doctrine, dans son ensemble et dans ses détails, que nous pouvons arriver à interpréter les restes de l'art grec, à reconnaître dans les monuments de seconde main les éléments vraiment antiques qui y sont contenus, à reconstituer enfin par la pensée une image vivante de cet art évanoui.

[1] *Elemente des musikalischen Rhythmus.* Iéna, 1872. Introd., p. xl.

LIVRE II.

HARMONIQUE ET MÉLOPÉE.

CHAPITRE I.

SONS, INTERVALLES, SYSTÈMES (OU ÉCHELLES).

§ I.

D'Après la division usuelle, les parties de l'Harmonique sont au nombre de sept : la 1^{re} traitant des *sons;* la 2^e des *intervalles* (mélodiques et harmoniques); la 3^e des *systèmes* (ou échelles-types); la 4^e des *genres;* la 5^e des *tons* (ou échelles de transposition); la 6^e des *métaboles* (transitions ou changements); la 7^e de la *mélopée* (ou composition mélodique). Cet ordre est celui que suivent presque tous les théoriciens de l'antiquité[1];

[1] ANON. I (§ 20, Bell.). — ANON. II (§ 31, id.). — ALYP., 1. — ARIST. QUINT., p. 9. — MART. CAP., p. 182 (Meib.). — L'unique divergence à relever est relative au placement des *genres*. Chez le pseudo-Euclide ils viennent en troisième lieu (p. 1), Gaudence les nomme tout à la fin (p. 1). Dans les *Stoicheia* d'Aristoxène (p. 34-38), les sept parties se succèdent ainsi : 1) genres, 2) intervalles, 3) sons, 4) systèmes, 5) tons, 6) métabole, 7) mélopée. — Pour les *Archai* nous devons admettre l'ordre suivant : 1) genres, 2) intervalles, 3) systèmes, 4) sons, 5) tons, 6) métaboles, exactement reproduit par Plutarque, *de Mus.* (W., § XIX). Enfin Porphyre (p. 191) ne mentionne que les quatre premières parties, en se conformant à l'ordre usuel. — Cf. MARQUARD, *die harmon.*

quant à nous, nous n'aurions pu nous y conformer rigoureusement sans nuire à la clarté de l'exposition; aussi n'avons-nous pas hésité à l'abandonner plus d'une fois. C'est ainsi que nous consacrons un chapitre spécial aux *modes*, dont la doctrine, chez les anciens, est mêlée à celle des systèmes et de la mélopée. La théorie des *tons*, étroitement liée à celle des modes, lui succède immédiatement. Enfin, ce que nous savons des diverses espèces de métaboles a été réuni au chapitre de la mélopée, où le musicien moderne le trouvera mieux à sa place.

Sons.

Nous ne nous arrêterons pas longtemps au paragraphe des *sons*, traité avec un développement exagéré, non-seulement par les pythagoriciens, mais aussi — ce qui peut sembler moins naturel — par l'école d'Aristoxène. Il suffira de relever les points essentiels des deux doctrines, et de reproduire quelques définitions intéressantes. Celles des pythagoriciens sont incontestablement les meilleures et les plus scientifiques. Ptolémée définit le son musical : « un bruit dont la hauteur absolue ne varie point[1]. » Aristote s'exprime d'une manière plus exacte et plus complète. « Les impulsions imprimées à l'air par les cordes des instru-« ments, » dit-il, « ont lieu nombreuses et séparées. Mais à cause « de la petitesse des intervalles du temps, l'ouïe ne pouvant saisir « les interruptions, le son nous paraît un et continu[2]. » Plus loin, expliquant la différence des sons aigus et des sons graves, il ajoute : « dans tous les accords, les ébranlements de l'air produits « par le son le plus aigu ont lieu en plus grand nombre dans le « même temps, à cause de la vitesse du mouvement. » Boëce expose la même théorie, d'après Nicomaque, d'une manière plus développée. Il dit fort nettement que le son se compose d'une suite de petites impulsions imprimées à l'air et transmises à travers ce fluide; que, plus ces impulsions se succèdent rapidement, plus le son est aigu; qu'ainsi les nombres, pour représenter les rapports

Fragm. des Aristox., p. 302-303. — C. v. JAN, *die Harm. des Aristox. Kleonides*, p. 15 et *Philol.*, XXX, 403.

[1] Liv. I, ch. 4. — PORPH., p. 262-263. — Cf. HELMHOLTZ, *Théorie phys. de la mus.* (trad. de Guéroult, p. 11) : « La sensation du son musical est causée par des mouvements « rapides et périodiques du corps sonore; la sensation du bruit par des mouvements non « périodiques. »

[2] *De Audibilibus*, éd. de Bekker, p. 803.

des sons musicaux, doivent être proportionnels au nombre des vibrations qui se succèdent dans un même temps donné[1]. Ce raisonnement suppose que, dans chaque son musical, les ébranlements de l'air se succèdent à intervalles égaux. C'est donc exactement la théorie moderne des vibrations sonores isochrones, base de toute notre science mathématique de la musique[2].

L'école d'Aristoxène, qui ne va pas au-delà du phénomène sensible et immédiat, arrive plus difficilement à des notions claires sur la nature du son musical. Elle part des *mouvements de la voix*, dans lesquels elle distingue deux espèces : « le mouvement *continu* « et le mouvement *discontinu*. Le premier a lieu dans la *voix parlante*, le second dans la *voix chantante*. Dans le parler, la voix « ne fait de repos nulle part, elle procède par des intonations « insensibles, » ou, suivant la belle comparaison de Ptolémée, « comme les vibrations de l'éther dans les couleurs de l'iris[3]. » Tout au contraire, « dans le chant, la voix s'arrête sur des degrés « déterminés. L'*élévation* (ἐπίτασις, *intentio*) est un mouvement « continu de la voix allant du grave à l'aigu. L'*abaissement* « (ἄνεσις, *remissio*), au contraire, est un mouvement de l'aigu au « grave. L'acuité est le résultat de l'élévation, et la gravité celui « de l'abaissement. Le *ton* ou le *degré de tension* (τάσις, *tensio*) est « un repos et une *station* de la voix à une hauteur déterminée. » Cette dernière définition se confond à peu près avec celle du *son musical* (φθόγγος), qui, selon Aristoxène, est « la chute (ou incidence) « de la voix sur une seule tension, » sur un seul degré[4]. L'esprit humain semble avoir une tendance innée à se représenter les sons musicaux comme contenus dans une ligne droite, verticale; de là, dans toutes les langues anciennes et modernes, ces expressions

[1] Boèce, *de Inst. mus.*, I, 3.

[2] Th. H. Martin, *Études sur le Timée de Platon*, t. I, p. 393-394.

[3] Liv. I, ch. 4. — Gaudence dit : « comme le mouvement des flots, » p. 2.

[4] Aristoxène, *Archai*, p. 12-15 (Meib.). — Ps.-Euclide, p. 2. — Anon. I et II (Bell., §§ 21, 33-49). — Porph., pp. 194, 259, 260. — Bacch., pp. 1-2, 16. — Arist. Quint., p. 7-9. — Mart. Cap., p. 182 (Meib). — Gaud., p. 2. — Bryenne, pp. 375, 377. — Cf. Boèce, *Mus.*, I, 12. Bacchius seul (p. 11) emploie un nom général pour ces phénomènes, qu'il appelle *affections de la mélodie* (πάθη τῆς μελῳδίας). Il en distingue quatre : *abaissement, élévation, arrêt, position*. — Cf. Marquard, *die harm. Fragm. des Aristox.*, p. 219. — Helmholtz, *Théorie phys. de la mus.*, pp. 10, 329 et *passim*.

d'échelles, de degrés, d'intervalles, de haut et de bas, qui se rapportent invariablement, non à une quantité ou à une qualité, mais à l'espace.

Les sons fournis par la nature sont en nombre illimité. Il n'en est pas ainsi de ceux qui ont une valeur musicale et qui, comme tels, forment seuls l'objet de l'art. Le nombre de ceux-ci est limité, tant dans le sens de la grandeur que dans celui de la petitesse de l'intervalle, d'un côté par les propriétés de la voix humaine, de l'autre par les facultés de l'ouïe. « En effet, sous le rapport « de la grandeur, la voix ne peut, ni vers l'aigu ni vers le grave, « suivre une marche constamment progressive jusqu'à l'infini; et, « sous celui de la petitesse, elle ne saurait non plus resserrer « indéfiniment l'intervalle à parcourir : de chaque côté il y a des « limites. Ces deux sortes de limites sont déterminées à la fois et « par l'organe qui rend le son et par celui qui le juge; tout son « que la voix ne peut exécuter ou que l'ouïe ne peut apprécier, « doit être exclu de la pratique musicale[1]. »

Toute combinaison de sons musicaux n'est pas apte à former un chant ordonné avec convenance : pour satisfaire aux conditions du bon goût, il faut encore que ces sons offrent entre eux certaines relations déterminées, acceptables par le jugement musical[2]. L'ensemble des sons ainsi coordonnés forme la *matière harmonique et mélodique* (ἡρμοσμένον, μελῳδούμενον)[3], le canevas que le compositeur est appelé à remplir; il est disposé par la théorie dans un ordre successif et graduel, soit en commençant par le son le plus grave et procédant jusqu'au plus aigu, soit en allant de la même manière du plus aigu au plus grave. Une semblable disposition est appelée par la théorie antique un

[1] Aristox., *Archai*, p. 14-15 (Meib.). — Anon. II (§ 42-43, Bell.). — Ptol., I, 4.

[2] « Il en est de la disposition mélodique ou non mélodique des sons comme de la « combinaison des lettres dans le langage. En effet, toute combinaison de lettres n'est « pas apte à former une syllabe : telle l'est, telle ne l'est pas. » Aristox., *Stoicheia*, p. 37 (Meib.). « En formant une mélodie, la voix enchaîne les sons et les intervalles en « observant une certaine combinaison naturelle : elle ne fait pas succéder toute espèce « d'intervalles, soit égaux, soit inégaux. » *Ib.*, p. 27.

[3] « La *matière harmonique* (ἡρμοσμένον) se distingue de l'*harmonie* comme la somme du « nombre; en effet, la somme est un nombre en matière ou avec matière, et l'*hermosménon* « est l'harmonie en matière ou avec matière. » Porph., p. 196.

système; les modernes l'assimilent à une *échelle*, dont les sons forment les échelons ou *degrés*. Dans les systèmes antiques, les degrés sont en nombre invariable. Mais, selon la distance plus ou moins grande qu'ils gardent entre eux, les échelles appartiennent au genre *diatonique*, au genre *chromatique* ou au genre *enharmonique*. Le plus ancien et le principal de ces genres est le diatonique : c'est celui qui doit nous occuper en premier lieu.

Un son donné peut être envisagé par la théorie harmonique sous trois aspects essentiellement différents : 1° d'une manière tout à fait générale, et indépendamment de son degré d'acuité, de ses fonctions harmoniques, de son emploi dans la composition musicale. C'est le point de vue élémentaire, physique : le son distingué du bruit; 2° il peut être considéré relativement à sa hauteur absolue[1], et alors il s'identifie avec le signe graphique qui sert à le représenter : la notation musicale des anciens, comme celle des modernes, se bornant à exprimer la hauteur absolue des sons. C'est dans ce sens que nous disons : un *ut*, un *ré*, un *sol*, ou, si nous voulons préciser l'octave, un *ut*3, un *ré*2, un *sol*4; enfin 3° un son peut être envisagé par rapport à son caractère, à sa *dynamis*, c'est-à-dire relativement à la place qu'il occupe dans une des trois échelles-types, et abstraction faite de son degré absolu d'acuité[2]. La *dynamis* des sons est exprimée dans la musique moderne par les termes *tonique*, *dominante*, etc. Les anciens se servent dans un sens analogue des mots *hypate*, *mèse* et autres, dont la signification précise sera élucidée dans les pages suivantes[3]. Ce que Gaudence appelle la *couleur du son* (χροία)

[1] κατὰ τὴν τάσιν. Arist. Quint., p. 12. — τόπος φθόγγου. Gaud., p. 3. — Cf. Marquard, *die harm. Fragm. des Aristox.*, p. 227.

[2] « La *dynamis* est la place assignée à un son quelconque dans le système ; par elle « nous connaissons [la place de] chacun des autres sons. » Ps.-Eucl., p. 22. — « Les « signes [de la notation] ne déterminent pas les variétés de la *dynamis*; ils déterminent « seulement la mesure des grandeurs [des intervalles]. » Aristox., *Stoicheia*, p. 40 (Meib). « Bien que la grandeur [des intervalles] soit constante, il arrive néanmoins que les « *dynamis* varient. » *Ib.*, p. 34. — Cf. pp. 36, 69. — Arist. Quint., p. 12. — Bellermann, *Anon.*, p. 10, note 7. — Marquard, *Aristox.*, pp. 304-306, 328-331. Remarquons que la notation par chiffres, introduite au dernier siècle par J. J. Rousseau, et dont se sert encore actuellement l'école Galin, est basée sur la *dynamis* des sons. Son point de départ est la gamme majeure ascendante.

[3] « Le mot *son* pris dans le sens général est l'appellation propre du son [musical]

86 LIVRE II. — CHAP. I.

semble être identique avec la *dynamis*, ou en d'autres termes avec la *fonction harmonique*[1]. En résumé, et pour nous servir d'une des définitions favorites de la théorie antique : « le son est en « musique l'élément premier, indivisible, de même qu'en arithmé- « tique l'unité, en géométrie le point, en écriture la lettre[2]. »

Échelle-type. L'échelle des sons, qui sert de point de départ à la doctrine musicale des anciens, est la suivante :

Prise de l'aigu au grave, c'est la formule la plus usitée de notre gamme mineure. Cette échelle, que nous retrouvons chez les théoriciens occidentaux au sortir des temps barbares, sert de base à la notation alphabétique, dite grégorienne :

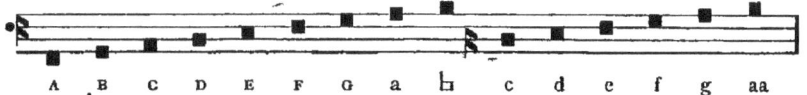

A B C D E F G a ♮ c d e f g aa

Comme la théorie élémentaire, objet de ce chapitre, ne s'occupe que des relations mutuelles ou *dynamiques* des sons, et non de leur hauteur absolue, nous nous servirons momentanément de la clef de *sol* en notant cette échelle à l'octave supérieure :

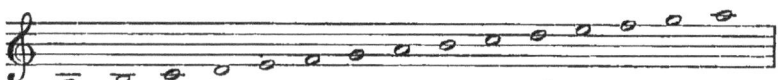

Les Européens modernes désignent les sons musicaux par les sept lettres grégoriennes dont nous venons de parler, ou par les

« lui-même; dans un sens plus restreint, il désigne le *caractère* graphique employé pour le « représenter, et enfin dans un sens tout à fait spécial, il indique la *dynamis* du son, « c'est-à-dire le degré [relatif] d'acuité et de gravité qui le distingue de tout autre [son « du même système]. » Anon. II (§ 48, Bell.). — Anon. I (§ 21). — Cf. Mart. Cap., « p. 182 : « *Sonos phthongos vel speciatim vel generaliter appellamus*, etc. — Bacch., pp. 16, 17, 23 : πᾶς δὲ φθόγγος ἔχει σχῆμα, ὄνομα, δύναμιν. C. v. Jan, *Philologus*, XXX, 412.

[1] Il distingue dans le son : la *couleur*, le *lieu* (ou la hauteur) et le *temps*; p. 3. — Aristide Quintilien (p. 12) établit quatre distinctions inconnues aux autres écrivains.

[2] Nicom., p. 37. — Théon de Smyrne, pp. 78, 82 (Bull.). — Anon. I (§ 21, Bell.). — Anon. II (§ 49). — Bryenne, p. 375. — Mart. Cap., p. 182 (Meib.). — Cf. C. v. Jan, *Philol.*, XXX, 412. — Marquard, *Aristox.*, p. 224-229.

syllabes de Guy d'Arezzo : *ut (do)*, *ré, mi, fa, sol, la, si*, répétées d'octave en octave. Les anciens connaissaient, comme nous, la division par octaves, ainsi que le prouvent leur système de notation et les déclarations réitérées des écrivains[1]. Mais dans la partie élémentaire de l'harmonique, leur doctrine est moins simple. Ils divisent l'échelle générale en *tétracordes*[2], petites échelles de quatre sons, dont les extrêmes forment un intervalle de quarte juste, et où les tons et les demi-tons, du grave à l'aigu, se succèdent ainsi : *demi-ton — ton — ton*.

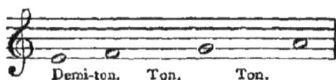

Ils connaissaient, comme nous, les autres combinaisons de la quarte où le demi-ton occupe une place différente (*ré mi fa sol, ut ré mi fa*); mais la forme caractérisée par le demi-ton au grave est la seule qui porte généralement chez eux le nom de tétracorde (τετράχορδον)[3].

L'échelle générale donnée plus haut contient quatre de ces tétracordes, disposés comme suit : 1° le tétracorde *hypaton* ou des cordes graves (ὑπατῶν)[4]; 2° le tétracorde *méson* ou des moyennes (μέσων); 3° le tétracorde *diézeugménon* ou des disjointes (διεζευγμένων); 4° le tétracorde *hyperboléon*, ou des cordes aiguës (ὑπερβολαίων)[5].

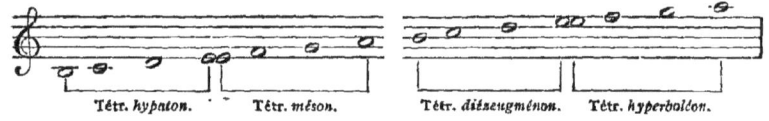

[1] « Les deux sons qui forment un intervalle d'octave ont la même *dynamis*. » PORPH., p. 277. — Cf. ARIST. QUINT., p. 16-17. — THÉON DE SMYRNE, p. 164 (Bull.).

[2] Le mot χορδή (*corde*) chez les anciens est synonyme de *son*, au point que Platon appelle la flûte « un instrument *polycorde*. » POLLUX, IV, 9, 5. — Nous disons de même : les cordes graves, aiguës de la voix.

[3] THÉON DE SMYRNE, p. 84-85 (Bull.). — Ps.-EUCL., p. 3. — NICOM., pp. 14, 25. — BACCH., p. 7 (Meib.). — ARIST. QUINT., p. 19. — MART. CAP., pp. 187, 188 (Meib.). — BOÈCE, I, 21.

[4] « Les anciens l'appelaient aussi le *premier* (πρῶτον). » ARIST. QUINT., p. 10.

[5] Vitruve (*de Arch.*, V, 4) appelle les quatre tétracordes de l'échelle de 15 sons : *gravissimum, medianum, disjunctum, acutissimum.* — Albinus, traduisant littéralement la nomenclature grecque, les nomma *tetracordum principalium, — mediarum, — disjunctarum* (ou *divisarum*), — *excellentium*. MART. CAP., p. 183-184 (Meib.). — BOÈCE, *Mus.*, I, 26. —

88 LIVRE II. — CHAP. I.

Conjonction et disjonction.

Ainsi qu'on le voit, les tétracordes se succèdent de deux manières. Ou bien ils sont reliés par un son commun : la note supérieure du tétracorde grave est en même temps la note inférieure du tétracorde aigu. Dans ce cas il y a *conjonction* (συναφή, *synaphe*). Les tétracordes *hypaton* et *méson*, les tétracordes *diézeugménon* et *hyperboléon* sont conjoints entre eux. Ou bien il y a un intervalle de ton entre deux tétracordes successifs, et ils sont disjoints. L'intervalle de ton qui les sépare s'appelle *disjonction* (διάζευξις)[1]. C'est ce qui se voit entre les tétracordes *méson* et *diézeugménon*. Le système *parfait* (τέλειον) — c'est le nom que les anciens donnent à l'échelle de quinze sons — se compose donc de deux paires de tétracordes conjoints (*hypaton* et *méson*, *diézeugménon* et *hyperboléon*), séparées au milieu par une disjonction; au grave, un son (disjoint) complète la double octave. Chaque son porte une dénomination qui indique à la fois et sa place dans le tétracorde et le nom du tétracorde auquel il appartient.

Dénominations des sons.

Voici de nouveau l'échelle du système *parfait*, cette fois avec la désignation complète de chacun de ses quinze sons[2] :

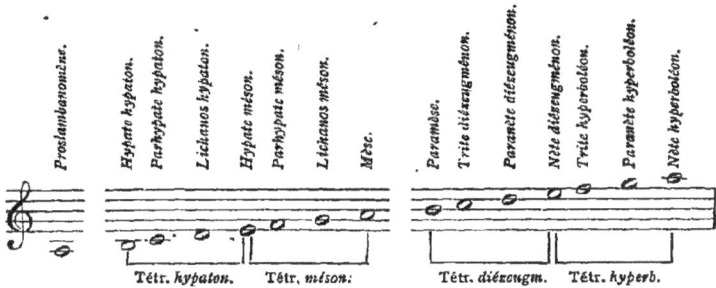

Pour s'orienter dans cette nomenclature en apparence assez compliquée, il ne sera pas inutile de connaître la manière dont

Vincent a introduit en français les dénominations de *fondamentales, moyennes, disjointes* et *adjointes*; mais il m'a paru préférable d'employer, pour la théorie harmonique, les termes traditionnels, qui sont plus ou moins familiers à tout le monde.

[1] « On dira qu'il y a *conjonction*, lorsqu'un son commun sera placé entre deux tétracordes, semblables dans leur forme, qui se chantent musicalement de suite. Il y a *disjonction* lorsque l'intervalle d'un ton est placé entre deux tétracordes, etc. » ARISTOX., *Stoicheia*, p. 58 (Meib.). — Ps.-EUCL., p. 17. — BACCH., p. 9-10 (Meib.). — ARIST. QUINT., p. 16. — BOÈCE, *Mus.*, I, 24, 25.

[2] NICOM., p. 22. — PTOL., II, 5. — GAUD., p. 9-10. — Ces noms ne sont employés que dans la théorie. En solfiant, les Grecs se servaient comme nous de monosyllabes.

elle s'est formée. Avant que les termes *hypate*, *mèse*, etc. fussent employés pour désigner la *dynamis* des sons, c'est-à-dire la position fixe de ceux-ci dans l'échelle-type, ils ne s'appliquaient qu'aux sons des instruments à cordes. En effet, tous sont des adjectifs féminins, sous-entendant le mot χορδή. Dans cette acception primitive, ils sont analogues à nos termes *chanterelle*, 4ᵉ *corde*, etc.; ce sont les noms des huit cordes de la cithare antique.

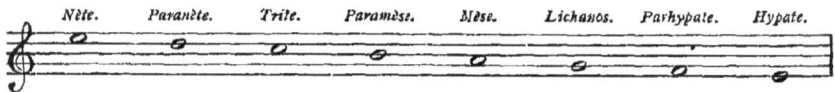

En faisant abstraction des désignations qui se rapportent au tétracorde, on voit reparaître ici les termes que l'on a vus plus haut, mais cette fois ils doivent être entendus au sens propre :

Nète = la dernière (à l'aigu);
Paranète = la voisine de la dernière;
Trite = la troisième (à partir de la plus aiguë[1]);
Paramèse = la voisine de la mèse;
Mèse = la corde du milieu[2];
Lichanos = la corde touchée par l'index[3];
Parhypate = la voisine de l'hypate;
Hypate = la plus grave.

A cet octocorde primitif, on ajouta au grave les trois sons *ré, ut, si*, en répétant à la quarte inférieure les noms *lichanos*,

[1] Cette expression nous démontre que l'octocorde va de l'aigu au grave. C'est la direction que les anciens suivaient le plus volontiers *en pratique*. Nous faisons de même pour les instruments à archet, puisque nous appelons *première* corde (chanterelle) la plus aiguë, *quatrième* la plus grave. Les cordes de la guitare sont dénommées d'après le même système. *En théorie*, les Grecs procédaient ordinairement, comme nous, du grave à l'aigu. Nous nous servirons tantôt de l'une, tantôt de l'autre manière, selon l'occurrence.

[2] A une époque très-reculée, la lyre n'avait que sept sons; la *paramèse* n'existait pas, la *mèse* était donc réellement au milieu de l'échelle. « Pourquoi appelons-nous *mèse* la « dite corde, puisqu'il n'y a pas de milieu dans le nombre huit ? Parce que les harmonies « des anciens étaient seulement heptacordes. » ARISTOTE, *Probl.*, XIX, 44, 25.

[3] « *Lichanos*, [corde] ainsi nommée, parce qu'on y met le doigt de la main gauche « voisin du pouce. » NICOM., p. 22. — Cf. ARIST. QUINT., p. 10.

parhypate, hypate; dès lors les désignations doubles durent être différenciées par l'adjonction du nom des tétracordes[1].

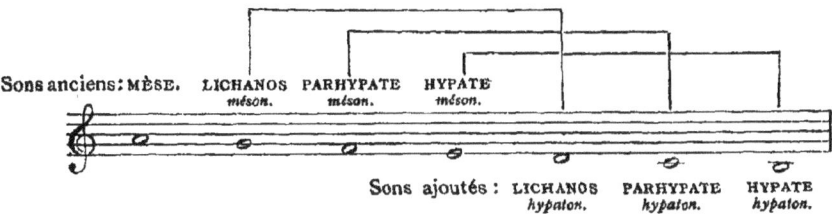

A l'aigu on fit une opération analogue en sens inverse. Les termes *trite, paranète, nète,* furent répétés à la quarte supérieure.

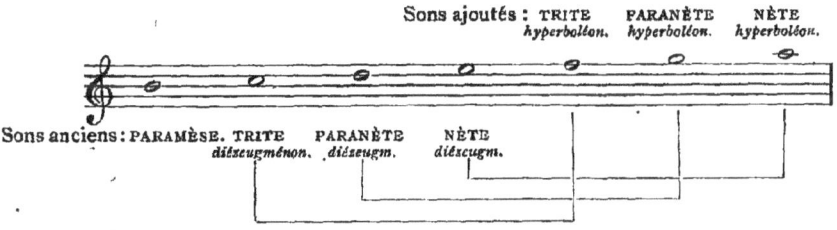

Enfin la double octave fut complétée par la *proslambanomène* (= corde ajoutée) au grave[2]; et la *mèse* se trouva de nouveau — cette fois dans un sens absolu — au milieu de l'échelle.

§ II.

Intervalles. Deux sons musicaux, qui se font entendre soit l'un après l'autre, soit simultanément, ont une même hauteur ou une hauteur différente. Dans le premier cas nous disons qu'ils sont à l'unisson, les anciens disent qu'ils sont *isotones, homotones*[3]; dans le second cas

[1] Les termes *hypate, parhypate, lichanos,* non accompagnés d'une épithète, désignent toujours les sons du tétracorde *méson*.

[2] « La proslambanomène est ainsi dite, parce qu'elle ne fait partie d'aucun tétracorde. « Elle a été ajoutée en dehors [des tétracordes], afin que la mèse eût [au grave comme « à l'aigu] une consonnance [d'octave]. » Arist. Quint., p. 10. — Nicom., p. 22. — Cf. Mart. Cap., p. 183 (Meib.).

[3] ἰσότονοι (Ptol., I, 4). — ὁμότονοι (Porph., p. 258). — Cf. Bryenne, p. 379 et *passim*.

ils forment un *intervalle* (διάστημα). Selon Aristoxène, l'intervalle se définit ainsi : « l'espace compris entre deux sons qui diffèrent « d'intonation[1]. » Les intervalles peuvent différer entre eux de cinq manières : 1° ils se distinguent les uns des autres par la *grandeur* (c'est-à-dire par l'étendue qu'ils embrassent) ; 2° les uns sont *consonnants*, les autres *dissonants ;* 3° ils sont ou *composés*, ou *incomposés ;* 4° ils diffèrent quant au *genre ;* enfin 5° les uns sont *irrationnels*, les autres *rationnels*[2].

D'après la première distinction, c'est-à-dire d'après la distance de leurs termes extrêmes (κατὰ μέγεθος) ils se divisent en *petits* et en *grands* intervalles[3]. Sont considérés comme petits intervalles dans le genre diatonique : le demi-ton (ἡμιτόνιον, *hemitonium*), le ton (τόνος), la tierce mineure (τριημιτόνιον, *trihemitonium*, c'est-à-dire intervalle de trois demi-tons) et la tierce majeure (δίτονον, *ditonum* ou intervalle de deux tons). Parmi les grands intervalles les principaux sont : la quarte juste (διὰ τεσσάρων, *diatessaron*), la quinte juste (διὰ πέντε, *diapente*) et l'octave (διὰ πασῶν, *diapason*)[4] ; plus, la réplique de ces trois derniers intervalles à l'octave supérieure, ce qui donne : la onzième (*diapason cum diatessaron*), la douzième (*diapason cum diapente*), enfin la quinzième ou double octave (δὶς διὰ πασῶν, *disdiapason*).

Les autres intervalles diatoniques, compris entre la quarte et l'octave, sont nommés moins souvent par les écrivains. Ce sont : le triton ou quarte majeure (τρίτονον, *tritonum*) ; cet intervalle, qui ne se trouve qu'une seule fois dans l'échelle de 15 sons (de la *parhypate hypaton* à la *paramèse*), renferme toujours une disjonction ; la quinte mineure (que les anciens appellent aussi *triton*), composée de deux tons et deux demi-tons, et renfermant toujours une conjonction ; la sixte mineure (τετράτονον, *tetratonum*, c'est-à-dire intervalle de quatre tons = trois tons et deux demi-tons) ; la septième mineure (πεντάτονον, *pentatonum*, intervalle de

[1] *Archai*, p. 15 (Meib.). — Cf. Anon. II (§ 50, Bell.). — Ps.-Eucl., p. 1. — Bacch., p. 2 (Meib.). — Arist. Quint., p. 13. — Gaud., p. 4. — Thrasylle ap. Porph., p. 266. — Bryenne, p. 381.

[2] Aristox., *Archai*, p. 16 (Meib.). — Ps.-Eucl., p. 8. — Anon. II (§ 58, Bell.). — Bryenne, p. 381. — Cf. Arist. Quint., p. 13. — Mart. Cap., p. 185 (Meib.).

[3] διαστήματα ἐλάττονα, μείζονα, *intervalla minora, majora*. Ps.-Eucl., p. 8.

[4] Ps.-Eucl., p. 8.

cinq tons = quatre tons et deux demi-tons)[1], nommée aussi *disdiatessaron*[2], double quarte. Ces termes, propres aux aristoxéniens, se rapportent à la pratique du *tempérament;* ils supposent l'octave divisée en six tons ou douze demi-tons, égaux en étendue.

La sixte majeure (τετράτονον καὶ ἡμιτόνιον, *tetratonum et hemitonium*) est mentionnée très-rarement par les théoriciens de l'antiquité[3], bien que nous ayons des exemples de son emploi dans les mélodies du IIe siècle.

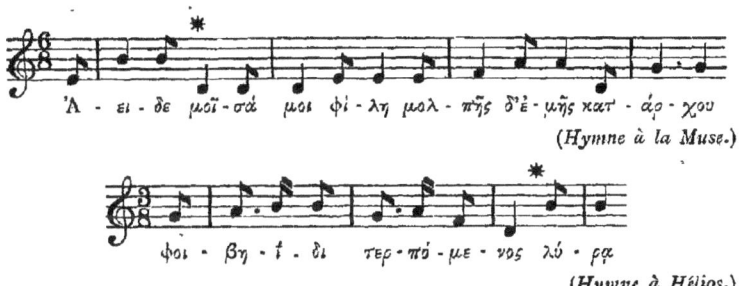

(Hymne à la Muse.)

(Hymne à Hélios.)

Quant à la septième majeure (πεντάτονον καὶ ἡμιτόνιον, *pentatonum et-hemitonium*), elle n'apparaît ni chez les théoriciens, ni dans les fragments conservés; ce qui, au reste, n'a pas de quoi nous surprendre : cet intervalle étant relativement d'un emploi rare, même dans la mélodie vocale des modernes.

Les noms *diatessaron, diapente, diapason*, ont été donnés à cause du nombre des sons sur lesquels la voix peut s'arrêter, en procédant du plus grave au plus aigu ou *vice-versa*[4]. Diatessaron signifie littéralement *par quatre* [sons], diapente, *par cinq* [sons] ; diapason veut dire *par tous* [les sons du système][5]; « en effet, » dit Aristide,

[1] Ps.-Eucl., p. 8. — Bacch., pp. 12, 13, 21 (Meib.).

[2] Aristote, *Probl.*, XIX, 34, 41. — Eucl., *Sect. Can.*, p. 32 (Meib.).

[3] Cf. Bacch., p. 18 (Meib.).

[4] *A numero nomina receperunt.* Vitr., *de Arch.*, V. 4. — On trouve aussi la dénomination *diatrion* (διὰ τριῶν), pour la tierce (mineure) chez l'Anon. III (§ 4, 5, 86, Bell.).

[5] « Pourquoi dit-on *diapason* (par toutes) et non, d'après le nombre [des cordes], *diocto* (par huit), comme on dit *diatettaron* et *diapente* (par quatre et par cinq)? Est-ce parce que anciennement [la lyre] avait sept cordes [seulement], et que Terpandre n'ajouta la *nète* qu'après avoir éliminé la *trite*? Est-ce pour ce motif qu'on a dit, non point *par huit* — car il n'y en avait que *sept* — mais *par toutes?* » Arist., *Probl.*, XIX, 32. — « L'octave peut contenir en elle toute idée mélodique; c'est pourquoi elle est appelée *diapason*, et non *diocto*. » Ptol., III, 1.

« tout son dépassant l'octave est entièrement semblable à un de
« ceux qui ont précédé[1]. »

L'école de Pythagore possède, pour ces intervalles et pour quelques autres, une terminologie particulière, qui nous est transmise par Nicomaque, d'après Philolaos, l'un des disciples immédiats du maître. Dans le langage de cette école, la quarte s'appelle *syllabe* (συλλαβά), la quinte, *dioxie* (διοξεῖα), l'octave, *harmonie* (ἁρμονία), l'intervalle de ton, *épogdoos* (ἐπόγδοος), le demi-ton, *diesis* (δίεσις), c'est-à-dire division[2]. Malgré l'opinion généralement adoptée à cet égard[3], il ne paraît pas que ces termes soient antérieurs à ceux dont l'usage est devenu général. En effet, Aristoxène dit que « le *diatessaron* fut ainsi nommé
« *par les anciens* parce qu'il est compris le plus souvent dans
« quatre sons[4], » et quant au mot *diapason*, il se refère à une phase de l'art certainement antérieure à Pythagore[5]. Au reste, cette terminologie n'eut qu'une existence éphémère, même dans l'école dont elle était sortie; elle n'est employée par aucun des écrivains récents, pythagoriciens ou néo-platoniciens[6].

Au point de vue de la sensation auditive produite par l'émission simultanée de deux sons, la théorie antique divise les intervalles en *consonnants* (σύμφωνα) et *dissonants* (διάφωνα). Sont considérés

Intervalles simultanés

[1] Page 16-17.

[2] « Philolaos, successeur de Pythagore, nous démontre que les plus anciens ont énoncé « des choses conformes à celles que nous venons d'exposer, lorsqu'ils ont donné à l'octave « le nom d'*harmonie*, celui de *syllabe* à la quarte (qui est, en effet, la première combinaison, « σύλληψις, de sons consonnants), et celui de *dioxie* à la quinte (parce que en progressant « vers l'aigu, ἐπὶ τὸ ὀξύ, la quinte suit immédiatement la quarte, la consonnance pri-« mordiale). La combinaison de la *syllabe* et de la *dioxie* produit le *diapason*, appelé « *harmonie*, parce que c'est la première consonnance composée, ἡρμόσθη, de conson-« nances. » Nicom., 16-17 (Meib.). « Ainsi l'*harmonie* comprend cinq tons, ἐπόγδοοι, et « deux demi-tons, διέσεις; la *dioxie* trois tons et un demi-ton; la *syllabe*, deux tons et « un demi-ton. » Id., p. 17. — Cf. Porph., p. 271. — Arist. Quint., p. 17.

[3] Cf. Marquardt, *die harm. Fragm. des Aristox.*, p. 261.

[4] *Archai*, p. 22 (Meib.).

[5] Cf. la note 5 au bas de la page précédente.

[6] Deux de ces termes (*dioxie*, *diésis*) se trouvent dans les *Problèmes* d'Aristote : « Pourquoi la double quinte (δὶς δι' ὀξεῖων, c'est-à-dire la neuvième majeure) et la double « quarte (δὶς διὰ τεττάρων = septième mineure) ne consonnent-elles pas, comme le fait la « double octave ? » Probl. 34,41. « Pourquoi [l'hypate] se chante-t-elle plus facilement que « la parhypate, bien que ces deux sons ne diffèrent que d'un *diésis* (demi-ton)? » Probl. 4.

comme consonnances ou *symphonies* : « les intervalles de *quarte*, « de *quinte* et d'*octave;* ensuite leur réplique à l'octave supérieure, « c'est-à-dire la *onzième*, la *douzième* et la *double octave*[1]; enfin deux « intervalles qui dépassent la double octave : la *dix-huitième* (double « octave + quarte) et la *dix-neuvième* (double octave + quinte)[2]. « Sont rangés parmi les dissonances ou *diaphonies* : 1° tous les « intervalles plus petits que la quarte : le *demi-ton*, le *ton*, la *tierce* « *mineure*, la *tierce majeure;* 2° tous ceux qui sont placés entre les « consonnances; à savoir : entre la quarte et la quinte, le *triton;* « entre la quinte et l'octave, le *tetraton* ou sixte mineure, le *pentaton* « ou septième mineure *et autres semblables* » (l'auteur entend par ces derniers mots la sixte majeure et la septième majeure, qui, selon l'usage, ne sont pas mentionnées expressément).

[1] « Tout intervalle consonnant, combiné avec l'octave, restera consonnant. » ARISTOX., *Archai,* p. 20 (Meib.).

[2] Le paragraphe relatif à ce sujet paraît être complet, tant dans les *Archai* que dans les *Stoicheia.* Voici celui de ce dernier ouvrage[a] : « La seconde division des intervalles « les partage en consonnants et en dissonants.... Les intervalles consonnants ont *huit* « *grandeurs.* La *plus petite de ces grandeurs est la quarte.* Cette qualité d'être le plus petit « consonnant appartient à la nature de cet intervalle; et la preuve, c'est que nous chan- « tons beaucoup d'intervalles plus petits que la quarte, mais qu'ils sont tous dissonants. « La *seconde grandeur est la quinte;* et quelle que soit la grandeur qu'on établirait entre « ces deux intervalles, elle serait dissonante. La *troisième* [grandeur consonnante], réunion « de ces deux consonnants, *est l'octave;* et les intervalles que l'on établirait entre cette « grandeur et les précédentes seraient dissonants. Ces consonnances sont données ici « d'accord avec les musiciens antérieurs; quant aux autres, c'est à nous-mêmes de les « déterminer. En premier lieu, il faut dire que *de la réunion d'un consonnant quelconque* « *avec l'octave, il résulte une grandeur consonnante.* Il y a donc une particularité dans la « structure de ce consonnant; c'est que si l'on y ajoute un autre consonnant, soit inférieur « [en grandeur], soit supérieur, soit égal, l'intervalle qui en résulte est consonnant[b]. « Cette propriété n'appartient pas aux deux premiers [la quarte et la quinte]. En effet, « si l'on ajoute à chacun d'eux un intervalle égal, il n'en résulte pas un ensemble con- « sonnant[c]; il en est de même [si l'on ajoute à chacun] la grandeur composée de chacun « d'eux et de l'octave[d]; mais de la réunion de ces consonnants résultera toujours une « dissonance. » — Cf. *Archai,* p. 20 (Meib.).

a Nous le donnons d'après la traduction de RUELLE, II, 6. (Meib., p. 44-45).

b Ce principe permet de déterminer sûrement les autres cinq grandeurs consonnantes auxquelles Aristoxène vient de faire allusion. En effet, si l'on ajoute à l'octave une consonnance *plus petite* (octave + quarte, octave + quinte), on obtient deux de ces *autres* consonnances : la *onzième* et la *douzième.* En ajoutant ensuite à l'octave ces deux consonnances *plus grandes* qu'elle (octave + onzième, octave + douzième), on en obtient deux autres nouvelles : la *dix-huitième* et la *dix-neuvième.* Enfin si l'on ajoute à l'octave une consonnance *de même grandeur* qu'elle (octave + octave), on obtient la *quinzième.* Voilà les cinq *autres* auxquelles il est fait allusion.

c En effet : quarte + quarte = septième mineure; quinte + quinte = neuvième majeure.

d Quarte + onzième = quatorzième mineure, c'est-à-dire octave et septième mineure; quinte + douzième = seizième majeure, en d'autres termes double octave et ton.

Voilà tout ce qu'Aristoxène enseigne d'essentiel sur les consonnances et les dissonances. La théorie des pythagoriciens, sans offrir des différences fondamentales avec celle de l'école rivale[1], est exposée avec moins de sécheresse. Elle renferme une foule de définitions et de classifications, qui nous font mieux comprendre cette doctrine, assez étrange pour nous au premier abord[2]. C'est ici un des points dont cette école s'est le plus occupée, et le thème favori de ses dissertations[3].

Le principe des pythagoriciens est à la fois mathématique et métaphysique : c'est le rapport des nombres contenus dans les sons qui détermine la qualité consonnante ou dissonante d'un intervalle. Plus ce rapport est simple, et plus la consonnance est parfaite[4]. Cette doctrine, déjà enseignée par l'illustre fondateur de la secte, reprise et développée par Lasos, par Aristote, par Euclide et plus tard par les néo-platoniciens, est formulée clairement par Nicomaque, dont Boëce nous transmet les paroles. « Ce n'est pas, » dit-il, « une seule vibration qui produit un son « uniforme; mais la corde, une fois mise en mouvement, donne « naissance à des sons nombreux, puisqu'elle imprime à l'air de « fréquentes vibrations. Cependant, comme la rapidité de ces « chocs [de l'air] est si grande qu'un son se confond en quelque « sorte avec l'autre, on ne s'aperçoit pas de la distance [qui les « sépare], et c'est pour ainsi dire un son unique qui parvient à

Doctrine pythagoricienne.

[1] Le nombre des consonnances n'est pas tout à fait le même dans les deux écoles; Ptolémée n'en admet que six : la quarte, la quinte, l'octave, la onzième, la douzième, la quinzième. I, 7. « Mais Denys, Eratosthène et *plusieurs autres*, » dit Porphyre (p. 270), « en reconnaissent, comme Aristoxène, huit. »

[2] Cf. WAGENER, *Mémoire sur la symphonie des anciens*, où se trouvent réunis et discutés tous les textes importants qui se rapportent à ce sujet.

[3] Aristote, qui, en tant qu'écrivain musical, doit être rangé parmi les pythagoriciens, revient souvent sur ce sujet, et notamment dans ses *Problèmes*. « Pourquoi l'octave est-elle « plus suave que la quarte ou la quinte ? » Probl. 16. « Pourquoi la double quarte et « la double quinte ne forment-elles pas une consonnance ? » Probl. 34, 41. « Pourquoi « l'octave est-elle la plus belle des consonnances ? » Probl. 35. « Pourquoi l'accord con- « sonnant est-il plus agréable que l'unisson ? » Probl. 39. — Cf. MARQUARD, *die harm. Fragm. des Aristox.*, p. 233-239.

[4] « Les consonnants font des deux sons un mélange uniforme; pour les dissonants il « n'en est point ainsi. Dès lors il est naturel que les consonnances répondent à des « nombres formant entre eux soit un rapport multiple (2 : 1, 3 : 1, 4 : 1), soit un rapport « *superpartiel* (3 : 2, 4 : 3). » EUCL., *Sect. can.*, p. 24. — Cf. THÉON DE SMYRNE, p. 79-82 (Bull.).

« nos oreilles. Or, lorsque les vibrations des notes graves et des
« notes aiguës sont commensurables entre elles (comme par
« exemple dans les proportions indiquées ci-dessus), il est hors de
« doute que ces mesures communes se confondent elles-mêmes et
« produisent l'unité de sons qu'on appelle consonnance[1]. Nous
« prenons plaisir à la consonnance, » dit Aristote, « parce que
« c'est un mélange de deux choses contraires qui se trouvent l'une
« à l'égard de l'autre dans un certain rapport. Or, le rapport c'est
« l'ordre, qui nous plaît naturellement[2]. » Les anciens se rapprochent ainsi de la doctrine formulée par Euler au XVIIe siècle,
à savoir « que l'âme humaine trouve un bien-être particulier dans
« les rapports simples, parce qu'elle peut plus facilement les
« embrasser et les saisir. » Mais ils appliquent leur principe d'une
manière restreinte, en n'admettant comme consonnants que les
intervalles représentés par les rapports 2 : 1 (octave), 3 : 2 (quinte),
4 : 3 (quarte), 3 : 1 (douzième), 4 : 1 (double octave) et 8 : 3
(onzième)[3]. La sensation auditive produite par les consonnances
et les dissonances est analysée d'une manière uniforme par tous
les écrivains : « dans la consonnance les deux sons se mélangent
« au point de s'absorber mutuellement, de telle manière que
« l'oreille ne reçoive qu'une impression unique, douce et suave[4]. »
Elien le platonicien compare la consonnance à « du vin mêlé de
« miel, où aucune des deux substances ne prédomine, et ayant le
« goût d'un breuvage particulier, qui n'est ni du miel ni du vin.
« Dans la dissonance, au contraire, le mélange ne s'opère pas ;
« les sons se repoussent, pour ainsi dire, l'un l'autre, et l'impres-
« sion totale est dure et pénible. »

Ces définitions ont fait fortune dans l'antiquité ; on les retrouve

[1] Boèce, I, 3.

[2] *Probl.*, XIX, 38.

[3] Ce dernier rapport ne fut admis qu'avec une grande hésitation, et, à la vérité, il violait l'ancien principe pythagoricien. Cf. Bacch. (§ 29, Bell.). Les modernes admettent en plus, comme consonnants, les rapports 5 : 4 (tierce maj.), 6 : 5 (tierce min.), 8 : 5 (sixte min.) et 5 : 3 (sixte maj.).

[4] Nicom., p. 25. — Porph., pp. 218, 265, 270, 277. — « *Consonantia est acuti soni gravisque mixtura, suaviter uniformiterque auribus accidens. Dissonantia vero est duorum sonorum sibimet permixtorum ad aurem veniens aspera atque injucunda percussio.* » Boèce, *Mus.*, I, 8. — Cf. I, 28.

non-seulement chez les éclectiques, mais aussi dans les écrits les plus aristoxéniens[1].

Ainsi, ce qui semble plus particulièrement avoir frappé les anciens dans la consonnance, c'est la fusion complète de ses éléments constitutifs. A côté de cette propriété de l'intervalle symphonique, il en est une autre, dont font mention trois définitions puisées à une même source, et assez obscures dans leurs termes, bien qu'à notre avis leur sens ne soit nullement douteux. Voici comment s'exprime Gaudence : « On appelle consonnants « les sons qui, émis simultanément au moyen des instruments à « cordes ou des instruments à vent, ne produisent toujours qu'*un* « *seul et même chant*, soit du grave par rapport à l'aigu, soit de « l'aigu par rapport au grave..... Les sons dissonants sont ceux « qui, émis simultanément de la même manière, produisent au « grave un *mélos différent* de celui qui apparaît dans la partie « aiguë et *vice-versa*[2]... » Selon nous, ce passage doit être interprété de la manière suivante. Si, à un dessin mélodique quelconque — soit celui-ci —

on ajoute une seconde partie à l'octave, à la quinte ou à la quarte *justes* :

il est évident que le chant se trouvera à l'aigu aussi bien qu'au grave, puisque la partie ajoutée reproduit rigoureusement les

[1] Bacch., 2 (Meib.). — Gaud., 11. — Bryenne, p. 382. — Ps.-Euclide, p. 8.

[2] Page 11. — « Qu'est-ce que la consonnance ? C'est le mélange de deux sons placés à « des degrés différents de l'échelle musicale, dans lequel le chant ne paraît pas appar- « tenir au grave plutôt qu'à l'aigu, ni à l'aigu plutôt qu'au grave. Qu'est-ce que la « dissonance ? Elle a lieu lorsque dans l'émission de deux sons différents le chant appar- « tient en propre, soit au grave, soit à l'aigu. » Bacch., pp. 2, 14 (Meib.). — « Les sons « consonnants sont ceux dont l'émission simultanée fait en sorte que la partie mélodique « ne se manifeste pas plus dans l'aigu que dans le grave; les dissonants sont ceux dont « l'émission simultanée fait passer à l'un des deux la partie mélodique. » Arist. Quint., p. 12. — Cf. Wagener, *Mémoire sur la symphonie des anciens*, pp. 8, 9. — Helmholtz, *Théorie phys. de la mus.*, p. 335 et suiv.

intervalles *consécutifs* de la mélodie. Il y aura donc unité parfaite, identité absolue, entre le *mélos* et la partie secondaire.

Si, au contraire, nous accompagnons notre mélodie par une suite de *diaphonies*, tierces ou sixtes, — pour ne pas parler de septièmes et de secondes — le chant des deux parties offrira une succession d'intervalles entièrement différente :

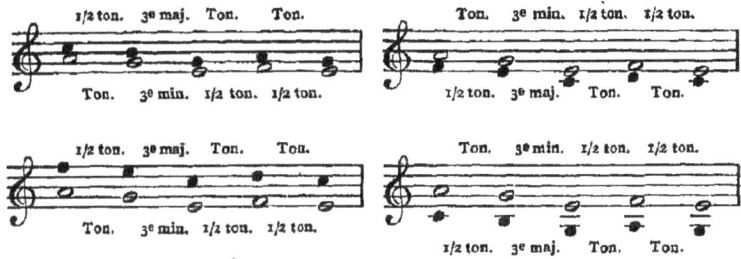

en conséquence la mélodie principale se trouvera exclusivement, soit dans la partie grave, soit dans la partie aiguë.

Un autre écrivain, Adraste le péripatéticien, recherche le principe de la consonnance dans un phénomène acoustique bien connu aujourd'hui, celui des *sons produits par influence*[1]. Sa définition nous est rapportée par Théon de Smyrne : « deux sons consonnent « entre eux, lorsque l'un ayant été joué sur un instrument à « cordes, l'autre résonne au même temps, en vertu d'une certaine « *affinité et sympathie naturelle*[2]. »

Doctrine des néo-platoniciens. Les néo-platoniciens du IIe siècle ne se contentent pas de la simple division en symphonies et diaphonies. Théon de Smyrne subdivise les intervalles symphones en *antiphonies* (octaves) et *paraphonies* (quintes et quartes)[3]. La raison de cette distinction paraît être celle-ci : les antiphonies concordent d'une manière régulière et continue : le premier son est consonnant avec le huitième, le deuxième avec le neuvième, le troisième avec le dixième, et

[1] HELMHOLTZ, *Théorie physiologique de la musique* (trad. de Guéroult), p. 64 et suiv.
[2] Page 80 (Bull.). — PORPH., p. 270.
[3] Page 77 (Bull.). — Bryenne ne compte parmi les paraphones que la quinte et la douzième; pp. 382, 402. — Cf. PACHYMÈRE (Vinc., *Extr. et Not.*, p. 447). — Bacchius donne une définition de la paraphonie qui est une simple répétition de celle de la symphonie, pp. 2, 15 (Meib.). — La distinction entre l'antiphonie et la symphonie existait déjà au temps d'Aristote. *Probl.*, XIX, 7, 13, 16, 17, 19.

ainsi de suite[1]. En d'autres termes, si l'on procède par degrés successifs, soit du grave à l'aigu, soit de l'aigu au grave, tout huitième son formera avec le premier une consonnance d'octave :

Il n'en est pas de même pour les paraphonies; ici la concordance n'est qu'intermittente, elle n'a pas lieu sur tous les degrés de l'échelle. En effet, tout cinquième son ne formera pas avec le premier une consonnance de quinte :

Fausse quinte.

de même, tout quatrième son ne produira pas avec le premier une consonnance de quarte :

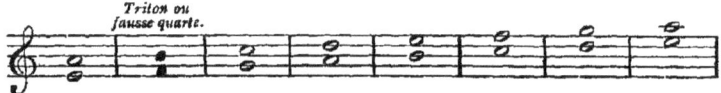

Triton ou fausse quarte.

Gaudence cite parmi les paraphonies la *tierce majeure* et le *triton*. Selon lui, ces intervalles, « intermédiaires entre les symphonies « et les diaphonies, paraissent consonnants sur les instruments à « cordes (ἐν τῇ κρούσει)[2]. » Mais il importe de remarquer que cette doctrine est isolée dans la littérature musicale des anciens[3].

Ptolémée a une division à lui, dans laquelle ne figurent ni les paraphonies ni les diaphonies; cette dernière classe d'intervalles

Doctrine de Ptolémée.

[1] « L'antiphonie et la paraphonie diffèrent en ce que la paraphonie engendre des con-
« sonnances d'une façon irrégulière, alors [même] que les sons se succèdent d'une manière
« agréable et rhythmique, en vertu de [certaines] analogies et proportions similaires,
« tandis que l'antiphonie [engendre des consonnances d'une façon] régulière, les sons
« aigus formant toujours consonnance avec les sons graves, par exemple le huitième
« avec le premier, le neuvième avec le deuxième, le douzième avec le cinquième, le
« quinzième avec le huitième. En effet, les sons graves s'élèvent ou s'abaissent constam-
« ment dans la même proportion que les sons aigus et réciproquement, suivant que les
« cordes sont tendues ou relâchées. » BRYENNE, p. 382.

[2] Page 11-12.

[3] Cf. C. v. JAN, *Philol.*, XXX, 401, note 3.

est remplacée par deux catégories nouvelles : les intervalles mélodiques ou *emmèles* (ἐμμελῆ) et les intervalles non mélodiques ou *ecmèles* (ἐκμελῆ). Voici comment il développe sa classification :
« Les sons de hauteur différente sont divisés en trois classes :
« la première, par ordre de dignité, est celle des *homophones;*
« la deuxième, celle des *symphones;* la troisième, celle des
« *emmèles*. Car l'octave et la double octave diffèrent manifes-
« tement des autres consonances, de la même manière que
« celles-ci diffèrent des *emmèles;* aussi sont-elles nommées avec
« justesse ὁμό-φωνοι, *qui sonnent également*. En effet, les sons de
« cette espèce, frappés simultanément, donnent à l'organe auditif
« la perception d'un son unique; tels sont ceux qui constituent
« l'octave et ses répliques. Les symphones se rapprochent des
« homophones : ce sont la quinte et la quarte, ainsi que leur com-
« binaison avec les homophones (onzième et douzième). Viennent
« ensuite les *emmèles*, apparentés de près aux symphones ; ce sont
« les intervalles *toniques et autres semblables*. » Ptolémée entend
par là les *petits* intervalles de la théorie aristoxénienne (tierce
majeure, tierce mineure, ton et demi-ton). « Les homophones
« sont donc composés en quelque sorte de symphones, ceux-ci
« d'emmèles.... A la classe des homophones correspondent des
« nombres en rapport double ou quadruple, 2 : 1, 4 : 1 ; à la classe
« des symphones, les deux premiers nombres en rapport *super-*
« *partiel*[1], 3 : 2, 4 : 3, et leur combinaison avec les rapports des
« homophones, 3 : 1 = 3 : 2 × 2 : 1 ; 3 : 8 = 4 : 3 × 2 : 1 ; aux
« emmèles, les *superpartiels* formés de rapports plus petits, 5 : 4,
« 6 : 5, 9 : 8, 10 : 9, etc.[2] Dans cette catégorie d'intervalles, les
« plus mélodieux sont représentés par les rapports les plus sim-
« ples[3]. Tous les intervalles fournis par d'autres combinaisons

[1] Deux nombres, dont le plus élevé dépasse l'autre d'une unité, sont en rapport *superpartiel*. — Cf. Vinc., *Extr. et Not.*, p. 71 et *passim*.

[2] Ptolémée ne dit pas où s'arrête la série des nombres emmèles, mais son commentateur Porphyre la donne en entier. Cette série comprend les quinze rapports suivants : 5 : 4, 6 : 5, 7 : 6, 8 : 7, 9 : 8, 10 : 9, 11 : 10, 12 : 11, 15 : 14, 16 : 15, 21 : 20, 22 : 21, 24 : 23, 28 : 27, 46 : 45 (p. 328). — Cf. Bryenne, p. 395.

[3] Bien que cette phrase ait une portée trop étendue, il n'en ressort pas moins que les tierces sont considérées par Ptolémée comme les plus douces parmi les *diaphonies*. Un autre pythagoricien, Nicomaque, semble exprimer la même idée, en indiquant la

« de nombres sont rejetés parmi les non mélodiques ou *ecmèles*[1]. »
Le tableau suivant résume l'ensemble de la classification de
Ptolémée, le dernier mot de la science pythagoricienne en cette
matière :

Intervalles *homophones*.	Unisson, 1 : 1.	
	Octave, 2 : 1 (double octave, 4 : 1).	
Intervalles *symphones*.	Quinte, 3 : 2 (douzième, 3 : 1).	
	Quarte, 4 : 3 (onzième, 8 : 3).	
Intervalles *emmèles*[2]	Tierce majeure	5 : 4.
	Tierce mineure	6 : 5.
	Ton.	9 : 8.
		10 : 9.
	Demi-ton.	16 : 15.
Intervalles *ecmèles* . . .	Sixte majeure	5 : 3.
	Sixte mineure	8 : 5.
	Septième mineure . .	9 : 5.
		16 : 9.
	Septième majeure . . .	15 : 8.
	Triton ou quarte majeure.	45 : 32.
	Quinte mineure	64 : 45.

La non-admission des tierces et des sixtes parmi les conson- *Doctrines anciennes et modernes.*
nances a été une pierre d'achoppement pour tous les écrivains
modernes, qui en ont parfois tiré les conséquences les plus aven-
turées quant à la pratique musicale des anciens. Pour quiconque
aura lu avec attention les pages précédentes, les doctrines antiques
paraîtront certes moins extraordinaires qu'on ne s'est plu à les

seconde comme l'intervalle dissonant par excellence : « En ce qui concerne les inter-
« valles, chaque son se trouve être, non pas en consonance, mais au contraire en
« dissonance absolue avec le [son] voisin » (p. 25). — Cf. PORPH., p. 338.

[1] PTOL., I, 4, 7.
[2] Je ne cite que ceux qui appartiennent au diatonique *synton* ou régulier.

représenter de nos jours. Nous allons les résumer brièvement et signaler les analogies et les différences qu'elles offrent avec les théories modernes.

Remarquons d'abord que le sens des termes s'est modifié dans la suite des temps. Nous traduisons *symphonie* par consonnance, *diaphonie* par dissonance. Ainsi faisaient déjà les Romains au siècle d'Auguste[1], en attachant toutefois à ces mots une autre idée que nous. La différence fondamentale constatée par les anciens entre les deux espèces d'intervalles, c'est que, dans la symphonie, les sons se fondent dans une unité parfaite; tandis que dans la diaphonie, ils gardent leur individualité, et se séparent en quelque sorte. A cet égard, notre impression ne diffère pas sensiblement de celle des Grecs. Pour nous aussi, les tierces et les sixtes ont un caractère net et tranché, qui manque à la quinte et à la quarte. Nous remarquons la même netteté dans la seconde et dans la septième; et, placés à ce nouveau point de vue, il nous est possible d'admettre que l'on ait rangé ces deux intervalles dans la même catégorie que les tierces et les sixtes.

En second lieu, les principes sur lesquels se fondent les anciens pour donner à l'octave, à la quinte et à la quarte la qualification de consonnances, à l'exclusion des tierces et des sixtes, sont précisément ceux que nos théoriciens invoquent lorsqu'ils accordent aux premiers intervalles le nom de consonnances parfaites, aux derniers celui de consonnances imparfaites[2]. En effet, nos traités de contrepoint enseignent que les consonnances d'octave, de quinte et de quarte s'appellent *parfaites*, parce qu'elles sont invariables et ne peuvent, comme les tierces et les sixtes, se dédoubler en majeures et mineures. En outre, la quinte et la

[1] « *Non enim inter duo intervalla, cum chordarum sonitus aut vocis cantus fuerit, nec in tertia, aut sexta, aut septima possunt consonantiæ fieri; sed, ut suprascriptum est, diatessaron et diapente et ex ordine ad disdiapason convenientes ex naturâ vocis congruentes habent finitiones.* » Vitr., *de Arch.*, V, 4.

[2] « En ce qui concerne les grandeurs des intervalles..., celles des consonnants ne paraissent pas avoir d'espace pour se mouvoir et sont essentiellement limitées....; celles des dissonants [au contraire] se trouvent beaucoup moins circonscrites, et par cette raison l'oreille apprécie mieux et beaucoup plus sûrement les grandeurs des consonnants que celle des dissonants.... » Aristox., *Stoicheia*, p. 55 (Meib.); trad. de Ruelle, p. 86-87.

quarte peuvent reproduire un chant sans sortir de l'échelle tonale ; c'est sur cette propriété que se sont établies les règles de l'*imitation* dans le contrepoint rigoureux ainsi que celles de la *réponse* dans la fugue[1]. Or, pour les diaphonies il n'en est nullement de même. Il est aussi impossible de produire un *canon* régulier à la tierce, à la sixte, à la septième ou à la seconde, qu'il le serait de faire entendre en harmonie simultanée une suite de ditons, de trihémitons, de secondes majeures ou de secondes mineures.

Enfin, on ne doit tirer de la doctrine antique des consonnances et des dissonances aucune conclusion prématurée relativement à l'usage de ces accords dans la composition musicale. Théorie et pratique sont deux choses essentiellement distinctes, et qui, en musique surtout, semblent parfois appartenir à des périodes d'art séparées par des siècles. Qui se douterait, par exemple, que la théorie ptoléméenne des intervalles *emmèles* et *ecmèles* est venue jusqu'à nous, et continue d'être enseignée à nos jeunes compositeurs sans aucune modification essentielle ? Et cependant rien n'est plus exact. Dans son *Cours de Contrepoint et de Fugue*, Cherubini exclut de la succession mélodique les deux septièmes, le triton, la quinte mineure et la sixte majeure[2], alors que tous ces intervalles sont entrés dans l'usage commun depuis plus de deux siècles. Au fond, il n'en était pas différemment dans l'antiquité. Les mélodies du IIe siècle nous démontrent que dès cette époque la musique vocale employait des intervalles considérés comme non mélodiques par la théorie. On n'est donc nullement fondé à s'appuyer sur la classification des symphonies et des diaphonies pour attribuer aux Grecs une harmonie lourde et grossière, comme celle qui nous a servi plus haut[3] à éclaircir les définitions théoriques de Gaudence, de Bacchius et d'Aristide. L'*organum* d'Hucbald et de Guy d'Arezzo n'a rien à voir avec l'art des

[1] Tous les sons contenus dans le sujet d'une fugue doivent être reproduits exactement dans la réponse, soit à la quinte, soit à la quarte (consonnantes). C'est là une règle qui ne souffre aucune exception, bien qu'elle ne soit énoncée explicitement, à ma connaissance, dans aucun traité de fugue.

[2] Paris, Schlesinger. Règle VIe, p. 7. — Cf. Fétis, *Traité du Contrepoint et de la Fugue*, L. I, ch. 1. La sixte majeure n'est pas strictement prohibée par cet auteur ; mais elle apparaît très-rarement dans ses exemples.

[3] Page 97.

Hellènes. En définitive, ainsi qu'on le verra au chapitre de la mélopée, — où nous réunirons le peu qui nous est transmis sur l'usage de l'harmonie chez les anciens — des suites parallèles de quintes ou de quartes étaient aussi étrangères à la musique grecque qu'elles le sont à la nôtre.

Une chose, malgré tout, a de quoi nous étonner : c'est que les Grecs n'aient pas songé à établir une distinction théorique entre les diaphonies de tierce et celles de seconde, après qu'ils eurent appris à se servir de la tierce majeure naturelle pour l'accord de leurs instruments dans le genre enharmonique.

Intervalles incomposés et composés.

Dans l'intervalle, les anciens considèrent, non-seulement les deux sons extrêmes qui le limitent, mais aussi tous les sons intermédiaires que la voix peut formuler dans la succession mélodique. A ce point de vue, les intervalles se divisent en *incomposés* et *composés*. Les incomposés (ἀσύνθετα) sont formés par deux degrés consécutifs de l'échelle, par deux sons voisins, quelle que soit au reste la grandeur de l'intervalle; tels sont, dans le genre diatonique : *le demi-ton, le ton.*

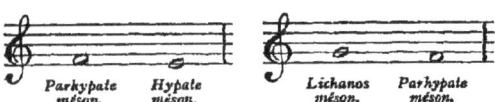

Parhypate méson. Hypate méson. Lichanos méson. Parhypate méson.

Tous les autres intervalles sont composés (σύνθετα) : ils embrassent dans leur étendue plusieurs degrés de l'échelle[1]. Ce sont : le *trihémiton*, le *diton*, le *diatessaron*, le *diapente*, etc.

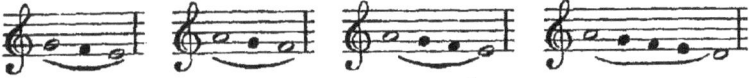

[1] « L'intervalle incomposé est celui qui est compris entre deux sons successifs.... Le « caractère d'incomposé n'est pas déterminé par la grandeur d'un intervalle, mais par les « sons qui le limitent. » Aristox., *Stoicheia*, p. 60 (Meib.). — « Un intervalle est incomposé, « lorsque, entre les deux sons qui le constituent, l'échelle du genre auquel appartiennent « lesdits sons n'offre aucun degré intermédiaire; [on appelle] composés les intervalles « entre lesquels on peut chanter un ou plusieurs sons. » Gaud., p. 5. — « Sont incomposés « les intervalles formés par des sons consécutifs; composés, ceux formés par des sons « non consécutifs et qu'il est possible de résoudre en plusieurs intervalles simples dans la « mélodie. » Arist. Quint., p. 13. — Cf. Ps.-Eucl., p. 8. — Bryenne, p. 382. — Mart. Cap., p. 185 (Meib.). — Marquard, *die Harm. Fragm. des Aristox.*, p. 239.

INTERVALLES COMPOSÉS ET INCOMPOSÉS.

La classification des intervalles en incomposés et composés n'existe que chez les aristoxéniens; mais elle est indispensable pour l'intelligence ultérieure des théories de cette école[1].

Outre les trois différences que nous venons d'établir (*grandeur, consonnance, composition*), les intervalles en ont deux autres. Ils se distinguent : 1° selon le *genre* (κατὰ γένος); 2° selon qu'ils sont *rationnels* (ῥητά) ou *irrationnels* (ἄλογα). Le premier point ne saurait être traité utilement que dans le chapitre des genres; quant au second, il suffira pour le moment de savoir que les intervalles diatoniques appartiennent tous à la classe des rationnels[2].

§ III.

Tout intervalle composé peut, suivant l'école aristoxénienne, former un *système*, ou, pour parler le langage de la musique moderne, une échelle, une gamme (complète ou partielle)[3]. « Le « système (σύστημα) est un composé de plusieurs intervalles; » tel est le sens de toutes les définitions antiques[4]. La doctrine des systèmes embrasse donc tout ce qui concerne la constitution des échelles, en considérant celles-ci, non au point de vue de leur hauteur absolue, — ceci est l'objet spécial de la théorie des tons — mais relativement à leur étendue et à la disposition respective de leurs éléments premiers, sons et intervalles. La

Systèmes.

[1] Elle produit des conséquences assez bizarres, au premier abord, dans la théorie des genres. Ainsi, pour n'en citer qu'un exemple, la tierce majeure est incomposée dans le genre enharmonique, tandis que le demi-ton dans ce même genre est composé.

[2] « Sont rationnels, ceux dont nous pouvons fixer les grandeurs : le ton, le demi-ton, « la tierce majeure, le triton et autres semblables; irrationnels, ceux dont la grandeur « peut varier, en plus ou en moins, d'une quantité irrationnelle. » Ps.-Eucl., p. 9. — Aristide (p. 14) mentionne une 5ᵉ différence : intervalles *pairs* (ἄρτια) et *impairs* (περιττά); les pairs peuvent se décomposer en demi-tons; les impairs ne sont divisibles qu'en fractions plus petites; elle semble donc faire double-emploi avec celle-ci.

[3] « les intervalles composés auxquels il arrive en quelque sorte d'être des *systèmes*. » Aristox., *Archai*, p. 5 (Meib.). — Cf. Gaud., p. 5.

[4] « Un système est ce qui se compose de plus d'un intervalle. » Aristox., *Archai*, p. 15-16 (Meib.). — « ce qui renferme deux ou plusieurs intervalles. » Ps.-Eucl., p. 1. — Arist. Quint., p. 15. — « un certain ensemble d'intervalles tel que le tétracorde, « le pentacorde, l'octocorde. » Thrasylle, cité par Théon (p. 76, Bull.), et copié par Psellus.

théorie d'Aristoxène, en comparant entre eux les divers systèmes, établit sept différences, dont les quatre premières s'appliquent aussi aux intervalles : 1° les systèmes se distinguent *par la grandeur*, par l'étendue totale occupée; — échelles de quarte, de quinte, d'octave, de double octave, etc. — 2° ils sont appelés ou *consonnants* ou *dissonants*, selon que leurs sons extrêmes forment une consonnance ou une dissonance; — à cette dernière catégorie appartiendrait, par exemple, une échelle renfermée dans l'espace d'une septième ou d'une sixte — 3° ils peuvent différer par le *genre* auquel ils appartiennent ; — échelles diatoniques, chromatiques, enharmoniques — 4° ils sont dits *rationnels* ou *irrationnels*, selon que leur étendue totale est comprise dans un intervalle appartenant à la première ou à la seconde de ces catégories; de plus, 5° d'après le mode d'enchaînement des tétracordes, les systèmes se divisent en *conjoints*, *disjoints* et *mêlés;* 6° ils sont *continus* ou *non-continus;* —les systèmes continus forment une succession non interrompue d'intervalles incomposés; si la succession est interrompue, le système est non continu — enfin 7° on distingue des systèmes *simples*, *doubles* et *multiples*, c'est-à-dire des échelles dont les divers éléments appartiennent soit à un seul ton, soit à deux, soit à plusieurs tons[1].

Envisagés au point de vue de leur grandeur, les systèmes principaux de la musique antique sont ceux qui embrassent une étendue de quarte, de quinte, d'octave, de onzième (octave et quarte) et de quinzième (double octave)[2]. Nous allons les analyser successivement, en commençant par les trois premiers, les moins étendus.

Formes des systèmes.

Dans l'intérieur de chaque système, la disposition des intervalles incomposés — ce sont, dans le genre diatonique, les demi-tons et les tons — peut varier d'autant de manières qu'il entre de ces intervalles dans la totalité de l'échelle[3]. Cette disposition caractéristique des intervalles incomposés est appelée la *forme* ou

[1] Aristox., *Archai*, p. 17-18 (Meib.). — Ps.-Eucl., pp. 12, 18. — Bryenne, p. 383. — Cf. Arist. Quint., p. 15-16. — Gaud., p. 4.

[2] Quand nous disons quarte, quinte ou octave sans épithète, il s'agit toujours, bien entendu, du *diatessaron*, du *diapente* et du *diapason*, c'est-à-dire de la quarte, de la quinte et de l'octave consonnantes ou inaltérées.

[3] « Bien que la grandeur [de l'intervalle] soit constante, la *dynamis* [des sons] varie « [de diverses manières]. » Aristox., *Stoicheia*, p. 34 (Meib.).

SYSTÈMES.

la *figure* (σχῆμα) du système. Un *système de quarte*, se décomposant en deux intervalles de ton et un intervalle de demi-ton, est susceptible de *trois* formes. Un *système de quinte* renferme trois tons et un demi-ton; il prend *quatre* formes. Enfin un *système d'octave* contient cinq tons et deux demi-tons; il peut affecter *sept* formes. En conséquence la théorie distingue trois espèces (εἴδη) de quartes, quatre espèces de quintes et sept espèces d'octaves[1].

Les trois formes de la quarte sont les suivantes (en allant du grave à l'aigu) :

1) *demi-ton* — ton — ton.

2) ton — ton — *demi-ton*.

3) ton — *demi-ton* — ton.

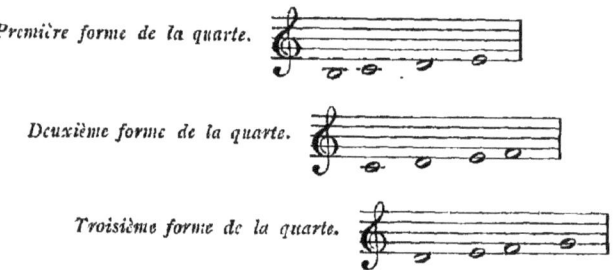

Première forme de la quarte.

Deuxième forme de la quarte.

Troisième forme de la quarte.

La première et la plus importante de ces formes — celle qui a le demi-ton au grave — nous est déjà connue sous le nom de *tétracorde*.

Voici les quatre formes de la quinte (du grave à l'aigu) :

1) *demi-ton* — ton — ton — ton.

2) ton — ton — ton — *demi-ton*.

3) ton — ton — *demi-ton* — ton.

4) ton — *demi-ton* — ton — ton[2].

[1] « Il est tout à fait indifférent de dire forme (σχῆμα) ou espèce (εἶδος), car nous appliquons ces deux termes au même objet. Il y a diversité de formes lorsqu'une grandeur donnée contient des [intervalles] incomposés qui sont semblables en grandeur et en nombre, mais dont la disposition relative subit une altération. » Aristox., *Stoicheia*, p. 74 (Meib.). — Cf. Ps.-Eucl., p. 13. — Gaud., p. 18. — Ptol., II, 3.

[2] Le pseudo-Euclide (p. 14) et Bacchius (p. 18) prennent pour point de départ de leur énumération le placement du ton disjonctif (dans la 1re forme, la *diazeuxis* est à l'aigu;

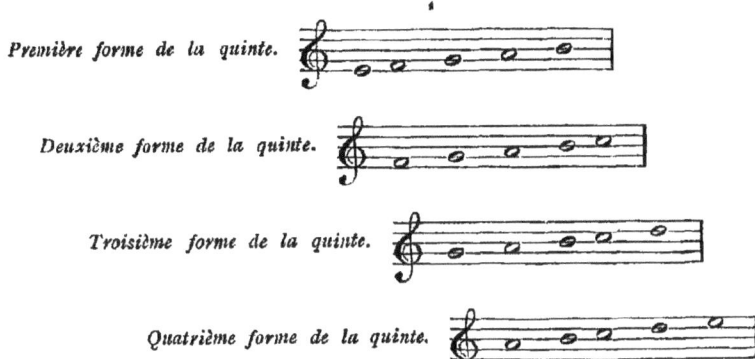

Première forme de la quinte.

Deuxième forme de la quinte.

Troisième forme de la quinte.

Quatrième forme de la quinte.

La première et la deuxième forme ne se rencontrent qu'une seule fois dans l'échelle de 15 sons : elles renferment toujours une disjonction, un triton.

Enfin les sept formes de l'octave, appelées *harmonies* par les écrivains antérieurs à Aristoxène[1], sont les suivantes (en allant du grave à l'aigu) :

1) *demi-ton* — ton — ton — *demi-ton* — ton — ton — ton.
2) ton — ton — *demi-ton* — ton — ton — ton — *demi-ton*.
3) ton — *demi-ton* — ton — ton — ton — *demi-ton* — ton.
4) *demi-ton* — ton — ton — ton — *demi-ton* — ton — ton.
5) ton — ton — ton — *demi-ton* — ton — ton — *demi-ton*.
6) ton — ton — *demi-ton* — ton — ton — *demi-ton* — ton.
7) ton — *demi-ton* — ton — ton — *demi-ton* — ton — ton.

dans la 2e forme, la *diazeuxis* est le deuxième intervalle en descendant; dans la 3e forme, la *diazeuxis* est le troisième intervalle; dans la 4e forme, la *diazeuxis* est le quatrième intervalle). — Mais cette doctrine n'est rigoureusement exacte que pour les deux premières formes; la 3e et la 4e *peuvent s'écrire sans disjonction* (*ut ré mi fa sol; ré mi fa sol la*). Il vaut donc mieux s'en tenir au placement des demi-tons, comme le font Gaudence (p. 18-19) et Bryenne (p. 384).

[1] Glaucus, Platon, Aristote, Héraclide. — ... « Ils (les prédécesseurs d'Aristoxène) « portaient uniquement leur examen sur les sept octocordes qu'ils appelaient des « *harmonies.* » ARISTOX., *Stoicheia*, p. 52 de l'éd. de Marquard. — *Harmonie* chez les néo-platoniciens est synonyme de *système*, *échelle.* Voir plus bas, p. 111, note 3. — Théon de Smyrne dit : « l'harmonie est l'arrangement des systèmes; » p. 76 (Bull.). — Le terme ἁρμονία désigne aussi le genre enharmonique. — Cf. *Archai*, p. 2 (Meib.).

La *première forme* va de l'*hypate hypaton* à la *paramèse* (de *si* à *si*); c'est l'*octave mixolydienne* :

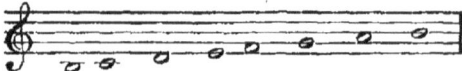

la *deuxième forme* va de la *parhypate hypaton* à la *trite diézeugménon* (d'*ut* à *ut*); c'est l'*octave lydienne* :

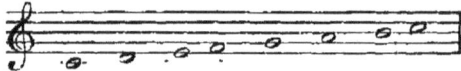

la *troisième forme* va de la *lichanos hypaton* à la *paranète diézeugménon* (de *ré* à *ré*); c'est l'*octave phrygienne* :

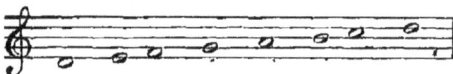

la *quatrième forme* va de l'*hypate méson* à la *nète diézeugménon* (de *mi* à *mi*); c'est l'*octave dorienne* :

la *cinquième forme* va de la *parhypate méson* à la *trite hyperboléon* (de *fa* à *fa*); c'est l'*octave hypolydienne* :

la *sixième forme* va de la *lichanos méson* à la *paranète hyperboléon* (de *sol* à *sol*); c'est l'*octave hypophrygienne* :

enfin, la *septième forme* va de la *mèse* à la *nète hyperboléon* (de *la* à *la*); c'est l'octave *hypodorienne*, *locrienne* ou *commune* :

Cette dernière échelle avait dans l'art antique une importance analogue à celle que la gamme majeure s'est acquise dans la musique moderne.

Si l'on exécute les sept espèces d'octaves en procédant de l'aigu au grave, on remarquera que le numéro d'ordre de chacune d'elles correspond avec la place qu'occupe la disjonction. Ainsi, dans la première forme, le ton disjonctif est le premier intervalle en descendant ; dans la deuxième forme, c'est le deuxième intervalle, et ainsi de suite jusqu'à la septième forme, où le ton disjonctif forme le septième intervalle, le plus grave[1].

L'énumération des formes de la quarte, de la quinte et de l'octave n'offre aucune divergence dans les traités antérieurs au IVe siècle de l'ère chrétienne[2]. Il en est de même des dénominations caractéristiques appliquées aux sept formes de l'octave (mixolydienne, lydienne, phrygienne, etc.). Toutefois ces épithètes n'étaient plus d'un usage courant, chez les théoriciens du IIe siècle. Déjà le pseudo-Euclide en parle au passé[3]; quant à

[1] Ps.-Eucl., p. 14-16. — Bacch., p. 18-19. — Bryenne, p. 384-385.

[2] Cf. Ps.-Eucl., p. 14-16. — Ptol., II, 3, 5. — Bacch., p. 18-19 (Meib.). — Porph., p. 337-342. — Remarquons toutefois qu'Aristide ne donne ni les formes de la quarte ni celles de la quinte (ce qu'il dit des *pentacordes* est pour moi absolument inintelligible). L'Anon. (II) est d'accord avec les autres écrivains pour les formes de la quarte et de la quinte (§§ 60, 61); pour celles de l'octave (§ 62) il y a doute, par suite de l'incorrection des manuscrits. Gaudence (p. 18-20) est en concordance parfaite avec les anciens écrivains. — Quant aux deux auteurs latins, ils sont ici complètement isolés. Martianus (p. 188, Meib.) n'expose qu'une des formes de la quarte (le tétracorde commun) et une seule forme de la quinte (la troisième), dont il se contente d'indiquer les diverses places dans toute l'étendue de l'échelle. Ses huit systèmes d'octave (p. 186) sont ceux des Byzantins et des théoriciens occidentaux antérieurs à Gui d'Arezzo. Si l'on admet l'interprétation de Bellermann, ce seraient aussi ceux de l'Anon. II, à savoir : 1) *la—la*, 2) *si—si*, 3) *ut—ut*, 4) *ré—ré*, 5) *mi—mi*, 6) *fa—fa*, 7) *sol—sol*, 8) *la—la*. Chez Boëce, ce paragraphe (*de Mus.*, IV, 14), comme tous ceux qui ne se rapportent pas à la théorie mathématique, fourmille d'erreurs et de fautes. Les formes de la quarte y sont données ainsi : 1) *mi fa sol la*, 2) *ré mi fa sol*, 3) *ut ré mi fa;* celles de la quinte : 1) *mi fa sol la si*, 2) *ré mi fa sol la*, 3) *ut ré mi fa sol*, 4) si ut ré mi fa(!). Par une erreur des plus grossières, déjà signalée au XIe siècle par Hermann *Contractus* (Gerb., *Script.*, II, p. 143), relevée aussi par Jean de Muris (Couss., *Script.*, II, 197, 231), Boëce confond le *tritonum* (quinte mineure) avec le *diapente* (quinte juste). Il donne dans le même chapitre (IV, 14) deux énumérations contradictoires des espèces d'octaves : l'une partant de la *nète hyperboléon* et allant de l'aigu au grave, c'est-à-dire : 1) *la—la*, 2) *sol—sol*, 3) *fa—fa*, 4) *mi—mi*, 5) *ré—ré*, 6) *ut—ut*, 7) *si—si*, l'autre conforme à la théorie grecque. Enfin, quelques chapitres plus loin (IV, 17), il essaye une troisième théorie des formes de l'octave, celle-ci absolument incompréhensible.

[3] « Les anciens *l'appelaient* mixolydienne, » etc. (p. 15); de même Bacchius (p. 18) et Aristide (p. 18). Gaudence seul se sert du présent (p. 20).

Ptolémée, il ne les mentionne pas expressément et se contente de désigner les espèces d'octaves par leurs numéros d'ordre, bien que sa théorie des échelles de transposition devienne tout à fait inintelligible, dès que l'on perd de vue ces dénominations traditionnelles.

Nous l'avons dit plus haut : dans la doctrine des aristoxéniens tout intervalle *composé* peut former un système. Quelques-uns de ces systèmes sont considérés comme *imparfaits*, ceux de quarte et de quinte; celui d'octave est regardé comme *parfait*[1]. Cependant, selon Aristoxène « on ne saurait admettre qu'il y ait des « systèmes incomposés et des systèmes composés, *au moins dans* « *le même sens que l'on a des intervalles composés et des intervalles* « *incomposés*[2]. » C'est là probablement une pure subtilité de doctrine, qui n'a, au reste, aucune importance pour nous. En fait, tous les systèmes, à partir du tétracorde, peuvent renfermer des systèmes de moindre étendue.

A partir de Ptolémée, le sens de ce terme se modifie un peu pour se rapprocher de notre usage. Les échelles de quarte et de quinte sont considérées simplement par cet auteur comme des fragments de système : l'octocorde est le plus petit système vraiment digne de ce nom. « Un système, » dit Ptolémée, « est une « étendue composée d'intervalles consonnants et dont les extré-« mités sont en consonnance, de même qu'une consonnance, à « son tour, se décompose en intervalles mélodiques. Le système est « donc un ensemble consonnant formé de [deux ou de plusieurs] « consonnances[3]. » D'après cette définition, l'octave est un système engendré par la combinaison d'une consonnance de quarte et d'une consonnance de quinte. Un passage de Gaudence, d'une importance fondamentale pour la doctrine des modes, bien qu'il semble avoir passé inaperçu jusqu'à ce jour, nous renseigne sur la manière dont les anciens entendaient cette division[4].

[1] ARIST. QUINT., p. 16-17.

[2] *Archai*, p. 17 (Meib.). — Cf. MARQUARD, *die harm. Fragm. des Aristox.*, p. 242.

[3] Liv. II, ch. 4. — « L'harmonie se décompose en deux ou en plusieurs intervalles « consonnants et est elle-même renfermée dans l'étendue d'une consonnance; les har-« monies sont donc des *systèmes*. » Thrasylle ap. PORPH., p. 270.

[4] Page 19-20. Tout ce paragraphe confirme d'une manière éclatante les conjectures de Westphal sur la constitution des modes antiques. Le voici en entier : « L'octave, qui est

Dans les formes 1, 2 et 3, la quinte se trouve à l'aigu, la quarte au grave.

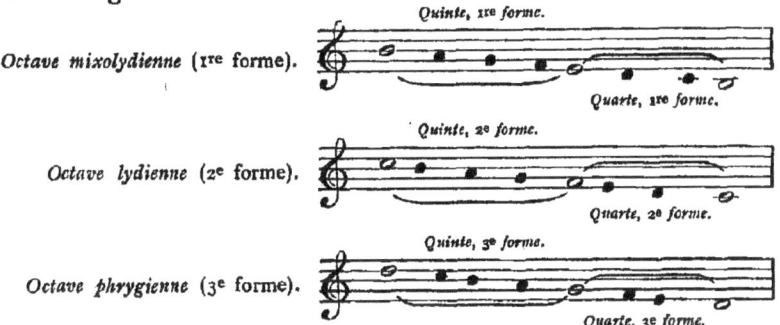

« un système de huit cordes, peut affecter *douze* formes différentes[a], puisque les formes
« de la quarte sont au nombre de *trois*, celles de la quinte au nombre de *quatre*, et que
« l'octave se compose de la réunion de ces deux intervalles. Toutefois les formes réellement
« *mélodiques* et *symphoniques* sont seulement sept[b] en nombre. La première, qui va de
« l'*hypate hypaton* à la *paramèse*, est composée de la 1re forme de la quarte et de la
« 1re forme de la quinte. La deuxième, de la *parhypate hypaton* à la *trite diézeugménon*,
« renferme la 2e forme de la quarte et la 2e forme de la quinte. La troisième, de la
« *lichanos hypaton* à la *paranète diézeugménon*, a la 3e forme de la quarte et la 3e forme
« de la quinte. La quatrième, de l'*hypate méson* à la *nète diézeugménon*, contient la 1re forme
« de la quinte et la 1re forme de la quarte. La cinquième, de la *parhypate méson* à la *trite*
« *hyperboléon*, a la 2e forme de la quinte et la 2e forme de la quarte. La sixième, de la
« *lichanos méson* à la *paranète hyperboléon*, a la 3e forme de la quinte et la 3e forme de la
« quarte. La septième, de la *mèse* à la *nète hyperboléon*, est composée de la 4e forme de
« la quinte et de la 1re forme de la quarte, ou bien de la 3e forme de la quarte, combinée
« avec la 4e forme de la quinte. »

a Meibom déclare ne pas comprendre ce passage : *hoc non capio*, dit-il (*Not. in Gaud.*, p. 40, col. 1, l. 18), tout en renvoyant à une de ses notes sur le pseudo-Euclide, laquelle ne peut s'appliquer au cas présent. Cependant la proposition de Gaudence exprime un fait de toute évidence. L'octave diatonique, si on la considère *comme étant formée par l'association d'une quarte et d'une quinte (justes)*, n'est en effet susceptible que de douze divisions! Les voici :

I] II]	*Ut*	ré	mi fa	sol	la	si ut
III] IV]	*Ré*	mi fa	sol	la	si ut	ré
V] VI]	*Mi* fa	sol	la	si ut	ré	mi
VII]	*Fa*	sol	la	si ut	ré	mi fa
VIII] IX]	*Sol*	la	si ut	ré	mi fa	sol
X] XI]	*La*	si ut	ré	mi fa	sol	la
XII]	*Si* ut	ré	mi fa	sol	la	si

b En définitive, Gaudence en admet huit puisqu'il a une double forme pour l'octave hypodorienne. Il exclut les divisions I, III, VI, IX.

Les formes 4, 5, 6 et 7 ont la quinte au grave, la quarte à l'aigu.

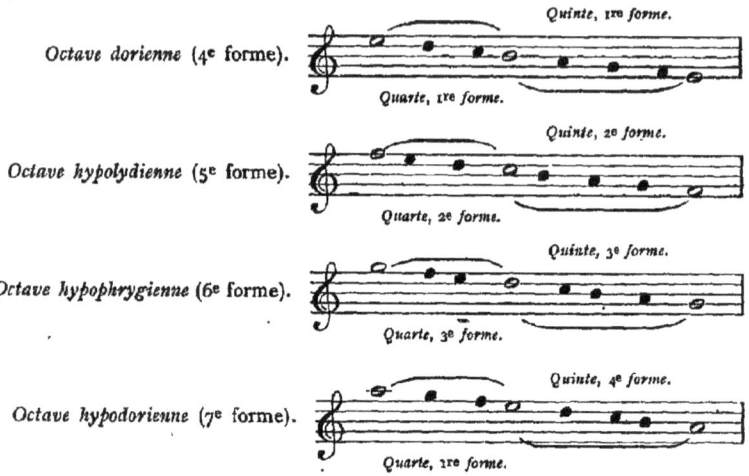

Pour la 7ᵉ forme de l'octave, Gaudence admet une seconde division, où la quinte est à l'aigu et la quarte au grave ;

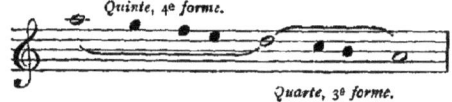

nous verrons au chapitre suivant qu'une double division analogue doit être admise pour l'octave ou *harmonie* dorienne.

Revenons maintenant à l'échelle de quinze sons, au *grand système parfait*, ainsi nommé, selon Ptolémée, « parce qu'il contient « tous les systèmes partiels — de quarte, de quinte et d'octave — « avec toutes leurs formes ou espèces. » En effet, « on appelle « parfait un objet qui renferme en lui-même toutes ses parties[1]. » Le système parfait est en outre consonnant, grâce à l'adjonction de la *proslambanomène* au-dessous du tétracorde *hypaton*, ce qui lui donne pour limite l'intervalle symphone de la double octave.

Toutefois ce n'est pas là l'unique système auquel les théoriciens donnent le nom de parfait. Aussi haut qu'il nous est possible de remonter dans le passé de l'art, nous trouvons à côté de lui une échelle de onze sons (*systema diapason et diatessaron*) appelé le

Petit système parfait.

[1] Liv. II, ch. 4. — Cf. PORPH., p. 339 et suiv.

petit système parfait (σύστημα τέλειον ἔλαττον)[1], dont les trois tétracordes se succèdent par conjonction :

« On l'appelle aussi système *synemménon* ou des [cordes] con-
« *jointes* (συνημμένων), pour le distinguer de celui de quinze sons,
« caractérisé par une disjonction entre la *mèse* et la *paramèse*, ce
« qui fait désigner communément ce dernier sous le nom de *système*
« *disjoint*[2]. » L'octave inférieure des deux échelles n'offre aucune
différence, mais à l'aigu l'identité cesse. A la *mèse* succèdent
dans le petit système trois sons qui, réunis à elle, forment le
tétracorde *synemménon*[3]. On les désigne, comme les sons correspondants des tétracordes *diézeugménon* et *hyperboléon*, par les
noms de *trite*, de *paranète* et de *nète*.

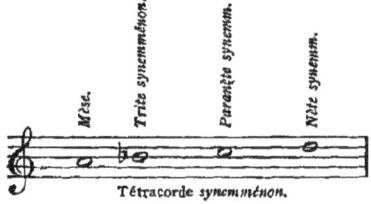

Tétracorde *synemménon*.

Au fond, il n'y a là qu'un seul son étranger au système disjoint,
le *si*♭ (*trite synemménon*); il apparaît à la place de la *paramèse*
(*si*♮), exclue du système conjoint. Mais les sons *ut*, *ré*, occupant
une place différente dans le nouveau tétracorde, doivent recevoir
par là une désignation autre.

Cette échelle présente une particularité remarquable : c'est la
coëxistence du *si*♮ et du *si*♭; le premier se trouve dans l'octave
grave, le second dans le tétracorde aigu. Au point de vue moderne,
elle renferme donc une *modulation*, un changement de ton. Tandis

[1] Ps.-Eucl., p. 17. — « Le système de onzième est nommé à tort parfait, puisqu'il ne ren-
« ferme ni les sept espèces d'octaves ni même les quatre espèces de quintes. » Ptol., II, 4.

[2] Ptol., II, 6. — Cf. Porph., p. 346 et suiv.

[3] En latin *tetrachordum conjunctum* (Vitr., *de Archit.*, V, 4) ou *conjunctarum* (Mart.
Cap., p. 183-184, Meib.; Boëce, I, 16), en français *tétracorde conjoint* ou des [cordes]
conjointes.

que le système disjoint est composé d'une seule et même gamme mineure, répétée à deux octaves différentes,

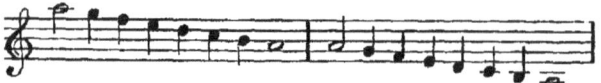

le système conjoint renferme deux gammes mineures, séparées l'une de l'autre par un intervalle de quarte : à l'aigu celle de *ré mineur*, au grave celle de *la mineur*[1].

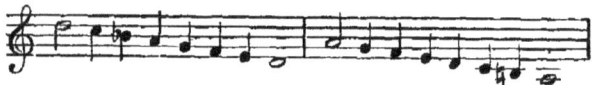

Remarquons que la *nète synemménon* (*ré*) pourrait être considérée comme la *mèse* d'un système de quinze sons transposé à la quarte supérieure, système dont la *lichanos hypaton* (*ré* grave) serait la *proslambanomène*[2]. Nous avons donc affaire ici à un de ces systèmes *doubles* dont parle Aristoxène dans sa classification exposée plus haut (7ᵉ différence), et qui se distinguent des systèmes *simples* en ce qu'ils ont deux *mèses* (en d'autres termes, leurs sons peuvent être attribués à deux échelles tonales différentes). A cause de ses propriétés modulantes, cette échelle reçoit fréquemment la qualification de système *métabolique*[3]. Nous n'avons aucun exemple certain de son usage dans les restes de la musique gréco-romaine, pas davantage dans le chant de l'église catholique, où elle se confond avec l'échelle de dix-huit sons dont il va être question[4].

[1] « Les trois tétracordes successivement conjoints produisent un mélange partiel de « deux systèmes disjoints, qui, au point de vue du *ton*, diffèrent entre eux d'un intervalle « de *diatessaron*. » Ptol., II, 6.

[2] « En comptant à partir de la mèse, on reconnaît immédiatement la *dynamis* des « autres sons [du même système]. » Ps.-Eucl., p. 19. — Cf. Bryenne, p. 386.

[3] « Ce système semble avoir été ajouté par les anciens, afin de permettre une *métabole* « *de ton*; c'est pourquoi il est dit *métabolique* par rapport à celui que l'on appelle non « *métabolique* » (celui de 15 sons). Ptol., II, 6.

[4] Ptolémée (II, 4) et son commentateur Porphyre (p. 340-341) décrivent deux autres échelles *hendécacordes*, non modulantes :

1) si ut ré mi fa sol la, si ut ré mi;
2) mi fa sol la, si ut ré mi fa sol la;

il n'en est point fait mention chez les autres écrivains.

Système de douzième.

Les anciens parlent aussi d'un système de douze sons[1] (*systema diapason et diapente*), disposé de la manière suivante :

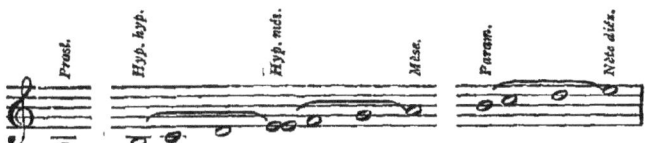

Ainsi qu'on le voit au premier coup-d'œil, cette combinaison n'offre rien de caractéristique; c'est le système disjoint privé de son tétracorde supérieur.

Système immuable.

Enfin une échelle de dix-huit sons, appelée le *système immuable* (σύστημα ἀμετάβολον)[2], réunissait à la fois les quatre tétracordes du système disjoint et le tétracorde caractéristique du système conjoint. Par là, les deux échelles principales se trouvaient fondues en une seule. A la rigueur, ce but eût été atteint par la simple insertion de la *trite synemménon* (si♭), entre la *mèse* (la) et la *paramèse* (si♮), et en pratique il n'en était certes pas autrement. Mais en théorie, les tétracordes *diézeugménon* et *synemménon* étaient censés coëxister, l'un à côté de l'autre, dans le système. De là cette particularité, que les sons *ut* et *ré* ont une désignation distincte selon qu'ils sont attribués soit à l'un, soit à l'autre des tétracordes juxtaposés.

La réunion des deux systèmes parfaits peut être envisagée sous un double aspect : ou bien le tétracorde *synemménon* est inséré dans le système disjoint :

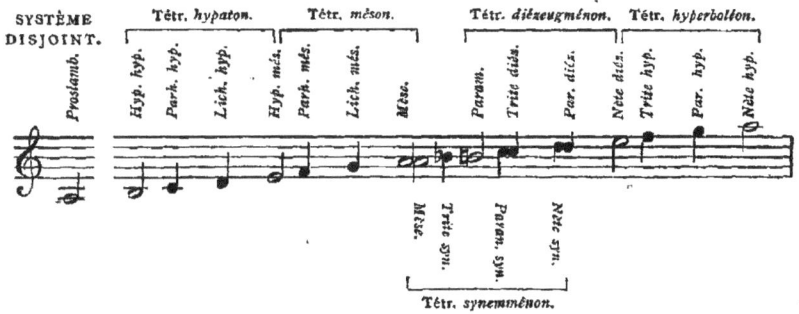

[1] Ptol., II, 4. — Cf. Porph., p. 339 et suiv.
[2] Ps.-Eucl., p. 18. — Bacch., p. 7. (Meib.). — Cf. Marquard, *die harm. Fragm. des Aristox.*, p. 228.

ou bien au système conjoint on a ajouté les deux tétracordes aigus du système disjoint :

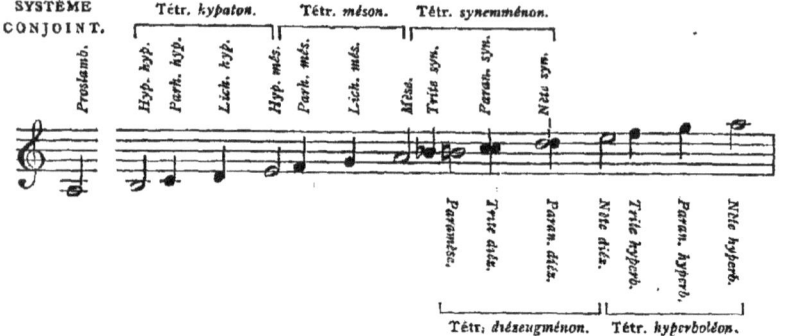

Ainsi, tandis que le système de la double octave contient deux gammes de *la* mineur, et celui de onzième, une gamme de *ré* mineur et une de *la* mineur, — la plus grave des deux — le système immuable possède à la fois les deux gammes de *la* mineur et celle de *ré* mineur :

Remarquons encore que l'échelle de dix-huit sons peut être considérée comme étant formée de la réunion de deux systèmes de douzième, dont l'un serait transposé à la quarte supérieure. Elle appartient donc, comme l'échelle de onze sons, à la catégorie des systèmes *doubles*, par la présence simultanée de deux *mèses* :

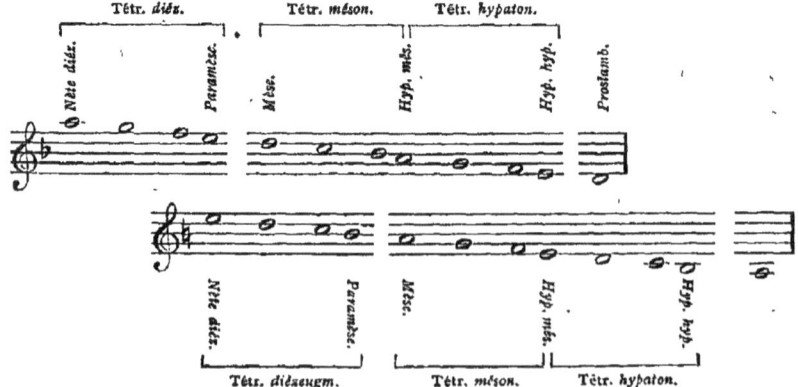

Aristoxène, dans la partie de ses ouvrages qui nous est parvenue, ne mentionne qu'un seul système *parfait;* mais il semble avoir partout en vue celui de dix-huit sons[1]. Cette antique échelle s'est conservée intacte jusqu'à nos jours dans le chant de l'Église catholique. Bien que dès le X^e siècle on ait cherché à augmenter son étendue, et qu'au commencement du XI^e, Gui d'Arezzo ait modifié théoriquement sa division intérieure, en substituant aux systèmes partiels des tétracordes et des pentacordes celui des hexacordes, ces adjonctions et ces modifications, de pure forme, ont été impuissantes à altérer sa structure primitive. C'est dans les anciennes mélodies de l'Antiphonaire romain que nous apprendrons la manière dont on utilisait les tétracordes *diézeugménon* et *synemménon* pour une métabole passagère.

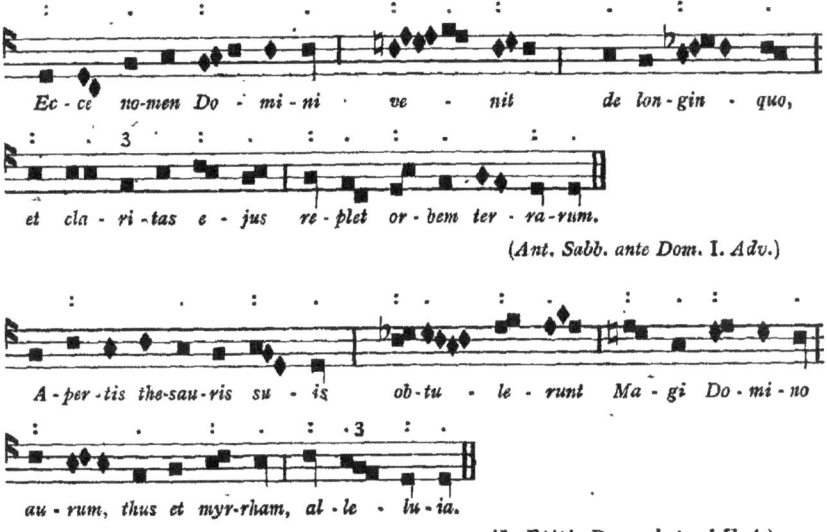

Parfois la *trite synemménon* (si ♭), est substituée à la *paramèse* (si ♮), uniquement pour éviter la succession peu agréable de trois tons consécutifs, à laquelle l'oreille des occidentaux ne s'est

[1] Vitruve, qui puise directement aux sources aristoxéniennes, — « *ut potero quam apertissime ex Aristoxeni scripturis interpretabor, et ejus diagramma subscribam* » — ne parle que de ce seul système. *De Arch.*, V, 4. — Cf. v. JAN, *Die Harmonik des Aristoxenianers Kleonides*, p. 7.

habituée que depuis un siècle environ. Nous avons un exemple de cet emploi du *si* ♭ dans les fragments notés de l'Anonyme. Le morceau dont nous donnons ici un extrait, — on le trouvera en entier au chapitre de la notation — a la plus grande analogie avec les exercices qui remplissent nos méthodes de piano.

Il est un point de la théorie des systèmes, déjà traité antérieurement, mais sur lequel nous devons revenir encore un moment : c'est celui qui a rapport aux divers modes de placement des tétracordes dans un système donné. Nous avons dit que tous les tétracordes se succèdent soit par conjonction, soit par disjonction; mais il nous reste à déterminer le principe sur lequel s'établit ce mode de succession. Le principe en question dérive de la théorie antique des consonnances et des dissonances; tant il est vrai que chez les anciens, comme chez les modernes, le système musical se fonde sur l'harmonie simultanée[1]. Voici en quels termes il est formulé par Aristoxène : « Dans un genre quel-
« conque, et à partir d'un son quelconque, le chant, conduit vers
« le grave ou vers l'aigu par des sons successifs, doit trouver le

Dispositions des tétracordes.

[1] « Les consonnances (*symphones*) ne doivent pas se déduire des intervalles mélodiques
« (*emmèles*), mais, au contraire, ceux-ci se tirent de celles-là. En effet, les consonnances sont
« plus faciles à trouver [par la voix et par l'oreille]; elles sont plus importantes à tous
« égards, mais surtout pour [opérer] des changements [de ton, de mode ou de genre]. »
PTOL., II, 10. — Cf. HELMHOLTZ, *Théorie phys. de la mus.*, p. 325 et suiv.

« quatrième des sons successifs en consonnance de quarte, ou le
« cinquième en consonnance de quinte. Tout son qui ne se trou-
« vera pas dans l'une de ces conditions, sera non mélodique (*ecmèle*)
« à l'égard de ceux avec lesquels il dissonera suivant les nombres
« de degrés précités[1]. » Ce qui veut dire qu'aucun son ne peut
avoir *à la fois* une quarte et une quinte dissonantes, soit à l'aigu,
soit au grave[2]. En outre, les tétracordes qui entrent dans la con-
struction d'un système doivent satisfaire à l'une des deux conditions
suivantes : « ou bien *il faut que tous soient mutuellement consonnants
entre eux,* » — en d'autres termes, chacun de leurs sons doit former
avec le son correspondant d'un autre tétracorde quelconque, un
intervalle consonnant de quarte, de quinte, d'octave, de onzième
ou de douzième — « ou bien *il faut que tous les tétracordes soient
consonnants avec l'un d'entre eux*[1]. »

La première condition est remplie dans les deux systèmes dis-
joints (de douze et de quinze sons). En effet, de quelque manière
que l'on veuille accoupler deux tétracordes de ces échelles, on
aura une série successive de quatre sons *symphones*. L'*hypaton* et
le *méson*, le *diézeugménon* et l'*hyperboléon* se répondent à la quarte ;
le *méson* et l'*hyperboléon* à la quinte. L'*hypaton* et le *diézeugménon*,
le *méson* et l'*hyperboléon* forment une succession d'octaves. Enfin
l'*hypaton* et l'*hyperboléon* correspondent à la onzième :

[1] Aristox., *Stoicheia*, p. 54 (Meib.).

[2] Cette règle est importante pour la doctrine des genres ; elle nous fournit un *criterium* certain pour la détermination des mélanges réalisables. Ainsi notre gamme mineure (ascendante) est incompatible avec la théorie antique, puisqu'elle renferme deux sons (la note sensible et le 3ᵉ degré) qui n'ont ni quarte ni quinte consonnantes, tant à l'aigu qu'au grave.

La seconde alternative se présente dans le système conjoint (de onze sons), ainsi que dans le grand système immuable (de dix-huit sons). Ici tous les tétracordes ne sont pas consonnants entre eux : l'*hypaton* forme avec le *synemménon* une série de septièmes mineures ; le *synemménon* forme avec le *diézeugménon* une suite d'intervalles de ton :

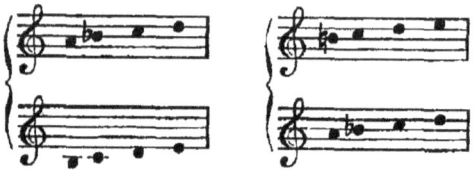

Mais tous, sans exception, consonnent avec le tétracorde *méson* : l'*hypaton* à la quarte grave ; le *synemménon* à la quarte aiguë ; le *diézeugménon* à la quinte aiguë ; l'*hyperboléon* à l'octave aiguë.

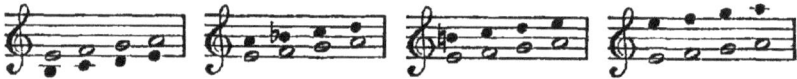

Ces diverses dispositions des tétracordes sont exprimées par autant de termes techniques. Deux tétracordes placés à distance de quarte sont accouplés par une *synaphe* (son conjonctif) : ce sont l'*hypaton* et le *méson*, le *méson* et le *synemménon*, le *diézeugménon* et l'*hyperboléon*. S'ils correspondent à la quinte, il y a entre eux une *diazeuxis* (ton disjonctif) : tels sont le *méson* et le *diézeugménon*, le *synemménon* et l'*hyperboléon*. Lorsqu'ils se répondent à l'octave, il existe entre les deux tétracordes une lacune de quinte, que l'on appelle *hypodiazeuxis* : ceci est le cas pour l'*hypaton* et le *diézeugménon*, pour le *méson* et l'*hyperboléon*. Quand ils concordent à la onzième, il y a entre eux une *hyperdiazeuxis*, interruption d'une octave : ceci n'a lieu qu'entre l'*hypaton* et l'*hyperboléon*. On appelle *épisynaphe* la conjonction de trois tétracordes consécutifs, l'*hypaton*, le *méson* et le *synemménon* ; deux tétracordes placés à distance de septième mineure sont séparés par une *hyposynaphe*, lacune embrassant un intervalle de quarte ; ce sont : l'*hypaton* et le *synemménon*. Enfin, lorsque deux tétracordes ont leur point de départ à distance de ton, leur position respective est exprimée

par le terme *paradiazeuxis* : le *synemménon* et le *diézeugménon* sont seuls dans ce cas[1].

<small>Systèmes continus et interrompus.</small>

Ces distinctions nous feront comprendre un dernier point de la doctrine des systèmes, le seul dont il nous reste à parler : celui qui se rapporte à la division des systèmes en *continus* et *interrompus*. Aristoxène définit ainsi les premiers : « sont continus, les systèmes « dont les limites sont ou successives (c'est-à-dire en disjonction) « ou mutuelles (en conjonction)[2]. » Il suit de là que toutes les échelles que nous avons analysées jusqu'à présent, appartiennent à la catégorie des systèmes continus.

Systèmes continus (συστήματα συνεχῆ).

Pour les systèmes interrompus, la définition aristoxénienne manque dans les *Fragments harmoniques*[3]. Mais elle se déduit sans difficulté de la précédente. Évidemment, les systèmes interrompus sont ceux dont les limites extrêmes dépassent l'étendue du ton disjonctif. Cela résulte des textes concordants du pseudo-Euclide, d'Aristide et de Bryenne, tous puisés, sans aucun doute, à la même source aristoxénienne[4]. Les systèmes interrompus seraient donc ceux qui se succèdent par *hypodiazeuxis*, par *hyposynaphe* ou par *hyperdiazeuxis*.

[1] Le Bacchius de Meibom est le seul écrivain de l'antiquité qui nous ait transmis cette nomenclature intéressante (p. 19-21). Tout ce passage assez étendu est reproduit et paraphrasé par Bryenne à la fin de son livre (p. 504-506).

[2] *Stoicheia*, p. 59 (Meib.). Marquard semble avoir perdu de vue cette définition dans la note qu'il consacre aux systèmes continus et interrompus (*die harm. Fragm. des Aristox.*, p. 243-244); sans quoi il aurait vu que la continuité et la non-continuité se rapportent à l'enchaînement des systèmes de quartes, et non à la succession des sons dans l'intérieur de ces systèmes. Au reste, les arrangements de sons qu'il présente appartiennent à la mélopée et non à la théorie harmonique.

[3] Les règles que donne Aristoxène pour la construction de ce genre d'échelles (*Stoicheia*, p. 59-60) ne sont pas suffisamment claires pour qu'on en puisse faire usage.

[4] « Par la *continuité* et la *non-continuité* se distinguent les systèmes qui procèdent mélo-« diquement par sons consécutifs de ceux qui procèdent par sons éloignés [les uns des « autres]. » Ps.-Eucl., p. 16-17. — Arist. Quint., p. 15-16. — Bryenne, p. 385.

Systèmes interrompus (συστήματα ὑπερβατά).

Il est douteux que des échelles de ce genre aient été employées dans la musique vocale. Mais, ainsi qu'on le verra plus loin, la première des trois précédentes se rencontre dans les instruments à vent d'une construction très-primitive.

Avant de clore ce paragraphe, il ne sera pas inutile de le récapituler sommairement, en prenant pour point de départ les sept différences de la théorie aristoxénienne : 1° selon la *grandeur*, on distingue des systèmes de quarte, de quinte, d'octave, de onzième, de douzième et de quinzième; 2° selon la *consonnance* et la *dissonance*, on distingue les systèmes que nous venons de mentionner, tous consonnants, de quelques échelles anté-aristoxéniennes, telles que l'heptacorde de Terpandre :

mi fa sol la si♭ *ut ré*

ce système est considéré comme dissonant, parce que ses deux sons extrêmes forment une *diaphonie*[1]; 3° selon le *genre*, et 4° selon la *rationalité* et l'*irrationalité*, on distinguera les systèmes mentionnés dans ce chapitre, tous diatoniques et rationnels, de quelques-uns dont il sera question au chapitre des genres; 5° selon la *continuité* et la *non-continuité*, on distingue les échelles formant une série consécutive de sons, de celles qui offrent une succession interrompue; 6° selon la *conjonction* ou la *disjonction*, on range les échelles en trois classes : la première est celle des *systèmes conjonctifs purs*; — l'heptacorde mentionné plus haut appartient à

Récapitulation de la théorie des systèmes.

[1] Voir plus haut, p. 89, note 4 et p. 92, note 5. — Les hexacordes de Gui d'Arezzo sont, au point de vue de la théorie antique, des systèmes dissonants.

cette catégorie — la deuxième classe est celle des *systèmes purement disjonctifs;* — par exemple l'octocorde pythagoricien —

mi fa sol la, si ut ré mi

la troisième classe renferme les *systèmes mêlés* de tétracordes conjoints et disjoints : l'échelle de 11 sons (elle a une disjonction entre la *proslambanomène* et l'*hypate hypaton*), celles de 12, de 15 et de 18 sons; enfin, 7° les systèmes sont *simples, doubles* ou *multiples*[1]. Outre les tétracordes, les pentacordes et les octocordes, ceux de 12 et de 15 sons appartiennent à la catégorie des systèmes *simples* (ἁπλᾶ), ceux de 10 et de 18 sons se classent parmi les *doubles* (διπλᾶ). Quant aux systèmes *multiples* (πολλαπλᾶ), il en sera question plus loin.

Étendue générale.

On serait dans l'erreur en s'imaginant que l'étendue générale des sons musicaux, connue par l'antiquité, fût comprise dans les deux octaves du système immuable. Non-seulement cette échelle pouvait être transposée sur les douze degrés chromatiques de l'octave, mais dans sa forme originaire même, elle était susceptible de s'étendre indéfiniment, au moyen d'un mécanisme aussi simple qu'ingénieux. Pour cela, il suffisait de considérer comme synonymes les dénominations de *proslambanomène* et de *nète hyperboléon.* Voulait-on étendre l'échelle à l'aigu, après *paranète hyperboléon* on disait *proslambanomène*, et l'on recommençait la série des 15 (18) sons à la double octave aiguë :

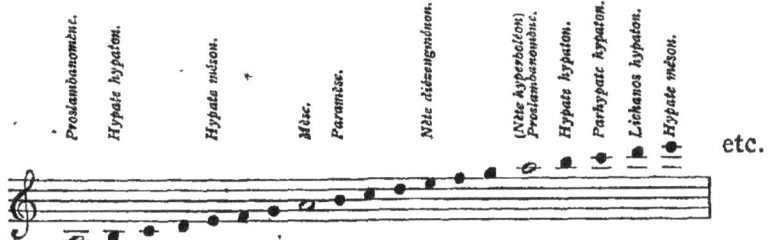

Si l'on désirait étendre l'échelle vers le grave, on procédait à l'inverse : arrivé à la *proslambanomène* on disait *nète hyperboléon*

[1] Cf. Ps.-Eucl., p. 19.

et l'on recommençait un nouveau système à la double octave inférieure :

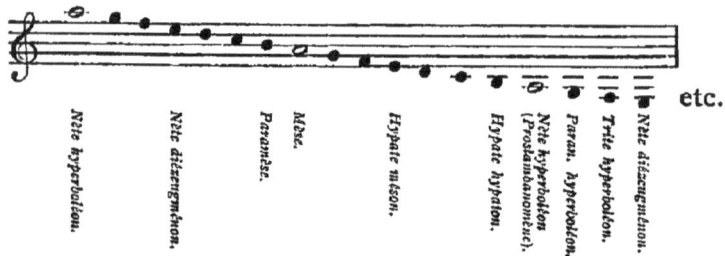

L'étendue du système-type aurait pu être de la sorte portée de deux à six octaves. Ptolémée est seul à se servir de la nomenclature ainsi modifiée[1]; mais nous savons par des témoignages aristoxéniens, et par celui du *mousicos* lui-même, que l'extension du clavier-type au delà des limites de la double octave était commune aux deux écoles rivales[2].

Par suite d'une confusion très-ancienne, dont nous donnerons l'explication aux chapitres des tons, de la notation et des instruments à cordes, les renseignements que nous avons sur la formation historique et le développement intérieur de l'échelle fondamentale de la théorie antique, sont absolument inconciliables entre eux. Ce qui toutefois paraît certain, malgré les affirmations contraires des écrivains récents[3], c'est qu'on ne peut faire descendre en deçà de Periclès l'existence du système immuable de 18 sons[4]; et s'il est vrai que Polymnaste ait inventé la notation instrumentale, nous serons forcés d'admettre au VII° siècle avant J. C. l'existence d'une échelle musicale dépassant la double octave.

[1] Liv. II, ch. 11. — Le commentaire de Porphyre ne va pas jusqu'à ce chapitre.

[2] Aristox., *Archai*, p. 20 (Meib.); *Stoicheia*, p. 45. — Platon, dans le *Timée*, étend son système musical, prototype de l'âme du monde, jusqu'à quatre octaves et une sixte majeure (de *sol*-1 à *mi*5). Westphal, *Metrik*, I, p. 64 et suiv. — Cf. Porph., p. 288.

[3] Cf. Théon de Smyrne, p. 38 (Bull.). — Nicom., p. 35, copié par Boëce, I, 20.

[4] L'octave hypolydienne a été établie théoriquement par le musicien athénien Damon, vers 450; or, cette innovation suppose la connaissance du tétracorde hyperboléon.

CHAPITRE II.

HARMONIES OU MODES DE LA MUSIQUE DES ANCIENS.

§ I.

DE toutes les parties de l'art antique, aucune n'a eu, au même degré que celle-ci, le privilége de provoquer sans relâche la curiosité passionnée des érudits et des musiciens. Ces modes, dont la légende et la poésie nous racontent les effets merveilleux, portent des noms de nations et de races fameuses dans l'histoire. De plus, une tradition ancienne et constante nous apprend que les modes gréco-romains ont été transmis aux peuples germaniques et celtiques par les chants de l'Église chrétienne, et nous savons que cet art ecclésiastique est devenu à son tour le fondement sur lequel s'est élevé, à la longue, l'édifice grandiose de la musique moderne. Nous entrevoyons ainsi la possibilité de saisir le lien qui rattache l'art de l'antiquité à celui de nos jours.

Malheureusement il n'est aucun point sur lequel les écrivains spéciaux nous aient laissé moins de renseignements. La doctrine des modes appartenait en grande partie, non à l'harmonique proprement dite, mais à la mélopée, dont il ne nous est guère resté que le programme. Ce que nous trouvons à cet égard dans les traités grecs et romains se borne à une sèche énumération des espèces d'octaves. Dans le chapitre précédent nous n'avons eu qu'à suivre le théoricien pas à pas, à transcrire littéralement

ses définitions. Maintenant c'est par une combinaison laborieuse de quelques notices courtes, souvent obscures, parfois contradictoires, disséminées dans les œuvres des philosophes grecs et des polygraphes de l'époque romaine, que nous devons chercher à combler les lacunes de la théorie; c'est par une application prudente de ces données à l'étude critique des restes immédiats et secondaires de l'art antique que nous pouvons espérer nous remettre en possession d'une discipline aussi importante.

Remarquons que cette partie de la science musicale, par suite d'un vice de la nomenclature grecque, aggravé encore par les auteurs du moyen-âge, a été perdue pendant des siècles, mêlée et confondue avec celle des *tons* ou échelles de transposition[1]. Le chaos, déjà impénétrable à Boëce, au VIe siècle de notre ère, n'a commencé à se débrouiller que depuis le milieu du XVIIIe. Sir Francis Haskins Eyles Stiles[2] et l'illustre éditeur de Pindare, Boeckh[3], ont élucidé quelques-uns des points les plus obscurs du problème. Enfin, de notre temps, Westphal a entrepris de reconstruire la doctrine dans son ensemble[4]. Bien que quelques-unes de ses idées ne soient pas au-dessus de toute discussion, et que, notamment, le savant philologue nous paraisse avoir exagéré la part de l'harmonie simultanée dans l'art hellénique, nous tenons ses principes pour certains, sinon dans toutes leurs applications, au moins d'une manière générale. Son système d'interprétation rend compte de la plupart des faits connus, et concorde avec les fragments antiques parvenus jusqu'à nous. Il se trouve confirmé, en outre, d'une manière surprenante, par la division des espèces d'octaves donnée par Gaudence, ainsi que par les plus anciens monuments du chant ecclésiastique[5]. Ce système

[1] Pour se faire une idée de cette confusion inextricable, un seul exemple suffira. *Modus dorius* peut signifier, selon l'auteur, l'époque ou la source du document, l'une des trois choses suivantes : 1° ἁρμονία δωριστί, *une des échelles modales grecques*, ayant sa terminaison mélodique sur le troisième degré de notre gamme majeure; 2° τόνος δώριος, *échelle de transposition*, armée de 5 bémols; 3° *Protus authentus*, mode liturgique de l'Église latine, construit sur les octaves *ré-ré* ou *la-la*.

[2] BURNEY, *A general hist. of music*, I, p. 54 et suiv.

[3] *De metris Pindari*, III, 8. — Bellermann et Fortlage ont adopté les vues de Boeckh.

[4] *Geschichte*, pp. 21-53, 167-194 et *passim*.

[5] Ces derniers résultats sont d'autant plus importants, qu'ils se sont produits à l'insu

d'interprétation, nous le prendrons, dans ses parties essentielles, pour base de l'exposition qui va suivre.

Le *Mode* — chez les anciens comme chez nous — est « le « système des intervalles compris entre le son final et les autres « sons employés dans la mélodie, indépendamment du degré « absolu d'acuité et de gravité de tous les sons[1]. » Dans le langage musical de l'époque classique, mode se dit *harmonie* (ἁρμονία). C'est le terme dont se servent Platon, Héraclide, Aristote et les néo-platoniciens. L'école aristoxénienne, ainsi que Ptolémée, emploient les expressions *espèce d'octave* (εἶδος διαπασῶν) et *ton* (τόνος); bien que ce dernier terme ne s'applique légitimement qu'aux échelles de transposition.

Définition du mode.

La musique moderne ne reconnaît que deux modes, puisqu'elle n'opère le repos final que sur deux degrés de l'échelle-type[2] : *ut* et *la*; et même, à parler exactement, le mode d'*ut*, qu'on appelle le mode majeur, peut seul être considéré comme vraiment diatonique. Dans la musique des anciens, au contraire, la terminaison mélodique peut tomber sur chacun des sons de la série diatonique[3];

de l'écrivain. En effet, le passage de Gaudence semble lui avoir échappé; quant aux modes liturgiques, ne les connaissant apparemment que par la théorie usuelle, très-défectueuse au point de vue musical, et par le choral luthérien, Westphal ne croyait pas à leur identité complète avec les harmonies antiques.

[1] Vincent, *Réponse à M* Fétis*, etc. Lille, 1859, p. 10. — « Il est clair que, si l'on part « d'une même note, qui dans une autre circonstance aura une *dynamis* et un nom diffé- « rents, la suite ultérieure des sons révèlera l'espèce d'harmonie à laquelle appartient « le chant. » Arist. Quint., p. 18.

[2] L'échelle-type est celle qui se note sans aucun dièse ni aucun bémol. C'est la seule dont il soit question dans ce chapitre. Ainsi, quand nous disons *mode de sol*, *mode de fa*, nous avons en vue, dans le premier cas, une gamme de *sol* avec *fa* ♮; dans le second, une gamme de *fa* avec *si* ♮; de même pour tous les autres modes.

[3] Toute échelle diatonique est engendrée par une série de *sept* sons, disposée de manière à former six intervalles de quinte (ou de quarte) juste :

$$\begin{array}{ccccccc}1 & 2 & 3 & 4 & 5 & 6 & 7 \\ ut & sol & ré & la & mi & si & fa\sharp\end{array}$$

$$\begin{array}{ccccccc}1 & 2 & 3 & 4 & 5 & 6 & 7 \\ FA & UT & SOL & RÉ & LA & MI & SI\end{array}$$

$$\begin{array}{ccccccc}1 & 2 & 3 & 4 & 5 & 6 & 7 \\ si\flat & fa & ut & sol & ré & la & mi.\end{array}$$

L'art polyphone n'emploie comme *toniques* ou *finales absolues* que les n[os] 2 et 5 de chaque série; dans la musique homophone, au contraire, chacun des sons de la série peut être choisi comme finale mélodique. Remarquons toutefois que les n[os] 1, 3 et 5 sont seuls aptes à jouer le rôle de fondamentales harmoniques chez les anciens.

et c'est précisément ce repos final sur un son déterminé qui distingue les modes les uns des autres[1]. L'antiquité connaissait donc *sept* modes ou harmonies, que nous pouvons appeler, d'après le son final qui leur correspond dans l'échelle-type : mode d'*ut*, mode de *ré*, de *mi*, de *fa*, de *sol*, de *la* et de *si* : tous existent aussi, non-seulement dans le chant liturgique de l'Église catholique, mais dans les anciennes mélodies nationales des peuples européens. *Le son le plus grave de chaque espèce d'octave est la finale mélodique du mode de même nom*[2]; en conséquence cette finale mélodique est

Finales des modes.

pour le mode mixolydien : l'*hypate hypaton*, SI ;
pour le mode lydien : la *parhypate hypaton*, UT ;
pour le mode phrygien : la *lichanos hypaton*, RÉ ;
pour le mode dorien : l'*hypate méson*, MI ;
pour le mode hypolydien : la *parhypate méson*, FA ;
pour le mode hypophrygien : la *lichanos méson*, SOL ;
pour le mode hypodorien : la *mèse* (ou son octave grave, la *proslambanomène*), LA.

Si l'on fait momentanément abstraction du mixolydien (*si*), on remarquera que dans cette énumération les noms *lydien*, *phrygien*, *dorien* apparaissent deux fois : la première fois sans désignation accessoire, la seconde fois précédés de la particule *hypo*. Envisagés de cette manière, ils forment deux séries parallèles, où les

[1] « Tonus [id est Modus] *est regula quae de omni cantu in fine dijudicat, qualitercumque enim cantus circa principium vel medium varietur.* » (Cujusdam Carthusiensis monachi Tract. ap.) DE COUSSEMAKER, *Script.*, II, 435.

[2] A vrai dire, aucun texte de l'antiquité ne dit expressément que le degré inférieur de l'échelle du mode soit la finale. Quelques auteurs modernes, entre autres Vincent (*Notices*, p. 95 et suiv.), se fondant sur l'analogie des modes byzantins, supposent la terminaison mélodique sur le quatrième degré de l'échelle. Cette hypothèse est inadmissible pour les raisons suivantes : 1º dans le mode hypolydien le quatrième degré forme avec le son le plus grave un *triton*, intervalle absolument *ecmèle* ; 2º l'échelle phrygienne d'Aristide est privée de son quatrième degré, ce qui serait absurde, si ce quatrième degré était la finale mélodique. Voici, au reste, ce qui met hors de doute la terminaison sur le son inférieur de l'espèce d'octave. Parmi les exemples de l'Anonyme figure une échelle hypodorienne, ascendante et descendante, évidemment destinée à servir de prélude aux petits morceaux parmi lesquels elle se trouve. Or, tous ceux-ci finissent sur la proslambanomène (*la*); nous ne pouvons donc douter qu'ils ne soient, comme l'échelle en question, du mode hypodorien.

ANALYSE DES MODES.

finales des modes de même nom se reproduisent respectivement à distance de quarte. Maintenant, si l'on accouple les modes correspondants de chaque série, la division suivante en trois groupes se produit d'elle-même :

>mode lydien (*ut*) — hypolydien (*fa*);
>mode phrygien (*ré*) — hypophrygien (*sol*);
>mode dorien (*mi*) — hypodorien (*la*).

Un parallélisme aussi régulier accuse une étroite relation entre les modes accouplés. Pour les deux premiers groupes, la nature de cette relation nous est indiquée clairement par Gaudence. D'après une notice de cet auteur, empruntée sans aucun doute à l'école d'Aristoxène[1], l'octave hypolydienne se décompose ainsi : à l'aigu la quarte $\frac{fa}{ut}$, au grave la quinte $\frac{ut}{fa}$; l'octave lydienne, tout au contraire, a la quinte $\frac{ut}{fa}$ à l'aigu, la quarte $\frac{fa}{ut}$ au grave :

Groupe lydien.

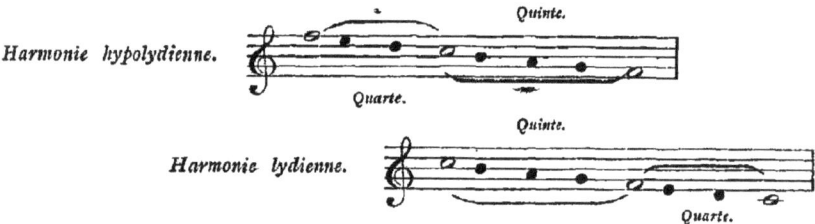

de même l'octave hypophrygienne a la quarte $\frac{sol}{ré}$ à l'aigu, la quinte $\frac{ré}{sol}$ au grave; tandis que l'octave phrygienne présente à l'aigu la quinte $\frac{ré}{sol}$, et au grave la quarte $\frac{sol}{ré}$:

Groupe phrygien.

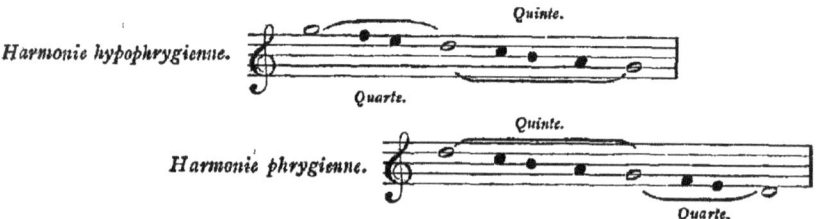

[1] La division des espèces d'octaves en quinte et quarte était un point essentiel de cette doctrine, ainsi que le prouve le passage suivant : « Dans un seul genre, Eratocle voulut « démontrer les diverses formes de l'octave, par le déplacement des intervalles ; il ne « remarquait point que, si l'on n'expose pas auparavant les formes de la quarte et de la « quinte, ainsi que les diverses combinaisons de ces intervalles, la possibilité de plus de « sept formes deviendra évidente. » *Archai*, p. 6 (Meib.).

132 LIVRE II. — CHAP. II.

Les deux échelles de chaque groupe se forment donc des mêmes intervalles de quarte et de quinte, présentés dans une disposition inverse. Elles se rapportent toutes deux à un même son fondamental. Elles n'ont qu'une seule *tonique*, au sens moderne; cette tonique est, pour le groupe lydien, FA; pour le groupe phrygien, SOL. Leur différence consiste en ceci : dans les compositions *hypo*lydiennes et *hypo*phrygiennes, le son final fait fonction de tonique; dans les modes lydien et phrygien, il joue le rôle de dominante[1]. Les mélodies de la musique moderne, à quelques exceptions près, finissent sur la tonique; la terminaison sur la dominante est assez rare, et n'entraîne aucun changement dans la dénomination du mode ou du ton. Dans l'art antique il n'en est pas ainsi; le mode principal finit sur une dominante; le mode secondaire, caractérisé par la syllabe *hypo-*, se termine sur une tonique; et cette différence suffit, au point de vue des anciens, à modifier le caractère expressif de la cantilène.

Mode hypophrygien.

Les renseignements de Gaudence sont pleinement confirmés par tout ce qui nous reste de l'art mélodique des gréco-romains, tant païens que chrétiens. Nous allons le démontrer par de nombreux exemples, en commençant par le mode *hypophrygien* (ἁρμονία ὑποφρυγιστί), dont nous trouvons un spécimen parmi les fragments conservés en notation grecque.

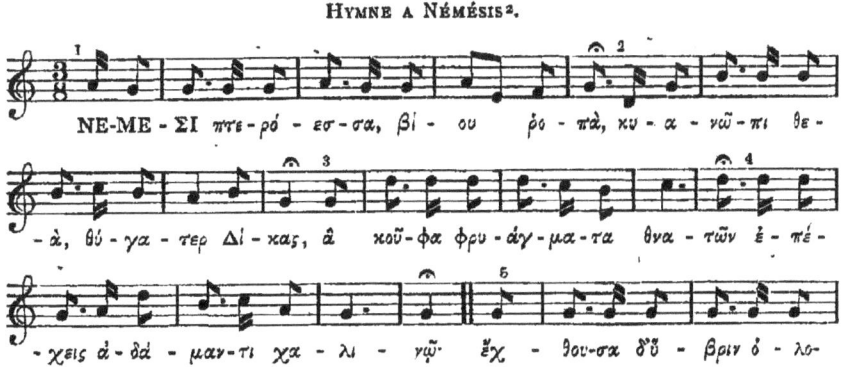

HYMNE A NÉMÉSIS[2].

[1] On ne doit pas confondre ces modes accouplés avec les *authentiques* et *plagaux* du moyen-âge. Toutes les échelles modales de l'antiquité sont *authentiques*, puisque leur son le plus grave est en même temps la finale mélodique.

[2] WESTPH., *Metrik*, I, supp., p. 62. — Cf. BELLERMANN, *die Hymnen des Dionysius und*

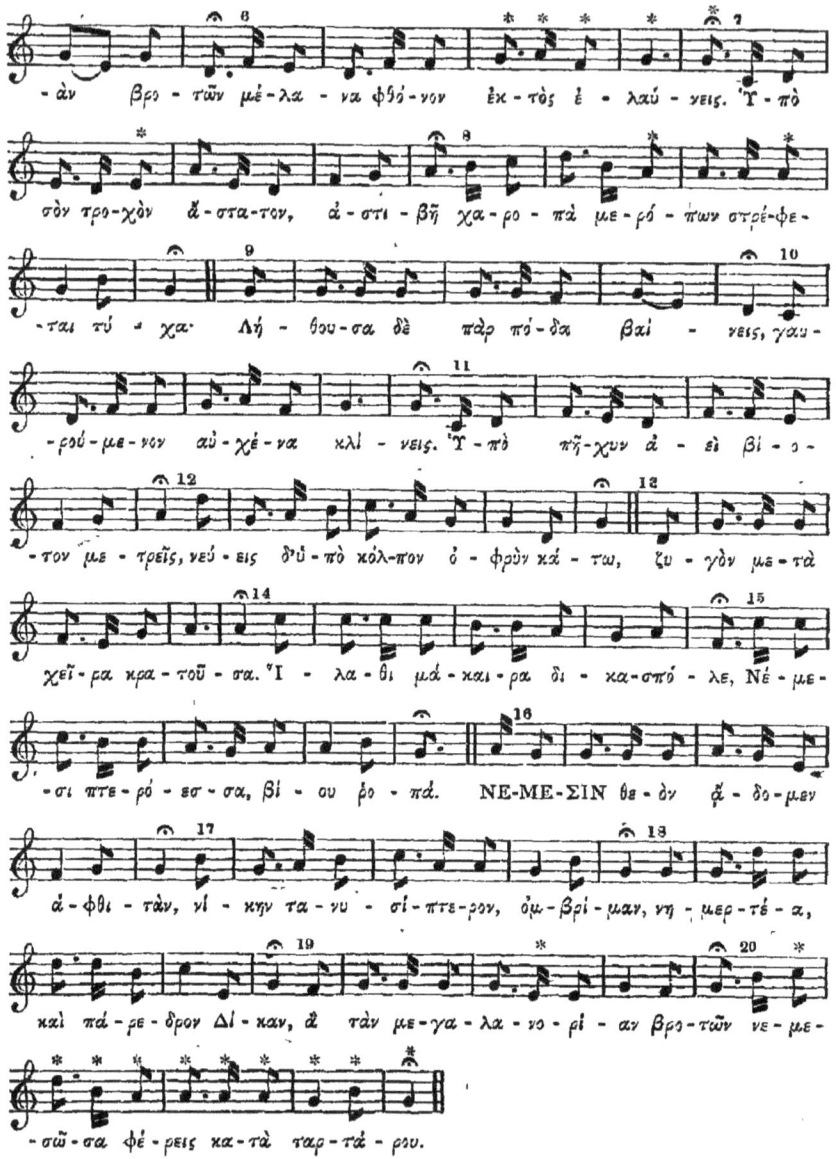

Mesomedes, p. 74. — Pour faciliter les renvois, on a numéroté, soit les vers (dans les mélodies vocales antiques), soit les *kola* ou membres de la période (dans les autres exemples). — Les notes surmontées d'un astérisque manquent dans les Mss. Je les donne d'après les conjectures de Bellermann, adoptées aussi par Westphal.

La contexture de ce chant est entièrement conforme aux principes énoncés plus haut; nous avons devant nous un mode de *sol*, un majeur, qui diffère du nôtre par l'absence d'une note sensible. On reconnaît aisément dans l'hymne de Mésomède le caractère du quatrième mode ecclésiastique ou *tetrardus*[1] (7° et 8° modes grégoriens)[2].

L'hypophrygien antique s'est conservé également dans la musique liturgique du culte protestant[3]; on le retrouve jusqu'au milieu du XVI° siècle dans une foule de mélodies profanes[4]; de nos jours même il persiste dans les chants nationaux des peuples slaves et celtiques.

AIR WENDE[5].

[1] Dans la désignation des modes du plain-chant, nous éviterons soigneusement l'emploi des termes *dorius*, *phrygius*, *lydius*, etc., employés par les théoriciens ecclésiastiques dans un sens complétement erroné.

[2] Antiennes: *Ecce apparebit*; *Lux de luce*. Introïts: *Puer natus est nobis*; *Domine ne longe*. Offertoire: *Si ambulavero*. Communions: *Domine quinque talenta*; *Venite post me*.

[3] Voici les principaux chorals luthériens de ce mode : *Ach wir armen Sünder*; *Auf diesen Tag bedenken wir*; *Gott sey gelobet und gebenedeiet*; *Komm Gott, Schöpfer*. — Psaumes des réformés français, n°⁵ 19, 27, 30, 44, 46, 57, 58, 85, 93, 103, etc.

[4] *Souterliedekens*. Anvers, 1540. Ps. 37, 51, 95, 118 (R).

[5] SCHMALER, *Volkslieder der Wenden*. Grimma, 1843, T. I, n° 280; Cf. n°⁵ 8, 51, 181, 259; T. II, n°⁵ 11, 18. — ENGEL, *Introd. to the study of national Music*. Londres, 1866, p. 40. *Kolo*, danse serbe.

AIR IRLANDAIS : *Kitty o'Hara*[1].

Les restes de l'antique mode *phrygien* (ἁρμονία φρυγιστί) ont survécu en moins grand nombre. Ils ne doivent pas être cherchés, comme on pourrait se l'imaginer, parmi les mélodies du premier mode ecclésiastique, mais bien dans le quatrième (*tetrardus*), et notamment dans la forme plagale de ce mode (8ᵉ ton grégorien); ils se trouvent ordinairement transposés à la quarte inférieure[2]. On les reconnaît aisément à la présence du bémol devant le *si*, ou à l'absence totale de la tierce aiguë du son final (dans ce cas le *si♭* est sous-entendu). Pour les remettre dans l'échelle-type, il suffit de remplacer la clef de *fa*, qu'ont les antiphonaires récents, par la clef d'*ut*.

<small>Mode phrygien.</small>

Ver-bum su-per-num pro-di-ens, a Pa-tre o-lim ex-i-ens, qui na-tus or-bi sub-ve-nis, cur-su de-cli-vi tem-po-ris.

<div align="right">Hymn. ad Mat. in Adv.</div>

Comme les chants de cette catégorie se trouvent mêlés dans l'Antiphonaire à ceux du mode de *sol*, ils ont été considérés de bonne heure comme irréguliers, et, par suite, altérés au point

[1] BUNTING, *Ancient music of Ireland*, 1840. Les autres airs de cette collection qui appartiennent au mode de *sol* sont les suivants : *The yellow bittern; The black bird; The wood-hill; I am asleep; Nora my thousand treasures; Maguires lamentation; The Kilkenny tune.*

[2] *Elegerunt apostoli Stephanum* (offert.); *Popule meus* (chant du Vendredi-Saint); *Alleluia* (lundi de Pâques). Antiennes : *Nos qui vivimus, Martyres Domini, Angeli Domini.*

de devenir souvent méconnaissables[1]. Une autre cause a contribué à leur extinction graduelle : la prépondérance toujours croissante, à mesure que l'on se rapproche des temps modernes, de la terminaison sur la tonique. Dès le XVIe siècle, le phrygien antique a complétement disparu du choral protestant. Mais, par un phénomène digne de remarque, il s'est maintenu au-delà de cette époque, dans le chant populaire; la belle cantilène phrygienne du *Credo*, notamment, a laissé des souvenirs ineffaçables chez toutes les nations catholiques de l'Occident.

Cre - do in u - num De - um, Pa - trem o - mni - po - ten - tem, fa - cto - rem cœ - li et ter - rae, vi - si - bi - li - um o - mni - um et in - vi - si - bi - li - um.

Ord. Missae.

BALLADE FLAMANDE[2].

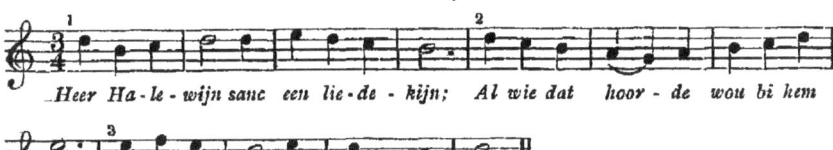

Heer Ha - le - wijn sanc een lie - de - kijn; Al wie dat hoor - de wou bi hem sijn. Al wie dat hoor - de wou bi hem sijn.

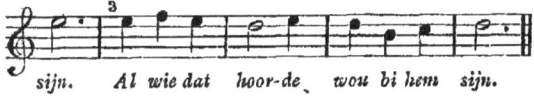

VAUDEVILLE FRANÇAIS DU XVIe SIÈCLE[3].

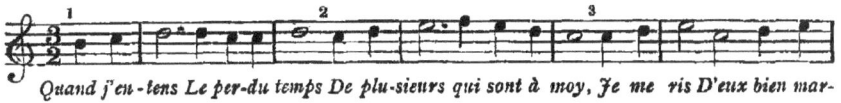

Quand j'en - tens Le per - du temps De plu - sieurs qui sont à moy, Je me ris D'eux bien mar-

[1] Cf. (Aur. Reom. ap.) GERB., I, 51-52. *Est denique undecima divisio — quod in gremio sanctae canuntur ecclesiae*. On remarquera que l'auteur (vers 850) parle de la théorie des huit tons ecclésiastiques comme d'une innovation récente : *Quidam volunt earum* [sc. *antiphonarum*] *versus cum ipsorum reciprocatione nescio sub quo neophyto conjungere tono, verumtamen mentiuntur, quia multo ante hae inventae sunt* [sc. *antiphonae*] *quam hi toni*.

[2] DE COUSSEMAKER, *Chants des Flamands de France*, p. 142.

[3] JEHAN CHARDAVOINE, *Recueil des voix de ville* (Paris, 1576), p. 110. — Cf. pp. 10, 22 (*verso*), 35, 86, 91 et 179 (*verso*) du même recueil.

ANALYSE DES MODES.

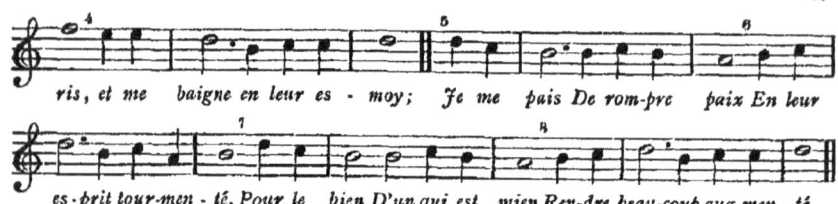

ris, et me baigne en leur es - moy; Je me puis De rom-pre paix En leur es-prit tour-men-té, Pour le bien D'un qui est mien Ren-dre beau-coup aug-men-té.

AIR IRLANDAIS : *Ploughmans whistle*[1].

Le mode *hypolydien* (ἁρμονία ὑπολυδιστί) est représenté dans le chant liturgique par des spécimens nombreux et remarquables[2]. Il répond au *tritus* ou troisième mode ecclésiastique (5ᵉ et 6ᵉ tons grégoriens); c'est un majeur différent du nôtre par le quatrième degré, lequel fait triton avec la tonique, finale de la mélodie.

Mode hypolydien.

Mon-tes et o - mnes col - les hu - mi - li - a - bun-tur: et e-runt pra-va in di - re - cta, et a-spe-ra in vi-as pla-nas. Ve-ni, Do - mi - ne, et no-li tar-da-re, al - le - lu - ia. Ant. Dom. 3. Adv.

[1] BUNTING, *Anc. mus. of Ireland*, p. 137. — Cf. les mélodies suivantes du même recueil : *Lady Iveach* (2); *Dermot and his lass* (86); *Black rose Bud* (18); *Achil air* (145); *Toby Peyton Plungsty* (128). — Airs grecs modernes, dans WEITZMANN, *Gesch. der griech. Mus.*, suppl., p. 5, nº 5; p. 6, nº 9.

[2] Antiennes : *Ecce Dominus veniet; Angelus Domini apparuit Joseph*. Introïts : *Circumdederunt me; Ecce Deus adjuvat me; Deus in loco sancto suo; Loquebar de testimoniis tuis*. Offertoires : *Expectans expectavi; Justitiae Domini; Domine in auxilium meum*.

La substitution fréquente du *si*♭ au *si*♮, motivée par la dureté de l'intonation de triton, a eu, de bonne heure, pour effet d'entamer l'intégrité du mode hypolydien. L'échelle de *fa* s'est ainsi transformée en une échelle d'*ut* transposée,

```
        Quinte.              Quarte.
    ┌─────────────────┐  ┌──────────────┐
 FA  sol  la  si♭  UT  ré  mi  FA
 UT  ré   mi  fa   SOL la  si  UT
```

entièrement semblable à l'octave lydienne, quant au placement des tons et des demi-tons, mais distincte de celle-ci par la manière dont elle se partage en quinte et quarte. De cette nouvelle octave d'*ut* est né notre majeur moderne (l'*ionicus* de Glaréan), qui, peu à peu, a supplanté l'antique hypolydien. Celui-ci, déjà très-rare dans le choral luthérien[1], ne se rencontre plus qu'à l'état sporadique dans les chants nationaux des peuples européens.

Beethoven, dans une de ses plus belles œuvres[3], a résolu le problème ardu d'adapter l'hypolydien antique au style et au goût modernes, tout en l'accompagnant d'une polyphonie rigoureusement diatonique.

Mode lydien.

Le mode *lydien* (ἁρμονία λυδιστί) des Grecs est le seul dont on ne trouve pas de vestiges certains dans le chant de l'Église catholique. La cause de cette lacune, à notre avis, est fort simple. Par suite de la réduction des sept finales à quatre, les mélodies originairement terminées sur *la*, *si* et *ut* ont été transposées, au moyen du tétracorde *synemménon*, une quinte plus bas (ou une quarte plus haut). En faisant subir une telle transposition à

[1] BELLERMANN (*Anon.*, p. 39) cite le cantique *Gottes Sohn ist kommen*.
[2] AHLSTRÖM, *Nordiska folkvisor*, n° 220.
[3] *Canzone di ringraziamento, offerta alla divinità da un guarito, in modo lidico*. Adagio du quatuor (pour instruments à cordes), œuvre 132.

l'échelle du mode lydien (*ut-ut*), la finale mélodique devient *fa*, et le son qui partage l'octave en quinte et quarte est *si* ♭.

	Quarte.			Quinte.		
Échelle-type :	UT	*ré*	*mi* FA	*sol*	*la*	*si* UT
Même échelle transposée à la quarte supérieure :	FA	*sol*	*la* SI♭	*ut*	*ré*	*mi* FA

Or, il est de règle dans le plain-chant de ne pas placer une des cordes principales du mode sur le degré variable. Dès lors, l'octave d'*ut* ne pouvait être transposée que sur l'échelle de *sol* (à la quinte aiguë ou à la quarte grave).

	Quarte.			Quinte.		
Échelle-type :	UT	*ré*	*mi* FA	*sol*	*la*	*si* UT
Même échelle transposée à la quinte supérieure :	SOL	*la*	*si* UT	*ré*	*mi*	*fa*♯SOL

Mais ici se manifestait un autre inconvénient. Le signe du dièse étant d'invention très-récente, — il n'apparaît pas avant le XVIe siècle — la notation liturgique n'offrait aucun moyen d'indiquer le demi-ton entre le septième et le huitième degré, et les cantilènes de l'antique mode lydien (*ut*) durent se confondre avec celles du mode hypophrygien (*sol*). C'est donc dans les 7e et 8e tons grégoriens qu'il faut les chercher[1].

Arrivons au groupe dorien, le dernier. Selon Gaudence, la division de l'octave *hypodorienne* ou *commune* est celle-ci :

C'est un mode de *la*, entièrement semblable à notre mineur descendant, et terminé, ainsi que les deux modes *hypo* déjà analysés, sur la fondamentale harmonique ou tonique. Maintenant,

[1] Voici quelques morceaux qui paraissent se rapporter à ce mode : *Benedictus es Domine* (hymne du sam. des quatre-temps dans l'Avent); *Adorate Deum* (intr. du 3e dim. après l'Épiph.); *Alleluia* (3e dim. après Pâques); *Alleluia* (15e dim. après la Pentecôte); *Lux aeterna* (comm. de la messe des morts). — Cf. le choral luthérien : *Gelobet seyst du Jesu Christ*, ainsi que la mélodie flamande : *Ic hoor die spiessen craken* (*Souterliedekens*, ps. 10). — L'hypothèse formulée ici, au sujet de la transposition du lydien antique, rendrait compte de l'usage du *fa*♯ dans le 8e ton grégorien, usage dont on trouve déjà des traces avant Guy d'Arezzo.

pour que l'analogie avec les groupes précédents se continuât jusqu'au bout, l'octave dorienne devrait présenter, dans une disposition inverse, les deux intervalles caractéristiques de l'octave hypodorienne, à savoir la quinte $\genfrac{}{}{0pt}{}{mi}{la}$ et la quarte $\genfrac{}{}{0pt}{}{la}{mi}$. Mais ce n'est pas là ce que nous dit Gaudence. Si nous nous en tenons à son texte, l'octave de *mi* se partagerait ainsi :

$$\overbrace{\text{MI } fa \text{ } sol \text{ } la}^{\text{Quinte.}} \overbrace{\text{SI } ut \text{ } ré \text{ MI}}^{\text{Quarte.}}$$

et sa finale ferait fonction de tonique. Certes, cela n'a rien d'impossible en soi. Remarquons toutefois qu'un tel mode semble ne pas exister dans le chant ecclésiastique. Celui-ci possède, il est vrai, un mode de *mi* : le *deuterus* authentique (3ᵉ ton grégorien); mais, après la finale *mi*, les cordes principales de ce mode sont *la* et *ut;* le 5ᵉ degré, *si*, ne vient qu'en quatrième ligne. Toutefois, ce ne serait pas là une raison suffisante pour récuser le témoignage de Gaudence, si parmi les monuments de la musique gréco-romaine, nous ne possédions heureusement plusieurs compositions doriennes, qui nous fournissent des données suffisantes pour trancher la question. De l'examen de ces morceaux, il ressortira à l'évidence : 1° que le dorien antique ne diffère en rien du 3ᵉ ton grégorien; 2° que sa finale mélodique (*mi*), tout en manifestant un caractère harmonique moins nettement prononcé que la finale des autres modes, joue le plus souvent, et notamment au début et à la conclusion du *mélos*, le rôle d'une dominante, subordonnée à la tonique hypodorienne LA; 3° qu'en conséquence, la division la plus régulière et la plus conforme à l'esprit de la théorie grecque est celle qui place le point de partage de l'octave dorienne sur la *mèse* (*la*), de manière que la quinte $\genfrac{}{}{0pt}{}{mi}{la}$ se trouve à l'aigu et la quarte $\genfrac{}{}{0pt}{}{la}{mi}$ au grave :

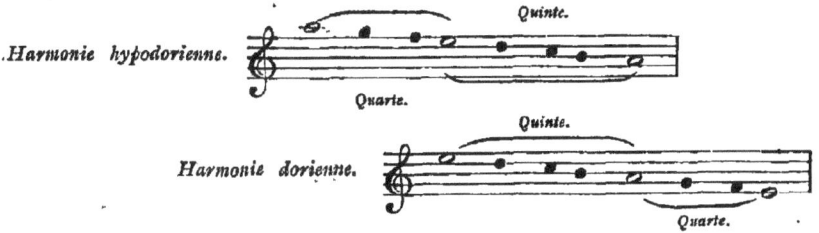

ce qui établit une assimilation complète entre le groupe dorien et les deux précédents. Nous pouvons donc admettre, en toute sécurité, que le paragraphe de Gaudence, relatif à la division de l'octave dorienne, renferme soit une erreur, soit une lacune[1].

Comme les deux harmonies du groupe dorien se sont perpétuées jusqu'à nos jours, non-seulement dans le chant de toutes les communions chrétiennes, mais aussi dans les mélodies traditionnelles des peuples occidentaux, il suffira de transcrire ici les spécimens qui nous sont parvenus en notation grecque. Nous commençons par ceux du mode *hypodorien* (ἁρμονία ὑποδωριστί).

Mode hypodorien.

Prélude[2].

v. 260 apr. J. C.

Exercice ou accompagnement instrumental (κροῦσις).

Mélodie instrumentale.

[1] Dans la première hypothèse, il faudrait lire comme suit (p. 19, l. 34 — p. 20, l. 4) : « τέταρτον τὸ ἀπὸ ὑπάτης μέσων ἐπὶ νήτην διεζευγμένων, συγκείμενον ἐκ τοῦ πρώτου τῶν « διὰ τεσσάρων καὶ τετάρτου τῶν διὰ πέντε. » Dans la seconde hypothèse, qui me paraît plus probable, bien que le changement à faire soit plus grand, l'octave dorienne, de même que l'hypodorienne, serait divisée de deux manières (1° MI-*la*-MI; 2° MI-*si*-MI); et le texte porterait ce qui suit : « τέταρτον τὸ ἀπὸ ὑπάτης μέσων ἐπὶ νήτην διεζευγμένων, συγκεί- « μενον ἐκ τοῦ πρώτου τῶν διὰ τεσσάρων καὶ τετάρτου τῶν διὰ πέντε ἢ ἐκ τοῦ πρώτου τῶν « διὰ πέντε καὶ πρώτου τῶν διὰ τεσσάρων. »

[2] Ce morceau et les deux suivants sont tirés du traité anonyme. Westph., *Metr.*, I, supp., p. 50-54. — Vinc., *Not.*, p. 60-64. — Bell., *Anon.*, §§ 98, 99, 101.

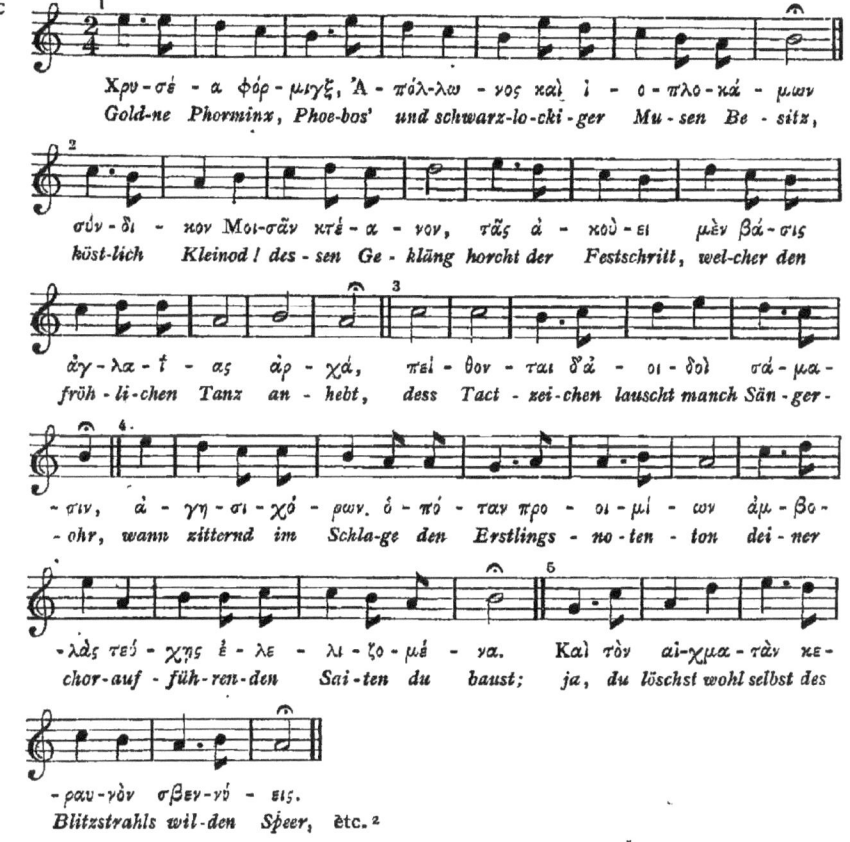

Le mode hypodorien correspond exactement à l'*aeolius* de Glaréan, aux 9ᵉ et 10ᵉ modes du plain-chant. Il se retrouve dans la plupart des chants du *protus* (1ᵉʳ et 2ᵉ tons grégoriens), bien que l'échelle *théorique* de ce mode soit

<p style="text-align:center">ré *mi fa sol* la *si♮ ut* ré.</p>

En effet, il est à remarquer que presque toujours le sixième degré est, ou bien abaissé par le *bémol*, — ce qui produit une

[1] Kircher, *Musurgia universalis*, I, p. 541. Voir plus haut, p. 6. — Le rhythme est noté d'après la *schéma* de J. H. H. Schmidt, *Eurhythmie*, p. 398.

[2] La mélodie du dernier vers de la strophe est perdue.

octave de *la*, transposée à la quinte inférieure — ou bien totalement éliminé. Dans le dernier cas, c'est encore la sixte mineure que l'on doit sous-entendre[1].

Nous venons de parler de la suppression du sixième degré dans le mode hypodorien. On a pu remarquer, par les exemples ci-dessus, qu'elle est de règle chez les musiciens antiques dont nous possédons quelques fragments. Ce trait caractéristique, qui se reproduit avec une fidélité surprenante dans les mélodies mineures de la plupart des peuples européens[2], semble être dans la nature de ce mode; car il n'est pas possible de supposer qu'il se soit transmis d'âge en âge par une tradition continue. On peut le définir théoriquement, en disant que le mode mineur dans sa forme antique est *hexaphone*, c'est-à-dire tiré d'une progression de quintes et quartes ne dépassant pas le *sixième* terme :

ut sol ré LA *mi si*

la tonique étant le quatrième terme de la série. L'élimination systématique de l'un des sons extrêmes de la série diatonique se présente dans plusieurs modes, ainsi qu'on le verra plus loin.

Nous passons aux exemples du mode *dorien* (ἁρμονία δωριστί). Mode dorien.

[1] Antiennes : *Veniet Dominus; O Sapientia; Canite tuba in Sion; Ecce veniet desideratus.* Introïts : *Ecce advenit dominator; Dominus fortitudo plebis suae; Da pacem Domine sustinentibus te; Justus ut palma florebit.* Offertoire : *Super flumina Babylonis.* Hymnes : *O gloriosa virginum; Audi benigne conditor*, etc. Le vrai mode de *ré*-tonique (entièrement distinct du mode de *ré*-dominante, le phrygien antique) n'apparaît que dans un fort petit nombre de compositions liturgiques, et *seulement sous la forme authentique* (Cf. *Ave maris stella; Crux fidelis*); son prétendu plagal, le 2ᵉ grégorien, est toujours un 10ᵉ, c'est-à-dire un mode de *la* : en effet, le *si*♮, son caractéristique de l'octave de *ré*, n'existe que dans quelques morceaux d'une pureté douteuse. Ce mode n'a pris une grande extension que vers la fin du moyen âge; il a fleuri principalement au XVIᵉ siècle. Cf. *Souterliedekens*, ps. 5, 14, 17, 23, 24, 30, 34, 43, 46, 52, 82, 84, 100, 111, 112, 116, 123, 136 (authentiques); 22, 28, 53, 58, 70, 71, 74, 75, 76, 85, 87, 119, 128, 148 (plagaux). — Psaumes des réformés, nᵒˢ 2, 5, 8, 9, 11, 12, 13, 14, 20, 24, 28, 33, 37, 41, 45, 48, 50, 53, 59, 62, 64, 67 (auth.); 7, 23, 40, 61 (plag.), etc. — C'est le seul mode ecclésiastique pour lequel il n'existe point d'équivalent parmi les harmonies antiques; on doit y voir en conséquence une formation secondaire.

[2] *Souterliedekens*, ps. 3, 33, 40, 45, 49, 62, etc. — CHARDAVOINE, pp. 1, 20, 29, 30, 50, 56, etc. — AHLSTRÖM, *Nordiska folksvisor*, nᵒˢ 26, 42, 48, 54, 67, 101, 162, 185, 269, etc. — FÉTIS, *Hist. gén. de la mus.*, T. I, airs finnois, p. 45-47. — Air grec moderne dans WEITZMANN, *Gesch. der griech. Mus.*, supp., p. 5, nᵒ 4.

HYMNE A HÉLIOS[1].

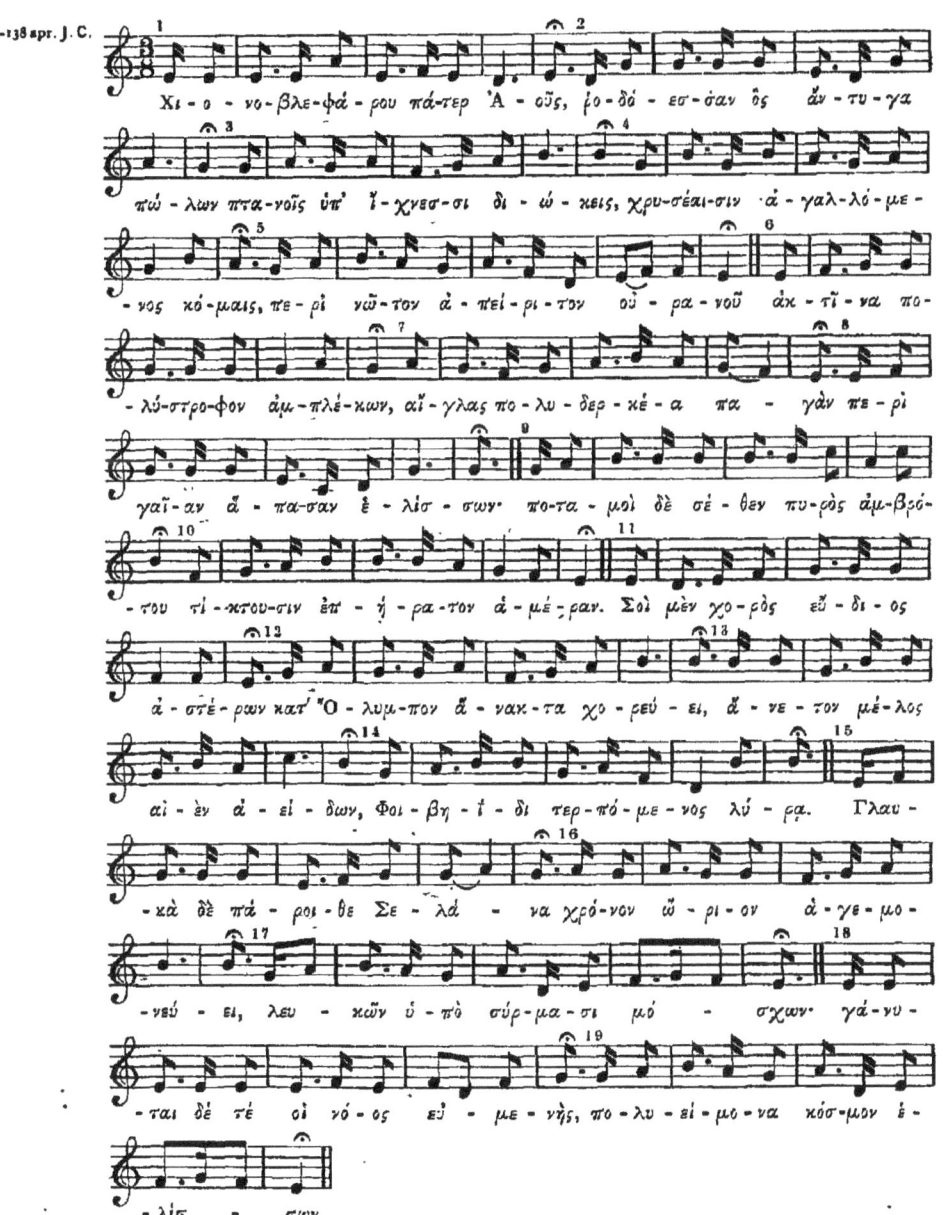

[1] WESTPHAL, *Metrik*, I, supp., p. 57. — BELLERMANN, *Hymnen*, p. 70.

ANALYSE DES MODES.

Hymne a la Muse[1].

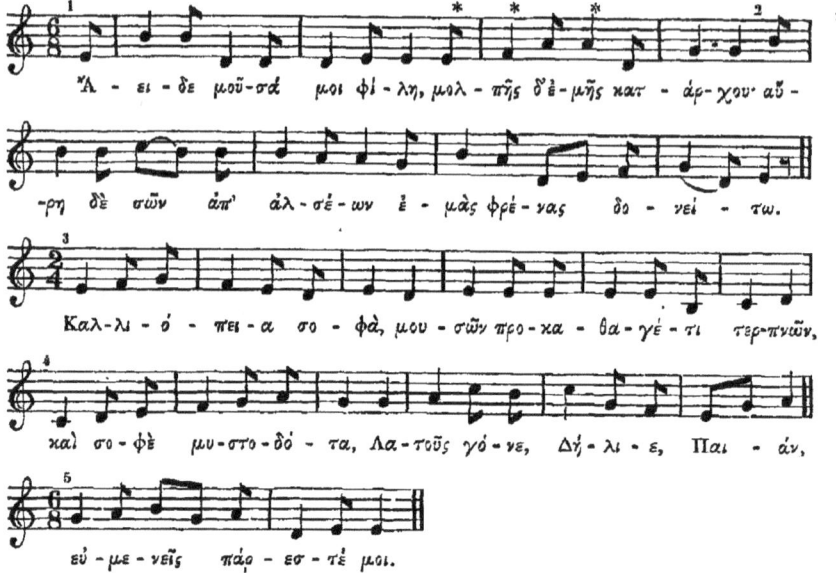

Hymne d'Homère a Déméter[2].

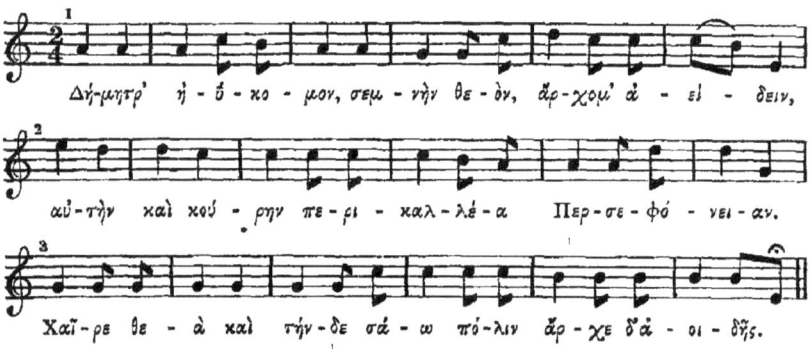

Comme tous les modes non terminés sur une tonique, le dorien a disparu presque complétement dès les premiers âges de l'art harmonique. Mais il a survécu jusqu'à l'époque actuelle,

[1] Westphal, *Metrik*, I, supp., p. 54. — Bellermann, *Hymnen*, p. 68.
[2] Marcello, *Salmo XVIII*. Voir plus haut, p. 6.

non-seulement dans le chant religieux de toutes les nations chrétiennes¹, mais aussi dans leurs anciennes mélodies profanes².

Mode mixolydien.

Reste le mode *mixolydien* (ἁρμονία μιξολυδιστί). Nous n'en avons aucun spécimen parmi les fragments antiques, car il est difficile de considérer, avec Westphal, comme de véritables mélodies, les deux passages suivants, insérés dans le traité anonyme³, et qui se terminent sur la finale mixolydienne.

v. 260 ap. J. C.

Ce sont là de simples exercices, présentant une succession de sons presque mécanique, rhythmée en deux manières différentes, et qui, dans l'intention de leur auteur, devaient s'enchaîner, sans interruption, aux petites mélodies qui suivent. Bien que l'octave de *si* soit rejetée par la plupart des théoriciens du chant ecclésiastique, comme étant inharmonique⁴, les débris du mode mixolydien, plus ou moins déguisés sous une transposition à la quinte inférieure, existent très-nombreux dans l'Antiphonaire romain. Ce sont les chants du *deuterus* plagal (4ᵉ ton grégorien) qui ont le *si* ♭, ou dans lesquels la quinte aiguë de la finale ne se fait pas

1 Exemples dans le chant catholique. Antiennes : *Domine ut video; Dum esset rex; Et ecce apparuerunt ei; Fidelis servus*. Introïts : *Repleatur os meum; Dum clamarem; Cognovi Domine; Timete Dominum*. Offertoires : *Exulta satis*. Hymnes : *Crudelis Herodes; Pange lingua*, etc. Dans le choral luthérien : *Aus tiefer Noth schrei ich; Als Jesus an dem Kreuze hing; Es will uns Gott genädig seyn; Herzlich thut mir verlangen; Mitten wir im Leben sind*. Dans les psaumes des réformés : nᵒˢ 17, 26, 31, 51, 63, 69, 71.

2 *Souterliedekens*, ps. 27, 35, 69, 89, 91, 102, 118 (E), 138, 149. — SCHMALER, *Volkslieder der Wenden*, T. I, nᵒ 144; T. II, nᵒˢ 10, 132, 182. — AHLSTRÖM, *Nordiska folkvisor*, nᵒˢ 87, 136, 154, 177, 237, 289. — Cf. DE LA BORDE, *Essai sur la musique* (Paris, 1780), chanson néo-hellénique, T. II, p. 429.

3 METRIK, I, supp., p. 50-54. — BELLERMANN, §§ 97, 100.

4 Il est vraiment affligeant de voir des écrivains comme Bellermann et Helmholtz contribuer par l'autorité de leur nom à perpétuer des erreurs que le simple examen des faits suffit à réfuter. Une de ces erreurs est la prétendue non-existence des modes de *si* et de *fa* dans le chant liturgique de l'Église romaine.

entendre[1]. Pour remettre ces cantilènes dans l'échelle-type, il suffit de changer la clef de *fa* en clef d'*ut;* c'est ce qui a été fait pour l'exemple suivant :

Vir-gi-nis pro-les o - pi-fex-que matris, vir-go quem ges-sit pe-pe-rit-que vir-go,

vir-gi-nis fe-stum ca-ni-mus trophaeum, ac-ci-pe vo-tum.

Hymn. de Virg.

L'identité absolue des chants de cette espèce avec ceux de la *mixolydisti* antique est établie par la notice suivante de Plutarque : « l'athénien Lamprocle démontra que l'échelle mixo- « lydienne n'avait pas la *diazeuxis* (disjonction) à l'endroit où « se l'imaginaient la plupart [des musiciens], mais bien à l'in- « tervalle le plus aigu de ladite échelle. Il fixa en conséquence « l'octave mixolydienne dans sa forme actuelle : de la *paramèse* « à l'*hypatè hypaton*[2]. » Le sens de ces lignes, au premier abord assez énigmatique, a été élucidé par Westphal avec une admirable perspicacité. (vers 475 av. J.-C.)

Pour que la méprise dont parle Plutarque pût se produire, il fallait : 1° que l'échelle mixolydienne fût incomplète; 2° que le son omis fût le cinquième degré de l'octave de *si*, quinte mineure aiguë de la finale. En effet, l'absence d'aucun autre son n'empêcherait de reconnaître le lieu de la disjonction[3]. Au contraire,

[1] Antienne : *Ecce lignum crucis.* Introïts : *Nos autem gloriari; Misericordia Domini.* Offertoires : *Terra tremuit; Oravi Deum.* Communions : *Memento verbi tui; Feci judicium.* Alleluia de l'Ascension : *Ascendit Deus.* Répons : *Qui Lazarum,* etc.

[2] *De Mus.* (Westph., § XIII).

[3] Voici l'explication théorique de ce fait. L'échelle diatonique est tirée d'une progression de six quintes (voir p. 129, note 3), progression dont les deux termes extrêmes forment toujours un intervalle de triton : *ut-fa♯, fa♮-si, si♭-mi,* etc.; la *paramèse*, son supérieur de la *diazeuxis* et du triton, est le *septième* terme (le dernier à droite) de la série. Si l'on élimine un de ces termes extrêmes, la série, réduite à six sons, ne renfermera plus d'intervalle de triton, et se confondra avec l'une des séries voisines. Or, comme il n'y aura plus de septième terme, la disjonction ne sera pas reconnaissable.

si l'on supprime le degré en question, la forme de l'octave mixolydienne devient celle-ci :

demi-ton — ton — ton — *tierce mineure* — ton — ton

et l'on remarquera que ces intervalles répondent non-seulement aux sons de l'octave mixolydienne, dans laquelle on trouve la disjonction entre le septième et le huitième degré (en montant) :

SI *ut ré mi* SOL *la* SI

mais aussi à ceux de l'octave dorienne, qui a la disjonction entre le quatrième et le cinquième degré :

MI *fa sol la* *ut ré* MI.

Pour *la plupart* des musiciens dont il est question dans le passage de Plutarque, l'échelle mixolydienne n'était donc pas SI *ut ré mi* — *sol la* SI, mais bien MI *fa sol la* — *ut ré* MI ; en d'autres termes, ils la croyaient identique avec celle du mode dorien. Mais quand, plus tard, on chercha à compléter l'octave mixolydienne, on s'aperçut que le son à intercaler était, non pas la quinte juste (*diapente*) de la finale, mais bien sa quinte mineure (*tritonum*) ; dès lors aucun doute ne pouvait plus subsister au sujet de la place de la *diazeuxis*. Ce fut là l'objet de la découverte du musicien athénien, maître de Sophocle.

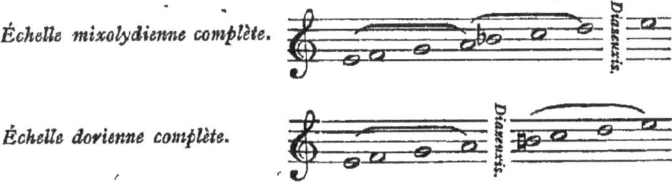

Échelle mixolydienne complète.

Échelle dorienne complète.

490-480 av. J.-C. Eh bien, il se trouve que la forme incomplète du mode mixolydien, employée en Grèce jusqu'au temps des guerres médiques, se rencontre fréquemment dans les cantilènes ecclésiastiques. Il y a donc lieu de supposer qu'elle ne fut pas abandonnée après la découverte de Lamprocle, mais que l'on continua à s'en servir concurremment avec la forme complète ; à moins d'admettre que toutes les mélodies liturgiques de cette espèce ne remontent au

V^e siècle avant J. C., ce qui n'est guère probable. Voici un spécimen de cette *mixolydisti* hexaphone :

Remarquons encore que la confusion signalée par Plutarque, au sujet du dorien et du mixolydien, s'est renouvelée plus tard[2], et dure encore de nos jours. On peut même dire qu'elle s'est aggravée, puisque toutes les mélodies mixolydiennes, incomplètes ou non, sont considérées comme appartenant au mode de *mi*, et traitées comme telles par les harmonisateurs du plain-chant. Et cependant, si, dans son échelle mélodique, le mixolydien montre des affinités avec le dorien, il n'en est pas de même lorsqu'on envisage son caractère harmonique, si nettement déterminé par la contexture de ses cantilènes. A cet égard sa parenté avec le phrygien et l'hypophrygien est évidente, et constatée d'ailleurs par les anciens théoriciens du chant ecclésiastique[3]. *La finale mixolydienne a le caractère d'une médiante;* en d'autres termes, elle se trouve sous la dépendance d'un son fondamental qui est SOL, tonique commune des modes phrygien et hypophrygien.

v. 117 apr J.C.

[1] Autres exemples. Introïts : *Prope es tu; Reminiscere; Resurrexi; In voluntate tua.* Hymnes : *Creator alme siderum; Decora lux; Jesu dulcis memoria* [*Te lucis ante terminum*]. *Gloria* de la Messe *in duplicibus*.

[2] Les polygraphes du II^e et du III^e siècles, Lucien de Samosate, Apulée, Pollux, Athénée, ne nomment pas la *mixolydisti* (non plus que Cassiodore, au VI^e siècle); sous l'empire romain elle passait probablement pour une subdivision de la *doristi*. Ptolémée ne la cite pas parmi les harmonies en usage de son temps. — Les deux modes étaient fréquemment associés dans la tragédie attique. Cf. PLUT., *de Mus.* (W., § XIII).

[3] La mélodie phrygienne du *Credo* passe au mode mixolydien pour la conclusion du morceau. — La psalmodie du 7^e ton grégorien (mode de *sol*) appartient originairement au mode de *si*. Cf. DE VROYE et V. ELEWYCK, *De la mus. relig.*, p. 25. — A Notre-Dame « de Paris on prend souvent le 7^e ton, avec son faux-bourdon, pour les antiennes du 4^e. « Après le psaume ou le cantique [du 4^e ton, c'est-à-dire du mode de *mi*], l'antienne « [du mode de *si*] sonne très-mal et paraît, comme elle l'est effectivement, totalement « étrangère à la psalmodie. » POISSON, *Traité du ch. grég.*, part. II, p. 264-265.

L'antique harmonie *mixolydisti* appartient donc au groupe phrygien. Cette parenté semble être contredite par Gaudence, lequel divise l'octave mixolydienne de la manière suivante :

$$\underbrace{\text{SI } ut \; ré \; \text{MI}}_{\text{Quarte.}} \; \underbrace{fa \; sol \; la \; \text{SI}}_{\text{Quinte.}}$$

ce qui donne à la finale *si* le caractère d'une dominante, dépendant de la tonique MI. Mais on ne doit pas oublier qu'il ne s'agit chez cet auteur que de la division de l'octave en consonnances (ou *symphonies*) plus petites. Or, la fondamentale harmonique du mode mixolydien produisant avec la finale un intervalle *diaphone* (sixte mineure ou tierce majeure), la théorie antique n'en pouvait tenir aucun compte. Remarquons, au surplus, que ce son fondamental ne saurait d'aucune manière être la quarte de la finale, sans quoi le mixolydien hexaphone n'aurait différé en rien du dorien. Or, nous savons que dès l'origine on a attribué aux deux modes un caractère expressif, et partant harmonique, entièrement opposé.

Comme la plupart des harmonies non terminées sur une tonique, le mixolydien antique s'est éteint au moyen âge. Il est étranger au choral protestant; dans les anciens chants nationaux, je n'en ai trouvé qu'un seul exemple, l'air suédois suivant[1] :

Des mélodies se terminant sur la tierce ont reparu dans le chant national des peuples modernes. Elles semblent s'être produites sous l'influence directe de la musique polyphone des deux derniers siècles, et n'ont en conséquence rien de traditionnel[2].

[1] GRÖNLAND, *Alte schwedische Volksmelodien*, 24. — Cf. une chanson française du sire de Coucy dans les *Essais* de DE LA BORDE, II, p. 287.

[2] Westphal a signalé cette terminaison dans les mélodies populaires de l'Allemagne

Nous venons d'analyser les sept modes usuels, dont les noms correspondent à ceux des sept formes de l'octave, enseignées par les théoriciens de l'époque romaine. Au lieu des termes *hypodoristi*, *hypophrygisti*, *hypolydisti*, les écrivains et les poëtes grecs antérieurs à la conquête macédonienne emploient d'autres dénominations, accompagnées parfois d'épithètes inusitées dans la nomenclature plus récente. On lit dans l'*Onomasticon*, que Pollux compila, d'après des sources fort anciennes, au II^e siècle de notre ère : « les harmonies principales sont la *dorienne* (Δωρίς), « l'*ionienne* ou *iastienne* (Ἰάς) et l'*éolienne* (Αἰολίς)¹. » Athénée a un passage analogue² ; en outre il nous apprend, d'après Héraclide, que l'*éolienne* et l'*hypodorienne* ne sont qu'une seule et même harmonie³. Pour l'*ionienne* un témoignage aussi explicite fait défaut ; mais une foule d'indices nous révèlent l'espèce d'octave correspondant à ce mode : c'est *sol*. En effet, l'*iasti* est nommée par Pollux en compagnie de la *doristi* (*mi*), de la *phrygisti* (*ré*), de la *lydisti* (*ut*) et de l'*aiolisti* ou *hypodoristi* (*la*)⁴ ; dans un passage de la *République* de Platon, elle figure à côté de la *mixolydisti* (*si*) et de l'*hypolydisti*, appelée ici *chalara-lydisti* (*fa*) ; on ne peut donc l'identifier avec aucune de ces six harmonies. Enfin, il est à remarquer qu'aucun document ne donne à la fois les termes *iasti* et *hypophrygisti*. De tout cela nous devons conclure à l'identité absolue des deux modes, laquelle, au reste, n'a plus été contestée depuis les travaux de Boeckh⁵.

338 av. J. C.

Harmonies éolienne et ionienne.

On peut déterminer avec précision l'époque où ces changements se sont opérés. Platon, vers la fin de la guerre du Péloponnèse, se sert encore des anciennes dénominations ; son disciple Aristote et le contemporain de celui-ci, Héraclide du Pont, disent déjà *hypodorien* à la place d'éolien, *hypophrygien* au lieu d'ionien (iastien),

400.

v. 330.

(*Métrik*, I, p. XIII-XVI et *passim*); elle existe aussi dans celles de l'Espagne et du Portugal (d'où elle a passé en Amérique).

¹ Liv. IV, 9, 4.
² Liv. XIV, p. 624.
³ « Les Éoliens affectionnent le caractère du mode hypodorien ; en effet, suivant « Héraclide, ce mode n'est autre que celui qu'on appelle éolien. » *Ib.*
⁴ *Ib.* — Ce sont les cinq modes propres à la musique citharodique.
⁵ *De metris Pindari*, III, 8, p. 225-230. — Cf. BELLERMANN, *Anon.*, p. 37 ; *Tonleitern u. Musiknoten der Griechen*, p. 10. — WESTPHAL, *Geschichte*, p. 169 ; *Metrik*, I, p. 278-279.

hypolydien pour lydien relâché. Avant le règne d'Alexandre les sept harmonies s'appelaient donc :

éolienne (αἰολιστί), mode de *la;*
ionienne ou *iastienne* (ιαστί), mode de *sol;*
lydienne relâchée (χαλαρὰ λυδιστί), mode de *fa;*
dorienne (δωριστί), mode de *mi;*
phrygienne (φρυγιστί), mode de *ré;*
lydienne (λυδιστί), mode d'*ut;*
mixolydienne (μιξολυδιστί), mode de *si.*

Un passage célèbre de la *République* de Platon[1], reproduit plus loin en entier, nous fait connaître quelques autres termes et épithètes de même genre. Nous avons deux commentaires de ce document, l'un de Plutarque[2], l'autre d'Aristide Quintilien, celui-ci accompagné d'échelles notées[3]; la simple juxtaposition des trois séries de dénominations suffit pleinement pour nous renseigner sur la signification de celles-ci.

[1] Liv. III, p. 398.
[2] *De Mus.* (Westph., § XIII).
[3] Page 22. Plus d'une fois encore nous aurons l'occasion de revenir sur ces échelles, l'un des monuments les plus instructifs de la littérature musicale des Grecs. Aristide les attribue aux musiciens de l'époque la plus reculée (πάνυ παλαιότατοι). Elles sont disposées d'après le genre enharmonique et notées dans le ton lydien (c'est-à-dire à la quarte supérieure), une seule exceptée; deux d'entre elles ne remplissent pas l'intervalle d'octave. Nous les donnons sous leur forme diatonique complète, et transcrites dans l'échelle-type. Ainsi que le lecteur s'en convaincra plus tard, une pareille transcription n'entraîne aucune chance d'erreur, aucune incertitude. Les sons suppléés sont en *italiques.*

[*Hypo*]*lydisti* : FA MI *ré* UT SI LA *sol* FA.
Doristi : MI *ré* UT SI LA *sol* FA MI (*ré*).
Phrygisti : RÉ UT SI LA *sol* FA MI RÉ.
Mixolydisti : SI *la sol* FA MI RÉ UT SI.
Syntono-lydisti : LA SOL *fa* MI *ré* UT SI *la.*
Iasti : SOL *fa* MI *ré* UT SI *la* SOL.

Nous devons prévenir le lecteur que l'ordre des termes *syntono-lydisti* et *iasti* est interverti dans le texte d'Aristide. Nous le rétablissons d'après la correction de Westphal (Cf. *Metrik*, I, p. 472-474, *Geschichte*, p. 27, et *Plutarch*, p. 87), correction qui ne peut être logiquement combattue, dès que l'on admet, avec Boeckh, Bellermann et Fortlage, l'identité de l'*iasti* et de l'*hypophrygisti*.

PLATON :	PLUTARQUE :	ARISTIDE :	*Finales :*
Mixolydisti	*Mixolydisti*	*Mixolydisti*	SI.
Syntono-lydisti	*Lydisti*	*Syntono-lydisti*	LA.
Chalara-iasti	*Iasti*	*Iasti*	SOL.
Chalara-lydisti	*Épaneimène-lydisti*	*Lydisti*	FA.
Doristi	*Doristi*	*Doristi*	MI.
Phrygisti	(Manque)	*Phrygisti*	RÉ.

Résumons rapidement le résultat de cet examen comparatif. Aucune difficulté en ce qui concerne la *mixolydisti*, la *doristi* et la *phrygisti;* la finale de ces harmonies est bien celle que nous font connaître tous les théoriciens. L'*iasti* (mode de *sol*) est accompagnée chez Platon du terme *chalara* (*relâchée*), qui sert à la distinguer d'une autre harmonie, identique, comme nous le verrons plus loin, avec la *mixolydisti*. Dans le cas actuel, l'épithète ne modifie aucunement la signification du nom suivant; *chalara-iasti* et *iasti* sont absolument synonymes. Il en est autrement quand le même terme (ou son équivalent *épaneimène*) se joint à *lydisti;* en effet la *chalara-lydisti* ou l'*épaneimène-lydisti* désignent l'octave de *fa*, notée tout au long dans le commentaire d'Aristide Quintilien, tandis que, d'après tous les théoriciens, la *lydisti*, sans épithète, correspond à l'octave d'*ut*, laquelle ne figure pas parmi les échelles d'Aristide. Nous devons donc attribuer à une erreur des copistes — ou d'Aristide lui-même — l'omission du qualificatif. Remarquons, avant d'aller plus loin, que le terme *chalara* s'applique exclusivement à des modes finissant sur une tonique, tandis que les trois modes dont la terminaison se fait sur une dominante n'ont aucune désignation accessoire, ni chez les écrivains de l'âge classique, ni chez les auteurs plus récents.

<small>Harmonie *chalara-lydisti*.</small>

Maintenant quelle est cette harmonie *syntono-lydienne* (συντονο-λυδιστί), dont la finale mélodique (*la*) coïncide avec celle de l'*aiolisti* (ou *hypodoristi*)? Le texte de Plutarque porte simplement *lydisti;* mais, d'une part, le lydien simple (mode d'*ut*) est absolument négligé par Platon et par son commentateur inconnu, copié par Aristide; d'autre part, la signification de l'adjectif σύντονος (*tendu*), tout à fait opposée à celle de χαλαρά ou ἀνειμένη (*relâchée*), ne

<small>Harmonie *syntono-lydisti*.</small>

permet pas de supposer que la disposition des deux harmonies lydiennes de Plutarque doive être intervertie dans le tableau précédent. Une troisième circonstance enfin nous prouve qu'il s'agit bien chez Plutarque de la *syntono-lydisti*. Le premier usage de l'harmonie en question y est attribué à un personnage mythique, nommé Anthippe; or, Pollux nous dit positivement que cet Anthippe fut l'inventeur de la *syntono-lydisti*[1]. Nous devons donc supposer dans l'énumération de Plutarque une omission analogue à celle qui vient d'être constatée chez Aristide, et, au lieu de *lydisti*, nous y lirons le terme complet *syntono-lydisti*. L'absence de l'*aiolisti* parmi les harmonies mentionnées par Platon nous porterait à croire tout d'abord à une identité complète des deux modes. Mais d'une part, ainsi qu'on le verra plus loin, l'*aiolisti* est comprise par Platon dans le terme générique de *doristi*, qui pour lui est synonyme d'*harmonie hellénique*, nationale, par opposition aux modes d'origine étrangère. D'autre part, il n'est pas présumable que l'on ait abandonné une dénomination indigène, pour lui substituer le nom d'un peuple barbare et méprisé des Grecs. Nous nous rallierons donc de tout point à l'opinion de Westphal. Selon ce savant philologue, l'harmonie *syntono-lydisti* n'a de commun avec l'*aiolisti* que sa terminaison sur la mèse de l'échelle-type (*la*); elle en diffère complétement par le caractère harmonique, et est apparentée à cet égard avec les modes lydien et hypolydien. En d'autres termes, ses mélodies se rapportent à la tonique FA, et se terminent sur un son qui a le caractère d'une médiante[2]. Cette conjecture est appuyée par une petite mélodie de l'Anonyme[3], terminée sur *la*, mais d'un caractère harmonique absolument étranger au mode éolien ou hypodorien.

Elle est confirmée, en outre, par l'existence de quelques chants

[1] « Les harmonies propres à l'*aulétique* sont la *dorienne*, la *phrygienne*, la *lydienne* et « l'*ionienne*; de plus la *syntono-lydisti*, inventée par Anthippe. » IV, 10, 2.

[2] BELLERMANN (*Anon.*, p. 39; *Tonleit. u. Musikn. der Gr.*, p. 10) identifie la *syntono-lydisti* et l'*hypolydisti*, ce qui ne se concilie point avec les données fournies par Aristide.

[3] WESTPHAL, *Metrik*, supp., p. 52-53. — BELLERMANN, § 104.

analogues dans la liturgie catholique. Citons comme exemple l'antique psalmodie du 5ᵉ ton grégorien :

ainsi que le morceau suivant, dont le fond mélodique se reproduit, avec des variantes plus ou moins considérables, dans une foule de compositions liturgiques. Celles-ci sont attribuées, par les théoriciens actuels[1], au 10ᵉ mode ecclésiastique (2ᵉ ton grégorien). On les reconnaît sans difficulté, non-seulement à leur allure particulière, mais aussi parce qu'elles sont ordinairement notées sans transposition.

En dehors de cette catégorie de chants, la *syntono-lydisti* ne paraît avoir laissé aucune trace dans la musique homophone des peuples européens.

[1] Au temps d'Aurélien de Réomé (850), ces graduels étaient considérés comme appartenant au *deuterus* plagal ou 4ᵉ mode grégorien (GERB., *Script.*, I, p. 48-49 *unde non incongruum videtur — confitemini Domino*); et en effet, la mélodie de leurs versets n'est qu'une amplification très-ornée de la psalmodie du quatrième. Ils étaient donc notés alors à la quarte inférieure, et l'échelle du *deuterus* plagal se modifiait de la manière suivante :

<p align="center">Finale.
si ut ré MI fa♯ sol la · si.</p>

Le fait que nous venons de signaler est un de ceux qui prouvent l'existence du *fa*♯ dans le chant catholique, dès le IXᵉ siècle.

Harmonie
syntono-iasti.

v. 490 av. J. C.

On a vu plus haut que les épithètes χαλαρά et ἀνειμένη (relâchée) se joignent à *iasti* aussi bien qu'à *lydisti*. Il en est de même de la qualification opposée σύντονος (tendu). Dans les vers suivants, qui nous sont transmis par Athénée, le vieux poëte Pratinas fait allusion à un mode *syntono-iastien*.

« Ne t'occupe point de chant *ionien*, soit *tendu* (σύντονον), soit *relâché* (ἀνειμέναν);
« mais, cultivant le terrain intermédiaire, attache-toi à la mélodie éolienne [1]. »

Si nous admettons que ces expressions aient eu pour les Grecs un sens déterminé, ce qui n'est guère contestable, nous devons nous rallier à l'opinion de Westphal et placer la finale mélodique de la *syntono-iasti* une tierce majeure au-dessus de celle de la *chalara-iasti*. Le parallélisme des épithètes le veut ainsi. En effet, les trois termes du problème déjà connus étant ceux-ci :

Chalarà-lydisti = FA (tonique); *Syntono-lydisti* = LA (médiante);
Chalara-iasti = SOL (tonique);

le terme complémentaire sera :

Syntono-iasti = SI (médiante).

v. 470.

L'harmonie *syntono-iastienne* serait donc absolument identique avec la *mixolydienne*. A l'appui de cette conjecture, nous rappellerons un vers des *Suppliantes* d'Eschyle, dans lequel il paraît être fait allusion à ce mode :

Exhalant en harmonie ionienne mes accents, plaintifs comme ceux du rossignol,
Je me déchire le visage jusqu'au sang.... [2]

Il ne peut s'agir ici de la *chalara-iasti*, qui ne figure nulle part parmi les harmonies propres à l'expression des sentiments douloureux, tandis que la *mixolydisti* est la principale entre

[1] WESTPHAL, *Metrik*, I, 285; *Geschichte*, pp. 26, 30, 182. — W. interprète ces vers de la manière suivante : « Ne fais point usage du mode de *sol* (*aneimène-iasti*) ni du « mode de *si* (*syntono-iasti*), mais choisis plutôt le mode de *la* (*aiolisti*) placé entre les « deux premiers. » J'éprouve, pour ma part, quelque difficulté à admettre que le poëte ait fait allusion à ces détails purement techniques. J'inclinerais plutôt à croire qu'il a voulu mettre en relief le caractère (*éthos*) différent des trois modes. En effet, on verra plus loin que la *chalara-iasti* a un *éthos excitant* et la *mixolydisti* (= *syntono-iasti*) un *éthos amollissant énervant*, tandis que l'*aiolisti* a un *éthos moyen* ou *calmant*. Entendues dans ce sens, les paroles de Pratinas équivaudraient à un conseil de ce genre : « Ne t'adonne « pas aux compositions tragiques et sévères, pas davantage au genre passionné; préfère « plutôt le style moyen et calme. »

[2] V. 69, troisième strophe du chœur d'entrée (*parodos*).

celles-ci. Remarquons ensuite que la *syntono-iasti* est mentionnée précisément par un contemporain d'Eschyle, Pratinas. Enfin n'oublions pas que le mode de *si* était un de ceux dont on se servait de préférence dans la tragédie. Selon toute probabilité, l'ionien plaintif d'Eschyle n'est autre que le mixolydien. Mais cette identité absolue ne put être reconnue qu'après la découverte de Lamprocle, et ainsi s'explique l'abandon de la dénomination *syntono-iasti*, devenue inutile à partir de ce moment.

v. 475 av. J C.

La liste des harmonies antiques ne se terminait pas là. Il y avait encore un mode *locrien* (ἁρμονία λοκριστί, λοκρική), inventé par un musicien de la seconde *catastase*, Xénocrite de Locres[1]. Nous connaissons l'octave de ce mode, c'est la même que celle de l'hypodorien (ou éolien)[2]; toutefois Héraclide du Pont assure que le locrien possédait un *éthos* particulier[3], c'est-à-dire un caractère expressif distinct de celui de tout autre mode. Westphal croit que sa finale mélodique (*la*) remplit la fonction de dominante; en conséquence, RÉ serait la fondamentale harmonique du mode. Cette hypothèse se trouve confirmée par Gaudence, qui assigne à la septième espèce d'octave une double division : 1° celle où la quinte est au grave, et qui se rapporte au mode hypodorien; 2° celle où la quarte se trouve au grave. La seconde convient de tout point au mode locrien, tel que le définit Westphal :

Harmonie locrienne.

v 650.

La *mèse* (*la*) ou son octave, la *proslambanomène*, pouvait donc être le son final de trois harmonies différentes et recevoir en cette qualité trois attributions harmoniques : 1° celle de tonique dans le mode hypodorien; 2° celle de médiante dans le mode *syntono-lydien*; enfin 3° celle de dominante dans le mode locrien. Cette

[1] POLLUX, IV, 9, 4. Nous adoptons la leçon de Westphal : *Xénocrite* au lieu de *Philoxène*. *Gesch.*, pp. 25, 34; *Metrik*, I, p. 286.

[2] Ps.-EUCL., p. 18. — BACCH., p. 19 (Meib.). — GAUD., p. 20.

[3] « Il faut que toute *harmonie* ait une forme particulière de caractère ou de passion, « comme, par exemple, l'harmonie locrienne, dont se servaient quelques contemporains « de Simonide et de Pindare, mais qui, plus tard, tomba dans l'oubli. » ATH., XIV, p. 625.

dernière harmonie ne disparut pas entièrement au V° siècle avant J. C., puisqu'on en retrouve quelques vestiges, défigurés, il est vrai, par une transposition à la quarte inférieure[1], dans les plus anciens chants chrétiens. Telle est la psalmodie du 4° ton grégorien, l'un des thèmes mélodiques du *Te Deum* :

Telle est encore l'antienne suivante, dont le motif mélodique a dû jouir d'une grande faveur dans les premiers siècles du christianisme, à en juger par l'extension considérable qu'il a pris dans l'Antiphonaire romain.

Le second degré de l'échelle locrienne (*si*) étant généralement éliminé ou touché seulement au passage, ce mode se confond facilement avec le dorien. En effet :

$$\overbrace{\text{LA} \quad ut \quad \text{RÉ}}^{Quarte.} \quad \overbrace{mi \; fa \; sol \quad \text{LA}}^{Quinte.}$$

n'est pas autre chose que

$$\overline{\text{MI} \quad sol \quad \text{LA} \quad si \; ut \; ré \quad \text{MI.}}$$

C'est là ce qui explique la disparition presque complète du mode locrien, dès une époque assez reculée[2].

[1] Voir, au sujet de ces mélodies locriennes, les excellentes observations de l'abbé de Voght. DE VROYE et VAN ELEWYCK, *De la mus. relig.*, p. 12 et suiv.

[2] Le 4° mode grégorien renferme les débris de trois modes antiques : 1° ceux du dorien,

Disons, en terminant, qu'il est fait mention chez quelques auteurs d'un mode *béotien* (βοιώτιος); mais nos renseignements à ce sujet sont si vagues et si insuffisants, qu'il est impossible d'émettre aucune conjecture sur l'échelle de ce mode, à supposer que son existence même ne doive pas être révoquée en doute[1].

Nous pouvons maintenant donner une énumération complète des harmonies anciennes avec leurs diverses désignations.

MIXOLYDIENNE, *syntono-iasti;* finale mélodique : SI.
LYDIENNE; finale mélodique : UT.
PHRYGIENNE; finale mélodique : RÉ.
DORIENNE; finale mélodique : MI.
HYPOLYDIENNE, *chalara-lydisti, épaneimène* ou *aneimène-lydisti;* finale mélodique : FA.
HYPOPHRYGIENNE, *iasti, chalara-iasti, aneimène-iasti;* finale mélodique : SOL.
HYPODORIENNE, *aiolisti;*
 Locrienne; finale mélodique : LA.
 Syntono-lydienne;

En nous servant du langage musical de l'époque moderne, voici comment nous résumerons la doctrine antique des modes.

Résumé.

Abstraction faite du mode locrien, qui semble absolument isolé, le système harmonique de la musique grecque est construit sur *trois modalités* fondamentales, que nous appellerons la modalité *dorienne*, la modalité *phrygienne* et la modalité *lydienne*. La

fort peu nombreux et notés dans l'échelle-type; 2° ceux du mixolydien *heptaphone* et *hexaphone*, transposés à la quinte inférieure; 3° ceux du locrien, notés à la quarte inférieure. Ces derniers semblent se borner aux deux exemples cités. — On trouve quelques spécimens du mode locrien dans les mélodies de la race slave (Cf. l'air wende, dans SCHMALER, I, n° 45; l'air russe : *Toril vanyuschka dorozku*).

[1] « On donnait le nom de dorienne à une des harmonies, de même qu'on avait l'har-« monie lydienne, phrygienne et *béotienne*. » Schol. des *Chevaliers*, v. 985. « Le βοιώτιον « est un *mélos* ainsi nommé, inventé par Terpandre, de même que le φρύγιον. » Schol. des *Acharn.*, v. 14. Terpandre composa un *nomos boiotios*. PLUT., *de Mus.* (Westph., § V). — « Les nomes de Terpandre étaient dénommés, d'après les peuples dont ils tiraient « leur origine, *éolien* et *béotien*, ou bien d'après les rhythmes ». etc. POLLUX, IV, 9, 4. — On dirait qu'il est plutôt question dans les trois derniers passages d'une composition déterminée que d'un mode.

dorienne — celle de l'Hellade primitive — répond au mineur moderne dans sa forme diatonique, dont nous nous servons en chantant la gamme de l'aigu au grave. Elle a deux variétés : la première, caractérisée par le repos final sur la dominante, est le mode *dorien* proprement dit; la seconde, ayant le repos final sur la tonique, est l'*hypodorien* (ou *éolien*).

La modalité *phrygienne* a pour base une gamme majeure, dont le septième degré est abaissé d'un demi-ton; — comparée au majeur moderne, elle a un dièse de moins ou un bémol de trop. — On y distingue trois variétés : 1° le mode *phrygien* proprement dit, terminé sur la dominante; 2° l'*hypophrygien* (ou *ionien*), terminé sur la tonique; 3° le *mixolydien* (ou *syntono-iastien*), terminé sur la médiante ou troisième degré.

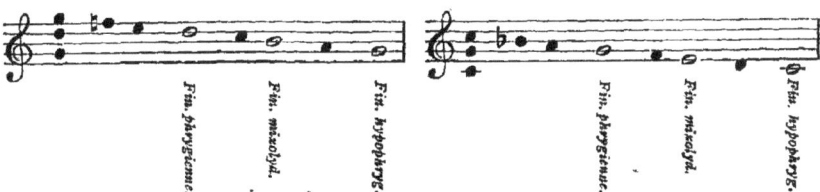

La modalité *lydienne* est un majeur, dont le quatrième degré forme avec la tonique un intervalle de triton; — au point de vue moderne, il lui manque un bémol ou il a un dièse en trop. — Elle possède trois variétés : 1° le mode *lydien* proprement dit, terminé sur la dominante; 2° l'*hypolydien*, terminé sur la tonique; 3° le *syntono-lydien*, terminé sur la médiante.

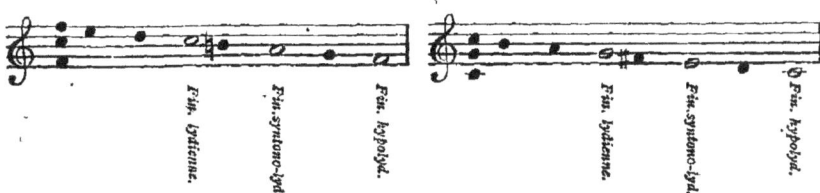

Cette manière d'envisager les modes helléniques est-elle fondée dans la nature de l'art ancien ? En employant les termes de tonique, de dominante, d'accord parfait, ne transportons-nous pas arbitrairement dans le domaine de la musique grecque des idées et des notions qui n'ont pu naître et se développer qu'au sein de notre art polyphone ?

Partant de ce point de vue — au moins inexact — que la musique des Grecs était absolument homophone, plusieurs savants ont considéré les modes helléniques comme des formules mélodiques entièrement dépourvues d'attractions harmoniques, et fixées, pour ainsi dire, au hasard. Une thèse semblable ne pourrait plus guère se soutenir aujourd'hui : ni les Grecs, ni apparemment aucun peuple civilisé, n'ont connu une musique de cette sorte. La subordination, plus ou moins étroite, de tous les éléments mélodiques à un son principal, engendrant en soi-même un accord de quinte, — peu importe d'ailleurs que le son principal apparaisse ou non à la fin de la cantilène — cette subordination, disons-nous, est un principe aussi bien physiologique qu'esthétique, et doué, par conséquent, de tous les caractères de la nécessité. Nous ne pouvons goûter une succession de sons, *nous ne pouvons même l'entonner sûrement*, sans la rattacher par l'esprit à un point de départ fixe, à une *tonique*, alors même que celle-ci n'est pas exprimée dans la mélodie[1]. Le principe que nous venons d'énoncer se manifeste avec plus ou moins d'énergie selon les temps et les lieux ; mais on peut hardiment affirmer que là où il fait absolument défaut, il n'existe ni musique, ni chant, mais une *cantillation* sans fixité, sans règle ni frein, semblable à ces dialectes rudimentaires de l'Afrique et de l'Australie qui, à quelques lieues et à quelques années de distance, sont devenus totalement méconnaissables. L'art ne commence que là où commence le sentiment de l'unité. Dans la musique grecque, le principe d'unité se manifeste d'une manière non équivoque par la répercussion fréquente et caractéristique des trois sons de l'accord parfait de tonique. Un hasard heureux nous a conservé,

[1] La fondamentale harmonique est souvent exclue de la mélodie dans les modes phrygien et mixolydien. Cf. les exemples, pp. 136 et 149.

parmi les débris de l'art antique, des exemples décisifs de cette particularité pour chaque catégorie de modes. L'accord principal de la modalité lydienne (FA *la ut*) se montre dès le début du petit morceau syntono-lydien (de l'Anonyme) :

Celui du groupe phrygien (SOL *si ré*) forme le fond mélodique de la première période de l'hymne *à Némésis* :

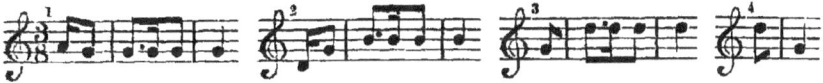

Enfin les trois sons de l'accord parfait de la modalité dorienne (LA *ut mi*) reviennent, frappés en arpége, comme conclusion du premier et du dernier membre rhythmique, dans l'exercice instrumental cité à la page 141 :

Nous avons là une démonstration vivante du caractère essentiellement harmonique des modes grecs. La tierce, bien que rangée parmi les diaphonies, fait partie intégrante de l'accord de tonique, tout comme dans la musique moderne; elle sert d'intermédiaire, d'élément de fusion, entre la dominante et la tonique. A la vérité, les éléments de l'accord parfait n'apparaissent pas en harmonie simultanée dans nos exemples, mais cela est certes fort indifférent, au point de vue de la détermination tonale. Il va d'ailleurs de soi que l'on ne doit point chercher dans les modes grecs une liaison harmonique aussi régulière, aussi nettement déterminée, que dans les nôtres. Une analyse attentive des fragments antiques nous démontre que le principe harmonique s'est développé à des degrés différents et sous une forme particulière dans les divers modes. L'absence d'une note sensible dans les modalités phrygienne et dorienne, y réduit l'accord de dominante à un rôle secondaire, et prive ces deux catégories de modes de la cadence parfaite, indispensable à l'oreille moderne. Mais ce sont

précisément ces nuances qui impriment un cachet si différent à la physionomie individuelle des harmonies antiques.

La modalité la plus apparentée à la musique moderne, par l'importance donnée aux sons de l'accord de dominante, est la lydienne. Claire, vive et nette, elle possède en revanche peu de ressources pour la modulation. En effet, par suite de la position de sa tonique à l'extrémité gauche de la série diatonique,

$$\text{FA } ut \; sol \; ré \; la \; mi \; si,$$

elle ne peut moduler que dans une seule direction. Aussi les mélodies de cette famille roulent en général sur les deux accords principaux[1], en touchant accessoirement à d'autres accords plus à droite, et notamment à celui de la médiante (LA *ut mi*)[2].

La modalité phrygienne est la contre-partie de la précédente. Comme elle n'a pas de note sensible, les éléments complets de l'accord de dominante lui font défaut : sa modulation se dirige principalement du côté de la sous-dominante (UT *mi sol*) et de la quinte inférieure de celle-ci (FA *la ut*)[3]. Tandis que la modalité lydienne est caractérisée principalement par la cadence parfaite, c'est la cadence dite plagale qui domine dans les trois variétés de la modalité phrygienne[4]; de là le caractère sombre de cette harmonie.

En analysant l'impression que produisent sur nous ces modalités antiques, on pourrait dire que dans la lydienne le caractère majeur est trop prononcé et va jusqu'à l'âpreté; dans la phrygienne, il ne l'est pas assez, et la septième mineure nous paraît singulièrement terne. Maintenant, si l'on compare leurs deux échelles fondamentales à notre gamme majeure, on s'apercevra bientôt que celle-ci est un mélange du phrygien et du lydien. Pour se rendre un compte exact de cette particularité remarquable, il suffit d'écrire les trois gammes majeures en partant

[1] Cf. la petite mélodie anonyme (p. 154) dont les sons essentiels sont : *ut fa la ut — sol mi ut — ut la (fa)*.

[2] Cf. l'ant. *Montes et omnes colles*, p. 137, kol. 1-2; le grad. *Ostende* (p. 155), kol. 3, 5.

[3] Cf. l'*hymne à Némésis*, kol. 5-7, 9-11, 13-14, 18.

[4] Cf. les exemples de l'hypophrygien, p. 134; du phrygien, pp. 135, 136; du mixolydien, p. 147 et *passim*.

d'une même tonique, et d'analyser les intervalles de quarte et de quinte, dont chacune d'elles est composée; l'on constatera immédiatement que dans le majeur moderne la partie supérieure est lydienne, la partie inférieure, phrygienne.

Notre mode majeur est un composé des deux majeurs antiques; il est constitué par un accord central, autour duquel gravitent, aux deux pôles opposés, deux accords principaux : à la quinte supérieure, l'accord de dominante; à la quinte inférieure, l'accord de sous-dominante. D'un mode semblable nous ne trouvons aucune trace dans la musique grecque. A la vérité, l'octave d'*ut* y était parfaitement connue et employée[1]; mais la manière dont nous la divisons (UT-*sol*, *sol*-UT) n'est pas sanctionnée par le sens musical de l'antiquité; Gaudence la range parmi les combinaisons *non harmoniques* et *non mélodiques*.

Tout le système musical de l'antiquité est fondé sur la prééminence de la modalité dorienne, la seule, au dire de Platon, véritablement hellénique[2]. Elle se distingue de notre modalité mineure par l'absence de tout élément chromatique; l'harmonie de la dominante ne peut y être indiquée que par un simple accord de quinte (MI *si*)[3]. Ses modulations principales se font à la tierce supérieure, c'est-à-dire, au relatif majeur (UT *mi sol*)[4], et à la dominante de celui-ci (SOL *si ré*)[5]. En somme, cette modalité offre un caractère harmonique très-apparent au sentiment moderne, à ne la considérer toutefois que dans la variété hypodorienne.

[1] Il est remarquable que cette octave soit précisément la seule dont nous n'ayons pu produire aucun exemple antique. — Nous signalerons ici, sans chercher à l'expliquer, un passage de M. Capella (p. 184, Meib.), où il est dit de la *trite diézeugménon* (UT), « qu'elle « termine l'échelle complète d'octave » (*divisarum tertia, quæ plenum systema diapason finit*). Cette phrase énigmatique n'est pas une interpolation récente, puisque Remi d'Auxerre l'a commentée déjà à la fin du IXe siècle (ap. GERBERT, *Script.*, I, 71, col. 2).

[2] PLAT., *Lachès*, p. 188.

[3] Cf. l'hymne *à la Muse*, kol. 1; 1e *Pyth.*, kol. 1, 4; *à Hélios*, kol. 3, 9, 12, 16; *à Déméter*, kol. 1, 3.

[4] Cf. l'hymne *à la Muse*, kol. 3-4.

[5] Cf. l'hymne *à Hélios*, kol. 2, 6, 8, 15, etc.; l'hymne *à Déméter*, kol. 1.

Quant au dorien proprement dit, c'est peut-être de tous les modes antiques celui qui s'adapte le moins à la polyphonie occidentale. La beauté sévère de ses mélodies tient précisément à ce que les rapports harmoniques des sons y sont indiqués très-sobrement et pour ainsi dire, voilés.

Ce qui établit pour nous une démarcation très-nette entre la modalité indigène et celles qui portent des noms de peuples étrangers, c'est qu'elle est mineure, tandis que les dernières sont majeures. Les anciens avaient-ils une notion exacte de cette proche parenté du phrygien et du lydien? On serait tenté de le croire, à s'en rapporter à un passage de la *Politique* d'Aristote, où il nous est dit que certains musiciens grecs ne reconnaissaient que deux catégories de modes, le *dorien* et le *phrygien*, en comprenant toutes les harmonies sous l'un ou l'autre de ces termes génériques[1]. Que l'hypodorien ait été englobé dans la dénomination de dorien, il n'y a là rien de bien étonnant. Mais ce qui doit jusqu'à un certain point nous surprendre, c'est que le lydien, avec ses diverses variétés, ait été considéré comme une subdivision du phrygien. Les musiciens dont parle Aristote se plaçaient donc tout à fait au point de vue de la théorie moderne, laquelle détermine le mode d'après la tierce de l'accord de tonique, en négligeant les autres circonstances harmoniques. Toutefois, et c'est là encore un des traits caractéristiques de l'esprit antique, ces doctrines et d'autres semblables ne paraissent jamais avoir été formulées par écrit. Ce que la mélopée enseignait, au sujet de la contexture harmonique des modes, dans une de ses parties (la *petteia*), devait se borner à peu de chose; autrement il y serait fait quelque allusion dans les écrits théoriques. Aristote est le seul auteur dont il nous reste quelques passages relatifs à la question. De tout ceci nous pouvons conclure que la technique modale se transmettait directement du maître au disciple, par le seul enseignement oral et par l'étude des bons modèles. Mais cette circonstance ne doit nous inspirer aucun doute sur la réalité de la doctrine exposée plus haut. L'art polyphonique avait produit une

[1] « Il en est de même, d'après ce que disent quelques-uns, pour les modes; car en « cette matière ils ne reconnaissent que deux formes, le dorien et le phrygien, et ils « appellent toutes les autres combinaisons doriennes ou phrygiennes. » *Polit.*, liv. IV, ch. 3.

166 LIVRE II. — CHAP. II.

1722.

foule de chefs-d'œuvre avant que Rameau, le premier, songeât à formuler la théorie des accords et de leurs renversements, les règles de la succession harmonique; bien des siècles avant qu'aucun grammairien eût défini le nom et le verbe, les langues possédaient leur déclinaison et leur conjugaison complètes. Les monuments de l'art gréco-romain, si peu nombreux qu'ils soient, suppléent au silence des théoriciens, et nous en apprennent plus à cet égard que les sept auteurs publiés par Meibom.

§ II.

Ambitus de la mélodie.

L'espace dans lequel se meuvent les divers sons dont l'ensemble forme la cantilène, s'appelle chez les théoriciens ecclésiastiques *ambitus*[1], chez les Italiens modernes *tessitura* : c'est le champ que la mélodie est appelée à parcourir; son étendue moyenne ne dépasse guère l'octave. Selon un axiome de Ptolémée, applicable à la musique actuelle aussi bien qu'à l'art ancien, « l'intervalle « d'octave est susceptible de contenir toute idée mélodique[2]; » de là son nom de *diapason*.

La terminaison normale d'un chant ne se fait pas dans la partie aiguë de l'*ambitus;* notre oreille, pour être satisfaite, désire que la conclusion mélodique ait lieu dans les cordes basses ou dans les cordes moyennes de la voix. Aristote demande : « pour- « quoi est-il plus harmonieux d'aller de l'aigu au grave que de « suivre la marche inverse[3]? » Parfois le son final du mode est en même temps le plus grave de toute la mélodie :

Choral de Luther.

[1] Nous ne nous servons pas du mot technique *topos* (τόπος), qui a l'inconvénient d'être employé dans un trop grand nombre de significations.
[2] Liv. III, ch. 1.
[3] *Probl.*, XIX, 33.

Mais cette disposition n'est pas l'unique, ni même la plus fréquente : souvent la cantilène s'étend à peu près également au-dessus et au-dessous du son final, en sorte que celui-ci se trouve vers le milieu de l'*ambitus*. Cette dernière construction de la mélodie semble être la plus naturelle; elle domine dans la musique ancienne comme dans celle de nos jours[1].

Les théoriciens byzantins et, d'après eux, les occidentaux, à partir des temps carlovingiens, distinguent les deux formes typiques de la mélodie par une terminologie très-commode, et dont nous nous servirons à l'avenir. Un chant est dit *authentique* (*authentus*), quand il se développe entre le son final et l'octave aiguë de celui-ci (voir plus haut le choral de Luther); *plagal* (*plagius*), quand son étendue totale est comprise entre la quinte aiguë de la finale et la quarte grave de celle-ci (voir plus haut *Stabat Mater*)[2]. On pourrait dire que dans la construction authentique tout l'édifice mélodique s'appuie sur le son final, tandis que la cantilène plagale pivote autour d'un son principal, placé au centre de l'échelle. Notre théorie actuelle ne s'occupe pas de ces distinctions et ne s'est point créé pour elles de terminologie spéciale; ses deux gammes ne figurent dans les livres d'enseignement que sous leur forme authentique ou *essentielle* (c'est-à-dire de tonique à tonique). En effet, dans l'art moderne, où la mélodie tire la plupart de ses effets de l'harmonie et en est à peu près inséparable, les questions relatives à la construction de la mélodie jouent un rôle fort secondaire. Il n'en est pas de même dans la

[1] « La mélodie est *parfaite*, lorsque partant de la μέση (c'est-à-dire de la *corde moyenne* de l'*ambitus*) elle parcourt tous les sons pour venir se terminer sur ladite corde moyenne. » Bryenne, p. 486.

[2] Flaccus Alcuin (vers 750) est le plus ancien auteur qui mentionne cette division. Gerbert, *Script.*, I, p. 26.

168 LIVRE II. — CHAP. II.

musique homophone ; ici elles ont une importance analogue à celles qu'ont parmi nous les règles concernant la succession des accords, la modulation, etc.

Échelles du moyen âge.

Ainsi, dans la théorie du moyen âge, à côté de chacune des échelles authentiques, figure l'échelle plagale correspondante ; en sorte que les modes se trouvent dédoublés. On sait que dans la nomenclature plus récente, dite grégorienne, les formes secondaires ou plagales sont considérées comme autant de modes distincts, et portent un numéro d'ordre particulier ; — ce sont les *tons* dits collatéraux ou pairs.

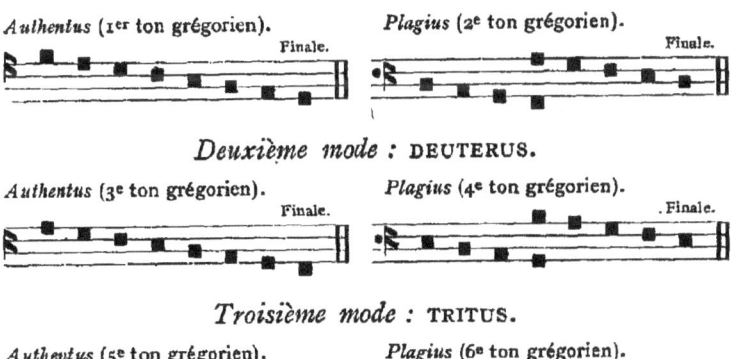

Premier mode : PROTUS.
Authentus (1ᵉʳ ton grégorien). *Plagius* (2ᵉ ton grégorien).

Deuxième mode : DEUTERUS.
Authentus (3ᵉ ton grégorien). *Plagius* (4ᵉ ton grégorien).

Troisième mode : TRITUS.
Authentus (5ᵉ ton grégorien). *Plagius* (6ᵉ ton grégorien).

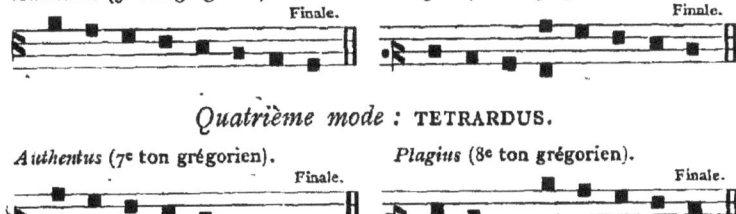

Quatrième mode : TETRARDUS.
Authentus (7ᵉ ton grégorien). *Plagius* (8ᵉ ton grégorien).

Échelles de Ptolémée.

La théorie aristoxénienne, pas plus que la moderne, ne fait mention des échelles plagales ou *accidentelles* ; le pseudo-Euclide, Bacchius, Aristide, Gaudence, se contentent d'énumérer les sept échelles modales sous leur forme authentique. Un seul auteur, Ptolémée, les donne sous leur double forme et, selon son habitude, dans l'ordre descendant[1]. La forme authentique,

[1] Liv. II, chap. 15.

l'échelle modale usuelle, est désignée par le terme *apo nètès* (ἀπὸ νήτης), c'est-à-dire *à partir de la nète* [jusqu'à son octave grave]; la forme plagale s'appelle *apo mésès* (ἀπὸ μέσης), à *partir de la mèse* [jusqu'à son octave grave]. Il importe de remarquer que les mots *nète* et *mèse* sont employés ici dans leur signification *thétique* ou de position; la nète *thétique* désigne l'octave aiguë de la finale; la mèse *thétique*, la quarte aiguë du même son, quel que soit le mode dont il s'agit. Les échelles plagales de Ptolémée se distinguent de celles du moyen âge en ce qu'elles ont à l'aigu un degré en moins et au grave un degré en plus; elles descendent jusqu'à la quinte et ne montent que jusqu'à la quarte de la finale.

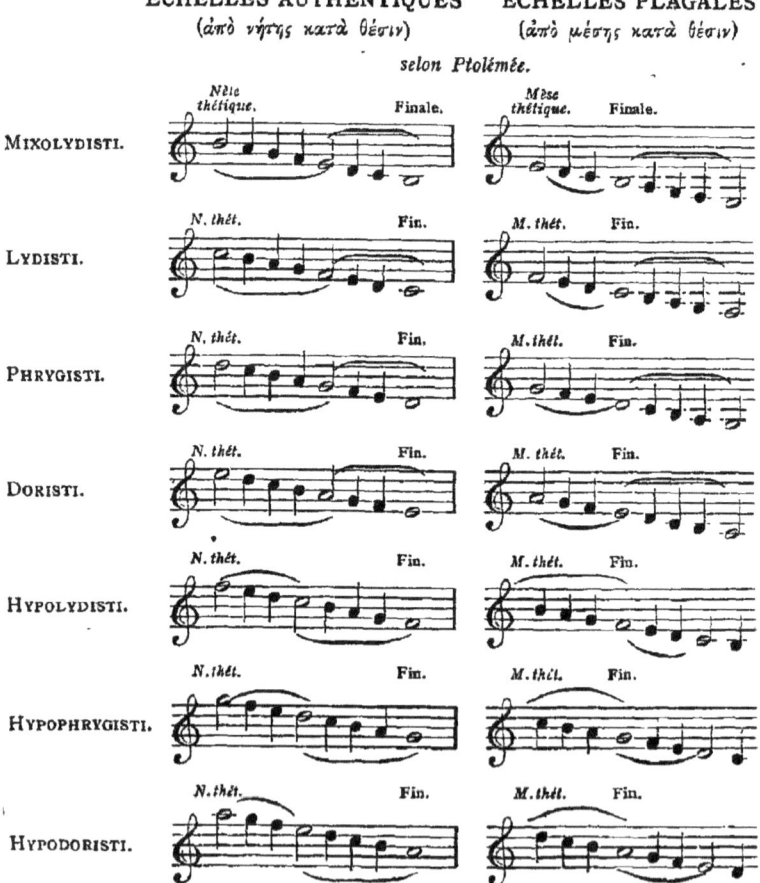

LIVRE II. — CHAP. II.

Mais la différence qui existe entre les échelles plagales de Ptolémée et celles du moyen âge n'est d'aucune importance et disparaît dans la pratique. En fait, les limites théoriques ne marquent que les linéaments principaux du dessin mélodique, et sont souvent dépassées d'un et même de deux degrés, soit au grave, soit à l'aigu. Il arrive aussi, quand la cantilène est renfermée dans un petit nombre de sons, que les deux formes se confondent.

Les trois mélodies païennes du IIe siècle montrent la même étendue que les chants liturgiques du mode correspondant. Celles qui ont la forme plagale concordent mieux avec l'*ambitus* des échelles ecclésiastiques qu'avec celui des diagrammes de Ptolémée.

Ambitus de l'hymne *à Némésis*.

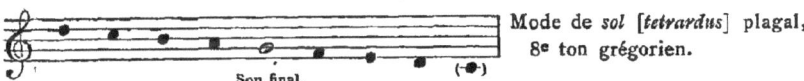

Mode de *sol* [*tetrardus*] plagal, 8e ton grégorien.

Ambitus de l'hymne *à Hélios*.

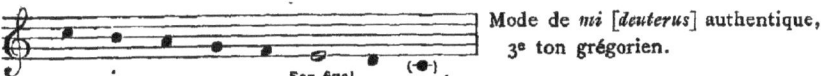

Mode de *mi* [*deuterus*] authentique, 3e ton grégorien.

L'hymne *à la Muse* se compose de deux motifs, dont chacun présente une construction mélodique différente. Le premier, qui embrasse toute la partie iambique (en 6/8), y compris l'*épode* (les deux dernières mesures), est, comme l'hymne *à Hélios*, de forme authentique; le second, correspondant à la partie dactylique, a une construction plagale; son *ambitus* est celui-ci :

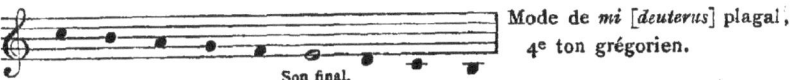

Mode de *mi* [*deuterus*] plagal, 4e ton grégorien.

Particularité des mélodies doriennes.

Il est à remarquer que les mélodies doriennes de l'époque romaine, comme la plupart de celles qui existent dans nos chants religieux et populaires, descendent jusqu'à la *lichanos hypaton* (*ré*). C'était là, paraît-il, un trait caractéristique des cantilènes de ce mode; et c'est ainsi que nous devons expliquer la présence de la corde surabondante dans l'échelle dorienne d'Aristide[1] :

MI *ré ut si la sol fa* MI [*ré*]

[1] Voir plus haut, page 152, note 3.

AUTHENTIQUES ET PLAGAUX.

Toutefois l'usage de cette corde dans les compositions doriennes ne remonte pas aux temps primitifs de la musique grecque ; 730-665 av. J. C. Plutarque, dans une notice vraisemblablement empruntée à Aristoxène, a soin de nous instruire de cette particularité[1].

Il sera intéressant de comparer, au point de vue de la contexture mélodique, les trois morceaux suivants, d'époque et d'origine diverses, avec les hymnes doriens du II^e siècle.

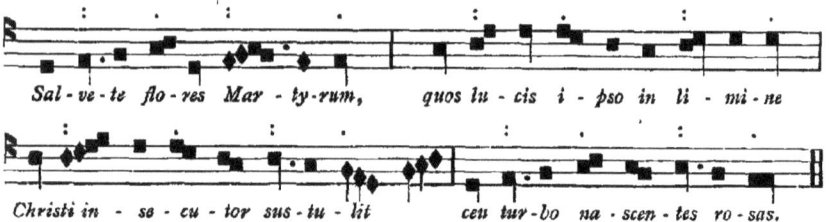

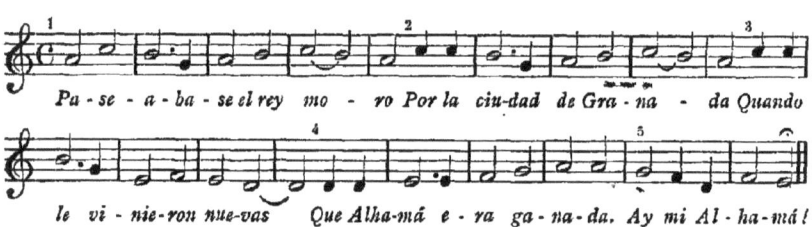

ROMANCE ESPAGNOLE DE LA FIN DU XV^e SIÈCLE[2].

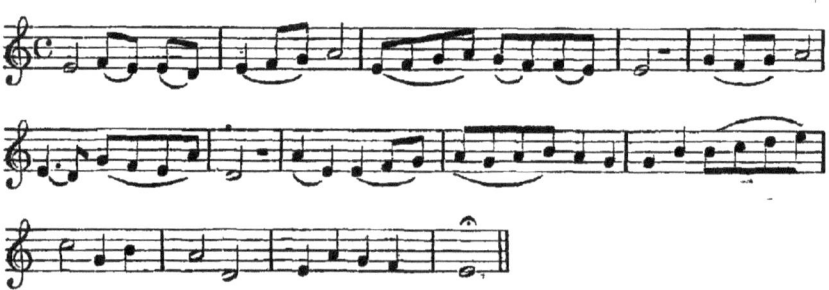

MÉLODIE JUIVE DE LA FÊTE DU GRAND PARDON (*yom kippur*)[3].

[1] « Quant aux sons du tétracorde *hypaton*, ce n'est point par ignorance qu'ils (Terpandre et Olympe) se sont abstenus de les employer dans le mode dorien, mais uniquement par respect pour l'*éthos* de ce mode. La preuve, c'est qu'ils s'en servaient dans les autres modes. » *De Mus.* (Westph., § XIV).

[2] PISADOR, *Libro de música de vihuela.* Salamanque, 1552.

[3] NAUMBOURG, *Zemiroth Israel*, 1^{re} partie, 2^e éd. Paris, 1863. Introduction, p. 2.

510-450 av. J. C.

En règle générale, l'octocorde est la forme normale des mélodies authentiques, dans les plus anciens monuments du chant chrétien; et nous devons supposer une étendue analogue pour les compositions grecques de la période classique, intermédiaire entre la simplicité des âges primitifs et la richesse factice des temps de la décadence[1].

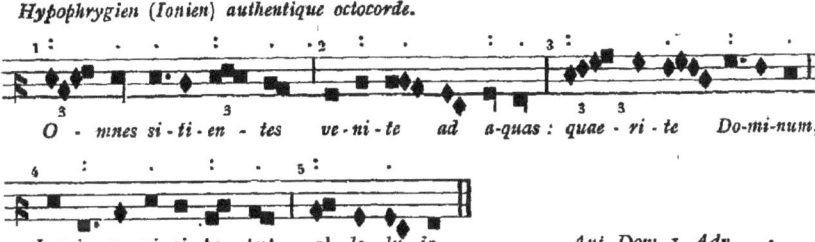

Il arrive néanmoins assez fréquemment que la nète *thétique*, l'octave aiguë de la finale mélodique, est négligée, en sorte que la cantilène se renferme dans les limites de l'heptacorde, forme typique et primitive de la mélodie vocale chez les peuples de la plus haute antiquité[2].

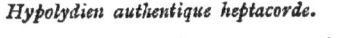

[1] C'était sous cette forme que les successeurs de Lasos enseignaient les échelles modales. « Ils détachaient dans la matière mélodique tout entière..... une seule grandeur, le *diapason* ou l'octave, qui devenait l'objet exclusif de leurs traités. » *Archai*, p. 2 (Meib.). — Cf. PLUT., *de Mus.* (Westph., §§ XX, XXI). — L'introduction de l'octocorde est communément attribuée à Pythagore; mais cette tradition se rattache à un ensemble d'idées mystiques relatives au symbolisme des nombres. Cf. THÉON DE SMYRNE, p. 164 (Bull.).

[2] Cf. p. 89, note 2, et p. 92, note 5. — Le Véda connaît déjà l'heptacorde, témoin le vers suivant du Sáma : « Autour du vase ruisselant de miel, coule le *soma* purifié ; les « sept sons des *rshis* (voyants, prêtres) font entendre l'hymne. » Cf. BENFEY, *die Hymnen des Sáma-Veda*, Leipzig, 1848, *Gloss.*, au mot *váṇi*.

AUTHENTIQUES ET PLAGAUX.

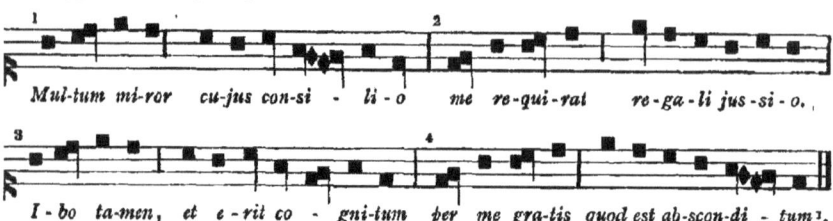

Mais si l'heptacorde suffisait pour une foule de cantilènes authentiques, il s'employait sans exception pour les mélodies de construction plagale. Pour fixer les limites de celles-ci dans l'étendue d'une septième mineure, il faut éliminer à la fois le son supérieur des échelles plagales du moyen âge et le son inférieur de celles de Ptolémée. La corde moyenne de l'*ambitus*, finale mélodique, se trouve ainsi placée à distance de quarte du son le plus aigu et du son le plus grave. C'est probablement à cette disposition que se rapporte le passage suivant des *Archai* : « les « disciples d'Eratocle enseignaient que, à partir du *diatessaron*, le « *mélos* se partage exactement dans l'un et dans l'autre sens[2]. » Cinq modes seulement sont susceptibles d'être construits régulièrement d'après le principe d'Eratocle, ce sont les suivants[3] :

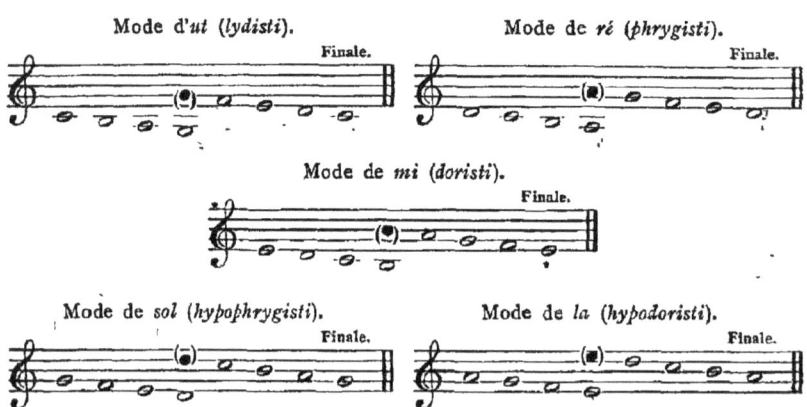

[1] DE COUSSEMAKER, *Drames liturgiques du moyen âge*. Paris, 1861, p. 54.
[2] Page 5 (Meib.). — Cf. RUELLE, *Aristoxène*, p. 7, note 2.
[3] On voit reparaître ici les cinq modes de la citharodie, les seuls dont parlent les écrivains récents. Cf. p. 151, note 4.

Tous les anciens types mélodiques de l'Antiphonaire romain, sont en conformité parfaite avec l'étendue que nous venons de déterminer. En voici deux spécimens caractéristiques :

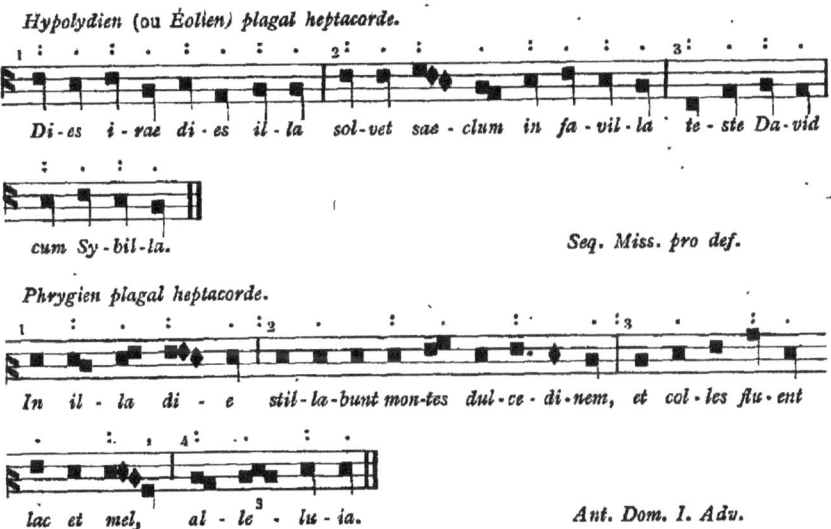

L'heptacorde plagal du mode mixolydien (*si*) et celui du mode hypolydien (*fa*) sont limités tous deux, celui-ci à l'aigu, celui-là au grave, par un son qui forme avec la finale un intervalle *ecmèle* (non mélodique) de quarte majeure ou triton.

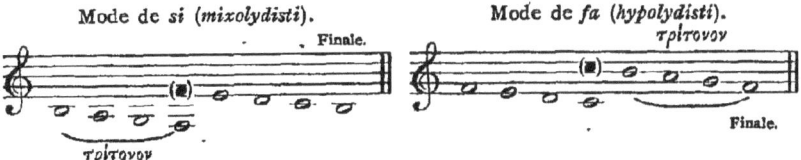

En conséquence, ces deux heptacordes doivent être raccourcis d'un échelon. La *mixolydisti* ne peut, au grave, dépasser sa finale que d'une tierce; réciproquement, l'*hypolydisti* ne peut s'étendre que d'une tierce à l'aigu de sa note finale. Leur échelle plagale régulière se réduit donc à un hexacorde, ainsi disposé :

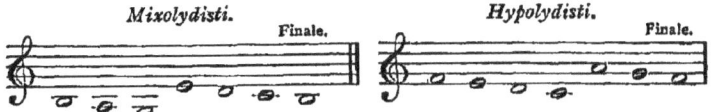

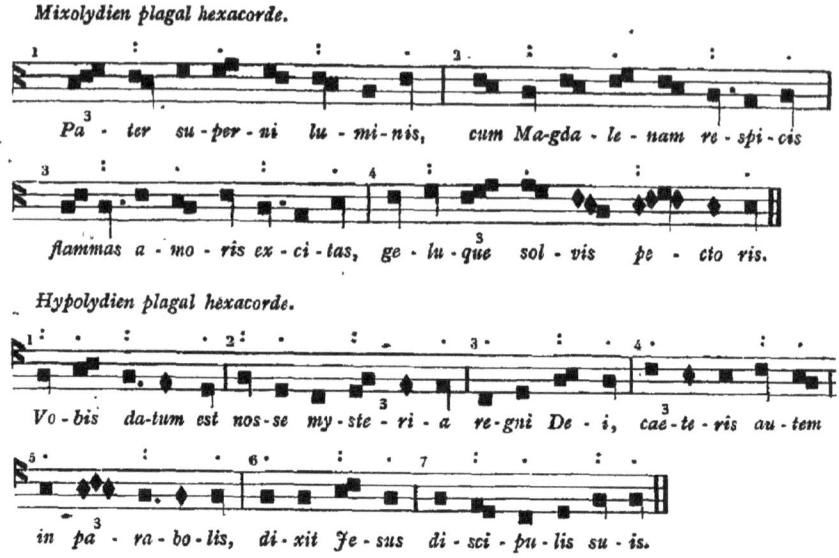

Ant. Dom. in Sexag.

Tous les modes ne s'employaient pas sous leur double forme. Pour les mélodies hypodoriennes, hypophrygiennes et hypolydiennes, la forme plagale est probablement la seule dont on fit usage à l'origine; c'est là au moins ce qui résulte d'une étude attentive de l'histoire des échelles de transposition. Le dorien plagal, au contraire, semble avoir été assez rare. Enfin deux harmonies, fréquemment associées par l'analogie de leur terminaison, de leur caractère expressif et de leur dénomination, la *syntono-lydisti* et la *syntono-iasti* (ou *mixolydisti*) montrent un principe de construction particulier. Le petit morceau syntono-lydien de l'Anonyme est compris dans les limites de l'octave lydienne; il en est de même de la mélodie qui a servi de thème au fragment liturgique donné comme exemple de ce mode; quant à la *mixolydisti*, dont l'hexacorde plagal est limité au grave par la finale iastienne (*sol*), elle s'étend souvent jusqu'à l'octave aiguë de cette finale. Les mélodies syntono-lydiennes et syntono-iastiennes étaient donc contenues dans l'octave d'un autre mode et se développaient principalement dans la partie aiguë de leur *ambitus*. Ne serait-ce pas là l'origine des dénominations *lydien tendu* et *iastien tendu*, si difficiles à expliquer?

TABLEAU SYNOPTIQUE INDIQUANT LA CORRESPONDANCE DES MODES GRÉCO-ROMAINS AVEC CEUX DU CHANT ECCLÉSIASTIQUE.

I. — Modes qui se présentent sous les deux formes.

				EXEMPLES			
				DANS LES RITUELS EN NOTATION GRÉGORIENNE.	DANS LE CHANT CATHOLIQUE.	DANS LE CHANT PROTESTANT.	DANS LES CHANTS NATIONAUX.
LA (tonique) . HYPODORIEN . .	Authentique . . .		Protus auth., IXe mode, 1er grégor. avec si ♭ (exprimé ou sous-entendu).	1er rythme de Pindare (p. 142). Prélude et exposition de l'Antistrophe (p. 141).	Introït : Rorate cæli desuper.	Chor. (luth.) : Allein zu dir Herr Jesu Christ. Ps. 4 (réf.) : Seigneur à toi ainsi je m'adresse.	Air flamand : Een uur lit ich och op haut (Snellaert, p. 35).
	Plagal		Protus plag., Xe mode, 2e grégor. avec si ♭ (exprimé ou sous-entendu).	(Manque.)	Prose : Dies iræ (p. 174).	Chor. : Herr Jesu Christ, du höchstes Gut. Ps. 11 : Je t'adoreraï Seigneur d'une âme sincère.	Id. : De vrienen is de herte (Ib., p. 20).
SOL (tonique) . HYPOPHRYGIEN .	Authentique . . .		Tetrardus auth., VIIe mode.	(Manque.)	Ant. : Omnes sitientes (p. 172).	Chor. : Auf diesen Tag bedenken wir. Ps. 29 : Les cieux en chaque lieu.	Au wende (p. 134).
	Plagal		Tetrardus plag., VIIIe mode.	Hymne à Némésis (p. 132).	Hymne : Jam sol recedit igneus (p. 134).	Ch. : Gott sey gelobet und gebenedeyet. Ps. 36 : L'iveuil tu m'as élongé.	Air irlandais (p. 133).
FA (tonique) . HYPOLYDIEN .	Authentique . . .		Tritus auth., Ve mode avec si ♮.	(Manque.)	Ant. : Lætemini cum Jerusalem (p. 172).	(Manque.)	Air suédois (p. 138).
	Plagal		Tritus plag., VIe mode avec si ♭ (ou absence de ce degré).	(Manque.)	Ant. : Vidi aquam est (p. 173).	(Manque.)	(Manque.)
MI (dominante) . DORIEN . .	Authentique . . .		Deuterus auth., IIIe mode.	Hymne à Hélios (p. 144). La partie iambique (p. 6) de l'hymne de Kleas (p. 143). Hymne à Dèmèter (Ib.).	Ant. : Domine et iidem. Hymne : Salveté Acres martyrum (p. 171).	Ch. : Aus tiefer Noth schrei ich zu dir. Ps. 63 : O mon Dieu, mon unique espoir.	Romance espagnole (p. 177). Mélodie juive (Ib.).
	Plagal		Deuterus plag., IVe mode (descendant à la quarte au dessous de la finale).	Les hexamètres (p. 6) de l'hymne à la Muse (p. 145).	(Manque.)	Ch. : Ach Gott von Himmel. Ps. 57 : Seigneur jusqu'aux mon bon droit.	Air wende (Snellaert, II, n° 161).
RÉ (dominante) . PHRYGIEN . .	Authentique . . .		Tetrardus auth., VIIe mode avec si ♭ (exprimé ou sous-entendu).	(Manque.)	Nullum sicut cujus consilio (p. 173).	(Manque.)	(Manque.)
	Plagal		Tetrardus plag., VIIIe mode avec si ♭ (exprimé ou sous-entendu).	(Manque.)	Ant. : In illa die stillabunt montes (p. 174).	(Manque.)	Ballade flamande (p. 138). Vaudeville français (Ib.). Air irlandais (p. 137).

II. — Modes qui ne se présentent que sous une seule forme.

UT (dominante). LYDIEN . .	Plagal		Tetrardus plag., VIIIe mode (avec fa♯ sous-entendu).	(Manque.)	Hymne : Veni Creator Spiritus (?)	Ch. : Gelobt seyst du, Jesu Christ (?)	Air flamand : Ich hace des oparens couders (Snellaert, p. 20).
SI (médiante) . MIXOLYDIEN .	Forme neutre .		Deuterus plag., XIIe mode, 4e grég. avec si ♭ (exprimé ou sous-entendu).	(Manque.)	Hymne : Vexilla Regis (p. 117). Hymne : Salutis humanæ sator (p. 147). Hymne : Pater superni luminis (p. 22).	(Manque.)	Air suédois (p. 130).
LA (médiante) . SYNTONO-LYDIEN .	Forme neutre .		Protus plag., IIe mode (noté ordinairement sans transposition).	Mélodie instrumentale de l'Anonyme (p. 134).	Graduel : Ostende nobis (p. 155).	(Manque.)	(Manque.)
LA (dominante) . LOCRIEN . .	Forme neutre .		Deuterus plag., IVe mode (avec fa♯ sous-entendu).	(Manque.)	Ant. : Tempus meum quadam tenetit (p. 170).	Ch. : Jesus Christus unser Heiland, der den Tod überwand (?)	(Voir p. 177, note 2.)

III. — Modes liturgiques qui n'ont pas leur équivalent dans les harmonies antiques.

RÉ (tonique) . . .	Authentique . . .		Protus auth., Ier mode avec si ♮.		Hymne : Ave maris stella.	Ch. : Meine Seel, erhebt den Herrn. Ps. 1 : D'où vient et bout parvis les salutis.	Air flamand : Een ridder en een meysken jonck (Snellaert, p. 12).
	Plagal		Protus plag., IIe mode avec si ♮.		(Manque.)	Ps. 20 : Afrols que foi constamment attends.	Id. : Een heelden mar'zick wyden wel (Ib., p. 22).
UT (tonique) . . .	Authentique . . .		Tritus auth., XIIe mode, 5e grégor. avec si ♭.		Ant. : O sacrum convivium.	Ch. : Wie schön leuchtet uns der Morgenstern. Ps. 1 : Heureux celui qui fait des siens.	Id. : Ick aem ackeep (Ib. p. 7).
	Plagal		Tritus plag., XIVe mode, 6e grégor. avec si ♭.		Ant. : O quam suavis est.	Ch. : O Welt, ich muss dich lassen. Ps. 25 : A toi mon Dieu mon cœur monte.	Id. : Het was een Clerisken dat ginck ter scholen (Ib., p. 2).

§ III.

La doctrine de l'*éthos* des harmonies a une haute importance dans l'art antique et détermine en grande partie leur usage pour les divers genres de composition. En effet, chaque mode possède non-seulement une succession particulière d'intervalles, mais en outre un caractère expressif qui lui est propre[1]. Selon Aristote, « dès que la nature des harmonies vient à changer, les « impressions des auditeurs se modifient avec chacune d'elles et « les suivent[2]. » Ainsi que nous l'apprenons par Aristoxène, ce point de la doctrine musicale appartenait à la mélopée, dont il était en quelque sorte le complément esthétique[3].

Rien ne reflète plus fidèlement l'âme d'une nation que ses chants nationaux; aussi l'antiquité a-t-elle toujours rattaché l'*éthos* des harmonies au caractère des peuples dont elles portent le nom[4]. Pour arriver à comprendre ce que les anciens enseignent relativement au sujet qui nous occupe, il sera donc nécessaire d'esquisser les traits saillants de ces peuples et de rappeler les légendes et les dictons qui nous ont été transmis sur l'origine des diverses harmonies.

[1] Héracl. du Pont ap. Athén., XIV, 20, p. 625.

[2] *Polit.*, VIII, 5.

[3] « L'harmonique s'occupe des genres, des intervalles, des systèmes, des sons, des « tons et des transitions d'un système à l'autre; mais elle ne va pas plus loin.... Celui « qui connaît le mode dorien, sans être en état de discerner la convenance de l'usage « qu'on en peut faire, ne saura ce qu'il compose lui-même; et il sera incapable de déter- « miner l'*éthos* du mode. » Plut., *de Mus.* (Westph., § XIX).

[4] « Héraclide du Pont, dans son troisième livre *de la Musique*, dit qu'on ne peut donner « le nom d'harmonie à ce qui est phrygien ou lydien. En effet, il n'y a que trois harmo- « nies, comme il n'y a que trois races helléniques, les Éoliens, les Doriens et les Ioniens, « lesquels diffèrent assez sensiblement entre eux par les mœurs. Les Lacédémoniens « ont conservé le plus fidèlement les coutumes de leurs ancêtres. Les Thessaliens aussi, « dont les Éoliens tirent leur origine, persistent dans leur ancienne manière de vivre. « La plupart des Ioniens, au contraire, ayant suivi l'impulsion de leurs dominateurs « barbares, se sont modifiés [dans leurs mœurs et usages]. Le genre de mélodies intro- « duit par les Doriens a été appelé harmonie dorienne; on a nommé harmonie éolienne « celle que chantent les Éoliens; ionienne, la troisième, qui s'entend dans les mélodies « des Ioniens. » Héracl. du Pont. ap. Athén., XIV, 19, p. 624.

On sait que la grande nation des Hellènes, établie dès les temps anté-historiques sur les deux rivages opposés de la mer Egée, se divise originairement en trois peuplades, correspondant aux trois dialectes principaux de la langue grecque : Éoliens, Doriens, Ioniens. Les Éoliens et les Doriens, cantonnés anciennement dans la Grèce européenne, ont entre eux des affinités qui témoignent d'une unité primordiale; restés pendant des siècles sans contact avec le dehors, ils représentent le type primitif de la race. Les Ioniens, au contraire, disséminés sur la côte occidentale de l'Asie Mineure et dans les îles voisines, livrés de bonne heure au commerce et aux entreprises maritimes, se distinguent nettement de leurs frères du continent. *Races helléniques.*

En remontant aux périodes les plus reculées auxquelles la tradition nous permette d'atteindre, nous trouvons déjà les races éolienne et dorienne séparées du tronc commun et en pleine possession de leur individualité. Les Éoliens (Αἴολες), dont le nom paraît signifier *Chevaliers*[1], sont parvenus les premiers, parmi toutes les tribus de la Grèce, à un haut degré de civilisation. Par leur dialecte archaïque, par leurs mœurs et leurs usages, ils opèrent la transition entre le monde pélasgo-achéen et la Grèce des temps historiques. Impressionnables, vaillants, francs, généreux, hospitaliers, mais en même temps mobiles, inconstants et adonnés aux plaisirs des sens, les Éoliens nous offrent le spectacle d'une race jeune, exubérante, remplie de grâce et de charme, mais prématurément arrêtée dans son développement. Les arts plastiques ont été peu cultivés par eux; en revanche aucune contrée de la Grèce n'a produit autant de musiciens et de poëtes lyriques fameux que l'île de Lesbos, colonisée par les Éoliens de la Béotie vers les temps homériques[2]. Les noms de Terpandre, d'Alcée, de Sappho, d'Arion, de Phrynis, témoignent des hautes facultés poétiques et musicales de cette race. *Éoliens.* v. 1200 av. J. C.

Les Doriens ont une physionomie tout autre ; chez eux ce n'est pas la fantaisie, l'imagination qui domine, mais l'intelligence et la volonté. Abandonnant, les derniers, le séjour primitif des races *Doriens.*

[1] Th. Bergk, *Griechische Literaturgeschichte*, I, p. 15.
[2] Curtius, *Griechische Geschichte* (3ᵉ éd.), I, p. 108-109. — O. Müller, *Hist. de la litt. grecque* (trad. de Hillebrand), I, p. 17.

helléniques, au nord de la Thessalie, ils envahissent le centre de l'Hellade, subjuguent le Péloponnèse après une lutte longue et acharnée, et établissent à Sparte le siége d'une puissance dont l'influence politique et morale reste prépondérante jusqu'aux derniers jours de l'indépendance grecque. Sparte a réalisé le type accompli de la société dorienne, société exclusivement guerrière, où règnent les vertus austères, la piété simple, le patriotisme ardent, l'abnégation, mais aussi l'étroitesse d'esprit, la sécheresse de cœur; où l'art lui-même a quelque chose de positif, et n'est, pour ainsi dire, qu'un auxiliaire de la politique.

Harmonie éolienne.

Si l'on en juge par les assertions des écrivains de l'antiquité, les défauts et les qualités des deux peuples se reproduisaient trait pour trait dans leur musique nationale. Selon Héraclide du Pont, « le caractère de l'harmonie des Éoliens a une allure fière et « superbe, avec une certaine pointe d'enflure, qui s'accorde avec « leur goût pour les chevaux et leur large hospitalité; d'autre « part, il a de la franchise et joint l'élévation à la hardiesse, ce « qui est propre à des gens qui ont le culte de la vigne, de « l'amour et de tout genre de plaisir[1]. » D'autres écrivains accentuent plus particulièrement telle ou telle nuance du tableau : Pratinas vante la gaîté et l'entrain de l'harmonie éolienne[2]; Aristote son caractère grandiose et ferme[3]; Lasos d'Hermione la choisit pour une de ses compositions à cause de sa sonorité pleine et grave[4]; enfin, un écrivain de l'époque romaine, Apulée, lui assigne comme trait distinctif la simplicité[5].

Harmonie dorienne.

L'*éthos* du mode dorien est décrit par Héraclide sous des couleurs moins brillantes. « L'harmonie dorienne, » dit-il, « possède « un caractère viril et grandiose; étrangère à la joie, répudiant la

[1] Athén., XIV, 624.

[2] « A tous ceux qui ont la langue déliée, convient l'harmonie de l'Éolide. » *Ib.*

[3] *Probl.* XIX, 48. — « Nous attribuons cette harmonie à Zeus-roi et aux autres « dieux, à cause de son caractère de grandeur, et parce qu'aucune ne convient mieux « à l'expression des sentiments nobles, généreux et braves. » Pléthon ap. Vincent, *Notices et Extraits*, p. 97.

[4] « Je chante un hymne à Déméter et à sa fille Mélibée, l'épouse de Clymène, en « faisant résonner les graves accents de l'harmonie éolienne. » Athén., XIV, 624.

[5] *Aeolium simplex.* Apul., *Flor.*, 1, 4. — « *Aeolius animi tempestates tranquillat, somnumque jam placatis attribuit.* » Cassiodore, *Var.*, lib. II, 40.

mode dorien et d'un mode éolien. Ce premier développement de la musique est étroitement lié à la culture du nome citharodique, la forme la plus pure de l'art grec, spécialement consacrée au culte d'Apollon. En opérant la fusion du goût éolien et du goût dorien, en faisant ainsi sortir l'art du cercle étroit de la vie provinciale pour le transformer en propriété de toute une nation, Terpandre établit les bases définitives de la musique grecque et mérite par là d'en être nommé le fondateur.

<small>Harmonie hellénique.</small>

Ce fait exerça une influence décisive sur les destinées ultérieures de l'art. Tout le système musical des Hellènes fut bâti sur l'échelle éolo-dorienne ; les autres modes n'occupent dans ce système qu'une place accessoire et ne forment pas, pour ainsi dire, corps avec lui. Le sentiment de l'identité primitive des modes dorien et éolien, resta très-vivace jusqu'à la fin de l'antiquité[1]. Platon ne mentionne jamais l'éolien en particulier : il le comprend dans la dénomination d'*harmonie dorienne*, terme qui prend chez lui la signification de *musique nationale* et exclut tous les modes venus de l'Asie[2]. Au siècle d'Auguste, cette distinction entre modes grecs et modes barbares subsistait encore, témoin le célèbre distique d'Horace :

<small>*Sonante mistum tibiis carmen lyra*
Hac dorium, illis barbarum.</small>

L'*aiolisti* est une des harmonies les plus usitées dans tous les genres de musique ; la *doristi* est d'un emploi peut-être plus universel encore. C'est le mode principal de la citharodie, de l'aulétique[3] et de la lyrique chorale ; il apparaît, d'une part, dans la monodie et dans le chœur tragiques ; d'autre part, dans les chansons du caractère le plus badin[4].

[1] ATHÉN., XIV, p. 625. « Quant à moi, j'estime que, ayant remarqué la majesté et « la pureté de cette harmonie, les anciens la considérèrent non pas comme *dorienne*, « mais comme lui étant apparentée de fort près ; pour ce motif on l'aura nommée « *hypodorienne*, comme on appelle ὑπόλευκον, c'est-à-dire blanchâtre, ce qui se rapproche « du blanc, λευκόν, et ὑπόγλυκυ, c'est-à-dire douceâtre, ce qui est à peu près doux, γλυκύ. « C'est ainsi qu'on désigne sous le nom d'*hypodorien*, ce qui n'est pas tout à fait dorien. »
[2] « Je parle de l'*harmonie dorienne* et non de l'ionienne, pas davantage de la phrygienne « ou de la lydienne, car celle-là est la seule vraiment grecque. » PLAT., *Lachès*, p. 88.
[3] POLLUX. IV, 78.
[4] Cf. p. 191, note 2.

« mollesse, sombre et énergique, elle ne connaît ni la richesse
« du coloris, ni la souplesse de la forme[1]. » Aristote dit : « il est
« une harmonie qui procure à l'âme un calme parfait, c'est la
« dorienne[2]. » Platon y reconnaît les mâles accents d'un héros et
d'un stoïque[3]. Tout en faisant la part de l'engouement dont
Sparte fut toujours l'objet auprès des philosophes, il n'en reste
pas moins certain que la simplicité sévère et grandiose de l'harmonie dorienne a été ressentie profondément par les anciens ;
tous les témoignages sont unanimes sur ce point. Le prestige
du mode hellénique par excellence survécut même à la chute du
paganisme; un écrivain du VIe siècle, Cassiodore, lui attribue les
vertus chrétiennes les plus élevées et les plus rares[4].

Ces deux modes, dérivés d'une même source, comme les peuples dont ils portent les noms, et individualisés, comme eux,
après s'être détachés du tronc primitif, n'avaient qu'une existence
purement locale et isolée, lorsque, vers les premières olympiades,
le citharède éolien Terpandre quitta Lesbos, son île natale, pour
le continent hellénique. Il fit entendre à Sparte et à Delphes des
chants d'une perfection jusque-là inconnue, les uns composés
dans le goût de son pays[5], les autres dans le style traditionnel
des Doriens[6] et empruntés en partie aux anciens nomes du sanctuaire de Delphes[7]. C'est la première fois que l'histoire parle d'un

v. 730 av

[1] Athén., XIV, p. 624.
[2] *Polit.*, VIII, 5. « Tout le monde s'accorde sur le caractère grave et viril du mode
« dorien. » *Ib.*, VIII, 7. — L'épithète σεμνός (auguste, vénéré, sévère) est celle dont les
anciens se servent de préférence pour caractériser la *doristi*. (Cf. Westph., *Metr.*, I, 273.)
— Clém. Alex., *Strom.*, l. VI, 784. — « Cette harmonie est attribuée aux hommes et à la
« divinité qui préside aux destinées humaines, parce qu'elle est propre à peindre les
« combats de notre nature sans cesse glissante et chancelante, et toutes les vicissitudes
« et les embarras de la vie. » Pléthon ap. Vincent, *Notices*, p. 99.
[3] *Républ.*, l. III, p. 399. — *Dorium bellicosum.* Apul., *Florid.*, I, 4.
[4] *Dorius pudicitiae largitor, et castitatis effector est.* Cassiod., *Var.*, II, 40.
[5] On cite un *Nomos aiolios* de lui. Plut., *de Mus.* (W., § V). — Pollux, IV, 9. 4.
[6] « Ce fut l'harmonie de la harpe barbare, avec ses accents austères, qui, étant la
« plus ancienne, servit principalement de modèle à Terpandre, lorsqu'il composa en
« harmonie dorienne son hymne à Zeus, etc. » Clém. Alex., *Strom.*, VI, 784.
[7] « On dit que quelques-uns des nomes citharodiques de Terpandre furent arrangés
« d'après des compositions du vieux Philammon de Delphes. » Plut., *de Mus.* (W., § V).
— Une ancienne tradition attribue l'invention de la *doristi* à Thamyris. Clém. Alex.,
Strom., I, p. 225.

Malgré une antique communauté d'origine, que démontre à l'évidence l'étroite parenté des langues, les Phrygiens sont rejetés par les Grecs du V^e siècle dans la famille des peuples barbares. Aux époques antérieures il n'en avait pas été ainsi; l'Iliade ne porte aucune trace d'un pareil sentiment de dédain envers les héros troyens; cette vive répulsion contre tout ce qui venait de l'Asie ne se produisit qu'après les guerres médiques. Il est certain toutefois que, sous l'influence énervante de leurs voisins méridionaux, les Phrygiens ont pris une physionomie fort différente de celle de leurs congénères occidentaux, les Thraces et les Macédoniens. Ils se rapprochent des Lydiens notamment, par un vif penchant pour les cultes orgiastiques des Corybantes et de la grande Mère des dieux, Cybèle, dont les rites étaient accompagnés d'une musique bruyante d'instruments à vent et de danses frénétiques et licencieuses. Telle est l'origine attribuée à l'harmonie phrygienne, le mode de l'exaltation religieuse et de l'extase; son invention est rapportée à Hyagnis ou à Marsyas, rois fabuleux de la Phrygie[1].

A quelle époque la musique phrygienne fit-elle sa première apparition en Grèce? Westphal croit que ce fut seulement aux temps d'Olympe. D'anciennes traditions grecques font remonter cet événement beaucoup plus haut. En voici une que nous transmet Athénée : « Les harmonies lydienne et phrygienne sont « dues aux barbares, et n'ont été connues dans l'Hellade que par « l'immigration des Lydiens et des Phrygiens, qui passèrent dans « le Péloponnèse sous la conduite de Pélops.... C'est d'eux que « les Grecs ont appris les susdites harmonies. Ainsi que le dit « Téleste de Sélinonte : ce fut aux repas des Hellènes, et accom- « pagnés par le jeu des *auloi*, que les compagnons de Pélops « entonnèrent d'abord le nome phrygien de la Mère des mon- « tagnes; ils firent entendre aussi, aux sons aigus de la *pectis*, « un chant lydien retentissant[2]. »

[1] « Hyagnis le Phrygien inventa à Célène, ville de la Phrygie, les *auloi*; le premier il [y] exécuta l'harmonie dite phrygienne. » *Marmor Parium*, ligne 19 (Boeckh). — « Aristoxène attribue son invention à Hyagnis de Phrygie. » ATHÉN., XIV, p. 624. — Les *Stromata* de Clément d'Alexandrie (L. I, p. 132) nomment Marsyas.

[2] ATHÉN., XIV, 21, p. 626.

Harmonie phrygienne.

Quoi qu'il en soit, le mode phrygien fut promptement adopté en Grèce. Son effet étant d'enivrer, d'étourdir, de remplir l'esprit d'une fureur divine[1], il est à sa place surtout dans la musique du culte de Dionysos. C'est le mode caractéristique du dithyrambe; son expression exaltée ne s'adapte pas aux sons calmes et nobles des instruments à cordes; on le réserve pour la flûte[2]. Cependant l'école de Socrate, malgré son rigorisme extrême, reconnaît l'action de l'harmonie phrygienne comme pouvant atteindre un but moral; c'est l'unique mode étranger admis dans la république idéale de Platon[3]; selon Aristote, il produit la *katharsis :* il soulage l'âme des émotions qui l'oppressent. Nous reconnaissons ici une des facultés les plus puissantes du génie grec, laquelle consiste à transformer dans un sens hellénique les éléments intellectuels empruntés à une civilisation étrangère.

Ioniens.

Par leur situation géographique exclusivement maritime, et sur la lisière d'un continent habité par des races différentes, les Ioniens, les plus orientaux d'entre les Hellènes, se sont trouvés de temps immémorial en contact avec les vieilles civilisations de la Phénicie et de l'Égypte. Plus tard, ils ont subi l'influence de l'Orient par l'intermédiaire de leurs voisins les Lydiens, tour à tour vassaux des Assyriens et des Perses. Dans leur architecture, ils prennent aux Asiatiques le style à volutes, qui devient pour les Européens le style ionien; très-accessibles à l'engouement

[1] « L'harmonie phrygienne produit l'enthousiasme. » ARIST., *Polit.*, VIII, 5. — τῆς φρυγίου τὸ ἔνθεον. LUCIAN., *Harm.*, ch. I. — « *Phrygius pugnas excitat et votum furoris inflammat.* » CASSIOD., *Var.*, II, 40. — « L'harmonie phrygienne a la prééminence dans les instruments à vent; témoins les premiers inventeurs [des flûtes], Marsyas, Hyagnis, Olympe, qui étaient tous Phrygiens. » ANON., I (§ 28, Bell.).

[2] « L'effet du mode phrygien parmi les harmonies est le même que celui de l'*aulos* parmi les instruments; tous les deux sont de leur nature *orgiastiques* et *pathétiques*. Ceci est prouvé par la [pratique de la] composition. Car tout ce qui est bachique exige l'accompagnement de l'*aulos*, et, parmi les harmonies, la phrygienne, comme la plus convenable. Ainsi, par exemple, le dithyrambe, de l'aveu de tous, est essentiellement phrygien; les hommes spéciaux en fournissent des exemples nombreux, et entre autres le suivant : Philoxène, ayant entrepris de composer un de ses dithyrambes, les *Mysiens*, en harmonie dorienne, ne put en venir à bout; mais involontairement, au cours de son œuvre, il retomba dans le mode phrygien. » ARISTOTE, *Polit.*, VIII, 7.

[3] Cf. p. 190-191. — *Phrygium religiosum*. APUL., *Florid.*, I, 4. — « Nous attribuons cette harmonie aux dieux inférieurs, parce qu'elle convient à l'expression des sentiments doux et paisibles. » Pléthon ap. VINCENT, *Notices et Extraits*, p. 97.

pour ce qui est étranger, dans les mœurs et les habitudes, ils adoptent le vêtement des Perses, pour l'échanger ensuite contre le costume spartiate; en tout l'Ionie représente la transition de l'Orient sémitique au monde occidental. Aussi ne devons-nous pas être surpris de rencontrer parmi les harmonies originaires de l'Asie un mode portant le nom d'*ionien*, *iastien*, et apparenté de près au phrygien. Une tradition recueillie par Athénée dit que le poëte Pytherme s'en servit le premier[1]; mais il est vraisemblable qu'antérieurement déjà Polymnaste et Archiloque, tous deux Ioniens, l'avaient adapté à leur poésie.

v. 560 av. J. C.
v. 640
v. 700

L'*éthos* de l'ancien mode ionien, entièrement conforme au tempérament fougueux et violent de la race, « n'a, selon Héraclide, « rien de gracieux ni de joyeux; il est plutôt sombre et dur, bien « qu'on y trouve une certaine distinction, qui le rend éminemment « propre à la tragédie[2]. » La majesté et la sévérité de l'harmonie dorienne manquent à l'ionienne; aussi Platon et Aristote lui refusent-ils une place dans l'éducation. Apulée qualifie le mode ionien de *changeant* (*varium*); Lucien lui assigne le caractère de l'élégance, de la politesse[3], ce qui se concilie difficilement, il faut le dire, avec l'opinion d'Héraclide. Admise dans la citharodie, l'*iasti* y acquit une importance de premier ordre, et fut bientôt considérée comme étant d'origine grecque[4]; elle s'introduisit aussi dans le dithyrambe et dans la monodie tragique. Plus tard, les Ioniens, toujours avides de nouveautés, l'abandonnèrent pour s'attacher à la musique efféminée des Phéniciens[5].

Harmonie ionienne.

1 « Pytherme de Téos composa, dit-on, dans ce genre d'harmonie des *scolies*; comme « il était Ionien, on appela cette harmonie *Iasti*.... » ATHÉN., XIV, p. 625.

2 ATHÉN., XIV, p. 625. — « Nous attribuons cette harmonie aux dieux de l'Olympe, « parce qu'elle tient le second rang pour la majesté, et qu'elle est propre à peindre « l'admiration pour les grandes choses. » Pléthon ap. VINCENT, *Notices et Extraits*, p. 98. — Il serait intéressant de savoir la source où Cassiodore a puisé sa définition : « *Iastius* « *intellectum obtusis acuit, et terreno desiderio gravatis coelestium appetentiam bonorum* « *operator indulget.* » *Var.*, II, 40.

3 τῆς Ἰωνικῆς τὸ γλαφυρόν. *Harm.*, chap. I.

4 « Héraclide du Pont, dans son 3ᵉ livre *de la Musique*, dit qu'il ne faut pas appeler « *harmonie* l'invention des Phrygiens ni celle des Lydiens, parce qu'il n'y a proprement « que trois harmonies chez les Grecs, comme il n'y a parmi eux que trois races primi- « tives, à savoir : les Doriens, les Éoliens, les Ioniens. » ATHÉN., XIV, p. 624.

5 « De notre temps, les mœurs des Ioniens ont dégénéré, et le caractère de leur

<small>Harmonie syntono-lydienne.

v. 375 av. J.C.</small>

Dans toutes les légendes grecques, l'introduction de l'harmonie lydienne est associée à celle de la phrygienne. Ainsi qu'on l'a vu plus haut, un poëte-musicien du IV^e siècle, Téleste, fait remonter cet événement jusqu'à l'immigration mythique du Lydien Pélops et de ses compagnons. Mais il existe d'autres versions du même fait : Plutarque n'en rapporte pas moins de trois, que voici : « Aristoxène, dans le premier livre de son ouvrage *sur la Musique*, « dit qu'Olympe, avant tous les autres, composa pour l'*aulos* en « mode lydien[1] un nome funèbre sur la mort du serpent Python. — « Quelques-uns prétendent que cette composition est d'Anthippe; « [en effet] Pindare, dans un de ses *péans*, dit qu'aux noces de « Niobé, l'harmonie lydienne aurait été enseignée au chœur par « [le susdit] Anthippe. — Selon d'autres enfin, Torèbe, un des « anciens rois de Lydie, l'aurait mise en usage[2]. S'étant un jour « égaré sur les bords du lac Torrébia, il entendit le chant des « Nymphes, le fixa dans sa mémoire et l'apprit à ses sujets[3].... » Telles sont les anecdotes que l'antiquité racontait sur les origines de la musique lydienne.

Des trois récits, celui d'Aristoxène possède seul quelque valeur historique. Les Lydiens et les Cariens excellaient dans les chants funèbres; c'est là un genre de composition poétique et musicale éminemment favorable au génie subjectif de la race sémitique. Qui ne se rappelle la touchante plainte de David sur la mort de Jonathas et le sublime *thrénos* de Jérémie? Ces mélodies mélancoliques de l'Asie Mineure (*naeniae*, ἔλεγοι, *Adoniades*) accompagnées par la flûte ou simplement jouées sur cet instrument, étaient connues dans l'Hellade depuis les temps les plus reculés, et ont

« harmonie s'est modifié considérablement. » ATHÉN., XIV., p. 625. — « De même que « jadis c'était une harmonie ionienne, une harmonie dorienne, une phrygienne et une « lydienne qui dominaient, de même c'est maintenant la musique des Aradiens[a] qui « l'emporte, et le jeu des instruments phéniciens qui vous plaît. C'est à ce rhythme-là « que vous êtes passionnément attachés, comme d'autres au rhythme spondiaque. » DION CHRYS., XXXIII, 42.

[1] « Olympe le Mysien mit habilement en œuvre l'harmonie lydienne. » CLÉM. ALEX., *Stromata*, l. I, p. 225.

[2] « Ceci est l'opinion de Dionysios Iambos. » PLUT., *de Mus.* (Westph., § XIII).

[3] STEPH. BYZ., s. v. τόρρηβος.

[a] Arados est située sur une île près de la côte phénicienne. (RENAN, *Revue des Deux Mondes*, 1862, p. 273-280).

provoqué la création d'un des principaux genres de la littérature grecque : l'Élégie. Le *nomos Pythios*, attribué à Olympe et considéré pendant des siècles comme le type achevé de la musique instrumentale, passait au temps d'Alexandre pour le plus ancien modèle du style lydien[1].

v. 680 av. J. C.

Cependant le mode employé pour cette composition, et pour les mélodies plaintives en général, n'était pas le lydien proprement dit, mais bien le *syntono-lydien;* cette conclusion ressort impérieusement de la classification des modes dans la *République* de Platon[2]. Le syntono-lydien y est nommé expressément parmi les harmonies *thrénodiques;* il en est de même dans le commentaire de Plutarque sur le passage en question. C'est le mode des pleurs et des gémissements[3]. Ses mélodies, rapides et agitées, se chantaient dans le registre élevé de la voix[4] et étaient accompagnées par des instruments aigus et déchirants; car on ne doit pas oublier que la plainte chez les Orientaux ne se traduit pas, comme chez nous, par des sons graves et lents. Quant au *lydien* proprement dit, son *éthos* est entièrement différent : « de toutes « les harmonies, » dit Aristote, » la lydienne est la plus convenable « au jeune âge, puisqu'elle donne le goût de ce qui est décent et « distingué, et qu'elle favorise ainsi l'éducation[5]. » Cette définition, assez vague à la vérité, concorde avec la *douceur* et la *mobilité* dont nous parlent d'autres écrivains; elle rappelle le ton naïf et les rhythmes gracieux des compositions lydiennes de Pindare[6], imitées probablement des *parthénies* d'Alcman, le vieux poëte de Sparte, lydien d'origine.

Harmonie lydienne.

La troisième variété de cette modalité, l'*hypolydisti*, est donnée par Aristoxène comme une invention de Damon[7]. Mais il est

Harmonie hypolydienne.
v. 450 av. J. C.

[1] WESTPHAL, *Geschichte*, p. 146. — Cf. STRABON, l. XI, p. 421, F.
[2] Cf. pp. 153-154, 190. — WESTPH., *Geschichte*, p. 147-150.
[3] C'est là probablement le *lydium querulum* d'Apulée.
[4] « Platon rejette le mode [syntono-] lydien parce qu'il s'exécute trop à l'aigu, et « qu'il convient avant tout au *thrénos*. Sa première destination fut pour ce genre de « composition. » PLUT., *de Mus.* (Westph., § XIII).
[5] *Pol.*, VIII, 7. — La définition de Cassiodore semble être une réminiscence d'Aristote (Cf. p. 193, note 2) : « *Lydius contra nimias curas animaeque taedia repertus, remissione « reparat et oblectatione corroborat.* » *Var.*, I, 40.
[6] *Ol.* V, 44; *Nem.* IV, VIII, 24.
[7] PLUT., *de Mus.* (Westph., § XIII).

probable que le maître athénien se sera borné à déterminer théoriquement l'espèce d'octave du mode et à lui donner son nom usuel. Le manque de rigueur dans la terminologie des harmonies de cette famille répand une grande incertitude sur tout ce qui nous est dit relativement aux nuances de leur *éthos*. Selon Platon, le mode hypolydien était surtout à sa place dans les joyeux chants du festin[1]; mais nous savons par Plutarque qu'il s'employait aussi dans la tragédie[2], à côté de l'ionien.

Sur l'histoire de l'harmonie mixolydienne les renseignements anciens sont tout à fait contradictoires. Plutarque rapporte un passage d'Aristoxène, dans lequel l'aulète athénien Pythoclide est nommé l'inventeur de ce mode. Mais, quelques lignes plus haut, la découverte de la *mixolydisti* est attribuée, toujours d'après Aristoxène, à la célèbre Lesbienne Sappho; dans un autre chapitre du même livre elle est reculée jusqu'à Terpandre[3]. Enfin, un des pères de l'Église primitive, Clément d'Alexandrie, reproduit une légende, dans laquelle le Phrygien Marsyas apparaît comme l'inventeur de la *phrygisti*, de la *mixolydisti* et d'une troisième harmonie (la *mixophrygisti*) dont il n'est fait aucune mention ailleurs[4].

L'origine du terme *mixolydisti* ne présente pas moins d'incertitude, et était déjà oubliée à l'époque romaine[5]. On ne peut douter néanmoins que cette dénomination ne provienne de certaines affinités, constatées par les anciens, entre l'harmonie en question et l'un des trois modes lydiens. Plutarque fait observer

[marginal notes: v. 520 av. J.C. ; v. 600 ; v. 724 ; Harmonie mixolydienne.]

[1] PLAT., *Rép.*, III, p. 398. — « A l'[hypo-]lydien, le caractère bachique. » LUCIEN, *Harm.*, chap. I.

[2] PLUT., *de Mus.* (Westph., § XIII *in fine*). Il s'agit évidemment, dans ce passage, non de la *lydisti* simple, dont il n'a pas été question, mais de l'*épaneimène-lydisti*, que Plutarque, quelques lignes plus haut, a déjà mise en parallèle avec l'*iasti*. — Plus loin (§ XVII) Polymnaste est nommé l'inventeur de l'hypolydien; mais il s'agit ici, sans aucun doute, du *tonos*, ou échelle de transposition, de même nom.

[3] PLUT., *de Mus.* (Westph., §§ XIII, XVII).

[4] *Strom.*, I, 225.

[5] Ptolémée dit que « les anciens auront nommé ainsi le *ton* mixolydien, parce qu'il « est voisin du *ton* lydien. » Bien que ce raisonnement puisse s'appliquer aussi au *mode* mixolydien [Ptolémée n'a en vue que l'échelle de transposition de même nom], il me paraît peu fondé. En ce cas, ils auraient dit, ce me semble, παραλύδιος, de même qu'ils disaient παραμέση, παρανήτη.

que la *mixolydisti* est l'exacte contre-partie de l'*hypolydisti*[1]; en d'autres termes les deux espèces d'octaves présentent une disposition d'intervalles absolument inverse.

Échelle mixolydienne
du grave à l'aigu : } demi-ton—ton—ton—demi-ton—ton—ton—ton.
Échelle hypolydienne
de l'aigu au grave :

Remarquons en outre : 1° que les octaves mixolydienne et hypolydienne, seules parmi toutes les autres, ne se partagent en quinte et quarte que d'une manière unique; 2° que les deux échelles renferment, selon la terminologie antique, un *tritonum* (une quarte ou une quinte dissonante) par rapport à la finale :

Octave mixolydienne. si *ut ré* mi fa *sol la* si
 Quarte. Quinte.
 Quinte min. τρίτονον.

Octave hypolydienne. fa *sol la* si ut *ré mi* fa
 Quinte. Quarte.
 Quarte maj. τρίτονον.

enfin 3° que la *mixolydisti* se rapproche de la *syntono-lydisti*, par le caractère de sa terminaison mélodique sur une médiante. Cette dernière analogie paraît avoir été décisive aux yeux des anciens; en effet, Platon enveloppe dans une même réprobation les deux harmonies, à cause de leur expression plaintive[2]. « Sous l'influence
« de la *mixolydisti*, l'âme s'attriste et se resserre[3]; son caractère
« pathétique la rend propre à la tragédie, où elle s'associe à la
« *doristi*. Celle-ci ayant un *éthos* plein de grandeur, la première,
« au contraire, exprimant un sentiment douloureux, les deux
« éléments de la composition tragique se réunissent en elles[4]. »

Ce que nous savons de l'histoire et de l'usage du mode locrien se réduit à deux ou trois phrases fort courtes, que nous lisons dans Pollux et dans Athénée. La *locristi* fut inventée par Xénocrite, compositeur chorique de la seconde catastase; employée v. 650 av. J. C.

[1] Plut., *de Mus.* (Westph., § XIII).
[2] Cf. p. 190.
[3] Aristote, *Polit.*, VIII, 5.
[4] Plut., *de Mus.* (Westph., § XIII).

v. 480 av. J. C. souvent au temps de Simonide et de Pindare, elle tomba bientôt en désuétude[1]. De son *éthos*, il ne nous est rien dit. On a vu plus haut qu'elle se confond facilement avec la *doristi*. Il est à supposer que cette confusion eut lieu de bonne heure; ainsi s'expliquerait sa prompte disparition.

Classification de Platon. Pour embrasser dans son ensemble la doctrine de l'*éthos* des harmonies antiques, nous ne pouvons mieux faire que de prendre pour point de départ le passage suivant de la *République* de Platon, dans lequel les modes sont examinés au point de vue de leur usage dans l'éducation[2]: « Il faut que l'harmonie et le « rhythme correspondent au texte poétique[3]. — Or, ainsi que nous « l'avons déjà dit, il faut bannir de la poésie les plaintes et les « lamentations. — Quelles sont donc les *harmonies thrénodiques?* « — La *mixolydienne*, la *syntono-lydienne* et d'autres semblables. — « S'il en est ainsi, nous laisserons de côté ces harmonies, car, « loin d'être bonnes pour des hommes, elles ne le sont pas même « pour des femmes d'un caractère honnête. — En effet. — Main- « tenant, dites-le-moi : est-il rien de plus indigne des gardiens « de l'État que l'ivresse, la mollesse et l'indolence? — Comment « n'en serait-il pas ainsi? — Eh bien, quelles sont les harmonies « *amollissantes* et *sympotiques* (propres aux festins)? — L'*ionienne* et « la *lydienne* que l'on nomme *relâchées* (χαλαραί). — Pourras-tu « ainsi te servir de celles-ci pour élever des guerriers? — Nulle- « ment; il ne te restera donc que la *dorienne*[4] et la *phrygienne*. — « Je ne connais pas les harmonies par moi-même, mais il suffira « de me laisser celle qui saurait imiter le ton et les mâles accents « de l'homme de cœur, qui, jeté dans la mêlée ou dans quelque « action violente, et forcé par le sort de s'exposer aux blessures « et à la mort, ou bien tombant dans quelque embûche, reçoit « de pied ferme, et sans plier, les assauts de la fortune ennemie.

[1] Cf. p. 157, note 3.
[2] « les *modes* (συστήματα), que les anciens appellent les *principes des mœurs* « (ἀρχαὶ τῶν ἠθῶν). » ARIST. QUINT., p. 18.
[3] Plus loin, l'écrivain développe ainsi ce principe : « la beauté du rhythme et de « l'harmonie reproduit, en l'imitant, celle de la poésie, de même qu'à des paroles sans « beauté correspondent un rhythme et une harmonie analogues; car le rhythme et l'har- « monie sont faits pour les paroles, et non les paroles pour le rhythme et l'harmonie. »
[4] L'hypodorienne (éolienne) est comprise dans cette dénomination.

« Laisse-nous encore cet autre mode qui représente l'homme
« dans les pratiques pacifiques et toutes volontaires; invoquant
« les dieux, enseignant, priant ou conseillant ses semblables, se
« montrant lui-même docile aux prières, aux leçons et aux con-
« seils d'autrui; et ainsi n'éprouvant jamais de mécompte, comme
« ne s'enorgueillissant jamais; toujours sage, modéré et content
« de ce qui lui arrive. Ces deux harmonies, l'une énergique,
« l'autre tranquille, aptes à reproduire les accents de l'homme
« courageux et sage, malheureux ou heureux, voilà ce qu'il nous
« faut laisser. — Les harmonies que tu veux garder sont préci-
« sément celles que je viens de nommer[1]. »

A les juger au point de vue de l'esthétique musicale des modernes, les idées de Platon paraîtraient singulièrement étroites et réalistes; telles, au reste, elles parurent déjà aux critiques de l'antiquité, qui s'efforcèrent de les commenter dans le sens le moins exclusif[2]. Mais en ce moment il s'agit uniquement d'extraire du fameux passage tout ce qu'il renferme de données positives sur le caractère des modes.

Les six harmonies nommées dans le texte de Platon sont divisées en trois catégories binaires. La première catégorie renferme les harmonies *plaintives* : la mixolydienne et la syntonolydienne; leur finale mélodique est une *médiante*. Le caractère *orgiaque*, voluptueux, est attribué à deux harmonies dont la

[1] PLAT., *Républ.*, III, p. 399.

[2] « Il est vrai que Platon a rejeté quatre harmonies, les deux premières comme trop
« plaintives, la troisième et la quatrième à cause de leur expression voluptueuse, et qu'il
« a fait choix de la dorienne, comme de la plus convenable à des hommes courageux et
« tempérants. Non certainement — comme l'observe Aristoxène dans le second livre de
« ses *Commentaires musicaux* — que le grand philosophe ignorât qu'il se trouve dans
« lesdites harmonies quelque chose d'utile au maintien de l'État, — car Platon,
« ayant été disciple de Dracon et de Métellus d'Agrigente, était fort versé en musique
« — mais comme l'harmonie dorienne se distingue par son allure grave, de là vient
« qu'il lui donna la préférence. Il n'ignorait pas non plus qu'Alcman, Pindare, Simonide
« et Bacchylide avaient composé sur le mode dorien, non-seulement des *parthé-*
« *nies*, mais aussi des *prosodies* et des *péans*, et que l'on s'était parfois servi de cette
« harmonie pour les chants plaintifs de la tragédie, et même pour des compositions éroti-
« ques. Il n'était pas moins instruit dans les modes [hypo]lydien et ionien, car il savait
« qu'ils sont utilisés pour la tragédie. Mais [comme son but exclusif était de former des
« guerriers et des sages], il se contentait [de préconiser] les compositions en l'honneur
« d'Arès (Mars) et d'Athéné (Minerve). » PLUTARQUE, *de Mus.* (Westph., § XIV).

conclusion se fait sur une *tonique* : l'ionienne (ou hypophrygienne) et l'hypolydienne. Enfin deux harmonies ont un caractère *éthique*, moral; ce sont la dorienne et la phrygienne : elles opèrent leur repos final sur une *dominante*. A cette dernière catégorie nous devons ajouter l'éolienne, comprise dans la dénomination générique de *doristi*. Quant à la lydienne proprement dite, elle n'est pas nommée par Platon, non plus que la locrienne, qui déjà à cette époque s'était fondue dans la dorienne.

Classification d'Aristote. Les idées d'Aristote, en ce qui concerne l'emploi des modes et de la musique en général, sont plus larges que celles de Platon. « Nous pensons, » dit-il dans sa *Politique*, « que la musique « possède plus d'un genre d'utilité. Elle peut servir, en premier « lieu, à l'éducation morale de la jeunesse; en second lieu, à « procurer à l'âme le soulagement que j'appelle *katharsis*[1]; en

[1] « En effet, les affections qui se manifestent si vivement dans quelques âmes, se « produisent généralement dans toutes, et ne diffèrent que du plus au moins : telles sont « la pitié et la crainte, ainsi que l'enthousiasme. Car il y a des personnes qui sont acces- « sibles à cette dernière affection; or, nous voyons que ces personnes, lorsqu'elles ont « recours à des chants qui exaltent les âmes, se sentent en quelque sorte guéries et puri- « fiées. La même chose doit nécessairement arriver à ceux qui sont sujets à la pitié, à la « crainte ou à d'autres affections, ainsi qu'à tous les hommes, en général, dans la mesure « de leur sensibilité. Tous éprouvent dans ce cas une *purification* et un *soulagement*, « accompagnés de plaisir. » ARIST., *Pol.*, VIII, 7. — Il faudrait un volume pour faire l'histoire détaillée des controverses qui ont eu lieu, à partir du XVIIe siècle, en Angleterre, en France et surtout en Allemagne, au sujet de la véritable signification du mot *katharsis* dans Aristote. Le philosophe de Stagire attribue cet effet à la tragédie aussi bien qu'à la musique; mais l'explication de la *katharsis* qui, d'après Aristote lui-même (*Polit.*, VIII, 7), devait avoir sa place dans la *Poétique*, ne se trouve pas dans le traité de ce nom qui est parvenu jusqu'à nous. Nous sommes donc forcés, si nous voulons résoudre ce problème, de combiner les indications, malheureusement trop concises et trop rares, qu'on rencontre à cet égard dans la *Poétique*, ch. 7, et dans le *Politique*, VIII, 7, d'Aristote, ainsi que dans les *Questions symposiaques*, III, 8, et dans le *Banquet des sept sages*, p. 156 B, de Plutarque.

A la fin de sa célèbre définition de la tragédie, Aristote s'exprime en ces termes : *elle opère, au moyen de la pitié et de la terreur, la purification de ce genre d'affections* (περαινοῦσα δι' ἐλέου καὶ φόβου τῶν τοιούτων παθημάτων κάθαρσιν). Cela veut-il dire que la tragédie a pour but de soustraire notre âme à la tyrannie des passions ? Telle est l'opinion, déjà fort ancienne, qui de nos jours a été principalement soutenue par Spengel. Ou bien le sens de ces termes mystérieux est-il le suivant : *la tragédie opère, au moyen de la pitié et de la terreur, la guérison de ce genre d'affections, en tant qu'elles sont maladives?* Telle est à peu près l'interprétation donnée à ces mots par Bernays. Nous n'hésitons pas à nous rallier à cette dernière opinion. En effet, les passages transcrits plus haut suffisent, d'après nous, à démontrer que la *katharsis* ne poursuit pas un but *moral* ou *éducatif*,

« troisième lieu, à délasser l'esprit, et à se reposer de ses
« travaux. Conformément à ces principes, nous admettrons la
« division faite par quelques philosophes, et nous distinguerons,
« comme eux, des mélodies *éthiques* ou morales (ἠθικά), des mélo-
« dies *actives* (πρακτικά) et des mélodies *exaltées* (ἐνθουσιαστικά).
« A chacun de ces genres de mélodies correspond une harmonie
« qui lui est analogue. Il faudra faire un égal usage de toutes
« ces harmonies, en poursuivant toutefois un but distinct pour
« chacune d'elles. Pour l'éducation on choisira les plus morales
« [c'est-à-dire les harmonies *éthiques*]; les *actives* et les *exaltées*
« seront réservées pour les concerts et les théâtres, où l'on
« entend de la musique sans en faire soi-même[1]. » Toute cette
doctrine est très-instructive; malheureusement Aristote, qui ne
touche à notre sujet qu'incidemment, n'énumère pas les harmo-
nies appartenant à chacune des trois catégories. Il se contente
de nommer celles qui contribuent à former l'esprit et le cœur du
citoyen : la *doristi* et la *phrygisti*, — sanctionnées par Platon —
de plus la *lydisti*[2]. Les chapitres musicaux de la *Politique*, bien

mais, s'il est permis d'ainsi parler, un but *médical*. L'idéal, c'est d'arriver à l'*éthos*; quant aux âmes sujettes au *pathos*, le poëte et le musicien peuvent jusqu'à un certain point, sinon les guérir, du moins les soulager, en leur procurant les émotions qu'elles recher-
chent et dont elles ont besoin, mais de façon à les rendre inoffensives, par des procédés analogues à ceux de l'homœopathie. Tout en faisant naître, dans le domaine de l'idéal, des émotions telles que la terreur, la pitié et l'enthousiasme, l'artiste les gouverne à son gré et leur enlève ce qu'elles pourraient avoir d'excessif. Dans de pareilles conditions, les affections du *pathos* non-seulement deviennent inoffensives, mais procurent même une certaine jouissance. Cf. ZELLER, *Die Philosophie der Griechen*, 2ᵉ éd., II, 2, pp. 609 et suiv. — DÖRING, *Die tragische Katharsis bei Aristoteles und ihre neuesten Erklärer*. *Philologus*, XXI, p. 496-534 (A. W.).

[1] « Les chants qui soulagent l'âme (μέλη καθαρτικά) nous procurent un plaisir sans
« mélange. C'est pourquoi les virtuoses voués à la musique théâtrale peuvent exécuter
« des harmonies et des chants de cette nature. En effet, les spectateurs étant de deux
« espèces, les uns, hommes libres et éclairés, les autres, artisans grossiers, manœu-
« vres, etc., on doit également pour cette dernière partie du public organiser, en guise
« de délassement, des concours et des fêtes. Or, de même que les âmes de ces personnes
« sont détournées de leurs tendances natives, de même les harmonies musicales peuvent
« être en quelque sorte outrées, et donner lieu à des chants trop tendus (σύντονα) et d'une
« nuance criarde. Maintenant, comme chacun n'éprouve du plaisir que dans les choses
« conformes à sa nature, il faut permettre à ceux qui se produisent devant un semblable
« public d'avoir recours à un pareil genre de musique. » ARIST., *Pol.*, VIII, 7.

[2] *Ib.* On est assez surpris de voir figurer parmi les harmonies *éthiques* l'enthousiaste

que très-importants, n'ajoutent donc pas grand chose aux renseignements de Platon. Mais dans ses *Problèmes*, Aristote traite la même question à un point de vue plus spécial ; il s'occupe de l'emploi des modes dans la tragédie, et à cette occasion il ébauche une classification des plus remarquables. Ici encore les renseignements sont loin d'être complets ; quatre harmonies seulement sont mentionnées ; mais nous y apprenons quelque chose de précis. Aussi, malgré sa concision, ce passage est-il, avec celui de la *République* de Platon, le plus important que nous ayons sur la matière.

Le voici : « Pourquoi les chœurs de la tragédie ne se servent-ils
« ni de l'*hypodoristi* ni de l'*hypophrygisti* ? Est-ce parce que ces
« harmonies sont les moins mélodieuses, tandis que la mélodie

phrygisti, lorsque, quelques lignes plus haut, on vient de lire que les *actives* et les *enthousiastes* doivent être réservées aux artistes de profession. Évidemment Aristote n'entend pas ces divisions dans un sens trop rigoureux, puisqu'il ajoute lui-même : « on doit accueillir
« aussi toute autre harmonie que pourraient proposer ceux qui sont versés soit dans la
« théorie philosophique, soit dans l'enseignement de la musique. Socrate a d'autant plus
« tort, dans la *République* [de Platon], de n'admettre que le mode phrygien à côté du
« dorien, qu'il proscrit l'étude de la flûte. [On sait, en effet, que] parmi les harmonies
« la *phrygisti* est à peu près ce qu'est la flûte parmi les instruments ; l'une et l'autre ont
« un caractère orgiastique et pathétique...... Quant à l'harmonie dorienne, chacun con-
« vient qu'elle est la plus ferme (στασιμωτάτη), et qu'elle possède un *éthos* plus mâle.
« Partisan déclaré, comme nous le sommes, du principe qui cherche toujours le milieu
« entre les extrêmes, nous soutiendrons que l'harmonie dorienne, à laquelle nous accor-
« dons ce caractère parmi toutes les autres harmonies, doit évidemment être enseignée
« de préférence à la jeunesse. Deux choses sont ici à considérer, le possible et le conve-
« nable ; car le possible et le convenable sont les principes qui doivent surtout guider les
« hommes ; mais c'est l'âge seul des individus qui peut déterminer l'un et l'autre. Aux
« hommes fatigués par les années, il serait bien difficile de chanter les harmonies *tendues*
« (συντόνους ἁρμονίας) ; la nature elle-même les porte aux harmonies *molles* et *relâchées*
« (ἀνειμένας). Aussi quelques-uns ont-ils encore avec raison reproché à Socrate d'avoir
« banni celles-ci de l'éducation, sous prétexte qu'elles étaient *enivrantes*. Socrate a eu
« tort de croire qu'elles se rapportaient à l'ivresse, qui engendre plutôt une espèce de
« frénésie, tandis que le caractère de ces harmonies n'est que de la langueur[a]. Il sera
« bon, pour l'époque où l'on atteindra un âge avancé, d'étudier des chants de cette
« espèce. Mais on pourrait parmi les harmonies en trouver une qui conviendrait fort
« bien à l'enfance, et qui réunirait à la fois la décence et l'instruction ; telle serait, à
« notre avis, la *lydisti*, de préférence à toute autre. Ainsi, en fait d'éducation musicale,
« [l'essentiel] c'est d'abord d'éviter tout excès ; c'est ensuite de faire ce qui est possible ;
« et enfin ce qui est convenable. »

[a] « Les harmonies relâchées attendrissent le cœur. » *Polit.*, ch. 5.

« convient surtout au chœur? En outre l'hypophrygien possède
« un caractère actif; l'hypodorien, d'autre part, est grandiose et
« ferme : de toutes les harmonies, c'est la mieux appropriée à la
« citharodie (κιθαρῳδικωτάτη). Ces deux harmonies ne s'adaptent
« donc pas au chœur; mais dans la monodie scénique elles sont
« tout à fait à leur place. En effet, la scène appartient aux
« héros; car chez les anciens, les chefs étaient exclusivement
« des personnages héroïques; le chœur, au contraire, représente
« le peuple, les hommes; c'est pourquoi son chant comporte un
« caractère tantôt larmoyant, tantôt tranquille, tel qu'il est propre
« à de simples mortels. Les autres harmonies [à savoir la *doristi*,
« la *phrygisti*, la *lydisti* et la *mixolydisti*] possèdent [plus ou
« moins] ce caractère, mais le moins de toutes la *phrygisti*[1],
« exaltée et bachique; [le plus au contraire, la *mixolydisti*];
« celle-ci transporte notre âme dans une disposition passive. Or,
« la passion étant l'apanage des faibles plutôt que des forts,
« cette dernière harmonie sied au chœur, tandis que l'*hypodoristi*
« et l'*hypophrygisti* expriment l'action, qui lui est étrangère. Le
« chœur, en effet, est un personnage inactif, qui témoigne seule-
« ment sa bienveillance envers les personnages en scène. »

Les harmonies employées dans le *solo* dramatique, à cause de leur caractère actif, sont donc au nombre de celles dont le repos final se fait sur la tonique. L'une d'elles, l'*hypodoristi*, appartient aux modes d'origine hellénique; l'autre, l'*hypophrygisti*, est rangée par Platon parmi les harmonies propres aux festins. Si nous

Harmonies actives.

[1] *Probl.*, XIX, 48. Le texte de tous les mss. porte : ταῦτα δ'ἔχουσιν αἱ ἄλλαι ἀρμονίαι, ἥκιστα δὲ αὐτῶν ἡ ὑποφρυγιστί· ἐνθουσιαστικὴ γὰρ καὶ βακχική. κατὰ μὲν οὖν ταύτην πάσχομέν τι· κ. τ. λ. Ce texte est inintelligible. Il est d'abord évident, comme Bojesen et Westphal l'ont compris, qu'il faut remplacer ὑποφρυγιστί par φρυγιστί. Mais cela ne suffit pas : aussi les deux auteurs que nous venons de citer ont-ils admis, d'après la version latine de Théodore Gaza, qu'après βακχική il y a dans le texte une lacune, que la version de Gaza complète de la manière suivante : « *at vero Mixolydius nimirum illa praestare potest.* » En combinant ces paroles avec ce que nous savons d'ailleurs de la *mixolydisti*, nous croyons qu'il y a lieu de changer et de compléter le texte d'Aristote dans le sens que voici : ἥκιστα μὲν (au lieu de δὲ) αὐτῶν ἡ φρυγιστί· ἐνθουσιαστικὴ γὰρ καὶ βακχική· [μάλιστα δὲ ἡ μιξολυδιστί·] κατὰ μὲν οὖν ταύτην κ. τ. λ. — Comp. le probl. 30 : « Pourquoi l'hypodorien et l'hypophrygien ne conviennent-ils pas au chœur « tragique? Est-ce parce qu'ils ne s'adaptent pas aux compositions antistrophiques, mais « sont, au contraire, à leur place sur la scène, où il s'agit d'imiter une action? » (A. W.).

leur adjoignons l'*hypolydisti*, qui, selon Plutarque (et Platon lui-même), est apparentée de près à l'*hypophrygisti*[1], nous pouvons énoncer d'une manière générale un fait des plus intéressants, à savoir : *que le caractère actif est attribué par l'antiquité aux seuls modes dont le son final a le caractère d'une tonique.* La terminaison sur la tonique exprime une affirmation nette et précise; elle donne à la mélodie une allure décidée qui, dans l'hypodorien, s'allie à la noblesse, à la majesté, mais dégénère en sensualité dans l'hypophrygien et dans l'hypolydien. Ces dernières harmonies sont appelées *relâchées*; toutefois, l'épithète ne doit pas être entendue au sens de « faible, mou, » puisque nous savons, au contraire, que l'*hypophrygisti* possède un *éthos* actif. « Relâché, » exprime ici le contraire de « ferme, sérieux ; » c'est un caractère fougueux auquel la dignité fait défaut. En effet, les deux harmonies paraissaient aux Grecs avoir quelque chose d'outré, de grossièrement sensuel, un *éthos* approprié à des chants d'orgie.

Harmonies non actives.

Les modes terminés sur la tierce et sur la quinte sont privés du caractère actif; nous devons, d'après ce qui précède, les diviser en deux catégories : les harmonies *plaintives* ou *thrénodiques* et les harmonies *éthiques* ou morales. La terminaison sur la médiante majeure détermine le caractère thrénodique d'un mode : « c'est « une interrogation douloureuse à laquelle nous attendons en vain « une réponse[2]. » La *mixolydisti* est consacrée aux plaintes tragiques ; la *syntono-lydisti*, plus efféminée, convient davantage aux chants funèbres à la manière orientale.

Toutes les autres harmonies non actives appartiennent, selon la *Politique* d'Aristote, à la classe des *éthiques*, dont le repos final se fait sur une *dominante*. C'est la terminaison normale des mélodies antiques; moins affirmative que la tonique, moins sentimentale que la tierce, la dominante a une expression indéterminée et passive. Dans le dorien, cette passivité exprime le stoïcisme; dans le lydien, l'aménité, la grâce et la douceur; l'*éthos tranquille*, commun aux deux harmonies, les rend éminemment propres à reproduire les sentiments de résignation, de sympathie, dont le

[1] « L'*épaneiméne-lydisti*, la contre-partie de la *mixolydisti*, est alliée à l'*iasti*...... « et s'emploie, comme celle-ci, dans la tragédie. » PLUT., *de Mus.* (W., § XIII).

[2] WESTPHAL, *Geschichte*, p. 149.

chœur tragique est l'organe. Dans le phrygien, au contraire, la non-activité combinée avec l'exaltation religieuse produit l'abandon de soi-même, l'extase, le fanatisme, sentiments que le chœur tragique est appelé à interpréter rarement.

La classification, esquissée par Platon et par Aristote, se rattache à une doctrine technique très-importante, — celle de l'*éthos* de la *mélopée* — dont nous trouvons des débris jusque dans les écrits aristoxéniens les plus récents. Le pseudo-Euclide nous enseigne que la composition mélodique reconnaît trois manières caractéristiques (τρόποι), trois styles : 1° le *diastaltique* ou excitant; 2° le *systaltique*, amollissant ou énervant, et 3° l'*hésychastique* ou calmant[1]. « Le style diastaltique exprime le grandiose, une dispo-
« sition virile de l'âme, des actions héroïques; la *tragédie* princi-
« palement se sert des sentiments de cette espèce et de ceux qui
« se rapprochent du même caractère. La manière systaltique a
« pour effet d'entraîner l'âme dans un état d'énervement et de
« prostration; elle est propre aux effusions amoureuses, aux *mélo-*
« *dies thrénodiques*, touchantes, et autres analogues. Le style
« hésychastique procure à l'esprit le calme, la liberté et la paix :
« il convient aux hymnes, aux *péans*, aux *encomies* et autres com-
« positions semblables. » Il est à peine nécessaire de faire remarquer la parenté étroite de cette doctrine avec celle des deux grands philosophes; le diastaltique correspond à l'*éthos* pratique, le systaltique à l'*éthos* thrénodique, l'hésychastique à l'*éthos* tranquille.

Là se termine tout ce qui nous est transmis d'intéressant sur le caractère expressif des harmonies. Chercher à concilier sur ce point les témoignages souvent contradictoires des écrivains, serait, en l'état actuel de la science, une tentative chimérique autant qu'inutile. Ce genre de théories ne comporte qu'une exactitude très-relative, et il serait absurde d'exiger des anciens une précision que nous poursuivons vainement nous-mêmes en semblable matière. Mais les divergences sont moins considérables qu'on pourrait se l'imaginer, et, pour le prouver, il suffira de grouper dans un tableau synoptique les qualifications isolées des modes et leur classification générale, d'après Platon, Aristote et Aristoxène.

[1] Page 21. — Chez Aristide (p. 30-31), style *tragique, nomique, dithyrambique*.

CLASSIFICATION DES HARMONIES ANTIQUES SELON LEUR CARACTÈRE ET LEUR USAGE.

			ÉPITHÈTES PRINCIPALES DE L'ÉTHOS.	EMPLOI DES MODES DANS LES DIVERS GENRES.
HARMONIES ACTIVES (ΠΡΑΚΤΙΚΑΙ), propres au style *diastaltique* ou *excitant* (τόνος διασταλτικός)	Harmonies *voluptueuses* ou *amollissantes* (μαλακαί, μαλακτικαί). Platon.	HYPODORISTI ou *æolisti*........	fier, γαῦρος; superbe, ὀγκῶδες; légèrement enflé, ἐπιγαῦρον; franc, ἐξηγοιώνον; sincère, ἀπαρασκύος (Heracl. Pont.); simple (Apulée); grandiose, μεγαλοπρεπής; ferme, στάσιμον (Aristote); ayant une sonorité grave, βαρύβρομον (Lasos).	*Citharodie* (Terpandre), *aulodie, lyrique chorale* (Lasos, Pratinas, Pindare : *Ol.* I, *Pyth.* I, II, *Ném.* III), *chanson* (Alcée, Sappho), *monodie dramatique.*
		HYPOPHRYGISTI ou [*chalaro*-]*iasti*	âpre, πικρότης; dur, σκληρόν (Heracl. Pont.); *verium* (Apulée); élégant, γλαφυρόν (Lucien).	*Citharodie, aulodie, aulétique* (Polymnaste : *nomos Orthios*(?), Pythermos), *dithyrambe, chanson* (Archiloque (?), Alcée), *monodie dramatique.*
		HYPOLYDISTI ou *chalara-lydisti*	voluptueux, dissolu, ἐκλελυμένον (Plut.); bachique, βαχχικόν (Lucien); enivrant, μεθυστικόν (Aristote).	*Tragédie* (monodie?), *chanson.*
HARMONIES ÉTHIQUES OU MORALES (ΗΘΙΚΑΙ), propres au style *hesychastique* ou *calmant* (τόνος ἡσυχαστικός)		DORISTI........	sombre, σκληρότης; violent, σφοδρόν; viril, ἀνδρῶδες (Heracl. Pont.); *bellicosum* (Apulée); plein de dignité, σεμνόν (Pindare, Plutarque, Lucien); distingué, ἀξιωματικόν (Plutarque); grandiose, μεγαλοπρεπής (Aristote, Heracl. Pont.); ferme, στάσιμον (Aristote); calme, καταστηματικόν (Proclus).	*Citharodie* (Terpandre), *aulodie, aulétique* (Olympe), *lyrique chorale* (Alcman, Sacadas, Pratinas, Pindare : *Ol.* III, Simonide, Bacchylide), *chanson* (Anacréon), *chœur et monodie tragiques.*
		(Locristi)..........		*Lyrique chorale* (Xénocrite), *citharodie.*
		PHRYGISTI	bachique, βαχχικόν; orgiastique, ὀργιαστικόν; passionné, παθητικόν; enthousiaste, ἐνθουσιαστικόν (Aristote); inspiré, ἔνθεον (Lucien); *religiosum* (Apulée); exiatique, ἐκστατικόν (Proclus).	*Aulétique* (Olympe : *Métroa*, *nomos Athênâs*, *nomos Harmatios*), *citharodie, lyrique chorale* (Sacadas, Stésichore), *dithyrambe, chanson* (Anacréon), *monodie dramatique* (Sophocle, Euripide : *Oreste*, v. 1396), *chœur tragique* (Euripide : *les Bacchantes*, v. 159).
		LYDISTI..........	doux, γλυκύ (Schol. Pind., *Ol.* V, 4§); changeant, ποικίλον (Schol. Pind., *Ném.* VIII, 24); juvénile (Aristote).	*Aulétique* (Mimnerme : *nomos Cradias*?), *citharodie, lyrique chorale* (Alcman, Sacadas, Pindare : *Ol.* V, XIV, *Ném.* IV, VIII), *chanson* (Anacréon), *chœur tragique* (Cléomaque).
HARMONIES THRENODIQUES OU PLAINTIVES (ΘΡΗΝΩΔΕΙΣ), propres au style *systaltique* ou *amollissant* (τόνος συσταλτικός)		MIXOLYDISTI ou *syntono-iasti*	larmoyant, γοερόν; passionné, παθητικόν (Plutarque); attendrissant, ἐπιτονόν; serré, συνεστηχός (Aristote).	*Chanson éolienne* (Sappho), *chœur tragique* (Eschyle : *Suppl.*, v. 69).
		SYNTONO-LYDISTI	*querulum* (Apulée).	*Aulétique* (Olympe), *aulodie, lyrique chorale* (dans le *thrènos*), *tragédie* (dans les *kommoi*).

§ IV.

L'éthos antique et le sentiment moderne.

En combinant attentivement les matériaux disséminés dans la littérature gréco-latine, nous avons pu reconstruire, au moins dans ses traits généraux, la doctrine antique de l'*éthos* ou du caractère des modes. Que cette doctrine ait eu une réalité objective pour les Grecs, c'est là une chose qu'il est impossible de révoquer en doute. On ne répète pas pendant plusieurs siècles des phrases absolument vides de sens. Nous devons donc croire que les anciens ressentaient à l'audition de leurs harmonies les impressions diverses dont parlent les écrivains. Mais ici une foule de questions importantes et graves se présentent à notre esprit : la doctrine de l'*éthos* conserve-t-elle encore pour nous une valeur esthétique ? Est-elle confirmée à un degré quelconque par notre sentiment musical ? Ces nuances de caractère qui distinguent les divers modes, pouvons-nous les reconnaître et les saisir jusqu'à un certain point ? Ou bien, devons-nous croire, avec la plupart des historiens modernes de la musique, qu'il existe une incompatibilité radicale entre le sens musical des peuples modernes et celui qui se révèle dans la théorie des anciens, en sorte que, seule parmi les arts antiques, la musique des Grecs serait condamnée à rester éternellement une énigme indéchiffrable ?

Influences de la musique harmonique.

Il est certain que si, pour résoudre ce problème, nous n'avions comme éléments de jugement et de comparaison que les restes fragmentaires des compositions gréco-romaines, d'une part ; de l'autre, les produits de l'art du XIXᵉ siècle, on arriverait fatalement aux conclusions assez généralement admises à l'époque actuelle. En effet, le développement extraordinaire des combinaisons polyphoniques, en donnant naissance chez les nations européennes à un art ignoré de l'antiquité, a eu pour résultat d'amener l'unification de tous les modes, et d'imprimer à notre mélodie un caractère tout à fait spécial. Cet art nouveau a réagi à son tour sur notre organisation musicale : il a créé en nous des besoins nouveaux, on dirait même un sens nouveau. De ce côté, l'homme moderne semble être séparé de l'Hellène par un abîme.

Et cependant, pour peu que nous étendions le champ de nos investigations dans le temps et dans l'espace, bien des analogies cachées se révèlent subitement, bien des problèmes, en apparence insolubles, reçoivent une solution inattendue. Il existe un intermédiaire naturel entre la musique gréco-romaine et celle de nos jours : c'est la mélodie homophone, — type universel, immuable, de la cantilène vocale — encore vivante dans le chant liturgique et populaire des peuples occidentaux, héritiers de la civilisation classique. Quelque profondes que soient les racines jetées depuis trois siècles par le nouvel art harmonique, elles n'ont pu étouffer en nous le sens natif et spontané de la mélodie homophone. Celle-ci est une langue à moitié oubliée, — morte, si l'on veut, — que nous n'écrivons plus, dans laquelle nous n'exprimons plus spontanément nos idées; mais dont nous sommes capables de sentir les beautés de la même manière et au même degré que nous ressentons celles des langues et des littératures classiques. Le musicien dont les premières impressions artistiques se sont éveillées par le chant de l'Église et qui plus tard est resté en contact suivi avec cette musique, nous montre un exemple frappant de ce phénomène, si peu observé jusqu'à présent : chez lui, le sentiment musical, l'oreille, le goût, sont pour ainsi dire dédoublés; respirant tour à tour l'atmosphère du VIe siècle et celle du XIXe, il connaît en musique deux ordres d'impressions entièrement distincts. Telle succession mélodique dont son oreille et son goût seront flattés dans une composition moderne, le blessera et l'offusquera, comme un barbarisme, s'il s'agit de chant homophone. L'accompagnement harmonique, condition essentielle de la mélodie moderne, deviendra pour l'amateur délicat de cet art primitif un accessoire sans importance, sinon une superfétation de mauvais goût. Par la musique homophone nous nous mettons en communication avec le sentiment antique; elle nous fait vivre dans les siècles passés, et sans pouvoir fournir une solution complète et satisfaisante à toutes les questions qui se pressent dans notre esprit, elle calme en partie nos doutes, et nous montre dans un lointain avenir la possibilité de lever les derniers voiles qui cachent encore la réalité vivante de l'art hellénique.

Analogies et différences.

Constatons d'abord qu'il est certains points par où le sentiment moderne confine sans intermédiaire au sentiment antique. Nous n'en pouvons donner une preuve plus frappante que la classification de l'*éthos* des modes, par rapport à leur terminaison finale sur la tonique, sur la dominante ou sur la tierce. Aucune terminaison, autre que celle de la tonique, ne saurait exprimer l'énergie active, la force consciente d'elle-même[1]. Cette terminaison a envahi graduellement la mélodie occidentale; Aristote dirait de notre musique qu'elle est dominée presque exclusivement par le caractère actif. — L'accent élégiaque de la terminaison sur la médiante est ressenti non moins spontanément par notre sens musical[2]. — Le caractère passif et indéterminé de la terminaison de dominante nous frappe également, mais sans nous charmer beaucoup. Il exprime un parfait équilibre de l'âme, état sentimental que l'esthétique ancienne considère comme se rapprochant le plus de l'idéal, mais dont s'inspire difficilement le génie chrétien moderne, nourri de lyrisme hébreu et de rêverie germanique. La terminaison de quinte a graduellement disparu de la musique homophone des Européens; elle ne s'est maintenue partiellement que dans le mode mineur, chez les races demeurées en dehors du grand courant européen : Slaves, Scandinaves et Ibères. Impossible de ne pas être frappé de l'âcre parfum de vétusté qu'exhalent les chants de cette espèce, et de leur étroite parenté avec les mélodies doriennes d'origine gréco-romaine.

Rôle du mineur.

Ce qui s'éloigne absolument des tendances musicales de l'époque moderne, c'est d'abord la prédominance du mineur, l'universalité de son emploi; c'est ensuite le caractère viril, grandiose et même joyeux que toute l'antiquité lui attribue. Les rapports réciproques du majeur et du mineur semblent intervertis; au premier abord on serait tenté de croire qu'il y a là

[1] Je signale comme une simple coïncidence, curieuse de toute manière, le fait suivant. Un genre de morceau faisant partie de l'office de la messe, et ayant un caractère très-sévère, le *Trait* (*Tractus*), n'admet que les deux modes auxquels Aristote attribue le caractère actif, et qui sont employés à ce titre dans la monodie dramatique, à savoir : l'hypophrygien et l'hypodorien.

[2] Il est rendu d'un manière très-caractéristique dans les compositions de quelques maîtres modernes : SCHUBERT, *Ständchen;* — MENDELSSOHN, *Es ist bestimmt in Gottes Rath;* — HALÉVY, Romance du *Val d'Andorre : Faudra-t-il donc, pâle, éperdue.*

une antinomie inconciliable. Mais il suffit de se reporter d'un siècle et demi en arrière, pour voir ces nuances si tranchées s'adoucir, ces différences s'effacer. Déjà dans les compositions de Bach et de Händel, le mode mineur occupe une place plus considérable que dans les productions de notre temps[1]; chez les maîtres de la période antérieure, — Lulli, Cesti, Cavalli, Carissimi, Luigi Rossi, — il prédomine visiblement sur le mode majeur, et sert d'interprète aux sentiments les plus divers; même particularité, plus accentuée peut-être encore, dans les œuvres des premiers monodistes, Caccini, Cavalieri, Peri, Monteverde. On pourrait affirmer, sans paradoxe, que de ce côté la Renaissance est plus rapprochée de l'antiquité qu'elle ne l'est de notre époque. Le mineur est le mode principal des mélodies traditionnelles des peuples germaniques et slaves. Dans le chant de l'église romaine, enfin, l'importance respective des deux espèces de modes, leur usage pour les diverses fêtes et cérémonies, semblent régis par des principes esthétiques analogues à ceux qui étaient observés dans la musique des anciens. Les morceaux les plus solennels et les plus joyeux du culte catholique appartiennent au mode mineur hellénique (dorien et hypodorien)[2]; le majeur lydien, au contraire, se montre fréquemment dans les chants thrénodiques et plaintifs qui font partie de l'office de la Semaine-Sainte[3]; en revanche il est exclu de l'hymnodie, où le majeur hypophrygien n'est admis que sous sa forme plagale. On ne doit pas oublier, toutefois, que chacun des deux majeurs

[1] Aucun musicien de l'époque actuelle ne s'aviserait d'écrire, comme ces deux maîtres, des *suites* entières, composées de cinq ou de six morceaux, en mineur.

[2] Cf. *Te Deum*; le chant du Samedi-Saint : *Exultet jam angelica turba*; la prose du jour de Pâques : *Victimae Paschali laudes*; celle de la Pentecôte : *Veni Sancte Spiritus*; et ce n'est certes pas par l'effet d'un simple hasard que tous les Introïts commençant par le mot *Gaudeamus* ou *Gaudete* sont du premier mode (*hypodoristi*).

[3] Cf. le *thrénos* de Jérémie; les beaux Répons : *Ecce vidimus eum non habentem speciem; Caligaverunt oculi mei a fletu meo; Jerusalem surge, et exue te vestibus jucunditatis; Plange quasi virgo, plebs mea; O vos omnes*; l'antienne *Christus factus est pro nobis obediens*. — Les exemples de ce genre ne manquent pas dans la musique moderne. Citons, entre autres, le fameux *Rondo* de l'*Orfeo* de Gluck : *Che farò senz' Euridice*, dont la cantilène, quoiqu'on en ait dit, possède une expression si profondément douloureuse. — « La « douleur extrême peut, mieux que la douleur mixte, chanter dans une gamme majeure, « parce que l'extrême douleur a un caractère déterminé. » GRÉTRY, *Essais*, T. II, ch. 62.

antiques a des particularités harmoniques qui lui donnent une couleur distincte du nôtre, et que, d'un autre côté, le mineur moderne n'a revêtu son caractère plaintif et pathétique qu'en devenant partiellement chromatique.

<small>3ᵉ mode.</small>
<small>1ᵉʳ et 2ᵉ modes.</small>

Quant aux nuances plus délicates qui distinguent chacune des harmonies en particulier, nous en saisissons des traces moins nombreuses, mais reconnaissables encore, dans les mélodies liturgiques. Le souffle mâle et héroïque de l'harmonie dorienne, l'*éthos* si varié de l'*aiolisti*, se retrouvent dans quelques hymnes et antiennes[1]; « ce dernier mode est tellement fécond, » dit un théoricien du plain-chant, « que l'on peut y mettre presque tout ce « qui n'est pas [exclusivement] propre aux six suivants[2]. » Il existe parfois une analogie frappante dans les épithètes dont les écrivains se servent, à vingt siècles de distance, pour dépeindre ces diversités d'expression. Le mode de *si* (la *mixolydisti* des anciens), selon un théoricien ecclésiastique du XVIIIᵉ siècle, « est bas, humble, timide, mou, langoureux, propre aux senti- « ments de componction, de tristesse, de plaintes, de prières, de « supplications, de lamentations, de gémissements[3]. » Cela ressemble si exactement à ce que disent du mode mixolydien Platon, Aristote et Plutarque, que l'on serait tenté de croire à une réminiscence antique ou à un emprunt direct; mais la supposition est inadmissible, puisque dans la nomenclature ecclésiastique le mode de *si* s'appelle *hypophrygius*. Or, personne ne savait à l'époque de notre auteur que l'*hypophrygius* du plain-chant était identique avec la *mixolydisti* des Grecs.

<small>4ᵉ mode.</small>

<small>1750.</small>

<small>8ᵉ mode.</small>

Pour d'autres modes, les ressemblances sont plus vagues ou plus difficiles à constater. Les chants, assez peu nombreux, qui dérivent de l'ancienne harmonie phrygienne sont en général fort beaux et empreints d'une élévation religieuse et d'une onction remarquables[4], mais il serait difficile d'y découvrir ce caractère

[1] *Salvete flores martyrum; Deus tuorum militum; Martyr Dei Venantius* (3ᵉ mode); *Ad regias Agni dapes; Audi benigne conditor; O gloriosa virginum* (1ʳ et 2ᵉ modes).

[2] Poisson, *Traité du chant grégorien*, p. 152.

[3] *Ib.*, p. 264-265. — Cf. les répons de l'office des morts : *Subvenite; Qui Lazarum resuscitasti;* les antiennes : *Ecce lignum crucis; Sancta Maria.*

[4] Cf. le chant du *Credo* (p. 136); le *Sanctus* de la messe des morts; l'antienne *In illa die stillabunt montes dulcedinem* (p. 174); l'*Alleluia* du lundi de Pâques.

d'enthousiasme délirant, de contemplation ascétique, dont parle Aristote[1]. Ceux de l'harmonie ionienne ou hypophrygienne n'ont pas l'allure sombre et violente que leur attribue Héraclide; ils rappellent plutôt l'épithète d'*élégant*, donnée par Lucien à ce mode, ou celle de *varius*, que lui assigne Apulée. Quant aux trois variétés de l'harmonie lydienne, elles doivent rester pour le moment en dehors de tout examen comparatif un peu détaillé. Les restes du lydien proprement dit sont aujourd'hui à peu près méconnaissables; ceux du syntono-lydien se réduisent à deux ou trois types mélodiques. La variété la plus répandue dans le chant liturgique est l'*hypolydisti*, sur l'*éthos* de laquelle nous n'avons que des données rares et peu précises.

Au reste, tout parallèle de ce genre, s'il est limité strictement à la comparaison des espèces d'octaves, devra forcément rester très-incomplet. L'*éthos* d'une composition ne tenait pas exclusivement à la forme et au caractère harmonique de l'échelle modale; il était encore mis en relief par une foule d'autres particularités, telles que : la construction authentique ou plagale de la mélodie, — le chant catholique nous prouve combien cette circonstance influe sur le caractère du morceau[2] — le ton plus ou moins élevé dans lequel on exécutait certaines harmonies, le genre, l'instrumentation, le rhythme. C'est à la construction plagale de la cantilène que se rapportait, selon toute apparence, la qualification de *relâchées* donnée à certaines mélodies hypolydiennes[3] et hypophrygiennes. L'*éthos* thrénodique de l'harmonie syntono-lydienne exigeait le choix d'un ton très-élevé ; l'éolien, au contraire, affectionnait un diapason grave. L'harmonie phrygienne s'alliait de préférence à des rhythmes ternaires d'un mouvement vif et véhément (*chorées*, *choriambes*) et au jeu de

[1] Il paraît être senti encore ainsi par les Orientaux. L'air de la danse tournante des derviches turcs est phrygien. Voir la mélodie dans Fétis, *Hist. de la mus.*, II, 398.

[2] Les modes qui s'emploient dans le plain-chant sous les deux formes, l'*éolien*, l'*iastien* et l'*hypolydien*, ont un caractère fort divers. Cf. les introïts suivants : *Gaudeamus omnes* et *Ecce advenit dominator*; *Puer natus est nobis* et *Domine ne longe facias*; *Loquebar de testimoniis tuis* et *Esto mihi*.

[3] Ce genre de cantilènes, qui ne quitte pas les sons graves de l'*ambitus*, est très-commun dans le plain-chant. Cf. *Vobis datum est* (p. 175) ainsi que les offertoires : *Justitiae Domini*; *Domine in auxilium*.

la flûte; la gravité du dorien ne s'accommodait que des rhythmes de la famille dactylique; pour le lydien il fallait des mesures légères, groupées en périodes courtes et gracieuses. En somme, l'usage de chaque mode entraînait un style à part, qui modifiait naturellement l'*éthos* dans un sens ou dans un autre ; et l'on sait quel rôle immense les traditions de style jouent dans toutes les branches de la production artistique des Grecs[1]. Il est certain que les associations d'idées, se rattachant à ces traditions, doivent nous échapper presque en totalité. Enfin, il n'est pas jusqu'aux préjugés nationaux dont il n'y ait à tenir compte en cette question. A la suite des guerres médiques, l'esprit public se modifia à Athènes, dans un sens très-défavorable à tout ce qui rappelait une origine asiatique. La musique lydienne en particulier devint pour les philosophes un objet de mépris, et fut considérée comme le type de la dépravation du goût[2], à peu près de la même manière que le dilettantisme superficiel et prétentieux de nos jours traite dédaigneusement de « musique italienne » ce qui est simplement mélodique. Mais cette répulsion pour les harmonies des « barbares » est inconnue aux grands artistes des générations antérieures : Alcman, Sacadas et Sappho. Pindare lui-même se sert du mode lydien pour ses compositions les plus élevées ; dans

[1] « Quand nous parlons de convenance ou de propriété, c'est toujours par rapport à « l'*éthos* (ou caractère moral); et nous disons que cet *éthos* résulte, ou de la *composition* « ou du *mélange* [des éléments harmoniques et rhythmiques], ou des deux choses com- « binées. Olympe, par exemple, a composé dans le genre enharmonique sur le mode « ($\tau \acute{o} \nu o \varsigma$) phrygien, en y mêlant le [rhythme appelé] *péon épibate;* et c'est ce qui a produit « le caractère qui se fait sentir au début de son *nome* à Athéné [Minerve]. Or la com- « position mélodique et rhythmique [de tout le morceau] étant empruntée à ce début, « — et la mesure seule étant artistement changée, par la substitution du *trochée* au « *péon* — le genre enharmonique d'Olympe subsiste. Pourtant, quoique le genre enhar- « monique et le mode phrygien et en outre l'intégrité de l'échelle soient maintenus, « l'*éthos* a subi une modification considérable; car la partie du *nomos* d'Athéné appelée « $\dot{\alpha} \rho \mu o \nu \acute{\iota} \alpha$ (?) diffère notablement, quant à l'*éthos*, de la [partie appelée] $\dot{\alpha} \nu \alpha \pi \varepsilon \acute{\iota} \rho \alpha$. » PLUT., *de Mus.* (Westph., § XIX). L'usage constant du mot $\tau \acute{o} \nu o \varsigma$ pour mode, harmonie, montre que ce passage est d'Aristoxène. — Le texte fourni par les manuscrits étant inintelligible, nous avons remplacé $\pi \rho o \sigma \lambda \eta \phi \theta \varepsilon \acute{\iota} \sigma \eta \varsigma$ par $\pi \alpha \rho \alpha \lambda \eta \phi \theta \varepsilon \acute{\iota} \sigma \eta \varsigma$, et $\mu \varepsilon \tau \alpha \lambda \eta \phi \theta \acute{\varepsilon} \nu \tau o \varsigma$ par $\mu \varepsilon \tau \alpha \beta \lambda \eta \theta \acute{\varepsilon} \nu \tau o \varsigma$. (A. W.)

[2] « Qu'il s'en aille aussi, Cléomaque, le poëte tragique, avec son chœur composé « d'épileuses, râclant en harmonie lydienne de méchantes mélodies. » Cratinas ap. ATHÉN., XIV, p. 638, f.

un fragment de ses *Scolies* il nous montre Terpandre, le chantre sacré, assistant à un repas chez les Lydiens, et se plaisant « à entendre résonner en octaves le jeu de la *pectis* aiguë[1]. »

En terminant ce chapitre, je n'ai pas l'intention de dissimuler le caractère conjectural de plusieurs de ses parties. Si l'on voulait réduire l'histoire et la théorie de la musique grecque à une série de thèses inattaquables, il faudrait renoncer à traiter les points que nous avons précisément le plus d'intérêt à connaître. Il suffit que le lecteur soit mis à même de pouvoir discerner clairement où s'arrêtent nos connaissances positives, et où commence le champ de l'hypothèse, de l'induction ; et c'est ce que j'ai tâché de ne pas perdre de vue au cours de cette étude. De toute manière l'examen comparatif qui précède suffira, je l'espère, à démontrer que les doctrines antiques sur l'*éthos* des modes ne sont pas de pures rêveries, et qu'elles conservent même un certain intérêt pour l'artiste de notre époque. Je n'attache point, d'ailleurs, la même valeur à tous les rapprochements que j'ai tentés. Plusieurs ne sont peut-être que l'effet du hasard ; la musique, séparée de la parole, a une expression trop indéfinie pour qu'en un cas donné il soit possible de reconnaître avec certitude, s'il y a rencontre fortuite ou véritable affinité. Un grand nombre de faits analogues, se reliant les uns aux autres, et manifestant une loi constante, pourront seuls, dans un avenir plus ou moins prochain, devenir la base d'une science musicologique comparée, science dont les éléments et les principes commencent à peine à se laisser entrevoir de nos jours.

[1] Pind., fragm. 91 (*Bœckh*.).

CHAPITRE III.

TONS, TROPES OU ÉCHELLES DE TRANSPOSITION.

§ I.

Nous voici de nouveau sur un terrain parfaitement connu et décrit en détail par les écrivains musicaux de l'antiquité. Autant les renseignements sur les modes sont rares et disséminés, autant ceux qui concernent les tons sont abondants, clairs et circonstanciés.

Dans le vocabulaire technique des anciens, comme dans le nôtre, le mot *ton* (τόνος) a plusieurs acceptions. Il signifie premièrement la *hauteur générale* et conventionnelle, choisie pour l'exécution d'un morceau de musique; ce que les modernes appellent aussi le *diapason*. On dit dans ce sens : prendre le *ton* trop haut, trop bas; chanter au *ton* d'orgue, au *ton* d'orchestre; mettre un instrument au *ton*. Secondement, c'est la désignation usuelle de *l'intervalle de seconde majeure*; nous avons cette acception en vue lorsque nous parlons de *tons*, de *demi-tons*. En troisième lieu, il est synonyme d'*échelle transposée*[1]; *ton* de *sol*, de *ré*, de *si*♭.

Les différents sens du mot *ton*.

[1] « *Ton*, en musique, signifie trois choses : 1º *tension* (τάσις); 2º une *grandeur* (μέγεθος) « ou un *intervalle* : la différence existant entre la quinte et la quarte; 3º *échelle de transpo-* « *sition* (τρόπος συστηματικός); par exemple, *ton* lydien ou phrygien. » ARIST. QUINT., p. 22. — « Le mot *ton* a un triple sens en musique. Il désigne un *intervalle*, la grandeur « d'un espace phonique, lorsque nous disons, par exemple, que la quinte dépasse la quarte « d'un *ton*. — Il signifie ensuite, selon Aristoxène, *un point de l'étendue générale sur lequel* « *on établit un système parfait* (Cf. Ps.-EUCL., p. 2); dans ce sens nous disons : *ton* dorien, « *ton* phrygien, etc. En troisième lieu, *ton* se prend aussi pour *tension*, quand nous disons « des exécutants qu'ils se servent d'un *ton* aigu ou d'un *ton* grave. » PORPH., p. 258. —
« *Sunt autem et aliae sonorum diuersitates. Et prima quidem per intentionem, ut aut acumine*

Ainsi entendu, « le *ton* d'une mélodie est le degré absolu d'acuité « sur lequel s'opère le repos final[1] ; » ou bien, pour emprunter une définition aristoxénienne, « c'est un degré de l'échelle générale « des sons sur lequel on établit un système parfait[2]. »

Confusion des termes mode et ton.

Ici nous n'avons à nous occuper du mot *ton* que dans cette dernière acception. Déjà nous avons fait remarquer que chez Aristoxène τόνος est souvent synonyme de *mode*, espèce d'octave. Chez nous aussi les notions de ton et de mode sont confondues fréquemment, et l'on parle de *tons* majeurs et mineurs, de *tons* grégoriens. Une telle confusion devrait absolument être évitée. Ce qui constitue le *ton*, c'est l'élévation plus ou moins grande qu'on donne à tous les sons d'une même échelle sans en changer les rapports ; tandis que le *mode* consiste dans l'ordre des intervalles de l'octave. Mais si les deux choses demeurent essentiellement distinctes en théorie, dans la pratique elles sont inséparables. Le mode *en soi* est quelque chose d'abstrait ; c'est un simple *schéma* de tons et de demi-tons, qui n'a d'existence que pour l'esprit : il ne peut se réaliser pour les sens qu'en se combinant avec un ton. Aussitôt que l'on veut chanter un mode, ou l'exprimer par la notation antique ou moderne, il faut nécessairement le mettre à une hauteur déterminée[3].

Nécessité des tons.

Dans les chapitres précédents nous ne nous sommes servi que de l'échelle sans dièses ni bémols. Mais, pas plus que nous, les Grecs ne chantaient toutes leurs mélodies dans un ton unique ; chez eux, comme partout, il y avait des voix aiguës et des voix

« *aut gravitate dissentiat.* Secunda per spatiorum perceptionem : *cum uni aut plurimis con-« jungitur spatiis.* Tertia, per conjunctionem systematis, *quod aut unum aut plura recipit.* » Mart. Cap., p. 185 (Meib.). Ce passage peut donner une idée de la manière dont M. C. entendait les auteurs qu'il traduisait. — Cf. J. J. Rousseau, *Dictionn. de Mus.*, au mot *ton*.

[1] Vincent, *Réponse à M^r Fétis*, p. 9.

[2] Le pseudo-Euclide (p. 19) et Bryenne (p. 389) admettent un quatrième sens : « *ton* « est aussi employé pour *son*, par ceux qui disent *lyre heptatone.* » Cette expression se trouve chez Terpandre et chez Ion de Chios. — Bacchius (p. 16) et Gaudence (p. 4) ne mentionnent que deux acceptions : τάσις et ἐπόγδοος.

[3] C'est là probablement pourquoi les deux principaux théoriciens de l'antiquité, Aristoxène et Ptolémée, ne se servent pas de la notation musicale dans leurs écrits. Une échelle modale *absolue* ne peut s'exprimer que par des nombres ; de là une foule de tentatives pour la réforme de l'écriture musicale. — Cf. J. J. Rousseau, *Projet concernant de nouveaux signes* et *Dissertation sur la musique moderne*.

graves, auxquelles un même diapason n'aurait pu convenir pour la même mélodie. Aucun organe vocal, d'ailleurs, ne possède une étendue suffisante pour chanter, dans une seule armure de clef, tous les modes antiques, sous leur double forme. A aucune époque on n'a donc pu se passer totalement d'échelles transposées. Déjà, on l'a vu plus haut, l'insertion du tétracorde *synemménon* dans le système parfait était destinée jusqu'à un certain point à remplir ce but[1]. Par l'emploi facultatif du *si*♭ au lieu du *si*♮, l'étendue totale des modes[2] pouvait être resserrée dans un intervalle de onzième, ce qui ne dépasse pas la portée des voix ordinaires et suffit pour la monodie[3]. Le plain-chant ne connaît pas *en théorie* d'autre transposition; par ce moyen il a pu réduire ses sept finales à quatre.

Mais les Grecs ne se sont pas contentés d'un procédé de transposition aussi élémentaire; dès le IV^e siècle avant J. C. ils en étaient arrivés à transposer tout d'une pièce leur *système parfait* sur les douze degrés chromatiques de l'échelle tempérée.

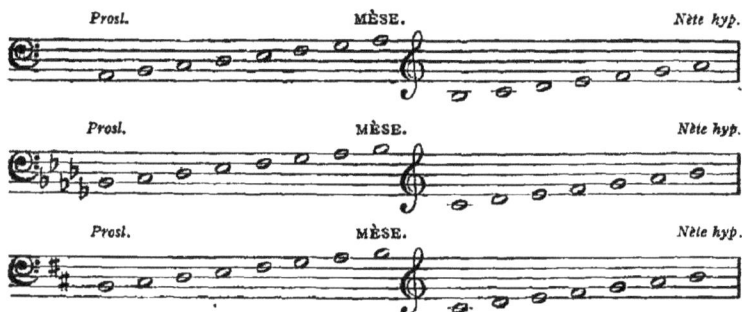

et ainsi de suite.

[1] Ptol., II, 6, p. 117 et suiv.

[2] Cette étendue est d'une quatorzième, en ne comptant que les octocordes authentiques; mais elle va jusqu'à deux octaves et une quarte, si l'on tient compte des échelles plagales. Voir plus haut, p. 169.

[3] Pour ramener à cette étendue les quatorze échelles de Ptolémée (p. 169), il suffit de transposer à la quarte aiguë la *mixolydisti* authentique (= *hypolydisti* plagale), la *doristi* et la *phrygisti* plagales; à la quinte grave, l'*hypophrygisti* et l'*hypodoristi* authentiques; à l'octave supérieure enfin, la *mixolydisti* et la *lydisti* plagales. De cette manière, les mélodies heptacordes ou octocordes ne dépasseront jamais à l'aigu la *trite hyperboléon*; au grave, la *parhypate hypaton*. Partout où le *si*♭ est employé, la finale mélodique est reportée à la quarte supérieure (ou à la quarte inférieure).

Les quinze (ou dix-huit) degrés de l'échelle-type gardent leurs dénominations (*proslambanomène, hypate hypaton*, etc.) dans les échelles transposées; en sorte que le système tonal des anciens peut être comparé à un clavier transpositeur dont toutes les touches conservent les noms qu'ils ont dans la gamme d'*ut*[1].

Les diverses transpositions de l'échelle-type s'appellent *tons* (τόνοι) ou *tropes* (τρόποι)[2]. Chacune d'elles se distingue par une dénomination spéciale, empruntée à la nomenclature des modes ou harmonies; en sorte que nous voyons reparaître ici les mots *dorien, phrygien, lydien*, etc. Mais, dans la terminologie des tons, ces épithètes ont une acception entièrement distincte, puisqu'elles n'indiquent que des hauteurs différentes, toutes les échelles tonales étant semblables entre elles, quant au placement des intervalles. On ne s'étonnera pas si ce double emploi d'une même terminologie a été pendant des siècles un obstacle insurmontable à l'intelligence de la théorie des anciens.

Les sept tons principaux. Nous venons de dire que la musique grecque connaissait douze échelles de transposition. Toutefois sept d'entre elles seulement ont été pendant toute l'antiquité d'un usage fréquent. Elles portent les mêmes noms que les sept espèces d'octaves, et s'appellent en conséquence ton mixolydien, dorien, hypodorien, phrygien, hypophrygien, lydien, hypolydien. Pour éviter toute confusion, il sera bon de laisser provisoirement de côté la signification de ces termes, en tant qu'ils désignent des modes ou des espèces d'octaves[3]. L'ensemble du système étant plus facile à saisir si l'on part des sept tons principaux, c'est d'eux seuls que nous nous occuperons pour le moment.

Génération des tons. L'échelle-type (sans dièses ni bémols) s'appelle chez les anciens

[1] C'est d'après ce principe que sont construits nos instruments à vent transpositeurs : clarinettes, cors, trompettes, etc.

[2] « La cinquième partie [de l'harmonique] concerne les *tons*; dans lesquels on exécute « les systèmes (= échelles modales) qui y sont contenus. » Aristox., *Archai*, p. 37 (Meib.). — *Tonus est totius harmoniae differentia et quantitas, quae in vocis accentu sive tenore consistit.* Cassiodore ap. Gerbert, *Script.*, I, p. 17; définition copiée par Isidore de Séville (Ib., p. 21), Alcuin (p. 26), Aurélien de Réomé (p. 39), etc.

[3] Lorsqu'au cours de cet ouvrage nous dirons *doristi, phrygisti, lydisti*, etc., le mot ἁρμονία sera sous-entendu, et il s'agira toujours de mode; au contraire, dans les termes *dorios, phrygios, lydios*, etc., nous sous-entendons invariablement le mot τόνος.

LES SEPT TONS PRINCIPAUX.

le ton ou trope hypolydien; sa mèse est, au point de vue de notre notation, à l'unisson de la chanterelle du violoncelle (LA₂)[1]. En partant de ce son, — la *mèse* est considérée comme le centre, l'ombilic de chaque système[2] — et en procédant alternativement par quarte ascendante et par quinte descendante, — sans dépasser au grave le FA₂ — on obtient les mèses des sept tons principaux[3].

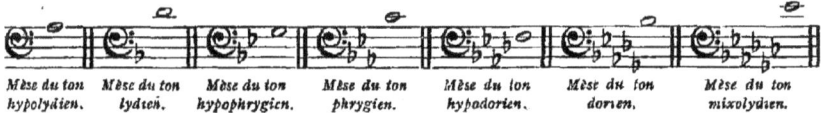

| Mèse du ton hypolydien. | Mèse du ton lydien. | Mèse du ton hypophrygien. | Mèse du ton phrygien. | Mèse du ton hypodorien. | Mèse du ton dorien. | Mèse du ton mixolydien. |

Une fois la mèse connue, le reste de l'échelle se produit sans la moindre difficulté[4].

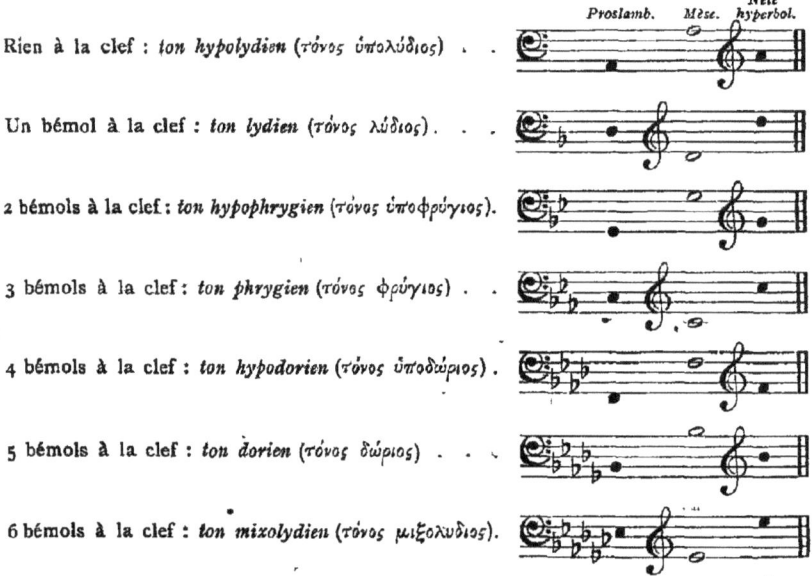

Rien à la clef : *ton hypolydien* (τόνος ὑπολύδιος) . .

Un bémol à la clef : *ton lydien* (τόνος λύδιος) . . .

2 bémols à la clef : *ton hypophrygien* (τόνος ὑποφρύγιος).

3 bémols à la clef : *ton phrygien* (τόνος φρύγιος) . .

4 bémols à la clef : *ton hypodorien* (τόνος ὑποδώριος) .

5 bémols à la clef : *ton dorien* (τόνος δώριος) . . .

6 bémols à la clef : *ton mixolydien* (τόνος μιξολύδιος).

[1] Pour préciser l'octave à laquelle appartient un son, nous nous servirons des *indices* employés par les acousticiens français. On se rappellera que l'octave 1 commence à la corde la plus grave du violoncelle, et que le LA du diapason est LA₃.

[2] La *mèse* est *toujours* comprise dans la partie de l'échelle employée pour la cantilène vocale; ce qui n'est le cas pour aucun des autres sons.

[3] Ptolémée (II, 10) procède à l'inverse; il part du ton mixolydien et obtient en conséquence les sept *tonoi* dans l'ordre suivant : ton mixolydien (*mi♭*), dorien (*si♭*), hypodorien (*fa*), phrygien (*ut*), hypophrygien (*sol*), lydien (*ré*), hypolydien (*la*).

[4] Cf. p. 115, note 2. — MARQUARD, *Aristox.*, p. 308.

Succession des tons.

Nous venons d'énumérer les sept tons principaux dans l'ordre de leur génération; nous allons les donner maintenant dans leur ordre d'élévation, en commençant par le ton le plus aigu. En suivant ce dernier ordre, on remarquera que certains tropes sont séparés l'un de l'autre par un intervalle de ton; ce sont, d'une part, les tons lydien, phrygien et dorien[1]; d'autre part, les tons hypolydien, hypophrygien et hypodorien. — La particule *hypo* (*au-dessous*) est employée ici dans son acception moderne (c'est-à-dire *au grave*); les tons hypolydien, hypophrygien, hypodorien, sont respectivement situés à la quarte inférieure des tons lydien, phrygien, dorien[2]. — D'autres tons ne sont distants que d'un intervalle de demi-ton; tels sont le mixolydien et le lydien, le dorien et l'hypolydien. Les sept *mèses* occupent un espace total de septième mineure (ou *disdiatessaron*), au milieu exact duquel se trouve le trope dorien; à la quarte supérieure de celui-ci est situé le ton mixolydien, le plus aigu; à sa quarte inférieure le ton hypodorien, le plus grave que l'antiquité ait connu[3].

Dans chaque trope, outre le système parfait de 15 sons, le musicien antique avait à sa disposition les deux échelles qui contiennent le tétracorde *synemménon*, à savoir le système conjoint

[1] « On les appelle ἰσότονοι, (c'est-à-dire à distance égale d'un ton). » PTOL., II, 10.

[2] Cf. p. 226, note 1.

[3] « Les tropes sont des systèmes (*constitutiones*) qui diffèrent par l'acuité ou la gravité
« dans la disposition générale des sons. Un système est l'ensemble complet des éléments
« mélodiques, et consiste dans une réunion de consonnances : tel est le système d'octave,
« celui de onzième et celui de la double octave..... Or, si l'on transpose lesdits systèmes
« dans leur entier, soit à l'aigu, soit au grave, on obtiendra les sept tropes [ou tons]
« dont voici les noms : hypodorien, hypophrygien, hypolydien, dorien, phrygien, lydien,
« mixolydien. Leur ordre procède ainsi qu'il va être dit. Supposons, dans le genre
« diatonique, les sons disposés de la *proslambanomène* à la *nète hyperboléon* du *ton hypo-*
« *dorien*. Or, si l'on hausse ladite *proslambanomène* d'un ton, et que l'on fasse de
« même pour l'*hypate hypaton* et pour tous les autres sons, il se produira un système
« entier plus aigu d'un ton, lequel s'appellera le *trope hypophrygien*. Que si tous les
« sons du trope hypophrygien sont élevés d'un ton, on obtiendra le *trope hypolydien*.
« Et l'hypolydien étant haussé d'un demi-ton, on aura le *dorien*. » BOÈCE, IV, 15, cf. 17.
— « Ceux qui chantent dans sept tons (τρόποι), lesquels emploient-ils ? — Le mixo-
« lydien, le lydien, le phrygien, le dorien, l'hypolydien, l'hypophrygien, l'hypodorien.
« — Lequel de ceux-ci est le plus aigu ? — Le mixolydien. — Lequel vient après ? —
« Le lydien. — De combien est-il plus grave ? — D'un demi-ton. — Et lequel est au
« grave du lydien ? — Le phrygien. — De combien est-il plus grave ? — D'un ton;
« d'une tierce mineure au-dessous du mixolydien, etc. » BACCH., p. 12-13.

de 11 sons, et le système dit *immuable* de 18 sons ; ce qui lui permettait de moduler dans le trope placé à la quinte inférieure ou à la quarte supérieure, par le changement d'un seul son. Ptolémée trouve le tétracorde *synemménon* superflu en théorie ; il considère à juste titre les systèmes qui le renferment comme étant un mélange partiel de deux tons voisins dans l'ordre de la génération[1].

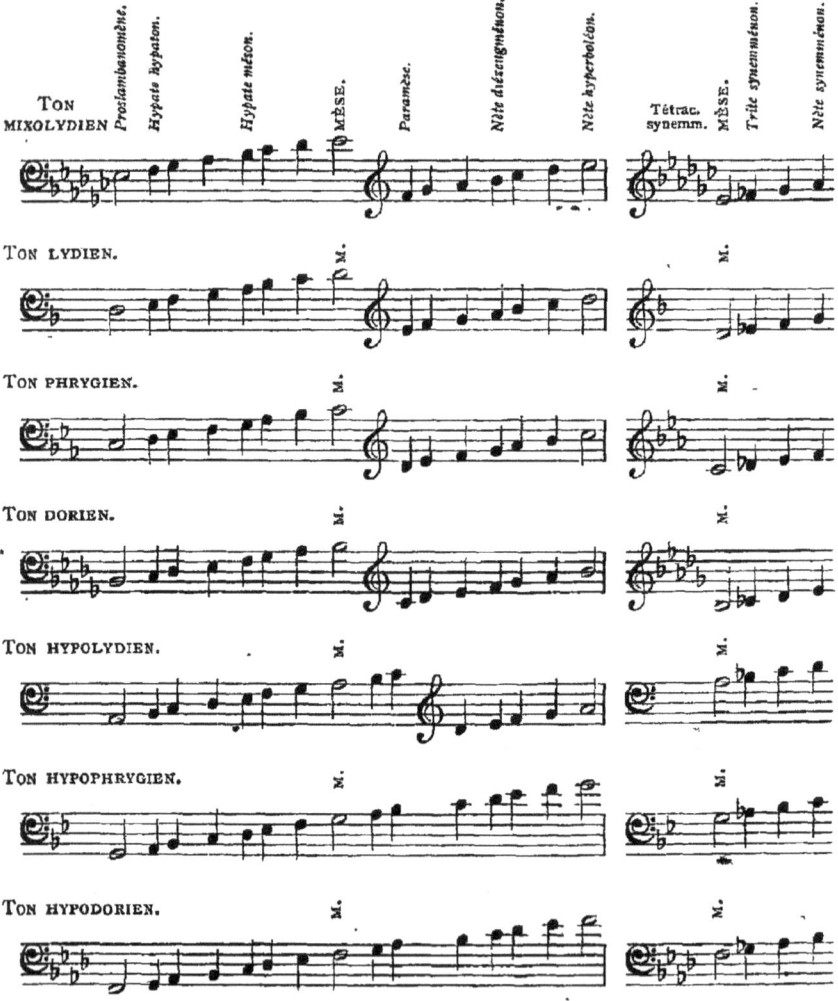

[1] Liv. II, 6. — Voir plus haut, p. 114-119.

216 LIVRE II. — CHAP. III.

De même que les modernes exécutent dans chacune de leurs douze échelles de transposition la gamme majeure et la gamme mineure, et qu'ils ont ainsi en tout 24 gammes, de même les Grecs pouvaient exécuter leurs sept modes dans chacun des tropes, et obtenir ainsi 49 (7 × 7) échelles, différant soit par la composition des intervalles, soit par la hauteur.

<small>Correspondance des tons grecs avec les tons modernes.</small>

Outre l'échelle naturelle, les Grecs n'employaient donc ordinairement que les tons à bémols. On se demandera sans doute comment il a été possible d'identifier les tons antiques avec les nôtres, et de savoir que le trope hypolydien doit se traduire par notre échelle sans dièses ni bémols. C'est ce qui sera expliqué en détail au chapitre de la notation. Pour le moment il suffira de savoir que l'écriture musicale des Grecs renferme trois classes de signes, lesquelles répondent, en général, aux notes modernes naturelles, diésées, bémolisées. Le ton phrygien, par exemple, renfermant trois signes ayant la valeur de notre bémol, doit se noter pour nous avec trois bémols, et ainsi de suite pour les autres tons[1]. Toutefois cette équivalence ne se rapporte qu'à la notation, et non pas à la hauteur absolue des sons. Ainsi que Bellermann l'a très bien démontré, le diapason grec devait être à peu près d'un ton et demi plus bas que le nôtre[2].

<small>Relation des nomenclatures tonale et modale.</small>

Comment les anciens en sont-ils venus à donner les dénominations ethniques des modes à des échelles tonales qui ne possèdent par elles-mêmes aucun caractère national, puisqu'elles ne

[1] Cette belle découverte, faite à la fois par Bellermann et par Fortlage, et exposée dans deux ouvrages publiés en 1847 (*Tonleitern und Musiknoten der Griechen* et *das musikalische System der Griechen in seiner Urgestalt*), a modifié la transcription des monuments de la musique antique. Avant cette époque, la plupart des auteurs (Burette, Hawkins, Burney, Rousseau, Forkel, de la Borde, etc.) assimilaient la *proslambanomène* du ton hypodorien au LA_1; de notre temps même, certains écrivains (Vincent, Fétis, O. Paul) ont persisté dans cette erreur. Dans l'ancien système de transcription, les mèses des sept tons sont les suivantes : hypolydienne, $UT\sharp_3$, lydienne, $FA\sharp_3$, hypophrygienne, SI_2, phrygienne, MI_3, hypodorienne LA_2, dorienne $RÉ_3$, mixolydienne SOL_3. Tout est noté une tierce majeure trop haut. — Wallis assimile la mèse dorienne à LA_2; conséquemment les *mèses* des autres tons devraient respectivement être les suivantes : mixolydienne = $RÉ_3$, hypodorienne = MI_2, phrygienne = SI_2, hypophrygienne = $FA\sharp_2$, lydienne = $UT\sharp_3$, hypolydienne = $SOL\sharp_2$; mais il se trompe pour les tons lydien et hypolydien, qu'il note un demi-ton trop bas.

[2] *Tonleitern u. Musiknoten* etc. p. 54-56. — Cf. Westphal, *Metrik*, I, p. 368-376.

sont que la reproduction, à des hauteurs différentes, d'une échelle unique? En d'autres termes, quel rapport caché existe-t-il entre la nomenclature des tons et celle des modes? Au premier abord, on n'aperçoit qu'un renversement complet et systématique dans la disposition des deux listes :

Les sept *tons* ou tropes dans l'ordre *descendant* :

MÈSES.

TONOS MIXOLYDIOS.	MI♭.
— LYDIOS	RÉ.
— PHRYGIOS	UT.
— DORIOS	SI♭.
— HYPOLYDIOS	LA.
— HYPOPHRYGIOS	SOL.
— HYPODORIOS	FA.

Les *mèses des sept tons* se succèdent ainsi dans l'ordre descendant :

Les sept *modes* ou harmonies dans l'ordre *ascendant* :

FINALES
(dans l'échelle-type).

harmonia mixolydisti	si.
— lydisti	ut.
— phrygisti	ré.
— doristi	mi.
— hypolydisti	fa.
— hypophrygisti	sol.
— hypodoristi	la.

Les *finales des sept modes* se succèdent ainsi dans l'ordre ascendant :

demi-ton — ton — ton — *demi-ton* — ton — ton.

La même interversion existe lorsque l'on dispose les sons dans l'ordre de leur filiation ; en effet :

si l'on part de la *mèse* du *ton* hypolydien (LA), on obtiendra les mèses des six autres tons en procédant par quinte *descendante* (= quarte ascendante).

si l'on part de la *finale* du *mode* hypolydien, on obtiendra les finales des six autres modes (sans changer l'armure de la clef), en procédant par quinte *ascendante* (= quarte descendante).

LA :	MÈSE HYPOLYDIENNE.
RÉ	— LYDIENNE.
SOL	— HYPOPHRYGIENNE.
UT	— PHRYGIENNE.
FA	— HYPODORIENNE.
SI♭	— DORIENNE.
MI♭	— MIXOLYDIENNE.

fa :	*finale hypolydienne.*
ut	— *lydienne.*
sol	— *hypophrygienne.*
ré	— *phrygienne.*
la	— *hypodorienne.*
mi	— *dorienne.*
si	— *mixolydienne.*

Mais ces rapprochements, bien qu'ils nous fassent pressentir que nous ne sommes pas en présence d'un arrangement arbitraire, ne montrent pas le rapport direct qui unit les deux classes d'échelles; ils ne nous donnent pas l'explication de cette double nomenclature. Voici la solution du problème :

Si l'on écrit les sept espèces d'octaves en prenant FA *pour finale de chacune d'elles, l'armure de la clef sera, pour chaque espèce d'octave, celle de l'échelle de transposition de même nom*[1]. En effet, dans ce cas :

1° l'*octave mixolydienne* renfermera *six bémols*, ce qui est l'armure du *ton mixolydien* :

fa sol♭ — la♭ — si♭ ut♭ — ré♭ — mi♭ — fa;

2° l'*octave lydienne* renfermera *un bémol*, ce qui est l'armure du *ton lydien* :

fa — sol — la si♭ — ut — ré — mi fa;

3° l'*octave phrygienne* renfermera *trois bémols*, armure du *ton phrygien* :

fa — sol la♭ — si♭ — ut — ré mi♭ — fa;

4° l'*octave dorienne* renfermera *cinq bémols*, armure du *ton dorien* :

fa sol♭ — la♭ — si♭ — ut ré♭ — mi♭ — fa;

5° l'*octave hypolydienne* ne renfermera *ni dièse ni bémol*, de même que le *ton hypolydien* :

fa — sol — la — si ut — ré — mi fa;

6° l'*octave hypophrygienne* renfermera *deux* bémols, armure du *ton hypophrygien* :

fa — sol — la si♭ — ut — ré mi♭ — fa;

enfin 7° l'*octave hypodorienne* renfermera *quatre bémols*, ce qui correspond à l'armure du *ton hypodorien* :

fa — sol la♭ — si♭ — ut ré♭ — mi♭ — fa.

[1] Cette explication n'est fournie ni par Aristoxène ni par aucun de ses compilateurs, mais elle se déduit très-clairement de la doctrine de Ptolémée, dont il sera traité plus tard en détail. — Cf. WESTPHAL, *Geschichte*, p. 20-21. — BELLERMANN. *Tonleitern u. Musiknoten*, p. 12-13. — MARQUARD, *Aristoxenus*, p. 354.

Il nous reste encore à connaître les causes de l'importance prépondérante attribuée par l'antiquité à l'octave FA$_2$-FA$_3$. Nous les résumerons brièvement ainsi : 1° les deux sons dont se compose cet intervalle sont les seuls que l'on retrouve inaltérés dans les sept échelles de transposition; selon Ptolémée, « ils « servent à délimiter nettement le domaine moyen de la voix[1]; » 2° l'octave qui s'étend depuis l'*hypate méson* jusqu'à la *nète diézeugménon du trope dorien* est, d'après le même auteur, celle dans les limites de laquelle toutes les espèces de voix peuvent chanter sans difficulté; « car l'organe vocal se meut de préfé-« rence dans les régions moyennes, et ne se porte que rare-« ment vers les extrémités, à cause de la fatigue et des efforts « que l'on doit s'imposer pour baisser ou hausser l'intonation « au delà de la juste mesure[2]. » Les mélodies destinées à être exécutées par un chœur nombreux devaient donc être renfermées dans cette étendue. Remarquons, en effet, que les anciens ne connaissaient que le chœur à l'unisson, quand il s'agissait de voix égales; le chant à l'octave, quand les voix des enfants et des femmes se mêlaient à celles des hommes adultes. Ils avaient donc dû de bonne heure fixer des limites dans lesquelles les différentes espèces de voix pussent se mouvoir à l'aise, et chanter les divers modes en usage.

Rien de plus facile maintenant que de s'expliquer l'origine du système tonal des Hellènes et le sens de sa nomenclature. Celle-ci s'est formée principalement sous l'influence de la musique chorale. Les sept échelles de transposition ont été établies afin de permettre à des voix peu étendues de chanter dans tous les modes, et de passer d'un mode à l'autre sans excéder les limites d'une seule octave[3]. Il est donc infiniment probable que dans

[1] « dans les changements de ton quelques cordes du système parfait peuvent « rester immobiles, afin de maintenir intacte l'étendue de la voix. » PTOL., II, 11.

[2] *Ib*. — Cette octave renferme les *mèses* des 7 tons principaux; elle est notée exclusivement par les signes primitifs de la notation vocale, c'est-à-dire les 24 lettres de l'alphabet grec, dans leur forme et leur position ordinaires.

[3] « Le système de changements de tons n'a pas été inventé à cause du plus ou « moins d'élévation de la voix [des chanteurs solistes], — car il suffit à cette fin « d'accorder tout l'instrument plus haut ou plus bas, la cantilène restant la même, et « le tout étant chanté de la même façon par des artistes ayant une voix de basse ou

220 LIVRE II. — CHAP. III.

la musique chorale, chaque ton était originairement attaché au mode de même nom. On comprend aussi maintenant pourquoi, en ramenant toutes les mélodies à un diapason moyen, les modes placés sur les degrés supérieurs de l'échelle-type se trouvent être exécutés dans les tons les plus graves, tandis que les modes situés sur les échelons inférieurs s'exécutent dans les tons les plus aigus.

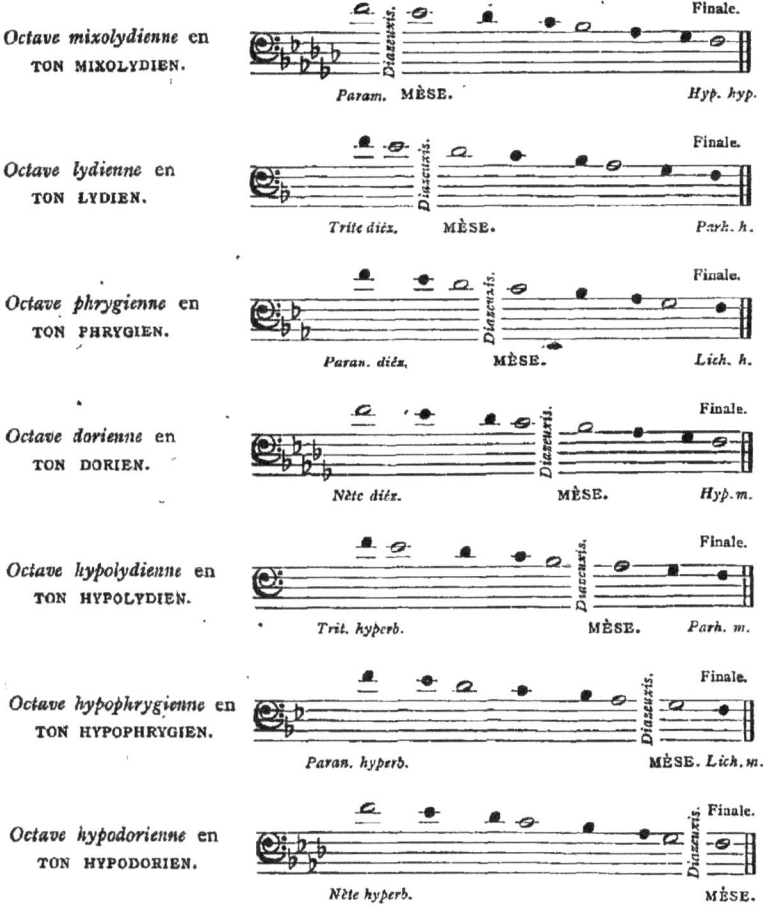

« une voix de ténor — mais afin que, chanté par une seule et même voix, un même
« dessin mélodique, établi tantôt sur les degrés supérieurs, tantôt sur les degrés infé-
« rieurs [de l'échelle-type], pût opérer un changement quelconque dans le caractère
« de la composition. » PTOL., II, 7.

LES SEPT TONS PRINCIPAUX.

A moins de supposer que la voix humaine se soit modifiée dans sa hauteur moyenne et dans son étendue, deux hypothèses également improbables, nous devons nous ranger à l'opinion de Bellermann, et admettre que le *tonarium* des Grecs était approximativement d'une tierce mineure plus bas que le nôtre; cette manière de voir sera confirmée jusqu'à l'évidence par toute la suite de ce chapitre. En prenant pour base le diapason actuel, l'octave dans laquelle toutes les voix chantent sans effort est RÉ-RÉ; c'est le médium de la voix-type de chaque sexe, le *baryton* chez les hommes, le *mezzo-soprano* chez les femmes.

Étendue commune aux voix de femme.

Étendue commune aux voix d'homme.

Les voix aiguës (*ténors, sopranos*) ainsi que les voix graves (*basses, contraltos*) parcourent toute cette octave sans aucun effort; mais pour peu qu'on la déplace vers le haut ou vers le bas, les sons extrêmes deviendront inaccessibles à l'une ou à l'autre espèce de voix[1]. En prenant comme point de départ l'étendue moyenne de la voix humaine, les Grecs ont pu réaliser d'une manière aussi simple que pratique l'unité de diapason pendant des siècles; chez nous, au contraire, où toute initiative vient de la musique instrumentale, le diapason n'a commencé à trouver quelque fixité que de nos jours.

Afin que l'office de l'Église pût être chanté par toute espèce de voix, les échelles authentiques et plagales du chant romain ont été transposées dans la pratique usuelle, d'après un principe à peu près analogue, sinon tout à fait identique. Ce ne sont pas ici les sept finales que l'on ramène à une même hauteur, mais bien les huit *dominantes;* en d'autres termes, le son sur lequel se fait la cadence médiale de la psalmodie. Dans la plupart des diocèses français, ainsi qu'en Belgique, les dominantes des huit

[1] Le passage du registre (ouvert) de poitrine à celui de médium (couvert ou sombré) se trouve chez les barytons entre RÉ$_3$ et MI♭$_3$. Chez les ténors cette limite est reculée d'un demi-ton vers le haut, chez les basses d'un demi-ton vers le grave.

modes grégoriens se placent ordinairement sur LA$_2$; en sorte que les organistes accompagnent dans les tons suivants :

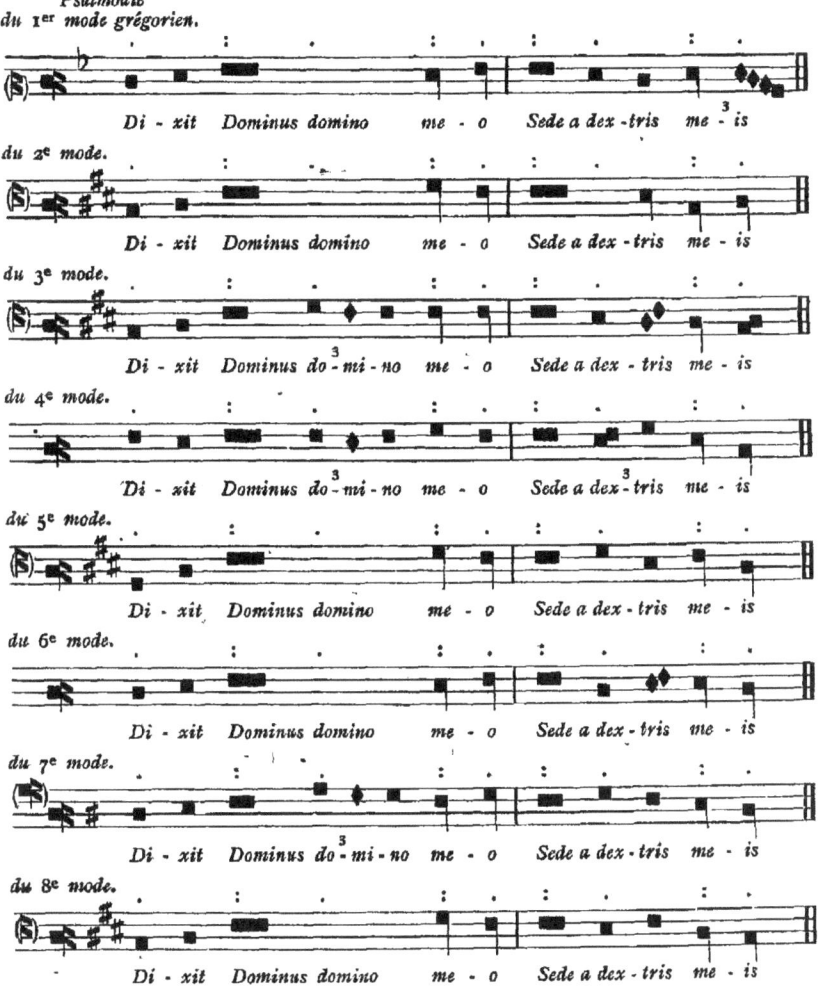

Au moyen de la transposition que nous venons d'indiquer, les huit échelles grégoriennes sont réduites à une étendue de dixième mineure (de SI$_1$ à RÉ$_3$). Or, si l'on tient compte de l'écart signalé entre le diapason antique et celui de nos jours, on remarquera que la limite aiguë de cette étendue coïncide exactement avec

celle de la musique chorale des Grecs, tandis que la limite grave s'étend à une tierce mineure au-dessous.

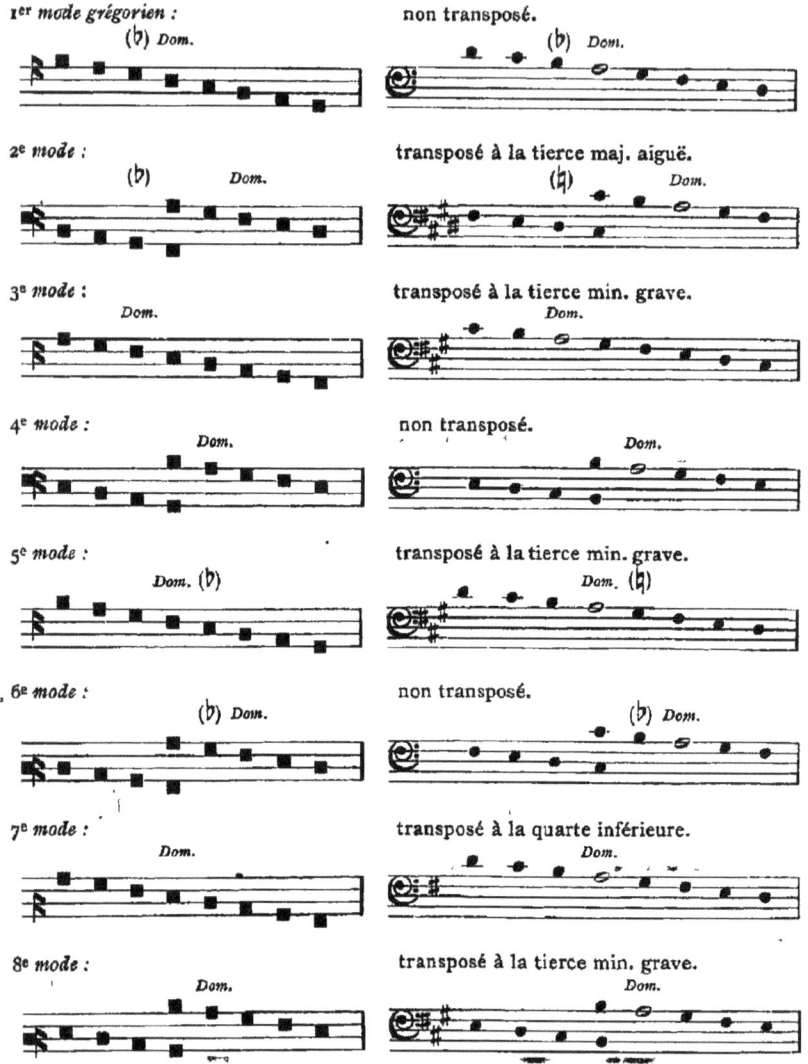

Revenons aux échelles de l'antiquité classique. — Les *mèses* des sept tons principaux sont éloignées les unes des autres, tantôt d'un ton entier, tantôt d'un demi-ton. Dans le système des 13 tons, établi par Aristoxène, toutes les échelles se trouvent

Les 13 tons aristoxéniens.

invariablement à distance de demi-ton, et leurs *mèses* occupent un intervalle total d'octave; en sorte que la plus aiguë n'est que la réplique de la plus grave, à l'octave supérieure[1]. Quant aux noms des six échelles ajoutées, ils sont empruntés à la terminologie des sept tons principaux. Ainsi, entre le ton lydien et le phrygien s'intercale une échelle tonale dont la mèse est UT♯$_3$, et qui prend le nom de *lydien grave;* entre le phrygien et le dorien vient s'ajouter un *phrygien grave* dont la mèse est SI$_2$.

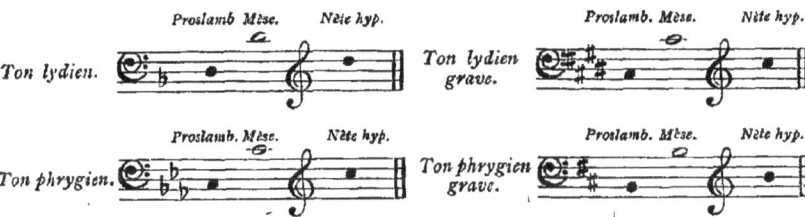

De même l'hypolydien a immédiatement au-dessous de lui un *hypolydien grave*, dont la mèse est SOL♯$_2$; un demi-ton au-dessous de l'hypophrygien vient se placer un *hypophrygien grave* ayant pour mèse FA♯$_2$.

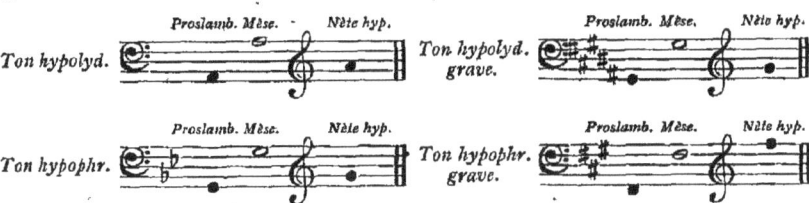

Enfin deux tons, placés à l'aigu du mixolydien, viennent compléter l'intervalle d'octave : le *mixolydien aigu* (mèse MI♮$_3$) et l'*hypermixolydien* (mèse FA$_3$), le plus aigu des treize, la réplique du trope hypodorien à l'octave supérieure.

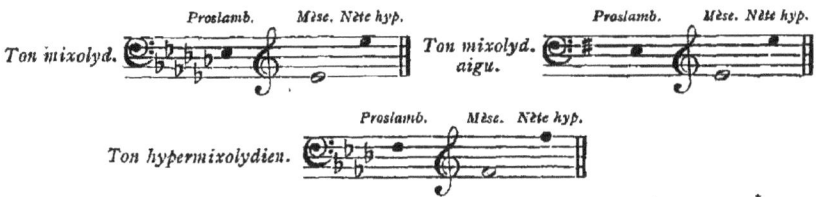

[1] Ps.-Eucl., p. 19-20. — Bryenne, p. 476. — Cf. Marquard, *Aristox.*, p. 309.

Tel est le système aristoxénien des 13 tons. Voici leur énumération complète de l'aigu au grave :

ton *hypermixolydien* (τόνος ὑπερμιξολύδιος), mèse FA 3 ;

— *mixolydien aigu* (τόνος μιξολύδιος ὀξύτερος), mèse MI 3 ;

— MIXOLYDIEN, mèse MI♭3 ;

— LYDIEN, mèse RÉ 3 ;

— *lydien grave* (τόνος λύδιος βαρύτερος), mèse UT♯3 ;

— PHRYGIEN, mèse UT 3 ;

— *phrygien grave* (τόνος φρύγιος βαρύτερος), mèse SI 2 ;

— DORIEN, mèse SI♭2 ;

— HYPOLYDIEN, mèse LA 2 ;

— *hypolydien grave* (τόνος ὑπολύδιος βαρύτερος), mèse SOL♯2 ;

— HYPOPHRYGIEN, mèse SOL 2 ;

— *hypophrygien grave* (τόνος ὑποφρύγιος βαρύτερος), mèse FA♯2 ;

— HYPODORIEN, mèse FA 2.

Le système des 13 tons avait une étendue totale de trois octaves, qui fut augmentée encore à l'aigu par l'adjonction de deux tons établis sur les mèses FA♯3 et SOL 3. Dans le système néo-aristoxénien des 15 tons, on introduisit une régularité complète[1]. Les noms des sept tons principaux furent maintenus,

Les 15 tons néo-aristoxéniens.

[1] « Selon Aristoxène, les tons sont au nombre de treize, et leurs *proslambanomènes* « sont comprises dans un intervalle d'octave. Mais selon les auteurs récents, ils sont au « nombre de quinze, et leurs *proslambanomènes* embrassent un intervalle d'octave et de « ton. » ARIST. QUINT., p. 23. — *Tropi vero sunt XV, sed principales quinque, quibus bini tropi cohaerent, id est Lydius cui cohaerent* ὑπολύδιος *et* ὑπερλύδιος. *Secundus Iastius cui sociatur* ὑποιάστιος *et* ὑπεριάστιος. *Item Aeolius cum* ὑποαιολίῳ *et* ὑπεραιολίῳ. *Quartus Phrygius cum duobus* ὑποφρυγίῳ *et* ὑπερφρυγίῳ. *Quintus Dorius cum* ὑποδωρίῳ *et* ὑπερδωρίῳ. *Verum inter hos tropos est quaedam amica concordia, qua sibi germani sunt, ut inter* ὑποδώριον *et* ὑπερφρύγιον[a] *et item inter* ὑποιάστιον *et* ὑπεραιόλιον[b]. *Item conveniens aptaque responsio inter* ὑποφρύγιον *et* ὑπερλύδιον[c], *qui tantum duplices copulantur. Mediae verum graviorum troporum his qui acutiores soni* προσλαμβανόμεναι *sunt. Vero tropi singuli quoque tetrachorda faciunt quina.* MART. CAP., p. 181 (Meib.). — Cf. Cassiod. ap. GERB., *Script.*, p. 17.

[a] Meibom et Eyssenhardt ὑποφρύγιον. — [b] Ib., ὑπολύδιον. — [c] Ib., ὑποαιόλιον. Cette triple erreur se trouve déjà dans le texte glosé par Remi d'Auxerre au IXᵉ siècle (GERBERT, *Script.*, I, p. 66), bien que des Mss encore actuellement existants donnent les leçons correctes, reproduites ci-dessus.

excepté celui de *mixolydien*, converti en *hyperdorien*. La nomenclature lourde et prolixe des tons à dièses, — *lydien grave*, *mixolydien aigu*, etc. — fut abandonnée et remplacée par des anciennes dénominations de modes : *éolien* et *iastien*. Désormais le système tonal fut divisé en trois groupes de cinq tons :

1° Un groupe moyen ou principal, comprenant :

le ton *lydien*, mèse RÉ$_3$;
— *éolien* (ancien *lydien grave*), mèse UT♯$_3$;
— *phrygien*, mèse UT$_3$;
— *iastien* (ancien *phrygien grave*), mèse SI$_2$;
— *dorien*, mèse SI♭$_2$;

2° Un groupe inférieur, caractérisé par la particule *hypo*, et renfermant cinq tons, qui correspondent aux premiers à la quarte grave :

le ton *hypolydien*, mèse LA$_2$;
— *hypoéolien* (ancien *hypolydien grave*), mèse SOL♯$_2$;
— *hypophrygien*, mèse SOL$_2$;
— *hypoiastien* (ancien *hypophrygien grave*), mèse FA♯$_2$;
— *hypodorien*, mèse FA$_2$;

Enfin 3° un groupe supérieur où les dénominations des tons moyens se reproduisent à la quarte aiguë, précédées de la particule *hyper*[1]; il renferme :

le ton *hyperlydien*, mèse SOL$_3$;
— *hyperéolien*, mèse FA♯$_3$;
— *hyperphrygien* (ancien *hypermixolydien*), mèse FA$_3$;
— *hyperiastien* (ancien *mixolydien aigu*), mèse MI$_3$;
— *hyperdorien* (ancien *mixolydien*), mèse MI♭$_3$;

Les mèses des 15 tons occupent une étendue totale de neuvième majeure. Les trois tons les plus aigus ne sont que la répétition à l'octave des trois inférieurs : l'*hyperphrygien* de l'*hypodorien*, l'*hyperéolien* de l'*hypoiastien*, et l'*hyperlydien* de l'*hypophrygien*.

[1] « Ceux qui ont introduit la doctrine des huit tons employaient improprement le mot *hypo* pour désigner ce qui est plus grave, et *hyper* pour ce qui est plus aigu. » PTOL., II, 10.

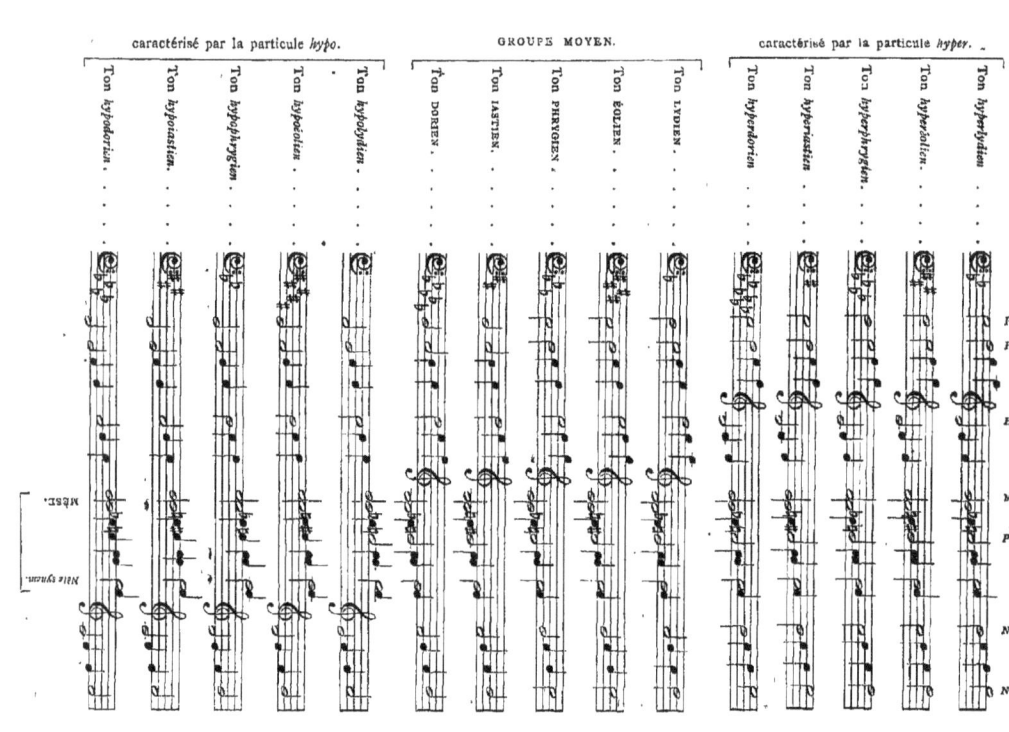

« Les tons s'engendrent par consonnances, » dit Aristide[1], ce qui signifie que leurs mèses s'enchaînent selon le principe de la progression par quintes. Si l'on envisage sous cet aspect l'ensemble du système tonal des néo-aristoxéniens, le *ton lydien* (RÉ$_3$) *occupe le centre du système;* à sa droite il a *sept* tons ayant pour mèses LA$_2$, MI$_3$, SI$_2$, FA\sharp_2, FA\sharp_3, UT\sharp_3, SOL\sharp_2; à sa gauche, *sept* tons dont les mèses sont : SOL$_3$, SOL$_2$, UT$_3$, FA$_3$, FA$_2$, SI\flat_2, MI\flat_3.

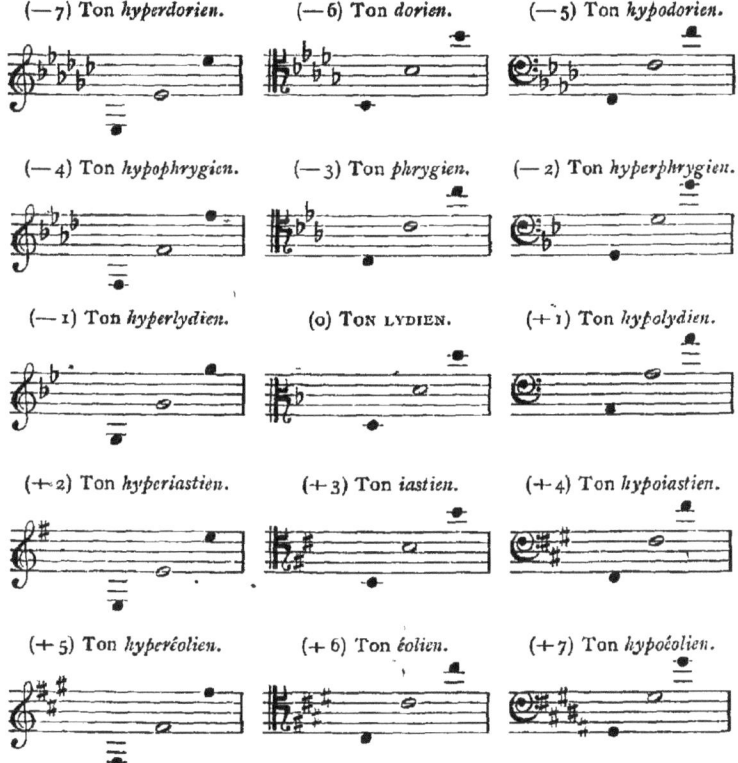

La filiation des tons, d'après la progression par quintes, est très-importante pour l'intelligence de la pratique musicale des anciens.

[1] Page 23. « Si nous commençons par le [ton le] plus grave et que nous voulons *élever* « et *abaisser* tour à tour [les cordes] selon divers intervalles [quarte, quinte et octave], « nous obtiendrons à chaque fois la *proslambanomène* de l'un d'eux. » — Cf. BRYENNE, p. 389-476 et *passim*. — PTOL., II, 10.

Ceux-ci ne se servaient pas indifféremment de tous les tons, ni dès mêmes tons, pour les divers genres de composition ; comme nous, ils n'employaient que ceux dont les mèses forment une série continue dans la progression des quintes[1]. Une notice intéressante, recueillie par le compilateur anonyme du III^e siècle, nous transmet quelques renseignements techniques au sujet de l'emploi des échelles tonales. Pour la *citharodie*, — le *solo* vocal accompagné d'un instrument à cordes — les tons en usage étaient ceux dont l'armure va depuis un bémol jusqu'à 2 dièses, à savoir : le *lydien* (♭), l'*hypolydien* (♮), l'*hyperiastien* (♯) et l'*iastien* (♯♯).

L'*aulétique* — le *solo* pour un instrument à vent — admettait ceux qui renferment depuis 3 bémols jusqu'à 3 dièses : le *phrygien* (♭♭♭), l'*hypophrygien* (♭♭), le *lydien* (♭), l'*hypolydien* (♮), l'*hyperiastien* (♯), l'*iastien* (♯♯) et l'*hyperéolien* (♯♯♯).

Le jeu de l'*hydraulis*, très en vogue à cette époque, utilisait les échelles tonales contenant depuis 3 bémols jusqu'à un dièse, c'est-à-dire le *phrygien* (♭♭♭), l'*hypophrygien* et l'*hyperlydien* (♭♭), le *lydien* (♭), l'*hypolydien* (♮) et l'*hyperiastien* (♯).

Enfin, l'*orchestique* — le chant choral accompagné de danse — employait les sept tons principaux, depuis le ton *mixolydien*, armé de 6 bémols, jusqu'à l'*hypolydien*, sans dièses ni bémols[2].

Le document anonyme, le seul qui traite de l'usage des tons, étant de date récente, on ne saurait espérer y trouver des renseignements concluants, relativement à l'usage des tons dans une

Tons employés dans les divers genres de musique.

v. 250 apr. J. C

[1] Remarquons en passant que la génération des gammes au moyen de la progression par quintes a été connue de temps immémorial et se retrouve dans tous les systèmes de musique qui ont dépassé l'état rudimentaire. Les théoriciens chinois l'ont enseignée, dit-on, depuis une période très-reculée (Cf. AMBROS, *Geschichte der Musik*, t. I, p. 25); elle n'était pas inconnue aux anciens Égyptiens (DE LA BORDE, *Essai sur la musique*, t. I, p. 19). Voir au surplus le 1^{er} chapitre de cet ouvrage.

[2] « Les *citharèdes* ne s'accompagnent que des 4 tons suivants : l'*hyperiastien*, le *lydien*, « l'*hypolydien*, l'*iastien*. (Il est à savoir que les citharèdes se servent le plus souvent « de 4 tons : l'*hypolydien*, l'*iastien*, l'*éolien* (lisez le *lydien*) et l'*hyperiastien*. » PORPH., p. 332). — « Les *aulètes* ont 7 tons : l'*hyperéolien*, l'*hyperiastien*, l'*hypolydien*, le *lydien*, le « *phrygien*, l'*iastien* et l'*hypophrygien*. — Ceux qui jouent de l'*hydraulis* (orgue) n'em- « ploient que ces 6 tropes : l'*hypolydien*, l'*hyperiastien*, le *lydien*, le *phrygien*, l'*hypolydien* et « l'*hypophrygien*. — Les musiciens qui s'occupent de compositions *orchestiques* emploient « les 7 suivants : l'*hyperdorien*, le *lydien*, le *phrygien*, le *dorien*, l'*hypolydien*, l'*hypophrygien*, « l'*hypodorien*. » ANON. I (Bell., § 28).

période de l'art très-ancienne. Pour les instruments à cordes, cet usage a varié selon les époques et peut-être selon les écoles. Les citharèdes alexandrins, contemporains de Ptolémée, se servaient des sept tons principaux; d'autres n'employaient que trois tons; plus loin nous tâcherons de donner une explication plausible de ces divergences. En ce qui concerne l'aulétique, notre texte énumère, à côté d'échelles tonales déjà en usage pour la flûte aux temps classiques (la phrygienne, l'hypophrygienne et la lydienne), d'autres (l'hypoéolienne, par exemple), introduites à une date beaucoup plus récente. Pour l'*hydraulis*, nous n'avons aucun moyen de contrôler les assertions du document anonyme, absolument isolées. De toute manière la régularité des séries, au point de vue de l'enchaînement générateur des échelles, est une garantie de la fidélité avec laquelle ces listes nous ont été transmises; garantie d'autant plus sûre que le scribe auquel nous les devons, semble n'avoir pas aperçu cet enchaînement.

Relativement à la musique chorale, le document en question confirme de tout point l'interprétation donnée plus haut à la nomenclature commune des tons et des modes. En effet, du moment que toutes les cantilènes devaient être renfermées strictement dans les bornes de l'octave $FA_2 — FA_3$, il est clair que chacun des sept modes s'exécutait dans un ton différent. Dès lors, l'application du système est des plus simples et se comprend d'elle-même : l'octocorde *authentique* de chaque mode était chanté sur le système *disjoint* du *trope* homonyme, en sorte que toutes les mélodies ainsi construites se terminaient uniformément sur FA_2, *hypate méson* du ton central (le dorien). C'est à cette disposition que fait allusion Aristide, dans le texte suivant : « Il est manifeste « que, si l'on part d'une même note, appelée d'un nom [dyna-« mique] différent dans une autre échelle, la succession des sons « démontrera la nature du mode[1]. » Il est possible de se faire une idée approximative de la variété réelle qui résultait de ce mécanisme aussi simple qu'ingénieux. L'accouplement systématique d'un ton avec le mode correspondant donne un relief très-net à la physionomie individuelle de chaque harmonie.

[1] Arist. Quint., p. 18.

USAGE DES TONS.

Doristi authentique en *ton dorien*[1].

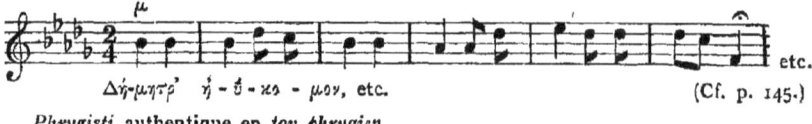

Phrygisti authentique en *ton phrygien*.

Lydisti authentique en *ton lydien*.

Hypodoristi authentique en *ton hypodorien*.

Hypophrygisti authentique en *ton hypophrygien*.

Hypolydisti authentique en *ton hypolydien*.

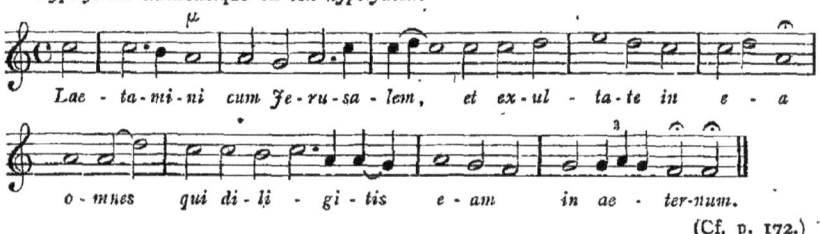

Mais une foule de mélodies se terminent au milieu de l'*ambitus*; ce sont les *plagales*. Comment s'y prenait-on pour les exécuter sur l'échelle du ton homonyme? Rien de plus simple. Il suffisait de

Mélodies plagales.

[1] Rigoureusement tous ces exemples devraient être notés une octave plus bas (en clef d'ut 4ᵉ ligne). Mais l'usage de la clef de sol pour la voix d'homme est devenu si général de nos jours qu'il ne peut donner lieu à aucune équivoque.

remplacer le tétracorde *diézeugménon* par le *synemménon*, ou bien, ce qui revient au même, de prendre le ton marqué d'un bémol en plus. La mèse et, par suite, toutes les fonctions dynamiques étant transportées à la quarte supérieure, les sept finales, au lieu de tomber sur FA$_2$, se réunissent toutes sur si\flat_2.

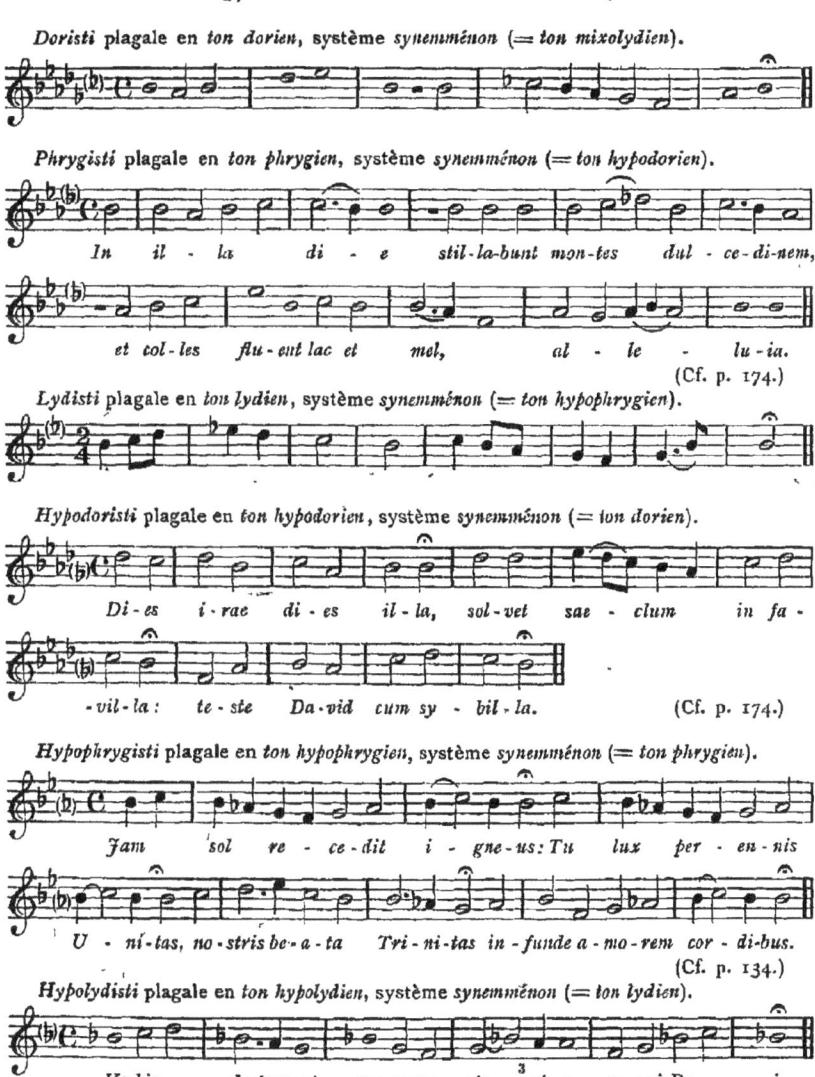

Quant à la *mixolydisti*, dont l'emploi sous la forme authentique paraît douteux[1], ses mélodies plagales pouvaient s'exécuter, comme celles des six autres modes, sur le système *synemménon* du ton homonyme.

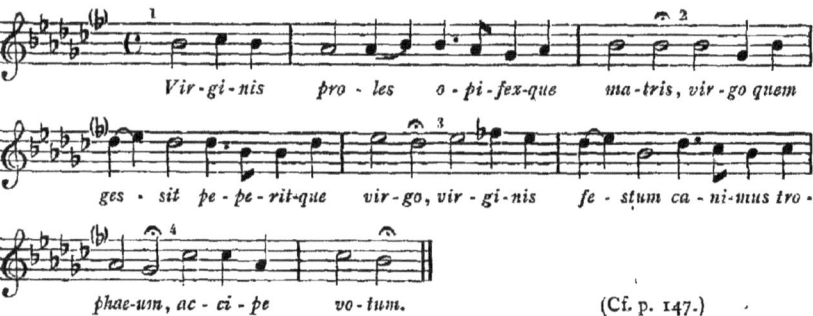

(Cf. p. 147.)

Remarquons que deux tons seulement étaient en usage pour tous les genres de musique et pour toute espèce d'instruments : le ton *lydien* (♭) et l'*hypolydien* (♮) ; on peut les assimiler complètement, sous ce rapport, à nos tons majeurs d'*ut*, de *fa* et de *sol*, dont l'emploi est également fréquent et général. Quant aux échelles gréco-romaines marquées de plus de trois dièses, aucun renseignement ne nous est transmis sur leur usage.

<small>Tons les plus usités.</small>

A une exception près, les mélodies antiques, tant vocales qu'instrumentales, venues jusqu'à nous en entier ou en partie, sont notées en ton lydien; traduites en notation moderne, elles doivent s'écrire une quarte plus haut que la version donnée au 2ᵉ chapitre[2]. Seul, le fragment mélodique attribué à Pindare nous a été transmis en ton phrygien; en tant qu'appartenant à la lyrique chorale, cette cantilène hypodorienne aurait dû être notée, ou bien dans le ton homonyme, ou bien — si on la considère comme plagale, puisque au grave elle dépasse la finale mélodique — dans le ton dorien. On ne peut nier que cette circonstance ne jette un doute sérieux sur la haute antiquité du fragment.

<small>v 490 av J C.</small>

[1] Cf. p. 174-175.

[2] On trouvera tous les restes de la musique antique, en notation originale et avec une transcription en notes modernes, à la fin du dernier chapitre de ce volume.

§ II.

A la théorie des tons se rattache intimement celle des *régions vocales* (τόποι φωνῆς), ou de l'*ambitus* de la voix et de la mélodie, considéré au point de vue de la hauteur absolue des sons; elle était l'une des plus importantes pour la pratique de la composition[1]. Par son vocabulaire, par ses idées fondamentales, elle trahit une origine aristoxénienne. On sait que les idées d'Aristoxène relativement aux mouvements de la voix, à l'acuité et la gravité, aux relations mutuelles des sons musicaux, sont empruntées à des notions de lieu et d'espace; d'après un des axiomes fondamentaux de son école, « la musique manifeste son action par « deux éléments commensurables : dans le rhythme par l'élément « *temporel*, dans l'harmonique par l'élément *local*[2]. » L'échelle générale des sons est conçue par le *mousicos* de Tarente comme une immense ligne verticale, formée d'un nombre infini de points, sur laquelle les sons musicaux proprement dits sont disséminés à des distances variables. Le son isolé est, en quelque sorte, sans existence propre; toute la réalité passe aux espaces, aux intervalles compris entre les deux points limitatifs.

Étendue générale.

Avant de décrire les diverses régions de la voix humaine, tâchons de nous rendre compte de l'étendue générale des sons connue des anciens. L'échelle totale comprise dans les 15 tropes embrasse trois octaves et un ton, de la *proslambanomène hypodorienne* (FA$_1$) à la *nète hyperboléon* du ton *hyperlydien* (SOL$_4$). Selon l'opinion communément admise, ce serait là tout le domaine musical des Grecs; mesuré au moyen de notre diapason, il

[1] « Comme chacun des systèmes se réalise par l'exécution musicale dans une certaine « région de la voix, et comme, d'une autre part, bien que cette région ne comporte en « elle-même aucune différence, néanmoins le chant qui s'y produit en reçoit une qui est « loin d'avoir un caractère indéterminé, mais qui au contraire a une très-grande importance, par cette double raison il sera indispensable, à celui qui voudra traiter cette « matière, de parler de la *région de la voix* (τόπος φωνῆς) et de dire, en général, puis en « particulier, quelle région est la plus convenable, étant donnée la nature elle-même « des systèmes. » ARISTOX., p. 7 (Meib.).

[2] PORPH., p. 269.

aurait pour limites extrêmes et opposées, au grave RÉ₁, sur la 4ᵉ corde du violoncelle, à l'aigu MI₄, unisson de la chanterelle du violon.

Au grave cette limite est exacte; la *proslambanomène* du ton *hypodorien* est bien réellement, au dire de tous les écrivains, le son le plus grave susceptible d'être utilisé dans la pratique musicale[1]. Mais du côté de l'aigu, la *nète hyperboléon hyperlydienne* ne saurait être envisagée comme la dernière limite des sons musicaux employés dans l'antiquité. Cela résulte, entre autres, d'un passage remarquable des *Archai*[2], dont il nous suffira de détacher la phrase suivante qui ne laisse place à aucune équivoque : « le son « le plus aigu des *flûtes-sopranos* forme avec le son le plus grave « des *flûtes-basses* un intervalle plus grand que la triple octave[3]. » Au premier abord cette phrase semble se référer à l'étendue des 15 tropes, puisqu'il y est parlé d'un intervalle de plus de trois octaves. Mais pour qu'il fût possible de l'interpréter dans ce sens, il faudrait admettre que les flûtes-basses des Grecs pussent descendre jusqu'à notre RÉ₁, c'est-à-dire à un ton près aussi bas

[1] « Partons de la *dynamis* la plus grave qui puisse être attribuée à un son, la première « que l'ouïe puisse percevoir. Les anciens exprimaient ce son par un *phi* couché (ϕ), « dont ils faisaient le premier signe de leur notation. » GAUD., p. 22. — Cf. *Ib.*, p. 21.

[2] « Le plus petit intervalle se détermine par la nature même de la voix; mais le plus « grand semble ne pas connaître de limites.... Si l'on a égard à notre pratique, « — j'entends par notre pratique, celle qui est donnée par la voix humaine et par les « instruments — il existe un intervalle consonnant maximum : c'est celui de deux « octaves et une quinte, car nous ne nous étendons pas jusqu'à trois octaves. Mais on « doit [dans ce cas] définir l'étendue par la hauteur et les limites d'un seul instrument. « Car il est clair que le son le plus aigu des *auloi parthénioi* (ou flûtes virginales) forme « avec le son le plus grave des *auloi hyperteleioi* (plus-que-parfaites) un intervalle plus « grand que lesdites trois octaves, et quand la pression de l'air est augmentée dans la « *syrinx*, le son le plus aigu produit par l'instrumentiste, comparé au son le plus grave « de la flûte, donne un intervalle encore plus grand. La même chose arrive lorsque l'on « compare la voix d'un petit enfant à celle d'un homme adulte. C'est ainsi que l'on « obtient les plus grandes consonnances; par la juxtaposition de différents âges et de « différentes longueurs [de tubes] nous avons vu que trois, *quatre octaves, et même* « *davantage*, sont des consonnances. » ARISTOX., *Archai*, p. 20-21 (Meib.).

[3] « Au son des flûtes *virginales* dansaient les jeunes filles; les enfants unissaient leurs « voix aux [flûtes] *enfantines* (παιδικοὶ αὐλοί); les *plus-que-parfaites* (ὑπερτέλειοι) accom-« pagnaient les chœurs d'hommes. » POLLUX, IV, 10, 3. — Les flûtes destinées à l'accompagnement des voix d'homme (ἀνδρεῖοι αὐλοί) se divisaient en τέλειοι (parfaites) et ὑπερτέλειοι.

que le violoncelle. Or ceci est de toute impossibilité, et en voici la raison : pour produire RÉ₁ (c'est-à-dire la *proslambanomène hypodorienne*) il faut un tuyau *ouvert* ayant une longueur de 2ᵐ342, ou un tuyau *fermé* de 1ᵐ171[1], ce qui ne peut se concilier d'aucune manière avec ce que nous savons des dimensions et de la forme des flûtes antiques. Sans entrer ici dans des particularités trop minutieuses, réservées pour le chapitre des instruments à vent, disons que les trois octaves des flûtes doivent être reportées *au moins* une octave plus haut. Nous devons donc admettre que pour les instruments à vent aigus les signes de la notation grecque exprimaient des sons *antiphones*, c'est-à-dire plus élevés d'une octave; il en était probablement de même pour les voix de femme, ainsi que nous allons le voir.

Étendue des voix d'homme.

Le domaine général de la musique grecque, comprenant à la fois tous les genres de voix et tous les instruments, s'étendait donc au delà de quatre octaves; aucune division théorique de cet espace total ne nous a été transmise. Mais la partie de ce domaine utilisée pour le chant, et particulièrement pour la voix d'homme, — la seule dont les écrivains grecs s'occupent — est plus restreinte; elle n'atteint guère qu'à la moitié de cette étendue et se divise elle-même en plus petites fractions appelées régions ou localités (τόποι)[2]. Relativement au nombre et à la délimitation de ces *régions vocales*, nous possédons une notice précieuse, probablement d'Aristoxène lui-même[3], qui mérite d'être reproduite textuellement :

« Il y a quatre régions de la voix : la région *hypatoïde*, la
« *mésoïde*, la *nétoïde*, l'*hyperboléide*. — La région hypatoïde com-
« mence à l'*hypate méson hypodorienne* (UT₂) et s'étend jusqu'à
« la *mèse hypolydienne*[4] (LA₂). Elle comprend cinq tétracordes

[1] Cf. MAHILLON, *Éléments d'acoustique musicale* (Bruxelles, 1874), p. 87.

[2] « On appelle *région phonique* l'espace que parcourt la voix en partant du son le plus grave [qui lui soit accessible] pour aller vers l'aigu ou vice-versa. » THÉON, p. 82 (Bull.). — « La *région phonique* est l'espace total que parcourt la cantilène vocale de l'aigu au grave. » ANON. I (Bell., § 23). — Cf. GAUD., p. 2. — MARQUARD, *die harm. Fragm. des Aristox.*, p. 211-216.

[3] ANON. (Bell., § 63 et p. 76-77). — Cf. VINCENT, *Notices et Extraits*, p. 120-125. — RUELLE, *Aristoxène*, p. 121.

[4] La leçon des Mss. (Δώριον) est fautive, ainsi que le prouve la phrase suivante.

« [*méson*], à savoir : deux hypolydiens[1], deux hypophrygiens et
« un hypodorien.

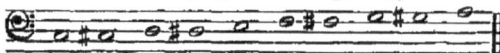

« La région mésoïde va de l'*hypate méson phrygienne* (SOL$_2$) à la
« *mèse lydienne* (RÉ$_3$). Elle renferme trois tétracordes (*méson*), à
« savoir : deux lydiens et un phrygien.

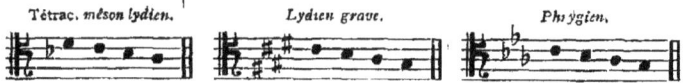

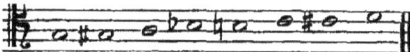

« La nétoïde part de la *mèse [mixo] lydienne*[2] (MI\flat_3) et va jusqu'à
« la *nète synemménon hypermixolydienne* (SI\flat_3). Elle contient [trois
« tétracordes *synemménon*, à savoir] deux tétracordes mixolydiens
« et un tétracorde hypermixolydien.

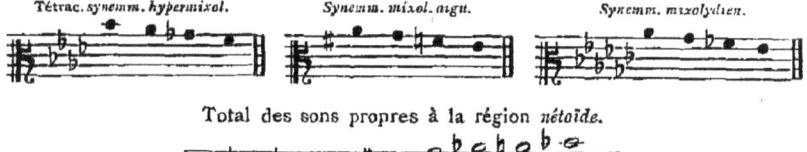

« Tout ce qui dépasse [à l'aigu ce dernier son, à savoir SI\flat_3,]
« fait partie de la région hyperboléide. »

A prendre le passage d'Aristoxène au pied de la lettre, l'étendue
totale de chaque espèce de voix aurait été enserrée dans un
intervalle de quinte ou de sixte au plus ; mais évidemment les
deux sons indiqués ne doivent pas être considérés comme formant,

[1] L'auteur se sert de l'ancienne nomenclature aristoxénienne.
[2] Mss. Λυδίου, faute démontrée par ce qui suit.

dans un sens et dans l'autre, la limite absolue de la mélodie; l'écrivain n'a voulu déterminer que la partie caractéristique de chaque région, celle qui renferme les *bonnes notes* de chaque voix. La région *hypatoïde* se trouve dans les voix d'homme graves, les *basses;* la région *mésoïde* caractérise les voix moyennes, les *barytons;* la région *nétoïde* est située dans les voix aiguës, les *ténors;* le *topos hyperboléide* correspondrait donc, dans les voix d'homme, à la haute-contre (*contraltino*), dont l'usage est abandonné dans la monodie moderne, et qui ne paraît pas davantage avoir été utilisé par l'art antique[1].

Le parcours normal d'une mélodie vocale étant l'intervalle d'octave, on peut fixer pour les trois principales espèces de voix d'homme l'étendue suivante :

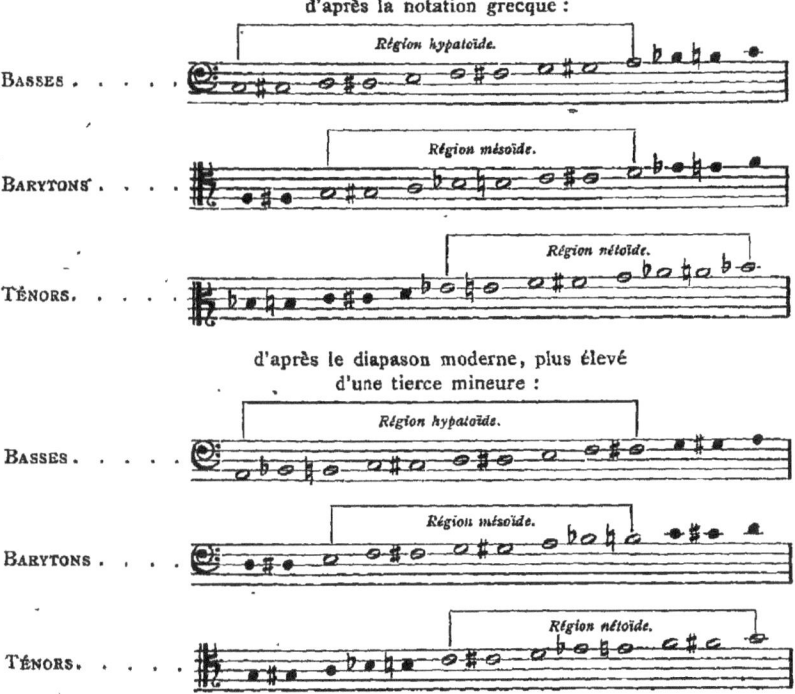

[1] « On les range (à savoir les sons du dernier tétracorde aigu) d'une manière générale dans la catégorie des *excessives* (ὑπερβολαίων); parce que c'est là que s'arrête, comme à sa limite extrême, la puissance de la voix humaine. » Arist. Quint., p. 11.

L'étendue attribuée par nous à la région *mésoïde* est celle que lui assigne Ptolémée. Ainsi que nous l'avons déjà fait remarquer, l'octave FA$_2$ — FA$_3$ a joué un rôle prépondérant dans la dénomination des échelles de transposition; elle se notait en entier par les signes primitifs de l'alphabet vocal. C'est la région que toutes les voix d'homme parcourent facilement, et dans laquelle étaient conçues la plupart des mélodies destinées à la voix.

La voix de femme était-elle comprise par les anciens dans la région *hyperboléide*? Cela n'est guère croyable. Premièrement, aucun texte, hormis celui que nous venons de reproduire, ne fait mention d'une région appelée ainsi[1]; dès lors il est à supposer que la dernière phrase est une interpolation. En second lieu, les signes originaires de la notation grecque s'arrêtent à la limite aiguë de la région nétoïde; au delà recommencent les notes de l'octave inférieure augmentées d'une virgule. Or, bien que l'art grec se soit servi principalement de voix d'homme, on ne saurait admettre avec Westphal que les femmes fussent entièrement exclues de toute exécution musicale et particulièrement du chant choral, puisque nous savons qu'il existait des compositions spécialement destinées à ce genre de voix : les *parthénies*, par exemple. Les trois régions de la voix se reproduisent donc, dans le même ordre, à l'octave aiguë; l'*hypatoïde* correspond à la voix de *contralto*, la *mésoïde* au *mezzo soprano*, la *nétoïde* au *soprano*, et les notes grecques exprimaient, pour les voix de femme, des sons plus aigus d'une octave.

Voix de femme.

En réunissant les trois régions de la voix d'homme, on atteint, à un intervalle de ton près, l'étendue totale du trope dorien (SIb$_1$ — SIb$_3$). Cette double octave est considérée dans l'antiquité comme la partie essentielle du système entier des sons; elle a servi de point de départ à l'établissement du diapason grec; son étendue coïncide avec celle de la cithare au temps de Ptolémée;

Le trope dorien et la voix d'homme.

[1] « Parmi les sons, quelques-uns sont aigus, les autres graves, les troisièmes moyens : sont aigus, ceux des *nètes*; graves, ceux des *hypates*; moyens, ceux contenus entre les précédents. » THÉON, p. 76 (Bull.). — « Une variété [de la mélopée] est *hypatoïde*, une autre *mésoïde*, une troisième *nétoïde*. » ARIST. QUINT., p. 28. — « Combien disons-nous qu'il y a de régions (au lieu de τρόπους lisez τόπους) dans la voix? — Trois : l'*aiguë*, la *moyenne*, la *grave*. » BACCH., p. 11 (Meib.). — Cf. ANON. (Bell., § 27).

sa limite aiguë (si\flat_3) marque le point précis où se termine la région nétoïde et où commencent les signes de notation dérivés. Elle forme le domaine propre de la voix d'homme; c'est la seule qui se chante d'un bout à l'autre; son étendue équivaut à celle d'une grande voix de baryton[1]. « Tel est l'espace que peut parcourir « une voix destinée au concours ou au théâtre, sans danger et « sans accident aux limites extrêmes, sans dégénérer en cris à « l'aigu, sans devenir enrouée et rauque au grave[2]. » Ceci n'est nullement en contradiction avec la délimitation aristoxénienne des *topoi;* une voix quelconque, si étendue qu'on la suppose, ne possède qu'une octave dans laquelle elle puisse chanter longtemps sans fatigue, et dans cette octave même il faut éviter de séjourner trop fréquemment aux points extrêmes. C'est à la stricte observation de cette règle que les Italiens doivent leur supériorité technique dans l'art d'écrire pour les voix.

[1] Il existe à ce sujet dans Aristide Quintilien (p. 23) un passage très-curieux; le voici, d'après l'interprétation remarquable de Bellermann (*Anon.*, p. 13-16) : « De ces tons, les « uns sont utilisés en entier pour la mélodie [vocale], les autres ne le sont pas. *Le* « *dorien [seul] est exécuté intégralement*, parce que la voix peut parcourir jusqu'à douze « intervalles de ton [c'est-à-dire deux octaves entières] et que la *proslambanomène* « dorienne est située vers le milieu de l'octave [inférieure] du ton hypodorien. Quant aux « autres tropes, [on chante] ceux qui sont plus bas que le dorien, jusqu'au son qui coïn« cide avec la *proslambanomène* dorienne; ceux qui sont plus aigus, jusqu'au son qui est à « l'unisson de la *nète hyperboléon* [dorienne]. C'est pourquoi nous assignerons aux canti« lènes et aux *kola* leurs *tons* respectifs, en adaptant au-dessous du son inférieur de la « mélodie sa *proslambanomène*, et en dirigeant de ce point le chant vers le grave. Si « alors il n'y a pas moyen de descendre plus bas, le ton sera dorien, puisque le premier « son perceptible [au moyen de la voix] est la *proslambanomène* dorienne; s'il est [plus] « clairement perçu, nous tâcherons de déterminer de combien il est plus aigu que la « *proslambanomène* dorienne, — son qui par sa nature est le plus grave — et nous « assignerons en conséquence à la mélodie le *ton* dont la *proslambanomène* dépasse celle « du ton dorien, de la même distance que nous avons vu le degré inférieur de l'échelle « mélodique [en question] dépasser le son le plus grave par nature. Que si le degré « inférieur du chant, comparé à celui de l'échelle dorienne, dépasse en acuité celui-ci « d'une octave, nous le transposerons d'une octave vers le bas; et quand nous nous « serons servis de la méthode précitée, nous découvrirons sans trop de difficulté « l'essence même de l'harmonie [c'est-à-dire le mode et le ton auxquels appartient « la composition]. » — Deux célèbres *agonistes* de notre époque, MM. Faure et Stockhausen, ont une pareille étendue (sol$_1$ — sol$_3$ au diapason moderne); c'est pour une voix de cette espèce qu'est écrite la partie de basse-solo dans la 9e symphonie de Beethoven.

[2] Nicom., p. 20.

Le choix des régions vocales était un des éléments les plus importants du caractère de la mélopée; la distinction des trois styles de la composition se rattachait principalement à cet objet. La région *hypatoïde* était affectée au trope *diastaltique* ou tragique; la *mésoïde* au trope *hésychastique* ou dithyrambique; la *nétoïde* au trope *systaltique* ou nomique[1]. Si nous appliquons ces données à la classification des modes d'après leur *éthos*, nous dirons que les harmonies propres à la région grave étaient l'*hypodoristi*, l'*hypophrygisti* et l'*hypolydisti*; la *doristi*, la *phrygisti* et la *lydisti* se chantaient de préférence dans la région moyenne; les deux harmonies caractérisées par l'épithète *synton* (σύντονος) s'exécutaient principalement dans la région aiguë; et ces conclusions concordent de tout point avec les renseignements des écrivains de l'antiquité[2].

Tout ce qui nous reste de la musique vocale des anciens appartient à la région mésoïde, sauf le fragment contesté de Pindare, lequel est compris dans la nétoïde. Si ce morceau est authentique, il s'exécutait par un chœur de *ténors*, ou de *ténors* et de *sopranos* mêlés. L'hymne *à Némésis* dépasse la région mésoïde à l'aigu d'un intervalle de ton, l'hymne *à la Muse* d'un demi-ton au grave; mais on ne doit pas perdre de vue le genre auquel appartiennent ces compositions : c'est la monodie, le chant à une seule voix, dans lequel les limites des *topoi* ne doivent pas être aussi strictement respectées que dans la mélodie chorale. L'hymne *à Déméter* monte un degré plus haut encore et atteint à la région nétoïde; c'est peut-être là une des raisons qui doivent le plus faire suspecter son authenticité. Il est douteux, au reste, que le diapason soit demeuré immuable jusqu'à la fin du paganisme; toutefois il n'avait pas encore changé au temps de Ptolémée; prenant son point de départ dans l'étendue moyenne de la voix humaine, il avait une base pratique et sûre, qui laissait peu de place à l'esprit d'innovation.

[1] « Pourquoi..... est-il plus difficile de chanter à l'aigu qu'au grave, et pourquoi y a-t-il
« si peu de chanteurs qui soient capables de chanter à l'aigu? Aussi les nomes *Orthioi*
« et les *Oxeis* (c'est-à-dire les *aigus*) se chantent difficilement à cause de leur grande
« extension dans le haut. » ARISTOTE, *Probl.*, XIX, 37; Cf. 26.

[2] Lasos appelle l'éolien βαρύβρομον. — Platon rejette le syntono-lydien parce qu'il s'exécute à l'aigu.

§ III.

<small>Histoire des tons.</small>

Bien que l'analyse des échelles tonales antiques laisse entrevoir en grande partie leur origine, il ne sera pas inutile d'examiner en détail l'histoire des *tonoi*, qui offre avec celle des modes des croisements souvent difficiles à démêler.

Si nous en croyons Ptolémée, « les régulateurs du système « tonal des Grecs prirent simplement pour point de départ les « *trois tons les plus anciens*, c'est-à-dire le dorien, le phrygien et le « lydien, ainsi nommés à cause des peuples dont ils tirent leur « origine ou pour tout autre motif; comme ils sont distants entre « eux d'un [intervalle de] ton, on leur donna l'épithète d'*isotons*[1]. » Plutarque précise l'époque où ces tons primitifs étaient seuls <small>v. 640 av. J. C. v. 586.</small> connus; il dit : « au temps de Polymnaste et de Sacadas il existait « trois *tons* (τόνοι) : le dorien, le phrygien et le lydien; dans chacun « d'eux Sacadas composa une strophe qu'il apprit à chanter au « chœur. La première strophe était en *mode* dorien (δωριστί), la « deuxième en *mode* phrygien (φρυγιστί), la troisième en *mode* « lydien (λυδιστί), et la composition entière fut appelée, à cause de « cela, *nomos trimélès*[2]. » — Voilà ce que les écrivains du II^e siècle de l'ère chrétienne savaient sur l'origine des échelles tonales.

Bien que ces renseignements soient concordants, ils ne peuvent néanmoins être tenus pour absolument véridiques, s'il s'agit de les appliquer à une époque d'art très-reculée. Une étude approfondie de l'écriture musicale des Grecs nous révèle l'existence d'une période antérieure à celle des trois tons, et pendant laquelle le ton *hypolydien* tenait le premier rang. En effet, la notation primitive est fondée sur l'échelle sans dièses ni bémols. Les raisonnements de Westphal, de Fortlage et de Bellermann sur l'origine de l'alphabet instrumental n'ont de sens que si l'on s'en tient à ce point de vue. En réunissant les données qui résultent de l'analyse des signes primitifs à celles que nous fournissent

[1] Liv. II, ch. 10.
[2] *De Mus.* (Westph., § VII).

directement les écrivains, voici le système qu'on serait amené à se former sur la création et le développement des échelles tonales de l'antiquité gréco-romaine, système dont les preuves seront données dans le paragraphe consacré à l'histoire de la notation.

Les plus anciens représentants du chant monodique — Terpandre et Archiloque — n'avaient pas davantage à se préoccuper de la hauteur absolue de la mélodie, que le chanteur populaire de nos jours, lorsqu'il s'accompagne d'un instrument à cordes. Le citharède des temps archaïques tendait simplement ou détendait les cordes de son instrument, pour les accommoder au registre de sa voix; l'idée même d'un diapason à hauteur fixe lui restait probablement étrangère[1]. La nécessité de choisir un point de départ immuable, pour régler la hauteur des sons, a dû se produire en premier lieu pour l'*aulodie*, chant accompagné de la flûte. L'instrument ne pouvant se plier à l'étendue de l'organe vocal, il fallut trouver des tuyaux de diverses dimensions, appropriés au diapason des différentes espèces de voix. Il est possible que dès l'époque de Clonas, les flûtes aiguës et graves se distinguassent par des dénominations caractéristiques. Mais le premier essai d'une nomenclature régulière s'est produite sans aucun doute lors du premier établissement de la musique chorale à Sparte. La même mélodie devant être chantée simultanément par des hommes, par des enfants, par des femmes — *ténors, barytons, basses; sopranos, contraltos* —. et accompagnée d'instruments, il devint nécessaire de connaître et de retrouver un terrain commun, où toutes les espèces de voix pussent se mouvoir à l'aise, et d'établir à cet effet un diapason régulateur. L'harmonie dorienne était la plus usitée dans les chorals Spartiates; on chercha une étendue dans laquelle on pût la chanter facilement, et l'on construisit des flûtes adaptées à cette étendue. Dès lors il

[1] Toutefois le passage suivant de Plutarque nous montre que le diapason n'était pas considéré dans les temps archaïques comme étant absolument indifférent : « dans un « nome quelconque on conservait le *diapason propre* (οἰκείαν τάσιν), et de là les nomes « prirent leur nom; car ils furent appelés νόμοι (c'est-à-dire *lois*) parce qu'il n'était pas « permis de passer à volonté dans une *espèce* [quelconque] *de ton* (εἶδος τῆς τάσεως). » *De Mus.* (Westph., § V).

exista à la fois une harmonie dorienne et un *ton dorien;* en d'autres termes, on eut une échelle modale, dite dorienne, chantée et jouée à une hauteur déterminée et convenue. Ce ton n'était pas accordé au diapason du *dorios* usuel (si♭$_2$), mais un demi-ton plus bas, partant à l'unisson de celui que l'on nomma plus tard le ton *hypolydien;* en conséquence l'octave dorienne s'y exécutait de MI$_2$ à MI$_3$. Polymnaste donna à cette première échelle tonale une étendue de deux octaves, et inventa des signes pour la noter, en s'aidant d'un instrument polycorde, la *magadis*. Une obscure allusion à ce fait est contenue probablement dans les paroles suivantes de Plutarque : « l'on attribue à Polymnaste « l'invention du ton (τόνος) *actuellement appelé hypolydien*[1]. »

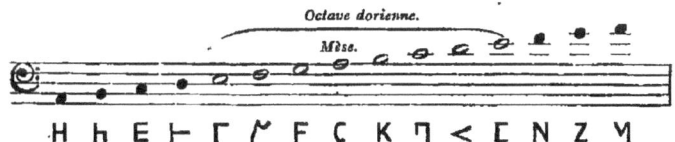

Mais, outre l'harmonie dorienne, on cultivait aussi, pour certains genres gracieux, l'harmonie lydienne, introduite à Sparte par le vieux poëte Alcman, originaire de Sardes en Lydie. De plus la musique des Phrygiens, usitée de temps immémorial dans le culte de Dionysos, avait pris un vigoureux essor depuis l'apparition d'Olympe[2]. Or, il était impossible de chanter ces modes étrangers sur la même échelle tonale que le mode dorien, à moins de s'étendre davantage au grave; pour conserver aux mélodies chorales la même étendue (MI$_2$—MI$_3$), il fallut donc créer deux nouvelles échelles tonales. On obtint l'octave phrygienne de MI$_2$ à MI$_3$, en créant une échelle dont la *mèse* était plus aiguë d'un ton.

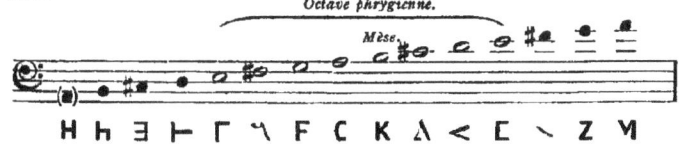

[1] *De Mus.* (Westph., § XVII). — L'usage exclusif que je fais dans les exemples suivants des signes droits (*ortha*) et des signes retournés (*apestramména*), au lieu des notes *homotones* correspondantes, sera justifié au chapitre de la notation.

[2] Alcman avait à son service des aulètes phrygiens. ATHÉN., XIV, p. 624.

Afin d'obtenir l'octave lydienne de MI$_2$ à MI$_3$, une troisième échelle fut créée : celle-ci eut sa mèse *un ton* plus haut que la phrygienne, *deux tons* plus haut que la dorienne.

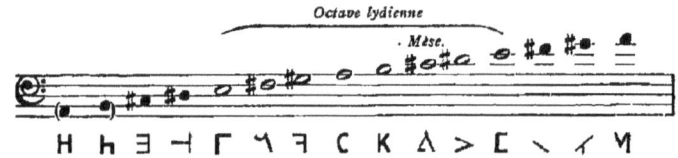

Plus tard, l'octave commune (MI$_2$—MI$_3$) fut élevée d'un demi-ton et portée conséquemment de FA$_2$ à FA$_3$; dès lors les trois tons principaux prirent le diapason qu'ils ont gardé pendant plusieurs siècles : le *tonos dorios*, au lieu d'être noté exclusivement par des lettres droites, s'écrivit au moyen de cinq signes dérivés, équivalant à cinq bémols; le *phrygios* eut trois bémols; le *lydios*, un bémol.

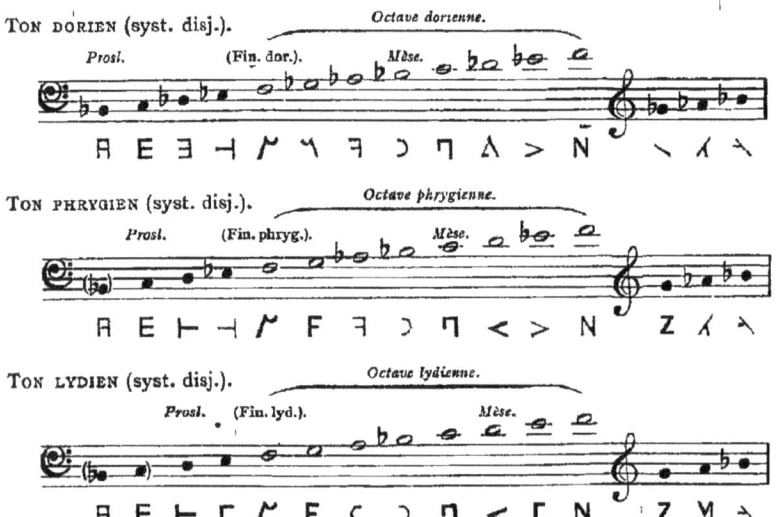

Chacune des trois harmonies employées pour le chant choral — la *doristi*, la *phrygisti* et la *lydisti* — se chantait dans son ton homonyme[1]. C'est ainsi que Sacadas, dans son *nomos trimélès*, v 586 av. J C. changeait à chaque strophe, non-seulement d'échelle tonale, mais aussi, selon Plutarque, de mode.

[1] Voir les trois premiers exemples notés à la page 231.

Appliquée d'abord aux mélodies authentiques, la combinaison que nous venons de décrire fut étendue aux plagales. Afin de pouvoir exécuter celles-ci dans le trope homonyme, on créa le tétracorde *synemménon*[1], et ainsi, sans déplacer les limites de l'*ambitus*, on obtint des chants doriens, phrygiens et lydiens, dont la finale commune était si\flat_2 (*mèse* du ton dorien)[2].

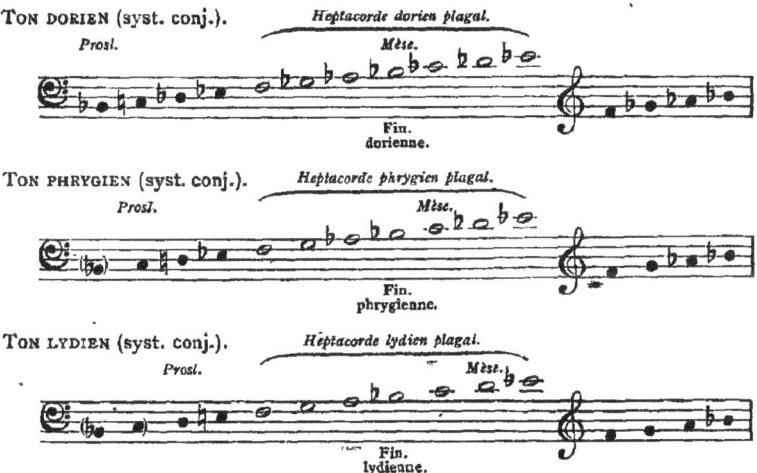

Sur l'emploi des deux premières échelles, il nous reste quelques renseignements. L'heptacorde dorien plagal, selon d'anciennes traditions, aurait déjà été employé par Terpandre ; la disposition de ses sons reproduit exactement celle de l'octave de *si;* de là cette légende apocryphe, recueillie par Plutarque, selon laquelle le chantre lesbien aurait inventé « toute l'octave mixolydienne[3]. » Le même écrivain mentionne l'usage de la *nète synemménon* dans les compositions phrygiennes d'Olympe[4], ce qui ne peut se rapporter qu'à des mélodies de forme plagale.

v. 680 av. J.C.

[1] « Comme les anciens n'étaient pas allés jusque-là (jusqu'au *diatessaron*) dans la « progression de leurs tons, — car ils ne connaissaient que le dorien, le phrygien et « le lydien, qui ne sont distants entre eux que d'un ton —...... ils donnèrent à l'ensemble « des cordes *conjointes* le nom de système, afin d'avoir à leur disposition la modulation « dont il vient d'être parlé (la modulation à la quarte). » Ptol., II, 6.

[2] Voir les trois premiers exemples notés à la page 232.

[3] Plut., *de Mus.* (Westph., § XVII).

[4] *Ib.* (Westph., § XIV). — Cf. Westphal, *Metrik*, I, 304.

HISTOIRE DES TONS.

On se rappellera que dès la période archaïque l'Éolien Terpandre avait fait reconnaître son mode national à côté de celui des Doriens. L'harmonie éolienne (ou *hypodorienne*) n'ayant pas de ton correspondant, on prit pour l'exécuter le système *disjoint* du ton dorien, ce qui plaçait la finale mélodique sur la *mèse* (si\flat_2) et excluait la forme authentique de la cantilène. La première Olympique de Pindare nous offre un exemple de cette disposition; selon les expressions du poëte lui-même, c'est un *chant en mode éolien*, accompagné sur un *heptacorde dorien*[1]. Pour les compositions ioniennes (ou *hypophrygiennes*) on recourut au ton phrygien dans le système *disjoint;* pour la *chalara-* ou *hypolydisti* on prit le ton lydien, sous la forme *disjointe* aussi. Tant qu'il n'exista que trois tons, les modes *hypo* ne pouvaient former que des mélodies plagales dans le parcours de l'octave chorale[2], ce qui, à la vérité, n'excluait nullement la possibilité de les réaliser sous la forme authentique dans les régions *hypatoïde* ou *nétoïde*, réservées à la monodie. Or, on se rappellera que précisément Aristote assigne à ces modes, en considération de leur *éthos* actif, le premier rang dans la monodie scénique.

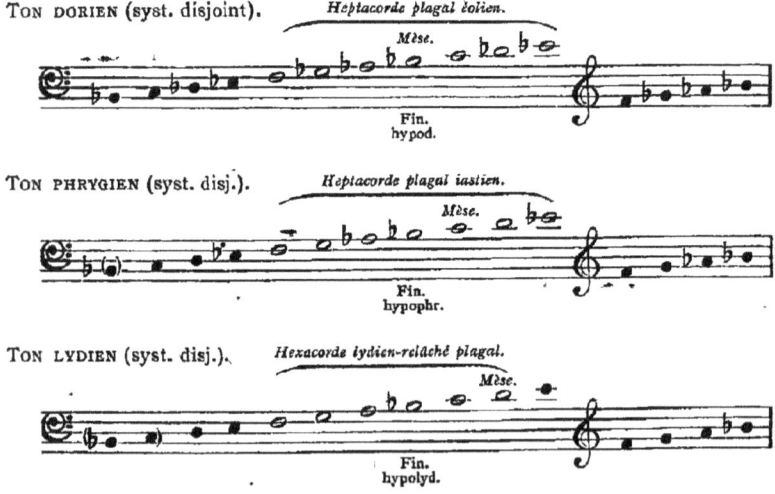

[1] « Aussi dois-je lui consacrer la couronne du nome chevaleresque et de la *mélodie éolienne* »…. (v. 100). « Or ça, prends au clou la *phorminx* (lyre) *dorienne* » (v. 17).

[2] Voir p. 232 (*Dies irae; Jam sol recedit igneus; Vobis datum est*).

L'harmonie mixolydienne, on l'a vu plus haut, était hexaphone jusqu'au temps des guerres médiques[1], et se chantait sur l'une des échelles affectées au mode dorien, avec lequel elle était confondue. La *syntono-lydisti*, harmonie spécialement aulétique, se jouait sur l'octocorde *disjoint* du ton lydien (fa sol la si♭ ut ré mi fa); et c'est ainsi que nous la voyons encore notée au IIIe siècle après J. C.[2]

Pendant la période très-ancienne où trois tons seulement étaient connus de nom, les musiciens possédaient en réalité *six* échelles, à la fois modales et tonales : modales, puisque chacune d'elles présentait une disposition particulière d'intervalles; tonales, puisqu'elles partaient toutes d'une hauteur fixe et déterminée, et se rapportaient chacune à une *mèse* différente. Toutefois, au point de vue de la théorie antique, il n'y avait là que trois échelles tonales, chacune d'elles pouvant prendre à volonté la forme *conjointe* ou *disjointe*.

Quant aux trois échelles de Polymnaste, plus basses d'un demi-ton, elles paraissent s'être maintenues — bien qu'à peu près inusitées — à côté de leurs homonymes : le phrygien et le lydien, sous le nom de *phrygien grave* et de *lydien grave;* quant au dorien primitif (mèse LA$_2$), nous le rencontrons dans la période suivante sous le nom d'*hypodorios*. La particule *hypo*, à laquelle on a donné postérieurement un sens exact, relatif à la position des tons, signifiait alors *au-dessous* sans aucune détermination précise[3] : l'*hypodorios* était simplement considéré comme un dorien plus grave que le *dorios* usuel.

Lamprocle découvre l'octave mixolydienne complète dans l'heptacorde dorien *conjoint*[4];

fa sol♭ — la♭, — si♭ ut♭ — ré♭ — mi♭, — fa;

il assigne à la *disjonction* sa vraie place, entre MI♭ et FA; en d'autres

[1] Voir plus haut, p. 147-148.
[2] Cf. p. 245. Voir les restes de la musique antique à la fin de ce volume.
[3] Selon Héraclide, *hypo* aurait dans le mot *hypodorien* simplement le sens d'un diminutif. ATHÉN., XIV. — Ce mot a eu, aux diverses époques de la musique grecque, les significations les plus opposées. Il en est de même d'*hyper* qui signifiait parfois simplement *au-dessus* (par exemple dans *ton hypermixolydien*) et en d'autres circonstances, *à la quarte aiguë*. — Cf. BRYENNE, p. 364.
[4] Voir plus haut, p. 147-148.

termes, il détermine une échelle tonale *mixolydienne*, indépendante de la dorienne, et ayant pour mèse MIb_3. Ce nouveau ton, joint aux trois tons principaux et au dorien primitif, appelé alors *tonos hypodorios*, forme le système des cinq *tonoi* (mixolydien, lydien, phrygien, dorien, ancien *hypodorios*), enseigné encore par quelques maîtres au temps d'Aristoxène[1].

Ton mixolydien.

v. 320 av. J. C.

On crée pour la flûte *hypophrygienne*, récemment inventée, une nouvelle échelle tonale, à la quarte grave du ton phrygien. La particule *hypo*, qui dans *hypodorios* n'avait que le sens général d'*au-dessous*, apparaît ici, pour la première fois, avec l'acception précise qu'elle a gardée plus tard[2].

Ton hypophrygien.

La nomenclature confuse des tons exigeait une réforme radicale. Damon, au temps de Périclès, définit théoriquement l'octave hypolydienne[3], et lui assigne un ton correspondant, lequel n'est autre que l'ancien *hypodorios;* cette épithète est abandonnée, et le sens moderne du mot *hypo* (= *une quarte* au-dessous) est régularisé et généralisé. Le célèbre maître athénien compléta son système, en ajoutant un nouveau ton *hypodorien* à la quarte grave du dorien[4], et donna ainsi aux sept tropes principaux leurs

Ton hypolydien.

v. 450 av. J. C.

Ton hypodorien.

[1] « Chez les harmoniciens, les uns déclarent le ton *hypodorios* le plus grave de tous; « le *dorios*, plus aigu d'un demi-ton que celui-ci; le *phrygios*, plus aigu que ce dernier d'un « intervalle de ton; le *lydios*, plus aigu d'un autre ton; et enfin le *mixolydios*, plus aigu « que le précédent de l'intervalle d'un demi-ton. » ARISTOX., *Stoicheia*, p. 37 (Meib.). J'adopte la correction de Westphal (*Metrik*, I, 386), déjà indiquée par Meibom (*Not. in Aristox.*, p. 104, col. 1, l. 22), et suivie aussi par Mr Ruelle.

[2] « D'autres ajoutent dans le grave la flûte hypophrygienne. Les autres, ayant « en vue le perforation des flûtes, séparent entre eux par trois *diésis* les trois tons « les plus graves : l'hypophrygien, l'hypodorien et le dorien » (ce qui fait SOL, LA, SI b); « ils séparent ensuite par un ton le phrygien du dorien » (SI b — UT), « par trois *diésis* le « lydien du phrygien et par la même distance le mixolydien du lydien » (UT, RÉ, MI b). (Les notes doublement soulignées indiquent des sons abaissés d'un *diésis* enharmonique ou quart de ton.) *Ibid.*

[3] PLUT., *de Mus.* (Westph., § XIII). Voir plus haut, p. 187.

[4] « En prenant comme point de départ les trois tons les plus anciens,.... ils (les « régulateurs du système tonal) établirent sur eux la première métabole par consonnance, « en commençant par le plus grave des trois, le dorien, et en montant d'une quarte. « Ils appelèrent ce [nouveau] ton le mixolydien, vu qu'il est très-rapproché du lydien « (en effet il n'en est plus éloigné d'un ton, mais seulement de l'intervalle qui reste, « lorsque de la quarte on retranche le *diton* qui sépare le dorien du lydien). Ensuite, « comme le dorien était d'une quarte plus bas [que le mixolydien], afin de donner « également aux autres [tons] des tons [correspondants] plus bas d'une quarte, ils

dénominations définitives; chacune des harmonies eut dorénavant son trope homonyme. Il est à supposer que les trois tons graves ne devinrent pas immédiatement d'un usage général; dans la musique chorale, ils n'étaient nécessaires que pour chanter les mélodies hypodoriennes, hypophrygiennes et hypolydiennes de construction authentique[1].

<small>Les noms des tons passent aux modes.</small>

Ici se place une observation de Westphal très-fine et très-ingénieuse. Tandis qu'antérieurement les quatre tons les plus aigus avaient été désignés d'après l'espèce d'octave (ou harmonie) comprise dans leur échelle entre FA et FA, maintenant, d'après le même principe, appliqué d'une manière inverse, chacun des trois tons les plus graves donna son nom à l'échelle modale contenue dans le même intervalle; à la place d'*aiolisti, iasti, chalara-lydisti*, on adopta les termes *hypodoristi, hypophrygisti, hypolydisti*. Ce changement, on l'a vu plus haut, s'opéra vers l'époque de la conquête macédonienne[2]. Mais, comme toutes les innovations artistiques, il ne fut pas sanctionné immédiatement par l'usage général; les deux séries de dénominations continuèrent à coexister, et nous retrouvons les épithètes *aiolisti, iasti* jusque chez les écrivains des derniers temps de l'empire romain[3].

<small>338 av. J.C.</small>

<small>Confusion de la nomenclature.</small>

<small>336-323.</small>

Au reste, l'absence d'unité dans la théorie, la liberté sans frein, l'individualisme des maîtres et des écoles sont les traits distinctifs de toute la période anté-aristoxénienne. Vers l'époque d'Alexandre, la théorie et la nomenclature des tons se trouvaient dans un désordre indescriptible. Tous les chefs d'école avaient en cette matière une pratique différente; les uns n'admettaient que cinq tons, d'autres allaient jusqu'à six; quant à une pratique universellement suivie, il n'en existait point, si nous en croyons Aristoxène, qui écrit au commencement de ses *Stoicheia* : « En ce qui « concerne les tons, personne n'a dit jusqu'à ce jour ni de quelle « manière on peut les trouver, ni sous quel point de vue on doit

« appelèrent hypolydien celui qui se trouve sous le lydien, hypophrygien et hypodorien
« ceux qui se trouvent respectivement sous le phrygien et sous le dorien. » PTOL., II, 10.

[1] Voir p. 231 (*Rorate coeli; Omnes sitientes; Laetamini*).
[2] WESTPHAL, *Metrik*, p. 402. — Cf. plus haut, p. 151-152.
[3] Apulée, Lucien de Samosate, Cassiodore. — Ptolémée parle de certaines compositions citharodiques appelées *Iastia, Aiolia*, etc.

« les énumérer; mais les doctrines des harmoniciens à cet égard
« ressemblent à la manière de compter les jours : par exemple,
« quand les Corinthiens comptent le *dixième* jour [du mois], les
« Athéniens comptent le *cinquième*, d'autres peuples le *huitième*[1]. »
Aristoxène procéda en digne disciple de l'école d'Aristote; il utilisa
les matériaux techniques déjà existants, les compléta et en fit un
ensemble bien ordonné. Aux sept tons déjà passés dans l'usage, Système
des 13 tons
il ajouta les deux tons tombés en désuétude, le *lydien grave* (UT ♯$_3$)
et le *phrygien grave* (SI $_2$); chacun d'eux eut à sa quarte inférieure
un ton correspondant, l'*hypolydien grave* (SOL ♯$_2$) et l'*hypophrygien
grave* (FA ♯$_2$). Au-dessus du mixolydien il ajouta un *mixolydien aigu*
(MI $_3$), et au-dessus de celui-ci un *hypermixolydien* ou *hyperphrygien*
(FA $_3$), afin de compléter l'octave chromatique. Ces nouveautés ne
semblent pas avoir été favorablement accueillies par les contem-
porains : « les Argiens, » dit Plutarque, « punirent celui qui le
« premier osa employer plus de sept tons, et dépasser à l'aigu
« le *mixolydios*[2]. » Les écrivains, de leur côté, s'élevèrent contre
les innovations aristoxéniennes. Héraclide du Pont s'attaque
violemment à Aristoxène, sans toutefois le nommer, avec des
arguments analogues à ceux dont se servit plus tard Ptolémée.
« Laissons là, » dit-il, « ces gens incapables de distinguer les
« différentes espèces [d'octaves] et qui, s'attachant uniquement
« à la gravité et à l'acuité des sons, veulent nous imposer une
« échelle au-dessus de la mixolydienne, et même une autre,
« encore plus aiguë que celle-ci. Quant à moi, je ne vois pas
« que cet *hyperphrygien* ait un caractère propre, bien que d'autres
« le supposent, en disant que l'on a inventé, il n'y a pas bien
« longtemps, ledit mode hyperphrygien[3]. » Les tons ajoutés par
Aristoxène furent utilisés principalement pour les instruments et
surtout pour la flûte, que le musicien de Tarente paraît avoir
cultivée avec prédilection et à laquelle il a consacré un traité
spécial, malheureusement perdu pour nous.

Vers le commencement du second siècle de notre ère, le
système des tons aristoxéniens fut remanié et complété; leur

[1] Page 37 (Meib.).
[2] *De Mus.* (Westph., § XX).
[3] Athén., XIV, p. 625. — Cf. Westph., *Metr.*, I, p. 406-407. — Vinc., *Not.*, p. 85-86.

Système
des 15 tons.

nombre fut porté de treize à quinze[1]. Cette nouvelle augmentation se fit encore en faveur des instruments à vent ; l'un des tons ajoutés, l'*hyperéolien* (FA♯₃), est employé par les flûtes ; l'autre, l'*hyperlydien* (SOL₃), par l'*hydraulis*. Au lieu des longues dénominations aristoxéniennes, on prit des termes techniques abandonnés par les théoriciens, mais encore vivants dans le langage usuel[2]. Les cinq tons composant le groupe moyen du système néo-aristoxénien sont dénommés d'après les cinq harmonies les plus souvent mentionnées dans les écrits de cette époque : la *doristi*, l'*aiolisti*, la *phrygisti*, l'*iasti*, la *lydisti*[3]. Le système des 15 tons a dû prendre fortement racine à Rome, où il est né selon toute probabilité ; il se rattache sans aucun doute à la renaissance artistique du temps des Antonins. Mais les néo-platoniciens rejettent un aussi grand nombre de tropes ; Thrasylle, son copiste Bacchius, ainsi que le représentant le plus éminent des théories pythagoriciennes, Ptolémée, en admettent seulement sept, juste autant que d'espèces d'octaves[4]. Relativement à ces différences de

v 20 apr. J. C.
v. 225.
161-180.

[1] Voir à ce sujet VINCENT, *Notices*, p. 89. Le pseudo-Euclide n'énumère que les 13 tons aristoxéniens (p. 19-20) ; mais il donne leur double nomenclature. — « Les tons « sont au nombre de 13, selon Aristoxène ; leurs *proslambanomènes* sont comprises dans « l'intervalle d'une octave. Selon les auteurs plus récents, ils sont au nombre de 15 ; « leurs *proslambanomènes* embrassent un intervalle de neuvième majeure. » ARIST. QUINT., p. 22-23. — Alypius donne les échelles des 15 tons dans les trois genres. — Gaudence omet l'énumération des tropes, mais on trouve à la fin de son traité (p. 24) la notation diatonique des échelles hypolydienne, hyperlydienne, éolienne et d'une partie de l'échelle hyperéolienne, ce qui le range parmi les partisans des 15 tons, de même que l'Anon. I. — L'Anon. III ne parle que du seul trope lydien. — Martianus Capella ne connaît que le système des 15 tons.

[2] A la fin du II⁰ siècle après J. C. les espèces d'octaves ont perdu leurs désignations nationales chez les théoriciens ; au lieu d'octave mixolydienne, lydienne, phrygienne, etc., on dit maintenant 1ʳᵉ espèce d'octave, 2ᵉ espèce d'octave et ainsi de suite. Mais on retrouve les noms des anciennes harmonies chez les citharèdes (Voir plus haut, p. 250, note 2). Cf. VINCENT, *Lettre à Mʳ Fétis*, p. 12-13.

[3] « *Hoc totum inter homines quinque tonis agitur, qui singuli provinciarum, ubi reperti* « *sunt, nominibus vocitantur* (dorius, phrygius, aeolius, iastius, lydius)...... *Hic verò numerus* « *quinarius trina divisione consistit. Omnis enim tonus habet summum et imum : haec autem* « *dicuntur ad medium. Et quoniam sine se esse non possunt, quae alterna sibi vicissitudine* « *referuntur, utiliter inventum est, artificialem musicam.... modis quindecim contineri.* » CASSIOD., *Var.*, II, 40. — Voir plus haut, p. 149, note 2, et p. 151, note 4.

[4] PTOL., II, 9. — Cf. WESTPHAL, *Metrik*, p. 352. — Thrasylle est l'auteur d'un traité sur les *sept* tons (PORPH., p. 266, où il faut lire τόνων au lieu de μόνων, selon Westphal, *Metrik*, I, p. 76). — BACCH., p. 12 (Meib.).

doctrine, Ptolémée range les théoriciens musicaux en trois catégories : 1° *ceux qui renferment les mèses dans un intervalle plus petit que l'octave :* ce sont les partisans du système des 7 tons (Thrasylle, Bacchius et lui); 2° *ceux qui admettent des tons distants d'une octave :* les aristoxéniens de l'ancienne école, lesquels s'en tiennent aux 13 tons; 3° *ceux qui dépassent l'octave :* les partisans des 15 tons néo-aristoxéniens[1].

La doctrine des tons est exposée par Ptolémée sous une forme particulière, qui mérite de fixer un moment notre attention. Dans la théorie usuelle, le système *parfait* doit s'envisager comme un clavier susceptible d'être transposé tout d'une pièce à 7, 13 ou 15 hauteurs différentes, sans aucune modification dans la succession des intervalles. Les instruments à vent de même famille, mais de dimensions différentes, sont construits sur ce principe. Tels sont dans l'antiquité, les flûtes ou *auloi;* à l'époque moderne, les diverses espèces de clarinettes, les hautbois et cors anglais, etc. Mais pour les instruments à cordes, ce procédé n'est pas applicable dans la pratique, à moins d'affecter un instrument spécial à chaque ton[2]. Une cithare antique, une harpe moderne, ne sauraient modifier l'intonation de toutes leurs cordes à chaque changement de ton; or, pour exécuter sur une cithare à 15 cordes l'échelle complète des sept *tonoi* dans sa succession régulière, il aurait fallu bouleverser sept fois l'accord de tout l'instrument. Outre que les cordes n'auraient pu supporter un écart aussi considérable dans leur degré de tension, les modulations les plus naturelles seraient devenues impraticables. Le mécanisme de nos harpes nous fera comprendre sans nulle difficulté la manière dont procédaient les anciens.

Système tonal selon Ptolémée.

La modulation sur les instruments à cordes.

[1] Liv. II, 7. — « Lorsque, dans les changements de ton, nous passons à celui qui se trouve à l'octave supérieure ou inférieure, nous n'avons à altérer aucun des sons, tandis que dans les autres modulations il s'en modifie toujours quelques-uns; le ton reste donc ce qu'il était auparavant.... Ceux qui renferment les extrémités des échelles tonales dans un intervalle en deçà de l'octave, ne reproduisent jamais la matière mélodique dans son entier, mais on trouvera dans chacune de ces échelles quelque chose qui différera de ce que l'on voit dans toutes les autres.... Les tons qui dépassent l'octave sont donc identiques avec les précédents. » PTOL., II, 8.

[2] Remarquons qu'en fait de musique instrumentale, Aristoxène s'occupe surtout des flûtes; Ptolémée, de la cithare et de la lyre.

LIVRE II. — CHAP. III.

La harpe moderne et la cithare antique.

La harpe moderne a sept octaves; elle est accordée originairement sur l'échelle diatonique du ton d'UT♭.

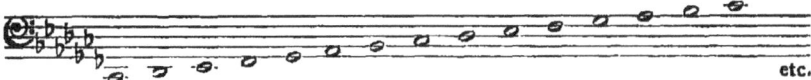

Par un mécanisme, mis en mouvement au moyen d'une pédale, chacune des sept cordes peut, *dans toutes les octaves*, être haussée à volonté soit d'un demi-ton, soit d'un ton entier. Veut-on jouer en SOL♭ ? On abaisse une des pédales, et tous les FA♭ se changent en FA♮.

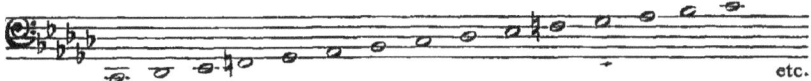

Si l'on veut passer ensuite en RÉ♭, le jeu d'une autre pédale aura pour effet de transformer tous les UT♭ et UT♮. On obtiendra ainsi successivement les tons de LA♭, de MI♭, de SI♭, de FA et d'UT. En abaissant ensuite les sept pédales d'un second cran, les bécarres deviendront des dièses[1]. On joue conséquemment dans tous les tons, rien qu'en haussant successivement les cordes d'un demi-ton.

Ainsi à peu près, à part le mécanisme des pédales, s'opéraient les changements de ton sur la cithare antique. L'instrument étant accordé originairement sur le système parfait du trope dorien :

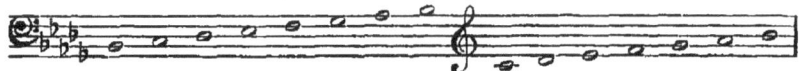

si l'on voulait moduler dans le ton mixolydien, on baissait les deux UT d'un demi-ton. Si l'on voulait du ton dorien passer dans l'hypodorien, il suffisait de hausser les SOL♭ d'un demi-ton, ce qui en faisait des SOL♮; — pour passer ensuite dans le ton phrygien on changeait les RÉ♭ en RÉ♮; — pour obtenir le ton hypophrygien on changeait les LA♭ en LA♮; et ainsi de suite. On

[1] Voir le traité d'instrumentation de Berlioz ou le mien. — Au dernier siècle les harpes étaient accordées en MI♭ et n'avaient que des pédales haussant simplement d'un demi-ton. Cf. DE LA BORDE, *Essai sur la musique*, I, p. 295 et suiv.

jouait donc dans les sept tons principaux rien qu'en convertissant successivement les bémols en bécarres, le FA seul restant immobile. Tandis que chez Aristoxène nous avons affaire à un clavier transpositeur, — c'est-à-dire à hauteur variable — chez Ptolémée, le clavier *dans son ensemble* reste à la même hauteur; mais la succession des intervalles change sept fois, et à chaque modification de l'accord, la fonction harmonique, la *dynamis* de tous les sons, se transforme complétement. Cette double conception de la modulation est exprimée avec une grande clarté par le savant alexandrin : « Il existe deux manières principales d'effectuer les
« changements de tons; la première est celle par laquelle nous
« parcourons toute l'échelle mélodique dans un diapason ou plus
« grave ou plus aigu, en conservant le rapport mutuel des sons.
« Dans la seconde, toute l'échelle n'est pas modifiée dans sa
« hauteur, mais une partie quelconque de ladite échelle se mo-
« difie dans sa succession primitive; c'est pourquoi cette manière
« doit être appelée changement de la succession mélodique plutôt
« que changement de ton. D'après la première, la succession
« mélodique ne varie pas, mais bien tout le ton; d'après la
« seconde, le *mélos* est détourné de son ordre propre, et la
« hauteur n'est pas changée en tant que hauteur générale des
« sons, mais par rapport à la [disposition intérieure des inter-
« valles de la] mélodie. Aussi la première ne procure pas aux
« sens une impression de diversité, sauf en ce qui concerne
« l'acuité et la gravité, tandis que la seconde fait perdre à
« l'esprit le fil de la mélodie accoutumée et attendue[1]. »

Passons à un autre point de cette théorie si incomplétement comprise jusqu'à nos jours.

Thésis et dynamis : position et fonction.

Quand la harpe joue dans le ton primitif d'UT♭, la *tonique* se trouve placée sur la 1re, sur la 8e, sur la 15e corde, etc.; si elle module en SOL♭, la tonique passe à la 5e, à la 12e, à la 19e corde, etc. — De même sur la cithare : si je passe du dorien à l'hypodorien, en changeant les SOL♭ en SOL♮, la *mèse* du nouveau ton ne se trouvera plus sur la corde moyenne de l'instrument (SI♭$_2$), mais bien sur celle qui donne la quarte grave (FA$_2$) de la corde

[1] Liv. II, ch. 6.

moyenne; en conséquence, les dénominations primitives ne coïncideront plus avec la *dynamis* des sons.

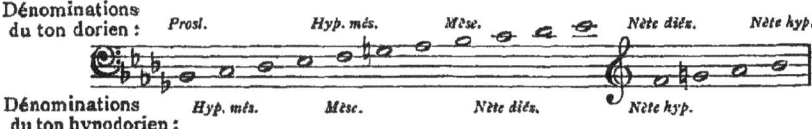

Mais les instrumentistes antiques n'en conservaient pas moins à chaque corde son nom primitif; et, de même que les Européens occidentaux solfient invariablement *ut ré mi fa sol la si ut*, que ces notes soient ou non marquées d'un bémol ou d'un dièse,

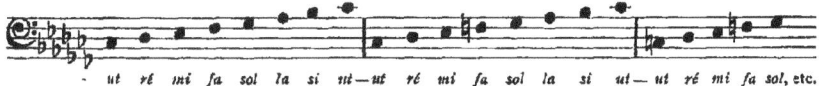

de même, en se servant de la nomenclature *thétique* ou de *position*, les anciens continuaient à appeler *mèse, nète, hypate*, etc., les cordes qui portent les mêmes noms dans le ton dorien. Dans tous les tropes autres que le dorien, chacune des cordes de la cithare avait donc une double désignation : 1° une désignation *dynamique* (κατὰ δύναμιν), indiquant le degré de l'échelle tonale (théorique) occupé par la corde, et conséquemment, l'intonation exacte de celle-ci; 2° une désignation *thétique* (κατὰ θέσιν), destinée simplement à indiquer la position de la corde sur l'instrument, son numéro d'ordre. Pour compléter l'explication de ce mécanisme, très-simple au fond, nous emprunterons encore les paroles de Ptolémée lui-même. « Les sons dont se compose le système réelle-
« ment parfait, au nombre de quinze, — l'un d'eux, celui du milieu,
« appartenant à l'octave grave en même temps qu'à l'aiguë — sont
« parfois dénommés *d'après leur position*, c'est-à-dire simplement
« d'après leur ordre d'acuité ou de gravité [et sans égard aux
« intervalles *exacts* qu'ils forment entre eux]. — Dans ce cas nous
« appelons *mèse* le son mentionné plus haut, commun aux deux
« octaves, *proslambanomène* le plus grave, et *nète hyperboléon* le plus
« aigu. Puis nous nommons les sons qui succèdent à la *proslam-
« banomène*, en allant vers l'aigu jusqu'à la *mèse* : *hypate hypaton*,
« *parhypate hypaton*, etc., et ceux qui vont de la *mèse* à la *nète*

« *hyperboléon : paramèse, trite diézeugménon*, etc. — Mais parfois
« nous dénommons les sons *d'après leur fonction* (ou *dynamis*), en
« d'autres termes, d'après leur rapport à autre chose [ou encore,
« d'après les intervalles *exacts* qu'ils produisent entre eux][1]. »
Plus loin, l'écrivain détermine la relation mutuelle des deux séries
de dénominations dans les termes suivants :

« Si l'on prend l'intervalle d'octave compris dans les degrés qui
« occupent à peu près le centre du système parfait, et notamment
« de l'*hypate méson* thétique (FA$_2$) à la *nète diézeugménon* thétique
« (FA$_3$), la *mèse* [dynamique] *du ton mixolydien* (MI\flat_3) coïncidera
« avec la position de la *paranète diézeugménon*, en sorte que
« l'échelle tonale produira dans le susdit intervalle la *première*
« *espèce d'octave*.

« La *mèse* [dynamique] *lydienne* (RÉ$_3$) occupera la place de la
« *trite diézeugménon*, et l'on aura dans le susdit intervalle la
« *deuxième espèce d'octave*.

« La *mèse* [dynamique] *du ton phrygien* (UT$_3$) coïncidera avec
« la position de la *paramèse*, et la *troisième espèce d'octave* se pro-
« duira dans le susdit intervalle.

« La MÈSE [dynamique] DU TON DORIEN (SI\flat_2) coïncidera avec la
« MÈSE THÉTIQUE du même ton, et l'on obtiendra la *quatrième espèce*
« *d'octave* dans le susdit intervalle.

[1] Le texte continue ainsi : « Maintenant, après avoir préalablement adapté aux
« [quinze] *positions* les [quinze] *fonctions* dont se compose le système non modulant,
« et après avoir rendu communes aux mêmes sons les dénominations thétiques et les
« dénominations dynamiques, nous transporterons ensuite les mêmes *fonctions* à d'autres
« *positions*. » [Voici comment nous procèderons pour cette première opération]. « Nous
« commencerons par accorder l'un des *tons disjonctifs* situés dans la double octave, et
« nommément celui qui se trouve à côté de la mèse. A partir de cet intervalle nous
« formerons, dans les deux sens, deux tétracordes conjoints, de manière à avoir en tout
« quatre tétracordes, etc.... C'est d'après ces dénominations *dynamiques* — et d'après
« celles-ci seulement — que parmi les sons, les uns sont appelés *stables*, par rapport aux
« variétés de genres; — ce sont : la *proslambanomène*, l'*hypate hypaton*, l'*hypate méson*, la
« *mèse*, la *paramèse*, la *nète diézeugménon* et la *nète hyperboléon* (identique avec la proslam-
« banomène) — les autres sont dits *mobiles*. Mais dès que les *fonctions* sont transférées
« à d'autres *positions*, les sons *stables* et *mobiles* ne se retrouvent plus aux mêmes places
« [qu'ils occupaient dans l'échelle dynamique]. En d'autres termes, la *mèse* et la *para-*
« *mèse*, les *proslambanomènes*, *hypates* et *nètes*, qui forment les limites extrêmes des
« tétracordes dans l'échelle dynamique, se trouvent souvent à l'intérieur du tétracorde
« dans les échelles thétiques. » PTOL., II, 5.

« La *mèse* [dynamique] *hypolydienne* (LA₂) sera située à la place
« de la *lichanos méson*, et la *cinquième espèce d'octave* se trouvera
« dans les limites du susdit intervalle.

« La *mèse* [dynamique] *du ton hypophrygien* (SOL₂) occupera la
« place de la *parhypate méson*, et la *sixième espèce d'octave* se pro-
« duira dans le susdit intervalle.

« Enfin la *mèse* [dynamique] *du ton hypodorien* (FA₂) coïncidera
« avec la position de l'*hypate méson*, et la *septième espèce d'octave* se
« produira dans le susdit intervalle. »

Les deux séries de dénominations ne coïncident que dans le seul ton dorien. Dans les six autres tropes, l'échelle théorique est incomplète, soit au grave, soit à l'aigu, et alors elle outrepasse ses limites dans la direction opposée. Quand l'étendue théorique est dépassée au grave par celle de l'instrument, — dans les tons mixolydien, lydien, phrygien — on transporte au grave les dénominations du tétracorde *hyperboléon*[1]; en d'autres termes, on recommence un nouveau système parfait à la double octave inférieure. Si, au contraire, l'étendue théorique est dépassée à l'aigu par celle de l'instrument, — dans les tons hypolydien, hypophrygien, hypodorien — on transporte à la double octave aiguë les termes du tétracorde *hypaton*. En résumé, les sept échelles de 15 sons, qui dans la théorie embrassent une étendue totale de trois octaves moins un ton, furent renfermées pour les instruments à cordes dans un espace de deux octaves, de même que, pour les voix, on avait renfermé dans une seule octave les sept échelles modales octocordes[2].

Tel est le mécanisme de la nomenclature thétique que Ptolémée démontre par des tableaux dont nous allons donner la traduction en notes modernes.

[1] « La *nète hyperboléon* a la même *dynamis* [la même valeur, la même fonction] que la
« *proslambanomène*. » PTOL., II, 5. — Cf. p. 124-125.

[2] « …. Dans les divers changements de ton les limites de la voix ne coïncideront
« pas toujours de part et d'autre avec les limites de l'échelle mélodique, mais se dépasse-
« ront mutuellement, tantôt dans un sens, tantôt dans l'autre. Ce qui fait que le *mélos*,
« qui au début du morceau était adapté à l'étendue de la voix, ou bien fait défaut lors
« d'un changement de tonalité, ou bien est surabondant, d'où résulte pour l'ouïe l'effet
« d'un changement de caractère. » PTOL., II, 7, p. 64.

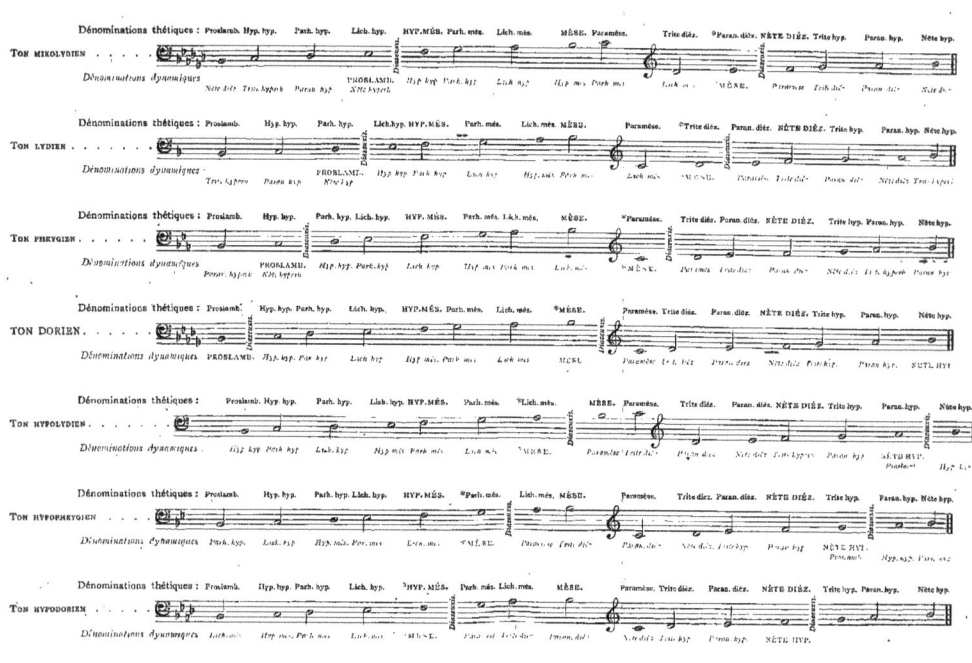

HISTOIRE DES TONS.

Résumé du système de Ptolémée.

Nous pouvons maintenant nous mettre au point de vue de Ptolémée, et comprendre les raisons qui lui font rejeter les autres tons comme inutiles. Il part d'un double principe : 1° *une corde au moins dans chaque octave doit rester immobile au milieu des changements de ton* ; 2° *il ne faut admettre que juste autant de tons qu'il y a de manières différentes de combiner la* dynamis *avec la* thésis, *les* fonctions *avec les* positions. Or, ces deux conditions limitent nécessairement le nombre des tons à sept. En effet, quant à la première, il est clair que si, après avoir haussé successivement les six cordes mobiles, *ut♭ sol♭ ré♭ la♭ mi♭ si♭*, on hausse à son tour la corde *fa*, tous les degrés de l'échelle primitive se trouveront avoir changé d'accord. Mais la seconde règle sera également violée, puisque la huitième échelle tonale (l'*hyperiastienne*) aura sa *mèse* dynamique placée sur la *paranète diézeugménon thétique*, comme la première (la *mixolydienne*), et sera en conséquence une reproduction exacte de celle-ci au demi-ton supérieur.

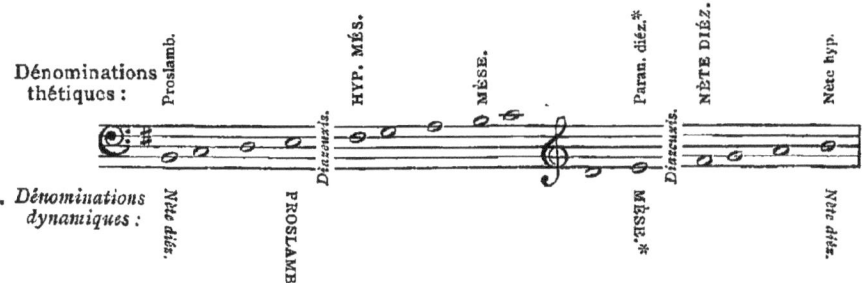

Il en sera de même de l'échelle *iastienne*, par rapport à la *dorienne*; de l'*hypoiastienne* (et de l'*hyperéolienne*), par rapport à l'*hypodorienne* (et à l'*hyperphrygienne*); de l'*éolienne*, par rapport à la *phrygienne;* enfin de l'*hypoéolienne* relativement à l'*hypophrygienne*[1].

[1] Voici son argumentation : « Il est possible [et désirable] que dans les changements
« de tons quelques sons restent immobiles (l'*hypate méson* et la *nète diézeugménon*
« *thétiques*), afin de maintenir intacte l'étendue de la voix et afin que dans des tons
« différents les fonctions analogues ne puissent se rencontrer sur la même position.
« Si nous allons au delà de sept tropes, il est évident que les mèses [dynamiques, et
« par suite tous les sons] de deux tropes voisins se trouveront placées sur une seule et
« même corde [de l'échelle thétique]; le système entier changera d'accord, sans rien
« garder de ce qui était destiné à délimiter le parcours de la voix. Exemple : la *mèse*
« dynamique du ton hypodorien (FA 2) coïncide avec l'*hypate méson thétique;* d'autre part

Dans la théorie tonale de Ptolémée, les tons à dièses font donc double emploi avec les sept tons principaux. Cette théorie, dont l'insuffisance éclate aux yeux du musicien moderne, pouvait suffire dans un art presque exclusivement vocal et où les modulations étaient simples et clairsemées. La régularité de son mécanisme a quelque chose de séduisant pour l'esprit et se trouve en harmonie parfaite avec la construction symétrique des mélodies antiques. Son application pratique peut se résumer ainsi :

1° L'*hypate méson* et la *nète diézeugménon thétiques* (FA $_2$ — FA $_3$) sont les limites immuables du *mélos*;

2° Les cantilènes authentiques de chaque mode étant exécutées dans le ton homonyme, la *finale* de la mélodie tombe sur l'*hypate méson thétique* (FA $_2$), et la *fondamentale harmonique* des trois modes principaux — la *doristi*, la *phrygisti* et la *lydisti* — est la *mèse thétique* (SI\flat_2)[1];

« la *mèse* dynamique du ton hypophrygien (SOL$_2$) occupe la place de la *parhypate méson*
« *thétique*; or, si l'on se sert du ton intermédiaire qu'ils appellent *hypophrygien grave*
« [ou *hypoiastien*], ce nouveau ton aura nécessairement sa *mèse* dynamique (FA\sharp_2) soit
« sur l'*hypate méson thétique* comme l'hypodorien, soit sur la *parhypate méson thétique*
« comme l'hypophrygien. Or, les choses étant telles, si nous passons d'une de ces échelles
« à une autre, dont la *mèse* se place sur la même corde, toutes les cordes étant simple-
« ment haussées ou baissées d'un demi-ton, garderont relativement à cette mèse le
« rapport qu'elles avaient avant le changement; et ce nouveau ton ne sera pas différent
« de ce qu'il était auparavant : *à la hauteur près*, il sera en tout semblable à l'hypodorien
« ou à l'hypophrygien. » PTOL., II, 11.

[1] Voir les exemples de la page 231. — C'est évidemment à la *mèse thétique* qu'Aristote fait allusion dans les problèmes suivants : « Pourquoi, lorsqu'on altère la *mèse*, en
« conservant l'intonation des autres cordes, et qu'on fait [ensuite] usage de son instru-
« ment, n'est-ce pas seulement en touchant la *mèse* qu'on cause une impression pénible
« et qu'on paraît jouer faux, mais le reste de la mélodie produit-il, lui aussi, un effet
« analogue, tandis que si l'on change la *lichanos* ou un autre son, cette corde seule,
« dans l'exécution, paraît altérée? Ce résultat n'est-il pas tout naturel? En effet, dans
« toutes les belles compositions la *mèse* est souvent employée, et tous les bons composi-
« teurs y ont fréquemment recours, et alors même qu'ils s'en écartent, ils ont hâte d'y
« revenir, ce qui n'est point le cas pour les autres sons. De même, lorsqu'on fait dispa-
« raître du discours certaines conjonctions, telles que τε et καί (= et), par exemple, ce qui
« reste ne sera plus un langage hellénique, tandis que [l'absence] d'autres conjonctions
« ne présentera rien de choquant, — attendu qu'il faut nécessairement se servir fré-
« quemment des unes, si l'on veut que le langage soit possible, tandis qu'il n'en est
« pas ainsi pour les autres. — De même la *mèse* est en quelque sorte la conjonction
« [c'est-à-dire le lien] des notes, surtout dans les belles mélodies, parce que c'est elle
« qu'on y retrouve le plus souvent. » *Probl.*, XIX, 20. — « Pourquoi, lorsqu'on altère la

3° Les mélodies plagales peuvent se réaliser de deux manières : *a*) ou bien elles sont exécutées sur l'échelle armée d'un bémol *de plus* que le mode homonyme, et alors leur terminaison s'opère sur la *mèse thétique* (si♭$_2$) ; — cette combinaison semble être la plus conforme à la pratique des temps anciens[1] — *b*) ou bien l'on choisit le ton armé d'un bémol *de moins* que le ton homonyme ; dans ce cas la finale mélodique est la *paramèse thétique* (ut$_3$).

« *mèse*, les autres cordes sonnent-elles également faux, tandis que, si on la laisse intacte
« et qu'on altère une des autres [cordes], cette dernière seule paraît fausse ? Est-ce
« parce que, pour toutes les cordes, être d'accord n'est autre chose que se trouver dans
« un rapport déterminé avec la *mèse*, laquelle fixe le rang occupé par chacune d'elles ?
« D'où il résulte que la cause de l'harmonie et le lien [qui unit les sons] venant à
« disparaître, rien ne semble plus demeurer dans le même état, tandis que, lorsque la
« *mèse* est intacte et qu'on altère un autre son, celui-ci seul fait défaut, les autres
« continuant à rester d'accord. » *Probl.* 36. — « Pourquoi la *mèse* est-elle ainsi appelée,
« alors que dans [une échelle de] huit cordes il n'y a pas de [corde du] milieu ? Est-ce
« parce qu'anciennement les harmonies étaient heptacordes et que dans sept il y a un
« milieu ? Ou bien encore est-ce parce qu'entre deux points extrêmes le milieu seul
« constitue un principe (en effet le milieu détermine les deux extrémités qui s'en éloignent
« de part et d'autre à une distance donnée) ? Or, comme *les deux points extrêmes de
« l'harmonie* (ou de l'espèce d'octave) *sont la nète et l'hypate*, que les autres sons compris
« entre ces deux points extrêmes forment la partie intermédiaire (μέσον), et que parmi
« ces cordes celle qu'on appelle la *mèse* est la seule qui soit le point de départ de l'un des
« deux systèmes de quarte, c'est à juste titre qu'on lui donne le nom de *mèse*; en effet,
« parmi les sons qui se trouvent entre les deux extrémités, elle seule constitue un
« principe. » *Probl.* 44. — « Pourquoi l'harmonie s'établit-elle mieux de l'aigu vers le
« grave que du grave vers l'aigu ? Est-ce parce que dans le premier cas on commence
« par le commencement, — car la *mèse*, *qui est la maîtresse-corde*, est la plus aiguë du
« système [inférieur] de quarte — tandis que dans le deuxième cas on commence par la
« fin ? Ou bien le mouvement de l'aigu vers le grave est-il plus noble et plus mélodieux ? »
Probl. 33 (trad. d'A. W.). — « Un joueur d'instrument à cordes donnait à Antigonus
« un échantillon de son savoir. Comme pendant l'exécution Antigonus [interrompait
« fréquemment l'artiste] en disant : *touche la nète* ou bien *touche la mèse*, l'artiste impa-
« tienté s'écria : que les dieux te préservent, ô Roi, d'en savoir plus que moi. » ÆLIAN.,
Var. hist., l. IX. — Ces passages n'ont point de sens si l'on se borne à donner aux termes
leur signification purement dynamique, à moins de supposer qu'on n'exécutât sur la
cithare que les seuls modes dorien et hypodorien, ce qui est contraire à tout ce que
nous savons d'ailleurs. Cf. HELMHOLTZ, p. 314-315.

[1] Voir pp. 246, 232. Dans cette manière de construction, qui prédomine dans les chants de l'Église, l'*hypodoristi plagale* s'exécute dans le ton *dorien*;

l'*hypophrygisti*	»	»	»	*phrygien*;
l'*hypolydisti*	»	»	»	*lydien*;
la *doristi*	»	»	»	*mixolydien*;
la *phrygisti*	»	»	»	*hypodorien*;
la *lydisti*	»	»	»	*hypophrygien*.

La seconde combinaison se rapporte de tout point à l'étendue des échelles plagales, telle qu'elle est déterminée par Ptolémée[1].

On voit ici la grande importance non-seulement de l'*hypate* et de la *nète (diézeugménon) thétiques*, qui marquent les bornes de la mélodie, mais aussi de la *mèse* et de la *paramèse thétiques*. Dans tous les modes, la finale et la fondamentale harmonique coïncident avec une de ces quatre cordes, toujours stables dans l'échelle dynamique, et invariables même dans l'échelle thétique, si l'on excepte les deux tons extrêmes (mixolydien et hypolydien), dont l'emploi paraît avoir été relativement rare[2].

Ptolémée est le seul écrivain qui fasse mention des dénominations thétiques ; toutefois il en parle comme d'une chose universellement connue de son temps, et cite des exemples nombreux qui impliquent l'emploi habituel de son système tonal[3]. Ainsi que nous l'avons vu, ce système est fondé sur le *diapason* du ton dorien ; il a surtout en vue la voix mésoïde, et se rapporte à une époque où la musique chorale était encore l'objet d'une culture soignée. A Rome, où le chant monodique dominait, les

[1] Dans cette seconde combinaison que nous avons expliquée plus haut (p. 168 et suiv.), la *mixolydisti plagale* est identique avec l'échelle *dorienne* authentique (ἀπὸ νήτης);

la *lydisti*	»	»	»	*hypolydienne*	»	»
la *phrygisti*	»	»	»	*hypophrygienne*	»	»
la *doristi*	»	»	»	*hypodorienne*	»	»
l'*hypolydisti*	»	»	»	*mixolydienne*	»	»
l'*hypophrygisti*	»	»	»	*lydienne*	»	»
l'*hypodoristi*	»	»	»	*phrygienne*	»	»

[2] Ptolémée n'en cite aucun exemple.

[3] Mon interprétation de la théorie de Ptolémée relativement à la *thésis* et à la *dynamis* se rattache plutôt à l'opinion de Bellermann (*Anon.*, p. 10) qu'à celle de Westphal (*Metrik*, I, p. 352-367), bien que ni l'un ni l'autre de ces auteurs ne me semble avoir saisi nettement l'application pratique de cette doctrine. Selon le premier, la nomenclature thétique a pour but de préciser la hauteur absolue des sons, ce qui n'est pas exact, la nomenclature dynamique suffisant parfaitement à cet effet. Quand on dit, par exemple, *mèse mixolydienne* (dynamique), il ne peut s'agir que du son $mi\, \flat_3$. Selon Westphal, la nomenclature thétique désigne *toujours* les degrés de l'échelle modale : c'est là, à mon avis, une interprétation trop étendue de la théorie de Ptolémée. Quant à MM. Oscar Paul et Ziegler, qui tous deux aussi se sont occupés de cette matière, — le premier dans *Die absolute Harmonik der Griechen* et plus récemment dans son *Boetius*, le second dans une monographie *Ueber die Onomasie κατὰ θέσιν* — il m'a été impossible, je l'avoue, après avoir lu et relu leurs dissertations, de comprendre la théorie qu'ils veulent substituer à celle de leurs prédécesseurs.

HISTOIRE DES TONS. 263

Système
des citharèdes
romains.

instruments avaient un diapason plus élevé; d'autres tons, différents de ceux des artistes alexandrins, mais accordés d'après la même méthode, y étaient en usage[1]. De temps immémorial, le *nomos* se chantait dans la région nétoïde et dans le trope lydien[2]; celui-ci occupait, pour la citharodie, le rang prééminent attribué au dorien pour la lyrique chorale. La cithare étant originairement accordée sur le système parfait du ton lydien (RÉ$_2$ — RÉ$_4$), il suffisait de trois cordes mobiles, pouvant se hausser à volonté d'un demi-ton (SI\flat — SI\natural, FA — FA\sharp, UT — UT\sharp), pour jouer dans les quatre tons *lydien, hypolydien, hyperiastien* et *iastien*, et pour obtenir dans l'étendue d'une neuvième (par exemple de SOL$_2$ à LA$_3$) toutes les échelles modales sous leur double forme.

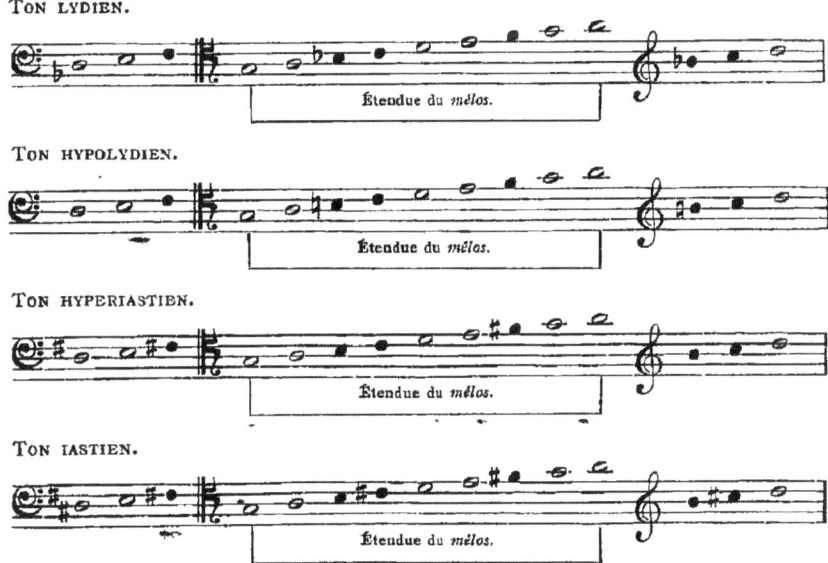

Ton lydien.

Étendue du *mélos*.

Ton hypolydien.

Étendue du *mélos*.

Ton hyperiastien.

Étendue du *mélos*.

Ton iastien.

Étendue du *mélos*.

[1] La notice de l'Anonyme, relative à l'usage des tons, n'est pas antérieure au IIe siècle, ainsi que le prouve la terminologie dont se sert le rédacteur. Elle ne peut être empruntée à une source de beaucoup plus ancienne, puisqu'elle mentionne, parmi les tons dont se servaient les virtuoses sur l'*hydraulis* et sur la flûte, l'*hypéréolien* et l'*hyperlydien*, les derniers inventés. Toutefois, si l'on considère la confusion qui règne déjà dans Porphyre (vers 260) à l'endroit des tons et des modes, on ne doutera pas que le passage en question ne soit emprunté à un écrit du siècle précédent, au moins.

[2] « Le *nomos* s'exécutait principalement sur le système lydien des citharèdes. » Proclus, *Chrestom.*, 14.

Les instruments dont se servaient les citharèdes alexandrins et romains du II^e siècle, avaient donc, comme notre harpe, une échelle absolument diatonique, pouvant au moyen de six (ou de trois) cordes mobiles changer de tonique[1]. Cette échelle (ou système) était conséquemment modulante, *métabolique*, changeable. Un tel mécanisme, très-compliqué pour l'accord de l'instrument et pour l'identification des sons, ne convenait qu'aux artistes de profession, et pour des morceaux développés et savamment modulés. La plupart des citharèdes se contentaient d'une échelle fixe, invariable, contenant un seul degré chromatique (la *trite synemménon*), et accordée une fois pour toutes, selon leur genre de voix, dans un des tons primitifs, *dorien*, *phrygien* ou *lydien*[2]. C'est là sans doute le vrai sens de l'épithète *immuable* (ἀμετάβολον), appliquée au système de 18 sons, épithète qui au premier abord semble en contradiction avec la forme de l'échelle[3]. En employant selon l'occurrence la *trite synemménon* ou la *paramèse*, les chanteurs monodistes pouvaient exécuter tous les modes, et la plupart de ceux-ci sous leur double forme, dans l'intervalle d'une onzième ou d'une douzième au plus. Dans cette hypothèse, la partie de l'échelle réservée à la cantilène vocale aurait été, pour les voix graves, de la *proslambanomène* à la *nète diézeugménon* du trope *hypodorien* (SI♭₁ — FA₃); pour les voix moyennes, de l'*hypate hypaton*

Système à échelle fixe.

[1] Il est certain que les quatre tons de l'Anonyme s'accordaient comme les sept tons de Ptolémée. Premièrement, ainsi que nous l'avons déjà dit, les cordes n'auraient pu résister à une telle inégalité de tension; — ici il s'agit encore d'un écart de quinte, ce qui est très-considérable — en second lieu, s'il s'agissait de tons accordés par *séries intégrales*, — c'est-à-dire limités au grave par la *proslambanomène dynamique*, à l'aigu par la *nète hyperboléon* — leurs *mèses* se succèderaient par demi-tons ou par tons et non par quintes et quartes. En effet, dans cette hypothèse, pourquoi les citharèdes romains n'auraient-ils pas accordé aussi leur instrument dans les tons *dorien* (SI♭), *phrygien* (UT), *éolien* (UT♯) et *mixolydien* (MI♭), qui se trouvent entre les quatre autres?

[2] « Ceux qui ne chantent que trois *tropes*, lesquels chantent-ils? — Le lydien, le « phrygien, le dorien. » BACCH., p. 12 (Meib.). — « Il y a, selon l'espèce, trois tons : « le dorien, le phrygien, le lydien; le premier pour les voix graves, le second pour les « moyennes, le dernier pour les voix aiguës. Les autres tons se rapportent davantage « aux combinaisons instrumentales, qui nécessitent des échelles très-étendues. » ARIST. QUINT., 25. — Cf. BRYENNE, p. 390. — Dans la limite d'une tierce majeure, il est possible de hausser ou de baisser un instrument du genre de la cithare ou de la harpe, sans faire éclater les cordes.

[3] Voir plus haut, p. 116 et suiv.

à la *nète diézeugménon* du trope *phrygien* (RÉ$_2$ — SOL$_3$); pour les voix aiguës, de la *parhypate hypaton* à la *trite hyperboléon* du trope *lydien* (FA$_2$ — SIb_3); ou bien, en nous servant des expressions et du diapason modernes, de SOL$_1$ à RÉ$_3$ pour les basses, de SI$_1$ à MI$_3$ pour les barytons et de RÉ$_2$ à SOL$_3$ pour les ténors.

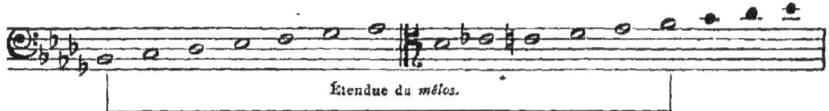

Système immuable du *ton dorien*, pour les voix graves.
Étendue du *mélos*.

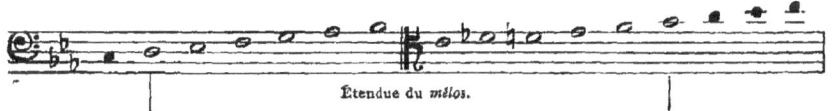

Système immuable du *ton phrygien*, pour les voix moyennes.
Étendue du *mélos*.

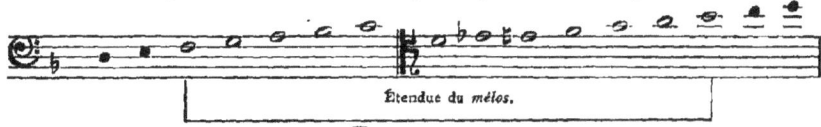

Système immuable du *ton lydien*, pour les voix aiguës.
Étendue du *mélos*.

Dans ces échelles, absolument semblables entre elles, les doubles désignations des sons devenaient inutiles; les termes dynamiques suffisaient; aussi ne trouvons-nous aucune trace de nomenclature thétique chez les théoriciens récents. Des trois tons principaux, le *lydien* était le plus usité et finit par supplanter presque complétement les deux autres. Peu à peu on en vint à ne plus employer pour la notation musicale que les signes du trope lydien, le diapason étant laissé à l'arbitraire de l'exécutant. C'est ainsi que sont notés, non-seulement les hymnes doriens et hypophrygiens du IIe siècle et les exercices de l'Anonyme, en mode hypodorien et syntono-lydien, mais aussi les exemples par lesquels Bacchius éclaircit ses doctrines théoriques. La simplicité de la notation est-elle pour quelque chose dans cette circonstance? La chose est au moins douteuse. Cette simplicité, en effet, n'existe que pour les notes instrumentales. Néanmoins

il y a lieu de remarquer que tous les fragments de musique instrumentale que nous possédons ont été notés à l'usage de l'enseignement élémentaire. Il en aurait donc été alors comme de notre temps, où l'on ne donne aux commençants que des morceaux notés dans les tons peu chargés de dièses ou de bémols. Quoi qu'il en soit, cet usage indifférent et général de la notation lydienne fut un grand recul pour l'art et le signe d'une décadence prochaine. La technique musicale perdit par là un de ses éléments essentiels; aussi, à mesure que l'on avance dans le IIIe siècle, la notion d'un diapason régulateur va en s'obscurcissant graduellement; Porphyre ne semble plus avoir à cet égard que des idées fort vagues[1].

En théorie, néanmoins, la lutte entre le système tonal d'Aristoxène et celui de Ptolémée se continue pendant les siècles suivants, et au delà même de la chute de l'Empire romain. Au sixième siècle, Cassiodore enseigne les quinze tons néo-aristoxéniens; Boëce, fidèle aux principes des pythagoriciens, n'admet que les sept tons de Ptolémée, qu'il ne distingue pas nettement des sept espèces d'octaves. Chez Hucbald et chez Gui d'Arezzo enfin, il n'est plus question d'échelles de transposition; mais la nomenclature des tons antiques est transportée aux modes liturgiques, et c'est là l'origine de la confusion qui s'est prolongée jusqu'à nos jours. Les auteurs chrétiens en revinrent exclusivement à la théorie des espèces d'octaves, par degrés conjoints. Mais

[1] Cf. pp. 332, 343-346, 350. — Le passage suivant de l'Anon. III (Bell., § 94) donnerait lieu de supposer que le diapason avait changé au IIIe siècle, mais comme il est isolé et que son origine est suspecte, nous n'en ferons pas usage. « L'étendue « [générale] de la voix humaine comprend naturellement un intervalle de trois octaves « (SOL_1 — SOL_4); mais comme les sons les plus graves sont difficilement appréciables « à l'oreille, et que les plus aigus sont d'une émission pénible, nous retrancherons, tant à « une extrémité qu'à l'autre, la valeur totale d'une octave (à l'aigu MI_4 — SOL_4, au « grave UT_2 — SOL_2), et nous chanterons les deux octaves qui restent dans le *medium*; « et y occupent la place du ton lydien ($RÉ_2$ — $RÉ_4$). » (L'écrivain veut-il dire que l'octave inférieure du trope lydien ($RÉ_2$ — $RÉ_3$) correspond au *medium* de la voix d'homme et l'octave supérieure ($RÉ_3$ — $RÉ_4$) au *medium* de la voix de femme? En ce cas, le diapason auquel se réfère ce texte serait exactement le nôtre, et tout le passage pourrait, sans aucune modification, prendre place dans un traité de musique moderne.) « En « descendant d'une quarte, on obtient le trope hypolydien; au contraire, en montant « d'une quarte, on a le trope hyperlydien. »

alors, prenant au rebours l'ordre des modes grecs, et donnant à l'*octave* ecclésiastique la plus grave (*la*) le nom du *ton* antique le plus grave (l'hypodorien), puis à la seconde octave, dans l'ordre ascendant (*si*), le nom du trope voisin, l'hypophrygien, et ainsi de suite, ils arrivèrent à renverser tous les noms, en sorte que l'octave ecclésiastique la plus aiguë (*sol*) prit le nom du mode antique le plus grave (le mixolydien) et vice versâ. Telle est la signification avec laquelle les noms des modes antiques se sont perpétués dans le chant de l'Église. Le tableau suivant nous démontrera clairement le rapport des deux systèmes.

Nomenclature ecclésiastique :								Nomenclature antique :
	LA	*si*	*ut*	*ré*	*mi fa*	*sol*	LA	ἁρμονία ὑποδωριστί.
Tonus mixolydius .	SOL	*la*	*si*	*ut*	*ré*	*mi fa*	SOL	— ὑποφρυγιστί.
Tonus lydius . . .	FA	*sol*	*la*	*si*	*ut*	*ré*	*mi* FA	— ὑπολυδιστί.
Tonus phrygius . .	MI	*fa*	*sol*	*la*	*si ut*	*ré*	MI	— δωριστί.
Tonus dorius . . .	RÉ	*mi fa*	*sol*	*la*	*si*	*ut*	RÉ	— φρυγιστί.
Tonus hypolydius .	UT	*ré*	*mi fa*	*sol*	*la*	*si*	UT	— λυδιστί.
Tonus hypophrygius.	SI	*ut*	*ré*	*mi fa*	*sol*	*la*	SI	— μιξολυδιστί.
Tonus hypodorius .	LA	*si*	*ut*	*ré*	*mi fa*	*sol*	LA	

Les transformations ultérieures des échelles appartiennent à l'histoire de la musique occidentale.

Nous venons de traiter un des points où la technique musicale des anciens n'est pas dépassée par la nôtre. Pendant tout le moyen âge, la connaissance des échelles de transposition et jusqu'à la notion du son à hauteur absolue[1] semblent tout à fait perdues; la musique instrumentale se réveille vers le commencement du XVIe siècle, et dès lors on commence de nouveau à se familiariser avec la transposition des gammes; au XVIIe, les tons modernes font leur apparition, particulièrement chez les maîtres de l'école romaine : Frescobaldi, Carissimi, Rossi; en 1722, année mémorable dans les annales de la musique, Rameau expose pour la première fois dans son *Traité de l'harmonie* la théorie des tons modernes, et Jean Sebastien Bach, dans le *Clavecin bien tempéré*, démontre l'usage pratique des

[1] « *In mensuris fistularum* [*organicarum*] *istae sunt voces* : C D E F G a ♮ c. *Gravis* c, « *quae est prima fistula, longitudo ponitur ad placitum.* » Odon ap. GERBERT, *Scriptores*, p. 303. Cf. pp. 100-101, 147, 148.

douze échelles transposées ; après une éclipse de plus de douze siècles, le système d'Aristoxène se trouve ainsi remis en vigueur. Toutefois en ceci, comme dans toutes les autres branches de l'art, l'esprit antique, fidèle à ses principes, poursuit un but entièrement opposé à celui que se propose l'art moderne. Pour celui-ci la multiplicité des tons sert à augmenter l'étendue générale des sons, à varier les ressources de l'instrumentation ; pour l'artiste grec, à resserrer la matière mélodique dans le plus petit espace possible, en un mot, à obtenir une grande richesse par l'emploi des moyens les plus restreints.

<small>Caractère des tons.</small> Les modernes parlent quelquefois du caractère, de la *couleur* des divers tons[1] ; les Grecs, en dehors de l'impression générale résultant de la trop grande acuité ou gravité des sons, ne paraissent avoir constaté rien de semblable. Les *régions vocales* ont leur *éthos* pour les anciens; les *tons* par eux-mêmes n'en ont pas : ils n'acquièrent un caractère que par leur union avec un mode. C'est là une des choses qui s'expliquent facilement par le timbre peu caractérisé des lyres et des cithares, et nous voyons par là combien la musique instrumentale tenait un rang secondaire dans l'art hellénique.

[1] Cf. Helmholtz, *Théorie phys. de la mus.*, p. 408 et suiv.

CHAPITRE IV.

GENRES ET NUANCES OU CHROAI.

§ I.

Jusqu'ici la doctrine musicale de l'antiquité ne nous a rien offert qui pût sembler étrange ou insolite; le chapitre des tons excepté, nous avons trouvé partout des théories analogues à celles du plain-chant. Il est vrai que dans les pages précédentes il a été question d'échelles diatoniques seulement.

Maintenant nous allons aborder un sujet qui présentera à l'artiste moderne mainte singularité. Toutes les combinaisons musicales qui feront l'objet de ce chapitre reposent sur l'usage, dans chaque octave, d'un ou de deux sons étrangers à l'échelle diatonique, sans qu'il y ait modulation. Notre musique se sert fréquemment de cette espèce de sons, et nommément dans le *chromatique*, terme lui-même emprunté à la musique grecque. Le trait distinctif du chromatique ancien et moderne, c'est la division de l'intervalle de ton en deux demi-tons; mais là s'arrête l'analogie : tandis que selon notre théorie cette division se réalise à volonté dans tout le parcours de l'octave, le chromatique des anciens n'admet que deux demi-tons dans chaque tétracorde; son échelle, en conséquence, n'a que sept degrés, comme la diatonique. Toutefois cette différence ne porte que sur la forme extérieure de la succession mélodique, et serait de peu d'importance si elle ne manifestait un principe étranger à la théorie occidentale. D'après celle-ci tous les sons faisant partie de la mélodie ou de l'harmonie — chromatiques aussi bien que diatoniques,

notes d'ornement même — doivent être reliés harmoniquement entre eux et pouvoir entrer dans la composition des accords; il faut, en un mot, qu'ils se trouvent dans un rapport nettement saisissable avec la tonique[1]. Chez les Grecs, au contraire, les sons extrêmes de chaque tétracorde — ce sont le 1er, le 5e et le 2e degré de l'octave fondamentale, l'hypodorienne — doivent seuls provenir de la série des quintes et posséder un caractère harmonique déterminé; les sons intermédiaires n'ont qu'une valeur simplement mélodique, et leur intonation se modifie dans les limites déterminées par la théorie. Par suite d'une des applications de ce principe, le demi-ton lui-même se trouve souvent partagé en deux intervalles : entre *mi* et *fa*, par exemple, vient se placer un son plus aigu que *mi*, plus grave que *fa*. Ainsi que le développement de ce chapitre le fera voir, ces altérations jouaient dans l'art essentiellement mélodique de l'antiquité un rôle assez analogue à celui des accords dissonants dans notre musique polyphone; on pourrait les appeler des *dissonances mélodiques*. C'est là une des différences capitales, peut-être la seule différence réelle, à laquelle se heurte le musicien moderne en abordant la musique des Grecs. Heureusement aucun point de la théorie ne nous est connu plus complétement que celui des genres, en sorte que la principale difficulté est ici, non de nous approprier la doctrine grecque, mais de goûter ses applications pratiques.

Définition du genre.

Le *genre* (γένος), selon les définitions antiques, est « le rapport « dans lequel se trouvent mutuellement les sons dont se compose

[1] Tous les sons employés dans notre système musical sont les chaînons d'une progression de trente quintes. Si l'on dispose en échelle sept sons consécutifs de cette progression, on voit se former l'ordre diatonique dans lequel les demi-tons sont alternativement séparés par deux et trois sons. Les éléments d'une gamme chromatique se tirent d'une série de onze quintes, où la tonique peut tenir la 6e, la 5e, la 4e, la 3e ou la 2e place. Pour le ton d'UT, par exemple, on aura le choix entre une des cinq séries :

1) ré♭ la♭ mi♭ si♭ fa UT sol ré la mi si fa♯
2) la♭ mi♭ si♭ fa UT sol ré la mi si fa♯ ut♯
3) mi♭ si♭ fa UT sol ré la mi si fa♯ ut♯ sol♯
4) si♭ fa UT sol ré la mi si fa♯ ut♯ sol♯ ré♯
5) fa UT sol ré la mi si fa♯ ut♯ sol♯ ré♯ la♯

Cf. BARBEREAU, *Études sur l'origine du système musical*. Paris et Metz, 1864. — Ce mode de génération des échelles, propre à tous les systèmes musicaux connus, n'implique pas la détermination exacte des rapports numériques des intervalles.

« la consonnance de quarte[1]; c'est une manière de diviser le « tétracorde[2]. » Les deux sons extrêmes d'un tétracorde demeurent invariablement séparés entre eux par un intervalle de quarte juste. Ils s'appellent, à cause de cela, sons *stables* ou *fixes* (φθόγγοι ἑστῶτες); ce sont la *proslambanomène*, les deux *hypates*, la *mèse*, la *paramèse*, les trois *nètes*. Quant aux degrés intermédiaires, leur intonation varie selon le genre, sous la condition expresse qu'en aucun cas ils ne soient accordés plus haut que dans le diatonique; on les appelle sons *mobiles* ou *variables* (κινούμενοι). A cette catégorie appartiennent les *parhypates*, les *lichanos*, les *trites* et les *paranètes*[3].

Sons stables et sons mobiles.

Le genre *diatonique* est ainsi appelé parce que les cordes mobiles y atteignent leur maximum de tension (de διατείνω, *je tends*)[4]. Un instrument étant accordé diatoniquement, on obtient les genres chromatique et enharmonique en abaissant graduellement l'intonation des cordes mobiles, pour les rapprocher du son stable inférieur : en d'autres termes, par l'augmentation de l'intervalle le plus aigu du tétracorde. Tous les tétracordes dont se compose une échelle étant construits de même, il suffit d'en analyser un seul pour connaître la forme du système entier. Nous suivrons l'exemple d'Aristoxène en choisissant à cet effet le tétracorde *méson*[5]. Dans

Formes du tétracorde

[1] Définition d'Aristoxène, conservée par Ptolémée (I, 12). — Cf. PORPH., p. 310.

[2] ARIST. QUINT., p. 18. — Cf. GAUD., p. 5. — BACCH., p. 6 (Meïb.). — Ps.-EUCL., p. 1. — Cf. MARQUARD, *die harm. Fragm. des Aristox.*, p. 246 et suiv.

[3] Ps.-EUCL., 6. — ALYP., 2. — ARIST. QUINT., 12. — En latin ces deux catégories de sons se rendent chez Boëce (*de Mus.*, IV, 12) par les termes *stantes* et *mobiles*, chez Martianus Capella (p. 184) par les doubles expressions *stantes et perseverantes*, — *vagi et errantes*. — « L'une des parties de l'harmonique détermine les *genres*, et fait voir « quels sons par leur *fixité*, quels autres par leur *mobilité* donnent lieu aux variétés des « genres. » ARISTOX., *Archai*, p. 35 (Meïb.). — « L'intelligence [complète] de la musique « réside à la fois dans l'*élément stable* et dans l'*élément mobile*. » *Stoicheia*, p. 33 (Meïb.).

[4] « Le diatonique est celui qui abonde en intervalles de ton; la voix y est le plus « tendue. » ARIST. QUINT., pp. 18, 111. — Cf. NICOM., p. 25. — THÉON, p. 85. — « Le « genre diatonique tire son nom du *ton*, intervalle qui s'y rencontre le plus souvent. » ANON. I (§ 26, Bell.). — « *Quod tonis copiosum.* » MART. CAP., p. 187. — « *Vocatur diatonicum* « *quasi quod per tonum ac per tonum progrediatur.* » BOËCE, *de Mus.*, I, 21.

[5] « On fait ces observations sur le tétracorde qui va de la *mèse* à l'*hypate* (*méson*). « Cet ensemble de cordes est le plus connu de ceux qui s'occupent de musique et « c'est par lui que l'on peut observer la formation des divers genres. » ARISTOX., *Archai*, p. 22 (Meïb.). — Cf. *Stoicheia*, p. 46 (Meïb.). — Voir plus haut, p. 90, note 1.

le *genre diatonique*, les intervalles sont disposés de l'aigu au grave selon l'ordre suivant[1] :

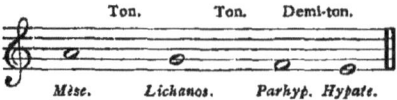

Pour obtenir un tétracorde du *genre chromatique*, il suffit d'abaisser la *lichanos* diatonique d'un *demi-ton* (*sol* devient *fa* ♯), la *parhypate* (*fa*) gardant la même intonation que dans le genre diatonique. Les intervalles procèdent de l'aigu au grave ainsi :

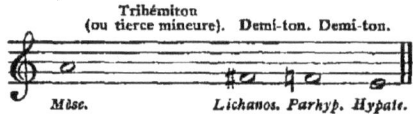

Si l'on veut convertir un tétracorde diatonique en un tétracorde du *genre enharmonique*, on abaisse d'un ton entier la *lichanos* diatonique, laquelle se trouve alors à l'unisson de la *parhypate* diatonique et chromatique. Cette dernière, à son tour, est abaissée d'un *diésis enharmonique* ou quart de ton, et les intervalles se succèdent ainsi dans l'ordre descendant : tierce majeure — quart de ton — quart de ton. Comme notre écriture musicale ne possède aucun signe pour exprimer des intervalles plus petits que le demi-ton, une double barre placée *au-dessous* de la note ou de son nom, indiquera un son baissé d'un *diésis enharmonique* ou quart de ton[2]; conséquemment, en exprimant les sons par les syllabes usuelles, le tétracorde enharmonique sera transcrit ainsi :

la *fa* *fa* *mi*

ou en employant les notes elles-mêmes :

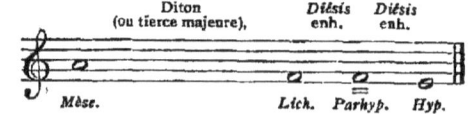

[1] Bien que les échelles grecques présentent une meilleure succession mélodique, étant chantées en descendant, les théoriciens antiques définissent ordinairement le tétracorde en procédant du grave à l'aigu. Cf. Nicom., p. 25-26. — Théon, p. 84-86. — Arist. Quint., p. 18. — Gaud., p. 5-6. — Anon. I (Bell, § 25).

[2] Ce mode de notation est emprunté à la traduction française d'Helmholtz, *Théorie physiol. de la mus.*, p. 367.

« Toute composition musicale prise dans la matière harmo-
« nique est diatonique, chromatique ou enharmonique[1], » selon
que l'échelle se compose d'une des trois formes de tétracordes
dont la construction vient d'être expliquée.

Les noms des deux degrés mobiles du tétracorde restent les Sons distinctifs du genre.
mêmes dans tous les genres; seul le deuxième degré, en partant
de l'aigu, reçoit l'épithète distinctive du genre : on ajoute au nom
de la corde, les mots *diatonos*, *chromatike* ou *enarmonios*. Les
lichanos et les *paranètes* sont les cordes caractéristiques par excel-
lence, puisqu'elles diffèrent non-seulement dans les trois genres
mais encore dans toutes les modifications de ceux-ci; leur degré
de tension indique clairement le genre dans lequel la mélodie est
conçue[2]. Quant aux *parhypates* et aux *trites*, dont l'importance
pour la détermination des genres est secondaire, elles ne reçoivent
aucune épithète distinctive et s'expriment dans les trois genres
par le même signe de la notation grecque.

Outre « les trois types principaux de successions mélodiques, le Mélanges des genres.
« diatonique (διάτονον), le chromatique (χρῶμα) et l'enharmonique
« (ἁρμονία ou γένος ἐναρμόνιον).... le *mélos* peut être *mélangé* (μικτόν)
« de divers genres ou *commun* (κοινόν) aux trois genres[3]. » Le
tableau suivant, noté d'après l'*Introduction* du pseudo-Euclide[4],
montre le système immuable de 18 sons, divisé dans toute son
étendue selon les trois genres et selon leur mélange. Le chapitre
de la notation donnera les échelles diatoniques, chromatiques et
enharmoniques dans les 15 tropes.

[1] ARISTOX., *Archai*, p. 19 (Meib.).

[2] Le plus souvent on omet les désignations des cordes; la *lichanos* et la *paranète*
diatoniques s'appellent *diatonos méson* ou *hypaton*, *diatonos diézeugménon*, *synemménon* ou
hyperboléon. — M. Vincent a donné le nom d'*indicatrices* à ces deux cordes.

[3] ARISTOX., *Ib.*, p. 44 (Meib.). « Après avoir énuméré les systèmes suivant chacun
« des genres,..... il deviendra nécessaire de traiter de nouveau des genres mélangés
« entre eux. » *Archai*, p. 7 (Meib.). — « On appelle [genre] *mixte*, celui dans lequel se
« manifeste le caractère de deux ou trois genres : par exemple, diatonique et chroma-
« tique, — diatonique et enharmonique, — chromatique et enharmonique; [genre] *commun*
« celui qui ne se compose que de sons stables. » Ps.-EUCL., p. 9-10. — Ce dernier n'était
qu'une fiction théorique et, à vrai dire, un non-sens. En effet, les sons mobiles servant
précisément à caractériser les genres; eux éliminés, il n'existe plus, à proprement parler,
de genre. — Cf. ANON. (Bell., § 14).

[4] Page 3-6. — Cf. NICOM., p. 27-28. — ARIST. QUINT., p. 9-10.

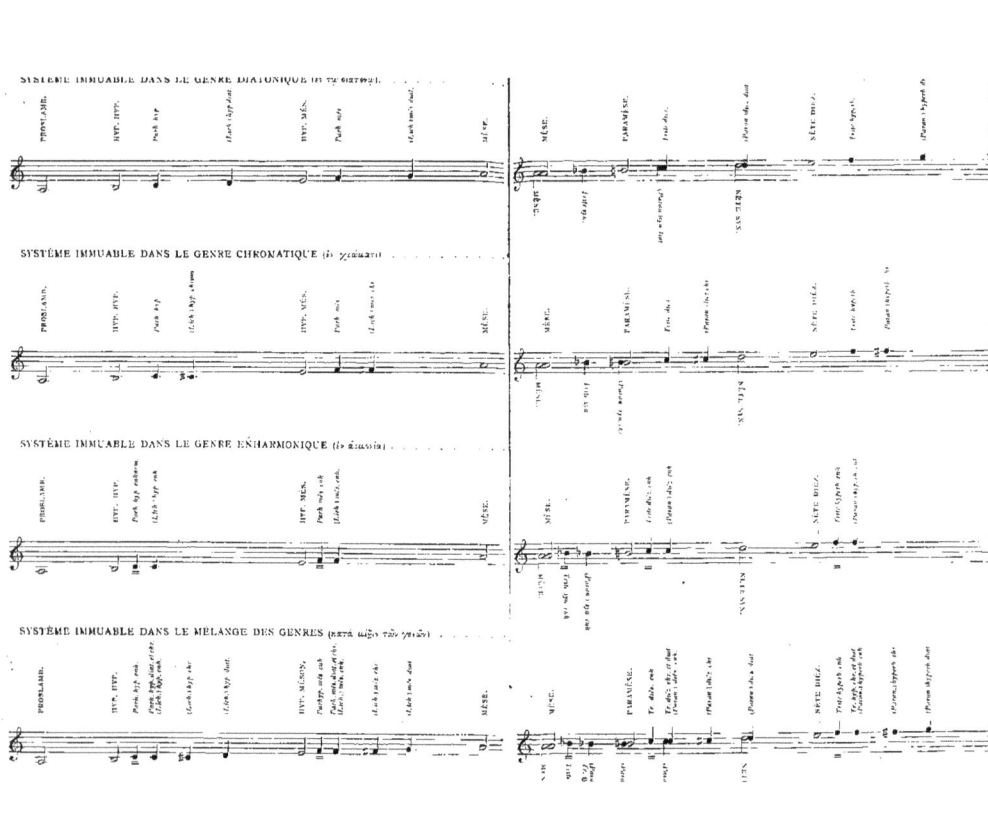

Intervalles.

Outre l'intervalle supérieur du tétracorde, — ton, trihémiton ou diton, — par lequel on reconnaît immédiatement si le chant est diatonique, chromatique ou enharmonique, chacun de ces deux derniers genres possède un intervalle dont il tire son principal caractère. Le chromatique a le demi-ton; l'enharmonique, le *diésis* ou quart de ton. D'accord avec la théorie musicale des modernes, l'école pythagoricienne distingue deux espèces de demi-tons : le demi-ton diatonique ou *limma* (λεῖμμα), par exemple *mi—fa*, et le demi-ton chromatique ou *apotome* (ἀποτομή) comme *fa—fa♯*. La juxtaposition immédiate des deux intervalles est exclusivement propre au genre chromatique. Mais dans la terminologie usuelle des musiciens grecs, fondée sur le *tempérament*, il n'existait aucune distinction analogue : le terme *hémitónium* s'applique à l'une comme à l'autre espèce de demi-tons[1]. Il en résulte une grande incertitude lorsqu'il s'agit de transcrire les échelles chromatiques des anciens en notes modernes, incertitude que la notation grecque ne contribue nullement à dissiper[2]. Les deux demi-tons successifs dont est formé le *pycnum* du tétracorde *méson* peuvent s'exprimer, selon l'occurrence, de l'une de ces trois manières :

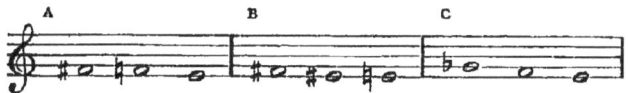

La version C montre que le terme *trihémiton*, appliqué à l'intervalle compris entre la *mèse* et la *lichanos chromatique*, comporte à la fois la signification de *seconde augmentée* et celle de *tierce mineure*, bien que la dernière lui soit attribuée plus communément. Les données que fournit la théorie des *nuances* nous aideront

[1] Cf. MARQUARD, *die harm. Fragm. des Aristox.*, p. 259.

[2] Notre notation, originairement conçue pour une musique purement diatonique, et s'attachant à dépeindre les mouvements de la voix, exprime le *limma* par deux notes placées sur la portée à hauteur différente, l'*apotome* par deux notes à même hauteur. Dans la notation antique, dont les signes, comme ceux de notre écriture musicale alphabétique, sont disposés horizontalement, il n'existe aucune distinction correspondante. Tous les demi-tons, soit diatoniques, soit chromatiques, dont le son inférieur est rendu sur nos instruments par une touche blanche, y sont exprimés par des modifications d'une même lettre. Ceux dont le son inférieur correspond à une de nos touches noires, se rendent par deux lettres différentes.

à discerner l'interprétation qu'il convient de donner à cette catégorie d'intervalles dans notre système de notation.

Dans le genre enharmonique le demi-ton lui-même se décompose en deux petits intervalles, auxquels les musiciens antiques donnent le nom de *diésis enharmonique* — δίεσις signifie *division* — et que les modernes appellent *quarts de ton*. C'est le *diésis* enharmonique (δίεσις ἁρμονική) qui sert d'unité aux évaluations des aristoxéniens. Selon la doctrine du maître, « c'est le plus petit « intervalle que la voix puisse entonner sûrement et que l'oreille « puisse apprécier avec facilité[1]; » le demi-ton contient 2 *diésis;* le ton 4 *diésis;* la tierce mineure 6; la tierce majeure 8; la quarte 10; la quinte 14; l'octave contient 6 tons, 12 demi-tons ou 24 *diésis* enharmoniques.

Il sera utile de rappeler ici la division des intervalles en incomposés et composés. « *Pour chaque genre* un intervalle est « *incomposé* dans la succession mélodique, lorsqu'il est limité par « deux degrés consécutifs de l'échelle du genre en question[2] : » dans tout autre cas on l'appelle *composé*. Cette doctrine, très-acceptable pour nous, tant qu'il s'agit uniquement du genre

Incomposés et composés.

[1] Aristox., *Archai*, p. 14 (Meib.). — Cf. Anon. II (§ 43, Bell.). — Arist. Quint., p. 14-15. — Marquard, *die harm. Fragm. des Aristox.*, p. 279.

[2] *Stoicheia*, p. 60-61 (Meib.). L'auteur développe cette théorie de la manière suivante :
« En effet, si les sons extrêmes de l'intervalle sont consécutifs, aucun son ne manque;
« si aucun son ne manque, aucun ne tombera dans cet intervalle; si aucun n'y tombe,
« aucun ne le partagera; or, ce qui ne comporte pas de division ne comporte pas non
« plus de composition, car toute [quantité] composée est formée de parties qui peuvent
« servir à la diviser. Il règne à l'égard de cette proposition une erreur qui a pour cause
« la communauté des caractères qui affectent une même grandeur. L'on se demande
« avec surprise comment on peut quelquefois diviser en tons la tierce majeure, qui
« est aussi un incomposé, ou bien comment il se fait que le ton, que l'on peut diviser
« en demi-tons, est quelquefois aussi un incomposé; même observation est faite au sujet
« du demi-ton. L'ignorance sur ce chapitre vient de ce qu'on ne comprend pas que
« plusieurs grandeurs d'intervalles ont le double caractère de composées et d'incom« posées; c'est ce qui explique pourquoi le caractère d'incomposé n'est pas déterminé
« par la grandeur d'un intervalle, mais par les degrés qui le limitent. La tierce majeure
« comprise entre la *mèse* et la *lichanos* est un incomposé; limitée par la *mèse* et la
« *parhypate*, c'est un composé. Voilà pourquoi nous établissons que l'incomposé [est un
« caractère qui] ne consiste pas dans les grandeurs d'intervalles, mais dans les sons
« compréhensifs de ces grandeurs. » Cf. *Archai*, p. 29 (Meib.). — Aristoxène poursuit les conséquences de sa doctrine avec une logique inflexible, qui aboutit aux propositions les plus étranges pour nous. Cf. *Archai*, p. 28 et *Stoicheia*, p. 47-50 et *passim*.

diatonique, aboutit ici à de vraies subtilités théoriques. Selon les genres dont ils font partie, certains intervalles sont considérés tantôt comme *incomposés*, tantôt comme *composés*, et appelés à cause de cela *communs* (χοινά). Ce sont : 1° le *demi-ton*, incomposé dans le diatonique et dans le chromatique, mais composé dans l'enharmonique ; 2° le *ton*, composé en chromatique (*mi—fa—fa♯*), incomposé en diatonique ; 3° le *trihémiton* (tierce mineure ou seconde augmentée), incomposé en chromatique, composé en diatonique ; 4° la *tierce majeure* (ou *diton*), incomposée dans le genre enharmonique, composée en diatonique et en chromatique[1]. L'échelle diatonique ne renferme que *deux* intervalles incomposés : le ton et le demi-ton ; les échelles des genres chromatique et enharmonique en ont chacune *trois* : la première a le trihémiton, le demi-ton et le ton, la seconde le diton, le *diésis* enharmonique et le ton[2]. L'intervalle de ton commun aux trois genres est le *ton disjonctif* ou *diazeuxis*, entre la *mèse* et la *paramèse* ; il est toujours incomposé et ne subit jamais aucune altération ; c'est un espace absolument immuable[3].

Pycnum.

Ce qui établit pour les anciens une distinction fondamentale entre le diatonique d'une part, le chromatique et l'enharmonique de l'autre, c'est le rapprochement considérable des trois sons inférieurs du tétracorde dans les deux derniers genres (*mi—fa—fa♯*; *mi—fa—fa*). Ces trois sons forment un intervalle composé, nommé *pycnum* (πυκνόν), c'est-à-dire « divisé en petites parties, condensé, « morcelé[4]. » Le *pycnum* doit comprendre dans le tétracorde une étendue plus petite que celle de l'intervalle aigu ; en d'autres termes, la distance de l'*hypate* à la *lichanos* doit être moindre que celle de la *lichanos* à la *mèse*[5]. Or, le *diatessaron* ou quarte

[1] Ps.-Eucl., p. 9. — Arist. Quint., p. 14. — Bryenne, p. 382. — Cf. Marquard, die harm. Fragm. des Aristox., p. 239.

[2] « On se demande parfois pourquoi ces genres ne se composent pas de deux incom-
« posés comme le diatonique. Il y a une très-bonne raison pour qu'il en soit ainsi : c'est
« que dans le chromatique et dans l'enharmonique trois incomposés égaux ne peuvent
« se succéder mélodiquement, tandis que cette succession est permise dans le genre
« diatonique. » Aristox., Stoicheia, p. 73-74 (Meib.).

[3] « La grandeur propre à la disjonction est fixe. » Aristox., Stoicheia, p. 61 (Meib.).

[4] Vincent, *Notices*, p. 25-26, note 4.

[5] « On appellera *pycnum* le système formé de deux intervalles, dont la réunion

consonnante embrassant un espace total de deux tons et demi, le *pycnum* ne peut atteindre un ton et quart (ou 15/12 de ton). Dans le genre chromatique le *pycnum* remplit un intervalle de ton (*mi — fa — fa♯*); le reste de la quarte (*fa♯ — la*) est un *trihémiton;* dans le genre enharmonique, le *pycnum* n'occupe qu'un intervalle de *demi-ton* (*mi — fa — fa*), et le reste de la quarte (*fa — la*) est un *diton* ou tierce majeure. Des trois sons dont la réunion forme le *pycnum*, le son le plus grave s'appelle le *barypycne* (βαρύπυκνος); celui du milieu est le *mésopycne* (μεσόπυκνος); l'aigu, l'*oxypycne* (ὀξύπυκνος).

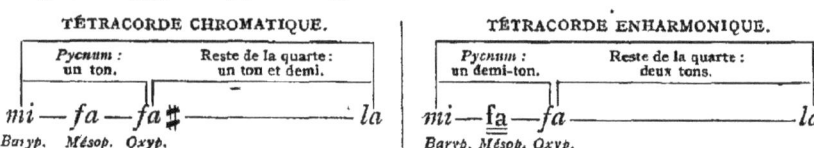

A la classe des *barypycnes* appartiennent les deux *hypates*, la *mèse*, la *paramèse* et la *nète diézeugménon*, toutes cordes stables; à la catégorie des *mésopycnes*, les *parhypates* et les *trites*; enfin les *lichanos* et les *paranètes* sont nommées *oxypycnes*. Les *méso-* et les *oxypycnes* sont toujours des cordes mobiles. Le terme *apycne* (ἄπυκνος) doit se traduire par « ce qui ne peut faire partie d'un « *pycnum* » : la *proslambanomène*, les *nètes synemménon* et *hyperboléon* sont des sons *apycnes;* le diatonique est un genre *apycne*[1].

Plusieurs intervalles réunis en un seul, et chantés successivement, forment un système. Les diverses combinaisons dont est susceptible un système de quarte, de quinte ou d'octave dans les trois genres, sont énumérées en détail par les théoriciens antiques[2]. Nous les donnons sous une forme synoptique dans les deux tableaux suivants.

Formes des consonnances.

« comprendra, dans la quarte, un intervalle plus petit que celui qui reste. » ARISTOX., *Archai*, p. 24 (Meib.). — Id., *Stoicheia*, p. 50 (Meib.). — ANON. II (Bell., § 56). — « Les genres enharmonique et chromatique se distinguent par le *pycnum*, terme qui « désigne les **deux** intervalles situés au grave [du tétracorde], lorsque, étant pris « ensemble, ils sont plus petits que l'intervalle restant. » PTOL., I, 12.

[1] Ps.-EUCL., p. 6-7. — ARIST. QUINT., p. 12. — ALYP., p. 2. — MART. CAP., p. 184. — Cf. MARQUARD, *Aristox.*, pp. 271, 346 et *passim*. — VINCENT, *Notices*, p. 391.

[2] Aristoxène a établi le premier les formes de la quarte et de la quinte; son prédécesseur Ératocle énumérait simplement les systèmes d'octave sans se préoccuper de leur division en consonnances plus petites. *Archai*, p. 6 (Meib.).

FORMES DES CONSONNANCES (ΣΧΗΜΑΤΑ ΣΥΜΦΩΝΙΩΝ)[1]

| dans le genre chromatique. | dans le genre enharmonique. |

I. — LES TROIS ESPÈCES DE QUARTES (εἴδη διὰ τεσσάρων)[2].

« La *première* forme est comprise entre des sons *barypycnes*; par exemple de l'*hypate hypaton* à l'*hypate méson*. »

« La *deuxième* forme est comprise entre des sons *mésopycnes*; par exemple de la *parhypate hypaton* à la *parhypate méson*. »

« La *troisième* forme est comprise entre des sons *oxypycnes*; par exemple de la *lichanos hypaton* à la *lichanos méson*. »

II. — LES QUATRE ESPÈCES DE QUINTES (εἴδη διὰ πέντε).

« La *première* forme est limitée par des sons *barypycnes*, et le *ton disjonctif* occupe la première place à l'aigu. On la trouve de l'*hypate méson* à la *paramèse*. »

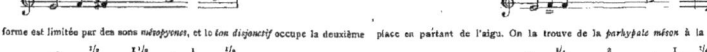

« La *deuxième* forme est limitée par des sons *mésopycnes*, et le *ton disjonctif* occupe la deuxième place en partant de l'aigu. On la trouve de la *parhypate méson* à la *trite diézeugménon*. »

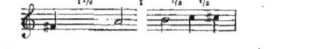

« La *troisième* forme est limitée par des sons *oxypycnes*, et le *ton disjonctif* occupe la troisième place en partant de l'aigu. On la trouve de la *lichanos méson* à la *paranète diézeugménon*. »

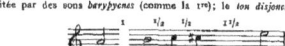

« La *quatrième* forme est limitée par des sons *barypycnes* (comme la 1re); le *ton disjonctif* occupe la quatrième place en partant de l'aigu. On la trouve de la *mèse* à la *nète diézeugménon*. »

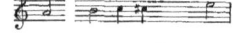

[1] « Dans le chromatique et dans l'enharmonique les formes des consonnances sont déterminées d'après la relation (mutuelle) des sons] du *pycnum*; mais dans le diatonique il n'y a point de *pycnum*. » Ps.-Eucl., p. 14-16. Cf. Aristox., *Stoicheia*, page 74
[2] Les fragments harmoniques d'Aristoxène s'arrêtent brusquement après l'énumération des formes de la quarte. Prot., II, 3. — Bryenne, p. 384-385. — Anon. II (Bell. § fin-61). renfermant que les deux espèces d'intervalles propres à chaque genre en particulier (*Stoicheia*, p. 61). Toutes les variétés d'intervalles — Les formes de la quarte sont prises dans la partie de l'échelle qui ne renferme pas le ton disjonctif. En conséquence, elles ne fréquemment: « chacun des systèmes consonnants ne peut se diviser en plus d'intervalles incomposés [divers] que ceux qui entrent se rencontrent dans chaque genre ne se rencontrent que dans les formes de la quinte. De là, cette règle sur laquelle Aristoxène revient dans un système de quinte. » *Stoicheia*, pp. 62, 73.

FORMES DES CONSONNANCES
dans le genre chromatique.
III. — LES SEPT ESPÈCES

« La 1^{re} espèce d'octave est limitée par des sons *barypycnes* (de l'*hypate hypaton* à la *paramèse*). Elle se partage par une quarte

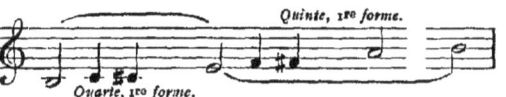

« La 2^e espèce est limitée par des sons *mésopycnes* (de la *parhypate hypaton* à la *trite diézeugménon*). Elle se partage par une quarte

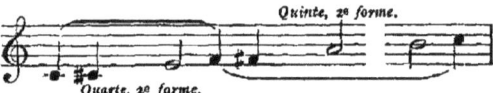

« La 3^e espèce est limitée par des sons *oxypycnes* (de la *lichanos hypaton* à la *paranète diézeugménon*). Elle se partage par une quarte

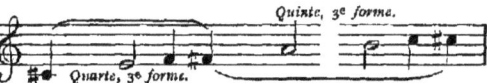

« La 4^e espèce est limitée par des sons *barypycnes* (de l'*hypate méson* à la *nète diézeugménon*). Elle se partage par une quarte

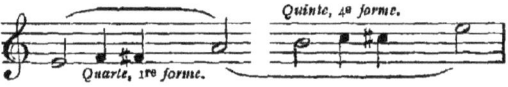

« La 5^e espèce est limitée par des sons *mésopycnes* (de la *parhypate méson* à la *trite hyperboléon*). Elle se partage par une quinte

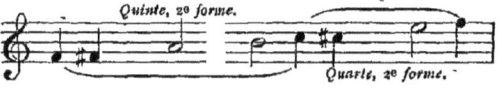

« La 6^e espèce est limitée par des sons *oxypycnes* (de la *lichanos méson* à la *paramèse hyperboléon*). Elle se partage par une quinte

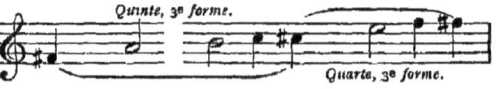

« La 7^e espèce est limitée par des sons *barypycnes* (de la *mèse* à la *nète hyperboléon*), et le ton Elle se partage par une quinte

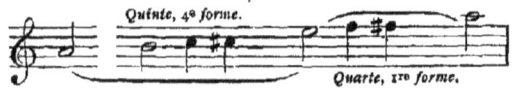

1 Voir plus haut, p. 140.
2 GAUD., p. 19-20. La division *lorrienne*, donnée par Gaudence (LA — *ré* — LA), est impossible dans les genres chromatique et

ΣΧΗΜΑΤΑ ΣΥΜΦΩΝΙΩΝ)

dans le genre enharmonique.

OCTAVES (ἔιδη διὰ πασῶν).

le *ton disjonctif* occupe la première place à l'aigu; les anciens l'appelaient *mixolydienne*. » grave et une quinte à l'aigu.

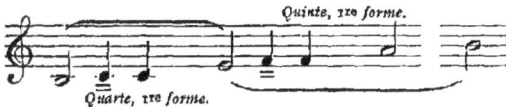

le *ton disjonctif* occupe la deuxième place en partant de l'aigu; on l'appelait *lydienne*. » grave et une quinte à l'aigu.

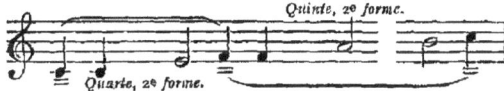

le *ton disjonctif* occupe la troisième place en partant de l'aigu; on l'appelait *phrygienne*. » grave et une quinte à l'aigu.

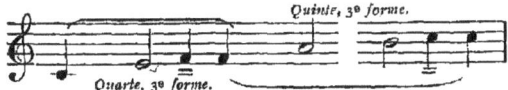

le *ton disjonctif* occupe la quatrième place en partant de l'aigu; on l'appelait *dorienne*. » grave et une quinte à l'aigu [1].

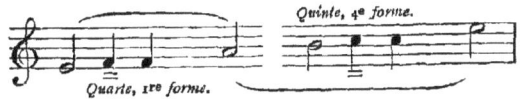

le *ton disjonctif* occupe la cinquième place en partant de l'aigu; on l'appelait *hypolydienne*. » grave et une quarte à l'aigu.

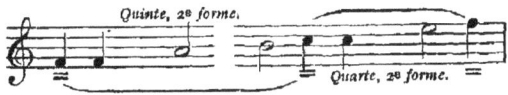

le *ton disjonctif* occupe la sixième place en partant de l'aigu; on l'appelait *hypophrygienne*. » grave et une quarte à l'aigu.

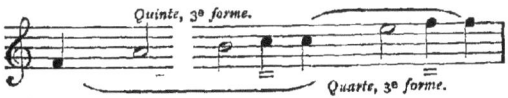

jonctif occupe la septième place en partant de l'aigu; on l'appelait *hypodorienne* ou *commune*. » grave et une quarte à l'aigu [2].

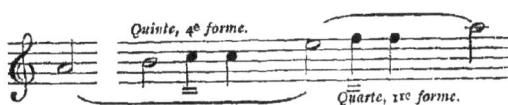

armonique, puisque la *mèse* n'a pas de quarte à l'aigu.

§ II.

Telle est la théorie qu'enseignent tous les auteurs, tant pythagoriciens qu'aristoxéniens. Elle ne nous apprend rien sur l'usage pratique de ces échelles étranges, où petits intervalles et sauts de tierces sont bizarrement entremêlés. Au premier abord, on ne voit pas trop quelle espèce de mélodies il était possible de tirer de là, ni de quelle manière la doctrine des genres se conciliait avec l'emploi des modes. A la vérité, le chromatique s'adapte assez bien aux espèces d'octaves comprises entre des sons stables, — la 1^{re}, la 4^e, la 7^e — et même à celles dont la terminaison s'opère sur un son *mésopycne*, — la 2^e et la 5^e — à la condition de traduire ici le son aigu du *pycnum* par une note bémolisée; mais il semble n'avoir aucune application possible pour les octaves limitées par des sons *oxypycnes*, — la 3^e et la 6^e — puisque le signe distinctif du mode — la finale mélodique — a disparu. Quant au genre enharmonique, outre des difficultés analogues, il en offre de spéciales, entre autres la présence d'intervalles réputés inexécutables et discordants. Tout cela a paru si extraordinaire qu'une foule d'auteurs modernes n'ont pas hésité à considérer la théorie des genres comme une spéculation creuse, une fiction théorique, inconnue de tout temps à l'art réel. Est-il besoin de démontrer ce qu'une pareille thèse a de peu sérieux? Pour la rendre acceptable, il faut récuser le témoignage de toute l'antiquité, nier la véracité du plus ancien et du plus célèbre des théoriciens grecs, d'Aristoxène[1], dont tout ce qui nous reste d'écrits harmoniques est presque exclusivement consacré à la doctrine des genres. Dès lors, toute certitude s'évanouit, et la musique grecque entre dans le domaine de la fantaisie pure.

L'argument tiré de la prétendue impossibilité pratique du genre enharmonique n'a aucune valeur décisive. Naturellement il ne

[1] C'est ce que M. Fortlage a été entraîné à faire dans son ouvrage, d'ailleurs rempli d'aperçus ingénieux et intéressants, intitulé *Das musikalische System der Griechen in seiner Urgestalt*, Leipzig, 1847, p. 117-126.

peut être invoqué pour la musique instrumentale. Pour la voix humaine, il est vrai, l'intonation du *diésis* enharmonique est très-difficile et paraissait déjà telle aux anciens. Aristoxène lui-même dit, avec une légère teinte d'exagération, que « la voix, quelque « effort qu'elle fasse, ne saurait parvenir à entonner trois *diésis* « successifs[1]. » Bien que nous soyons infiniment au-dessous des Grecs, en ce qui regarde la finesse d'exécution, il ne nous est pas impossible de chanter le tétracorde enharmonique, après quelque exercice[2]. Quant à l'effet du *diésis* pour l'oreille, il est décrit très-exactement dans cette phrase des *Archaï* : « ce n'est « qu'en dernier lieu et avec grand effort que notre sentiment s'y « accoutume[3]. » Ajoutons que le *diésis* enharmonique, tout en nous paraissant un peu étrange, est loin d'être désagréable, employé comme *appoggiature* mélodique[4]; il n'est pas très-éloigné du demi-ton *attractif* que nous font entendre nos virtuoses sur le violon et sur le violoncelle. Rien ne nous prouve, au surplus, que dans la mélodie proprement dite la succession immédiate des deux *diésis* fût employée par les Grecs. De toute manière il faut se garder de considérer le partage du demi-ton comme s'étant effectué par une sorte de *portamento*. En effet, — c'est toujours Aristoxène qui parle — « nous évitons en chantant de traîner « la voix, et nous cherchons, au contraire, à bien poser chaque « son : car plus les intonations seront nettes, soutenues, homo- « gènes, et plus le chant nous semblera parfait[5]. »

Le fait de l'existence réelle des genres ne pouvant être mis sérieusement en doute, tâchons de nous former une idée de la manière dont le chromatique et l'enharmonique apparaissaient

[1] *Archaï*, p. 28 (Meib.). — Cf. *Stoicheia*, p. 53. — « Beaucoup de personnes se trompent « en croyant que, dans notre pensée, le ton se décompose mélodiquement en trois ou en « quatre parties égales; ceci vient de leur peu d'aptitude à comprendre que : autre chose « est de prendre un tiers [ou un quart] de ton, autre chose de vocaliser un intervalle « de ton en faisant sentir les trois [ou les quatre] intervalles [qui y sont compris]. » *Ib.*, p. 46. — Cf. ARIST. QUINT., p. 14.

[2] M. Marchesi, professeur de chant au Conservatoire de Vienne, a souvent chanté en ma présence, avec une sûreté remarquable, quatre intervalles dans l'espace d'un ton.

[3] Page 19 (Meib.).

[4] Plus loin on indiquera le moyen de réaliser cet intervalle et d'autres analogues sur le clavier du piano, et de se rendre ainsi compte de leur effet.

[5] *Archaï*, p. 10 (Meib.).

<p style="margin-left:2em"><small>Les échelles enharmoniques des «très-anciens.»</small></p>

dans la mélodie. Le document le plus instructif que nous ayons sur cette matière est un passage d'Aristide Quintilien[1], dont Westphal, le premier, a fait ressortir la haute importance. C'est une espèce de commentaire sur le fameux passage de la *République* de Platon, relatif à l'*éthos* des modes. L'auteur nous apprend qu'outre les divisions usuelles des tétracordes enharmoniques, il en existait d'autres, employées par les musiciens de la haute antiquité; et, à l'appui de son dire, il reproduit, en notation grecque, les échelles enharmoniques des six modes énumérés par Platon. Les voici, transcrites dans notre échelle-type[2] :

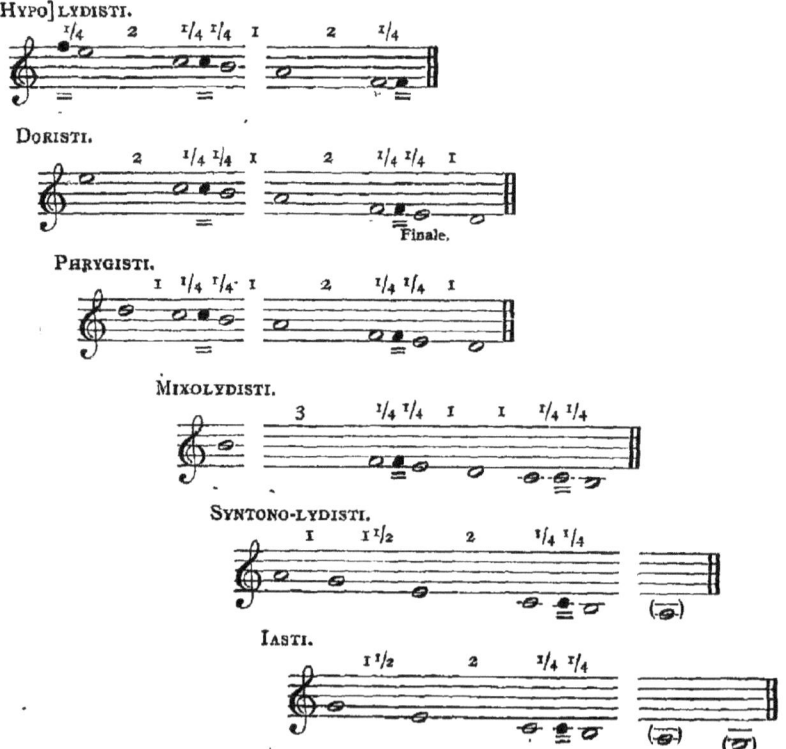

[1] Page 21. — Cf. WESTPHAL, *Plutarch*, p. 85-94, et *Metrik*, I, p. 469-475. — VINCENT, *Notices*, p. 80-84.

[2] A l'exception de l'*hypolydisti*, notée dans le ton homonyme, les autres modes sont transcrits par Aristide dans le ton lydien, conséquemment une quarte plus haut — où, plus exactement, une quinte plus bas — que notre traduction.

En analysant successivement ces six échelles et en les comparant les unes aux autres, on remarquera ce qui suit : 1° aucune ne descend au-dessous de l'*hypate hypaton ;* elles datent conséquemment d'une époque où la *proslambanomène* n'était pas encore admise dans les systèmes théoriques. Par suite de cette circonstance, les deux dernières octaves, la *syntono-lydisti* et l'*iasti* (ou *hypophrygisti*) sont incomplètes au grave ; mais rien n'est plus facile que de les compléter à coup sûr, et c'est ce que nous avons fait, en mettant les notes supplémentaires entre parenthèses ; 2° une seule espèce d'octave concorde exactement avec celle que donnent les théoriciens, et ne contient que les intervalles normaux du genre enharmonique : c'est la première, l'*hypolydisti* ; 3° les cinq autres empruntent au genre diatonique un ou deux sons, exclus des tétracordes enharmoniques par la doctrine usuelle. On a restitué à la *phrygisti* les deux cordes diatoniques qui limitent son octave (*ré — ré*), partant sa finale mélodique, la *diatonos hypaton ;* cette corde apparaît aussi dans la *doristi* et dans la *mixolydisti*. Les trois modes nommés en dernier lieu forment un groupe caractérisé par la particularité suivante : les tétracordes *hypaton* et *diézeugménon* sont convertis en pentacordes ; à côté de la *lichanos* diatonique figure la *lichanos* enharmonique ;

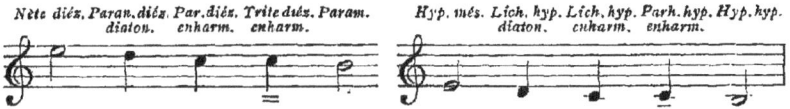

4° les octaves *syntono-lydienne* et *iastienne* forment un second groupe dont le trait distinctif consiste en ceci : le tétracorde *hypaton* est régulièrement enharmonique, mais le *méson*, par l'élimination de sa *parhypate*, se transforme en un tricorde diatonique.

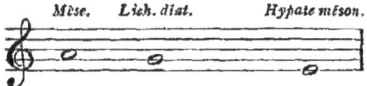

Sauf l'*hypolydisti*, toutes les échelles enharmoniques des « très-anciens » nous montrent donc un mélange des genres ; leur construction se déduit sans nulle difficulté de l'échelle *mixte* du

288 — LIVRE II. — CHAP. IV.

pseudo-Euclide, transcrite plus haut[1]. Quant à leur usage pratique, quelques observations se présentent tout d'abord à l'esprit. La *phrygisti*, à part l'intercalation des *diésis*, ne se distingue de sa forme diatonique que par la suppression, dans le *mélos*, du quatrième degré de l'échelle modale, la fondamentale harmonique. Employée sous la forme plagale, elle se renfermait probablement dans une étendue de sixte :

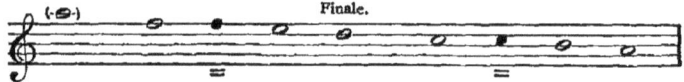

Phrygien enharmonique.

L'antique mélodie phrygienne sur laquelle l'Église catholique chante le symbole de Nicée étant construite exactement dans une telle étendue, on est porté à conclure qu'elle appartenait originairement à cette échelle. En tout cas, c'est par elle que je vais montrer la manière dont je conçois l'usage des *diésis* enharmoniques dans la mélodie. Je me sers de la *mésopycne* (ut, fa) uniquement comme note de passage ou comme *appoggiature*, en prenant l'*oxypycne* chaque fois qu'elle se trouve en contact direct avec sa tierce supérieure[2].

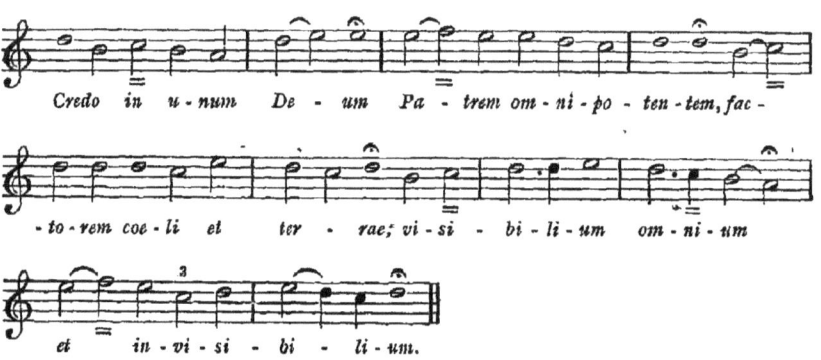

Dorien.

La *doristi* enharmonique ne présente aucune difficulté spéciale, et répond mieux, sous certains rapports, à notre sentiment

[1] Page 274.

[2] Voir à la fin de ce chapitre de quelle manière Gui d'Arezzo admet l'usage du *diésis* enharmonique.

musical que l'échelle diatonique homonyme. C'est une gamme mineure dont on a éliminé le septième degré, le seul par lequel le mineur antique diffère du moderne.

La *mixolydisti* a un aspect plus singulier. Tandis que la moitié supérieure de l'octave reste complétement vide, — elle est occupée par un triton incomposé — dans la partie inférieure les petits intervalles sont accumulés. On doit en conclure que l'octave aiguë de la finale existait seulement en théorie, et que le *mélos* ne dépassait pas une étendue de quinte mineure, particularité commune à plusieurs mélodies mixolydiennes conservées par la liturgie catholique.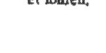

Mixolydien.

Si la *syntono-lydisti* enharmonique s'exécutait, comme la diatonique du même mode, dans l'*ambitus* de l'octave lydienne, ses mélodies avaient l'étendue suivante, qui est aussi celle de l'*iasti* (ou *hypophrygisti*) plagale :

Syntono-lydien et ionien.

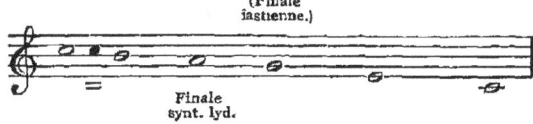

On a quelque peine à concevoir la possibilité de construire des mélodies avec un choix d'intervalles aussi restreint; mais, en somme, ces deux échelles n'ont rien de répulsif pour notre organisation. Il n'en est pas de même de l'*hypolydisti*, dont le sens musical paraît tout d'abord énigmatique. Comment une échelle modale peut-elle être limitée au grave et à l'aigu par la corde intermédiaire du *pycnum* enharmonique? Comment un tel son peut-il faire fonction de finale mélodique? On doit avouer que dans l'état actuel de nos connaissances, il est difficile de répondre à ces questions d'une manière tout à fait décisive. Pour donner un sens quelconque à l'échelle *hypolydisti*, nous devons, en conservant les distances respectives des intervalles, considérer toutes les fonctions modales par rapport aux sons *mésopycnes* (fa et ut), fondamentale et dominante de la tonalité lydienne. En employant la double barre *au-dessus* de la note, pour indiquer un son *haussé* d'un *diésis* enharmonique — de même que la double barre *au-dessous* de la note marque un *abaissement*

Hypolydien

correspondant — nous traduirons cette échelle étrange de la manière suivante :

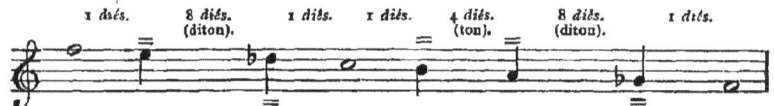

Il est évident que, dans cette échelle, *la* ne pouvait fonctionner comme tierce, même en qualité de son purement mélodique[1]. Quant aux autres sons altérés, ils forment, avec les deux degrés principaux, des *appoggiatures* très-serrées, dont l'effet n'est supportable que dans une mélodie très-langoureuse.

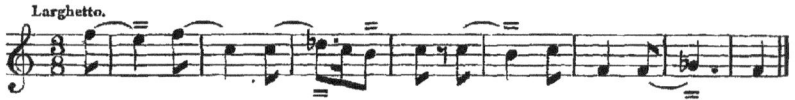

Chromatique-
diatonique.

Les échelles qui viennent d'être analysées remontent à une époque où l'enharmonique était encore vivant. Bien que le genre chromatique lui ait survécu de beaucoup, nous n'avons pas à son sujet des renseignements aussi étendus. Ptolémée signale seulement, comme étant en usage de son temps, un mélange du chromatique et du diatonique dans le mode hypodorien[2].

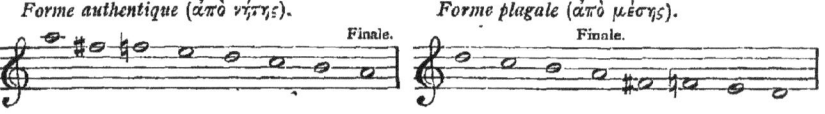

Mais, à l'aide des diagrammes enharmoniques d'Aristide, il nous est possible de reconstituer les échelles chromatiques correspondantes. Pour réaliser cette transformation, la théorie prescrit une règle certaine et d'une application très-facile : il suffit d'élever convenablement les deux cordes intermédiaires de chaque tétracorde, et « de prendre, à la place du *diton*, l'intervalle de la « *mèse* à la *lichanos* tel qu'il existe dans la division chromatique, » — c'est-à-dire le *trihémiton* — « en élargissant le *pycnum* dans la

[1] La théorie ne pouvait l'omettre, puisqu'il est la *mèse* dynamique, le point de repère de toute l'échelle tonale.
[2] Ptol., I, 15; II, 15, 16.

« proportion voulue¹. » Si les six harmonies de Platon ont été utilisées sous la forme chromatique, ce qui est douteux, à la vérité, pour la *syntono-lydisti* et pour l'*iasti*, voici la forme que les quatre premières ont dû prendre :

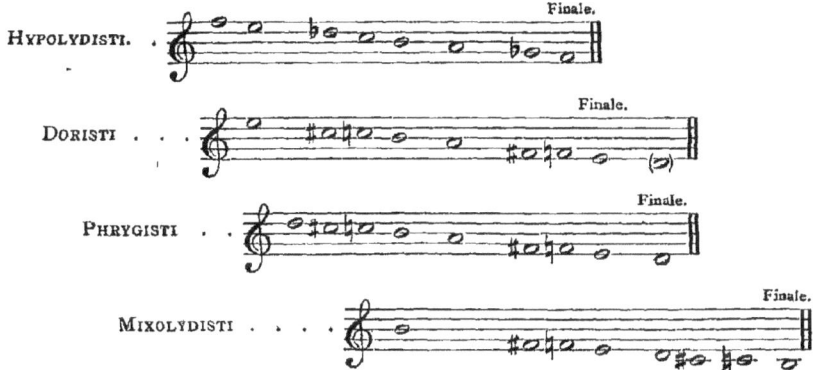

En résumant tout ce que nous a appris l'analyse de ces vieux diagrammes, voici les conclusions auxquelles nous arrivons : 1° dans l'enharmonique, la *parhypate* n'est pas essentielle ; c'est une variante de la *lichanos*, avec laquelle elle alterne. Elle sert à renforcer l'attraction mélodique vers l'*hypate*, à lui donner une intensité plus grande. Dans le chromatique, au contraire, à en juger d'après l'exemple donné par Ptolémée, la *parhypate* fait partie intégrante de l'échelle modale, et la *lichanos* est, selon notre terminologie moderne, une *altération*; 2° rarement tous les tétracordes avaient la même division² : le genre diatonique, comme chez nous, s'associait le plus souvent avec l'un des deux autres; 3° le mélange des genres se réalisait de deux manières : ou bien l'octave était constituée par la réunion de deux tétracordes appartenant à un genre différent (voir l'*hypodoristi* de Ptolémée), ou bien les deux genres se combinaient dans un même tétracorde (voir le *diézeugménon* et le *méson* dans la *doristi*, la *phrygisti* et la *mixolydisti* d'Aristide) ; 4° les deux espèces de

Résumé.

¹ *Stoicheia*, p. 68 (Meib.). — Cf. VINCENT, *Notices*, p. 80, note 1.

² Voir plus haut, p. 273, note 1. — PTOLÉMÉE, I, 16; II, 15 et 16. — « Celui qu'on « nomme mixte n'étant qu'une combinaison des précédents, ne doit pas compter pour « un genre. » ANON. (Bell., § 14).

combinaisons sont soumises à une règle donnée par Ptolémée relativement au mélange des nuances : « Quand deux tétracordes « de division différente sont accouplés dans un même système, « celui dont la *lichanos* est la plus grave, doit avoir une disjonction « à l'aigu; celui, au contraire, dont la *lichanos* est la plus tendue, « doit avoir une disjonction au grave[1]. » Cette règle était déjà en vigueur au temps d'Aristoxène, puisque le *pycnum* enharmonique ne s'employait alors que dans les cordes *moyennes*, c'est-à-dire dans le tétracorde *méson*[2]; elle est observée dans toutes les échelles d'Aristide qui ne renferment pas de tricorde.

Dans l'état actuel de nos connaissances, voilà à peu près tout ce qu'il est possible de dire avec quelque certitude sur l'usage pratique des deux genres non diatoniques. Les pages précédentes auront contribué, je l'espère, à faire pénétrer quelque lumière dans un domaine de l'art antique resté absolument inexploré jusqu'à ce jour. Ce domaine n'est cependant ni aussi stérile, ni aussi isolé qu'on s'est plu à le considérer. Remarquons, en effet, que la gamme mineure des modernes est le résultat d'un mélange de genres dans le sens antique. Si nous voulons définir sa construction dans le langage technique des Grecs, nous dirons que c'est un octocorde ayant à l'aigu une quarte chromatique de troisième espèce ($1/2$, $1\,1/2$, $1/2$), réunie par conjonction à un tétracorde diatonique, tout le système étant complété au grave par un ton disjonctif :

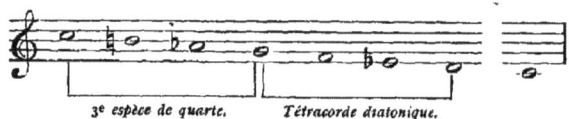

3ᵉ *espèce de quarte.* *Tétracorde diatonique.*

Ce tétracorde, que l'on pourrait appeler néo-chromatique, joue un rôle important dans la musique des peuples de l'Orient et du sud-est de l'Europe, et donne naissance à des échelles très-caractéristiques. En se combinant avec le mode majeur, il

[1] Ce qui veut dire que les échelles chromatiques-diatoniques doivent être comprises dans une progression de sept quintes (par exemple : *fa—ut—(sol)—ré—la—mi—si—fa♯*) et ne peuvent renfermer aucun intervalle de quinte augmentée. — PTOL., I, 16.

[2] Voir plus bas, p. 299. Lorsque le tétracorde *synemménon* était employé, ce qui avait lieu dans la construction plagale, le *pycnum* passait naturellement à la quarte aiguë.

produit le mode *mixte* de Hauptmann (*ut ré mi♮ fa—sol la♭ si♮ ut*), dont le chant de l'Église grecque offre des spécimens curieux.

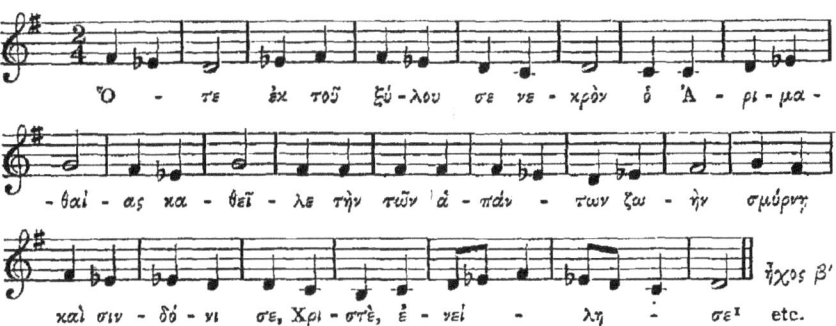

Les Valaques, les Turcs, les Persans et les Arabes connaissent aussi des échelles formées de deux tétracordes néo-chromatiques, réunis soit par conjonction, soit par disjonction.

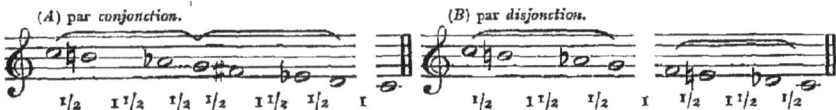

Exemple de l'échelle A (MAQÂM HADJAZ, air turc)[2].

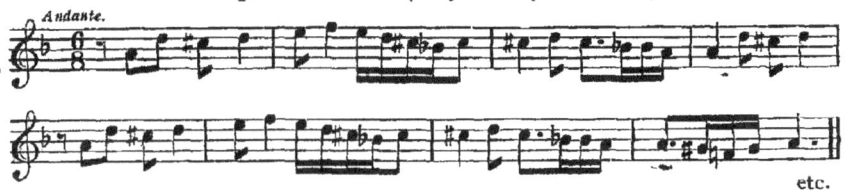

Exemple de l'échelle B (Chant liturgique de l'Église grecque).

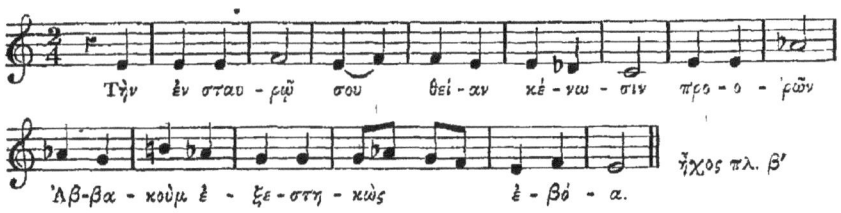

[1] Cf. W. CHRIST et PARANIKAS, *Anthologia graeca carminum christianorum*, Leipzig, 1871, p. CXXVII et suiv.

[2] TCHOUHADJAN et PAPAZIAN, *Airs turcs*, publiés à Constantinople en 1863. — Cf. FÉTIS, *Histoire de la Musique*, T. II. Mélodies arabes, pp. 80, 82, 101, 103; persanes

§ III.

Les anciens avaient reconnu que la combinaison diverse des intervalles mélodiques a le pouvoir d'affecter l'esprit de diverses images, d'émouvoir le cœur de sentiments divers, d'exciter et de calmer les passions, d'opérer en un mot des effets moraux qui passent l'empire immédiat des sens[1]. L'*éthos* des genres n'a pas pour eux une moindre importance que celui des modes : selon Bacchius, « le genre est un caractère (ἦθος) du *mélos*, mani-« festant quelque chose d'universel, et contenant en soi divers « aspects (διαφόρους ἰδέας)[2]. » Cette définition, très-vague, devient intelligible si on la rapproche des paroles suivantes d'Aristoxène : « on ne doit pas ignorer que la musique renferme un *élément* « *stable* et un *élément mobile*, et que ce double caractère s'étend « à l'art entier et à chacune de ses parties. Nous ressentons « directement les variétés des genres par la *stabilité* des sons « extrêmes et la *mobilité* des sons intermédiaires[3]. » Il est évident que le « caractère universel, » dont parle Bacchius, réside dans l'élément constant de la composition, représenté par les sons stables, et que les « aspects divers » sont produits, selon lui, par l'élément mobile, par les sons à intonation variable. En effet, par l'abaissement graduel des cordes intermédiaires et l'inégalité croissante des intervalles, la mélodie, à mesure qu'elle s'éloigne du diatonique, prend une expression de mollesse et d'excitation fiévreuse à la fois : « les genres les plus mous, » dit Ptolémée, « resserrent l'âme et l'énervent; les plus durs la dila-« tent et la fortifient[4]. »

et turques, pp. 392, 394, 396 (Cf. aussi les échelles indoues, pp. 254, 302). — Le grand violoniste et compositeur Tartini a essayé d'introduire cette échelle dans notre pratique musicale. Il en donne un spécimen, sous forme de quatuor instrumental, dans son *Trattato di musica*. Padoue, 1754.

[1] J. J. Rousseau, *Dictionn. de Mus.*, art. *Mélodie*.
[2] Bacch., p. 19. — Cf. Bryenne, p. 387 et Pachym. (Vinc., *Notices*, p. 421).
[3] *Stoicheia*, p. 33 (Meib.).
[4] « Premièrement le genre se divise en deux, selon qu'il est plus *relâché* ou plus *tendu*; « on appelle relâché, ce qui a un caractère plus *dense*; tendu, ce qui a un caractère plus

Le diatonique, au sentiment unanime des anciens, entièrement conforme au nôtre, « est nerveux (εὔτονον), mâle (ἀρρενωπόν), grave « (σεμνόν) et austère (αὐστηρόν); c'est le genre le plus simple et le « plus naturel (φυσικώτερον), accessible à tout le monde, même « aux ignorants[1]; » aussi l'exécution en est-elle incomparablement plus aisée que celle du chromatique et de l'enharmonique. Il était exclusivement en usage, non-seulement dans la musique populaire, mais dans toutes les variétés du chant choral. Ce n'est que dans la monodie et dans la musique instrumentale que les deux autres genres trouvaient leur emploi.

Éthos du diatonique.

Le chromatique est ainsi nommé « parce qu'il n'est en quelque « sorte qu'une altération du genre diatonique, ou qu'il sert à « colorer les deux autres genres; il est d'une exécution plus diffi- « cile que le diatonique; c'est le plus doux (ἥδιστον) et celui qui « exprime le mieux la douleur (γοερώτατον)[2]. » Son *éthos* le rend éminemment propre au pathétique (παθητικώτερον); l'analogie avec notre mineur, mélangé aussi d'éléments chromatiques, se montre ici d'une manière frappante. Néanmoins, par une contradiction inexplicable pour nous, le chromatique des anciens semble avoir été préféré plutôt pour les instruments à cordes que pour les *auloi;* il était particulièrement à sa place dans la citharistique[3]. Par une coïncidence digne de remarque, le seul

Éthos du chromatique

« divergent. Ensuite il se divise en trois, la troisième variété étant en quelque sorte « comprise entre les deux autres; elle s'appelle chromatique. Quant aux deux autres « variétés, on appelle enharmonique la plus relâchée, et diatonique la plus tendue. » PTOL., I, 12. — « *Enarmonium interpretatur inadunatum, chroma coloratum, diatonum « extentum.* » Remi d'Auxerre ap. GERB., *Scriptores*, p. 75.

[1] ARISTOX., *Archai*, p. 19 (Meib.). — THÉON, p. 85 (copié par Pachymère, p. 422 et par Bryenne, p. 387) et p. 88. — ANON. I (Bell., § 26). — ARIST. QUINT., pp. 19 et 111. — « Le diatonique est très-agréable à l'oreille; mais non pas au même degré l'enharmo- « nique ou le chromatique *amolli.* » PTOL., I, 16.

[2] ANON. I (Bell., § 26). — « De même qu'on appelle *couleur* (χρῶμα) tout ce qui est entre « le blanc et le noir, de même ce qui est entre les deux genres [extrêmes], à savoir « le diatonique et l'enharmonique, est dit *chromatique.* Il est difficile et accessible « seulement aux hommes du métier; les musiciens habiles seuls savent l'exécuter.... « il est très-artistique (τεχνικώτατον). » ARIST. QUINT., pp. 18-19 et 111. — MART. CAP., pp. 183, 187. — BOÈCE, I, 21. — THÉON, p. 86-87 (copié par Pachymère, p. 429-430, et par Bryenne, p. 387). — Toutes ces définitions paraissent être d'Aristoxène lui-même. MARQUARD, *die harm. Fragm. des Aristox.*, p. 248.

[3] PLUT., *de Mus.* (Westph., § XIV).

renseignement technique que nous ayons sur son emploi se rapporte au mode *hypodorien* ou *éolien*, appelé par Aristote le mode *citharodique* par excellence.

Éthos de l'enharmonique.

Le jugement que les Grecs portent sur le genre enharmonique a de quoi nous surprendre davantage. Selon les écrivains les plus compétents « c'est le genre par excellence, le plus distingué « (ἄριστον), le mieux ordonné, le plus exact (ἀκριβέστερον); aussi « n'est-il accessible qu'aux artistes les plus éminents[1]. » Cette idée de haute perfection se rattache à des circonstances historiques sur lesquelles nous reviendrons tout à l'heure; elle était favorisée, jusqu'à un certain point, par le sens vague du mot *enarmonios*, qui parfois signifie simplement « musical, harmonieux[2]. » Chez les auteurs les plus anciens, le terme *harmonia* (ἡ ἁρμονία) désigne souvent une disposition de sons très-caractéristique[3], mais qui, au point de vue moderne, appartient à l'ordre diatonique. Tandis que le chromatique s'employait de préférence pour la cithare, l'enharmonique convenait plutôt aux instruments à vent, sur lesquels il s'exécute très-facilement. En bouchant partiellement les trous d'une flûte ou d'un hautbois, on abaisse graduellement l'intonation, de façon à produire sans nulle difficulté des intervalles de quart de ton. Il n'est pas douteux toutefois que le genre enharmonique ne fût aussi admis dans la musique vocale, au moins dans la monodie. Clément d'Alexandrie allègue un dire d'Aristoxène, d'où il résulterait que l'enharmonique s'adaptait surtout à l'harmonie dorienne, comme la phrygienne au diatonique[4]. Remarquons toutefois qu'Olympe a composé son nome enharmonique à Athéné

[1] Cf. Théon, p. 87-88 (copié par Pachymère, p. 430 et par Bryenne, p. 387). — Arist. Quint., p. 19. — « L'enharmonique est ainsi appelé parce qu'il est pris dans l'étendue « parfaite des éléments mélodiques [simples]. Car il est impossible à nos sens de saisir « un intervalle [incomposé] plus grand que la tierce majeure et plus petit que le *diésis*. « Il est excitant (διεγερτικόν) et suave (ἥπιον). » Id., p. 111. — « *Est Harmonia modulatio « ab arte concepta et ea re cantio ejus maximè gravem et egregiam habet auctoritatem.* » Vitruve, *de Architect.*, L. V, ch. 4. — Boèce, I, 21.

[2] Thrasylle définit le son : « la tension (τάσις) d'une voix harmonieuse (ἐναρμονίου φωνῆς). » Théon, p. 74.

[3] Ce mot a le sens général *d'ordre, arrangement*. Il est spécialisé ici pour indiquer l'arrangement de sons, que l'antiquité considérait comme le meilleur, le plus parfait. Voir le § V de ce chapitre.

[4] Strom., VI, 11, p. 784, 15 (Éd. Potter).

en mode phrygien[1], et que ce fut dans des compositions phrygiennes et lydiennes que la division du demi-ton fut mise en œuvre pour la première fois[2]. A nous en tenir aux diagrammes notés d'Aristide, tous les modes, le lydien et l'éolien exceptés, auraient été employés sous la forme enharmonique. Mais cette conclusion serait exagérée, car nous devons nous rappeler qu'antérieurement à Aristoxène les maîtres de musique se servaient d'échelles analogues, dont ils déduisaient la notation des autres genres[3].

Réunissons maintenant les notices que nous avons sur l'histoire des genres. « Il est constant, » dit Aristoxène, « que le chant « diatonique est le plus ancien; c'est celui que la nature de « l'homme trouve tout d'abord[4]. » Le chromatique remonte également à une haute antiquité : « la cithare, aussi ancienne qu'elle « soit, » dit le même auteur, « a connu, à côté du diatonique, le « chromatique[5]. » Bellermann, Fortlage et Helmholtz rattachent l'origine du genre chromatique à la période de l'échelle pentaphone, en sorte que sa forme primitive serait celle-ci :

Dans cette hypothèse, la corde *mésopycne* aurait été ajoutée postérieurement, ainsi que les historiens le racontent pour l'enharmonique. Il se peut, en effet, que dans le chromatique grec il y ait quelque réminiscence de mélodies très-anciennes, dans lesquelles dominait l'intervalle de tierce; en ce cas l'enharmonique

[1] Voir plus haut, p. 206.
[2] Voir plus bas, p. 299.
[3] « Quoique la matière harmonique se sectionne en trois genres, égaux quant à l'étendue des systèmes et à la *dynamis* des sons ainsi que des tétracordes, les anciens n'ont cependant traité que d'un seul de ces genres. En effet, ils ne portaient leurs vues ni sur le chromatique, ni sur le diatonique; mais ils ont uniquement considéré l'enharmonique, et cela dans le seul système de l'octave. » PLUTARQUE, *de Mus.* (Westph., § XXI). — ARISTOX., *Archai*, p. 2. — « ... on ne traitait pas des deux [premiers] genres, mais de l'enharmonique exclusivement. Seulement ceux qui s'exerçaient sur les instruments distinguaient par l'oreille chacun des genres. » Id., *Stoicheia*, p. 35 (Meib.).
[4] *Archai*, p. 19 (Meib.).
[5] PLUT., *de Mus.* (Westph., § XIV). — MARQUARD, *Harm. Fragm.*, p. 249.

d'Olympe ne serait que l'application de cette particularité à la gamme mineure. Toutefois le seul exemple que nous possédions d'une échelle chromatique sous sa forme réellement usitée, n'est pas favorable à cette hypothèse. Provisoirement l'origine du genre chromatique doit être rangée dans la catégorie des problèmes insolubles. Tout ce que la littérature antique nous a transmis à cet égard se borne à une notice des plus sèches : « Lysandre de Sicyone » — un artiste dont le nom n'est prononcé qu'à cette occasion — « exécuta le premier des compositions « chromatiques régulières (χρώματα εὔχροα) sur la cithare[1]. »

Invention de l'enharmonique.

Quant à l'enharmonique, ses commencements tombent à une époque déjà revendiquée par l'histoire : Aristoxène affirme expressément qu'il est venu en dernier. Son témoignage doit être tenu pour véridique et prévaloir sur les opinions contraires qui avaient

v 680 av. J. C.

déjà cours dans l'antiquité. « Olympe, le disciple bien-aimé de
« Marsyas, apprit de lui le jeu de l'*aulos;* il porta aux Hellènes
« les nomes enharmoniques dont ils se servent encore aujourd'hui
« aux fêtes des dieux[2]. Il est regardé par les musiciens comme
« l'inventeur du genre enharmonique; avant lui toutes les com-
« positions étaient diatoniques ou chromatiques. — On conjecture
« qu'Olympe parvint à cette découverte par le moyen suivant :
« En parcourant l'échelle diatonique et en conduisant fréquem-
« ment sa mélodie jusqu'à la *parhypate* (*fa*), — tantôt à partir de
« la *paramèse* (*si*), tantôt à partir de la *mèse* (*la*) — en passant
« par dessus la *lichanos* diatonique (*sol*),

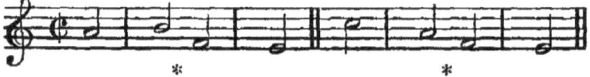

« il sentit la beauté de l'*éthos;* plein d'admiration pour l'échelle
« construite d'après cette donnée, il se l'appropria et y composa
« [des chants] dans le mode (τόνος) dorien, en n'employant aucun
« des sons exclusivement propres au diatonique ou au chromatique,

[1] Philochore ap. ATHÉN., XIV, 637, 638. — Des écrivains antiques attribuent l'invention du chromatique à Olympe, d'autres à Epigone d'Ambracie. VOLKMANN, *Comm. in Plut. Mus.*, p. 107.

[2] PLUT., *de Mus.* (Westph., § VI).

« mais bien ceux qui déjà caractérisent l'enharmonique[1]. Or, voici
« de quelle nature étaient ces premières compositions enharmoni-
« ques : dans le *spondeion*[2], qu'on cite comme la plus ancienne,
« ne se montre le caractère d'aucune des divisions [usuelles]
« du tétracorde. Car pour le *pycnum* enharmonique, employé
« aujourd'hui dans les [cordes] *moyennes*[3] (c'est-à-dire dans le
« tétracorde *méson*), il ne semble pas être de l'invention de ce
« musicien. On s'en apercevra facilement en entendant jouer de
« l'*aulos* selon la manière archaïque; car dans ce cas il faut égale-
« ment que le demi-ton du [tétracorde] *méson* soit incomposé....
« Plus tard on partagea en deux le demi-ton, tant dans les [com-
« positions] lydiennes que dans les phrygiennes[4]. » L'enharmo-
nique primitif était donc fondé sur une échelle disposée ainsi :

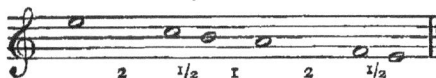

Les deux tétracordes principaux du système parfait, convertis en
tricordes, se décomposaient seulement en deux intervalles : tierce
majeure, demi-ton. Dans la construction plagale de la mélodie,
réalisée au moyen du tétracorde conjoint, le ton disjonctif dis-
paraissait à son tour, en sorte que toute l'échelle se bornait à
une succession alternative de tierces majeures et de demi-tons :

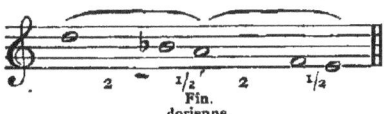

Olympe fit usage de l'enharmonique, non-seulement pour des
compositions doriennes, mais aussi pour d'autres en mode

[1] Les sons respectivement propres aux deux autres genres sont la *lichanos diatonique* (sol) et la *lichanos chromatique* (fa♯).

[2] Mélodie purement instrumentale, exécutée sur la flûte pendant la célébration du sacrifice. Elle ne doit pas être confondue avec le *tropos spondeiazon, spondeiakos;* celui-ci était un chant, accompagné de la flûte. — Cf. Westphal, *Plutarch*, p. 94. — Burette, *Rem.* LXXII.

[3] Burette, Volkmann et Westphal me semblent avoir mal compris l'expression ἐν ταῖς μέσαις, qu'ils rendent par « *sur les mèses ou quatrièmes sons — circa mesas — neben « der Mese.* » Le mot χορδαῖς seul peut être ici sous-entendu. — Cf. Théon, p. 76.

[4] Plut., *de Mus.* (Westph., § VIII).

phrygien. C'est dans ce dernier mode qu'il composa son nome en l'honneur d'Athéné, mentionné par Plutarque[1]. A l'aide des diagrammes d'Aristide, il nous est facile de reconstruire ce phrygien primitif. Le *pycnum*, inconnu à Olympe, étant éliminé, l'harmonie phrygienne avait les deux formes suivantes :

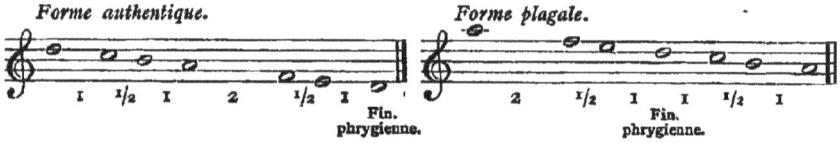

La mélodie du *credo* appartient à la forme plagale[2]; c'est un phrygien enharmonique à la manière d'Olympe, sans division du demi-ton. Quant aux compositions lydiennes dans lesquelles Olympe appliqua son innovation, — le fameux *nome pythique* doit y être compris sans aucun doute — elles appartenaient à la variété *syntono-lydienne*, dont la forme enharmonique a été conservée par Aristide. Il suffit de supprimer le *diésis* pour retrouver l'échelle originaire.

v. 640 av J. C. Ce fut selon toute apparence l'aulode et aulète Polymnaste qui, vers la fin de la seconde guerre messénienne, découvrit la possibilité d'exécuter sur la flûte deux intervalles dans l'espace d'un demi-ton, et transforma le tricorde enharmonique d'Olympe en un tétracorde[3]. C'est là au moins ce qui peut se déduire de la combinaison de deux phrases de Plutarque. La première nous apprend que « Polymnaste, au dire des harmoniciens, aurait « employé la mélopée *enharmonique* dans [une composition vocale, « accompagnée de la flûte,] le *nomos orthios*[4]. » Or, il ne peut s'agir ici de l'enharmonique primitif, puisque dans un autre chapitre de son livre, l'auteur attribue au même Polymnaste « l'invention de l'*eclysis* et de l'*ecbole*, » intervalles de trois quarts

[1] *De Mus.* (Westph., § XIX).

[2] Voir plus haut, p. 288.

[3] L'insertion du *diésis* dans l'intérieur du demi-ton s'exprime par le verbe ἐναρμόττειν, coordonner, adapter; le genre caractérisé par une telle adjonction est très-justement appelé γένος ἐναρμόνιον, terme qui par conséquent ne doit pas remonter au delà de Polymnaste. MARQUARD, *Harm. Fragm. des Aristox.*, p. 250.

[4] *De Mus.*, (Westph., § VII). Nous devons prévenir le lecteur que le mot ἐναρμονίῳ ne se trouve pas dans les manuscrits : c'est une conjecture de Westphal.

et de cinq quarts de ton, dont la connaissance implique celle du *diésis*[1]. Toutefois, l'enharmonique primitif se maintint longtemps après Polymnaste ; sous le règne d'Alexandre quelques aulètes de l'ancienne école l'exécutaient encore. Les nomes hiératiques d'Olympe qui excitaient l'admiration enthousiaste d'Aristote et d'Aristoxène, étaient sans aucun doute des *spondeia* à la manière archaïque[2].

336-323 av. J. C.

Si, par suite du caractère presque sacré qui lui fut attribué de bonne heure, le genre enharmonique resta toujours entouré d'une grande vénération, il n'en fut pas de même du chromatique ; celui-ci semble avoir été tenu en médiocre estime. Ni l'ancienne tragédie ni la lyrique chorale n'en ont fait usage ; il nous est dit expressément que Phrynique et Eschyle, aussi bien que Simonide et Pindare, s'en sont abstenus[3]. Le moment de sa vogue paraît coïncide avec la guerre du Péloponnèse, époque où la technique musicale des Grecs atteignit le point extrême de son développement ; à l'art sobre, chaste et pauvre des temps classiques succéda un art complexe, dramatique, riche d'effets et de contrastes. « Les « compositeurs dithyrambiques, Philoxène, Timothée et Téleste, « passaient [fréquemment] d'un ton à un autre, employant des « [motifs] doriens, phrygiens et lydiens dans un même morceau,

510-450.

430-380.

[1] *De Mus.* (Westph., § XVII).
[2] Cf. MARQUARD, *Harm. Fragm. des Aristox.*, p. 264. — BELLERMANN, *Anon.*, p. 66.
[3] « La tragédie n'a jamais admis le genre chromatique ni le rhythme [qui lui convient],
« et n'en use même pas aujourd'hui ; cependant la cithare, antérieure de plusieurs
« générations à la tragédie, a mis l'un et l'autre en usage dès les commencements. Or,
« il est évident que le genre chromatique est antérieur à l'enharmonique. Car on doit
« compter cette ancienneté du temps où les hommes se sont avisés d'imaginer et
« d'employer quelques-uns de ces genres, puisqu'à n'en considérer que la nature, l'un
« n'est pas plus ancien que l'autre. Si donc quelqu'un assurait que c'est faute d'avoir
« connu le chromatique qu'Eschyle et Phrynique ne l'ont point mis en œuvre, n'y
« aurait-il pas de l'absurdité dans une pareille proposition ? A ce compte on pourrait dire
« aussi que Pancrate ignorait ce même genre chromatique, puisqu'il s'en est abstenu
« dans la plupart de ses ouvrages. Mais s'en étant servi dans quelques-uns, il s'ensuit
« que ce n'est nullement par ignorance qu'il a évité de l'employer. Il imitait dans ses
« compositions, comme il le déclarait lui-même, le style de Pindare et de Simonide
« et, en général, ce que les modernes appellent le vieux style. On peut faire le même
« raisonnement au sujet de Tyrtée de Mantinée, d'André de Corinthe, de Thrasylle
« de Phlionte et de quantité d'autres. Car nous savons que c'est de dessein prémédité
« qu'ils se sont tous abstenus du chromatique. » PLUT., *de Mus.* (Westph., § XIV).

« et entremêlant toute espèce de mélodies, soit enharmoniques, « soit chromatiques¹..... » Du dithyrambe, le chromatique passa dans la monodie tragique, où il fut mis en usage par Agathon, compositeur renommé pour la douceur et la mollesse de ses mélodies² ; mais cette tentative semble avoir eu peu d'imitateurs³.

Vers la même époque les trois genres furent déterminés scientifiquement par le pythagoricien Archytas de Tarente, contemporain de Platon. La théorie et la pratique de cette partie de l'art prirent une grande place dans l'enseignement musical⁴. Les échelles enharmoniques surtout furent étudiées avec ardeur, peut-être parce qu'elles seules pouvaient donner une connaissance complète du mécanisme de la notation grecque. Cette espèce de diagrammes, dont Aristide nous a transmis un spécimen intéressant, ne s'étendait pas en général au delà de l'octave.

Le genre enharmonique tomba en désuétude vers l'époque de la conquête macédonienne ; Aristoxène déplore cette décadence en termes amers : « Nos musiciens modernes ont entièrement
« abandonné le plus beau des genres et celui qui, pour sa gravité,
« était le plus estimé et le plus cultivé chez les anciens, en sorte
« qu'il y a très-peu de personnes qui aient la plus légère per-
« ception des intervalles enharmoniques. La négligence de nos
« modernes sur ce point va jusqu'à soutenir que le *diésis* enhar-
« monique n'est point du nombre des choses qui tombent sous

¹ Dion. Halic., *de Comp. verb.*, XIX.

² Plutarque, *Sympos.*, III, 1. — « Jeu de flûte à la manière d'Agathon. [On appelle « ainsi un jeu de flûte] qui n'est ni âpre ni relâché, mais bien tempéré et très-agréable. « Il tire son nom de l'aulète [et poëte tragique] Agathon, dont on se moquait sur la « scène à cause de sa mollesse. » Zenob., *Prov.*, I, 2.

³ Voir la note 3 de la page précédente.

⁴ Platon s'élève contre l'emploi de tout ce luxe musical dans l'éducation de la jeunesse : « Le maître de lyre et son élève doivent se servir de cet instrument de « manière que le chant soit simplement reproduit note pour note. Quant à l'usage de « sons différents [de ceux de la mélodie] et de variations sur la lyre, alors que la « mélodie des instruments est différente de celle qu'a composée le poëte, effets résultant « de la symphonie et de l'antiphonie, — combinées avec la petitesse des intervalles « ($\pi\nu\kappa\nu\acute{o}\tau\eta\tau\iota$) et leur grandeur ($\mu\alpha\nu\acute{o}\tau\eta\tau\iota$), avec la vitesse et la lenteur, avec l'acuité et « la gravité — ou bien encore du grand nombre de dessins rhythmiques adaptés aux « sons de la lyre : relativement à toutes ces choses il n'est pas besoin d'y exercer des « enfants » etc. Platon, *Lois*, L. VII, p. 812. — Cf. Wagener, *Mémoire sur la symphonie des anciens*, p. 50-51.

« le sens de l'ouïe, et, par conséquent, jusqu'à l'exclure de leurs
« mélodies : ajoutant que ceux qui ont fait cas de ce genre, et qui
« l'ont introduit dans la pratique, agissaient sans discernement.
« La plus forte preuve qu'ils croient apporter de la vérité d'une
« telle proposition consiste dans leur impuissance [à saisir l'inter-
« valle en question], comme si tout ce qui leur échappe n'existait
« point et devenait absolument impraticable[1]. » Nous voyons par
là que dès la fin du IV^e siècle avant J. C. le genre enharmonique
déclinait rapidement. Cependant, sous le consulat d'Auguste, 43-19 av. J C.
Vitruve en parle comme d'une chose encore existante : « cette
« forme de chant, » dit-il, « est estimée la plus excellente de
« toutes[2]. » Un siècle plus tard il est définitivement abandonné;
Théon de Smyrne et le jeune Denys d'Halicarnasse contestent 117-138 apr. J C.
même la possibilité de l'exécuter[3]. Ptolémée ne mentionne nulle 161-180.
part l'usage du genre enharmonique chez les musiciens alexan-
drins, tandis qu'il abonde en détails sur les échelles diatoniques
et chromatiques dont se servaient ses contemporains. Enfin, vers
la fin de l'empire romain, le chromatique, à son tour, tend à dis- v. 400
paraître; Gaudence affirme que de son temps « le diatonique seul
« était généralement exécuté, l'usage des deux autres genres
« ayant cessé complétement[4]. »

[1] PLUT., de Mus. (Westph., § XXI). — « Cette sorte de mélopée, dans laquelle la
« *lichanos* se trouve à la tierce majeure [de la *mèse*], n'a rien de désagréable ; on pour-
« rait même dire qu'elle est la plus belle. C'est là une vérité qui n'est pas suffisamment
« évidente pour la plupart des musiciens actuels, mais qui le deviendrait s'ils y étaient
« initiés; quant à ceux qui sont familiers avec les *premiers* et les *seconds tropes archaïques* [a],
« cette vérité est évidente pour eux. Car ceux qui ne connaissent que la mélopée actuelle
« excluent la *lichanos ditoniée*, et accordent invariablement ce son plus haut. Cela
« provient de leur tendance à toujours adoucir, et la preuve qu'ils ont cette tendance
« c'est qu'ils s'en tiennent le plus souvent à l'usage du chromatique. Lorsqu'ils travail-
« lent sur l'enharmonique, ils le font toujours approcher du chromatique et lui dérobent
« ainsi son *éthos*. » ARISTOX., *Archai*, p. 23 (Meib.).

[2] Voir plus haut, p. 296, note 1.

[3] Cf. MARQUARD, *die harmon. Fragm. des Aristox.*, p. 266.

[4] GAUD., p. 6. — L'époque où vécut cet écrivain ne peut être reculée au delà du
V^e siècle, puisqu'au temps de St Ambroise, vers 380, les chanteurs scéniques exécutaient
encore des *chromata*. — Cf. FORKEL, *Geschichte der Musik*, II, p. 131.

[a] Ces termes, jusqu'ici inexpliqués, désignent sans aucun doute des échelles enharmoniques analogues
à celles des « très-anciens, » transmises par Aristide.

§ IV.

Si la doctrine antique des genres a été une pierre d'achoppement pour la plupart des écrivains modernes, celle des *chroai* ou nuances (χροαί) leur a paru bien plus obscure encore. Des savants non prévenus contre la musique grecque — tels que Bellermann — l'ont déclarée chimérique, et cependant, aucune partie de l'art antique ne touche de plus près à l'essence même des lois constitutives de toute musique, et ne dérive plus directement de la pratique. En outre, si l'on considère les divergences nombreuses qui existent entre les théoriciens musicaux, lorsqu'il s'agit de déterminer les rapports des intervalles dont se compose notre gamme moderne, si l'on écoute attentivement l'exécution de certains de nos virtuoses, violonistes et violoncellistes, on arrive bientôt à la conviction que des variétés d'intonation, analogues à celles dont nous allons entretenir le lecteur, se réalisent journellement dans notre musique.

Génération des échelles musicales. Ces variétés naissent de la diversité des principes, qui à des époques différentes ont agi, soit isolément, soit simultanément, sur la construction des échelles musicales. Ces principes peuvent être ramenés à trois : 1° le principe de l'enchaînement indéfini des sons, au moyen des consonnances primitives de quinte et de quarte; 2° le principe d'affinité harmonique, de solidarité, entre les divers sons d'un système musical ; enfin 3° un troisième principe, mal connu et énoncé seulement d'une manière vague jusqu'à nos jours. Je l'appellerai le principe d'expression des sons, abstraction faite de leur parenté harmonique ; il est fondé sur une relation spéciale désignée par les musiciens sous le nom d'*attraction*. Les conséquences pratiques de ces trois principes se manifestent d'une manière évidente dans les grandeurs des intervalles, lesquelles ont leur expression la plus exacte, la seule exacte même, dans les nombres acoustiques. Ceux-ci signifiaient pour les anciens les rapports de longueur des cordes ; pour les modernes, ils représentent les rapports entre les nombres de vibrations. Nous

NUANCES.

sommes obligés d'abandonner ici le langage usuel des musiciens et les divisions mécaniques d'Aristoxène, pour les formules mathématiques des *canoniciens*[1], formules qui, après tant de siècles, nous permettent de retrouver les sons des gammes anciennes et de les comparer avec ceux de la gamme moderne.

Pour que le musicien peu familiarisé avec les calculs mathématiques puisse s'inculquer facilement l'expression numérique des principaux intervalles employés dans les divers systèmes musicaux, il lui suffira de se rappeler la série des sons harmoniques produits par la subdivision d'une corde ou d'une colonne d'air en ses parties aliquotes. En partant du son fondamental, indiqué par le chiffre 1, les rapports numériques des intervalles compris entre deux sons harmoniques quelconques sont donnés par leurs numéros d'ordre.

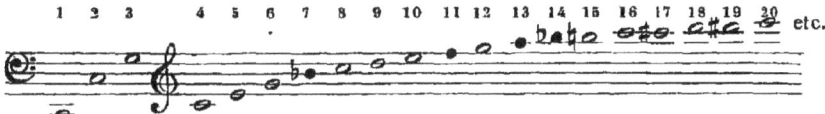

Les sons 1 et 2 (ainsi que 2 et 4, 3 et 6, 4 et 8, 5 et 10, 6 et 12, 7 et 14, 8 et 16, 9 et 18, 10 et 20), forment un intervalle d'*octave*; les sons 2 et 3 (4—6, 6—9, 8—12, 10—15, 12—18) un intervalle de *quinte*; les sons 3 et 4 (6—8, 9—12, 12—16, 15—20) un intervalle de *quarte*; 4 et 5 (8—10, 12—15, 16—20) une *tierce majeure*; 5 et 6 (10—12, 15—18) une *tierce mineure*. Pareillement l'intervalle d'octave s'exprime par le rapport 1 : 2 (2 : 4, 3 : 6 etc.), la quinte par 2 : 3 (4 : 6 etc.), la quarte par 3 : 4 (6 : 8 etc.), la tierce majeure par 4 : 5 (8 : 10 etc.), la tierce mineure par 5 : 6 (10 : 12 etc.), le ton majeur par 8 : 9 (16 : 18) et ainsi de suite[2].

> Rapports numériques des intervalles.

[1] De *canon* (κανών) monocorde, instrument sur lequel les pythagoriciens faisaient leurs expériences acoustiques.

[2] Les rapports numériques par lesquels on exprime la grandeur des intervalles musicaux, s'écrivent soit sous forme de rapport géométrique (2 : 1 ou 1 : 2), soit sous forme de fraction (1/2 ou 2/1). Pour les anciens, qui n'avaient comme moyen de comparaison que les diverses longueurs de la corde, le nombre le plus grand représente le son grave, le chiffre le plus petit, le son aigu. A ce point de vue, les expressions numériques de la quinte 3 : 2, 2 : 3, 3/2, 2/3, signifieront que le son le plus grave étant produit par une corde

Intervalles de ton et de tierce majeure.

Les variétés d'intonation dont je parlais tantôt, se constatent très-facilement sur nos instruments de musique. Sur le piano, sur l'orgue, tous les intervalles de ton ont une même grandeur; ainsi, dans la succession *ut — ré — mi*, la distance d'*ut* à *ré* est la même que celle de *ré* à *mi*. Mais il n'en est pas de même sur tous les instruments, sur le cor par exemple; ici l'intervalle d'*ut* à *ré* est plus grand que celui de *ré* à *mi*; le premier est un *ton majeur*, le second un *ton mineur*. On remarquera en outre que la tierce *ut — mi*, exécutée par deux cors ou par deux voix très-justes, procure une impression de bien-être que ne sauraient donner les tierces majeures d'un instrument à clavier.

Ces différences proviennent de la méthode habituellement usitée pour l'accord des instruments. L'oreille humaine, même sans aucune culture musicale, étant douée de la faculté de saisir spontanément les consonnances d'octave, de quinte et de quarte, elles ont été choisies par tous les peuples, pour retrouver sur les instruments à cordes les sons du système musical. Or, si l'on accorde les sons d'un instrument par une série de quintes et quartes alternées, il se produit des intervalles de ton de même grandeur, tous dans le rapport $8:9$; mais arrivé à la quatrième quinte (par exemple *mi*) du son initial (*ut*), on entend une tierce majeure sensiblement trop grande et d'un effet discordant. C'est le *diton pythagoricien*, *formé de deux tons majeurs* et s'exprimant par le rapport $64:81 = 8:9 \times 8:9$[1]. Au contraire, si l'on cherche directement par l'oreille un accord de tierce majeure (par exemple : *ut — mi*), on produira invariablement la tierce majeure naturelle ou consonnante, exprimée par le rapport $4:5$, celle que donnent les instruments naturels, tels que le cor, celle que la voix humaine

longue, par exemple, de trois décimètres, le son le plus aigu sera produit par une corde identique longue de deux décimètres. Pour les modernes, qui comparent les nombres relatifs des vibrations, le même rapport $2:3$ signifiera que le son grave exécutera deux vibrations pendant que le son aigu en exécute trois. On sait que les nombres de vibration des cordes sont en raison inverse de leurs longueurs. — Cf. MEERENS, *Instruction élémentaire du calcul musical*. Bruxelles, 1864.

[1] *Pour additionner deux intervalles, on multiplie le plus petit nombre du premier rapport par le plus petit du second, et le plus grand du second par le plus grand du premier.* Or, $8 \times 8 = 64$ et $9 \times 9 = 81$, la tierce majeure, formée de la juxtaposition de deux tons, a donc pour expression numérique $64:81$.

chante de la tonique à la médiante. Le rapport 4 : 5 paraît être le plus complexe parmi ceux que le sens humain saisit directement ; selon un mot de Leibnitz, « l'oreille humaine ne compte « que jusqu'à cinq. » La tierce majeure naturelle ne se divise pas, comme la pythagoricienne, en deux intervalles absolument égaux, — la nature semble ignorer les divisions de cette sorte — elle se décompose en un *ton majeur* (8 : 9), identique avec le pythagoricien, et un *ton mineur* (9 : 10). Tandis que la tierce pythagoricienne a pour expression numérique 64 : 81, la tierce consonnante s'exprime par 64 : 80, soit 4 : 5 ; elle est donc plus petite que la pythagoricienne dans le rapport de 80 : 81 ; cette différence, d'à peu près un neuvième de ton, s'appelle *comma majeur* (ou *syntonique*)[1]. Pour distinguer les deux classes d'intervalles dont nous venons d'expliquer la génération, nous nous servirons des signes adoptés par Helmholtz. Les sons obtenus par une série de quintes ne recevront aucune marque distinctive : *ut — mi, fa — la* sont des ditons pythagoriciens. Au contraire, les intervalles fournis par l'accord direct de la tierce seront désignés, soit par une barre *au-dessus* de la note (*la—f̄a, mi—ūt*), si la tierce a été prise de l'aigu au grave, — comme c'est presque toujours le cas chez les anciens — soit par une barre *au-dessous* de la note, si la tierce a été prise du grave à l'aigu (*ut—m̱i, sol—s̱i*). En d'autres termes, la simple barre indiquera toujours, selon sa position, un son plus aigu ou plus grave d'un *comma* que le son correspondant dans l'échelle pythagoricienne.

Le mode d'accord dit *tempéré* peut être considéré comme une variété du pythagoricien. Voici quel en est le mécanisme :

La série des quintes est infinie et ne retombe jamais sur un son identique ou à l'octave ; en commençant par *ut* et en poursuivant la série jusqu'au treizième terme, on arrive à un *si♯*, sensiblement plus haut que l'*ut*, point de départ[2]. Mais si l'on baisse

[1] Le ton *majeur* 8 : 9 contient 9 1/2 *commas* ; le ton mineur un *comma* de moins, soit 8 1/2.

[2] La série des quintes est représentée par la progression géométrique 1 : 3 : 9 : 27.... où chaque membre est le produit du membre précédent multiplié par 3. Les octaves sont représentées par la progression 1 : 2 : 4 : 8..., où chaque membre est le double du précédent. Il est donc évident qu'un son quelconque, résultant de la progression triple, ne peut jamais être identique avec un des sons produits par la progression double. En effet,

insensiblement les quintes, ou si l'on fait les quartes un peu fortes, on obtient un *si♯* à l'unisson de l'*ut*. C'est l'accord selon le tempérament; par lui la spirale infinie des quintes se transforme en un cercle fermé. Il donne des tierces majeures un peu moins larges que les pythagoriciennes, et supportables en harmonie sans être très-satisfaisantes.

Il est facile de concevoir que ces diverses manières d'accorder produisent des échelles distinctes, toutes plus ou moins acceptables et pratiquées simultanément dans notre musique : l'échelle naturelle se trouve sur le *cor* et sur la *trompette;* la tempérée sur le *piano* et sur l'*orgue;* enfin les cordes à vide des instruments à archet appartiennent à l'échelle pythagoricienne. Notre oreille est peu blessée par ces inégalités : « elle rapporte à une complète « identité de fonctions dans la mélodie et dans l'harmonie les « sons qui ne divergent point entre eux au delà d'une certaine « limite[1]. Elle apprécie les intervalles selon leur justesse dans « le mode, et corrige les erreurs de l'accord sur les rapports « de la modulation[2]. »

Origine des chroai. Ces variétés d'intonation et d'autres plus considérables, utilisées intentionnellement par les compositeurs et les virtuoses grecs, ont donné naissance aux *nuances* ou *chroai*. On les obtenait en combinant de diverses manières l'accord des instruments (ἁρμογή), opération qui formait une partie très-importante de la technique instrumentale chez les anciens. Toutes peuvent se reproduire par le même moyen sur le piano. En conséquence, on doit considérer les formules numériques des théoriciens comme l'expression naturelle de la méthode par laquelle les musiciens antiques accordaient leurs lyres et leurs cithares[3].

en partant de l'*ut*, le *si♯* pythagoricien s'obtient par une progression triple de 13 termes, 1 : 3 : 9 : 27 : 81 : 243.... 531441; tandis que pour porter l'*ut* à la même octave, il faut employer une progression double de 20 termes, 1 : 2 : 4 : 8 : 16 : 32 : 64 : 128 : 256.... 524288. L'*ut* est donc plus bas que le *si♯* dans le rapport de 524288 : 531441 = 80,52 : 81,62 ou 1°069. On peut aussi obtenir le rapport d'*ut* à *si♯* (du grave à l'aigu) par l'addition de trois tierces majeures pythagoriciennes, ou de cinq tons pythagoriciens.

[1] BARBEREAU, *Études sur l'origine du système musical*, p. XII.
[2] J. J. ROUSSEAU, *Dissertation sur la musique moderne.*
[3] On peut expérimenter très-facilement l'effet des *chroai* antiques, et reproduire sur le piano les modes d'accord indiqués dans ce paragraphe. — Le moyen que j'emploie

NUANCES. *Diatonique pythagoricien.*

La construction primitive de l'échelle musicale repose sur la progression des quintes. A l'origine, les Grecs semblent n'avoir pas connu d'autre mode de génération des sons. Partant de la *mèse*[1], point central du système, ils trouvaient tous les sons de l'échelle diatonique de la même manière que nos accordeurs de pianos; c'est ce que l'on appelait prendre les sons par *consonnances* (ἡ διὰ συμφωνίας λῆψις)[2]. On accordait d'abord les degrés stables de l'échelle, ensuite les degrés mobiles :

ce qui produit un octocorde formé des intervalles suivants :

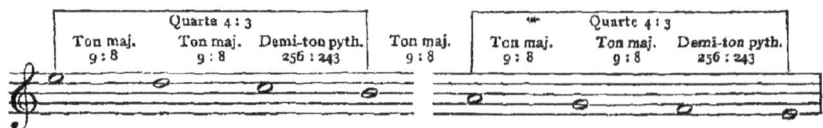

La découverte du rapport d'octave (1 : 2), de ceux de quinte (2 : 3), de quarte (3 : 4) et de ton (8 : 9), remonte à Pythagore lui-même. Il n'en est pas ainsi du rapport de demi-ton (243 : 256), uniquement obtenu par le calcul. La valeur numérique de la

moi-même est celui-ci : sur un piano carré, j'ai enlevé les doubles cordes dans toute l'étendue de la double octave LA₁ — LA₃, afin d'abréger l'accord. Je me sers des touches blanches pour le diatonique pythagoricien, ainsi que pour les *mésopycnes* enharmoniques, en réservant les touches noires (*fa♯, ut♯, sol♯* et *ré♯*) pour les sons du diatonique tendu (*f̄a, ūt, s̄ol* et *r̄é*) et pour les *oxypycnes* du genre chromatique. J'exécute toutes les échelles à l'octave inférieure (de MI₃ à MI₂).

[1] Voir plus haut, p. 260, note 1.

[2] « Comme l'oreille apprécie mieux et beaucoup plus sûrement les grandeurs des « consonnants que celles des dissonants, la fixation la plus exacte d'un dissonant sera « celle que l'on obtiendra par consonnance. Si donc l'on se propose, après un son donné « (par exemple LA₂), de prendre dans le grave un dissonant tel que le diton (FA₂), ou « quelque autre de ceux qui peuvent être pris par consonnance, il faut prendre à l'aigu « du son donné la quarte (RÉ₃), puis au grave la quinte (SOL₂), puis encore à l'aigu la « quarte (UT₃), puis encore au grave la quinte (FA₂). L'intervalle pris de cette manière « dans le grave, à partir du son donné, sera le diton (FA₂ — LA₂). Si l'on se propose de « prendre la grandeur dissonante dans le sens contraire, il faut procéder dans l'ordre « inverse (LA₂ — MI₂ — SI₂ = FA♯₂ — UT♯₃). » ARISTOX., *Stoicheia*, p. 55 (Meib.). — Cf. C. v. JAN, *Kleonides*, p. 17.

quarte étant connue, il suffisait d'en retrancher deux fois l'intervalle de ton ou le diton pythagoricien (64 : 81) pour obtenir le rapport de l'intervalle excédant[1]. Or, cette opération donne les nombres 243 : 256, qui expriment le demi-ton pythagoricien ou *limma*. L'échelle ci-dessus ne renferme donc que deux intervalles incomposés, le ton majeur (ou pythagoricien) et le *limma*, c'est-à-dire ce qui reste lorsque de la quarte on a retranché deux tons ; les tierces mineures, dissonantes comme les majeures, ont pour valeur numérique 27 : 32.

L'école pythagoricienne, à son origine, ne connut pas d'autre genre diatonique que celui dont la découverte, ou, pour parler plus exactement, la définition scientifique est due à son illustre fondateur ; les aristoxéniens le considèrent comme le plus régulier. Il a été en usage chez tous les peuples de l'antiquité ; Platon en fait la base de son harmonie des sphères[2]. C'est le diatonique que nous entendons sur les instruments à clavier, abstraction faite des légères altérations produites par le tempérament[3].

Enharmonique. Pour les compositions diatoniques, l'accord par quintes suffisait ; mais comment faire pour l'enharmonique, où la série est interrompue par l'absence de deux termes (*fa ut . . la mi si*) ?

[1] *Si après avoir retranché un intervalle d'un autre plus grand, on veut connaître l'expression numérique de l'intervalle excédant, on multipliera le plus petit terme du premier rapport par le plus grand du second et vice versâ.* Les rapports de la quarte et du diton étant respectivement 3 : 4 et 64 : 81, il suffit de multiplier 3 par 81 et 4 par 64 pour obtenir la valeur de l'intervalle excédant ou *limma* 243 : 256. — Connaissant la valeur de l'octave et de la quinte, on peut obtenir par cette opération celle de tous les intervalles pythagoriciens. En effet, si l'on retranche de l'octave (1 : 2) la quinte (2 : 3), on obtient la *quarte* (3 : 4). En retranchant de la quinte (2 : 3) la quarte (3 : 4), on obtient le *ton* (8 : 9). En retranchant de la quarte (3 : 4) le ton (8 : 9), on obtient la *tierce mineure* (27 : 32). En retranchant de la tierce mineure (27 : 32) le ton (8 : 9), on obtient le *limma* (243 : 256). En retranchant de la quinte (2 : 3) la tierce mineure (27 : 32), on obtient le *diton* (64 : 81). En procédant ainsi de soustraction en soustraction, on arrive aux plus petits intervalles du système.

[2] On l'appelle aussi diatonique *ditonique* (διάτονον διτονικόν).

[3] La démonstration suivante d'Aristoxène (*Stoicheia*, p. 56-58) implique nécessairement l'emploi du tempérament. « On prendra une quarte (MI_2—LA_2), dont on retranchera, tant à l'aigu qu'au grave, par [une série] de consonnances, une tierce majeure (MI_2—$SOL\sharp_2$, LA_2—FA_2).... Ensuite, après le son grave de la tierce supérieure (FA_2) on prendra une quarte à l'aigu ($SI\flat_2$). De même, après le son supérieur de la tierce la plus grave ($SOL\sharp_2$) on prendra une quarte au grave ($RÉ\sharp_2$).... Les deux sons ainsi obtenus ($RÉ\sharp_2$—$SI\flat_2$) feront une consonnance de quinte ($MI\flat_2$—$SI\flat_2$ ou $RÉ\sharp_2$—$LA\sharp_2$). »

Après avoir accordé par consonnances les sons stables (*la* $_{mi}^{mi}$ *si*), le moyen le plus simple pour arriver à la *lichanos* et à la *paranète* enharmoniques (*fa ut*) était de prendre directement ces deux sons, — ou, ce qui revient au même, l'un d'eux — sur leur tierce majeure aiguë :

Que les musiciens grecs du IVe siècle avant J. C. en ont agi ainsi, c'est ce que nous prouve la division du genre enharmonique faite par Archytas de Tarente[1], à une époque où ce genre était encore en pleine existence. Elle assigne à l'intervalle supérieur du tétracorde la valeur numérique de la tierce majeure naturelle (4 : 5). En laissant momentanément de côté l'intervalle qui partage le demi-ton, intervalle obtenu par un mode d'accord dont il sera parlé tout à l'heure, nous voyons se produire une échelle disposée comme suit :

v. 396 av. J. C.

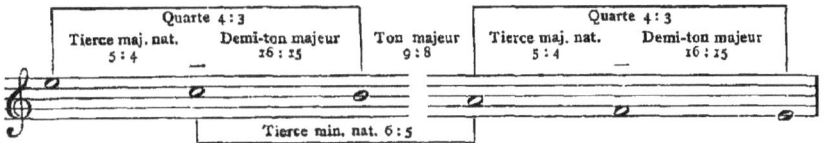

Outre la *tierce majeure* consonnante (4 : 5), l'enharmonique des temps classiques renferme aussi le *demi-ton majeur* (15 : 16) et la *tierce mineure naturelle* (5 : 6), laquelle contient un demi-ton majeur et un ton majeur (15 : 16 : 18). Chacun des trois premiers intervalles diffère d'un *comma* majeur (80 : 81) de l'intervalle pythagoricien correspondant : la tierce majeure en moins, la tierce mineure et le demi-ton en plus[2]. Les deux accords parfaits compris dans l'octave, à savoir l'accord mineur *la — ut — mi* (10 : 12 : 15) et l'accord majeur *fa — la — ut* (4 : 5 : 6), se composent exclusivement d'éléments consonnants, et sont, en conséquence, d'une

[1] « Archytas le Tarentin, parmi les pythagoriciens, s'est le plus occupé de musique. » PTOL., I, 13. — Il écrivit un livre sur les instruments à vent (περὶ αὐλῶν). Cf. CHAIGNET, *Pythagore et la philosophie pythagoricienne*. Paris, 1873, T. I, p. 199.

[2] En effet, 15 : 16 = 3645 : 3888 et 243 : 256 = 3645 : 3840. Or, 3840 : 3888 = 80 : 81. D'autre part, 5 : 6 = 135 : 162 et 27 : 32 = 135 : 160. Or, 160 : 162 = 80 : 81.

312 LIVRE II. — CHAP. IV.

justesse absolue. C'est dans la simplicité de ces rapports qu'il faut apparemment chercher l'origine de l'épithète *exact* (ἀκριβές), appliquée au genre enharmonique, « ainsi nommé, » d'après Aristoxène, « parce que c'est celui dont la *matière harmonique* est « le mieux coordonnée[1]. »

<small>Diatonique tendu.</small>

Tout nous porte ainsi à croire que les Grecs ont appris par l'enharmonique à trouver la *tierce majeure* naturelle[2]; mais plusieurs siècles s'écoulèrent avant que cette consonnance fût signalée dans le genre diatonique. Cette innovation ne semble pas remonter <small>54-68 apr. J.-C.</small> au delà du premier siècle de notre ère. Sous le règne de Néron, Didyme[3] enseigne une division du genre diatonique, différente de celle des pythagoriciens, et dérivée de l'enharmonique d'Archytas. C'est le diatonique *synton* ou *tendu* (διάτονον σύντονον), dont les intervalles se succèdent ainsi :

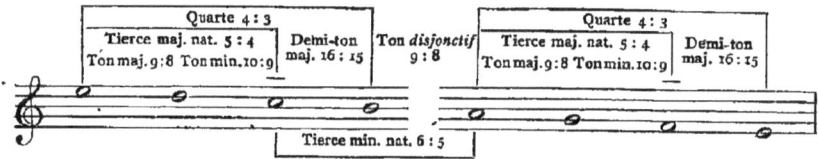

il résulte de l'accord suivant :

L'octocorde divisé selon Didyme renferme tous les intervalles consonnants de l'enharmonique d'Archytas, plus la *sixte majeure naturelle* (\overline{fa} — *ré*), exprimée par le rapport 3 : 5 (renversement de 5 : 6), ce qui introduit dans l'échelle l'accord consonnant de

[1] Théon, p. 88. — Cf. Bryenne, p. 387.

[2] Toutefois la division d'Eratosthène démontre que le genre enharmonique était parfois trouvé différemment. — Cf. Euclide, *Division du monocorde*, p. 35-36, où il s'agit évidemment de la *lichanos* et de la *paranète* enharmoniques. — On ne doit pas oublier toutefois que ces deux auteurs vivaient à une époque où la culture du genre enharmonique était déjà à son déclin.

[3] « Didyme (*Claudius Didymus*), grammairien, vécut auprès de Néron et amassa de « grandes richesses. C'était un grand musicien, très-versé dans la composition. » Suidas (II, 13). — Ptolémée lui donne l'épithète ὁ μουσικός. Il écrivit un livre intitulé : *De la différence des aristoxéniens et des pythagoriciens*. — Cf. Westphal, *Metrik*, I, p. 75.

sixte $\overline{fa} - la - r\acute{e}$ (12 : 15 : 20). Mais la tierce majeure $sol - si$ est pythagoricienne, ainsi que la tierce mineure $mi - sol$; conséquemment les accords $sol - si - r\acute{e}$ et $sol - si - mi$ sont dissonants. L'accord $sol - \overline{ut} - mi$ est également dissonant, non par sa tierce majeure $\overline{ut} - mi$, mais bien par la quarte $sol - \overline{ut}$[1].

Un siècle après Didyme, le diatonique *synton* fut modifié par Ptolémée. Sans toucher aux intervalles déterminés par Archytas, le savant théoricien alexandrin intervertit la disposition du ton majeur et du ton mineur dans la tierce naturelle. La division complète de l'octocorde fut la suivante : 160-180 apr J C

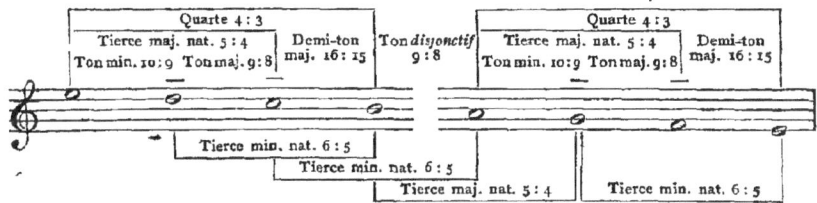

qui est obtenue par ce mode d'accord :

Ici la tierce majeure $\overline{sol} - si$ et les tierces mineures $mi - \overline{sol}$, $si - \overline{r\acute{e}}$, partant les accords parfaits $\overline{sol} - si - \overline{r\acute{e}}$, $\overline{sol} - si - mi$, $\overline{sol} - \overline{ut} - mi$, se trouvent irréprochablement en consonnance. Par compensation, l'accord $fa - la - \overline{r\acute{e}}$, consonnant chez Didyme, est dissonant dans le diatonique de Ptolémée. Cette division de l'échelle musicale a été considérée jusqu'à nos jours comme la plus régulière, la plus exacte; elle a servi de base au système harmonique de Rameau et plus récemment à celui de Hauptmann[2]. Il ne peut entrer dans notre plan de discuter ici ses mérites et

[1] C'est notre quarte dissonante 20 : 27. Elle dépasse d'un *comma* 80 : 81 la quarte consonnante; puisque 3 : 4 = 60 : 80 et 20 : 27 = 60 : 81. Selon la théorie de Mr Ch. Meerens (*Hommage à la mémoire de Mr Delezenne*, p. 54), c'est l'intervalle qui dans notre échelle moderne sépare la tonique du quatrième degré, lorsque celui-ci a le caractère de septième de dominante. En ce cas, le quatrième degré est en rapport direct 5 : 9 avec la dominante.

[2] *Die Natur der Harmonik und der Metrik.* Leipzig, 1853.

ses défauts, au point de vue de la musique moderne[1]. Bornons-nous à dire que le diatonique *synton* engendre une succession mélodique d'une pureté et d'une limpidité remarquables. Mais la complication de son accord devait rendre son emploi rare et très-difficile pour les changements de ton. Ptolémée en parle dans ces termes : « Si nous avons égard au caractère exact [des sons] et « non à la facilité de la modulation (ou *métabole*), nous nous accor-« derons selon le diatonique *synton*[2]. » Des paroles de Ptolémée nous devons conclure que le diatonique exact ne sortait guère du domaine de la théorie : de même que chez nous, il était ordinairement remplacé dans la pratique par le pythagoricien plus ou moins tempéré. C'est au reste ce que Ptolémée affirme expressément[3].

Ton maxime

Jusqu'ici il n'a été question que de deux espèces d'intervalles de ton. Mais il en existe une troisième, dont l'amplitude est plus grande que celle du ton majeur; elle se trouve entre le septième et le huitième son de l'échelle des aliquotes, et s'exprime en conséquence par le rapport 7 : 8. Comme cet intervalle dépasse le ton pythagoricien de plus d'un *comma*[4], nous l'indiquerons par une double barre sous la note inférieure (exemple *ut*—si♭, *sol*—fa), et nous l'appellerons ton *maxime*. Au XVIIIe siècle, Kirnberger avait essayé, sans succès, de le faire adopter dans la pratique musicale[5]; mais depuis Beethoven, il s'y est exceptionnellement

[1] De récentes investigations de M. Meerens expliquent les phénomènes physiologiques qui se rattachent aux diverses combinaisons des rapports numériques des intervalles musicaux, tels que la tonalité, le caractère et la fonction tonale de chaque degré de la gamme, les accents mélancoliques du mode mineur, les tendances résolutives des dissonances et le sentiment de repos de l'accord parfait. Les découvertes de M. Meerens, appuyées sur des expériences précises et réitérées, coordonnent une théorie nouvelle qui mérite d'être prise en sérieuse considération. Cf. *Phénomènes musico-physiologiques*. Bruxelles, 1866, et *Hommage à la mémoire de Mr Delezenne*. Bruxelles, Schott, 1870.

[2] PTOL., II, 1. — Cf. WESTPHAL, *Metrik*, I, p. 436.

[3] « Lorsqu'ils chantent [prétendûment] le *diatonique synton*, ils s'accordent selon un « autre genre [de diatonique], apparenté au premier et d'ailleurs très-usuel : car aux « deux espaces supérieurs ils font des intervalles de ton majeur et au troisième [l'infé-« rieur], ce qu'ils supposent un demi-ton, mais ce qui est, à parler rationnellement, « un *limma*. » PTOL., I, 16.

[4] Le ton *maxime* (7 : 8) contient 10 $^3/_4$ *commas*; il diffère d'avec le *majeur* (8 : 9) dans le rapport de 63 : 64. En effet 7 : 8 = 56 : 64 et 8 : 9 = 56 : 63.

[5] Il avait proposé de désigner dans la solmisation allemande le son 7 par la lettre *i*.

introduit par l'emploi fréquent du cor[1]. Qui ne se rappelle l'effet extraordinaire du *si*♭, septième son de l'échelle acoustique, dans le chœur d'Euryanthe et dans cette fanfare de Rossini :

Les anciens semblent avoir eu pour cette dissonance mélodique une prédilection marquée. En effet, outre les nuances dont il a été déjà fait mention, ils employaient deux variétés du genre diatonique, caractérisées par l'usage du *ton maxime*, et différenciées par la position de cet intervalle dans le tétracorde. Le ton maxime y était placé de l'une des deux manières suivantes :

1° entre les deux sons moyens :

$$la \quad sol \quad \underline{\underline{fa}} \quad mi$$
$$ {}_{8\,:\,7}$$

2° entre les deux sons les plus aigus :

$$la \quad \underline{\underline{sol}} \quad fa \quad mi$$
$$ {}_{8\,:\,7}$$

La première combinaison produit le diatonique *moyen* (διάτονον μέσον), dit aussi *toniaion* ou *entonon*[2]. Ptolémée l'appelle *moyen*, parce qu'il tient le milieu entre le diatonique *tendu*, où les cordes ont le maximum de tension, et le diatonique *amolli*, où elles sont le plus relâchées. L'intervalle aigu du tétracorde est un ton *majeur;* l'intervalle moyen, un ton *maxime;* les deux réunis constituent la tierce *maxime* (si♭ — ré, fa — la)[3], exprimée par le

Diatonique moyen.

[1] Cf. le trio des cors dans le *scherzo* de la *Symphonie héroïque.*

[2] Les mots *toniaion* (τονιαῖον) et *entonon* (ἔντονον) sont synonymes de *syntonon*; tous ont le sens de *tendu.* — Porphyre (p. 339) appelle cette nuance γένος μαλακὸν ἔντονον.

[3] Selon la division d'Archytas, la tierce *maxime* se trouve dans le tétracorde enharmonique entre la *mèse* et la *parhypate.* — D'après la théorie de M. Meerens, cet intervalle se rapproche beaucoup de notre tierce majeure dissonante 25 : 32, située entre le sixième degré de l'échelle mineure et la tonique supérieure. L'excédant de l'intervalle 7 : 9 sur la tierce naturelle (4 : 5) est de 35 : 36; puisque 4 : 5 = 28 : 35 et 7 : 9 = 28 : 36.

rapport 7 : 9 ou 9 : 7. Pour compléter la quarte, il reste au grave un intervalle qui n'a que la grandeur du *diésis* enharmonique, dont l'expression numérique, selon Archytas, est 27 : 28. Voici un octocorde entièrement accordé selon cette nuance :

Le ton maxime ne peut s'obtenir dans la pratique par une combinaison de consonnances (quintes, quartes ou même tierces); on ne peut se le procurer que par un troisième mode d'accord : la comparaison mélodique des sons, procédé essentiellement approximatif, incertain et arbitraire[1]. En accordant par quartes ascendantes et quintes descendantes, à partir de la mèse (*la*), on obtient un *fa* plus bas d'un *comma* que la tierce naturelle; ce *fa*, il suffit de le relâcher d'un *comma* en plus pour qu'il fasse un ton maxime avec le degré supérieur.

510-450 av. J. C. Dès la période de l'art classique, le diatonique *moyen* fut employé concurremment avec le diatonique pythagoricien, dont il n'est, à vrai dire, qu'une exagération; certains indices donneraient même lieu de supposer qu'il plaisait davantage à l'oreille des Grecs. Archytas n'en mentionne pas d'autre. La notation diatonique, telle qu'Alypius nous l'a transmise, est conçue en vue de cette nuance. Quatre siècles après Archytas, Ptolémée affirme que « la propriété de pouvoir se chanter sans mélange d'autres
« nuances appartient presque exclusivement au diatonique *moyen*;
« les autres variétés du même genre, au contraire, se combinent
« difficilement avec elles-mêmes, et se joignent de préférence au
« *diatonique moyen*. » Sur l'usage pratique de cette nuance, il donne le renseignement suivant : « Le diatonique *moyen* s'emploie à l'état
« isolé, dans les manières d'accorder que les lyrodes appellent
« *stéréa*, et les citharèdes, accords des *trites* et des *hypertropes*[2]. »

[1] Les sons obtenus par ce mode d'accord seront désignés par des notes noires dans les octocordes-types transcrits en notation moderne, par des caractères romains minuscules, lorsque nous nous servons des syllabes guidoniennes (*ut, ré, mi*, etc.).

[2] Liv. I, ch. 16.

Plus loin, l'auteur ajoute que les manières citharodiques dites
« des *trites* » appartiennent à l'octave hypodorienne, et que les
hypertropa sont du mode phrygien[1]. Les paradigmes de Ptolémée,
étant transcrits dans notre échelle sans dièses ni bémols, produisent les octaves suivantes :

A considérer les *parhypates* et les *trites* comme des sons
purement mélodiques, les deux modes deviennent pentaphones;
l'*hypodoristi* n'a plus ni tierce ni sixte harmoniques, la modalité
phrygienne (tonique *sol*) est privée de quarte et de septième.

Le ton maxime placé à l'aigu du tétracorde caractérise le
diatonique *malakon* ou *amolli* (διάτονον μαλακόν). Le second
intervalle en descendant est un ton mineur (9 : 10); un demi-ton plus petit que le *limma*, et exprimé par le rapport 20 : 21,
complète la quarte. Si l'on ajoute à l'aigu d'un tétracorde ainsi
divisé le ton disjonctif, dont la grandeur est invariablement celle
du ton pythagoricien (8 : 9), les trois espèces de tons se trouvent
juxtaposées de la *paramèse* à la *parhypate*.

Diatonique amolli.

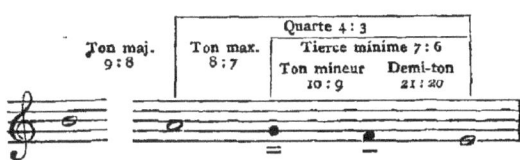

La tierce majeure fa — la s'exprime par le rapport 63 : 80; elle
est conséquemment *un peu* plus grande que le diton pythagoricien et plus petite d'un *comma* (80 : 81) que la tierce maxime
(7 : 9 = 63 : 81); *mi* — sol est une tierce *minime*, intervalle situé
entre les sons 6 et 7 de l'échelle acoustique; seuls les sons stables

[1] Liv. II, ch. 15.

sont justes. C'est assez dire qu'une telle nuance, très-étrange pour notre oreille, ne pouvait se produire que par un relâchement presque arbitraire des cordes. Et cependant elle fut toujours en honneur parmi les Hellènes : la polémique d'Aristoxène avec les adversaires de l'enharmonique en fournit la preuve évidente. « Beaucoup de musiciens, » dit-il, « font valoir cette circonstance, « que le *diésis* enharmonique ne peut s'obtenir par [une suite de] « consonnances, comme l'on obtient le demi-ton, le ton et autres « intervalles [semblables]. Mais ils ne prennent pas garde que, « suivant ce principe, ils devraient exclure aussi de l'usage les « intervalles contenant trois, cinq et sept *diésis*[1], et tous les inter- « valles impairs en général, puisqu'aucun n'est engendré par des « consonnances. De ce nombre seraient tous ceux que le *diésis* « enharmonique ne saurait mesurer exactement : d'où il résulterait « que toutes les divisions du tétracorde seraient inutiles, excepté « celles-là seules qui donnent des intervalles pairs, à savoir le « *diatonique synton* et le *chromatique toniaion*.... Mais [ces musiciens] « eux-mêmes sont les premiers à faire usage des divisions du « tétracorde, dans lesquelles la plupart des intervalles sont ou « impairs ou irrationnels. En effet ils relâchent et amollissent « toujours les *lichanos* et les *paranètes* » (conformément à la division du diatonique amolli) ; « sans compter qu'ils en font autant « de quelques-uns des sons stables, en accordant ceux-ci à des « intervalles irrationnels par rapport aux *trites* et aux *parhypates*. « En sorte que dans l'usage des systèmes harmoniques, ils pré- « fèrent ceux où la plupart des intervalles sont irrationnels, « relâchant non-seulement les sons naturellement mobiles et « variables, mais encore quelques-uns de ceux qui sont fixes et « immobiles[2].... » Ptolémée nous assure que de son temps le diatonique *amolli* ne s'employait pas isolément ; cependant il se sert de cette nuance pour définir les intervalles du système parfait[3].

Diatonique égal. Il parle aussi d'un *diatonique égal* (διάτονον ὁμαλόν), découvert par lui, et dans la division duquel entrent deux intervalles

[1] L'intervalle aristoxénien de *cinq diésis* équivaut dans la pratique au *ton maxime* (7 : 8), celui de *sept diésis* à la *tierce maxime* (7 : 9).

[2] PLUT., *de Mus.* (Westph., § XXI).

[3] Liv. II, ch. 11.

étrangers à toutes les échelles musicales connues : 1° le *ton minime*, formé par les sons 10 et 11 de l'échelle des aliquotes[1], et 2° un intervalle plus petit auquel on ne saurait appliquer ni le nom de ton, ni celui de demi-ton ; il est placé entre les sons 11 et 12 de la même échelle. Voici la division de l'octave entière :

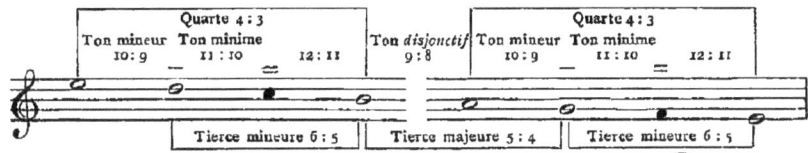

Malgré la singularité de ces intervalles, le diatonique *égal* se produit en grande partie par des consonnances ; les *parhypates* et les *trites* seules doivent s'obtenir par *surtension*.

Ptolémée le caractérise en ces termes : « Il a une allure bizarre « (ξενικώτερον) et agreste (ἀγροικώτερον), mais d'ailleurs agréable ; « de toute manière, il est trop accommodé à l'oreille pour « encourir en quoi que ce soit le dédain, tant à cause d'un je « ne sais quoi d'original dans la succession mélodique, que pour « la disposition ingénieuse du tétracorde. Disons de plus que, « même employé sans mélange d'autres nuances, il ne procure « aucune sensation déplaisante[2].... » Il est certain que le diatonique *égal* est loin de sonner aussi étrangement à notre oreille que le *malakon*. Néanmoins il doit être envisagé simplement comme une curiosité scientifique, restée de tout temps hors du domaine réel de l'art[3].

[1] La différence entre le ton *minime* et le ton pythagoricien ou majeur est exprimée par le rapport 44:45 ; en effet 10 : 11 = 40 : 44 et 8 : 9 = 40 : 45.
[2] Liv. I, ch. 16.
[3] « Si l'on divise le tétracorde entier en deux parties proportionnelles, ce genre (le « chromatique *synton*) est composé de proportions successives, aussi rapprochées que « possible de l'égalité, c'est-à-dire des rapports 6 : 7 et 7 : 8, lesquels partagent en deux « l'intervalle compris entre les deux points extrêmes. Or, une semblable disposition est « la plus agréable à l'ouïe et nous suggère un nouveau genre, fondé sur la donnée « suivante : prendre comme point de départ la *beauté mélodique* (ἐμμέλεια) résultant de

Chroai chromatiques.

Le genre chromatique a ses nuances, comme le diatonique; chez les aristoxéniens il en avait même davantage. Cette surabondance s'expliquera d'elle-même, si l'on veut bien se rappeler que le chromatique était principalement employé dans l'une des branches de la musique instrumentale pure, la citharistique; n'étant point arrêtés par des difficultés d'intonation, les virtuoses antiques ont pu y donner libre carrière à leur fantaisie. Aussi chacun des auteurs principaux a-t-il ici sa division particulière.

Le chromatique usuel de l'époque classique, ainsi que le diatonique d'alors, paraît avoir été celui des vieux pythagoriciens, identique avec le *chroma toniaion* d'Aristoxène. Outre les sons stables, les *oxypycnes* proviennent de la série des quintes. Quant aux *mésopycnes*, étant en dissonance avec leur tierce aiguë, ils ne pouvaient s'accorder que par relâchement arbitraire.

Ce qui produit l'échelle suivante :

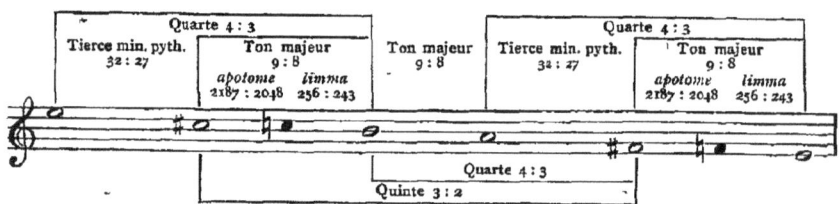

Aucun intervalle musical ne se divise mathématiquement en deux intervalles égaux. Il n'existe donc pas, à proprement parler, de moitié de ton, mais un intervalle plus petit que cette moitié, appelé *limma* ou demi-ton diatonique, et un autre plus grand que

« l'égalité, et rechercher s'il existe une forme de la quarte, composée directement de
« trois intervalles sensiblement égaux, au moyen de proportions analogues. Or, un
« pareil genre s'obtient par les rapports 9 : 10, 10 : 11 et 11 : 12. En rangeant les proportions plus fortes à la suite les unes des autres, on obtient un tétracorde analogue à
« celui du diatonique *synton*, mais plus uniformément gradué, soit qu'on le considère
« en lui-même, soit qu'on le complète jusqu'à la quinte; car en ajoutant à l'aigu de la
« quarte le ton *disjonctif*, formé par la proportion 8 : 9, on obtient un rapport d'égalité,
« non-seulement entre trois, mais entre quatre intervalles [successifs], en commençant
« par 8 : 9 et en progressant jusqu'à 11 : 12. » PTOL., I, ch. 16.

l'on nomme demi-ton chromatique ou *apotome*. En comparant la valeur numérique du *limma* (243 : 256) avec celle du ton (8 : 9), on obtient le rapport 2048 : 2187, qui exprime la valeur de l'*apotome*[1]. Le chromatique d'Archytas ne diffère du précédent que par la division du *pycnum* : l'intervalle aigu, le plus grand, est dans le rapport de 224 à 243 ; l'intervalle grave n'a que la grandeur du *diésis* enharmonique (27 : 28).

Dans le *chroma tendu* (χρῶμα σύντονον) de Ptolémée, la distance de la *mèse* à la *lichanos* n'est que d'une *tierce minime*, intervalle exprimé par le rapport 7 : 6, et plus petit que la tierce mineure pythagoricienne dans le rapport 63 : 64[2]. Le tétracorde du chromatique *synton*, comme celui du diatonique *amolli*, se partage presque également par la tierce *minime* et le ton *maxime*, mais au moyen d'une disposition inverse des intervalles. Tandis que la variété diatonique a pour intervalle supérieur le ton *maxime*, qui n'atteint pas tout à fait à la moitié de la quarte, la nuance chromatique présente à l'aigu la tierce *minime*, laquelle dépasse la moitié de la quarte. Les deux intervalles en question se trouvent donc placés sur les limites extrêmes du *pycnum*. Le chromatique *synton*, dont les sons stables seuls se trouvent par des consonnances, est l'unique variété du genre chromatique employée par les citharèdes alexandrins vers le milieu du IIe siècle de notre ère ; encore n'était-elle admise que dans le seul mode hypodorien et combinée avec le diatonique moyen. Son tétracorde se divise ainsi :

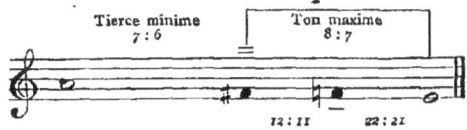

Une autre variété du genre chromatique est caractérisée par la division de la quarte en deux intervalles plus conformes à notre goût musical : la *tierce mineure naturelle* (5 : 6) entre les deux

[1] L'*apotome* est plus grand que le *limma* d'un *comma pythagoricien*, exprimé par le rapport 524288 : 531441. Ce petit intervalle (*ut — si♯*) est annulé par le tempérament.

[2] En effet 6 : 7 = 54 : 63 et 27 : 32 = 54 : 64. Selon quelques acousticiens modernes, entre autres M. Renaud (*Principe radical de la tonalité moderne*. Paris, 1870, p. 131 et suiv.), cet intervalle existerait entre le 2e et le 4e degré de notre gamme.

322　　　　　　　LIVRE II. — CHAP. IV.

degrés supérieurs du tétracorde, et le *ton mineur* (9 : 10) pour l'étendue totale du *pycnum*. La tierce mineure naturelle apparaît pour la première fois dans la division chromatique formulée par
v. 205 av J C.　le célèbre mathématicien et géographe Eratosthène. Il est douteux que cette consonnance, dont l'oreille apprécie faiblement la justesse, ait été obtenue directement par les instrumentistes alexandrins du IIIe siècle avant J. C.; mais ils ont pu se la procurer en prenant d'abord la tierce majeure à l'aigu de la *mèse*, et en descendant ensuite d'une quinte[1] :

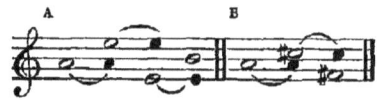

Ptolémée connaît aussi cette nuance, qu'il appelle *chromatique amolli* (χρῶμα μαλακόν); mais il ne s'accorde pas avec Eratosthène en ce qui concerne la hauteur du son *mésopycne*, naturellement assez incertaine dans la pratique, comme celle de tous les sons obtenus par relâchement arbitraire. La division de l'octocorde entier est celle-ci :

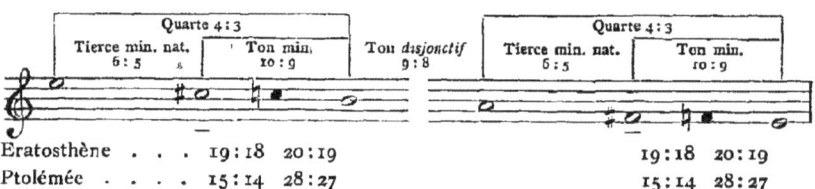

Il est assez singulier que Ptolémée n'ait pas adopté pour cette nuance la division de Didyme, incontestablement la meilleure et la plus régulière. Dans celle-ci, le *pycnum*, embrassant un *ton mineur* (9 : 10), se subdivise du grave à l'aigu par un demi-ton majeur ou diatonique, dont la valeur est 15 : 16, et un *demi-ton mineur* ou chromatique. Ce dernier intervalle est la différence de la tierce majeure (4 : 5) à la tierce mineure (5 : 6), et du ton mineur au demi-ton majeur[2] : sa valeur s'exprime par le rapport 24 : 25.

[1] Soit $\frac{4}{5} \cdot \frac{3}{2} = \frac{12}{10} = \frac{6}{5}$.

[2] En effet, d'une part, 5 : 6 = 20 : 24 et 4 : 5 = 20 : 25; d'autre part 15 : 16 = 225 : 240 et 9 : 10 = 225 : 250. Or 240 : 250 = 24 : 25; conséquemment, le plus grand intervalle de chaque couple dépasse l'autre comme 25 dépasse 24.

L'échelle entière ne renferme en conséquence que des intervalles réguliers et exacts.

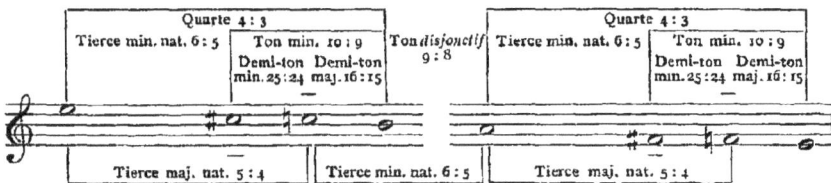

Elle se réalise par un mode d'accord très-ingénieux, dans lequel n'entrent que des quintes et des tierces :

Le chromatique de Didyme possède une grâce et une douceur extraordinaires, comme tout musicien peut s'en assurer par le témoignage de son oreille; les accords de *la* majeur (*la — ut♯ — mi*) et de *la* mineur (*la — ut♮ — mi*), de *fa♯* mineur (*fa♯ — la — ut♯*) et de *fa♮* majeur (*fa♮ — la — ut♮*) sont d'une justesse parfaite.

Dans le genre enharmonique, il n'y a pas de nuances[1]. Toutefois les écrivains ne s'entendent pas tout à fait sur la hauteur exacte du degré intermédiaire du *pycnum;* ce qui n'a rien d'étonnant lorsqu'on réfléchit qu'il n'existait d'autre moyen pour trouver ce son, que la comparaison mélodique des deux sons voisins. Il est évident que l'intonation de la *parhypate* enharmonique devait varier dans des limites assez grandes.

Enharmonique.

Archytas.	36 : 35	28 : 27
Didyme	31 : 30	32 : 31
Ptolémée.	24 : 23	46 : 45

Archytas ne connaît pour l'intervalle de l'*hypate* à la *parhypate* qu'une seule grandeur, *commune aux trois genres;* elle est

[1] « Ils (les harmonistes) discutaient entre eux sur les *nuances* [des genres diatonique « et chromatique]; mais ils disaient presque tous d'une voix qu'il n'y avait qu'une seule « espèce d'enharmonique. » PLUT., *de Mus.* (Westph., § XXI).

exprimée par le rapport 27 : 28[1]. Sa division pour le genre enharmonique, faite à une époque où il était exécuté journellement, doit se rapprocher de la vérité et nous inspirer le plus de confiance[2].

Ce qui précède aura suffi, je l'espère, à appeler l'attention des musiciens sur une des branches les plus intéressantes de l'art antique, bien que jusqu'à ce jour elle ait été considérée comme absolument inféconde. Supposant les différences de la plupart des *chroai* trop petites pour être appréciables dans l'exécution musicale, les écrivains modernes ont envisagé les divisions des canoniciens comme des spéculations scientifiques, rattachées uniquement par leur point de départ à la musique proprement dite. Une étude approfondie et détaillée de cet objet nous a conduit à un résultat opposé. L'expérimentation directe nous fait percevoir les différences caractéristiques observées par les anciens, — différences très-sensibles pour nous — et démontre la possibilité pratique de les reproduire sur les instruments[3]. Jusqu'à preuve du contraire, il est donc permis de tenir pour établis les faits suivants :

1° La musique gréco-romaine, pendant sa période la plus brillante, a toujours distingué dans le genre diatonique trois variétés : un diatonique *tendu* (pythagoricien ou *synton*), un diatonique *moyen* et un diatonique *amolli* ; dans le genre chromatique deux variétés : le chromatique *tendu* et le chromatique *amolli* ;

2° Les nuances se réalisaient dans la pratique musicale par *trois* combinaisons employées pour l'accord des instruments : *a*) l'accord par *symphonies* (quintes, quartes et octaves); *b*) l'accord par la *diaphonie* de tierce; *c*) l'accord par relâchement arbitraire.

[1] Cette particularité donne la clef d'un des problèmes d'Aristote (XIX, 4) resté jusqu'à présent sans solution satisfaisante: « Pourquoi chante-t-on difficilement celle-là « (la *parhypate*), tandis que l'*hypate* [se chante] facilement, *alors qu'il n'y a pourtant* « *qu'un diésis qui les sépare ?* » Cette question faite par un contemporain d'Archytas nous montre que les divisions assignées aux trois genres par l'illustre pythagoricien, étaient directement empruntées à la pratique.

[2] Eratosthène diffère quant à l'intervalle supérieur. Sa division est celle-ci : 19 : 15, 39 : 38, 40 : 39 (*la—fa—fa—mi*). La tierce majeure 19 : 15 — ou, selon notre manière d'écrire habituelle, 15 : 19 — se confond avec la tierce majeure pythagoricienne. En effet, 64 : 81 = 960 : 1215 et 15 : 19 = 960 : 1216; la différence des deux intervalles n'est donc que de 1215 à 1216, différence inappréciable à l'oreille.

[3] Cf. HELMHOLTZ, *Théorie physiologique de la musique*, p. 470-471.

Pour le diatonique, à s'en tenir au pythagoricien, le premier moyen pouvait suffire ; pour le chromatique l'association de deux moyens était commandée; l'enharmonique enfin exigeait la réunion des trois modes d'accord.

Avant de clore ce paragraphe, il nous reste à mentionner rapidement le peu que nous savons du *mélange* des nuances. Nous n'avons de renseignements à ce sujet que pour la seconde moitié du IIe siècle après J. C.[1] A cette époque, l'enharmonique avait disparu de la pratique; le chromatique n'était plus représenté que par le *synton;* quant au diatonique, toutes ses variétés étaient plus ou moins en usage (à l'exception du diatonique *égal*); mais une seule, au rapport de Ptolémée, s'employait à l'état isolé par les citharèdes alexandrins : c'était le diatonique *moyen*, avec lequel les autres nuances se combinaient tour à tour. On peut remarquer, en effet, que certaines divisions d'intervalles, supportables pour nous lorsqu'elles se trouvent dans un seul tétracorde, deviennent discordantes, étant appliquées à l'octocorde entier. Tous les *mélanges* de nuances (μίγματα) sont soumis à une règle déjà énoncée plus haut : « les *chroai* plus relâchées que le « diatonique *moyen* doivent occuper les tétracordes au grave des « disjonctions (*méson*, *hyperboléon* et *synemménon*), et les plus « tendues ont leur place dans les tétracordes situés à l'aigu des « disjonctions[2] (*diézeugménon* et *hypaton*). » Pour rendre l'application de cette règle aussi facile que possible, il suffira d'énumérer, dans l'ordre de leur tension décroissante, les cinq divisions en usage au temps de Ptolémée :

Mélange des chroai.

Diatonique tendu . . .	la	s̄ōl̄	f̄ā	mi
Diatonique pythagoricien.	la	sol	fa	mi
DIATONIQUE MOYEN . .	la	sol	f̲a̲	mi
Diatonique amolli . . .	la	s̲o̲l̲	f̲a̲	mi
Chromatique tendu. . .	la		fa ♯ f̲a̲	mi

Quatre combinaisons étaient donc possibles et s'employaient réellement vers le milieu du IIe siècle de notre ère :

[1] PTOL., I, 16.
[2] Les échelles mixtes qui résultent de l'application de cette règle sont notées tout au long dans une série de tableaux, placés à la suite du chap. 15 du IIe livre de Ptolémée.

1° Mélange du diatonique *tendu* avec le *moyen* (μίγμα διατόνου συντόνου). Le premier, d'après la règle de Ptolémée, doit se trouver à l'aigu des *disjonctions* : c'est-à-dire, dans les tétracordes *hypaton* et *diézeugménon*;

moyen.	tendu.			moyen.	tendu.		
la sol fa	mi ré ut si	—	la	sol fa	mi ré ut si	—	la

2° Mélange du diatonique *pythagoricien* avec le *moyen* (μίγμα διατόνου διτονικοῦ). Le pythagoricien, étant le plus tendu, se place dans les tétracordes *hypaton* et *diézeugménon*;

moyen.	pythagor.			moyen.	pythagor.		
la sol fa	mi ré ut si	—	la	sol fa	mi ré ut si	—	la

3° Mélange du diatonique *amolli* avec le *moyen* (μίγμα διατόνου μαλακοῦ). Le premier, ayant une tension moins grande que le *moyen*, doit se trouver dans le *méson* et dans l'*hyperboléon*;

amolli.	moyen.			amolli.	moyen.		
la sol fa	mi ré ut si	—	la	sol fa	mi ré ut si	—	la

4° Mélange du chromatique *tendu* avec le diatonique *moyen* (μίγμα χρωματικοῦ συντόνου); la même observation s'applique à cette combinaison.

chrom. tendu.	diat. moyen.			chrom. tendu.	diat. moyen.		
la fa♯ fa♮	mi ré ut si	—	la	fa♯ fa♮	mi ré ut si	—	la

Ptolémée complète ses renseignements en citant les termes techniques par lesquels les citharèdes et les lyrodes alexandrins désignaient les divers mélanges, ainsi que les modes dans lesquels ils les employaient. Nous n'avons ici qu'à transcrire textuellement ses paroles[1] : « Le chromatique *tendu* se combine « avec le diatonique *moyen* (4° mélange) dans les manières d'ac- « corder dites sur la lyre, *malaka*, sur la cithare, *tropika*[2]. Les « *tropika* sont propres au mode *hypodorien*. »

[1] A rapprocher Liv. I, chap. 16 et Liv. II, chap. 16. — Cf. WESTPHAL, *Metrik*, I, p. 436-447.

[2] Martianus Capella connaît encore ces épithètes. « *Sunt etiam aliae distantiae quae et* « *tropica mela dicuntur, aliae* homologica (pour metabolica?), » p. 189.

« La combinaison du diatonique *amolli* avec le *moyen* (3ᵉ mé-
« lange) convient, pour la lyre, aux manières d'accorder dites
« *metabolika*, pour la cithare, à celles que l'on appelle *parhypata*.
« Les *parhypata* sont du mode dorien :

« Le diatonique *tendu* s'associe au *moyen* dans les manières
« métaboliques appelées par les citharèdes *lydia* et *iastia* (1ᵉʳ mé-
« lange). » Le passage correspondant n'est pas complet dans le
texte publié par Wallis; il doit être lu sans doute de la manière
suivante : « les *lydia* [et les *iastia*], contenant les nombres propres
« au mélange du diatonique *synton* [avec le *méson*], appartiennent
« au mode *dorien*[1].

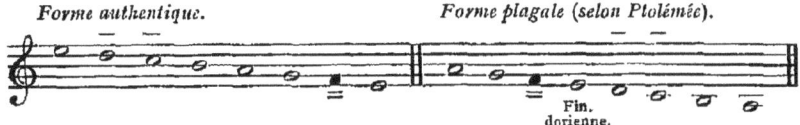

« Enfin le diatonique *pythagoricien* et le *moyen* (2ᵉ mélange) sont
« réunis dans les manières d'accorder appelées par les citharèdes
« *iasti-aiolia*, lesquelles s'exécutent dans l'octave *hypophrygienne*[2]. »

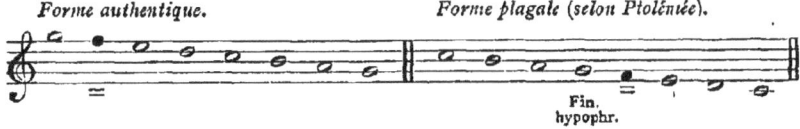

[1] Bien que les épithètes *lydia* et *iastia* sonnent assez étrangement, accolées au mode dorien, l'hypothèse de Westphal (*Metr.*, I, 440) ne nous paraît guère vraisemblable. Des échelles modales dont la finale mélodique n'aurait ni quarte ni quinte justes, cela renverserait toutes les règles de la mélopée grecque.

[2] Ptolémée ne parle pas de ce mélange au 16ᵉ chap. du Iᵉʳ livre, mais seulement dans le 16ᵉ chap. du IIᵉ livre.

§ V.

Nuances aristoxéniennes.

Ce chapitre resterait incomplet si je ne donnais ici, au moins sous une forme très-abrégée, un aperçu de la doctrine d'Aristoxène au sujet des nuances. Rien ne prouve d'une manière plus éclatante l'importance de cette partie de l'art antique que le soin minutieux avec lequel ses principales particularités ont été étudiées par les deux écoles rivales; mais rien aussi ne montre d'une manière plus frappante combien les doctrines empiriques des *harmoniciens*, fondées sur une division fictive de l'octave et du ton en intervalles de même grandeur, se trouvaient insuffisantes pour l'analyse de telles délicatesses. Tout se borne ici à des classifications arides et factices, très-claires en apparence, mais au fond insaisissables à notre sens musical.

Positions des sons mobiles.

Dans la conception aristoxénienne, qui assimile les sons musicaux à des points d'arrêt disséminés dans un espace donné, les *nuances* résultent du déplacement des stations de la voix à l'intérieur de la quarte. Chacun des deux sons variables compris dans le tétracorde — *lichanos* et *parhypate* — possède un espace propre et strictement délimité, dans lequel il se meut librement. Un ton au-dessous de la *mèse* commence la région *lichanoïde*; elle embrasse un intervalle de ton et s'éloigne en conséquence de la *mèse* jusqu'à une distance de tierce. Au point précis où elle finit, commence la région *parhypatoïde*, dont l'étendue totale n'est que d'un quart de ton[1]. Mais dans la région assignée à chacun d'eux, les sons mobiles pouvaient prendre un nombre

1. Aristox., *Archai*, p. 22-23 (Meib.). — « La *lichanos* la plus tendue est distante de
« la *mèse* d'un intervalle de ton : elle forme le genre diatonique; la plus grave, au
« contraire, d'un diton : elle produit le genre enharmonique. En conséquence, la région
« de la *lichanos* mesure un ton entier. L'intervalle compris entre la *parhypate* et l'*hypate*
« ne peut être moindre d'un *diésis* enharmonique : en effet, de tous les intervalles mélo-
« diques le *diésis* enharmonique est le plus petit; mais cet intervalle peut s'accroître
« jusqu'au double. Lorsqu'on conduit les deux cordes à une même hauteur, la *lichanos*
« étant relâchée et la *parhypate* étant surtendue, on se trouve sur la limite de la région
« propre à chacune d'elles.... » *Stoicheia*, p. 46-47 (Meib.).

indéterminé de positions[1] et donner ainsi lieu à une variété illimitée de *nuances*. Néanmoins, en vertu de certaines règles conventionnelles, le nombre des divisions classées et reconnues par la théorie usuelle est fort restreint; aucune dissidence n'existe à cet égard parmi les auteurs aristoxéniens, quelle que soit leur date. Tous reconnaissent pour le diatonique deux variétés : 1° le diatonique *tendu*, et 2° le diatonique *amolli*; trois pour le genre chromatique : 1° le chromatique *toniaion* ou *tendu* (τονιαῖον); 2° le chromatique *hémiole* ou *sesquialtère* (ἡμιόλιον); 3° le chromatique *malakon* ou *amolli*[2]. L'enharmonique n'a qu'une seule forme, de même que chez les canoniciens.

Pour se rendre un compte exact des divisions aristoxéniennes, il est nécessaire de connaître les classifications d'intervalles auxquelles ces divisions ont donné lieu. Premièrement les intervalles sont *rares, grands* (ἀραιά, μέγιστα) ou *denses* et *petits* (πυκνά, ἐλάχιστα); les premiers, exclusivement propres au genre diatonique et au chromatique *tendu*, sont divisibles en tons et demi-tons; les seconds ne peuvent se mesurer que par le *diésis* enharmonique ou quart de ton (δίεσις τεταρτημόριος), unité normale des intervalles musicaux dans l'école d'Aristoxène[3]. Par rapport au nombre de *diésis* qu'ils renferment, les intervalles sont dits *pairs* (ἄρτια) ou *impairs* (περιττά)[4]. Le demi-ton renferme *deux* diésis, le ton en contient *quatre*, la tierce mineure *six*, la tierce majeure *huit;* tous ces intervalles, décomposables en demi-tons,

Intervalles rares et denses.

Intervalles pairs et impairs.

[1] « La région de la *lichanos* se partage en sections dont le nombre est illimité. » *Stoicheia*, p. 48. — Cf. *Archai*, p. 26.

[2] « Il y a deux divisions du diatonique : celle du genre diatonique *amolli* (μαλακόν), « et celle du diatonique *tendu* (σύντονον). Dans la division du diatonique *amolli*, l'inter- « valle de l'*hypate* à la *parhypate* est d'un demi-ton, celui de la *parhypate* à la *lichanos* « contient trois *diésis* enharmoniques et celui de la *lichanos* à la *mèse* cinq *diésis*. La « division du diatonique *synton* est celle où l'intervalle de l'*hypate* à la *parhypate* est d'un « demi-ton et chacun des deux autres d'un ton.... Il y a trois divisions du chromatique : « celle du chromatique *amolli*, celle du chromatique *hémiole* et celle du chromatique « *tendu*. » *Stoicheia*, p. 50-51 (Meib.). — Ps.-Eucl., p. 10-11. — Anon. (Bell., § 53-55). — Arist. Quint., p. 20. — Mart. Cap., p. 187.

[3] Arist. Quint., p. 14. — « *Spissa quae per diesis colliguntur, rariora quae tonis [et hemi-* « *toniis] colliguntur.* » Mart. Cap., p. 185.

[4] Arist. Quint., p. 14. Cette distinction remonte à Aristoxène, ainsi que le prouve le passage de Plutarque cité plus haut, p. 318.

appartiennent à la catégorie des *pairs*. Deux divisions du tétracorde ne renferment que des intervalles pairs : le diatonique *tendu* et le chromatique de même nom.

Diatonique *tendu*. . . la sol fa mi
 (un ton ou) (un ton ou) (un demi-ton ou)
 4 diés. 4 diés. 2 diés.

Chromatique *tendu* . . la fa♯ fa♮ mi
 (un ton et demi ou) (un demi-ton ou) (un demi-ton ou)
 6 diés. 2 diés. 2 diés.

Les principaux intervalles impairs renferment *un*, *trois* ou *cinq diésis* enharmoniques ; ils se rencontrent dans l'enharmonique, ainsi que dans le diatonique *amolli* ou *malakon*.

Enharmonique . . la fa f̳a̳ mi
 (une tierce majeure ou)
 8 diés. 1 diés. 1 diés.

Diatonique *amolli* . la s̳o̳l̳ fa mi
 (un demi-ton ou)
 5 diés. 3 diés. 2 diés.

Quelques intervalles de cette classe sont désignés par des épithètes spéciales : l'intervalle de *trois diésis*, pris du grave à l'aigu (par exemple *fa* — s̳o̳l̳), s'appelle *spondiasme* (σπονδειασμός); pris dans le sens descendant (s̳o̳l̳ — *fa*), il a le nom d'*eclysis* (ἔκλυσις). Quant à l'intervalle de *cinq diésis* (*la* — s̳o̳l̳), on le nomme *ecbole* (ἐκβολή)[1]. Pour la théorie aristoxénienne, il y a donc trois espèces de tons : 1° le ton ordinaire de *quatre diésis*, équivalant au pythagoricien (8 : 9) ; 2° un ton plus petit renfermant *trois diésis* et que l'on peut assimiler au ton minime (10 : 11); enfin 3° le ton le plus grand, composé de *cinq diésis*. Ce dernier correspond au ton maxime (7 : 8). Les trois sont réunis dans le diatonique *amolli*.

Intervalles rationnels et irrationnels.

Certains intervalles propres aux deux dernières nuances du genre chromatique ne rentrent ni dans l'une ni dans l'autre de ces catégories. De là une nouvelle classification d'intervalles en

[1] « Il nous reste à parler de l'*eclysis*, du *spondiasme* et de l'*ecbole*; l'usage de ces « intervalles fut admis par les anciens afin de diversifier les échelles. L'*eclysis* était un « intervalle descendant de trois *diésis* incomposés; le *spondiasme* un intervalle identique « ascendant; l'*ecbole* un intervalle ascendant de cinq *diésis*. A cause de la rareté de leur « emploi, on les appelait *affections* ou *accidents* des intervalles. » Arist. Quint., p. 28. — Cf. Bacch., pp. 9 et 11, où l'*eclysis* et l'*ecbole* sont attribuées par erreur au genre enharmonique. Sur le *spondiasme*, voir Plutarque, *de Mus.* (Westph., § XXI).

rationnels (ῥητά) et *irrationnels* (ἄλογα). Les premiers se réduisent à des nombres entiers de *diésis* enharmoniques ; — ce sont tous ceux dont il a été parlé jusqu'ici — les *irrationnels*, qui apparaissent à l'état incomposé dans le *pycnum* des deux nuances chromatiques en question, ne peuvent s'exprimer que par des fractions du *diésis* enharmonique[1]. Ces fractions, considérées à leur tour comme des unités, sont aussi désignées par le terme générique *diésis* ou *division*. Ce sont : *a*) le *diésis chromatique amolli*, équivalent à un *tiers de ton* (δίεσις τριτημόριος); *b*) le *diésis hémiole* (δίεσις ἡμιόλιος), lequel vaut un *quart de ton plus la moitié d'un quart de ton*[2]. Pour comparer entre elles au moyen de nombres entiers toutes ces grandeurs dissemblables, on suppose l'intervalle de ton partagé en 24 fractions égales[3]; ce qui donne au *diésis* enharmonique $6/24$, au *diésis* chromatique $8/24$, au *diésis* hémiole enfin $9/24$. Le tétracorde entier contient $60/24$.

En procédant de l'aigu au grave, le tétracorde du chromatique *amolli* se divise par les intervalles suivants :

$$la \quad \underset{\substack{7\ 1/3\ \text{diés. enh.}\\(=44/24)}}{} \quad \overset{(\text{δίεσ. τριτημ.})}{\underset{\substack{1\ 1/3\ \text{diés. enh.}\\(=8/24)}}{\text{fa}\ \sharp}} \quad \overset{(\text{δίεσ. τριτημ.})}{\underset{\substack{1\ 1/3\ \text{diés. enh.}\\(=8/24)}}{\text{fa}\ \natural}} \quad mi$$

Dans le tétracorde du chromatique *hémiole*, les intervalles sont répartis dans l'ordre suivant :

$$la \quad \underset{\substack{7\ \text{diés. enh.}\\(=42/24)}}{} \quad \overset{(\text{δίεσ. ἡμ.})}{\underset{\substack{1\ 1/2\ \text{diés. enh.}\\(=9/24)}}{\text{fa}\ \sharp}} \quad \overset{(\text{δίεσ. ἡμ.})}{\underset{\substack{1\ 1/2\ \text{diés. enh.}\\(=9/24)}}{\text{fa}\ \natural}} \quad mi$$

On aura facilement reconnu dans le diatonique *tendu* d'Aristoxène, le pythagoricien; dans le *malakon*, celui qui porte le même nom chez les canoniciens. Quant au diatonique *moyen*, il ne

[1] Aucune définition bien nette de cette classe d'intervalles ne se trouve dans les écrits d'Aristoxène ou de ses disciples. ARISTOX., *Archai*, p. 16. — PS.-EUCLIDE, p. 9. — ARIST. QUINT., p. 13-14. — MART. CAP., p. 185. — Nous nous rallions à l'interprétation adoptée par Westphal (*Metrik*, I, p. 515-516). Voir plus haut, p. 105, note 2.

[2] « *Diesis distantiae tres sunt. Prima brevior tetartemoria nominatur....* enarmonios « *quoque dicitur.... Secunda ab illa major est :* tritemoria *nominatur. Tertia habet toni* « *quartam partem ac dimidium quartae et vocatur* hemiolia. » MART. CAP., p. 179. — ARISTOX., pp. 21, 25, 46. — Cf. VINC., *Not.*, 102 et suiv.

[3] ARIST. QUINT., p. 20.

figure pas parmi les variétés admises dans la théorie; mais les écrits du *mousicos* fournissent des preuves nombreuses de la fréquence de son emploi[1]. Le chromatique *synton* est celui des pythagoriciens, d'Archytas et d'Eratosthène. Il est difficile d'identifier les deux autres variétés avec aucune de celles dont les divisions numériques nous sont parvenues. L'*hémiole* pourrait à la rigueur se comparer au *malakon* de Ptolémée, mais le chromatique *amolli* des aristoxéniens, déjà très-rapproché de l'enharmonique, n'a pas d'équivalent parmi les *chroai* des néo-pythagoriciens. Déjà nous avons indiqué plus haut la cause probable des divergences nombreuses que présentent au sujet des nuances chromatiques les écrivains appartenant à une même école.

Le tableau suivant montrera sous une forme aussi claire que possible la division des six nuances théoriques, et de plus celle du diatonique *moyen*[2].

[1] Cette nuance semble avoir été considérée par Aristoxène comme un mélange de genres. « Il se forme un tétracorde mélodique avec une *parhypate* chromatique, plus grave « que celle d'un demi-ton, et la *lichanos* diatonique la plus aiguë. » *Archai*, p. 27 (Meib.). — « L'intervalle de l'*hypate* à la *parhypate*, comparé à celui de la *parhypate* à la *lichanos*, se « chante égal ou plus petit, mais non pas plus grand. L'intervalle de la *parhypate* à la « *lichanos*, comparé à celui de la *lichanos* à la *mèse*, s'emploie tantôt égal, tantôt inégal; « égal dans le diatonique *synton*, et plus petit dans toutes les autres divisions, mais plus « grand lorsqu'il est formé par la *lichanos* diatonique la plus aiguë et une *parhypate* « plus grave que celle qui se trouve à un demi-ton [de l'hypate]. » *Stoicheia*, p. 52 (Meib.). — « Le diatonique renferme *deux*, *trois* ou *quatre* incomposés [de grandeur différente]. « Le plus grand nombre d'incomposés contenus dans chaque genre est celui des incom- « posés de la quinte : or ils ne peuvent dépasser *quatre*. *a*) Si sur ces quatre il y en a trois « égaux et un inégal, — dans le diatonique *synton* — ce sera de *deux grandeurs* seulement « (ton et demi-ton) que se composera le genre diatonique. *b*) S'il y a deux égaux et deux « inégaux, par suite d'un mouvement de la *parhypate* vers le grave, *trois incomposés* « constitueront le genre diatonique : un intervalle plus petit que le demi-ton, le ton, « et un intervalle plus grand que le ton. » C'est le diatonique *moyen*. *c*) « Si toutes les « grandeurs de la quinte sont inégales (dans le diatonique *malakon*), ce sera de *quatre* « *incomposés* que sera formé le genre dont il s'agit (à savoir le demi-ton, le *spondiasme*, « l'*ecbole* et le ton disjonctif). Les genres chromatique et enharmonique renferment « *trois* ou *quatre* (?) incomposés. » *Stoicheia*, p. 72-73.

[2] « Il y a six *lichanos* : une enharmonique, trois chromatiques et deux diatoniques. « Il y a quatre *parhypates*, non pas autant qu'il y a de divisions de tétracordes, mais « deux de moins. En effet, nous employons la *parhypate* d'un demi-ton dans les divisions « diatoniques et dans le chromatique *toniaion*. Des quatre *parhypates*, l'enharmonique « appartient exclusivement au genre du même nom : les trois autres se partagent les « deux genres. » *Stoicheia*, p. 51-52. — *Archai*, p. 24-27.

	DIATONIQUE TENDU.	Diat. moyen.	DIATONIQUE AMOLLI.	CHROMATIQUE TENDU.	CHROMATIQUE HÉMIOLE.	CHROMATIQUE AMOLLI.	ENHARMONIQUE.
60	LA	LA	LA	LA	LA	LA	LA
59							
58							
57							
56							
55							
54							
53							
52							
51							
50							
49							
48							
47							
46							
45							
44							
43							
42							
41							
40							
39							
38							
37							
36	sol	sol	sol				
35							
34							
33							
32							
31							
30				sol			
29							
28							
27							
26							
25							
24				fa#			
23							
22							
21							
20							
19							
18					fa#		
17							
16						fa#	
15							
14							
13							
12	fa		fa	fa			fa
11							
10					fa		
9							
8		fa				fa	
7							
6							fa
5							
4							
3							
2							
1							
0	MI	MI	MI	MI	MI	MI	MI

Domaine du *pycnum*.

Région *lichanoïde*.

Rég. *parhyp.*

Sur l'usage et le mélange des diverses nuances, les écrits de source aristoxénienne restent absolument muets. Mais les règles essentielles suivies dans la pratique étaient certainement communes aux deux écoles ; déjà nous en avons rencontré une preuve frappante[1]. Malgré l'esprit conservateur des artistes grecs, on doit néanmoins admettre que cet usage a dû varier selon les époques et selon les écoles.

Ce que l'on sait de l'histoire des *chroai* a été soigneusement recueilli au cours du paragraphe précédent. Il nous reste seulement à ajouter que la plus ancienne trace de leur existence nous est signalée par une phrase mutilée du *Dialogue* de Plutarque :
v. 640 av. J. C. « On attribue à Polymnaste la découverte du ton nommé actuel-« lement hypolydien, ainsi que de l'*eclysis* et de l'*ecbole*[2].... » La distinction des nuances paraît s'être perdue dès le commencement du IIIᵉ siècle. Aristide, le compilateur anonyme et même Martianus Capella énumèrent consciencieusement les six divisions traditionnelles, fixées déjà dans les *Archai;* mais il est clair que c'est uniquement par désir de donner la doctrine aristoxénienne dans son entier. Bacchius, dont le traité accuse une tendance très-pratique, n'en fait aucune mention, non plus que Gaudence, ce qui porterait à supposer chez les écrivains récents moins de servilité dans la reproduction des sources qu'on n'est disposé à l'admettre en général. Dès le IIIᵉ siècle, toutes les découvertes acoustiques qui ne remontent pas au grand Pythagore lui-même,
328-525 apr. J. C. sont ensevelies dans le plus profond oubli. Censorin, Macrobe, Cassiodore et Boëce ne connaissent plus que le diatonique pythagoricien; il en est de même des auteurs latins du moyen âge. En fait d'acoustique, leur savoir se borne à la connaissance des rapports numériques de l'octave, de la quinte, de la quarte et du ton; nous en avons la preuve irrécusable dans les proportions données par tous les écrivains ecclésiastiques pour la longueur des tuyaux d'orgue et pour la division du monocorde[3]. Jusqu'au XVIᵉ siècle, aucun instrument à clavier n'a pu faire entendre un accord parfait absolument consonnant ; quelque étrange qu'une

[1] Voir plus haut, p. 291-292.
[2] PLUT., *de Mus.* (Westph., § XVII).
[3] GERB., *Script.*, I, pp. 101, 147 et suiv., 253, 303, 314, 321, 326 et *passim*.

telle assertion puisse paraître, elle n'en est pas moins incontestable[1]. La doctrine des *chroai* ne fut donc pas ressuscitée en Occident.

Il en fut autrement des genres. Lors de la renaissance éphémère qui signala l'avénement de la dynastie carlovingienne, les musiciens occidentaux se remirent avec zèle à l'étude de cette partie de l'art antique, et lui donnèrent une vogue artificielle. Remi d'Auxerre enseignait vers 900 les doctrines musicales des Grecs dans les écoles publiques de Reims et de Paris[2]. Un autre Français, Bernelin, Adelbold, évêque d'Utrecht, et plusieurs anonymes écrivirent vers la même époque sur la division du chromatique et de l'enharmonique[3]; une notation spéciale pour chacun des trois genres fut même mise alors en usage[4]. Le théoricien le plus dégagé des traditions antiques, Gui d'Arezzo lui-même, dans son *Micrologue*, admet encore l'usage du *diésis* enharmonique[5],

[1] On voit par là combien est peu solide l'un des principaux arguments par lesquels on a voulu démontrer l'impossibilité d'une harmonie quelconque dans l'antiquité. La tierce pythagoricienne des orgues n'a pas empêché le développement de la musique polyphone, depuis le XIe siècle jusqu'au XVIIe; elle n'a pas empêché les musiciens de *chanter* la tierce naturelle; seulement on peut se demander si ce n'est pas là une des causes qui retardèrent le progrès de la musique instrumentale et firent rejeter l'accompagnement de l'orgue pour la musique des maîtres du XVIe siècle, particulièrement à la chapelle pontificale.

[2] Le passage suivant de son commentaire sur Martianus Capella tendrait à prouver qu'au IXe siècle, on connaissait en France autre chose que le pur diatonique. « Le « genre diatonique procède par deux tons et un demi-ton; ce genre est très-facile et « très-commun, bien qu'il plaise à plusieurs peuples, tels que les Goths, qui chantent « d'une manière très-commune, les Tudesques, à la voix élevée et retentissante, les « Wendes (?) et les Juifs, dont le chant n'est qu'un murmure... *Genus est clarissimum et* « *minutissimum, licet diversis gentibus conveniat, sicut Gothis, qui minutissime canunt,* « *Theodisci altisone* (?), *Winedi et Hebraei cum murmure.* » GERBERT, *Script.*, I, p. 75, col. 2. — Plus loin, arrivant à ce passage de son auteur, « *sed nunc maxime diatono* « *utimur,* » Remi ajoute cette glose curieuse : « ceci est dit ainsi, parce que Martianus « était africain; car en Afrique le genre diatonique fleurit principalement. »

[3] *Ib.*, I, p. 122 (pseudo-Hucbald), p. 304-312 (Adelbold); p. 321-328 (Bernelin); p. 331 et suiv. (Anonyme); p. 338 et suiv. (id.).

[4] *Ib.*, I, p. 326-328.

[5] « Quelques-uns font sur le troisième degré [de l'échelle fondamentale *la si ut ré mi* « *fa sol la*, etc.] certaines *subductions*, appelées *diésis*, dont l'usage toutefois ne doit « être admis que dans quelques cas déterminés.... [Lesdites *subductions*] ne peuvent « se faire sur aucun autre degré que sur ledit troisième et sur le sixième.... Le *diésis* est « la moitié du demi-ton suivant (inutile de faire remarquer que Gui est sur ce point dans

bien que dans un autre écrit, portant son nom, l'auteur se vante d'avoir fait disparaître les derniers vestiges de la mollesse chromatique[1]. La tradition des genres et des *chroai* se maintint plus longtemps chez les chrétiens orientaux, où on la retrouve encore cent ans avant la prise de Constantinople par les Turcs. Certes on ne peut supposer que Pachymère et Bryenne aient eu en vue l'art de leurs contemporains. Cependant il semble difficile d'admettre qu'ils aient consacré leurs ouvrages presque en totalité à une partie de l'art dont il ne restait plus aucune trace[2]. De toute manière, les rapports de filiation entre le chromatique des chants liturgiques de l'Église byzantine et celui des anciens Hellènes doivent être tenus pour très-douteux.

« l'erreur), comme le demi-ton est la moitié du ton suivant. Ce *diésis* se mesure ainsi :
« en partant de SOL$_1$ on fera *neuf* sections égales sur le monocorde ; après avoir trouvé
« de la sorte le son LA$_2$ [en faisant résonner les 4/9 de la corde], on divisera tout l'espace
« restant [de LA$_2$ jusqu'au bout du monocorde] en *sept* sections, et au bout de la pre-
« mière on trouvera le premier *diésis* entre SI♮$_2$ et UT$_3$; la seconde et la troisième
« section, qui suivent, resteront vides ; la quatrième marquera la place du troisième
« *diésis* entre SI♮$_3$ et UT$_4$. Pareillement on fera le même nombre de sections en partant
« de RÉ$_3$ et l'on trouvera dans l'ordre susdit la place du deuxième *diésis* entre MI$_3$ et FA$_3$. »
Il est de toute évidence que les sons ainsi obtenus (ut et fa) feront respectivement
avec *la* et *ré* une tierce minime 6 : 7. Maintenant, si de cet intervalle on retranche la
valeur du ton 8 : 9 entre *la* et *si* (Gui d'Arezzo ne connaît que des tons pythagoriciens),
on obtiendra pour le *diésis si — ut* l'expression numérique 27 : 28. C'est le *diésis*
d'Archytas. (Voir plus haut, pp. 316 et 323.) Ap. GERB., *Script.*, II, p. 10-11.

[1] « *Vocum modus, veterum editus voto, disgregatus a vero et recto cantionis genere, et in*
« *chromaticam mollitiem deductus ob rationis penuriam, nunc ad priorem statum labore haud*
« *facili reductus est.* » Ap. COUSSEMAKER, *Scriptores*, II, p. 78.

[2] En certains points ils ont encore amplifié les doctrines des anciens. Pachymère
(p. 426 et suiv.) et Bryenne (p. 397 et suiv.) décrivent en détail l'*éthos* de chacune
des nuances.

CHAPITRE V.

MÉLOPÉE OU COMPOSITION MÉLODIQUE.

§ I.

Par un hasard des plus défavorables, la littérature musicale des anciens ne nous a transmis sur la composition mélodique que des notices isolées, la plupart sans liaison entre elles[1]. Le premier livre d'Aristide Quintilien, à la fin du paragraphe consacré à l'harmonique, énumère très-sommairement les subdivisions de la mélopée, de même qu'à la fin de la rhythmique il définit les parties correspondantes de la rhythmopée. D'après les classifications usuelles, l'harmonique est une discipline purement théorique[2]; la *mélopée* ($\mu\epsilon\lambda o\pi o\iota\alpha$) est l'application des divers éléments de l'harmonique à une œuvre musicale déterminée. Elle enseigne les règles de la composition qui se rapportent à la combinaison des sons, abstraction faite du rhythme; en un mot, la *mélopée* est la composition du *mélos*, du chant; la *rhythmopée*, la composition du *rhythme*[3].

[1] Aristide Quintilien (pp. 19, 28-30) et Bryenne (p. 501-503) sont les deux sources principales pour cette partie de l'enseignement musical; le pseudo-Euclide, l'Anonyme III et Bacchius viennent en second lieu. Cf. MARQUARD, *die harmon. Fragm. des Aristox.*, p. 322 et suiv.

[2] Dans le système théorique de Lasos, et jusque dans les *Archai*, la mélopée n'est pas comptée parmi les parties de l'enharmonique. Voir plus haut, p. 71-72.

[3] ARIST. QUINT., p. 28. — « La mélopée diffère de la mélodie en ce que celle-ci est une « manifestation du *mélos*, la première est la manière d'être d'une composition musicale. » *Ib.*, p. 29. — Cf. BRYENNE, p. 503. — « La mélopée est l'art d'employer les éléments « dont il a été traité [dans la théorie harmonique]. » ANON. III (Bell., § 66). — Ps.-EUCL., p. 22. — Voir plus haut, p. 64, note 3, et p. 65, note 4.

Mélos. Les différentes significations que les anciens attachaient au terme *mélos* nous donneront une idée de la manière dont ils concevaient l'élaboration progressive d'une œuvre musicale : 1° dans le sens le plus restreint, *mélos* signifie « toute succession de sons « différents de hauteur, » que l'effet en soit ou non agréable à l'oreille[1]; c'est le *chant musical* (μουσικὸν μέλος), distingué de l'accentuation du langage, à laquelle on donnait parfois le nom de *chant parlé* (λογῶδες μέλος); 2° il désigne le contour mélodique d'une composition bien conçue, isolé du rhythme et de la parole[2], en d'autres termes, ce que les harmoniciens appellent la *matière harmonique* ou *mélodique* (ἡρμοσμένον, μελῳδούμενον); 3° si à une telle succession de sons se joint le rhythme, on aura la *mélodie* dans le sens moderne, c'est-à-dire l'idée musicale, indépendante de la parole. Ici seulement le *mélos* devient l'objet de l'imagination créatrice : « autre chose, » dit Aristoxène, « est le son simple-« ment pris dans l'échelle théorique, autre chose est le chant com-« posé dans la [même] échelle[3] » : à ce degré de développement correspond la mélodie instrumentale (ᾆσμα)[4]. Enfin le *mélos* sera complet, s'il réunit en lui l'*harmonie*, le *rhythme* et la *lexis;* de cet ensemble résultera la composition vocale (ᾠδή)[5]. La progression que nous venons d'esquisser offre une image de la création artistique, depuis les tâtonnements de l'instinct musical le plus rudimentaire jusqu'à la production réfléchie d'une œuvre achevée[6].

[1] « Le *mélos* est un mouvement descendant ou ascendant, effectué par des sons « musicaux. » Bacch., p. 6.

[2] *Archai*, pp. 4, 18-19 et *passim.* — Cf. Marquard, *Aristox.*, p. 203-205.

[3] Plut., *de Mus.* (Westph., § XIX).

[4] « Le *mélos* est une combinaison de sons, d'intervalles et de temps rhythmiques. » Bacch., p. 19. — Cf. Anon. (Bell., § 29).

[5] « Il faut considérer, et la mélodie, et le rhythme, et la parole, pour que le *mélos* « *parfait* soit produit. Dans la mélodie, on considère simplement le son par lui-même; « dans le rhythme, son mouvement (κίνησις); dans la parole, le mètre. » Aristide, p. 6. — Cf. Anon. I (Bell., § 12). — Anon. II (Bell., § 29). — Bryenne, p. 502. — Voir plus haut, p. 64, notes 1 et 3.

[6] Le poëte lyrique ou dramatique est appelé souvent *mélopoios*; c'est l'épithète que l'on donne à Stésichore, à Mélanippide le vieux et aux tragiques les plus anciens. Aristote demande : « pourquoi, à l'époque de Phrynique, était-on plutôt *mélopoios* [que « *poëte*, dans l'acception plus récente]? Parce qu'alors il y avait dans les tragédies une « plus grande abondance de morceaux de chant (μέλη) que de *mètra* » (dialogues en trimètres iambiques ou en tétramètres trochaïques). Aristote, *Probl.*, XIX, 31.

Les parties de la mélopée, au nombre de trois, s'appellent *choix*, *mélange* et *emploi*. Elles sont définies par Aristide dans les termes suivants : « le choix (λῆψις) est l'acte par lequel le compositeur « détermine la région de la voix à employer dans son œuvre. Le « mélange (μίξις) est l'acte par lequel il relie harmoniquement « entre eux les sons, les régions de la voix, les genres, [les modes] « et les échelles de transposition. Enfin l'emploi (χρῆσις) est la « réalisation de la mélodie[1] ; » en d'autres termes, l'application pratique des diverses formes de la succession des sons.

Le premier objet dont le compositeur antique avait donc à s'occuper était le choix de la région vocale ou du genre de voix qu'il allait employer. Au premier abord, cet acte nous paraît accessoire et subordonné ; mais son importance apparaît clairement lorsqu'on se rappelle qu'il se rattachait à un système d'esthétique, à un principe d'expression, reconnu par toute l'antiquité. C'est à juste titre que le choix (ou *lepsis*) vient en première ligne. En se décidant pour une des régions de la voix, le musicien grec déterminait par là même le style qu'il se proposait d'employer dans son œuvre. On sait, en effet, que les trois régions vocales correspondaient à autant de manières (τρόποι) nettement tranchées. Écoutons parler Aristide Quintilien : « Les « styles génériques de la composition mélodique sont au nombre « de trois : le style *dithyrambique*, le *nomique* et le *tragique*. Parmi « eux, le nomique est *nétoïde* ; le dithyrambique, *mésoïde* ; le « tragique, *hypatoïde*[2]. »

Non-seulement l'allure musicale et le genre de voix étaient impliqués dans ce choix, mais aussi l'effet moral que l'artiste devait viser à produire. « Les tropes sont ainsi nommés, parce « qu'ils manifestent en quelque sorte, selon les mélodies, le « caractère (ἦθος) de la pensée. » Chacun d'eux correspond à un *éthos* différent, le style nomique à l'*éthos systaltique*, « par lequel « nous remuons les sentiments tristes ; » le style tragique à l'*éthos diastaltique*, « par lequel nous excitons les passions généreuses ; » le style dithyrambique enfin à l'*éthos hésychastique*, « par lequel

[1] Arist. Quint., p. 28-29. — Ps.-Eucl., p. 22.
[2] Arist. Quint., p. 29-30. — Mart. Cap., p. 189. — Cf. Marquard, *die harm. Fragm. des Aristox.*, p. 324.

« nous conduisons l'âme vers la quiétude et le calme¹. » Dans ces trois caractères se renfermaient tous les genres de compositions méliques connus dans l'antiquité², même la musique instrumentale, à laquelle Aristote reconnaît un *éthos*³, bien qu'elle ne figure dans aucune des classifications qui nous sont parvenues⁴.

Région nétoïde. Par style nomique, il faut entendre ici, non le *nomos* hiératique des Terpandrides, mais la musique vocale exécutée au concert ou au théâtre par des virtuoses solistes, et en général les compositions d'un effet violent, fort goûtées au déclin du grand art classique⁵. Le public grec semble avoir préféré pour ce genre de musique des voix au diapason élevé. Le *nomos* de Phrynis et de Timothée, apparenté de près au dithyrambe et à l'air dramatique, appartient à l'*éthos* systaltique, propre aux effusions amoureuses, aux mélodies plaintives et énervantes. Mais les critiques musicaux de l'antiquité, exclusivement épris de l'idéal héroïque, tiennent en peu d'estime cet art réaliste et imitatif : « la passion est l'apanage des faibles plutôt que des « forts, » dit Aristote. Avec une bienveillance des plus ironiques, le grand philosophe approuve pour le théâtre, fréquenté de tout temps par un public fort mêlé, l'usage de ces morceaux à effet, composés dans le registre aigu de la voix⁶.

¹ Arist. Quint., p. 29-30. — Voir plus haut, p. 197. — « Autres sont les impressions « morales produites par les sons les plus aigus, autres celles que produisent sur le senti- « ment les sons les plus graves. » Arist. Quint., p. 13.

² « Plusieurs genres de compositions, à cause de leur grande affinité, peuvent être « rangés dans des catégories plus générales : telles que *compositions amoureuses* (ἐρωτικοί) « (auxquelles appartiennent les *épithalames*), *compositions comiques* (κωμικοί) et *chants de* « *louanges* (ἐγκωμιαστικοί). » Arist. Quint., p. 30.

³ *Probl.*, XIX, 27.

⁴ « Ils sont nommés caractères (ἤθη), parce que les situations de l'âme autrefois « étaient reproduites et corrigées par eux. Non cependant par eux seuls : car ils avaient « leur part dans la guérison des affections [maladives] ; mais le *chant parfait* était celui « qui conduisait vers l'amélioration complète. De même que les remèdes des médecins « sont préparés de manière à produire la guérison des infirmités corporelles, non par « une seule matière, mais par le mélange de plusieurs ; de même, la mélodie, à elle « seule, ne peut pas grand chose pour l'amélioration ; mais ce qui est constitué par « toutes ses parties suffit à lui-même. » Arist. Quint., p. 30-31.

⁵ « Le nome est une variété de mélodies citharodiques [et aulodiques] ayant une « harmonie et un rhythme déterminés [par l'usage]. » Suidas au mot *Nomos*.

⁶ Voir plus haut, p. 193, note 1 ; p. 195, note 1 ; sur le *nomos Orthios*, p. 241, note 1. — Sur les nomes de Phrynis et de Timothée, voir Plut., *de Mus.* (Westph., § XVII).

A l'opposé, la région hypatoïde est réservée au style tragique. S'agit-il ici du chœur ou des parties monodiques du drame? Westphal se prononce pour la première alternative; il suppose que toute la partie chorale était chantée par des basses. L'opinion de l'éminent philologue appelle trois objections sérieuses : 1° selon la définition du pseudo-Euclide, l'*éthos diastaltique* exprime « une « *disposition virile* de l'âme, des *actions héroïques.* » Or, une telle définition se rapporte parfaitement aux sentiments mis dans la bouche des personnages tragiques, mais fort peu à ceux qu'exprime d'ordinaire le chœur. Ainsi que le dit Aristote, « la scène « appartient aux héros; le chœur, personnage inactif, représente « le peuple, les hommes. Ses chants comportent un caractère « tantôt *larmoyant*, tantôt *tranquille*, tel qu'il convient à de simples « mortels[1]; » dès lors ils possèdent soit l'*éthos systaltique*, soit l'*hésychastique;* 2° les femmes dans l'antiquité étaient exclues de toute participation à l'exécution d'une œuvre dramatique, tant pour le chœur que pour l'élément scénique. Que les chants des *Océanides*, des *Suppliantes*, des *Troyennes*, aient été exécutés par des hommes, cela paraît aussi étrange que de voir, dans les opéras italiens du siècle dernier, les rôles de héros joués par des castrats, et nous devons au moins supposer que les Grecs, en pareil cas, auront évité l'emploi d'une espèce de voix aussi caractérisée que la basse; 3° les choreutes qui prêtaient leur concours à l'exécution d'un drame musical n'étaient ni des chanteurs, ni des musiciens de profession, mais bien des citoyens libres ou, si l'on veut, des amateurs[2]. Or, si répandue que l'on

Région hypatoïde.

[1] Voir plus haut, p. 194-195.
[2] ARISTOTE, *Probl.*, XIX, 15. « Pourquoi les nomes n'étaient-ils pas composés en « antistrophes, comme les autres compositions vocales destinées aux chœurs ? Est-ce « parce que les nomes étaient réservés aux artistes de profession, et que, ceux-ci étant « capables d'exprimer une action et de chanter d'une manière soutenue, les morceaux « [composés à leur intention] étaient longs et de forme variée? En effet, [dans le nome] « les mélodies variaient sans cesse, comme les paroles, avec l'action qu'elles interpré- « taient, *d'autant que le chant doit être plus expressif encore que les paroles.* C'est aussi pour « ce motif que les dithyrambes, depuis qu'ils sont devenus *mimétiques* [ou imitatifs], « n'ont plus d'antistrophes, tandis qu'ils en avaient jadis. La cause en est qu'ancienne- « ment c'étaient des hommes libres qui chantaient dans les chœurs. Comme il était « difficile de faire chanter beaucoup de personnes à la façon des artistes, on leur faisait « exécuter des mélodies conçues dans un seul mode [et un seul ton], car il est plus

suppose la culture musicale chez les Athéniens du Ve siècle, il est certain que les compositions destinées à de tels exécutants devaient être très-simples et adaptées à l'étendue ordinaire de la voix d'homme. Nous conclurons donc que c'est à la partie non chorale de l'ancienne tragédie que les anciens ont attribué l'*éthos* diastaltique, partant le trope tragique et la voix de basse. Encore cette dernière particularité ne doit-elle être admise que pour le rôle du *protagoniste*, pivot et centre de toute l'action dramatique.

Région mésoïde. A quelques exceptions près, les deux régions extrêmes étaient donc réservées au chant monodique[1], la mésoïde embrassait toutes les compositions chorales, tant lyriques que dithyrambiques et tragiques. A chaque région correspondaient certaines particularités dans l'emploi du matériel technique : la nétoïde affectionnait une musique ornée, riche en modulations et en vocalises; la région moyenne, un contour mélodique simple et naturel; l'hypatoïde, une mélopée énergique, expressive, syllabique. D'autre part, l'*éthos* déterminait l'usage des modes et des genres, sans parler de l'instrumentation et du rhythme. En combinant avec les indications d'Aristide les données éparses[2] recueillies dans les chapitres antérieurs, nous allons ébaucher un tableau indiquant, pour les divers genres de composition, les éléments sur lesquels devait porter le choix du compositeur antique.

« facile à un soliste de faire de nombreuses modulations qu'à plusieurs [exécutants],
« et cela est plus facile au musicien de profession qu'à ceux qui doivent garder leur *éthos*.
« C'est pourquoi on composait pour ceux-ci des mélodies plus simples. Or, l'antistrophe
« est simple, car elle conserve le même rhythme et ne se mesure que par une seule
« unité. La même raison explique pourquoi les airs chantés par les acteurs n'ont pas
« d'antistrophes, tandis qu'il y en a dans les parties chorales. En effet, l'acteur est
« artiste et *imite*, tandis que *les chœurs imitent beaucoup moins.* » — Nous avons cru devoir apporter deux petites modifications au texte dont on vient de lire la traduction. Au lieu de ἐναρμόνια μέλη, nous lisons ἐναρμόνια μέλη. En effet, quoique le mot ἐναρμόνιος ne se trouve pas dans les dictionnaires, il est régulièrement formé et donne un sens excellent, ce qui n'est nullement le cas pour la vulgate. — Plus loin, au lieu de ἀριθμὸς γάρ ἐστι, ce qui n'offre pas de sens, nous lisons ἰσόρρυθμος γάρ ἐστι (A. W.).

[1] Certaines compositions chorales s'exécutaient dans la région nétoïde, les *épithalames* et les *thrénoi* par exemple.

[2] « Les compositions diffèrent entre elles [1°] par le genre : la mélopée est enhar« monique, chromatique ou diatonique; [2°] par le [diapason du] système : *hypatoïde*, « *mésoïde* ou *nétoïde*; [3°] par l'échelle tonale : dorienne, phrygienne ou lydienne; [4°] par « le style : nomique, dithyrambique ou tragique; [5°] par l'*éthos*. » ARIST. QUINT., p. 30.

RÉGIONS, TROPES ET ÉTHOS.	ESPÈCES DE COMPOSITIONS.	HARMONIES OU MODES.	TONS.	GENRES.
RÉGION NÉTOÏDE. Trope nomique. Éthos systaltique (ou amollissant).	Nomes aulodiques : A) *Epithalames.* B) *Thrénos* etc.	Syntono-lyd. Mixolydisti. *Lydisti.*	?	Enharmon. Chromat. Diatonique.
	Monodies dramatiques (dans la tragédie récente). Airs de concert. Nomes citharodiques (dans le style de Timothée).	*Doristi. Hypodoristi. (Phrygisti.) Hypophrygisti. (Lydisti.)*	Ton lydien.	
RÉGION MÉSOÏDE. Trope dithyrambique. Éthos hésychastique (ou calmant).	Chœur lyrique : A) *Hymnes.* B) *Péans.* C) *Encomies.*	Doristi. Hypodoristi. Lydisti. (*Locristi.*)		Diatonique.
	Chœur dithyrambique.	Phrygisti. *Hypophrygisti.*	Tons homonymes.	
	Chœur tragique.	Mixolydisti. Doristi. *Lydisti. Phrygisti.*		
	(Chœur comique ?)	?	?	
	Citharodie et lyrodie alexandrine au IIe siècle.	*Doristi. Phrygisti. Hypodoristi. Hypophrygisti.*	Tons homonymes.	Diatonique et Chromat.
RÉGION HYPATOÏDE. Trope tragique. Éthos diastaltique (ou excitant).	Parties non chorales de l'ancienne tragédie attique.	Hypodoristi. Hypophryg. *Hypolydisti.*	?	Diatonique.

§ II.

Mélange. La seconde phase de la composition est le *mélange*; il consiste dans la combinaison, dans l'agencement convenable des divers éléments techniques : sons, régions vocales, systèmes, genres[1], etc. Après que le compositeur avait arrêté le caractère général de son œuvre, par le choix d'une région vocale et des autres objets qui en dépendent, il déterminait la structure harmonique du morceau. Pour nous, une telle manière de procéder ne paraît pas la plus naturelle; nous nous attendons plutôt à ce que le compositeur imagine d'abord sa mélodie et qu'il l'harmonise ensuite, ou, mieux encore, qu'il invente à la fois la mélodie et l'harmonie. Mais il est probable que l'opération désignée sous le nom de *mélange* (ou *mixis*) avait principalement pour but de préciser à l'avance, et d'une manière générale, les endroits où il devait y avoir transition d'un genre à un autre, d'un système à un autre, etc. D'après ces données, la *mixis* aurait eu pour objet principal l'application des diverses espèces de *métaboles* ou transitions. La théorie de la *métabole* forme dans l'harmonique aristoxénienne une division à part; mais les données que nous possédons à ce sujet ne sont pas assez nombreuses pour que nous ayons pu y consacrer un chapitre spécial.

Métaboles. Aristoxène ne donne pas une définition formelle de la *métabole* (μεταβολή), mais seulement une de ces indications lumineuses, dignes d'un vrai disciple d'Aristote : « J'entends par *métabole*, » dit-il, « toute modification de sentiment qui se produit au cours « de la composition[2]. » Par ce peu de paroles, Aristoxène touche

[1] Westphal, *Metrik*, I, p. 704.

[2] *Stoicheia*, p. 38 (Meib.). — « La métabole est la transposition de quelque chose de « semblable [le mode] à un autre diapason. » Ps.-Eucl., p. 2. — Cf. Bacch., p. 14. — Anon. II (Bell., § 65). — « La métabole est un changement du système en vigueur et du « caractère de la voix [ou de la mélodie]. En effet, comme à chaque système correspond « un certain type de sonorité ou de mélodie, il est clair qu'en changeant les échelles « (ἁρμονίαι) on transforme en même temps la nature de la mélodie. » Arist. Quint., p. 24. — Cf. Bryenne, p. 390. — *Transitus est alienatio vocis in figuram alteram soni.* Mart. Cap., p. 189.

à l'essence même de la modulation[1]. Toute production d'art a pour condition essentielle l'unité dans la variété. Non-seulement elle doit être dominée par une pensée, par un sentiment unique, mais, au point de vue technique même, son unité doit se réaliser dans un élément stable, constant, fondamental, qui pénètre toute l'œuvre et auquel tout vient aboutir. Dans la musique moderne cet élément prédominant est le *ton*. C'est par là que nous désignons une œuvre instrumentale, lorsque nous disons *symphonie* en *ré*, *sonate* en *sol*, *concerto* en *ut mineur*. Dans la musique dramatique même, l'adoption d'une tonalité fondamentale pour l'opéra entier a été considérée comme une règle inviolable par les compositeurs classiques de la fin du XVIII^e siècle et du commencement du XIX^e[2]. Et cette règle est fondée dans la nature des choses; car l'effet esthétique de la modulation résulte de la relation que notre sentiment établit entre le ton initial et celui où l'on entre; dès le moment où l'esprit de l'auditeur est impuissant à ressaisir un tel lien, le changement ne provoque plus qu'une simple sensation de surprise.

Les anciens ne semblent pas avoir éprouvé à un aussi haut degré que nous le besoin de l'unité tonale, au moins dans les œuvres de longue haleine. D'après les résultats des nouvelles recherches de M^r J. H. H. Schmidt, le principe de cohésion et d'unité musicale dans le drame antique doit être cherché dans le retour périodique des formes rhythmiques[3]. Toutefois, la manière dont les modes et les tons se succédaient dans un morceau de musique était considérée comme un point très-important de la mélopée. Plutarque, copiant un passage d'Aristoxène, affirme « qu'on ne peut discerner par la seule théorie harmonique si le « compositeur a procédé judicieusement et en bon musicien, « lorsqu'il a pris l'hypodorien pour le commencement, le mixo- « lydien et le dorien pour la fin, l'hypophrygien et le phrygien

[1] Cf. MARQUARD, *die Harm. Fragm. des Aristox.*, pp. 295, 315 et suiv.

[2] Chez Mozart, l'opéra entier étant considéré comme une unité, l'ouverture et le final de la pièce sont construits dans le même ton; les actes intermédiaires ne finissent jamais dans le ton fondamental. Chez Rossini (par exemple dans *Guillaume Tell*), chaque acte forme une composition à part, subordonnée à une tonique principale.

[3] *Die antike Compositionslehre*, p. 479 et suiv.

« pour le milieu de son œuvre[1]. » Le morceau dont la structure musicale est esquissée dans les lignes précédentes débutait en *hypodoristi* et finissait en *doristi;* or ces deux modes, étant exécutés dans la même échelle de transposition, ont une fondamentale commune. L'unité tonale était donc observée aussi, jusqu'à un certain point, dans l'art hellénique.

La raison intime de la *métabole* découle des observations qui précèdent. Une composition musicale étant l'expression d'un état sentimental, d'un mouvement de l'âme, dès que cet état subit une modification, un trouble quelconque, aussitôt le changement se manifeste par une transition, soit dans l'harmonie, soit dans la mélodie, soit dans le rhythme, soit dans tous les éléments musicaux à la fois[2]. « La métabole fait perdre à l'esprit le fil du chant « accoutumé et attendu, quand l'ordre régulier se modifie à un « moment donné, et se transforme, soit selon le genre, soit selon le « ton[3]. » Ptolémée — c'est lui qui parle — n'a en vue ici que la métabole harmonique, la seule dont nous ayons à nous occuper dans le présent chapitre. Elle se réalise sous quatre aspects : 1° selon le *genre;* 2° selon le *système;* 3° selon le *ton;* 4° selon la *mélopée*[4]. Remarquons que ces quatre métaboles répondent à peu près aux éléments nommés par Aristide dans la définition de la *mixis*.

Métaboles de genre.

D'après le pseudo-Euclide, dont nous allons reproduire textuellement les définitions, il y a métabole de genre ($\kappa\alpha\tau\grave{\alpha}$ $\gamma\acute{\epsilon}\nu o\varsigma$) « quand nous passons du diatonique au chromatique ou à l'enhar-« monique, ou bien de l'enharmonique à l'un des autres genres[5]. »

[1] *De Mus.*, (Westph., § XIX).

[2] « Il existe sept espèces de métaboles : [1°] de *mode* ou de *système* ($\sigma\upsilon\sigma\tau\eta\mu\alpha\tau\iota\kappa\acute{\eta}$); « [2°] de *genre;* [3°] de *trope;* [4°] d'*éthos;* [5°] de *rhythme;* [6°] de l'*agoge rhythmique*, « c'est-à-dire du mouvement; [7°] de la *thésis* de la rhythmopée (c'est-à-dire de la position « des temps forts). » Bacch., p. 13. — « Il y a quatre métaboles, de *genre*, d'*éthos*, « de *diapason* et de *rhythme*. » Anon. I (Bell., § 27).

[3] Ptol., II, 6.

[4] « La métabole [harmonique] est de quatre espèces : de *genre*, de *système*, de *ton* et « de *mélopée*. » Ps.-Eucl., p. 20. — Bryenne, p. 390. — Mart. Cap., p. 189. — « Quatre « espèces : de *diapason*, de *ton*, de *système*, de *mélopée*. » Bacch., p. 22. — « Trois méta-« boles : de *genre*, de *ton* et de *système*. » Anon. II (Bell., § 65). — La réduction des métaboles à trois est conforme à la logique, la métabole par *mélopée* (ou par *éthos*) impliquant toujours une ou deux des autres. Cf. C. v. Jan, *Philol.*, XXX, p. 414.

[5] Ps.-Eucl., p. 20. — Anon. II (Bell., § 65). — Bacch., p. 14.

Ainsi qu'on l'a vu au chapitre précédent, Aristide et Ptolémée montrent des exemples de cette transition dans l'intérieur d'une même échelle. Le passage du majeur au mineur moderne (ou réciproquement) doit être envisagé comme une métabole de genre plutôt que de mode ou de ton : notre mineur tirant son principal caractère des éléments chromatiques qu'il renferme.

« La métabole de système (κατὰ σύστημα) a lieu quand on « passe des cordes conjointes aux disjointes ou *vice versâ*[1]. » Au fond, c'est la même chose que la *métabole de ton* dont il va être parlé. Toutefois il ne paraît pas que cette identité fût reconnue très-clairement par l'école d'Aristoxène. Il est à croire que l'on entendait par métabole de système, des modulations courtes, accidentelles, à la quinte supérieure ou inférieure, réalisables sans aucune modification dans l'accord de l'instrument. Ptolémée se met absolument au point de vue moderne, en disant que le système *synemménon* a été créé, afin de faciliter le passage d'un ton au ton immédiatement voisin dans la série des quintes[2].

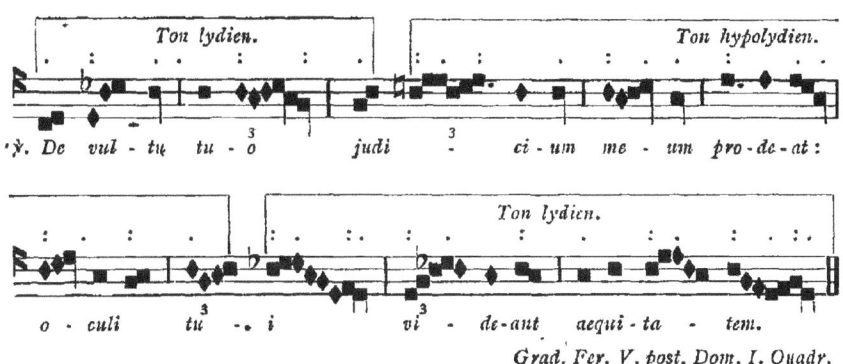

Grad. Fer. V. post. Dom. I. Quadr.

La métabole de ton (κατὰ τόνον) est ce que nous nommons dans notre musique *modulation*[3], passage d'une échelle transposée

[1] Ps.-Eucl., p. 20. — Anon. II (§ 65). — Bryenne, p. 390.
[2] Voir plus haut, p. 115, note 3 ; p. 246, note 1.
[3] « La métabole de ton a lieu alors que, de la succession mélodique dont les formes
« auparavant se reproduisaient à la consonnance de quinte, on passe à celle dont les
« sons se reproduisent à la consonnance de quarte.... En effet, quand le *mélos*, ayant
« monté jusqu'à la *mèse*, ne procède pas, comme d'habitude, au tétracorde *diézeugménon*,
« faisant la consonnance de quinte par rapport au tétracorde *méson*; mais que, suivant

à une autre. Quand il y a changement d'armure, il y a métabole de ton : par exemple, lorsqu'on passe de SOL majeur à SI majeur. Que cette métabole fût infiniment plus rare que chez nous, plusieurs circonstances se réunissent pour le prouver. En effet : 1° on n'en trouve aucune trace dans les restes authentiques de l'art gréco-romain ; 2° l'accord des instruments à cordes donné par Ptolémée comme étant celui de son temps, ne renferme pas un seul intervalle chromatique ; 3° Ptolémée ne cite d'autre modulation que celle qui se fait par le changement du système conjoint en disjoint et réciproquement.

Toutefois, on ne doit pas admettre avec Westphal que la métabole de ton restât strictement bornée à la quarte et à la quinte, et qu'en conséquence elle fût toujours identique à la modulation par système. Évidemment, pour les anciens comme pour nous, la transition au ton voisin, suivant l'ordre génétique, est la plus naturelle et la plus fréquente. Le plain-chant n'en connaît guère d'autre. Mais il est certain que l'école aristoxénienne, dont le pseudo-Euclide nous a transmis les doctrines essentielles, enseignait à l'endroit de la modulation une théorie aussi avancée que la nôtre. La voici : « Il y a métabole *de ton*, « quand on passe du trope dorien ($\flat^\flat\flat^\flat$) au phrygien ($\flat^\flat\flat$), ou « du phrygien au lydien (\flat) ou (à l'hypermixolydien ou) à l'hypo- « dorien ($\flat^\flat\flat^\flat$), et généralement parlant, *quand on passe d'une des* « *treize échelles dans une autre d'entre elles*[1]. Ces modulations sont

« une autre voie, il se resserre dans le tétracorde qui est conjoint avec la *mèse*, de « manière à produire avec les sons au-dessous de la *mèse* non pas la quinte, mais bien « la quarte, alors il se produit dans la sensation un changement et une surprise, à cause « de l'inattendu. Or, un tel changement est agréable, quand la conjonction est bien pro- « portionnée et mélodique, mais elle est ingrate dans le cas contraire. C'est pourquoi « la modulation la plus belle, et qu'on pourrait appeler, unique en puissance, est celle qui, « semblable à la susdite, opère le changement par [la suppression ou par] l'adjonction du « *ton disjonctif*, intervalle qui produit la distinction de quinte et de quarte. Étant commun « à tous les genres, le *ton disjonctif* peut dans tous produire une modulation facile à « saisir ; étant étranger aux divisions du tétracorde, il peut [en se déplaçant] déplacer « la succession mélodique ; étant enfin dans la juste mesure, car il est le premier des « intervalles mélodiques, il engendre des changements de mélodie ni trop grands, ni trop « petits, et que l'oreille, en conséquence, n'a pas de peine à discerner. » PTOL., II, 6.

[1] « Il y a modulation de *ton*, lorsque du lydien, du phrygien, etc., on passe à un « autre [ton]. » ANON. II (Bell., § 65). — BACCH., p. 14. — « Les métaboles de *ton* sont

« praticables à tous les intervalles, depuis le demi-ton jusqu'à
« l'octave, les unes à des intervalles consonnants, les autres à
« des intervalles dissonants. » Bryenne précise davantage : « quel-
« ques-unes se font à la tierce mineure, d'autres à la tierce
« majeure, à la quarte ou à des intervalles plus grands encore.

« De ces modulations, » continue l'*Introduction*, « quelques-unes
« sont peu mélodieuses, ou même anti-mélodiques; d'autres sont
« au contraire très-chantantes; celles qui ont le plus de commu-
« nauté entre elles plaisent davantage; celles qui en possèdent le
« moins sont aussi les moins mélodiques. En effet, dans le passage
« d'un ton à un autre, quelque chose doit rester commun [aux
« deux échelles] : soit un son, soit un intervalle, soit un système. »
L'écrivain indique ici trois degrés d'affinité entre les diverses
échelles tonales : la parenté la plus proche existe entre des tons
situés à distance de quinte ou de quarte; ceux-ci sont en *commu-
nauté de système;* en d'autres termes, ils possèdent un ou deux
tétracordes communs[1]. Une parenté au second degré existe entre
deux échelles tonales dont les *mèses* sont séparées par un, deux
ou trois termes dans la série des quintes ou, si l'on considère
la hauteur absolue, par un intervalle de ton ou de tierce (soit
mineure, soit majeure). Les tons de cette catégorie ne renfer-
ment aucune série de quatre sons successifs égaux en acuité;
ils n'ont entre eux qu'une *communauté d'intervalles* (de tierce ou
de seconde). Enfin, la relation harmonique la plus éloignée se
trouve entre les tons dont les *mèses* sont séparées dans l'échelle
mélodique par un demi-ton diatonique (*limma*) ou par un triton;
dans la série des quintes par quatre ou cinq termes intermédiaires.
La *communauté* se réduit à *deux sons* isolés dans le premier cas,
à *un seul son* dans le second. Quant aux tropes dont les *mèses* sont

« très-variées, selon les intervalles composés ou incomposés par lesquels elles se font.
« On peut en considérer les *formes* et les *dessins mélodiques* (πλοκάς), lesquels se trans-
« portent d'un son à un autre, soit par ton, soit par demi-ton, soit par tout intervalle
« *pair* ou *impair*, descendant ou ascendant.... En effet, certains tropes sont séparés par
« un intervalle de demi-ton, d'autres par un intervalle de ton, d'autres par des intervalles
« plus grands. » ARIST. QUINT., p. 24-25.

[1] « Parmi les tons, quelques-uns sont en communauté de tétracordes, en sorte que les
« *mèses* des tons graves deviennent les *hypates* des tons [plus] aigus [d'une quarte] et
« *vice versâ*. » Ib. — Voir plus haut, p. 117.

éloignées de plus de six quintes, ils n'ont des homophones que si l'on prend pour base le clavier d'un instrument tempéré.

La doctrine du pseudo-Euclide est confirmée par d'autres écrivains. Aristide dit que « les modulations procédant par intervalles « consonnants, — à la quinte ou à la quarte — sont les plus « gracieuses[1]. La modulation, » dit Ptolémée, « qui se fait au ton « voisin [dans l'ordre d'acuité, par exemple du dorien au phrygien, « par intervalle de ton, ou du lydien au mixolydien, par intervalle « de demi-ton], est moins agréable que celle qui met en contact « des tons distants d'une quinte ou d'une quarte[2]. »

Le chant de l'Église catholique offre un exemple unique, mais très-frappant, de la métabole tonale à la seconde inférieure, vers le milieu du *Te Deum*. La beauté du passage est encore rehaussée par l'art exquis — et caché — avec lequel le changement de ton est amené. En effet, il ne s'accuse par aucune modification dans l'armure de la clef, chose d'ailleurs inusitée dans le plain-chant. Deux échelles, l'une armée d'un dièse, l'autre d'un bémol, se trouvent en contact immédiat; mais les deux sons marqués d'un accident (*fa*♯ et *si*♭) n'étant pas exprimés dans la mélodie, la métabole n'existe pas pour les yeux. Pour s'en rendre compte, il est nécessaire de compléter l'échelle modale, ainsi que nous le faisons par des notes placées entre parenthèses.

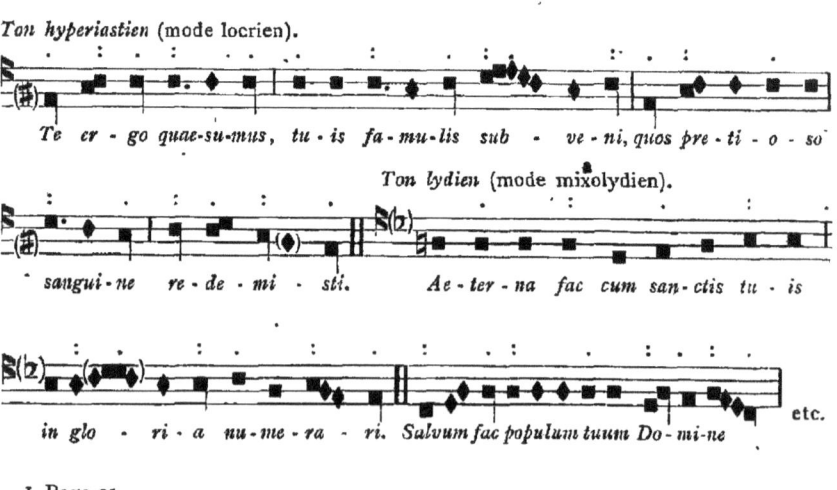

[1] Page 25.
[2] Liv. II, ch. 9.

MÉTABOLES.

Ce magnifique passage suffit à démontrer que la simplicité extraordinaire de l'art antique n'exclue pas la puissance de l'effet, et que les vraies beautés musicales sont aussi impérissables que les beautés plastiques et littéraires.

Revenons au texte du pseudo-Euclide : « Lorsque, dans le pas-
« sage d'un trope à un autre, des sons semblables [en hauteur]
« prennent part au *pycnum*, la métabole sera très-mélodieuse.
« Si de part et d'autre des sons non semblables constituent le
« *pycnum*, la modulation sera non mélodique[1]. » Cette règle obscure et sujette à des interprétations diverses semble indiquer des modulations assez éloignées, réalisables au moyen des sons propres aux genres chromatique et enharmonique. Telle serait, par exemple, la métabole suivante du ton lydien au ton dorien, amenée par les sons homophones du *pycnum* chromatique.

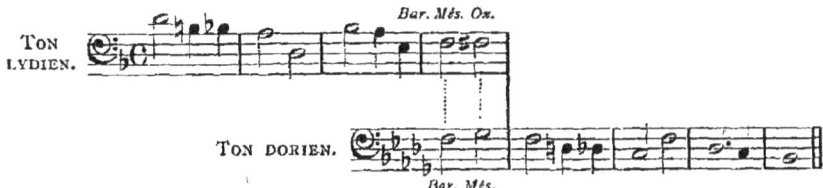

Comment les changements de ton s'effectuaient-ils sur les instruments antiques? Pour la cithare et la lyre, le mécanisme de la modulation a été expliqué en détail au chapitre des tons[2]. Les instruments à cordes paraissent de tout temps avoir été accordés diatoniquement, mais de manière à permettre la modification de l'accord dans le cours du morceau. En ce qui concerne les instruments à vent, on se rappellera que non-seulement Aristide Quintilien et le pseudo-Euclide, mais déjà même Aristoxène, parlent de systèmes doubles, triples et multiples, renfermant *deux*, *trois* ou *plusieurs mèses*, c'est-à-dire d'échelles partiellement ou totalement chromatiques. Un système à cinq *mèses* possède les douze demi-tons de l'octave, et tel était au second siècle le clavier de l'*hydraulis*, d'après les renseignements de l'Anonyme. Pour exécuter en entier les cinq tropes dont il est fait mention,

[1] Ps.-Eucl., p. 18. — Cf. Marquard, *die harm. Fragm. des Aristox.*, p. 321.
[2] Voir plus haut, p. 253 et suiv.

l'organiste antique devait avoir à sa disposition une touche pour chacun des sons suivants :

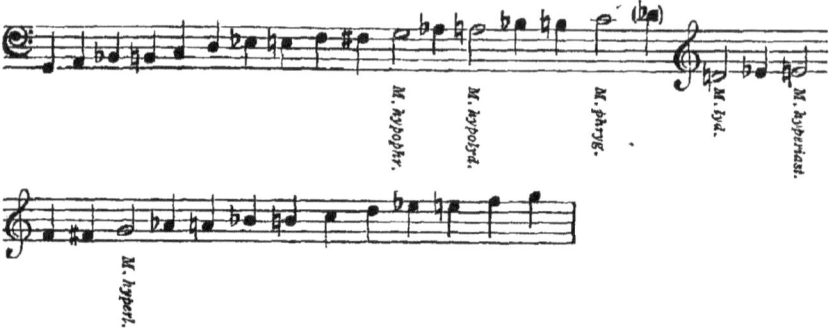

v. 450 av. J.-C. Les flûtes perfectionnées, dont Pausanias attribue l'invention à Pronomos de Thèbes, et sur lesquelles on pouvait, sans changer d'instrument, exécuter les trois modes principaux dans la même octave, devaient avoir aussi une échelle chromatique complète.

Les anciens distinguaient, par des épithètes spéciales, les changements de ton survenant dans un morceau de ceux que produit la succession de deux morceaux différents ; les premiers seuls étaient considérés comme de véritables modulations. Voici ce que dit à ce sujet un écrivain antique : « La *métabole* est le pas-
« sage d'un ton de même nature à un [ton] de nature différente,
« lorsque *dans une seule et même composition* [*vocale*] ou dans un
« passage instrumental on change la mélopée, de dorienne qu'elle
« était, en hypodorienne, mêlant ainsi l'hypodorien au dorien.
« Il y a *harmogé* (ἁρμογή, c'est-à-dire *changement d'accord* sans
« transition harmonique), lorsqu'après avoir joué de la flûte en
« ton phrygien, et ayant terminé complétement le chant et les
« *ritournelles* (χρούματα), on adapte l'instrument à un autre ton,
« par exemple à l'hypophrygien, au lydien ou à l'une des treize
« échelles [aristoxéniennes]. — Toutefois la métabole aussi peut
« être appelée *harmogé* [manière d'accorder][1] ; » ce qui veut dire apparemment que la métabole intérieure nécessitait parfois une modification dans l'accord de l'instrument[2].

[1] Phrynichus ap. BELLERMANN, *Anon.*, note 27, p. 34.
[2] De même que chez nous, la harpe, les timbales, les cors et les trompettes changent d'accord pendant l'exécution du morceau.

MÉTABOLES.

Métabole de mode.

La métabole *de mode* ou d'espèce d'octave n'est pas expressément mentionnée par l'*Introduction*. Elle présente deux possibilités : 1° on peut passer d'un mode à un autre, tout en gardant la même échelle tonale, en d'autres termes, changer de terminaison mélodique sans modifier l'armure de la clef : c'est ce que nous faisons en passant du ton d'*ut* majeur à celui de *la* mineur ; 2° on peut à la fois changer de mode et de ton. Les deux cas, fréquents dans le plain-chant, devaient l'être davantage encore dans la musique de l'antiquité. La première combinaison était-elle considérée comme une vraie métabole? Son absence dans l'énumération du pseudo-Euclide nous permet d'en douter[1]. Certains modes ont d'ailleurs une affinité si intime que leur mélange est presque continuel et passe inaperçu, pour ainsi dire, à une oreille moderne. Ce sont tous ceux qui appartiennent à une même modalité, comme le dorien et l'hypodorien, le phrygien et l'hypophrygien, le lydien et l'hypolydien[2]. D'autres, sans être aussi étroitement apparentés, s'entremêlent très-heureusement ; tels sont l'hypophrygien et l'hypodorien, dont la combinaison a donné lieu à une catégorie de mélodies appelées par les musiciens alexandrins du II^e siècle *Iasti-aiolia*, catégorie représentée par de nombreux spécimens dans les plus anciens chants liturgiques[3].

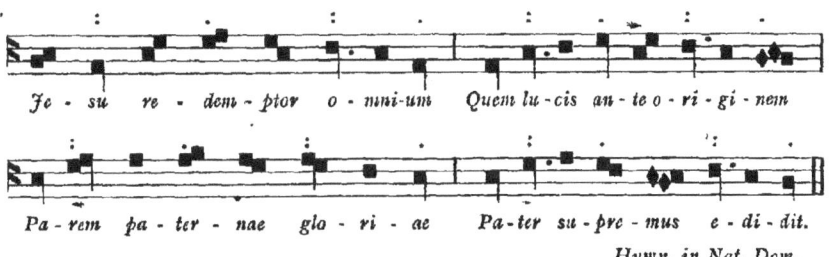

Hymn. in Nat. Dom.

[1] On serait tenté de la comprendre dans la métabole de *système*, mot employé souvent comme synonyme d'*harmonie* et de *mode* (voir p. 105 et suiv.), ou bien dans celle de *mélopée* ou d'*éthos*, ce dernier terme exprimant surtout le mode considéré au point de vue de son caractère expressif (voir p. 190, note 2). Mais les définitions du pseudo-Euclide sont trop nettes pour permettre une telle interprétation.

[2] Mélange du dorien et de l'hypodorien : *Exultet jam angelica turba;* de l'hypolydien et du lydien : grandes litanies du Samedi-Saint; du phrygien et de l'hypophrygien : *Popule meus quid feci tibi;* chant du Vendredi-Saint.

[3] Cf. les chants de la *Préface* et du *Pater*.

Les modes hypophrygien et hypolydien, locrien et syntonolydien s'associent fréquemment de la même manière[1].

La seconde combinaison, produisant un changement d'armure et de mode à la fois, est d'un effet beaucoup plus frappant. Elle comporte aussi deux subdivisions : 1° la finale mélodique peut changer de place en même temps que l'armure se modifie, ce qui arrive lorsque nous passons, par exemple, d'*ut* majeur en *ré* mineur; 2° le ton et le mode varient, mais la finale reste à la même hauteur[2]. La musique moderne ne présente qu'une seule possibilité de ce genre : c'est le passage du majeur au mineur de même base (par exemple, d'*ut* majeur à *ut* mineur ou *vice versâ*); et encore, par suite du caractère chromatique de notre mineur, cette métabole rentre-t-elle plutôt dans les métaboles de genre. Mais ici la mélopée antique pouvait déployer une richesse infinie, surtout dans la musique chorale, où les deux métaboles étaient inséparables. Déjà cette modulation avait lieu dans le *nomos trimélès* de Sacadas. Plutarque[3], on vient de le voir, décrit une composition dans laquelle étaient réunis les modes hypodorien, hypophrygien, phrygien, mixolydien et dorien. Or, comme il s'agit d'un morceau de musique vocale, — l'auteur est qualifié de ποιητής — nous devons admettre que les changements de mode coïncidaient avec autant de changements de ton.

L'effet de ces doubles modulations est décrit avec une netteté admirable par Ptolémée[4]; c'était là sans doute une des plus grandes ressources de la musique antique, à en juger par le beau spécimen (extrait du *Te Deum*) que nous avons mis sous les yeux du lecteur.

Métabole de caractère.

« Enfin il y a métabole de mélopée (κατὰ μελοποιίαν), lorsque « de l'*éthos* diastaltique nous passons au systaltique ou à l'hésy- « chastique, ou du dernier à l'un des deux autres. » Pour nous,

[1] *Hypophrygisti* mêlée d'*hypolydisti*. Introïts : *Ad te levavi; Laetabitur justus.* — *Syntono-lydisti* mêlée de *locristi*. Graduels : *Ostende nobis; Excita, Domine.* — *Doristi* mêlée d'*hypolydisti* et d'*hypophrygisti*. Introïts : *Deus cum egrederis; Charitas Dei diffusa est.*

[2] Mode *dorien*, système disjoint (finale *mi*) et *mixolydien* conjoint (finale *mi*). Introït : *Vocem jucunditatis;* Antienne : *Dum esset rex in accubitu suo.* — *Hypophrygien*, système disjoint et *phrygien* conjoint. Introït : *Dum medium silentium.*

[3] *De Mus.* (Westph., § XIX).

[4] Voir plus haut, p. 255.

cela équivaut à un changement de caractère se produisant au cours d'un morceau : chose habituelle dans l'art moderne, fondé principalement sur les effets de contraste. Cette métabole en entraînait d'autres; car il est difficile de transformer le caractère expressif de la mélodie sans rien changer soit au mode, soit au ton, soit au genre[1]. La musique dramatique se servait fréquemment de ce genre de transition, non-seulement dans les chants alternatifs ou *kommoi*[2], où la situation du personnage et celle du chœur présentent une opposition très-marquée, mais aussi dans les morceaux exclusivement destinés au chœur[3].

La métabole était inconnue à l'art primitif : « la citharodie à « la manière de Terpandre resta des plus simples jusqu'au temps « de Phrynis. Car il n'était pas permis jadis de composer des « citharodies comme celles d'aujourd'hui, et de changer les har- « monies et les rhythmes. Dans chacun des nomes on conservait « le *diapason propre;* de là les *nomes* prirent leur nom.... » Mais dans les autres branches de la composition musicale on s'habitua de bonne heure à une plus grande variété; le morceau choral où Sacadas réunit les trois harmonies principales, est antérieur de plus d'un siècle à la révolution musicale opérée par Phrynis, révolution caractérisée principalement, sous le rapport harmo- nique, par l'abondance des modulations. Ce Phrynis, vainqueur aux Panathénées, l'année même de la mort d'Eschyle, introduisit dans le jeu de la cithare ces transitions subites qui frappèrent si vivement l'imagination de ses contemporains, et furent raillés amèrement par le comique Phérécrate[4]. Ses successeurs imitèrent

[1] L'Anonyme donne de cette métabole une définition très-obscure : « La métabole « par *éthos* a lieu lorsque dans lesdits tétracordes les *caractères* (ἤθη) des sons subissent « une transformation. » ANON. (Bell., § 27).

[2] Cf. la scène de Cassandre avec le chœur dans l'*Agamemnon* d'Eschyle; le *thrénos* chanté par Electre, Oreste et le chœur dans les *Choéphores.*

[3] Cf. la *parodos* (chœur d'introduction) d'*Agamemnon* et celle des *Suppliantes* d'Eschyle.

[4] « Phrynis, lançant sur moi un tourbillon [de sons] — *il renfermait en neuf cordes* « *douze harmonies* — et me pliant, me torturant [à son gré], amena ma destruction « complète. » PLUT., *de Mus.* (Éd. de Volkmann, p. 35). Voici, selon moi, la solution du problème musical contenu dans les trois vers de Phérécrate. Supposons l'ennéacorde sol *la si ut ré mi fa sol* la, dont les deux sons extrêmes et celui du milieu (sol ré la) sont immuables, tandis que *fa ut sol* (aigu) pourront être à volonté haussés d'un demi-ton, c'est-à-dire diésés, et que *si mi la* (grave) pourront être bémolisés. Un tel

cette manière et la rendirent typique pour le dithyrambe[1]. Pour nous, habitués à des transitions musicales très-hardies, rehaussées par une harmonie et une instrumentation riches et variées, les métaboles de Philoxène et de Timothée paraîtraient peut-être bien ternes. Toutefois, si nous considérons l'effet extraordinaire qui résulte parfois de la simple transition au tétracorde *synemménon*, nous nous garderons de dédaigner les métaboles antiques et de mesurer la puissance d'un art à la complication de ses procédés techniques.

§ III.

Harmonie simultanée des anciens.

C'est également dans ce paragraphe que nous rangerons la doctrine de la polyphonie antique. Aristide dit que « la *mixis* est « l'acte par lequel nous relions harmoniquement entre eux les « *sons*, les régions de la voix, les genres et les tons. » Or, en ce qui concerne les sons, il ne peut s'agir que d'une combinaison simultanée, la coordination successive ou mélodique étant l'objet spécial de la dernière partie de la mélopée, la *chrésis*. Une phrase incidente du vingt-septième problème musical d'Aristote fournit, au reste, une preuve péremptoire de l'emploi du mot *mixis* dans l'acception de *polyphonie*, harmonie simultanée. Il y est dit que « l'*éthos* existe dans l'arrangement des sons d'après leur acuité et « leur gravité, *mais non d'après leur mélange;* » et, pour ne laisser aucun doute sur le sens de ce dernier mot, Aristote ajoute : « en effet, la *consonnance* (συμφωνία) n'a point d'*éthos*[2]. »

ennéacorde contiendra exactement *douze harmonies* ou espèces d'octaves, *pas une de plus, pas une de moins*. Ce sont les suivantes : 1º sol *la si ut ré mi fa sol;* 2º sol *la si*♭ *ut ré mi fa sol;* 3º sol *la si*♭ *ut ré mi*♭ *fa sol;* 4º sol *la*♭ *si*♭ *ut ré mi*♭ *fa sol;* — 5º sol *la si ut ré mi fa*♯ *sol;* 6º sol *la si ut*♯ *ré mi fa*♯ *sol;* — 7º *la si ut ré mi fa sol* la; 8º *la si ut ré mi fa*♯ *sol* la; 9º *la si ut*♯ *ré mi fa*♯ *sol* la; 10º *la si ut*♯ *ré mi fa*♯ *sol*♯ la; — 11º *la si*♭ *ut ré mi fa sol* la; 12º *la si*♭ *ut ré mi*♭ *fa sol* la.

[1] Voir plus haut, p. 301-302.
[2] Voici le problème en entier : « Pourquoi les sensations de l'ouïe sont-elles les seules « qui aient de l'*éthos*, — car la mélodie, même dépourvue de paroles, a néanmoins de « l'*éthos* — tandis que les sensations de la vue, de l'odorat et du goût n'en ont point ? « Est-ce parce qu'elles seules sont accompagnées de mouvement, et non pas d'un

Ce fut longtemps parmi les savants une opinion généralement reçue que la musique grecque rejetait totalement l'usage de l'harmonie simultanée, et qu'elle ne connaissait que l'unisson et l'octave. Cette opinion empruntait une certaine force au silence des théoriciens relativement à toute combinaison polyphonique, bien que la doctrine antique des consonnances et des dissonances fût suffisante à la réfuter. Il eût été bien singulier qu'ayant observé et décrit avec tant de minutie l'effet résultant de la percussion simultanée de deux sons, les Grecs n'en eussent fait aucun usage dans la pratique[1]. Ainsi que l'illustre Boeckh le disait déjà en 1811 : « lorsque les anciens parlent de la consonnance, lors-
« qu'ils indiquent soigneusement les différences à établir entre
« les sons homophones, antiphones, paraphones et diaphones,
« puis entre les sons consonnants par eux-mêmes et ceux qui ne
« le sont que par *cohérence* (κατὰ συνέχειαν), lorsqu'ils nient la
« consonnance de la onzième, tandis qu'ils affirment celle de la
« douzième : on ne voit pas pourquoi ils auraient fait tout cela avec
« tant de soin, si ce n'est pour appliquer de semblables préceptes
« à quelque chose d'analogue à notre harmonie[2]. » Depuis lors l'existence d'une polyphonie dans la musique gréco-romaine est sortie du domaine de l'hypothèse; elle a été prouvée surabondamment dans un mémoire publié en 1861, par M. Wagener, mémoire dans lequel tous les textes originaux relatifs à cette

« mouvement simplement produit par un bruit, — car un pareil mouvement existe aussi
« dans les autres sensations : en effet, la couleur fait mouvoir l'organe de la vue — mais
« d'un mouvement dont nous avons conscience à la suite d'un bruit. Or ce mouvement
« a de la similitude dans les rhythmes et dans l'arrangement des sons d'après leur
« acuité et leur gravité (non pas dans leur mélange : aussi bien la *symphonie* n'a-t-elle
« pas d'*éthos*). Les autres sensations, au contraire, n'offrent rien de pareil. Quant aux
« mouvements [de la musique], ils conduisent à une action; or les actes sont des
« manifestations de l'*éthos*. » ARISTOTE, *Probl.*, XIX, 27. — Nous croyons devoir faire remarquer que nous avons fait subir au texte traditionnel une très-légère modification. En effet, dans la phrase κίνησιν ἔχει μόνον, οὐχὶ ἦν, nous avons placé la virgule après μόνον. Peut-être faudrait-il aussi, au lieu de ὁμοιότητα, *similitude*, lire ὁμαλότητα, *égalité, régularité* (trad. et note d'A. W.).

[1] Les écrivains musicaux se partagent à ce sujet en deux camps. Du côté de ceux qui dénient aux Grecs toute connaissance de l'harmonie simultanée, nous trouvons — pour ne compter que les plus célèbres — les noms de Burette, de Burney, de Forkel, de Bellermann, de Fétis; dans le camp opposé, Boeckh, Vincent, Westphal.

[2] *De metris Pindari*, p. 253.

question ont été élucidés, de manière à l'épuiser complétement. Je me dispenserai donc de rouvrir une discussion aujourd'hui close, me contentant de renvoyer le lecteur aux pièces du débat décisif engagé à ce sujet il y a quinze ans[1]. Mais, si le point principal est solidement établi, il reste à déterminer ce qu'était l'harmonie des Grecs, quelle fut sa part dans la pratique musicale; il reste à déterminer, en un mot, la *quantité* et la *qualité* de l'élément polyphonique utilisé dans la musique de l'antiquité. Ce problème est probablement destiné à exercer longtemps encore la sagacité des érudits; nous espérons toutefois que les pages suivantes pourront contribuer à en avancer la solution définitive.

Que l'harmonie eut une importance très-secondaire dans l'art grec, c'est là un point sur lequel n'existe aucun dissentiment. Et d'abord, faisons une distinction essentielle. Notre polyphonie se réalise aussi bien dans le chant que dans la musique instrumentale. Dans l'antiquité, au contraire, un chant à plusieurs parties était chose inouïe. Tous les exécutants d'un chœur antique faisaient entendre la mélodie à l'unisson ou à l'octave. La différence entre l'ensemble vocal et le *solo* résidait uniquement dans la quantité de voix employées, dans l'étendue de la cantilène, dans son caractère plus sobre, plus sévère. Aristote dit expressément que de toutes les consonnances l'octave seule est reçue dans le chant[2]. Ceux qui veulent contester aux Grecs toute

[1] Fétis, *Mémoire sur l'harmonie simultanée des sons chez les Grecs et les Romains*. Bruxelles, Hayez, 1859. — Vincent, *Réponse à M. Fétis et réfutation de son Mémoire*, etc. Lille, Danel, 1859. — Wagener, *Mémoire sur la symphonie des anciens*, publié dans le tome XXXI des *Mémoires couronnés par l'Académie de Belgique*.

[2] « Pourquoi la consonnance d'octave passe-t-elle inaperçue et paraît-elle un unisson
« sur le *phoinikion*, par exemple, ainsi que dans la voix humaine? En effet, dans les
« [voix et les instruments] aigus, ce ne sont pas des sons homophones que l'on produit
« [par rapport aux voix normales, c'est-à-dire aux voix d'homme], mais des sons analo-
« gues à ceux qui [dans les voix de même espèce] se produisent à l'octave. Le son
« paraît-il le même, parce que, en raison de leur analogie, les deux sont semblables et
« que la similitude est une partie de l'unité? Par la *syrinx* on produit la même illusion. »
Aristote, *Probl.*, XIX, 14 (A. W.). — « Pourquoi l'antiphonie est-elle plus agréable que
« l'unisson? Est-ce parce que l'antiphonie est l'accord d'octave? En effet, elle se
« produit par des voix de jeunes enfants réunies à des voix d'hommes, distantes les
« unes des autres d'autant de tons que la *nète* l'est de l'*hypate*. Or, toute consonnance
« est plus douce qu'un son isolé, et parmi les consonnances la plus douce est l'octave
« (tandis que l'unisson ne forme que des sons isolés). Aussi la consonnance d'octave

harmonie invoquent mal à propos ce texte, où il n'est question que de *chant* proprement dit et nullement de musique en général. Nous le répétons, la polyphonie vocale fut toujours étrangère à l'art hellénique[1]; aucun doute ne subsiste à cet égard. L'harmonie simultanée ne pouvait se produire que par la réunion d'un ou de plusieurs instruments à la partie mélodique. En définitive, toute cantilène grecque était susceptible de deux modes d'accompagnement : le premier, à la portée de tout le monde, consistait à redoubler purement et simplement la mélodie (πρόσχορδα κρούειν); c'est le seul dont Platon approuve l'usage dans l'éducation de la jeunesse[2]; le second, réservé aux artistes, s'exprimait dans la terminologie musicale par une phrase signifiant littéralement *jouer [d'un instrument à cordes] sous le chant* (ὑπὸ τὴν ᾠδὴν κρούειν)[3]. La polyphonie était aussi admise dans la musique instrumentale pure[4].

« est-elle *magadisée*, [c'est-à-dire exécutée en série continue]. » ARISTOTE, *Probl.*, XIX, 40. — « Pourquoi la seule consonnance de l'octave se chante-t-elle? Car celle-ci se *magadise*, « ce qui ne se fait pour aucune autre consonnance. » ARISTOTE, *Probl.*, XIX, 18. — Cf. 17, 19.

[1] Le passage suivant de Diomède semble impliquer l'existence d'une polyphonie vocale au temps de l'empire romain : « Lorsqu'il accompagnait un chant à voix seule, « [l'artiste] se servait d'une flûte simple; mais dans un morceau à [deux ou à] plusieurs « voix, il prenait la flûte double. » Cf. VINCENT, *Notices*, p. 155.

[2] Voir plus haut, p. 31, note 1, et p. 302, note 4.

[3] La partie accompagnante était désignée par ἡ ὑπὸ τὴν ᾠδὴν κροῦσις. PLUT., *de Mus.* (Westph., § XIV). — Cf. ARISTOTE, *Probl.*, XIX, 39. — « Relativement à une *composi-« tion musicale* (μέλος) on parle d'*harmonie* (ἁρμονία), de *rhythme* (ῥυθμός), d'*accompagne-« ment* (κροῦμα), de *battement de mesure* (βάσις). » POLLUX, IV, 8. — Cf. les expressions πρόσχορδα ᾄσματα, mélodies à l'unisson, πολύχορδον ᾆσμα, mélodie polyphone. Ib., IV, 9.

[4] « Hyagnis, le premier, en jouant, étendit les mains, [c'est-à-dire écarta les doigts « afin de boucher les trous]. Le premier, il fit résonner deux tuyaux par le même souffle. « Le premier, il composa un concert musical, en mêlant le tintement aigu au bourdonne-« ment grave des tuyaux de gauche et de droite. » APULÉE, *Florid.*, liv. I. — Cf. VINCENT, *Notices*, 155. — « En ce qui regarde l'usage pratique, cet instrument (le monocorde) « occupe le dernier rang et est plus défectueux que tous les autres, non-seulement « parce qu'on est obligé de régler l'intonation sur un point et de pincer la corde sur un « autre d'une seule main, — de manière que l'on perd les plus beaux effets d'exécution, « tels que l'*épipsalmos*, la *syncrousis* (c'est-à-dire *la percussion simultanée*), l'*anaploké*, la « *kataploké*, le *syrma*, et généralement tout dessin formé de sons distants les uns des « autres (en effet l'exécutant, n'ayant qu'une seule main à sa disposition, ne peut « facilement franchir de grands intervalles, ni toucher simultanément deux points « éloignés) — mais encore parce que, à cause du déplacement continuel du chevalet, « on ne cesse d'entendre des sons traînés, d'un effet anti-mélodique. » PTOL., II, 12.

A l'exception de la théorie des symphonies, des antiphonies, des diaphonies et des paraphonies, comprise dans la doctrine des intervalles, toute cette partie de l'art antique appartenait à la science instrumentale (κρουματικὴ σοφίη)[1] et s'acquérait par la seule pratique. Bien qu'Aristoxène parle d'une théorie de l'accompagnement[2] (περὶ τὴν κροῦσιν θεωρία), les Grecs n'ont certainement jamais eu de traités d'harmonie ou de contrepoint; autrement il s'en retrouverait quelque trace dans la littérature musicale.

Éléments de la polyphonie antique.

De quels intervalles les Hellènes se servaient-ils en harmonie simultanée? Les théoriciens antiques n'en disent pas un seul mot. Prenant arbitrairement pour point de départ la classification usuelle des intervalles, les écrivains modernes se sont contentés en général d'admettre l'usage de l'octave, de la quinte et de la quarte, rabaissant ainsi la polyphonie antique au niveau de la diaphonie du IXe siècle. Heureusement un texte unique, mais décisif[3], nous laisse entrevoir un art moins embryonnaire; il énumère parmi les intervalles employés en harmonie simultanée des accouplements de sons rangés parmi les dissonances, non-seulement par les Grecs mais aussi par les modernes. Toutefois, nous ne devons pas espérer trouver dans ce peu de lignes des notions concernant la succession des accords; l'écrivain, qui n'est probablement autre qu'Aristoxène lui-même[4], se propose simplement de donner un exemple à l'appui d'une thèse d'esthétique et de critique musicale.

En parlant de l'omission systématique de certains sons de l'échelle dans les mélodies du *tropos spondeiakos*, — style consacré aux hymnes liturgiques — il dit qu'elle ne provient ni de l'ignorance des auteurs, ni de l'imperfection du système musical,

[1] Cf. VINCENT, *Réponse à M. Fétis*, p. 33; *Notices*, p. 288.

[2] « Il n'est pas possible de devenir musicien et critique parfait, par cela seul que l'on « possède la réunion de toutes les connaissances envisagées comme faisant partie de la « musique, à savoir la pratique des instruments et du chant, un exercice convenable « de l'oreille, — je veux dire une connaissance intime de la *matière mélodique* et de la « *mesure* — de plus, la doctrine de l'harmonique et de la rhythmique, la théorie de « la *krousis* et du texte poétique, bref toutes les autres matières musicales, s'il en existe « davantage. » Ap. PLUT., *de Mus.* (Westph., § XIX).

[3] PLUT., *de Mus.* (Westph., § XIV).

[4] WESTPHAL, *Plutarch, über die Musik*, p. 19 et suiv. — Voir plus haut, p. 19-20.

mais qu'elle fut faite en vue de sauvegarder le caractère noble et sévère de la composition[1]. Et il continue ainsi : « en effet, « une preuve évidente que ce n'est point par ignorance que les « vieux [compositeurs] se sont abstenus de la *trite* [*diézeugménon*], « c'est qu'ils en ont fait usage dans la *krousis* (accompagnement « instrumental). Car ils n'auraient pas employé ce son en conson-« nance [de quinte] avec la *parhypate*, s'ils n'eussent connu l'usage « qu'on en pouvait faire. Mais il est manifeste que le caractère « de beauté produit par l'élimination de la *trite*, dans le *tropos* « *spondeiakos*, les a déterminés, comme par sentiment, à conduire « leur cantilène jusqu'à la *paranète*, en passant par dessus la *trite*. « On doit en dire autant de la *nète* [*diézeugménon*]. Car ils l'ont « fait entendre dans le jeu des instruments, tantôt en dissonance « [de seconde] avec la *paranète*, tantôt en consonnance [de quinte] « avec la *mèse*. Mais dans le *mélos* ce son ne leur paraissait pas « convenable au style spondaïque.

« Tous [les anciens compositeurs] en ont usé ainsi, non-seule-« ment pour les sons précités, mais aussi pour la *nète synemménon*. « Dans l'accompagnement instrumental ils mettaient cette corde « en dissonance [de seconde et de sixte] avec la *paranète* et la « *parhypate*[2], en consonnance [de quarte et de quinte] avec la « *mèse* et la *lichanos*. Mais dans le *mélos* ils n'osaient s'en servir, « à cause du mauvais effet qu'elle produisait[3]. »

La première partie du texte aristoxénien se rapporte à l'octocorde *disjoint*, compris entre l'*hypate méson* et la *nète diézeugménon*. Cet assemblage de sons, le plus ancien que la Grèce ait connu,

Analyse du texte d'Aristoxène.

[1] L'éloge de la musique classique, la comparaison de ses qualités avec les défauts de l'art post-classique, était le thème favori des dissertations d'Aristoxène, et particulièrement de ses *Conversations de table*. — « Aristoxène le musicien s'efforça de donner « un caractère plus viril à la musique, qui déjà de son temps commençait à s'effé-« miner, en accordant lui-même la préférence à *l'instrumentation la plus mâle*, et en « exhortant ses élèves à rechercher *dans leurs chants* la vigueur et à fuir la mollesse. » THEMISTIUS, *Or.* 33.

[2] Au lieu de *parhypate*, tous les Mss. ont *paramèse*, degré de l'échelle qui n'existe pas dans le système conjoint. Nous adoptons la correction proposée par Westphal, en faisant remarquer toutefois que, selon certains auteurs (Nicomaque, Boëce), le terme *paramèse* a été employé anciennement pour *trite synemménon*. Si l'écrivain avait eu en vue cette signification, il en résulterait une tierce majeure au lieu d'une sixte majeure.

[3] Voir plus haut, pp. 172-175 et 230-233.

servait à l'exécution des mélodies doriennes de construction authentique. Notée dans le ton homonyme, l'octave dorienne se traduit par les sons suivants :

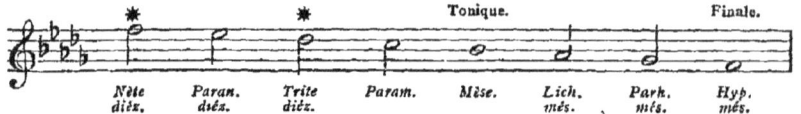

La cantilène du *tropos spondeiakos* s'abstenait tantôt du sixième degré de l'octocorde dorien (*ré*♭, médiante de la modalité hellénique), tantôt de l'octave supérieure de la finale dorienne (*fa*, dominante harmonique), sons que nous avons désignés ci-dessus par un astérisque. Dans les deux cas, le son exclu du chant est utilisé pour la partie instrumentale. Ainsi, dans la première combinaison (A), le troisième degré de l'échelle fondamentale (*ré*♭) sert d'accompagnement au sixième degré (*sol*♭), placé dans la mélodie ; dans la seconde combinaison (B), la dominante aiguë s'unit tour à tour à la tonique (*si*♭) et au quatrième degré (*mi*♭), employés dans la partie vocale.

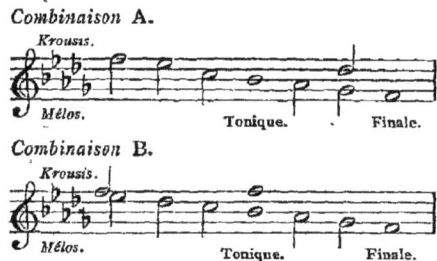

La dernière phrase du texte se réfère à l'heptacorde *conjoint*, propre aux mélodies doriennes de construction plagale. En le transcrivant, comme ci-dessus, dans le ton dorien, nous avons l'échelle suivante :

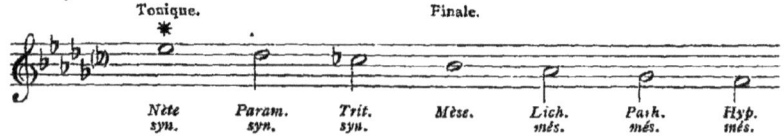

La corde omise dans le *mélos* est la *nète synemménon* (*mi*♭), fondamentale du mineur hellénique dans une échelle armée de six

bémols. Elle est utilisée dans la partie instrumentale, où elle sert d'accompagnement au troisième, au premier, au septième et au sixième degré de l'octave dorienne (ré♭ si♭ la♭ sol♭), ou, ce qui est la même chose, au septième, au cinquième, au quatrième et au troisième degré de l'échelle fondamentale.

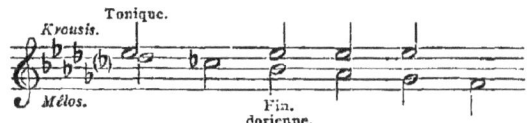

Assurément, les accords énumérés ici ne sont ni riches ni variés, mais, ainsi qu'il a été dit plus haut, nous ne possédons là qu'une très-faible partie des agrégations harmoniques connues des anciens. On ne doit pas perdre de vue que la thèse développée par l'écrivain est celle-ci : « l'omission de tel ou de tel son dans les mélodies d'un « caractère très-archaïque ne prouve nullement sa non-existence « pour l'époque où la mélodie fut composée, puisque le son en « question figurait dans l'accompagnement. » Aristoxène n'a donc été amené à mentionner que des intervalles où entrait un des sons étrangers aux chants spondaïques. Il serait conséquemment absurde de partir de là pour soutenir que les Grecs ont ignoré toute autre combinaison simultanée d'intervalles. En supposant même que le style spondaïque n'eût admis qu'une harmonie aussi rudimentaire, on ne doit pas oublier qu'il s'agit ici de chants très-simples, destinés au culte, analogues pour le caractère à certains hymnes catholiques, telles que, par exemple, le *Pange lingua*.

En tout cas, voici quelques conclusions qui ressortent directement du texte que nous venons d'analyser : 1° l'accompagnement du *tropos spondeiakos* se trouvait à l'aigu de la mélodie; 2° les deux *nètes* (*diézeugménon* et *synemménon*), exclues régulièrement de la partie vocale, étaient les sons principaux de la *krousis;* la *trite diézeugménon* avait un caractère et un emploi analogues; 3° non-seulement les symphonies antiques étaient admises dans l'accompagnement, mais on y tolérait aussi les diaphonies de seconde et de sixte (ou de tierce)[1].

Résumé.

[1] Voir p. 361, note 2.

La *krousis* était placée à l'aigu.

Les deux premières conclusions sont confirmées par le plus ancien document musical connu, le dix-neuvième chapitre des *Problèmes* d'Aristote. Dans le douzième problème, il est dit explicitement que le chant occupait la partie inférieure de l'harmonie. « Pourquoi *la plus grave* de deux cordes *s'empare-t-elle toujours de « la mélodie ?* En effet, lorsqu'il s'agit de chanter la *paramèse*[1], « si on l'accompagne du son de la *nète*, la mélodie n'en souffre « nullement ; mais s'il faut, au contraire, chanter la *nète*, alors on « doit accompagner à l'unisson, et il n'y a plus de son séparé[2]. » Il existe chez Plutarque deux textes non moins décisifs, dont voici le premier : « Quelle est la cause de la consonnance, et « pourquoi, lorsque des sons consonnants sont frappés simulta- « nément, la mélodie *appartient-elle au plus grave ?* » Voici le second : « De même que, si l'on prend deux sons consonnants, « *c'est le plus grave qui fait le chant,* de même dans une maison « sagement gouvernée tout se fait du consentement des deux « époux, mais cependant en laissant paraître la direction et la « volonté du mari. » L'habitude de mettre l'accompagnement à l'aigu semble s'être maintenue pendant la période romaine. Selon le témoignage de Varron « la flûte *gauche*, dont toute la « longueur tombe en deçà des trous de la flûte *droite*, » — elle était donc plus courte de moitié — « sert à l'accompagnement[3]. » Le grammairien Donat aussi affirme positivement que la flûte gauche était la plus aiguë des deux[4].

[1] Fétis (*Mémoire*, p. 41) propose de lire *paranète*, leçon en effet plus satisfaisante et qui fournit un des accords énumérés par Aristoxène.

[2] La suite du problème n'a qu'un intérêt secondaire. La voici : « Est-ce parce que « le grave est puissant en raison de sa grandeur, et que dans le grand est compris le « petit, et que [par exemple] l'*hypate*, au moyen de la disjonction [et de la conjonction], « engendre deux *nètes* distinctes ? » Cf. WAGENER, *Mémoire*, p. 26-33.

[3] VARRO, *de re rust.*, I, 2, 16. — « La flûte droite est autrement [faite] que la flûte « gauche, mais de manière cependant à se marier avec elle ; car l'une joue la partie « principale dans les mélodies d'une même composition, l'autre l'accompagnement. » *Ib.*, I, 2, 15, cité par WAGENER, *Mémoire*, p. 35.

[4] « Ces mélodies s'exécutaient sur des flûtes égales ou inégales, [dites] *droites* ou « *gauches*. Les flûtes droites, appelées aussi *lydiennes*, exprimaient, par leurs sons « graves, les parties sérieuses de la comédie, tandis que les flûtes gauches, appelées « aussi *Serranae* (lisez *Sarranae*, c'est-à-dire *tyriennes*), en faisaient ressortir le carac- tère joyeux, par leurs sons élevés. » DONAT, *Fragm. de comoedia* cité par WAGENER,

L'expression *accompagner sous le chant* ne signifie donc pas *jouer au grave du chant;* elle se rapporte à l'habitude qu'avaient les Grecs d'écrire les notes instrumentales au-dessous des notes vocales. Dans la musique moderne, le *mélos* occupe d'ordinaire la partie aiguë, mais chez les compositeurs du XVIIe siècle, et particulièrement chez Lully, la manière antique était habituelle lorsqu'il s'agissait d'une voix grave d'homme[1]. Néanmoins, dans l'antiquité même, cette disposition souffrait peut-être quelques exceptions; sans cela l'utilité des cordes inférieures de l'échelle deviendrait incompréhensible, à moins d'admettre que leur emploi fût strictement réduit aux préludes et aux ritournelles[2].

Quant à la prédominance de la *nète* dans la *krousis*, il y est fait encore allusion dans la suite du passage aristoxénien : « Les « compositions du style phrygien démontrent que la corde en « question (la *nète synemménon*) n'était pas inconnue à Olympe ni « à ses disciples; car ils s'en servaient, *non-seulement pour la partie* « *instrumentale*, mais aussi pour le chant, notamment dans les « *Métroa* et dans quelques autres compositions phrygiennes[3]. »

Après la *nète*, le principal son de l'accompagnement était la *mèse*, dont l'écrivain n'a pas eu occasion de parler ici, cette corde étant toujours comprise dans la cantilène vocale. La *mèse* et la

Mémoire, p. 35. — « Pourquoi dans la consonnance de l'octave le grave est-il l'anti-« phonie de l'aigu, mais non réciproquement? Est-ce parce que la mélodie de l'un et de « l'autre se trouve dans l'un et dans l'autre, ou, au cas contraire (c'est-à-dire lorsqu'on « entremêle toute espèce d'accords), dans le grave [seulement], car il est le plus grand? » ARISTOTE, *Probl.*, XIX, 13.

[1] Voir le rôle d'*Hidraot* au 1er acte d'*Armide*.

[2] Un fragment curieux de musique notée (Vinc., *Notices*, p. 257), dont l'origine et le but sont énigmatiques, semblerait infirmer cette conclusion. C'est une échelle de deux octaves, accompagnée d'une seconde partie placée presque toujours au grave. — La *krousis* en 3/8 de l'Anonyme (voir plus haut, p. 141), que Westphal tient pour un accompagnement, ne quitte pas les sons les plus graves du système (elle est comprise entre la *proslambanomène* et l'*hypate méson*); il n'est donc pas possible qu'elle ait eu une mélodie au-dessous d'elle. Ce qui prouverait, selon Westphal, qu'il s'agit d'un accompagnement, c'est le demi-soupir placé au temps frappé de la troisième mesure de chaque membre rhythmique, chose inouïe dans la poésie chantée. Mais la raison ne me semble pas concluante. Je serais plutôt porté à voir dans ces seize mesures une espèce d'exercice de cithare. — Dans la *diaphonie* d'Hucbald et de Gui d'Arezzo, la partie accompagnante (*vox organalis*) se trouve au-dessous de la *vox principalis*. Cf. GERB., *Script.*, I, p. 169; II, p. 22-23.

[3] *De Mus.* (Westph., § XIV).

nète ont une importance harmonique de premier ordre; dans l'octocorde disjoint, la *nète* est dominante supérieure, la *mèse* est tonique; dans l'heptacorde conjoint, au contraire, la fonction de tonique passe à la *nète*, celle de dominante (et de finale mélodique) à la *mèse*. Dans l'anecdote du citharède et du roi Antigonus, racontée par Elien[1], le roi joue un rôle analogue à celui d'un *dilettante* moderne qui, voulant faire montre de ses connaissances musicales, dirait à un pianiste en train de préluder : « prenez « l'accord de tonique; prenez l'accord de dominante. » Mais, tandis que la *nète* ne paraît en général que dans l'accompagnement instrumental, la *mèse* possède un caractère mixte, mélodique aussi bien qu'harmonique. Pour parler avec Aristote, « la *mèse* est le « trait d'union entre tous les sons et fixe le rang de chacun d'eux; « aucun son ne reparaît plus fréquemment dans une composition « musicale; sans elle toute cohésion s'évanouit, et il ne reste plus « que des sons rassemblés au hasard[2]. » Remarquons encore que par suite de la position de l'accompagnement à l'aigu du chant, la *mèse* ne pouvait s'unir qu'aux sons du tétracorde *méson*, tandis que la *nète* dominait tout l'octocorde.

Rôle de la *paramèse*.

L'emploi de la *paramèse* dans la partie instrumentale se déduit d'un passage intéressant de Gaudence : « Les sons paraphones « tiennent le milieu entre les consonnances et les dissonances : « dans la *krousis* ils paraissent consonnants. Cette particularité « s'observe dans l'intervalle de *triton*, situé entre la *parhypate* « *méson* et la *paramèse*, ainsi que dans la *tierce majeure*, entre la « *lichanos méson* et la *paramèse*. » Gaudence est le seul écrivain qui compte la tierce parmi les paraphonies[3]. Qu'il soit ou non

[1] Voir plus haut, p. 260-261, note 1.

[2] Ib. — Le rôle prépondérant des cordes stables dans l'accompagnement et leur mode d'emploi ont été indiqués déjà par Vincent (*Notices*, p. 117-118). Mais par une fausse interprétation du 12ᵉ problème d'Aristote, cet estimable savant plaçait la *krousis* au grave du chant. Les *pédales* dont il parle étaient en réalité des *pédales supérieures* et non des *bourdons*. — Voir les accompagnements des mélodies africaines notés par VILLOTEAU, dans son ouvrage intitulé : *De l'état actuel de l'art musical en Égypte*. Éd. in-fol., p. 132-133.

[3] Voir plus haut, p. 98. — Le passage de Théon où il est question des *paraphonies* fourmille d'erreurs. En voici la traduction d'après la restitution de M. Wagener (*Mémoire*, p. 16-19) : « Parmi les intervalles, les uns sont consonnants, les autres dissonants. Les « consonnants sont *antiphones* (l'octave et la double octave) ou *paraphones* (la quinte « et la quarte). Sont dissonants les sons juxtaposés dans le tétracorde (le ton et le

dans l'erreur au point de vue de la théorie, nous n'en avons pas moins lieu de croire à sa véracité lorsqu'il affirme que dans les combinaisons précisées par lui la tierce majeure et le triton s'employaient en guise de paraphonies. Ne venons-nous pas de rencontrer, parmi les accords du trope spondaïque, des secondes? Or, le *mélos* prenant toujours le son grave de l'intervalle, il s'ensuit nécessairement que la *paramèse* faisait la partie d'accompagnement, lorsqu'elle s'accouplait à la *lichanos* et à la *parhypate*.

Si aux sons précités nous ajoutons la *trite diézeugménon*, mentionnée expressément par Aristoxène, nous aurons pour l'accompagnement du mode dorien quatre sons, lesquels forment, avec ceux de l'échelle mélodique énumérés dans le texte, des accords de quinte, de quarte, de tierce majeure, de sixte majeure, — renversement de la tierce mineure — de seconde et de triton. De plus, l'octocorde renferme une consonnance d'octave, dont l'usage nous est révélé par cette règle importante de l'harmonisation antique : *la conclusion finale doit se faire sur l'octave ou sur l'unisson*. C'est encore un des problèmes d'Aristote qui nous initie à cette particularité : « L'instrumentiste peut au milieu d'un
« morceau s'écarter de la mélodie chantée, mais à la fin il doit y
« revenir, de façon que l'accompagnement aboutisse à l'octave
« [ou à l'unisson]. Car le plaisir résultant de cette octave finale
« l'emportera sur ce qu'il pouvait y avoir de désagréable dans la
« diversité de l'accompagnement antérieur; attendu que l'unité
« succédant à la diversité engendre le plus de plaisir lorsqu'elle se
« réalise par l'octave[1]. » La classification des modes, selon leur *éthos* passif ou actif, se trouve par là pleinement justifiée. En effet, les seuls modes considérés comme actifs (à savoir l'*hypodoristi*,

« *diésis*. » Ce dernier mot est pris évidemment dans le sens pythagoricien = demi-ton). On remarquera que les tierces ne figurent ni parmi les consonnances, ni parmi les dissonances, ce qui montre en tout cas qu'elles constituaient une catégorie de diaphonies à part.

[1] ARISTOTE, *Probl.*, XIX, 40 (trad. d'A. W.). — Un autre passage du même problème fait allusion à la terminaison sur l'intervalle d'octave : « La terminaison de l'*hypate*
« coïncide avec le retour périodique qui se produit dans les sons [de la *nète*?]. En effet,
« la deuxième vibration de la *nète* est identique avec [celle de] l'*hypate*. Or, comme
« elles arrivent au même terme final, sans opérer de la même manière, il se trouve
« qu'elles aboutissent à un résultat commun, [absolument] *comme il arrive à ceux qui*
« *exécutent un accompagnement sur le chant.* »

l'*hypophrygisti* et l'*hypolydisti*) donnent, par la conclusion sur l'octave de leur tonique, le sentiment de la cadence parfaite. Quant aux modes parallèles (la *doristi*, la *phrygisti* et la *lydisti*), leur terminaison sur l'octave de la dominante nous laisse une impression vague, accentuée encore davantage dans la *mixolydisti*, dont la finale harmonique et mélodique a le caractère d'une médiante. D'autre part, le grand philosophe nous apprend que l'octave seule s'exécutait en série continue[1]; les symphonies et les paraphonies s'entremêlaient donc avec une certaine variété. Quant aux diaphonies, il est à croire qu'elles s'employaient seulement comme notes de passage. On peut donc, sans forcer aucunement les textes anciens, et en ne faisant usage que d'accords expressément mentionnés par les auteurs, essayer d'harmoniser l'octocorde dorien ainsi qu'il suit[2] :

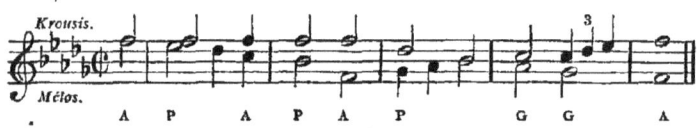

On ne peut nier qu'une telle *krousis* ne soit parfaitement correcte et acceptable même pour une oreille moderne. Celle que nous obtenons pour la forme plagale n'est pas moins appropriée au caractère harmonique du mode dorien :

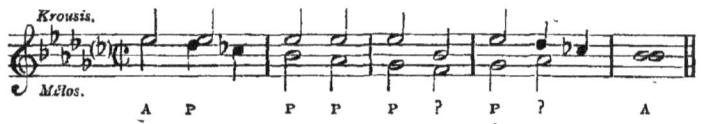

Krousis des autres modes.

Jusqu'ici nous avons interprété les indications d'Aristote, d'Aristoxène et de Gaudence, en donnant aux noms des degrés de l'échelle grecque leur signification dynamique et exacte. Cela nous a fourni une série d'intervalles propres à l'accompagnement de la *doristi*, du mode grec par excellence. Mais il en est autrement

[1] « L'octave seule se *magadise*, ce qui ne se fait pour aucune autre consonnance. » ARISTOTE, *Probl.*, XIX, 18.

[2] Les accords énumérés par Aristoxène, dans le *Dialogue* de Plutarque, sont désignés par la lettre P; ceux dont il est fait mention chez Aristote et chez Gaudence portent respectivement les lettres A et G.

si nous abordons les modes phrygien et lydien, dont les cordes principales ne coïncident nullement avec celles de la *krousis* dorienne, la *nète* et la *mèse* dynamiques. D'autre part, cependant, la *nète synemménon* est signalée comme ayant été employée par Olympe pour l'accompagnement de ses mélodies phrygiennes[1], et la *mèse*, d'après l'affirmation réitérée d'Aristote, est l'âme et le centre du système harmonique dans toute composition musicale.

Pour résoudre cette difficulté, insurmontable à première vue, il n'y a qu'une hypothèse possible : c'est de supposer que les deux écrivains ont donné ici aux termes *nète* et *mèse*, non leur signification théorique, mais celle qui leur était attribuée dans le langage technique et usuel des instrumentistes. Nous voulons parler de la nomenclature thétique, dont Ptolémée explique le mécanisme avec tant de lucidité[2]. Dans ce cas, nous entendrons par *nète diézeugménon*, le son le plus aigu de tout octocorde; par *nète synemménon*, le son le plus aigu de tout heptacorde; par *mèse*, le quatrième son d'un octocorde ou d'un heptacorde ascendant; par *paramèse* enfin, le cinquième son d'un octocorde ascendant. Dès lors, les indications de nos deux auteurs acquièrent une portée générale et s'appliquent sans nulle difficulté à la *phrygisti* et à la *lydisti*. Voici un spécimen pour le premier de ces modes :

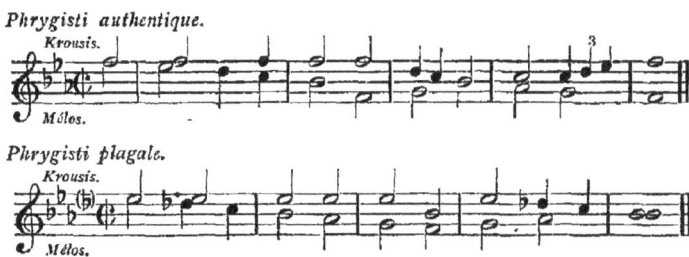

Pour obtenir les accords propres à l'accompagnement du mode lydien, il suffit de garder les mêmes notes en supprimant les deux derniers bémols de l'armure. Quant aux modes caractérisés par la particule *hypo*, et dont l'octocorde authentique est limité à l'aigu par la tonique supérieure, le principal son de

[1] Voir plus haut, p. 365.
[2] Voir plus haut, p. 253 et suiv., et surtout p. 260-262.

leur *krousis*, après la *nète* thétique est la *paramèse* thétique, corde qui dans ces trois modes fait l'office de dominante. Quant à la *mèse* thétique (quatrième degré du mode), elle ne vient ici qu'en troisième lieu parmi les sons réservés à l'accompagnement.

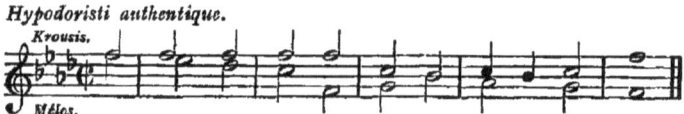

Dans la forme plagale des trois mêmes modes, la meilleure disposition au point de vue de l'accompagnement consiste à prendre l'octocorde disjoint du mode principal correspondant[1]; la *mèse* thétique devient alors finale et tonique à la fois; la *nète diézeugménon* thétique est dominante supérieure.

Résumé. — Nous ne nous engagerons pas davantage sur un terrain où il est impossible de faire un pas sans tomber dans la conjecture. Entreprendre de reconstruire avec deux ou trois lambeaux de textes une doctrine complète de la polyphonie antique, serait poursuivre une pure chimère. Il suffira d'avoir tracé, à l'aide des indications fragmentaires que le hasard nous a conservées, les linéaments les plus grossiers d'un accompagnement antique. Si j'ai choisi à peu près les mêmes formules pour tous les modes, cela ne suppose nullement, dans mon idée, que toute la technique de l'accompagnement consistât en quelques accords stéréotypés. Chaque mode avait ses cadences, ses tournures favorites, dont la monotonie, étalée à nu par les musiciens médiocres, était adroitement déguisée par les artistes habiles. En est-il au fond différemment aujourd'hui? Une chose, je l'espère, restera dorénavant acquise : c'est que si la polyphonie hellénique, arrêtée au premier degré de son développement, est restée, sans comparaison possible, inférieure à la nôtre, elle n'était pas d'une nature différente et reposait sur des principes analogues. Elle n'eut rien de commun avec les monstruosités harmoniques des *déchanteurs*, et se rapprochait de la manière en usage chez les *chanteurs au luth* du XVe et du XVIe siècle, manière qui paraît avoir été toujours en Occident celle des musiciens populaires.

[1] Voir plus haut, p. 247.

Les anciens avaient-ils connaissance d'une harmonie à plus de deux parties? Nulle part il n'est fait mention d'un accord de trois sons. Le mode d'accompagnement décrit plus haut prédomina évidemment dès l'origine, et resta en vigueur pendant toute la période classique. Plutarque dit, il est vrai, que « Lasos d'Her- *v. 500 av. J. C.* « mione introduisit [dans ses dithyrambes] la polyphonie des *auloi*, « en se servant à cette fin de sons très-divers et très-éloignés les « uns des autres[1]. » Mais il n'est pas certain que le mot *polyphonie* doive être entendu au sens moderne dans ce passage; peut-être ne signifie-t-il que *multiplicité de sons*[2], augmentation dans l'étendue des instruments. D'autre part, l'illustre disciple du vieux maître athénien, Pindare, d'après ses propres paroles, fit entendre dans l'instrumentation de la 3ᵉ Olympique un mélange d'*auloi* et de *476.* cithares[3]. Mais ici encore rien ne nous force d'admettre plus de deux parties *réelles :* les flûtes pouvaient doubler le chant à l'octave, en laissant à la cithare la *krousis* proprement dite.

Ceci nous amène à une autre question : l'accompagnement suivait-il le chant note pour note, ou était-il plus ou moins figuré? La dernière hypothèse est la plus probable, comme on le verra lorsqu'il sera question des rhythmes *sémantiques*. Un son de la mélodie pouvait correspondre à plusieurs sons d'une durée moindre; réciproquement, la *krousis* avait parfois des durées plus grandes que le *mélos*. Une pareille forme d'accompagnement doit être admise sans restriction, si nous voulons accorder la doctrine des Grecs, en ce qui concerne la mesure, avec celle de l'*agogé* ou du *tempo* (mouvement)[4]. Même en se bornant à une seule partie instrumentale, distincte du chant, l'exécutant pouvait atteindre une certaine variété harmonique, au moyen d'accords brisés ou de dessins en contrepoint fleuri, pour employer nos

[1] Edit. de Westphal, § XVII.

[2] Les roulades et passages du célèbre dithyrambiste furent raillés sur la scène; on les appelait *Lasismata* (λασίσματα). BERNHARDY, *Grundriss*, 3ᵉ éd., 2ᵉ partie, 1ʳᵉ sect., p. 619.

[3] PIND., *Olymp*. III, v. 4-9. « Grâce à la Muse, ma voix, destinée à rehausser l'éclat « de cette fête, a pu, en s'alliant au rhythme dorien, tenter des voies toutes nouvelles. « Aussi bien les couronnes tressées dans les cheveux m'imposent-elles la sainte mission « de confondre dans un ensemble harmonieux, et les accents variés de la lyre, et le son « de la flûte, et la parole cadencée, pour célébrer le fils d'Enésidème. »

[4] WESTPHAL, *Geschichte*, p. 108-110.

expressions modernes. Toute composition chantée débutait par un prélude instrumental (προαύλιον, προνόμιον)[1]; elle était coupée de petites ritournelles (κρούματα), soit mesurées, soit non mesurées, destinées à séparer nettement les périodes, à donner du repos au chanteur et, enfin, à terminer complétement le *canticum*[2].

Histoire de la polyphonie.

v. 700 av. J. C.

Selon les anciens historiens, l'invention de la polyphonie remonte à l'immortel créateur de la poésie iambique : « On croit « qu'Archiloque le premier, fit entendre un accompagnement « instrumental sur le chant; auparavant cet accompagnement se faisait entièrement à l'unisson[3]. » Cette partie de l'art semble être restée stationnaire pendant toute l'antiquité; on dirait même qu'elle fut en déclin à partir de l'époque alexandrine et romaine, car ce sont précisément les plus anciens écrivains musicaux, Aristote et Aristoxène, qui nous ont fourni les principaux éléments de ce paragraphe. D'autre part cependant, la grande vogue du jeu de l'orgue (*hydraulis*) sous l'empire romain témoigne d'une certaine culture de l'harmonie. On ne concevrait pas qu'un instrument aussi compliqué que celui dont Héron d'Alexandrie et Vitruve nous ont laissé la description[4], eût simplement fait entendre une musique homophone, que des instruments moins riches, mais doués de la précieuse faculté de l'expression, pouvaient rendre avec infiniment plus de charme.

v. 140.

v 20.

De toute manière, la polyphonie ne réussit pas à jeter des racines profondes dans l'art des anciens. Elle n'y fut jamais un élément essentiel, mais une ornementation extérieure et facultative, qui se transmettait par tradition plutôt que d'une manière réfléchie et raisonnée. Le lien qui la rattachait à la musique des Hellènes était si lâche qu'il se dénoua de lui-même lorsque la culture païenne s'affaiblit et entra dans la voie de sa décadence finale; en s'appropriant les mélodies gréco-romaines, les chrétiens latins et byzantins laissèrent de côté tout accompagnement instrumental. Tombée dans un oubli complet pendant la sombre

[1] Pollux, IV, 7.

[2] Voir plus haut, p. 352.

[3] Voir plus haut, p. 44, note 1.

[4] Voir le chapitre intéressant sur l'orgue antique dans l'ouvrage récemment paru de M. W. Chappell : *History of Music*, p. 325-378.

période qui suivit la chute de l'empire romain, la polyphonie dut être, pour ainsi dire, découverte à nouveau vers le Xe siècle.

Une foule de causes, d'ailleurs, et avant tout l'idéalisme un peu sec du génie hellénique, condamnaient cette branche de l'art à végéter dans une longue enfance. Ce n'est que par la culture obstinée du chant polyphone, genre de musique né primitivement des tendances esthétiques les plus grossières, qu'elle pouvait s'élever au rang éminent qu'elle occupe parmi nous. Pour s'assujettir la puissance magique qui a marqué d'un sceau si profond toutes les créations de l'art moderne, la musique eut à traverser une période immense de nullité et de stérilité. Il fallut des siècles de tâtonnements et d'essais avortés, pour dompter la matière rebelle, pour assouplir la lourde masse harmonique et la souder à la mélodie, résultats qui ne furent pas achetés sans quelques pertes assez sensibles. Quand, sous l'influence littéraire de la Renaissance, se produisit le retour vers la tradition hellénique et qu'en musique on se mit à rechercher l'expression dramatique, de préférence au plaisir vague et indéterminé, le chant polyphone tomba en défaveur. Le développement de l'opéra pendant le XVIIe et le XVIIIe siècle contribua puissamment à rendre au chant monodique son ancienne suprématie. Toutes les tentatives de réforme sur ce terrain eurent dès lors pour tendance commune de reléguer la polyphonie dans la partie instrumentale, tendance qui atteint son point culminant dans la tétralogie de Richard Wagner, d'où l'ensemble vocal a tout à fait disparu. Par une singularité des plus remarquables, l'harmonie vocale pure, — art à son origine exclusivement religieux et savant — ne s'est conservée de nos jours que dans une branche de musique profane et populaire, le chœur à voix d'homme.

Comme résumé de ce paragraphe, une mélodie du IIe siècle, à laquelle j'ai adapté, d'après les indications analysées plus haut, un accompagnement d'instrument à cordes, me servira à donner au lecteur une idée de la manière dont je conçois la pratique de l'harmonie dans l'antiquité.

[1] Ce morceau, originairement noté en ton lydien (♭), est transposé à la tierce mineure grave (en ton iastien), afin de l'adapter au diapason actuel. La partie de cithare est comprise entre la *proslambanomène* (SI$_1$) et la *paranète hyperboléon* (LA$_3$).

HYMNE A HÉLIOS.

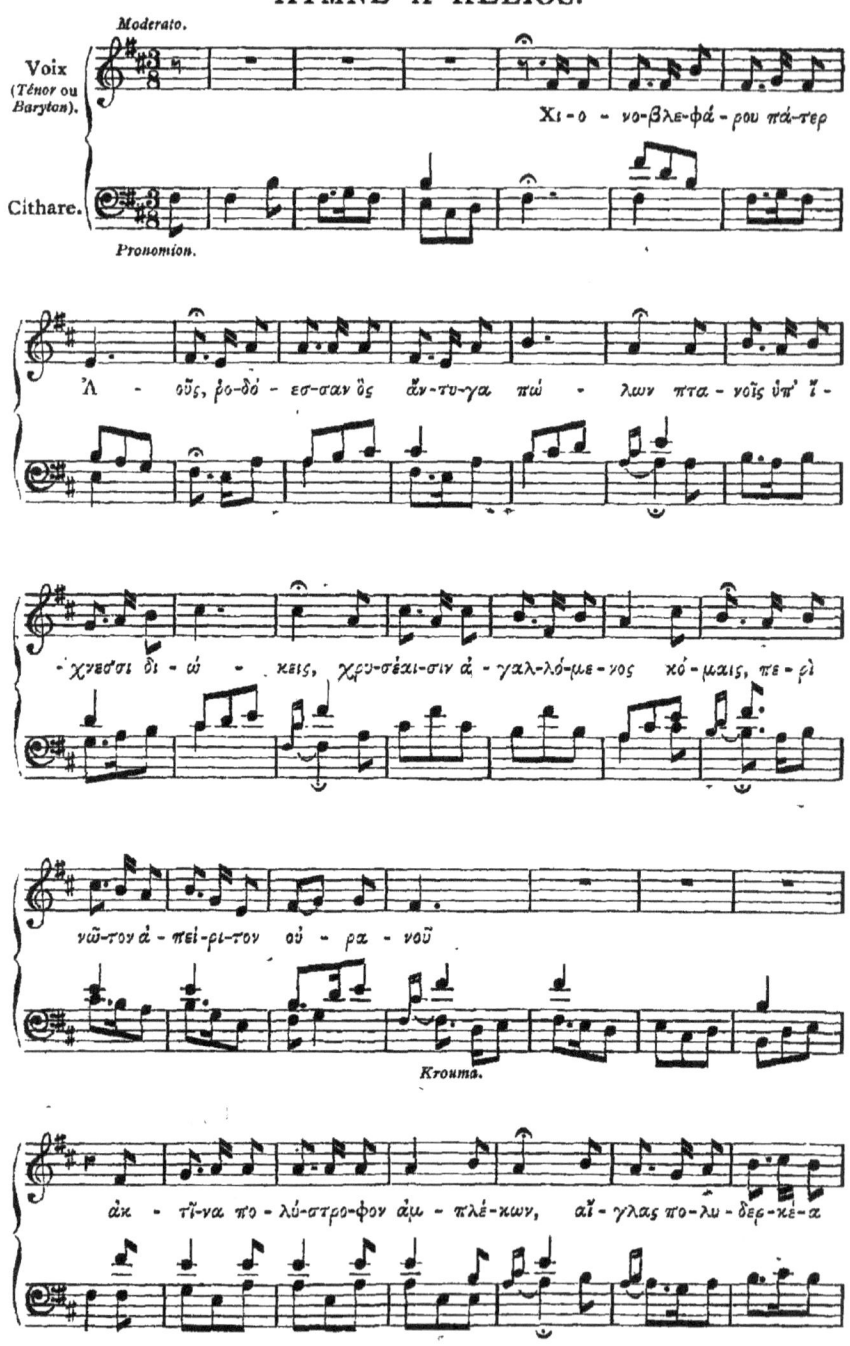

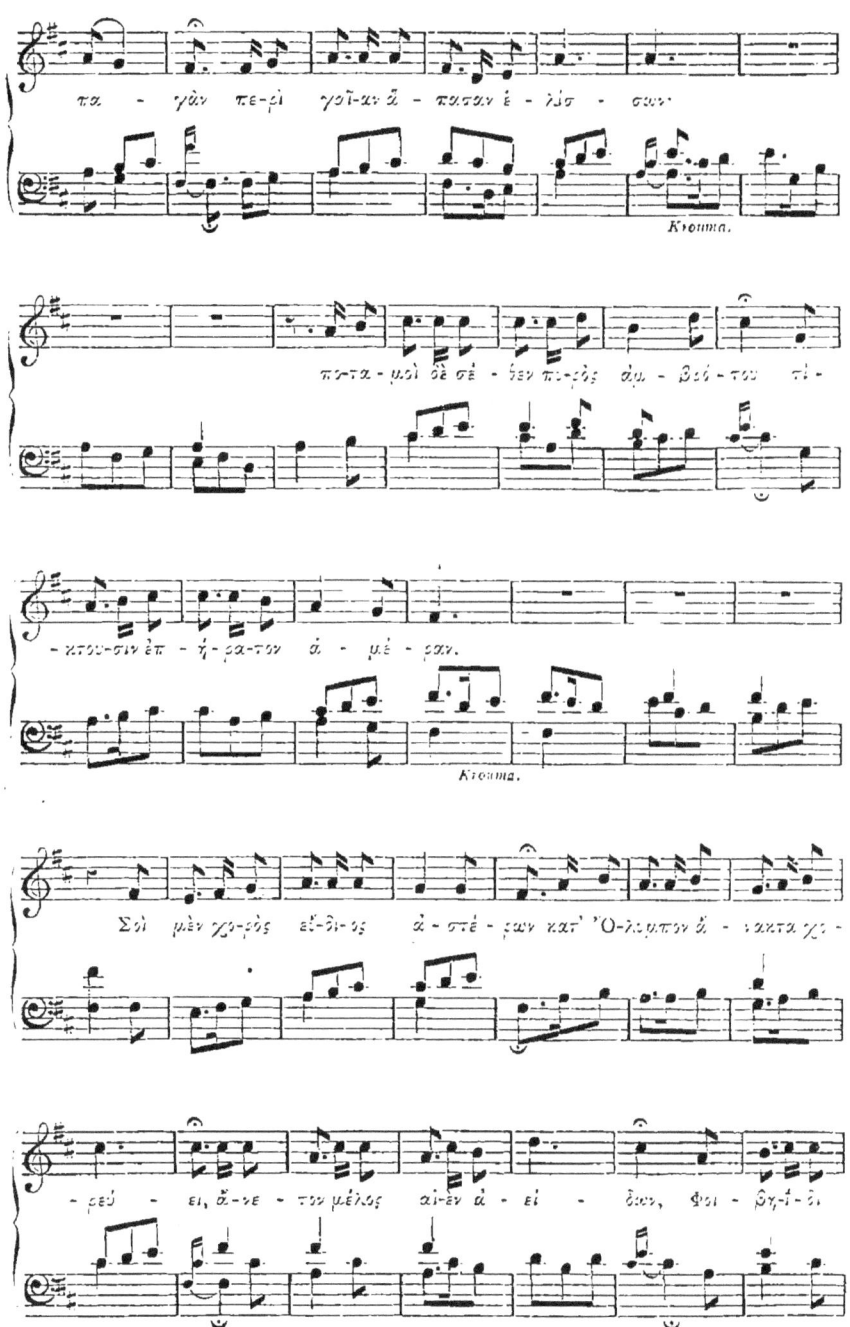

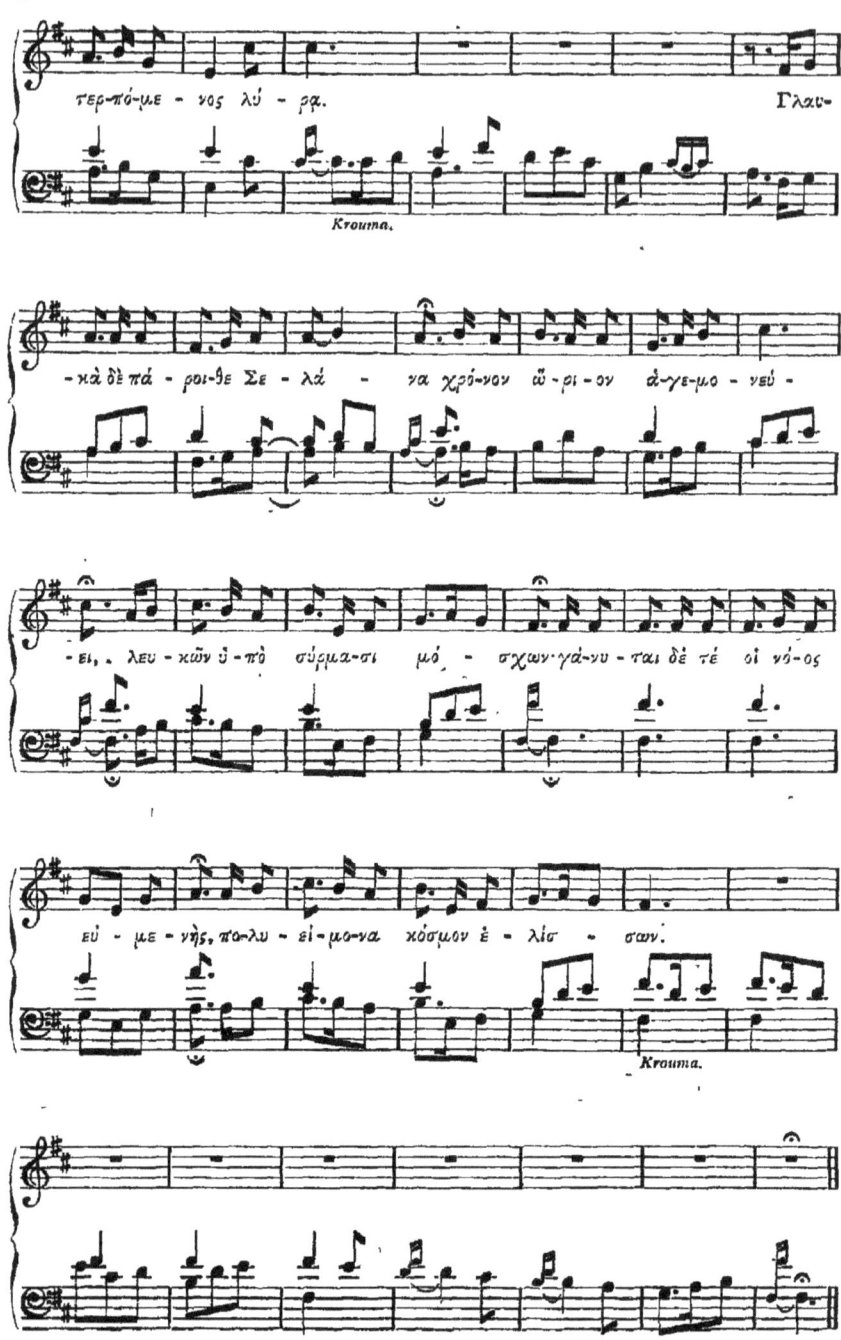

§ IV.

La *chrésis* est l'application des diverses formes de succession des sons à une mélodie vocale ou instrumentale[1]. Ces formes se réduisent à trois : 1° l'*agogé*, 2° la *ploké* et 3° la *pettéia*. — Deux ou plusieurs sons peuvent se succéder par mouvement conjoint, soit en montant, soit en descendant (*ut — ré, ré — ut*) ; une semblable combinaison mélodique s'appelle *conduite* ou *marche, agogé* (ἀγωγή)[2]. — Ou bien les sons se succèdent du grave à l'aigu ou réciproquement, tantôt par mouvement disjoint (ἐμμέσως), tantôt par mouvement conjoint (*ré — fa — sol — mi — la — ré*) ; un pareil genre de succession est nommé *entrelacement, dessin* ou *nœud, ploké* (πλοκή). — Il y a enfin une troisième possibilité : la partie mélodique peut rester sur le même son (*mi — mi, la — la*) ; dans ce cas il y a *répercussion, pettéia* (πεττεία).

Le mouvement mélodique le plus naturel à l'organe vocal de l'homme et, à cause de cela, le plus fréquent, est celui qui procède par intervalles incomposés, en d'autres termes, celui qui en partant d'un son donné procède au degré voisin, aigu ou grave. Selon le genre employé, la distance au degré voisin varie dans les échelles antiques entre un quart de ton et une tierce majeure. Parmi les incomposés, la seconde majeure (ou ton), intervalle commun aux trois genres, est considérée comme le premier et le plus excellent des intervalles mélodiques[3]. Les

Agogé ou marche.

[1] Arist. Quint., p. 29. — Bryenne, p. 502.

[2] « L'*agogé* (*marche mélodique* ou *conduite*) sera le chant qui, à partir d'un son initial, parcourt des sons successifs entre chacun desquels se trouve un intervalle incomposé. » Aristox., *Archai*, p. 29 (Meib). — « L'*agogé* est le chemin de la mélodie à travers des sons successifs. » Ps.-Eucl., p. 22. — Arist. Quint., p. 18-19. — Bryenne, p. 502. — Le terme *agogé* dans l'Anon. III (Bell., § 78) a une signification plus restreinte : il ne désigne que la marche ascendante.

[3] Voir plus haut, p. 347-348. — « Que si la différence des longueurs est dans le rapport de 8 à 9, elle donne naissance à l'intervalle de ton, qui est, non pas *consonnant*, mais, pour le dire en un mot, *mélodique*, attendu que les [deux] sons [dont il se compose], étant joués séparément, sont suaves et agréables à l'oreille, tandis que, étant frappés simultanément, ils résonnent d'une manière âpre et pénible à ouïr. Mais pour ce qui est des sons consonnants, soit qu'on les émette à la fois ou l'un après l'autre,

anciens distinguent dans l'*agogé*, ou marche, trois variétés : 1° la marche *ascendante* (ἀγωγὴ εὐθεῖα); 2° la marche *descendante* (ἀγωγὴ ἀνακάμπτουσα); 3° la marche *circulaire* (ἀγωγὴ περιφερής), réunion des deux précédentes.

A en croire Aristide Quintilien, cette dernière serait toujours *métabolique*[1], conformément à notre exemple; il faut admettre toutefois qu'elle se faisait aussi sans modulation.

Les anciens Hellènes considéraient la marche descendante comme la plus naturelle; aussi leurs échelles présentent-elles une meilleure succession étant chantées de l'aigu au grave plutôt que du grave à l'aigu. Cette particularité se manifeste d'une manière saisissante dans la mélodie attribuée à Pindare, et plaide hautement en faveur de son authenticité. Aristote demande : « Pourquoi est-il plus facile de chanter de l'aigu au grave que du « grave à l'aigu ? Est-ce pour commencer par le commencement ? « Car la corde du milieu, qui est l'*hégémon* (le conducteur), se « trouve à l'aigu du tétracorde....; en procédant dans l'ordre « ascendant, on va de la fin au commencement, on marche à « rebours[2]. » Remarquons encore que dans la notation vocale les lettres de l'alphabet grec procèdent de haut en bas, direction que l'on est invinciblement amené à donner à toute échelle grecque, surtout dans les genres chromatique et enharmonique. Toutefois la préférence pour le mouvement descendant appartient à une époque reculée, et n'est guère visible dans les productions musicales du siècle des Antonins : les mouvements descendants et ascendants y figurent pour une part à peu près égale. Il en est de même dans le plain-chant. Sauf quelques exceptions, se rapportant, il est vrai, à des morceaux très-anciens, les cantilènes

« leur combinaison produit sur la sensation un effet agréable. » PLUTARQUE, cité par WAGENER, *Mémoire*, p. 14. — Cf. plus haut, p. 72, note 4.

[1] « La marche circulaire est *modulante;* par exemple, lorsque l'on monte le tétracorde « par conjonction et qu'on le descend par disjonction. » ARIST. QUINT., p. 19. — MARQUARD, pp. 284, 325. — WESTPHAL, *Metrik*, I, 480.

[2] ARISTOTE, *Probl.*, XIX, 33.

liturgiques partent en général du grave ou du milieu de l'*ambitus*, s'élèvent presque immédiatement à la seconde corde distinctive du mode, autour de laquelle elles se développent, et redescendent pour opérer leur terminaison. La psalmodie présente cette forme dans toute sa nudité. Deux modes seulement s'en écartent habituellement et affectionnent dans leurs mélodies la marche circulaire : ce sont la *mixolydisti* et la *phrygisti*. La dernière se termine presque toujours par un mouvement ascendant. Cette terminaison, semblable à un cri de détresse, donne à la *phrygisti* une physionomie à part parmi les harmonies antiques[1].

La *ploké* est cette forme de la mélodie qui procède par toute espèce d'intervalles, tant ascendants que descendants. C'est à bon droit qu'Aristide Quintilien lui attribue le rôle principal dans la production du *mélos*. En effet, par l'entrelacement de grands et de petits intervalles, la *ploké* donne de la grâce et de la variété au contour mélodique, et lui imprime un caractère déterminé. Sans la *ploké*, le motif vocal ne serait qu'une succession uniforme de gammes ascendantes et descendantes. *Ploké ou nœud.*

Les combinaisons d'un dessin mélodique varient presque à l'infini : nous ne devons donc pas nous étonner de rencontrer dans le langage technique des termes d'un sens assez vague, employés à désigner les subdivisions de la *ploké*[2]. Les mélodies formées en grande partie de sauts, de mouvements disjoints, s'appellent chants *brisés, rompus* (μέλη κεκλασμένα)[3].

C'est dans la section consacrée à la *ploké* que l'on enseignait ce qui se rapporte aux intonations permises ou prohibées. Déjà nous avons fait remarquer qu'à ce point de vue les hymnes païens du IIe siècle de notre ère ont un aspect moins archaïque que les anciens chants de l'Église. Les sauts de sixte n'y sont

[1] Cette double particularité ne caractérise pas seulement les mélodies phrygiennes conservées dans la liturgie catholique (voir plus haut, pp. 135-137, 174), mais toutes celles que j'ai pu rencontrer autre part, et notamment la danse des derviches turcs (Fétis, *Histoire de la musique*, T. II, p. 398) et la mélodie juive : *Yigdal Elohim* (Ib., T. I, p. 468).

[2] Parmi les effets propres à la musique instrumentale, Ptolémée cite l'*anaploké* (ἀναπλοκή), qui était probablement une figure ascendante, et la *kataploké* (καταπλοκή) une figure descendante. Liv. II, ch. 12.

[3] Plut., *de Mus.* (Westph., § XVI).

pas rares; en outre, on n'y remarque pas encore cette aversion pour le triton, érigée plus tard en dogme. Relativement à la succession des intervalles mélodiques dans le tétracorde chromatique ou enharmonique, nous en sommes réduits à de simples conjectures; ce qui paraît certain, c'est que la *mésopycne* s'entonnait rarement par mouvement disjoint, car chez aucun auteur il n'est question d'intervalles composés dont elle fait partie.

Les chants de l'*Alleluia*, que les chrétiens des premiers siècles vocalisaient sans autre texte, nous offrent de beaux spécimens de *ploké* pour chacun des modes antiques[1]. Voici le début de quelques-uns de ces morceaux.

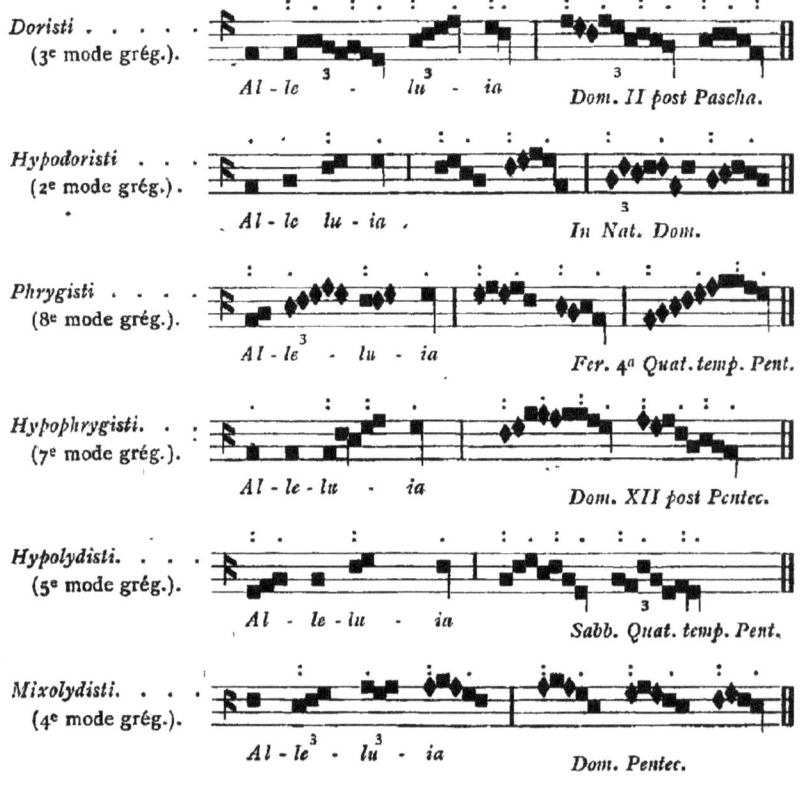

[1] Le chant de l'*Alleluia* existe dans la liturgie depuis les temps apostoliques. St Augustin l'appelle *Celeusma*, cri des matelots qui s'appellent et se répondent de loin. Voir d'ORTIGUE, *Dictionnaire de plain-chant*, p. 108-109. — Cf. TH. NISARD, *Réponse de Dom Anselme Schubiger au P. Dufour*, Paris, 1857, p. 23.

La *pettéia* est « l'émission réitérée d'un même son[1]. » — On doit considérer comme une de ses variétés la *toné* (τονή), tenue d'un son, exécutée d'une seule respiration. — « Parmi les « parties de la mélopée, » dit Aristide, « celle que l'on appelle « *pettéia* est la plus utile ; elle guide le compositeur dans le choix « des sons les plus essentiels[2]. — Par elle nous apprenons quels « sons doivent être omis, lesquels doivent être employés, et « combien de fois chacun d'eux doit l'être ; elle enseigne, en « outre, par quel son il faut commencer et par lequel on doit « finir. La *pettéia* manifeste aussi l'*éthos*[3]. »

Pettéia ou répercussion.

Parmi les diverses définitions juxtaposées dans l'alinéa précédent, les deux dernières — d'Aristide Quintilien — nous montrent que non-seulement la *pettéia* est une des trois formes de la succession mélodique, consistant dans la répercussion ou la tenue d'un son, mais que ce terme désigne une partie très-intéressante de l'art ancien, par laquelle le disciple apprenait à reconnaître les sons caractéristiques du mode, ceux qui doivent revenir le plus souvent dans le *mélos* et le terminer[4]. Pour tout dire, la *pettéia* enseignait à mettre en œuvre chaque échelle modale selon ses propriétés harmoniques et mélodiques. L'omission de certains sons, à laquelle l'auteur fait allusion, se rattache au

[1] Ps.-Eucl., p. 22. — Bacchius (p. 12) est d'accord avec cette définition, quant à la chose; seulement il appelle la *pettéia*, μονή (pour τονή ?), *arrêt*; la tenue, στάσις, *station*. — Cf. p. 13, où il confond la *ploké* avec l'*agogé*.

[2] Arist. Quint., p. 96.

[3] Ib., p. 29.

[4] Relativement à la terminaison, il sera intéressant de connaître les règles établies par les théoriciens de Byzance. « Parmi les *espèces de mélodies* (les modes byzantins) « quelques-unes sont *parfaites*, d'autres *imparfaites*. Sont parfaites celles qui, commençant « par leur *mèse* (5ᵉ degré en montant) et ayant parcouru tous leurs sons propres, « viennent aboutir de nouveau à la *mèse* et y opérer leur terminaison. Elles sont appelées « aussi *circulaires*. Parmi les imparfaites, quelques-unes sont dites *tournées d'un côté*, « d'autres *tournées à l'opposite*, d'autres enfin *tournées en deux sens*. Les premières com- « mencent sur leur *mèse* et y finissent, mais sans parcourir tous leurs sons propres. « Celles de la deuxième catégorie partent de la *mèse*, touchent aux sons supérieurs, et « se terminent non sur la *mèse* mais sur l'*hypate* (2ᵉ degré en montant), c'est-à-dire sur la « *mèse* d'une autre espèce d'octave (celle qui se trouve à la quarte grave). Les mélodies « de la dernière catégorie commencent par leur *mèse* et se terminent sur l'*hypate*, sans « toucher aux sons situés à l'aigu de la *mèse*. Elles sont dites *tournées en deux sens*, parce « qu'elles peuvent être indifféremment attribuées à deux espèces [d'octaves : celle qui se « rapporte à leur début et celle qui se rapporte à leur conclusion]. » Bryenne, p. 486-487.

même objet. En effet, dans une musique où la mélodie seule est essentielle, les diversités spécifiques des échelles sont mises en relief par deux moyens principaux : la répercussion fréquente ou la durée plus grande de certains sons; la suppression systématique d'un ou de plusieurs degrés de l'octave.

Cette dernière particularité tenait une place considérable dans la mélopée gréco-romaine. Les échelles incomplètes ont pour origine, ou bien l'élimination de l'un des deux termes extrêmes de la série des quintes, ou bien des retranchements conventionnels et arbitraires. On a déjà vu que les mélodies hypodoriennes (ou éoliennes), mixolydiennes, hypolydiennes et locriennes étaient en général construites d'après le premier principe[1]. Les modes *hypodorien* et *mixolydien* s'abstenaient du premier son à gauche (*fa*); l'*hypolydien* plagal et le *locrien*, du dernier son à droite (*si*). La série hexaphone était donc :

					Finale.		
pour l'*hypodoristi* :	(*fa*)	*ut*	*sol*	*ré*	*la*	*mi*	*si*
pour la *mixolydisti* :	(*fa*)	*ut*	*sol*	*ré*	*la*	*mi*	*si* (Finale.)
pour l'*hypolydisti* :	*fa* (Finale.)	*ut*	*sol*	*ré*	*la*	*mi*	(*si*)
pour la *locristi* :	*fa*	*ut*	*sol*	*ré*	*la* (Finale.)	*mi*	(*si*)

Nous ne connaissons les deux dernières échelles que par les mélodies liturgiques[2]. Toutefois, si nous considérons la conformité surprenante qu'offrent, à l'endroit du degré supprimé, les chants hypodoriens et mixolydiens vraiment antiques avec ceux du moyen âge, nous avons tout lieu de supposer une persistance analogue dans les mélopées hypolydiennes et locriennes.

L'omission volontaire de certains degrés de l'échelle tient parfois à des particularités de goût, de style ou de tradition, dont la raison nous échappe. L'usage d'un grand nombre de sons, la *polychordie* (πολυχορδία), passait auprès des puristes alexandrins, nourris des doctrines platoniciennes, pour la marque distinctive

[1] Voir plus haut, pp. 143, 147-149, 174 et 158.

[2] Le *Te Deum* réunit la *locristi* et la *mixolydisti* hexaphones. — L'antiphonaire contient un assez grand nombre de mélodies *pentaphones*. Antiennes : *Vox clamantis in deserto, Puer Jesus proficiebat*; Communion : *In splendoribus sanctorum*.

d'une œuvre de la décadence, tandis que l'*oligochordie* (ὀλιγοχορδία), l'emploi de peu de sons, caractérisait les productions de l'école archaïque. Terpandre et Olympe sont les personnifications les plus éminentes de cette dernière manière[1], dont nous avons vu une application dans les trois échelles incomplètes du *tropos spondeiakos*. Un pareil raffinement de sobriété est tellement étranger à nos tendances musicales que nous sommes portés à sourire lorsque Aristoxène affirme que la seule présence d'une *nète* suffisait à détruire l'*éthos* des mélodies spondaïques. Et cependant, si nous rapprochons ces idées d'esthétique musicale de celles qui se manifestent chez les anciens dans le domaine des arts plastiques, nous nous sentons ici en pleine atmosphère grecque. L'enharmonique primitif, mis en œuvre par Olympe le Phrygien, fut une des applications de l'*oligochordie*. Un trait commun à toutes les échelles incomplètes, c'est que les sons éliminés dans le *mélos* étaient invariablement utilisés dans la *krousis*. Malgré leur extrême simplicité, les mélodies des deux maîtres passaient dans l'antiquité pour inimitables. « Ce ne fut point l'ignorance
« qui engendra chez les musiciens archaïques l'étroitesse de
« l'espace et l'*oligochordie;* ce ne fut point l'ignorance qui leur
« fit rejeter la *polychordie* et la [trop grande] variété, témoins les
« compositions d'Olympe, de Terpandre et de leurs disciples.
« Malgré le petit nombre des cordes et l'extrême simplicité, elles
« l'emportent sur les productions plus variées et riches en sons,
« à tel point que nul compositeur ne peut reproduire le faire

[1] Voir plus haut, pp. 355, 298. — « Olympe, paraît-il, agrandit le domaine de l'art
« musical, en y introduisant quelque chose de nouveau et d'inconnu avant lui, aussi
« est-il regardé comme le créateur de la belle musique chez les Hellènes. » PLUT.,
de Mus. (Westph., § VIII). — « L'*oligochordie*, la simplicité et la sévérité de la musique
« sont la marque distinctive des temps anciens. » (Ib., § X.) — « Bien que tous les
« compositeurs archaïques eussent une connaissance parfaite des diverses échelles
« (ἁρμονίαι), ils ne faisaient usage que de quelques-unes. » (Ib., § XIV.) — « Si l'on
« examine exactement et en connaissance de cause ce qui concerne la variété en
« musique, et si l'on compare à cet égard les temps anciens aux temps modernes, on
« trouvera que dès lors une certaine variété avait cours. C'est particulièrement dans
« la composition rhythmique que les anciens ont recherché la variété.... Ainsi la variété
« des rhythmes fut en honneur parmi eux.... Il est donc évident que c'est de propos
« délibéré, et non par ignorance, qu'ils ont évité les *mélodies brisées* (κεκλασμένα) ou
« pleines de sons rapides. » (Ib., § XIV.)

« d'Olympe, et que tous, malgré leur prodigalité de *sons* et de
« *tropes*, restent loin derrière lui[1]. » Les chants primitifs des
Hellènes devaient être plus simples encore, car les deux représentants du style archaïque passaient pour avoir enrichi l'échelle
de quelques nouvelles cordes : Terpandre étendit les cantilènes
authentiques du mode dorien jusqu'à l'octave[2]; Olympe donna
aux mélodies phrygiennes de forme plagale, auparavant renfermées dans un intervalle de sixte, une étendue de septième[3].

Le retour périodique des sons prédominants de l'échelle contribue puissamment à donner aux divers modes leur physionomie
individuelle. Les cordes modales sont les trois sons de l'accord
parfait sur lequel le mode est fondé, et en premier lieu la finale
mélodique. Ce que dit Aristote de la répercussion de la *mèse thétique*,
non moins que les règles analogues établies par les théoriciens
du plain-chant, prouve l'importance capitale de cet objet dans la
composition antique[4]. Mais la *pettéia* ne sert pas seulement à
maintenir intact le sentiment du mode principal, elle établit aussi
une liaison entre les diverses échelles tonales ou modales. En
effet, deux échelles d'armure différente ne peuvent être mises en
contact que par un de leurs sons communs; de là cette définition
très-heureuse d'un écrivain du moyen âge : « la *muance* ou modu-
« lation est un changement du nom [dynamique] ou de la fonction,
« effectué dans un seul son[5]. » Il y a donc lieu de distinguer deux

[1] Plut., *de Mus.* (Westph.,-§ XIV).

[2] « Mais, dira quelqu'un, est-il vraisemblable que les [compositeurs] archaïques
« n'aient rien inventé en musique, qu'ils n'y aient rien introduit de nouveau? Je dis
« qu'ils y ont introduit du nouveau, mais sans perdre de vue la gravité et la conve-
« nance. Car ceux qui se sont occupés d'histoire attribuent à Terpandre l'usage de la
« *nète* dorienne, que ses prédécesseurs n'admettaient point dans la mélodie (vocale?). »
Plut., *de Mus.* (Westph., § XVII).

[3] Voir plus haut, p. 365. — Le chant du *Credo*, cité plus haut (p. 288), est un spécimen
de ces mélodies phrygiennes plagales, caractérisées par l'absence de la corde aiguë de
l'heptacorde (la *nète synemménon* thétique).

[4] Voir plus haut, p. 260-261, note 1. « Toute espèce de mélodie [byzantine] ou ἦχος
« commence ordinairement sur la *mèse*, parce qu'elle est le point de départ de l'accord. »
Bryenne, p. 481. — Cf. D. Jumilhac, *La science et la pratique du plain-chant*, part. IV, ch. 3.

[5] « *Mutatio est variatio nominis vocis seu notae in eodem spatio, linea et sono.* » Marchetto
de Padoue, ap. Gerb., *Script.*, III, p. 90. — Un théoricien moderne a expliqué le
mécanisme de la modulation d'une manière aussi nette que lucide : « La modulation
« consistant à quitter un ton pour entrer dans un autre, il est clair qu'un pareil

espèces de *pettéia* : la simple répercussion sans changement de ton[1], et la répercussion faite pour amener une métabole de ton ou de mode, procédé qui est également fort usité parmi nous[2].

Le système tonal de Ptolémée démontre que la finale mélodique, ou son octave aiguë, pouvait servir de transition entre chacun des sept tons principaux et les six autres[3]. C'est par la répercussion de cette corde que s'opère le retour au mode primitif dans le *Te Deum*.

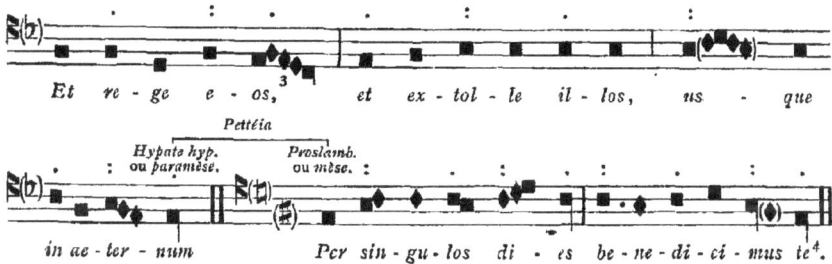

Les modulations passagères du système disjoint au conjoint ou réciproquement, s'effectuent d'habitude par l'intermédiaire de la *mèse* dynamique dans les modalités dorienne et lydienne, par la *lichanos méson* dynamique dans la modalité phrygienne.

- « changement ne peut se faire qu'en donnant mentalement à un son un rôle tonal différent de celui que lui assignent les sons qui le précèdent, et en continuant la mélodie dans le nouveau ton. » LOQUIN, *Essai philosophique sur les principes constitutifs de la tonalité moderne*. Bordeaux, 1864, p. 142.

[1] Telle est la *médiation* dans la psalmodie.

[2] « Sont homophones deux sons de même hauteur qui ont une *dynamis* différente. » ARIST. QUINT., p. 12. — Un des exemples les plus remarquables de la *pettéia* dans la musique moderne est le récitatif de Pamira : *l'heure fatale approche*, au 3ᵉ acte du *Siége de Corinthe* (p. 523 de la grande partition). On y voit un *la* ♭ qui apparaît successivement comme tierce mineure du ton de *fa*, comme tonique du ton de *la* ♭, comme tierce majeure du ton de *fa* ♭ (*mi* ♮), comme dominante du ton de *ré* ♭ (*ut* ♯) mineur, et finalement comme tonique du ton de *la* ♭ majeur.

[3] Voir plus haut, pp. 220, 231, etc. — « Il est bon que certains sons restent immobiles dans les changements de ton. » PTOL., II, ch. 11.

[4] Dans la modulation inverse (p. 350), la *pettéia* est sous-entendue, ou, si l'on veut, transformée en τονή (tenue). Le son *mi*, placé sur la dernière syllabe du mot *redemisti*, est, au moment de l'attaque, *proslambanomène* du ton hyperiastien, et se transforme, pendant la tenue, en *hypate hypaton* du ton lydien. Dans le chant *de vultu tuo* (p. 347), la métabole s'effectue la première fois par la transformation de l'*hypate méson* en *mèse*, la seconde fois par le changement inverse.

§ V.

Ornements du chant.

Il nous reste à parler d'une catégorie de groupes de sons qui présentent une grande analogie, sinon une identité complète, avec nos ornements de chant, nommés *portamento*, *mordant*, et plus encore avec ceux qu'exprime la notation archaïque du chant chrétien, appelée *neumatique*. Nous n'avons connaissance de cette subdivision de la mélopée que par deux écrits : le premier, antérieur au IVᵉ siècle de notre ère et très-mal conservé, le second, d'une date récente — le XIVᵉ siècle — mais complet et puisé à une bonne source[1]. Au surplus, la concordance parfaite des deux documents ne laisse aucun doute sur la communauté de leur origine, et nous permet de les utiliser indifféremment. Les groupes dont il est question, au nombre de onze, portent les noms suivants : 1° *proslepsis*; 2° *eclepsis*; 3° *proscrousis*; 4° *eccrousis*; 5° *proscrousmos*; 6° *eccrousmos*; 7° *proslemmatismos*; 8° *eclemmatismos*[2]; 9° *mélismos*; 10° *compismos*; 11° *térétisme*. Le point de départ de cette classification est le mouvement ascendant et descendant de la voix. La *proslepsis* est un port de voix allant d'un son grave à un son aigu; il se fait soit par mouvement conjoint, soit par mouvement disjoint, sans dépasser toutefois, paraît-il, l'intervalle de quinte : c'est l'équivalent du *podatus* des neumes[3].

[1] ANON. III (Bell., §§ 2-11, 84-93, 78-82). Cet écrit date d'une époque où la notation grecque était encore généralement comprise. BRYENNE, p. 479-481.

[2] Les nᵒˢ 7 et 8 manquent dans l'énumération de l'Anonyme.

[3] On trouve l'explication des signes neumatiques les plus usuels dans la *Calliopea legale* de John Hotby, ouvrage écrit en italien vers la fin de 1300, et inséré par M. de Coussemaker dans son *Histoire de l'harmonie au moyen âge*. Paris, 1852, p. 295 et suiv.

L'*eclepsis*, au contraire, est l'abaissement d'un son aigu à un son grave, par mouvement conjoint ou disjoint; elle est appelée dans la nomenclature neumatique *clinis*, *clivis* ou *flexa*.

Les deux figures précédentes étant appliquées à la musique instrumentale, et en particulier à la cithare, s'appellent *proscrousis* et *eccrousis*. La *proscrousis* consiste en deux émissions de voix distinctes, en deux sons détachés, valant chacun un temps simple ou une brève, et allant d'un son grave à un son aigu, soit immédiatement, soit médiatement[1]. L'*eccrousis* est un mouvement de l'aigu au grave, exécuté de la même manière.

Une figure de trois sons s'appelle *proscrousmos*, lorsque, entre deux sons de même hauteur, vient s'intercaler un son plus élevé[2]. Un tel groupe est désigné dans l'écriture neumatique par le terme *cephalicus*. Trois sons disposés à l'inverse de la figure précédente forment un *eccrousmos*, appelé *salicus* dans la terminologie des neumes.

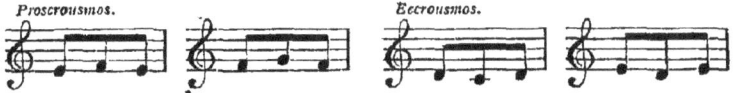

Les deux épithètes s'appliquent aussi, selon Bryenne, à des groupes formés de sons disjoints. Le même auteur cite deux

[1] Ainsi que les deux figures correspondantes liées, la *proscrousis* et l'*eccrousis* expriment aussi chez Bryenne (p. 485) une quarte résolue mélodiquement en trois intervalles dans la musique instrumentale.

[2] Le texte de l'Anonyme ne parle que de l'*eccrousmos*; mais la définition et l'exemple noté qu'il donne de cette figure se réfèrent au *proscrousmos*. BELL., §§ 2, 8, 84, 90. Nous choisissons ici la version de Bryenne (p. 480), qui s'accorde mieux avec le sens général de la terminologie. La particule πρός se réfère toujours à une succession ascendante, ἐκ à une succession descendante.

dessins analogues, propres à la mélodie vocale, et que l'on exécute en liant : ils sont appelés *proslemmatismos* et *eclemmatismos*.

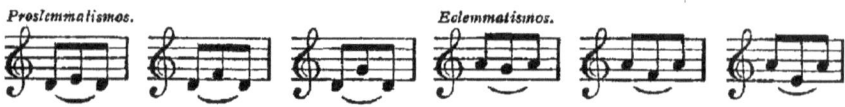

Le compilateur anonyme ne donne pas les définitions du *mélismos* et du *compismos* (ou *compos*); il se contente de reproduire les signes abréviatifs par lesquels les deux ornements étaient exprimés dans la notation grecque, signes non expliqués jusqu'à présent, et interprétés d'une manière différente par Bellermann et par Vincent. Selon le premier, d'accord avec Bryenne[1], les deux termes désigneraient la répercussion d'un même son; la différence de l'effet consisterait uniquement dans le mode d'accentuation :

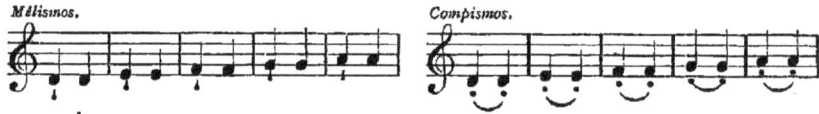

ils correspondraient conséquemment à la *bistropha* et à la *bivirga* neumatiques. Vincent suppose des triolets de la forme suivante :

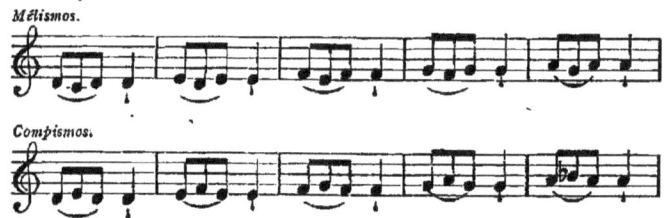

Le *térétisme*, équivalent probable du *gutturalis*, résulte de la

[1] « Il y a *mélisme*, quand dans la mélodie vocale nous émettons le même son plus d'une fois, avec une syllabe articulée...; *compismos*, quand nous faisons de même dans la musique instrumentale. Une figure mixte, composée des deux susdites, est appelée par quelques-uns *térétisme*. » BRYENNE, p. 484. — Bien que Bellermann ait pour lui l'autorité de ce texte, nous n'hésitons pas à nous associer à l'opinion exprimée par Vincent dans les termes suivants : « Il est bien peu probable que l'on ait cru devoir recourir à deux ou trois dénominations différentes, à autant de signes spéciaux, à des formules distinctes de solmisation, le tout pour aboutir à caractériser des nuances aussi légères. » *Notices*, p. 222.

réunion des deux précédents[1]. Ce serait donc, selon la traduction de Vincent :

Nous avons vu que l'*agogé*, d'après les définitions les plus anciennes, est une des trois subdivisions de la *chrésis*, et qu'elle se compose d'une succession ascendante ou descendante de degrés conjoints. Mais l'Anonyme et Bryenne donnent parfois à ce terme un sens différent. Ils entendent par là une figure mélodique, embrassant un intervalle de quarte ascendante chanté tour à tour par mouvement conjoint et par mouvement disjoint. L'*anaclésis* est le contraire[2].

Synthésis et Analysis.

Une figure constituée par la succession alternative de ces deux éléments, et que l'on répète en montant chaque fois d'un degré, s'appelle *synthésis*.

[1] Τερετίζω, chanter *comme la cigale et l'alouette*, siffler, gazouiller, vocaliser (ARISTOTE, *Probl.*, XIX, 10); préluder sur la cithare ou en chantant. Τερετισμός (gazouillement, chant, prélude, cadence, trille) se rapporte au jeu de l'*aulos* principalement (POLLUX, IV, 10, 4), mais aussi, selon Hésychius, aux ritournelles de la cithare. — « De ces [onze] « ornements du chant, la *proslepsis* et l'*eclepsis*, le *proslemmatismos* et l'*eclemmatismos* « ainsi que le *mélismos* appartiennent à la mélodie vocale (μουσικὸν μέλος), tandis que la « *proscrousis* et l'*eccrousis*, le *proscrousmos* et l'*eccrousmos* [ainsi que le *compismos*] sont « propres à la mélodie instrumentale (ὀργανικὸν μέλος). Quant au *térétisme*, il est commun « aux deux. » BRYENNE, p. 481.

[2] Pour exprimer nettement cette différence de signification, disons que le terme *agogé* ne s'applique ici qu'à la marche ascendante (*agogé euthéia*), suivie ou précédée de la *proscrousis*, et que la marche descendante (*agogé anacamptousa*), combinée de même avec l'*eccrousis*, reçoit le nom d'*anaclésis*. — « L'*agogé* et l'*anaclésis* doivent être exécutées en « prolongeant les sons plutôt qu'en les abrégeant; car une émission soutenue pendant « un certain temps est une source de plaisir pour l'oreille, à qui elle permet une appré- « ciation plus exacte. » ANON. (Bell., § 78).

Une seconde figure, dans laquelle les deux éléments de l'*agogé* et de l'*anaclésis* se succèdent dans l'ordre inverse, et que l'on répète en descendant chaque fois d'un degré, s'appelle *analysis*.

ANALYSIS.

« On appelle *chants négligés*, *mélodies coulantes* (κεχυμέναι ᾠδαί) « ce qui est exécuté à l'abandon, sans régularité dans la durée « des temps[1]. Ainsi, tout ce qui dans un morceau de musique « vocale (ᾠδή) ou dans une mélodie quelconque se trouve sans « indication de durées, prend le nom de *chant négligé;* mais dans « la simple mélodie instrumentale on se sert de l'expression « *diapsélaphème* (διάψηλάφημα) ou *diapsalme*[2]. » Il s'agit donc d'une sorte de *ritournelle*, pendant laquelle la partie d'accompagnement seule faisait entendre quelque phrase mélodique dépourvue de rhythme, une *cadenza a piacere*, genre de musique qui est pour les instruments ce qu'est le plain-chant pour les voix.

Rien ne peut mieux nous donner une idée de la forme des broderies employées dans la musique vocale de l'antiquité, que les chants mélismatiques de l'antiphonaire catholique. Ces morceaux doivent être considérés pour la plupart comme des variations composées sur les motifs primitifs du chant chrétien. L'exemple suivant montrera quelques-unes des formes sous lesquelles apparaît la psalmodie du 7ᵉ mode grégorien (*hypophrygisti*). Par là on pourra se convaincre de l'aberration de ceux qui préconisent l'exécution du plain-chant en notes égales, et l'on verra comment des mélodies d'un contour gracieux ont pu se transformer en ce chant lourd que l'on entend dans nos églises.

[1] ANON. (Bell., § 95). — Je crois que le texte de l'Anonyme doit être changé, et qu'au lieu de τὰ κατὰ χρόνον σύμμετρα, il faut lire τὰ κατὰ χρόνον ἀσύμμετρα (A. W.). — Ce sont les *mélodies non mesurées* (ἄτακτοι μελῳδίαι) dont parle Aristide Quintilien (p. 32).

[2] ANON. (Bell., §§ 3, 85). — Les termes *diapsélaphème* et *diapsalme*, impossibles à rendre en français, correspondent à peu près au mot italien *toccata*, lequel désigne une sorte de prélude. Ils sont d'ailleurs synonymes, à cela près que le second, par son étymologie (ἁφή, *tact*) emporte l'idée plus formellement articulée de *toucher* d'un instrument quelconque. VINCENT, *Notices*, p. 218-219. — *Psalmos*, jouer de la cithare à deux mains (WAGENER, *Mémoire*, p. 24).

ORNEMENTS DU CHANT.

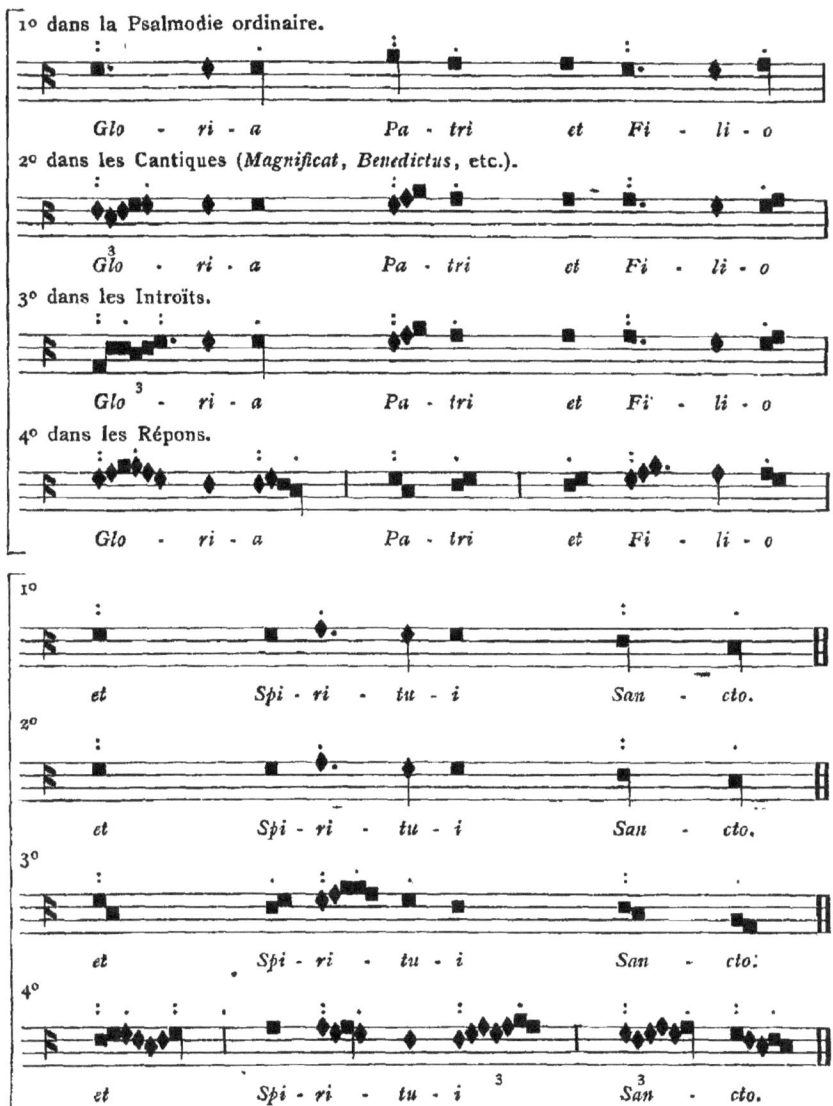

Ces mélodies amplifiées sont les derniers produits spontanés de l'art primitif de l'Église chrétienne, art né sur les ruines de la musique païenne, et dont la période d'activité se place entre le IIIe et le VIe siècle. A cette période, qui finit avec St Grégoire, succède, après deux siècles absolument vides de documents et

Perte de la mélopée antique.

600-800 apr. J.C. de monuments, une période d'étude et de recherches, stérile en productions, mais encore apparentée de loin à l'antiquité. C'est vers l'an mille seulement que, les dernières lueurs de la culture gréco-romaine étant définitivement éteintes en Occident, la chrétienté tourne le dos au passé, et commence à se créer un art propre. En musique, le sens et l'intelligence de la mélopée antique ont disparu. De même que le latin, naguère encore compris du peuple, est devenu une langue hiératique et savante, fermée dès lors à toute manifestation spontanée d'art et de poésie, de même les anciennes cantilènes religieuses se transforment en une mélopée pour ainsi dire pétrifiée, où dessin et ornements, étouffés sous l'uniformité rhythmique, ont contracté la même roideur et la même immobilité. Vers 950, Hucbald s'occupe encore de l'exécution mesurée du plain-chant[1]; un siècle et demi plus tard il n'en est plus question. Rien ne montre mieux l'état d'abaissement où l'art était tombé vers le XIe siècle, que l'idée que se fait Gui d'Arezzo de l'invention d'un chant[2]. Mais au moment où le rhythme, par l'extinction du latin, sortait de la musique, il y rentrait d'un autre côté par le chant en langue vulgaire. Au XIIe siècle, l'art musical s'est frayé une route nouvelle : la mélodie se réveille en France avec la poésie des trouvères. Cette mélodie est homophone et ne se distingue pas au premier abord de celle des anciens. Tout au plus peut-on remarquer que le majeur apparaît plus souvent, et que la terminaison sur la tonique tend à prévaloir. Mais l'écart, à peine sensible à l'origine, va s'élargir graduellement et devenir un abîme. En définitive, ce sont les premiers essais de la musique européenne que nous avons sous les yeux[3]; cependant quatre siècles devront s'écouler encore avant que l'harmonie, virtuellement contenue dans la mélopée nouvelle, puisse jaillir de son sein, et préparer l'épanouissement complet de l'art occidental.

[1] Ap. GERBERT, *Script.*, T. I, p. 182-183.
[2] Ib., T. II, p. 19.
[3] Voir par exemple la belle mélodie d'Adam de la Halle : *Hélas, il n'est mais nus*, dans ses *Œuvres complètes*, publiées par DE COUSSEMAKER. Paris, 1872, p. 21.

CHAPITRE VI.

NOTATION MUSICALE DES GRECS.

§ I.

Dans l'introduction de ses *Stoicheia*, Aristoxène prétend avec raison que la théorie de la notation n'appartient pas à la science musicale proprement dite. En effet, elle n'y tient pas davantage que la connaissance de l'alphabet ne tient, au fond, à la grammaire. Mais de même que toute littérature arrivée à un certain degré de maturité se montre fixée par l'écriture, de même une culture approfondie de la musique suppose l'existence d'une notation. Un semblable moyen de transmission a été connu de la plupart des peuples chez lesquels s'est développé un système musical : Chinois, Indous, Arabes, etc.

L'étude de la notation grecque est le complément indispensable de l'Harmonique. Elle nous donne la clef de mainte particularité condamnée à rester inintelligible sans elle; aussi, en présence du dédain qu'Aristoxène affecte à ce sujet, devons-nous savoir gré aux écrivains du temps de l'empire romain, Alypius, Bacchius, Aristide, Porphyre, Gaudence, Boëce, de ce qu'ils y ont porté une attention particulière. Aucun doute ne saurait exister relativement à la fidélité avec laquelle les signes de la notation grecque nous ont été transmis. Souvent ils sont accompagnés de la description de leur forme, ce qui les a préservés de toute altération ainsi que de l'arbitraire et des erreurs des copistes. Grâce aux travaux de Fortlage, de Bellermann et

de Westphal[1], la notation grecque ne renferme plus aucun mystère; la valeur relative des notes, les intervalles qu'elles forment entre elles, la manière dont elles doivent se transcrire dans notre écriture musicale, tout cela est parfaitement connu. L'exposition du système grec suffira à mettre hors de toute contestation les résultats obtenus par les trois savants allemands.

D'après la manière dont leurs inventeurs ont conçu l'expression des phénomènes du son musical, tous les systèmes de notation connus jusqu'à ce jour se partagent en deux classes. Les uns s'attachent à représenter les *sons isolés*. Ils se servent ordinairement de caractères alphabétiques ou de chiffres. Telle est la notation des Chinois, des Indous, des Arabes modernes[2], la notation grégorienne, celle de J. J. Rousseau; telle fut l'écriture musicale des Grecs anciens : toutes ces notations sont *phonétiques*. Les autres s'attachent à exprimer, d'une manière plus ou moins imitative, les mouvements ascendants ou descendants de la voix, en d'autres termes, des intervalles ou des groupes de sons : ce sont des notations *diastématiques*. A cette catégorie appartiennent les notations liturgiques des Juifs, des Abyssiniens, des Byzantins, des Arméniens[3], ainsi que les *neumes* des Occidentaux. Le premier système, plus exact, plus sûr, est particulièrement approprié aux instruments; le second, plus usuel, plus parlant, à la voix humaine. La notation actuelle de la musique est une fusion des deux systèmes : elle s'est dégagée des *neumes* en empruntant les clefs à l'écriture alphabétique dite grégorienne. Par l'abandon des *ligatures*, elle a acquis la netteté des écritures alphabétiques et est devenue *synthétique*.

Une notation qui donne à chaque son un signe distinct peut exprimer une des quatre choses suivantes : 1° la *hauteur du son*, par rapport à un diapason généralement adopté et connu : ainsi procèdent les Grecs et les Occidentaux modernes; 2° la *dynamis*,

[1] FORTLAGE, *Das musikalische System der Griechen in seiner Urgestalt*. Leipzig, 1847. — BELLERMANN, *die Tonleitern und Musiknoten der Griechen*. Berlin, 1847. — WESTPHAL, *Griechische Metrik*. Leipzig, 1867, T. I, p. 321 et suiv.

[2] FÉTIS, *Histoire générale de la musique*, T. I, p. 59 et suiv. — Ib., T. II, p. 244. — VILLOTEAU, *État actuel de l'art musical en Égypte*, éd. in-fol., p. 23.

[3] FÉTIS, *Op. cit.*, T. I, p. 445. — VILLOTEAU, *Op. cit.*, p. 143. — CHRIST et PARANIKAS, *Anthologia graeca carminum christianorum*, p. CXXIV. — VILLOTEAU, *Op. cit.*, p. 163.

la place du son dans le système-type : la notation du plain-chant[1] et celle de J. J. Rousseau sont conçues d'après ce principe ; 3° la *fonction modale;* 4° la *position* du son sur le clavier ou sur le manche d'un instrument à cordes : telle est la *tablature* dont on s'est servi jusqu'au siècle dernier pour les instruments à cordes pincées.

Les Grecs exprimaient donc, comme nous, par leurs notes, des sons à hauteur déterminée, en se réglant sur un diapason fixe, plus grave que le nôtre d'une tierce mineure environ. Ils se servaient de signes différents, selon qu'il s'agissait d'une partie vocale ou d'une partie instrumentale. Chacun des deux systèmes d'écriture contenait 67 notes (σημεῖα), formées de caractères alphabétiques et embrassant une étendue totale de trois octaves et un ton (de FA_1 à SOL_4). Les trois hymnes du temps d'Adrien nous sont parvenus en notes vocales ; les petites pièces de l'Anonyme, en notes instrumentales. La mélodie de Pindare a pour les trois premiers vers des signes propres au chant ; le quatrième et le cinquième vers portent des signes réservés aux instruments. Dans les traités théoriques, où le même son s'exprime habituellement par les deux signes qui lui correspondent, la note placée à gauche ou au-dessus est pour le chant, la note de droite ou celle de dessous est pour les instruments[2].

[1] Nous avons montré plus haut (p. 267) que la notion du ton absolu était étrangère au moyen âge. La notation sur la portée n'exprime des sons à hauteur fixe que depuis le commencement du XVII^e siècle.

[2] « La représentation graphique des sons est marquée en double, parce qu'elle sert « en effet à un double usage : aux paroles et au jeu des instruments. D'ailleurs, « comme parfois des passages de musique instrumentale sont intercalés dans le chant, « il est indispensable dans ce cas de recourir à des signes différents, car la mélodie doit « adopter dès lors un autre principe pour la lecture musicale ; elle doit indiquer qu'il « s'agit d'une *krousis*, et que la notation n'est pas subordonnée à [celle du] texte, mais, « ou bien que la mélodie [de l'accompagnement] s'écarte de celle du texte; ou bien « qu'on passe à une partie purement instrumentale, soit intercalée entre les paroles, « soit ajoutée à la suite. Les signes supérieurs sont destinés aux paroles, c'est-à-dire « à la voix....; les signes inférieurs, à l'accompagnement, lequel se fait à l'aide des « mains. » ANON. (Bell., § 68). — « Par les signes inférieurs, nous notons les *motifs de* « *musique instrumentale* (κῶλα) ainsi que les *ritournelles d'instruments à vent* (μεσαυλικά) « et les *passages pour instruments à cordes seuls* (ψιλά κρούματα) qui se trouvent dans les « morceaux de musique vocale (ᾠδαῖς); par les signes supérieurs, les compositions « vocales elles-mêmes. » ARIST. QUINT., p. 26. — « Les anciens posèrent sur chaque

Deux tableaux, placés plus loin, — afin de pouvoir être consultés commodément pendant la lecture des pages suivantes — donneront un aperçu préalable de l'ensemble des 134 signes dont se compose la notation grecque. Tous les sons à l'aigu de sib_3 (n°ˢ 52 à 67) se rendent dans les deux systèmes par les signes affectés aux sons correspondants de l'octave inférieure; un trait diacritique sert à les différencier[1]. En faisant abstraction de ces lettres modifiées, on a donc 51 notes doubles — soit 102 signes différents — à se fixer dans la mémoire.

Chaque octave renferme 21 signes, divisés trois par trois en sept groupes. *Le premier signe de chaque triade*, imprimé en noir sur notre tableau, *correspond invariablement à une touche blanche du clavier moderne*, même lorsque celle-ci représente une note diésée ou bémolisée; conséquemment la notation grecque ne fait aucune différence entre UT♭ et SI♮, entre FA♭ et MI♮.

Le troisième signe de chaque triade, imprimé en rouge, représente un son plus aigu d'un demi-ton que celui auquel répond le premier signe de la même triade; il se rend dans notre écriture musicale tantôt par une note diésée, tantôt par une note bémolisée, quelquefois aussi par une note sans accident (UT♮ étant l'équivalent de SI♯ et FA♮ celui de MI♯). Il n'existe conséquemment dans la notation antique aucune différence formelle entre FA♯ et SOL♭, entre UT♯ et RÉ♭, entre SOL♯ et LA♭, entre RÉ♯ et MI♭, entre LA♯ et SI♭.

Quant au deuxième signe de chaque triade, imprimé en bleu, on l'a considéré jusqu'ici comme représentant un son *homotone* avec le troisième, c'est-à-dire à l'unisson de celui-ci; en effet, Alypius et ses contemporains l'emploient en ce sens pour la notation des échelles diatoniques et chromatiques[2]. Mais dans sa

« degré deux signes : le premier, celui du haut, pour la *diction;* l'autre, celui du bas, « pour la *krousis.* » GAUD., p. 23. — « *Erunt priores ac superiores notulae dictionis, id est « verborum, secundae vero atque inferiores percussionis.* » BOÈCE, IV, 3.

[1] Alypius omet toujours le signe diacritique dans la notation vocale.

[2] « Les anciens inventèrent aussi les signes dits *homotones* (il entend parler du second « signe de la triade), que l'on emploie indifféremment en place des autres, de telle « manière qu'il n'y aura aucune différence pour l'effet, quel que soit le signe dont on se « servira, parmi les nombreux *homotones.* » GAUD., p. 23. — Cf. BELLERMANN, *Musiknoten*, p. 58, 74, 75.

signification originelle et normale, il exprimait un son plus grave d'un *diésis enharmonique;* et c'est ainsi qu'on doit l'interpréter, si l'on veut saisir avec facilité le mécanisme de la notation grecque, conçu à une époque où la pratique des genres et des nuances était en pleine vigueur[1].

Voici donc comment nous définirons la valeur relative des notes grecques : entre la première et la deuxième note de chaque triade, entre la deuxième et la troisième, la distance est invariablement d'un *diésis* enharmonique; entre la troisième note et la première du groupe immédiatement supérieur, la distance est double — c'est-à-dire d'un demi-ton — aux endroits où l'échelle-type procède par degrés éloignés d'un ton (LA — SI, RÉ — MI, SOL — LA, UT — RÉ, FA — SOL). Mais aux endroits où elle procède par demi-ton (SI — UT, MI — FA), le troisième signe est à l'unisson du premier de la triade suivante. Il résulte de là que *les Grecs ne pouvaient noter régulièrement le diésis que dans les demi-tons limités au grave par une touche blanche* (SI — UT, MI — FA, LA — SI♭, RÉ — MI♭, SOL — LA♭, UT — RÉ♭, FA — SOL♭). Six notes seulement dans chaque système sont réellement homophones; celles qui portent les nos 12 et 13, 21 et 22, 33 et 34, 42 et 43, 54 et 55, 63 et 64 ; *la première de chaque couple*, marquée d'un astérisque, *est inusitée dans le genre diatonique.*

Aucun désaccord n'existe entre les deux systèmes relativement à l'emploi des signes. Partout où la notation instrumentale emploie le premier, le deuxième ou le troisième signe d'une triade quelconque, la notation vocale emploie le signe exactement correspondant. Pour acquérir une connaissance parfaite de la notation grecque, il suffit donc de posséder l'usage de l'un des deux alphabets. Or, la notation instrumentale étant la plus rationnelle et la plus prompte à se fixer dans la mémoire, c'est par elle qu'il convient d'étudier le mécanisme de tout le système.

[1] « Mais les *homotones* ont une autre utilité : employés à la suite les uns des autres, ils « servent à exprimer les *diésis* dans les genres chromatique et enharmonique. » GAUD., p. 23. — La valeur exacte des lettres couchées est encore parfaitement connue des théoriciens du IIIe siècle après J. C. : « Qu'est-ce que l'*eclysis?* — Lorsque, après un son « quelconque de l'échelle, on descend de *trois diésis* sur le son *oxypycne*, par exemple « de ⊔ (fa$_3$) à > (MI♭$_3$). — Qu'est-ce que l'*ecbole?* — Lorsque, d'un son quelconque de « l'échelle, on monte de *cinq diésis*, par exemple de ⊔ (fa$_3$) à Z (SOL$_3$). » BACCH., p. 11.

Notation instrumentale.

On aura remarqué que dans toutes les triades de l'alphabet instrumental, abstraction faite de la plus grave, — exclue momentanément de notre analyse — une affinité frappante se révèle entre les trois signes. En examinant l'ensemble de cet alphabet,

Lettres-types.

on reconnaît qu'il se réduit à 16 lettres, réunies dans l'échelle suivante :

D'après la belle découverte de Westphal, ces caractères appartiennent à l'un des plus anciens alphabets grecs; ils laissent encore entrevoir les formes phéniciennes[1]. Pour retrouver l'ordre alphabétique, il faut disposer les sons ainsi qu'il suit :

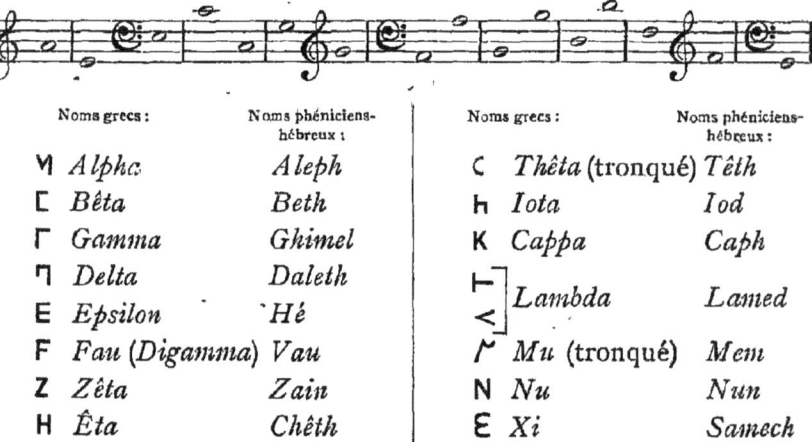

Noms grecs :	Noms phéniciens-hébreux :	Noms grecs :	Noms phéniciens-hébreux :
Ͷ *Alpha*	*Aleph*	C *Thêta* (tronqué)	*Têth*
Ⲅ *Bêta*	*Beth*	ⲏ *Iota*	*Iod*
Γ *Gamma*	*Ghimel*	K *Cappa*	*Caph*
ⲏ *Delta*	*Daleth*	⊢⋀ *Lambda*	*Lamed*
E *Epsilon*	*Hé*		
F *Fau (Digamma)*	*Vau*	Ⲙ *Mu* (tronqué)	*Mem*
Z *Zêta*	*Zain*	N *Nu*	*Nun*
H *Êta*	*Chêth*	Ɛ *Xi*	*Samech*

Lettres retournées et couchées.

Ces 16 caractères-types ou signes *droits*, *réguliers* (ὀρθά), se modifient dans leur position, d'après un principe uniforme, pour exprimer le demi-ton et le *diésis* supérieur. Dans le premier cas, le signe alphabétique se trace de droite à gauche : il est appelé *retourné* (ἀπεστραμμένον). Dans le second cas, la partie gauche de la lettre régulière est tournée vers le bas; un tel

[1] WESTPHAL, *Metrik*, I, p. 391-399.

NOTATION INSTRUMENTALE. 399

signe est dit *renversé* (ἀνεστραμμένον), ou plus justement *couché*. Le signe E, par exemple, étant l'équivalent d'ut₂, ∃ représentera ut♯₂ ou ré♭₂; ɯ sera u̅t̅₂ ou r̲é̲♭₂. On voit que toute lettre modifiée exprime un son plus aigu que le caractère-type dont elle dérive, et que les Grecs ne possédaient aucun signe répondant à notre bémol. Par suite de cette circonstance, leur notation n'établit aucune distinction formelle entre le demi-ton diatonique et le demi-ton chromatique. L'un et l'autre se rendent tantôt par des lettres homogènes, tantôt par les lettres hétérogènes.

Demi-tons diatoniques.	Demi-tons chromatiques.
⊢ ⊣ ∃ ⊢	E ∃ ∃ ⊢
RÉ₂ MI♭ UT♯₂ RÉ₂	UT₂ UT♯₂ RÉ♭₂ RÉ₂

Les caractères ⊏ (*bêta*), Γ (*gamma*), E (*epsilon*), F (*digamma*), C (*thêta* mutilé), ʜ (*iota*), K (*cappa*), ⊢ et < (*lambda*), ᴍ (*mu*), et Ξ (*xi*) gardent leur forme en changeant de position :

```
 40  41  42    19  20  21    13  14  15    25  26  27
 ⊏   ⊔   ⊐     Γ   ⌊   ⌐     E   ɯ   ∃     F   ⊥   ⊤

      28  29  30    10  11  12    31  32  33
      C   ⌣   ⌒     ʜ   ⊥   ⊣     K   ⋉   ⋊

 16  17  18    37  38  39    22  23  24    4   5   6
 ⊢   ⊥   ⊣     <   V   >     ᴍ   ᴧ   ᴦ     E   ɯ   ∃
```

Certains signes alphabétiques se prêtent mal à de pareils changements de position, ou auront peut-être subi dans la suite des temps quelques altérations, sans que toutefois les formes primitives soient devenues méconnaissables. Les lettres ᴨ (*alpha*), Π (*delta*), Z (*zêta*), H (*êta*), N (*nu*), se trouvent dans l'un ou dans l'autre de ces cas, et présentent quelques irrégularités :

```
      49  50  51    34  35  36    46  47  48
      ᴨ   ⊬   ⊣     Π   <   Λ     Z   λ   ⋋

              7   8   9    43  44  45
              H   ᴴ   ᴚ    N   ⁄   \
```

Mais ces déviations légères ne sauraient entamer le principe; aussi désignerons-nous respectivement sous le nom de lettre *droite*, de lettre *couchée* et de lettre *retournée*, le premier, le second et le troisième signe de chaque triade, qu'ils soient ou non formés

régulièrement. Ces désignations doivent être rapportées même aux triades de la notation vocale, bien qu'elles n'aient ici qu'un sens purement conventionnel.

<small>Deux classes de tétracordes.</small> Au point de vue de la notation, les tétracordes se divisent en deux classes bien distinctes : 1° ceux dont la note la plus grave correspond à une touche *noire* de notre clavier, chez les Grecs à une lettre *retournée;* 2° ceux dont le son le plus grave correspond à une touche *blanche* de notre clavier, et se rend dans la notation grecque par une lettre *droite.* — Aucun tétracorde n'est limité, ni au grave ni à l'aigu, par une lettre *couchée.* —

<small>1re classe.</small> *La première classe de tétracordes se note exclusivement par des lettres droites et retournées;* elle ne renferme que des intervalles de ton et de demi-ton, et partant des tétracordes du diatonique et du chromatique *tendus.* Les demi-tons diatoniques sont exprimés par deux lettres différentes, les demi-tons chromatiques par deux formes d'une même lettre, ce qui s'accorde de tout point avec le système adopté dans la notation moderne[1].

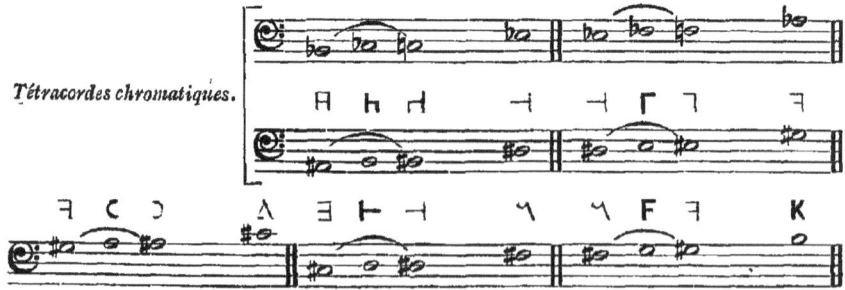

[1] Voir plus haut, p. 276, note 1.

Cinq échelles tonales ne renferment que des tétracordes de la première classe : l'*hypoéolienne* (♯♮♯♮♯), l'*éolienne* (♯♮♯♯), l'*hyperéolienne* et l'*hyperiastienne* (♯♮♯), enfin l'*iastienne* (♯♮).

Ton hypoéolien (depuis la *proslambanomène* jusqu'à la *mèse*).

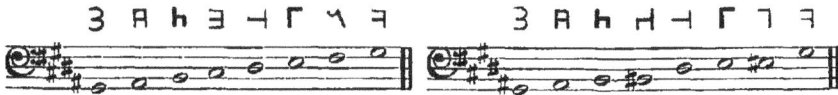

Ton éolien (depuis la *proslambanomène* jusqu'à la *mèse*).

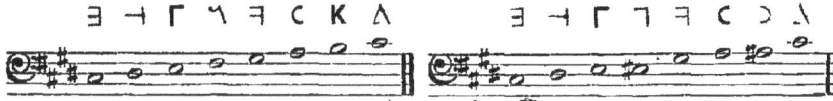

Ton hyperéolien (*proslambanomène — mèse*) ou hypoiastien (*mèse — nète hyperboléon*).

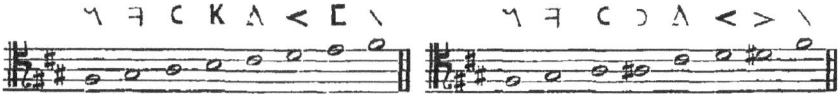

Ton iastien (depuis la *proslambanomène* jusqu'à la *mèse*).

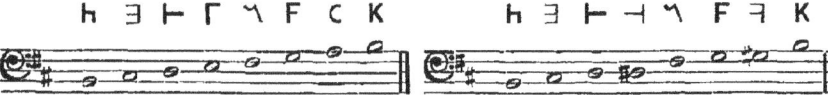

Ainsi qu'on l'a déjà vu, les lettres *retournées* désignent non-seulement leur note-type haussée d'un demi-ton, mais aussi la première note du groupe suivant baissée d'un demi-ton. Il semblerait dès lors que la notation des échelles diatoniques armées de bémols ne devrait pas offrir plus de difficultés que celles des tons à dièses. Mais il n'en est point ainsi.

Les tétracordes de la seconde classe, à savoir ceux dont le son inférieur répond à une touche blanche de notre clavier, *admettent les trois espèces de signes*. Ils forment des échelles enharmoniques et diatoniques. Le signe *couché* exprime non-seulement la *mésopycne* enharmonique, ce qui est sa destination spéciale, il s'emploie aussi, sans aucune exception, pour les *parhypates* et les *trites* diatoniques. Il résulte évidemment de là que ce mode de notation a été conçu primitivement, non pour le diatonique régulier ou *tendu*, mais bien pour le diatonique *moyen*, dans lequel les *parhypates* et les *trites* ne sont distantes de la corde la plus grave du

2e classe de tétracordes.

tétracorde que d'un *diésis* enharmonique[1]. Tandis que les tétracordes diatoniques de la première classe sont rendus par quatre lettres distinctes, ceux de la seconde renferment toujours deux formes de la même lettre.

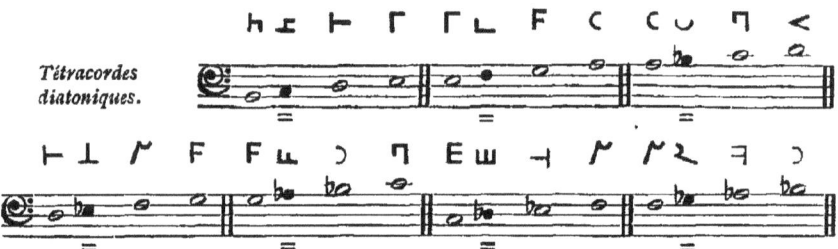

Les deux petits intervalles qui constituent le *pycnum* sont toujours exprimés par les trois formes d'un même caractère.

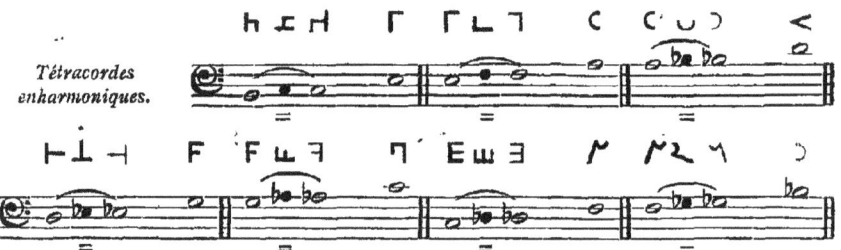

A l'exception du ton mixolydien, les sept tons principaux ne renferment que des tétracordes de l'espèce dont il vient d'être question, et se notent, dans les genres diatonique et enharmonique, conformément aux règles que nous venons de donner.

Ton HYPOLYDIEN (de la *proslambanomène* à la *mèse*).

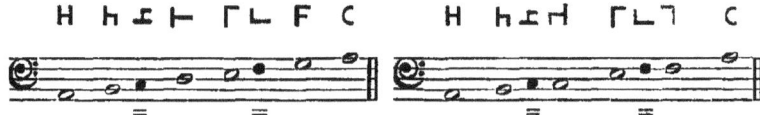

Ton LYDIEN (de la *proslambanomène* à la *mèse*).

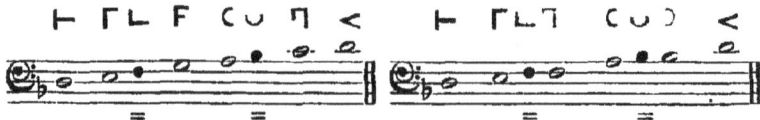

[1] Voir plus haut, p. 315-317.

Ton HYPERLYDIEN (*proslambanomène — mèse*) ou HYPOPHRYGIEN (*mèse — nète hyperboléon*).

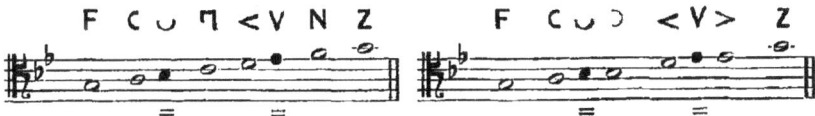

Ton PHRYGIEN (de la *proslambanomène* à la *mèse*).

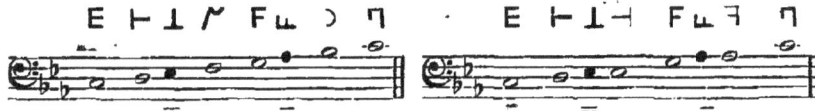

Ton HYPERPHRYGIEN (*proslambanomène — mèse*) ou HYPODORIEN (*mèse — nète hyperboléon*).

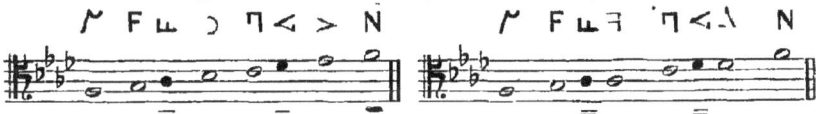

Ton DORIEN (de la *proslambanomène* à la *mèse*).

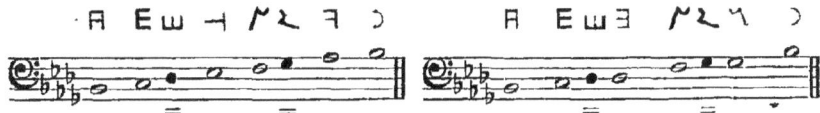

De même que les tétracordes dont elles sont composées, les échelles se divisent donc en deux catégories : la première est notée exclusivement par des lettres droites et retournées, la seconde se sert du signe de la *parhypate* enharmonique dans le genre diatonique. Deux tons, le *mixolydien* ou *hyperdorien* (armé de six bémols) et l'*hypériastien* (armé d'un dièse), réunissent les deux classes de tétracordes, et sont notés en conséquence d'après un système mixte. Voici leurs échelles diatoniques :

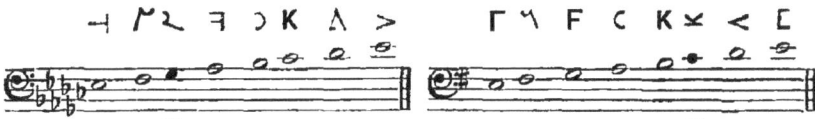

Mais Alypius ne tient aucun compte de ces différences d'intonation : *le deuxième signe de chaque groupe est considéré par lui dans le genre diatonique comme homotone du troisième signe.* Abstraction faite de cette particularité, toutes les échelles décrites jusqu'ici peuvent être considérées comme régulières.

404 LIVRE II. — CHAP. VI.

Tétracordes notés irrégulièrement.

 Deux espèces de tétracordes sont notés plus ou moins irrégulièrement. Ce sont, d'une part, les tétracordes chromatiques limités au grave par une touche blanche (2ᵉ classe); d'autre part, les tétracordes enharmoniques limités au grave par une touche noire (1ʳᵉ classe). Voici les règles d'après lesquelles Alypius les a notés : *les tétracordes chromatiques dont le son inférieur est une touche blanche se notent par les signes employés pour les tétracordes enharmoniques correspondants;* seulement la note supérieure du *pycnum* est traversée d'une barre. Par l'effet de la barre, la *lichanos* enharmonique se transforme en *lichanos* chromatique, en d'autres termes s'élève d'un demi-ton. Mais dès lors les anciens n'avaient pas besoin d'une telle modification, puisque les signes droits et retournés suffisaient déjà pour noter tous les demi-tons imaginables. Une seule hypothèse peut donner l'explication du fait : c'est que la notation chromatique de cette classe de tétracordes aurait été appliquée dans l'origine au *chromatique amolli* ou à l'*hémiole* seulement; alors la barre indiquerait un son plus aigu d'un *diésis* enharmonique que le signe non barré. Il se peut néanmoins qu'une telle notation ait été choisie uniquement afin de réunir toujours trois signes congénères dans le *pycnum*.

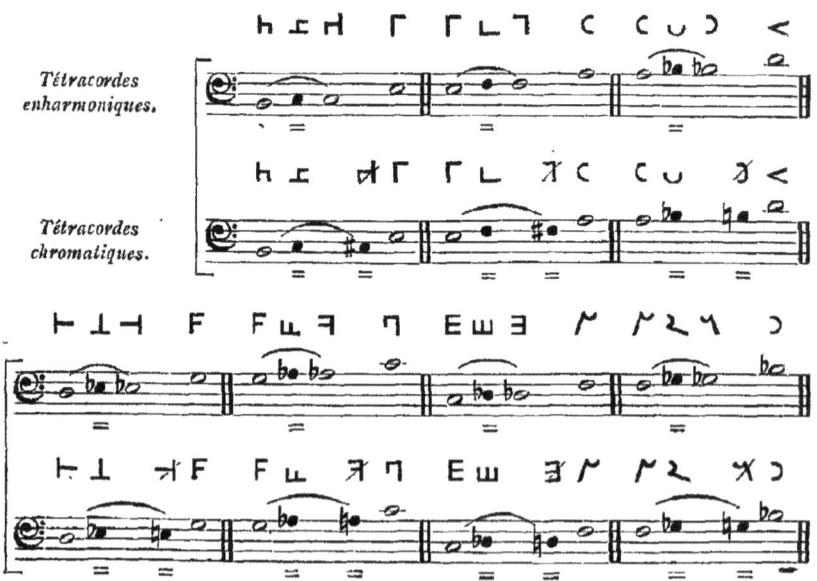

Les tétracordes enharmoniques dont le son le plus grave est une touche noire se notent par les signes du chromatique, sans aucune modification. Il résulte de là que les deux degrés intermédiaires du tétracorde enharmonique — désignés dans l'exemple ci-dessous par des astérisques — sont notés trop haut : le premier d'un quart de ton, le second d'un demi-ton. A moins d'une indication accessoire, il était donc impossible à l'exécutant antique de discerner lequel des genres non diatoniques le compositeur avait voulu employer. Mais deux choses sont à remarquer : 1° l'enharmonique n'étant plus en vigueur à l'époque d'Alypius, quelques erreurs ont pu se glisser dans la notation de ce genre; 2° il est douteux que les échelles à dièses, peu usitées à l'époque classique, aient jamais été utilisées pour l'enharmonique.

<small>vers 200 ap J C.</small>

Tétracordes chromatiques (de la 1re classe) *notés régulièrement.*

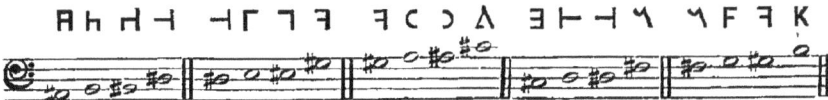

Tétracordes enharmoniques notés irrégulièrement.

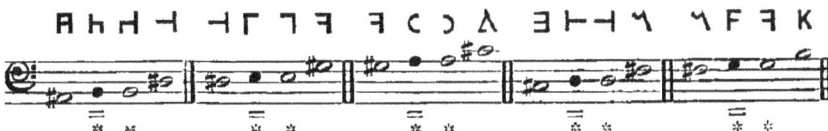

Les tons à dièses (ainsi que le mixolydien) n'ont conséquemment pas, au point de vue de la notation, d'échelle enharmonique; aussi ne les donnerons-nous que sous leurs deux formes normales.

Celui qui aura lu attentivement les pages précédentes, sera en état de noter correctement une échelle grecque quelconque. Toute la doctrine peut se ramener à quatre règles :

<small>Résumé</small>

1re RÈGLE. Le *premier* signe de la triade (lettre droite, *noire*) apparaît sur les *quatre* degrés du tétracorde; le *troisième* signe (lettre retournée, *rouge*) sur *trois* degrés, à savoir les deux sons stables et la *lichanos* (ou *paranète*); le *deuxième* signe (lettre couchée, *bleue*) ne se montre que sur *un seul degré* du tétracorde : la *parhypate* (ou *trite*).

II° RÈGLE. Les sons *stables*, ainsi que les *parhypates* (et les *trites*), sont notés de la même manière dans les trois genres[1].

III° RÈGLE. Dans les tétracordes de la seconde classe, le diatonique et le chromatique se servent des *parhypates* (et des *trites*) enharmoniques. Réciproquement dans les tétracordes de la première classe, l'enharmonique emprunte les signes propres aux *parhypates* et aux *trites* diatoniques et chromatiques.

IV° RÈGLE. Le chromatique et l'enharmonique se servent en outre du même signe pour les *lichanos* (et les *paranètes*); *c'est toujours un troisième signe* (lettre retournée, *rouge*). Dans les tétracordes de la 2° classe, le chromatique prend la note enharmonique, traversée par une barre; dans les tétracordes de la 1re classe, l'enharmonique emprunte le signe chromatique, sans y ajouter aucune marque distinctive. Les deux genres non diatoniques ont conséquemment les mêmes lettres sur tous les degrés de l'échelle.

§ II.

Notation vocale. Les notes vocales sont les 24 lettres de l'alphabet grec usuel, employées tantôt droites, tantôt modifiées de diverses manières, mais d'après un système autre que celui de la notation instrumentale. Les caractères se succèdent dans leur ordre alphabétique, sans interruption ni répétition, et de l'aigu au grave; les signes réguliers sont compris entre FA♯$_3$ (ou SOL♭$_3$) et FA$_2$.

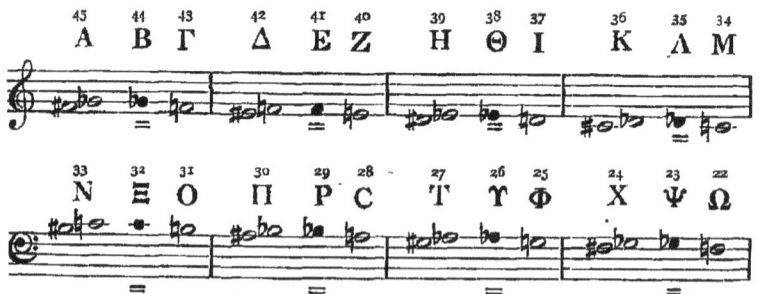

[1] On sait que les *parhypates* et les *trites* ne reçoivent aucune désignation accessoire dans la terminologie des genres (voir plus haut, p. 273), et qu'Archytas donne à l'intervalle de l'*hypate* à la *parhypate* une grandeur invariable (p. 323-324).

NOTATION VOCALE. 407

Les 18 premières lettres (A—Σ), retournées ou tronquées, servent à la notation des six triades inférieures; les six caractères restants (T—Ω) désignent les deux triades supérieures.

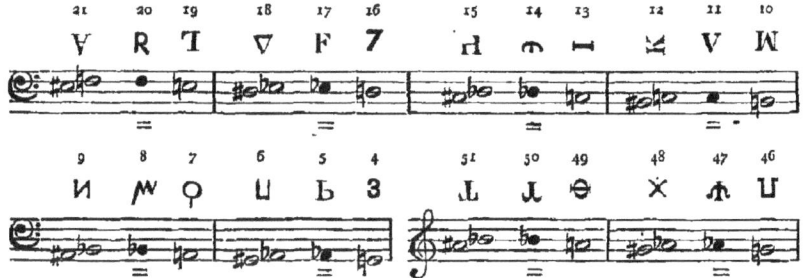

Les règles relatives à l'usage des sons de chaque triade se déduisent de celles que nous avons exposées plus haut. Les lettres *droites* de la notation instrumentale correspondent aux caractères vocaux Γ Z I M O C Φ Ω; les lettres *retournées* aux caractères A Δ H K N Π T X; les lettres *couchées* enfin aux caractères B E Θ Λ Ξ P Υ Ψ, quelles qu'en soient les diverses modifications ou positions. En somme, le signe instrumental étant connu, il suffit de prendre dans le tableau de la notation vocale la lettre désignée par la même couleur et par le même numéro.

Il nous reste à mentionner les trois notes les plus graves des deux systèmes, à savoir : ⊣ T (FA\sharp_1 ou SOL\flat_1), ⊢ ⊢ (SOL\flat_1) et ⌐ ⌐ (FA$_1$). Créées originairement pour la notation vocale, elles forment au grave une continuation de l'alphabet modifié. Plus tard on les a utilisées, en leur donnant une autre position, pour l'écriture instrumentale, bien qu'elles en troublent, d'une manière fâcheuse, l'ordonnance symétrique[1].

Les pages suivantes contiennent, d'après les tableaux d'Alypius, les 15 échelles tonales des néo-aristoxéniens, notées dans les trois genres. Tous les sons exprimés par des signes plus ou moins inexacts, eu égard aux valeurs déterminées sur nos deux grands tableaux, sont marqués d'un astérisque.

[1] On trouve chez Aristide, p. 27, trois notes de plus au grave, à savoir : ⊢ ⊢ (= fa$_1$) ⊁ ⊁ (= MI$_1$) et ⊐ ⊏ (= MI\flat_1). Enfin, une échelle instrumentale publiée par VINCENT (*Notices*, p. 254 et suiv.) s'étend à un ton au-dessus de la *nète hyperboléon hyperlydienne* (donc jusqu'à LA$_4$, noté par les signes Θ' et Ψ').

ÉCHELLES DIATONIQUES.

Ton HYPOÉOLIEN.

Ton ÉOLIEN.

Ton HYPERÉOLIEN.

Ton HYPOIASTIEN.

Ton IASTIEN.

Ton HYPERIASTIEN.

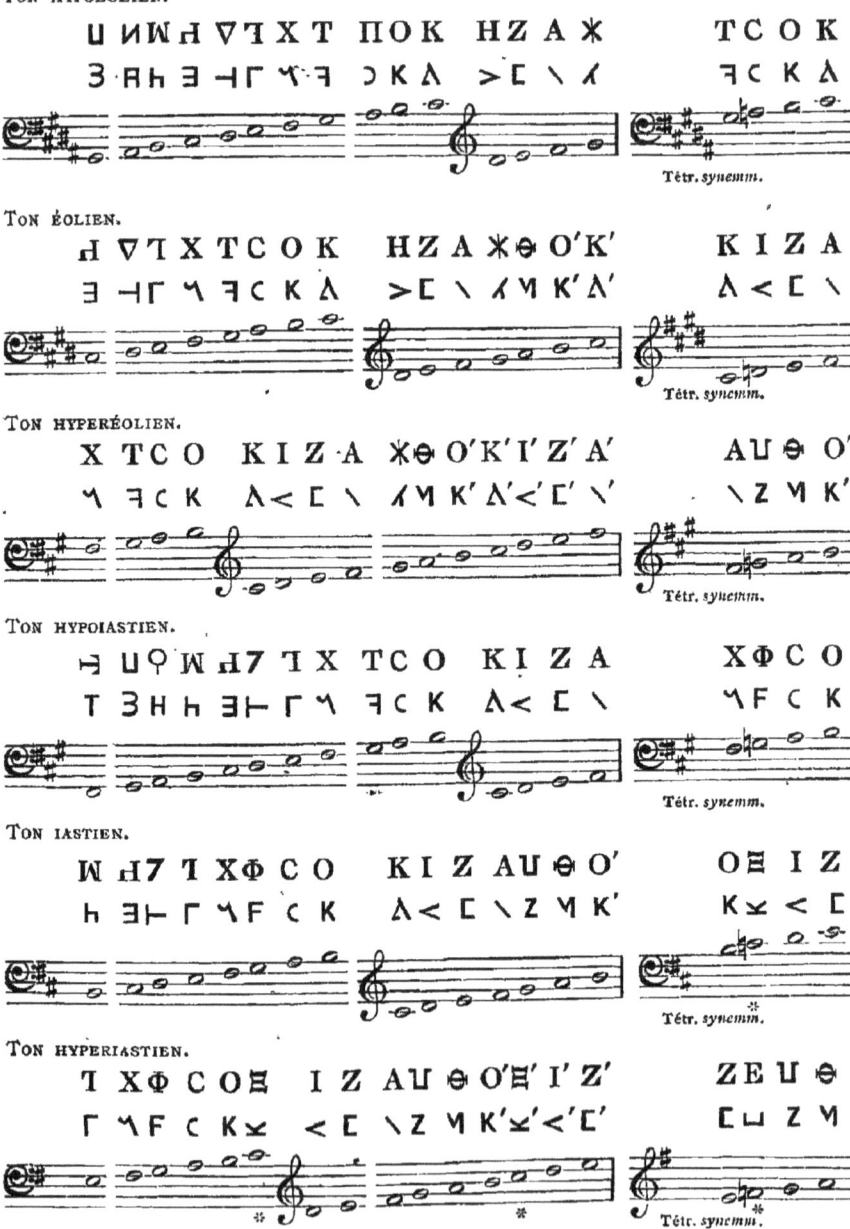

ÉCHELLES D'ALYPIUS.

CHROMATIQUES.

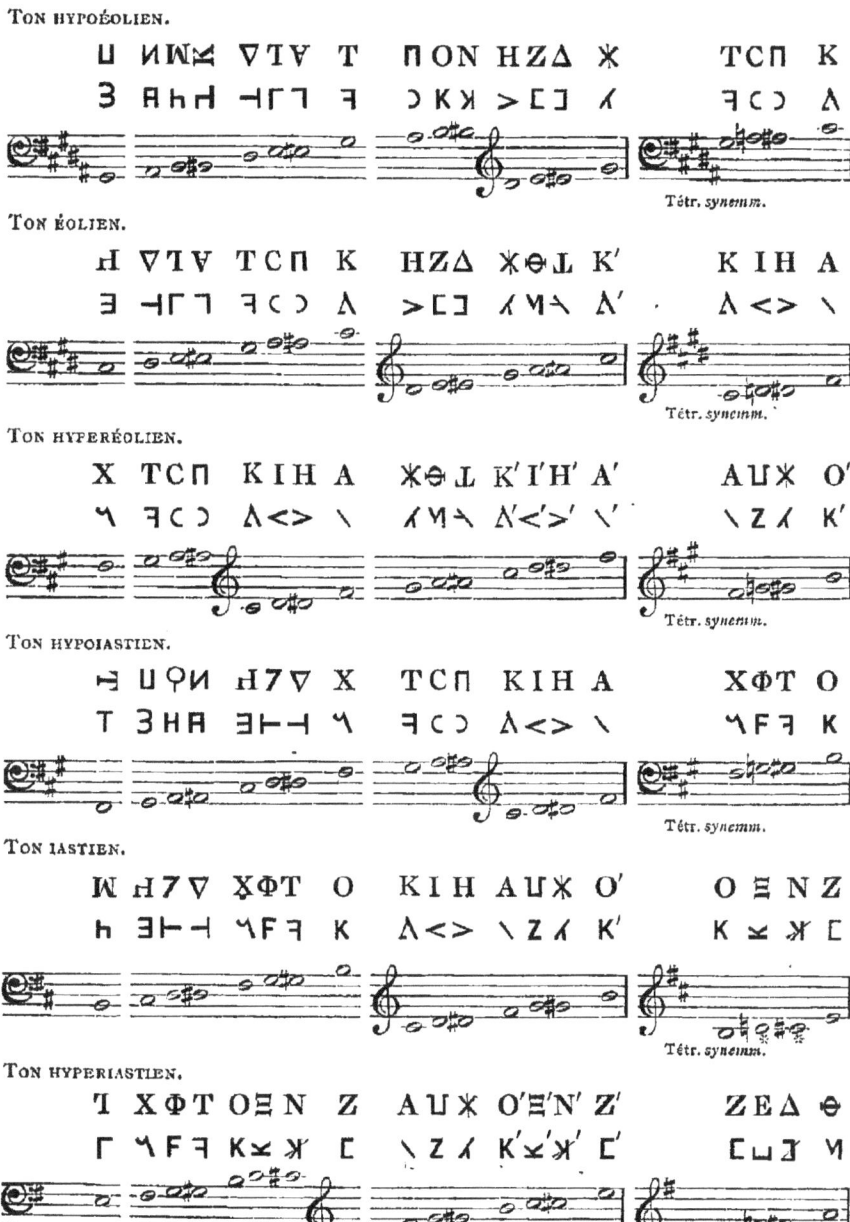

ÉCHELLES DIATONIQUES.

Ton hypolydien.

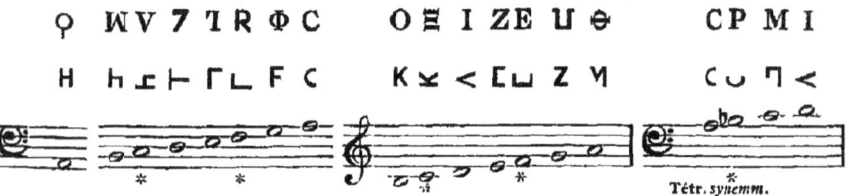

Ton lydien.

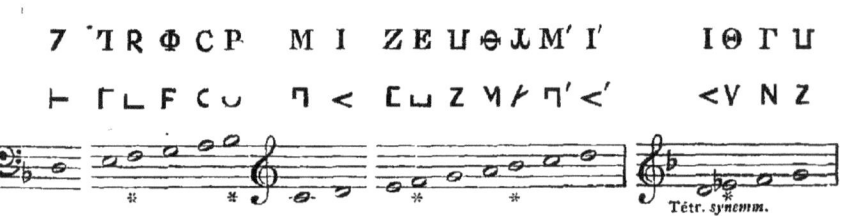

Ton hyperlydien.

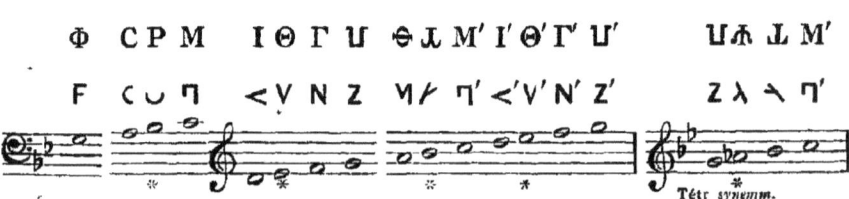

ÉCHELLES D'ALYPIUS.

ENHARMONIQUES ET CHROMATIQUES[1].

Ton hypolydien.

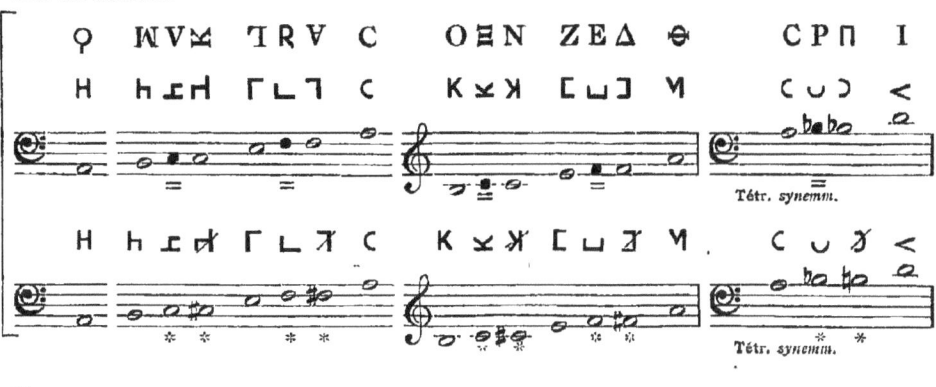

Ton lydien.

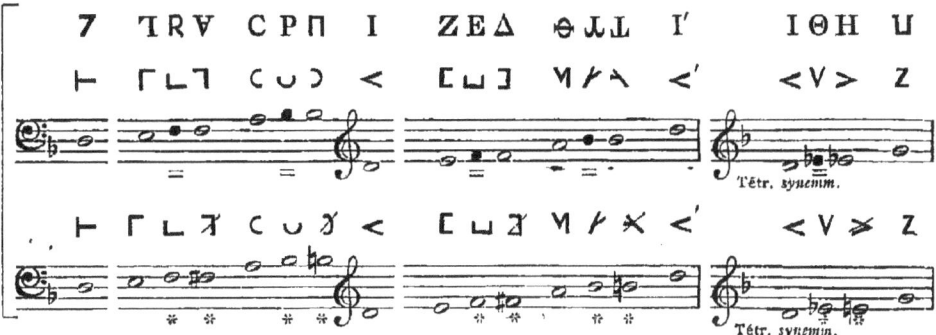

Ton hyperlydien.

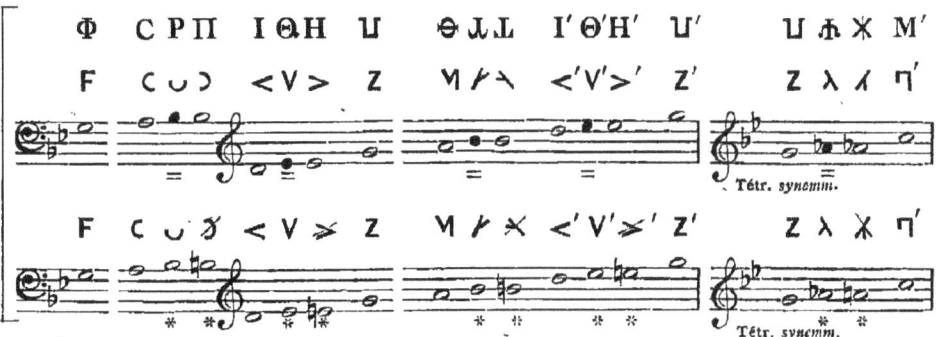

[1] Alypius ne marque la barre chromatique que dans le seul ton lydien.

LIVRE II. — CHAP. VI.

ÉCHELLES DIATONIQUES.

Ton hypophrygien.

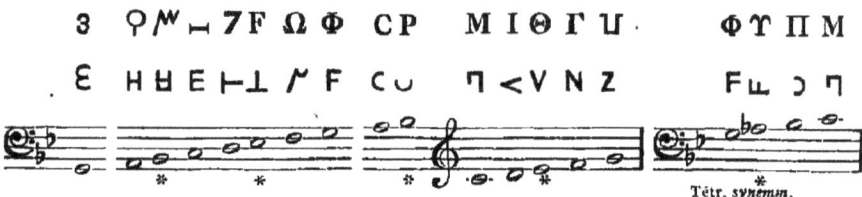

Ton phrygien.

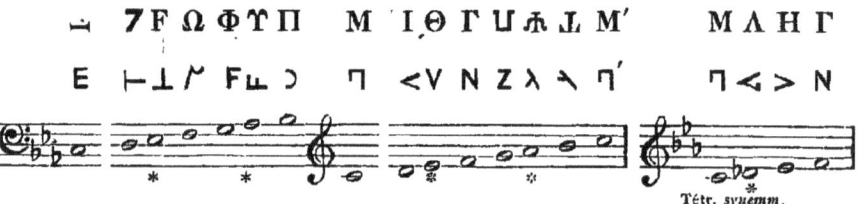

Ton hyperphrygien.

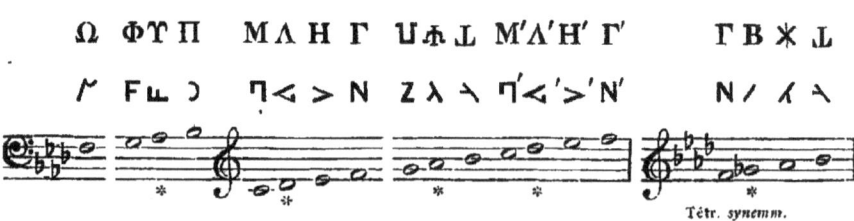

ÉCHELLES D'ALYPIUS.

ENHARMONIQUES ET CHROMATIQUES.

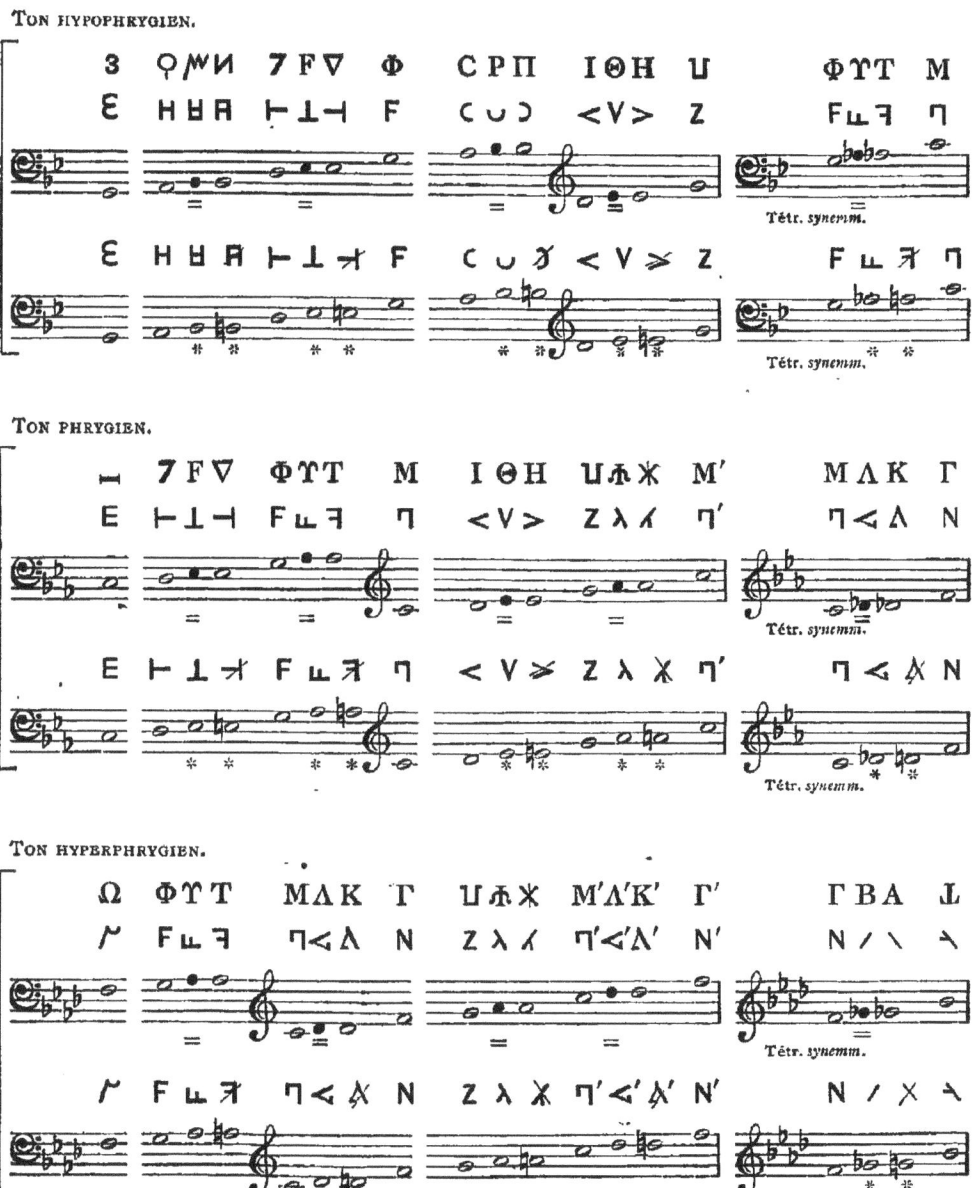

ÉCHELLES DIATONIQUES.

Ton hypodorien.

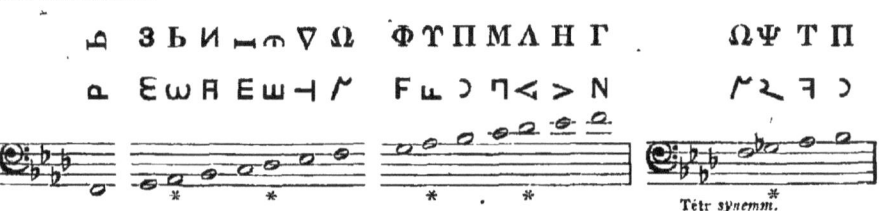

Ton dorien.

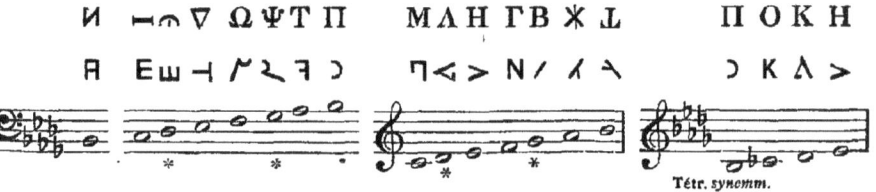

Ton hyperdorien (ou mixolydien).

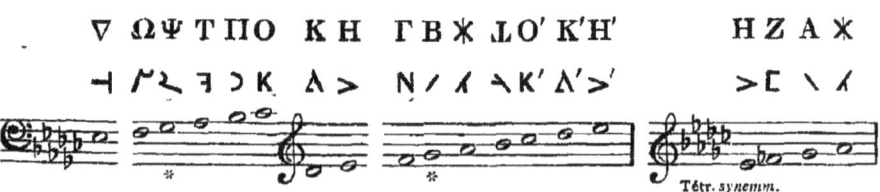

ÉCHELLES D'ALYPIUS.
ENHARMONIQUES ET CHROMATIQUES.

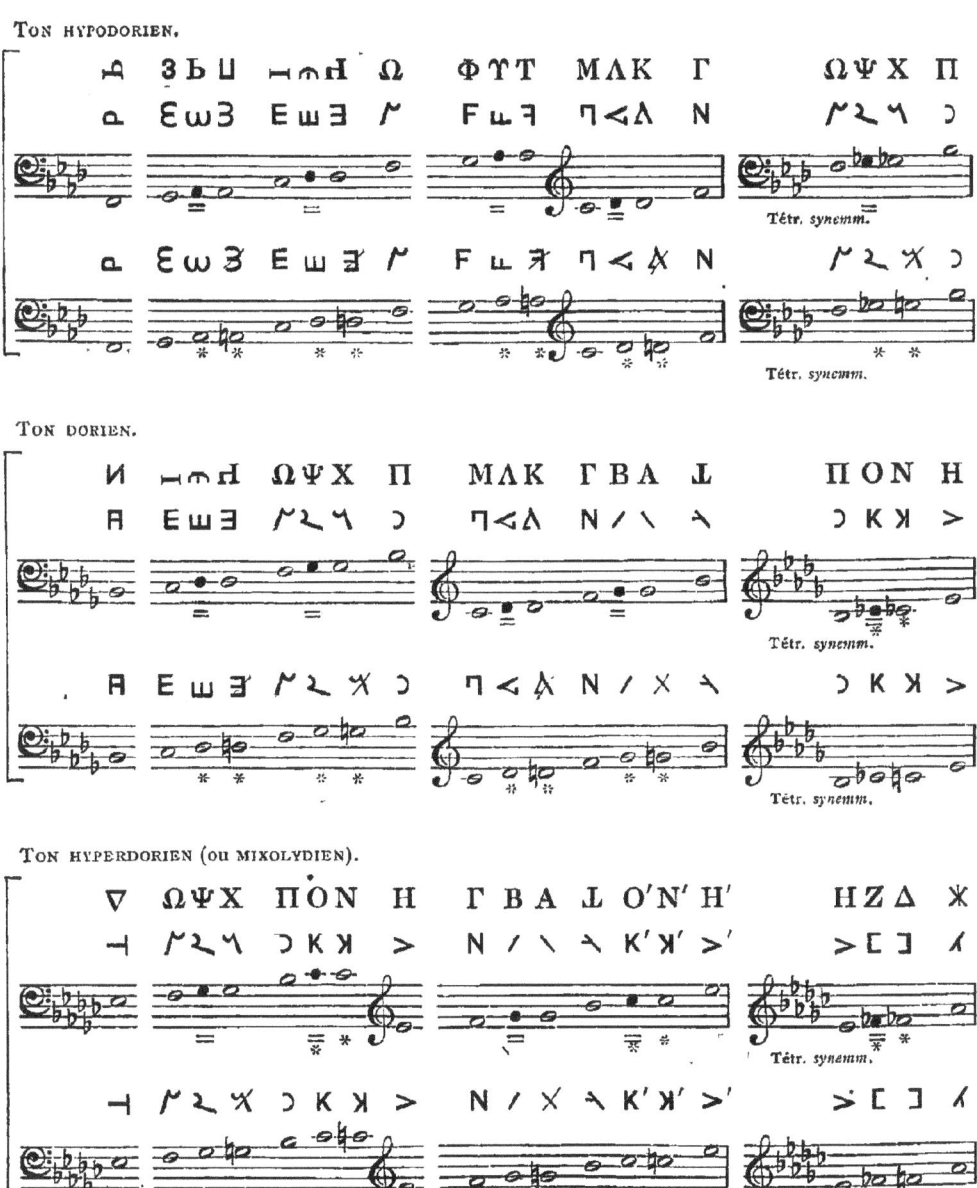

§ III.

Notation des durées.

Bien que la rhythmique doive être traitée seulement dans le second volume de cet ouvrage, il sera nécessaire, afin de donner une idée complète de l'écriture musicale des Grecs, d'expliquer ici la notation des durées rhythmiques, durées indiquées par des signes placés au-dessus des lettres vocales ou instrumentales.

L'unité rhythmique des anciens, par laquelle se mesurent toutes les durées, et indivisible elle-même, s'appelle *temps premier* (χρόνος πρῶτος). Elle correspond habituellement dans la poésie chantée à une syllabe brève ; nous la transcrirons en notation moderne par la croche (♪). Selon l'usage suivi par les métriciens, sa durée se traduit régulièrement par le signe ⌣, lequel toutefois est omis dans l'énumération de l'écrivain anonyme, en sorte que les notes dépourvues de tout signe rhythmique sont censées avoir la durée d'un temps premier. Toutes les durées plus grandes sont appelées *longues*. On en distingue de quatre espèces : 1° la *longue ordinaire*, ayant la valeur de deux temps premiers (μακρὰ δίχρονος) ; elle se rend par le signe ⌐, équivalent de la noire (♩) ; 2° la *longue de trois temps* (μακρὰ τρίχρονος) rendue par le signe ⌐, équivalent de la noire pointée (♩.) ; 3° la *longue de quatre temps* (μακρὰ τετράχρονος), exprimée par le signe ⌐, équivalent de la blanche (𝅗𝅥) ; 4° la *longue de cinq temps* (μακρὰ πεντάχρονος), exprimée par le signe ⌐ (𝅗𝅥♩).

Silences.

Les parties de la mesure non remplies par des sons s'appellent chez les anciens *temps vides*, *tempora inania* (χρόνοι κενοί), chez nous, *silences* ou *pauses*[1]. Le silence en général s'indique par la lettre *lambda* (∧), — employée ici comme abréviation de λεῖμμα, c'est-à-dire *reste* — laquelle, dans les exemples de l'Anonyme, prend place entre les notes et à côté d'elles. A l'état isolé, le signe ∧, appelé *silence bref* (κενὸς βραχύς), équivaut à un *temps premier*, en d'autres termes à un *demi-soupir* (𝄾). Quand il doit

[1] « Le *silence* est un temps non rempli par un son, et employé à compléter la mesure. « Le *leimma* (∧) est dans le rhythme le silence le plus petit. » Arist. Quint., p. 40. — Cf. St Augustin, *de Mus.*, IV, 2, 13.

exprimer des durées plus grandes, il se combine avec les signes des diverses espèces de longues, et prend la dénomination de *silence long* (κενὸς μακρός), dont il existe trois variétés : 1° le *silence long ordinaire*, ayant la valeur de deux temps premiers (κενὸς μακρὸς δίχρονος), et noté ainsi : ⨯ ce qui répond à notre *soupir* (𝄽); 2° le *silence long de trois temps* (κ. μ. τρίχρονος), exprimé par le signe ⨯ (équivalent de 𝄽𝄾), et 3° le *silence long de quatre temps* (κ. μ. τετράχρονος), rendu par le signe ⨯ (correspondant à notre *demi-pause* —)[1]. Vincent admet aussi un silence de *cinq temps* (κ. μ. πεντάχρονος), à savoir ⨯ (=𝄽𝄽𝄾). Parmi les signes de la notation, mentionnons encore le point (στίγμα)[2], qui sert à indiquer le *temps fort* initial de chaque mesure, et la *diastole*, l'équivalent de notre *point d'orgue*[3].

Les signes indiquant les silences rhythmiques ne nous sont connus que par des auteurs assez récents. Leur usage ne semble avoir pris quelque extension que dans la musique instrumentale, où de tout temps ils ont été indispensables. Dans la poésie chantée, les règles de la rhythmique et de la métrique suffisaient presque toujours à déterminer la durée des syllabes.

Les petits fragments de musique instrumentale disséminés dans le traité Anonyme — je les donne d'après le texte restitué par Westphal[4] — montreront au lecteur comment la notation des durées se combinait avec celle de l'intonation.

Exercice (κῶλον τετράσημον).

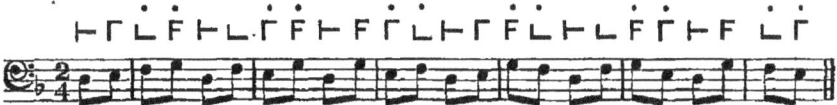

[1] Anon. III (Bell., § 1, 83).

[2] « Or, le temps *levé* (ἄρσις) s'indique en laissant la note qui représente le son ou le silence dépourvue de toute marque, comme ceci —, et le temps *frappé* (θέσις), en ponctuant la note, ainsi ⸫ . » Anon. III (Bell., § 3, 85). — Les termes *arsis* et *thésis* sont intervertis dans ce texte. Je suis l'interprétation de Bellermann (p. 21) et de Westphal (*Metrik*, I, p. 617).

[3] « La figure nommée *diastole* s'emploie dans la musique vocale ou instrumentale pour indiquer une pause et séparer les passages qui précèdent de ceux qui viennent ensuite. » Elle se trace ainsi :) ou ainsi : ‖: Anon. III (Bell., § 11 et Vinc., *Not.*, pp. 51 et 220, note 1). C'est l'équivalent de la double barre dont nous nous servons pour indiquer les reprises et la fin d'un morceau. — Cf. Bryenne, p. 479.

[4] Voir plus haut, p. 141, note 2.

Exercice (κῶλον ἑξάσημον).

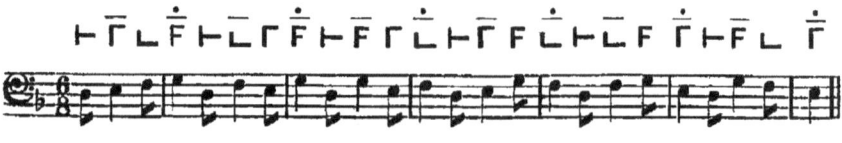

Prélude (κῶλον δωδεκάσημον).

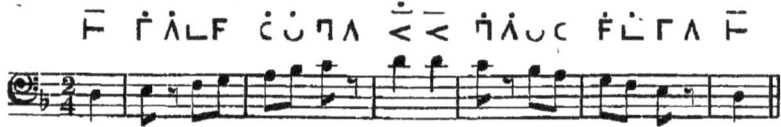

Mélodie instrumentale (κῶλον δεκάσημον).

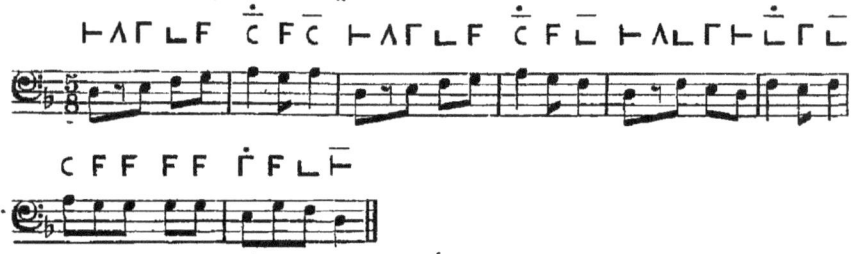

Exercice (κῶλον δωδεκάσημον).

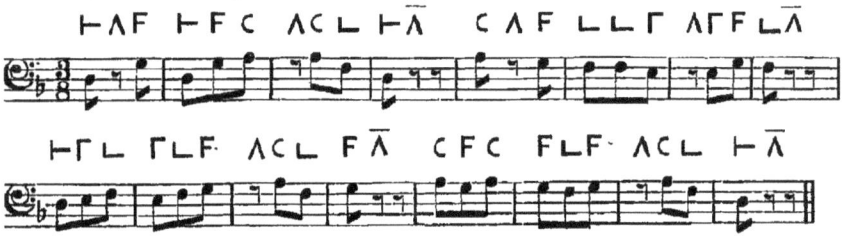

Mélodie syntonolydienne (κῶλον ἑξάσημον).

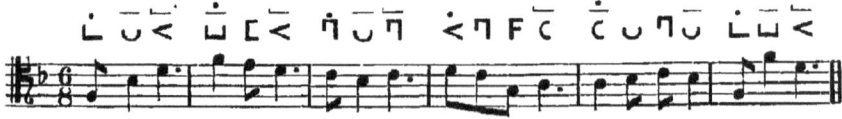

Solmisation antique.

Il nous reste encore à traiter un sujet qui se rattache par certains côtés à la notation : c'est la solmisation gréco-romaine. En solfiant, les anciens ne pouvaient faire usage ni des dénominations dynamiques de leur échelle, ni des noms de leurs lettres

alphabétiques, les unes et les autres étant également prolixes. Ici encore ils avaient le choix entre deux systèmes. Les monosyllabes employés dans la solmisation peuvent indiquer ou bien des sons à hauteur fixe, — c'est là ce que poursuit la méthode usuelle, sans y atteindre toutefois, puisque chacune de nos sept syllabes doit s'appliquer à quatre ou cinq sons de hauteur différente — ou bien ils peuvent servir à marquer les relations dynamiques des sons. Ceci est le système de la solmisation par hexacordes, critiqué à tort par les musiciens modernes, car il est de beaucoup supérieur au nôtre, le plus illogique, à vrai dire, qui se puisse imaginer; il se retrouve dans le solfége par transposition, dont se servent les partisans de la notation chiffrée. Telle fut aussi la méthode des anciens; seulement, elle procédait, non de l'hexacorde ou de l'octave, mais du tétracorde. Chacun des sons de l'échelle grecque s'exprimait par une des quatre voyelles *a*, *ê* (η), *ô* (ω), *é* (ε). La voyelle *a* était affectée au son inférieur de tout tétracorde; sur le deuxième degré du tétracorde ascendant, on chantait la voyelle *ê;* sur le troisième degré, *ô;* enfin sur tout son ayant une disjonction à l'aigu, — *proslambanomène, mèse, nète synemménon* ou *hyperboléon* — on prononçait la voyelle *é*[1].

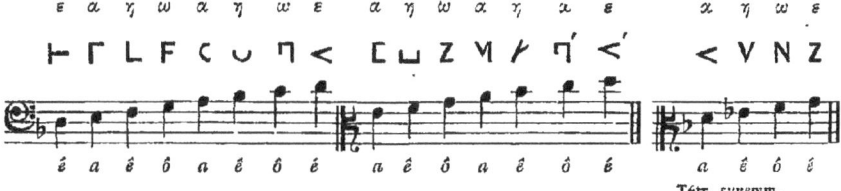

[1] « Comme la mélodie, dans les *parties chantées* aussi bien que dans les *ritournelles*
« (κώλοις), s'apprécie d'après l'analogie qu'elle offre avec les sons des instruments, nous
« avons choisi parmi les lettres de l'alphabet les plus aptes à l'exécution du *mélos*.... Il y
« a quatre voyelles qui se prêtent le mieux aux divers intervalles de la voix chantée, et
« que l'on a pu utiliser pour l'émission des sons; mais, comme il fallait en outre une
« consonne, afin que par l'emploi exclusif des voyelles il n'y eût pas d'*hiatus*, on a ajouté
« la lettre τ (*t*), la meilleure des consonnes.... Le premier son du premier système, à
« savoir de l'*octocorde* (Meib., *tétracorde*), est émis au moyen de la lettre ε (*é*), les sons
« suivants au moyen des autres voyelles, prises dans leur ordre naturel, c'est-à-dire le
« deuxième au moyen de l'α (*a*), le troisième au moyen de l'η (*ê*), le dernier au moyen
« de l'ω (*ô*).... Ceux qui succèdent à ces trois correspondent avec eux à la conson-
« nance [de quarte], en sorte que la voyelle *é* apparaît seulement au commencement

Afin de distinguer les divers modes d'articulation, les consonnes *t* et *n* se combinaient avec les quatre voyelles. Chaque son séparé du précédent prenait un *t* devant sa voyelle propre; conséquemment les figures détachées, nommées *proscrousis*, *eccrousis*, *proscrousmos* et *eccrousmos*, se solfiaient ainsi :

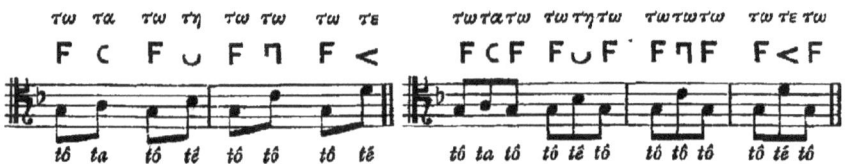

Dans la *proslepsis* et dans l'*eclepsis*, ports de voix ascendant et descendant, le deuxième son perd son articulation. La liaison de deux notes s'indique dans la notation antique, comme dans la moderne, par un arc que les Grecs appellent *hyphen*[1].

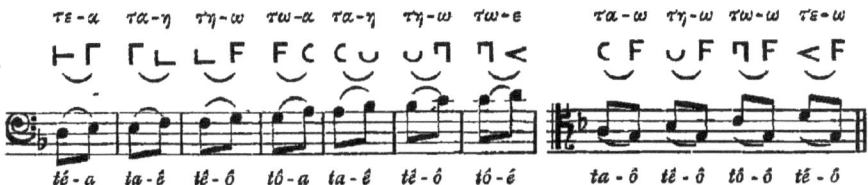

Le *proslemmatismos* et l'*eclemmatismos* se solfient d'une manière analogue :

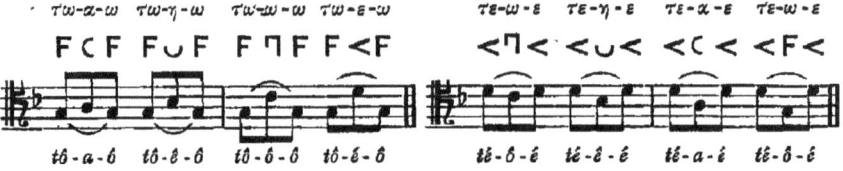

« de la première et de la seconde octave, la *mèse* étant homophone avec la *proslam-
« banoméne*. » Arist. Quint., p. 91-94. — « Les *proslambanomènes* des 15 tropes se disent
« *té* (Bell., *tô*), les *hypates ta*, les *parhypates té*, les *lichanos tô*, les *mèses* [devant une
« disjonction?] *té*, les *paramèses ta*, les *trites té*, les *paranètes tô*, la *nète* [*diézeugménon*] *ta*. »
Anon. (Bell., § 77, et la note p. 26). — Westphal (*Metrik*, I, p. 477) conjecture avec
vraisemblance que l'itacisme régnait déjà à l'époque d'Aristide, et que τη se prononçait
ti, ce qui prévenait la confusion inévitable entre ε et η. — Cf. Vincent, *Notices*, p. 38,
note 1.

[1] Anon. (Vinc., *Not.*, pp. 53, 221; Bell., §§ 86-87).

Au lieu de *t*, on intercalait *un* entre les deux sons principaux du *mélismos*, ornement qui se transcrivait ainsi[1] :

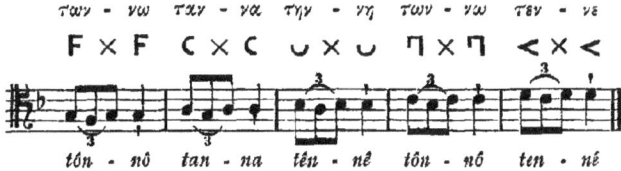

Le *compismos* était solfié par les mêmes syllabes et noté de la manière suivante :

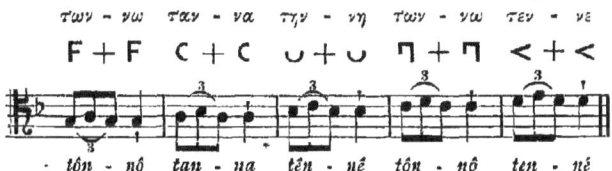

Quant au *térétisme*, composé des deux figures précédentes[2], voici comment il s'exprimait par la solmisation et par l'écriture :

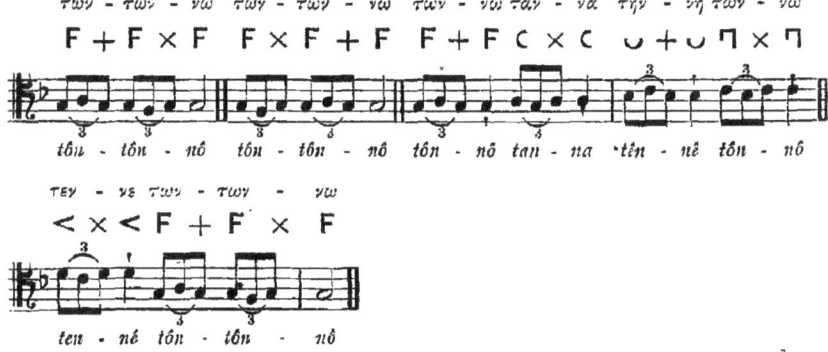

Un exercice très-étendu, que nous trouvons dans l'Anonyme, montrera l'application de la solmisation antique.

[1] Pour les trois figures suivantes, j'adopte l'interprétation et la notation de Vincent, *Notices*, p. 56-57.

[2] ANON. III (Bell., §§ 2 et 84, 8-10 et 90-92, ainsi que les notes relatives à ces paragraphes). — Westphal suppose que l'usage des syllabes *té, ta, tê, tô, tan, tôn,* etc. existait déjà du temps d'Aristophane, et il croit en reconnaître la trace dans un chœur des *Oiseaux* (v. 734).

SYNTHESIS (ΣΥΝΘΕΣΙΣ).

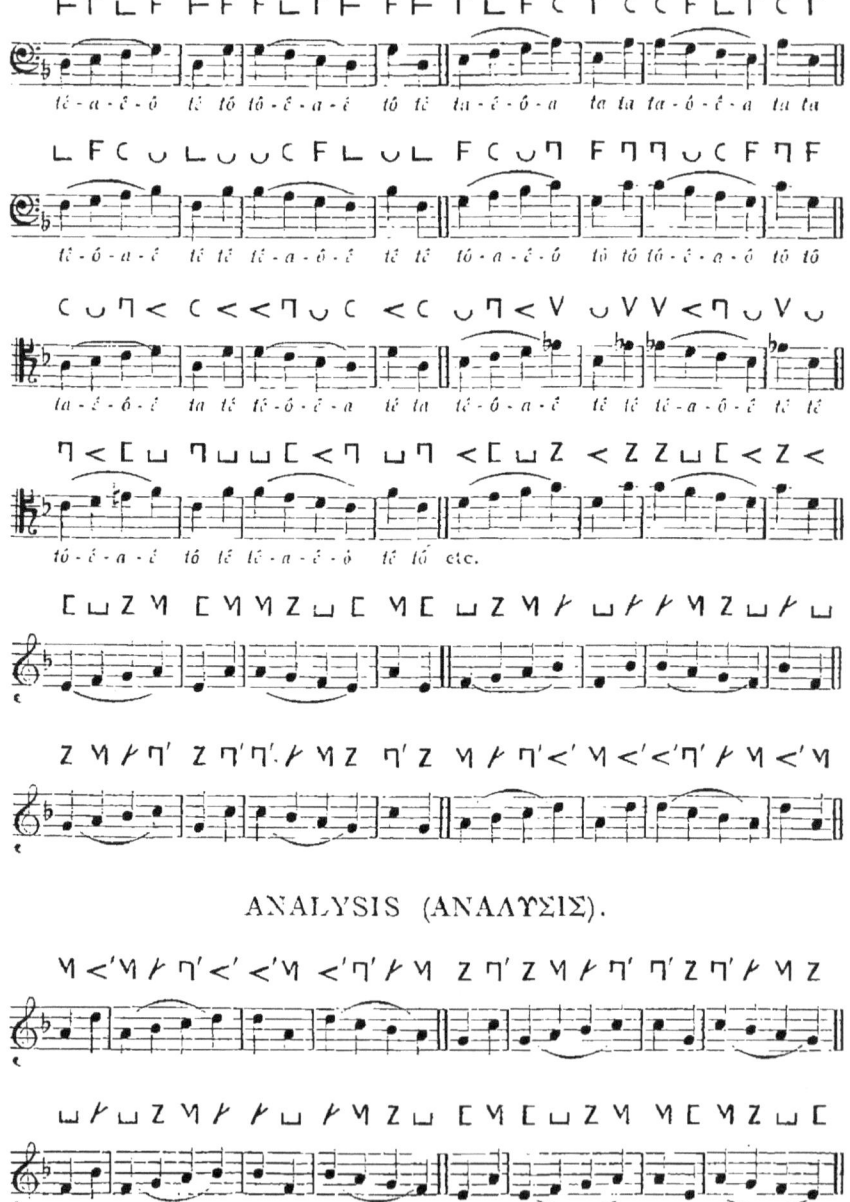

ANALYSIS (ΑΝΑΛΥΣΙΣ).

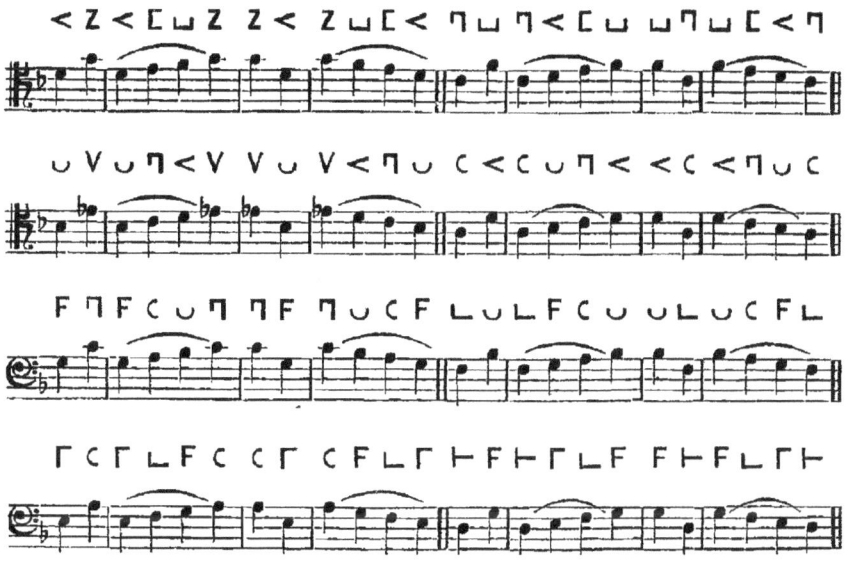

§ IV.

L'usage de l'écriture musicale était très-répandu au temps d'Aristoxène. La polémique du grand théoricien nous apprend non-seulement que, dans leurs *Manuels*, ses prédécesseurs avaient spécialement la notation en vue, elle nous donne aussi une idée assez nette des particularités de leurs échelles notées. Au delà de cette époque, tout témoignage direct nous fait défaut. Un passage d'Aristide attribue à Pythagore l'invention des notes musicales et leur donne l'épithète de *caractères de Pythagore* (στοιχεῖα Πυθαγόρου)[1]; mais n'étant appuyé par l'autorité d'aucun écrivain antérieur, il ne saurait inspirer une grande confiance. Nous le répétons, les renseignements d'Aristoxène sont les plus anciens auxquels les documents actuels nous permettent d'atteindre. Mais les signes eux-mêmes ont conservé plus d'un vestige des états successifs qu'ils ont traversés, et à l'aide de ces indications, Fortlage, Bellermann et Westphal ont pu tracer les

[1] Arist. Quint., p. 28.

linéaments principaux d'une histoire de la notation[1]. Un examen détaillé et critique de cette question excéderait le cadre de notre ouvrage. Nous nous contenterons donc de résumer brièvement les faits désormais acquis, en tâchant de les préciser mieux et d'une manière plus complète qu'on ne l'a fait jusqu'à ce jour.

L'analyse la plus superficielle démontre à l'évidence que la notation antique n'a pas été conçue d'un seul jet et que des éléments de dates très-diverses s'y trouvent accolés. La partie la plus récente des deux alphabets est sans contredit celle qui renferme les notes marquées du signe de l'octave (O'K'—U'Z' = SI$_3$—SOL$_4$); elle n'existait pas encore à l'époque d'Aristoxène. Une autre partie, moins récente, mais ajoutée aussi à une époque où le système primitif n'était plus compris, est la triade la plus grave (⊐⊐, ⇥, ⊣T = FA$_1$, SOL\flat_1, SOL\flat_1 ou FA\sharp_1). Tandis que dans tout le reste de l'échelle générale les deux systèmes ont des signes entièrement distincts, ici les instruments se servent des notes vocales, autrement disposées. Si nous retranchons encore ces trois notes, il reste en tout seize groupes ternaires de notes vocales et instrumentales, embrassant une étendue totale de deux octaves et une tierce mineure (de SOL$_1$ à SI\flat_3). La régularité et l'unité remarquables qui distinguent cette partie de l'échelle notée montrent que pendant un certain laps de temps, dont nous essayerons tantôt de déterminer la durée, elle constitua tout le système[2]. Toutefois, les deux modes d'écriture ne datent pas de la même époque. On ne peut douter que la notation attribuée par tous les écrivains à la musique instrumentale ne soit de beaucoup la plus ancienne, ce que démontrent son mécanisme plus original, plus logique et l'alphabet archaïque dont elle se compose.

Notation instrumentale.

La plupart des lettres instrumentales se rapportent à une des variétés de l'alphabet éolo-dorien, particulière au pays d'Argos et caractérisée par la double forme du *lambda*[3]. Quelques-unes seulement s'éloignent de ce type et montrent un dessin encore

[1] WESTPHAL, *Metrik*, I, p. 323.

[2] BELLERMANN, *Tonleitern u. Musiknoten*, p. 45 et suiv. — WESTPHAL, *Metrik*, I, p. 389 et suiv.

[3] LENORMANT, dans le *Dictionnaire des antiquités grecques et romaines* de MM. Daremberg et Saglio, à l'article *Alphabetum*.

plus primitif[1]. Ces signes ne nous ont été transmis que par les musicographes du temps de l'empire romain. Quoiqu'ils fussent déjà vieux d'un millier d'années, et qu'il s'y fût glissé sans doute quelques corruptions, on peut dire qu'en général la forme originale des lettres s'est conservée avec une étonnante fidélité.

A l'époque, relativement moderne, où l'on créa pour l'usage des voix une notation calquée sur la notation instrumentale, les seize triades étaient complètes. Si une lacune eût existé alors à un endroit quelconque de l'échelle des instruments, elle se trahirait sans aucun doute par une répétition ou par une irrégularité à l'endroit correspondant de l'alphabet vocal. Mais Bellermann et Westphal sont incontestablement dans l'erreur, lorsqu'ils considèrent la notation instrumentale comme ayant été créée tout d'une pièce. En l'analysant attentivement, on s'aperçoit bientôt qu'avant d'arriver au degré d'élaboration où nous la montrent Alypius et ses contemporains, elle avait traversé au moins trois phases successives. Ainsi que Fortlage l'a remarqué avec justesse, à son état le plus ancien elle était purement diatonique et ne se composait que de lettres droites[2]. Une échelle originairement divisée par demi-tons n'aurait pas donné lieu à cette accumulation inutile d'homotones pour les sons *ut* et *fa*. Les signes *retournés* viennent en deuxième lieu par ordre de date; ils furent créés pour la transposition des modes; l'échelle générale devint chromatique, de diatonique qu'elle avait été jusque là. Enfin l'invention des signes *couchés* marque une troisième et dernière étape dans l'histoire des progrès de la sémiographie musicale; elle fut amenée par l'intercalation du *diésis* dans le tétracorde enharmonique.

L'échelle primitive figurée par la notation procédait donc diatoniquement de LA_3 à SOL_1. Si l'on fait abstraction du degré supérieur, désigné par la première lettre ($Ϻ = A$), et du degré inférieur, marqué par la dernière lettre ($Ɛ = Σ$), tous les sons distants d'une octave sont traduits par deux caractères successifs.

Notes primitives.

[1] Les formes étrangères à l'alphabet argien sont C ($= B$) $Π$ ($= Δ$) et h ($= I$); la première et la troisième se rapprochent des formes corinthiennes. Le Z n'apparaît pas dans le tableau de M. Lenormant parmi les lettres argiennes.

[2] *Das musikalische System in seiner Urgestalt*, p. 85 et suiv.

Tout indique en conséquence que la notation instrumentale fut imaginée pour un instrument du genre de la *magadis*, disposé pour exécuter des suites d'octaves.

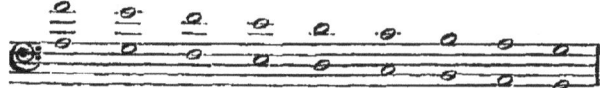

Mais comment expliquer la succession bizarre des octaves, qui se produit lorsqu'on dispose les lettres primitives selon leur rang dans l'alphabet[1]? Selon moi, elle indique simplement l'ordre dans lequel les sons étaient accordés par l'instrumentiste.

<small>Lettres retournées.</small>

En supposant le système primitif accordé à hauteur fixe, ce qui était inutile à une époque où le chant monodique était seul cultivé, il coïncidait avec l'échelle tonale dite plus tard hypolydienne. Mais, dès les débuts du chant choral, le besoin d'exécuter des modes différents à un même diapason amena la modulation, et avec elle la création des lettres retournées. Au lieu d'avoir, comme par le passé, une échelle unique accordée à hauteur variable, l'instrument eut désormais une échelle variable, accordée à hauteur fixe. Chaque caractère alphabétique continua à rester attaché à la même corde; mais lorsqu'il était tracé à la manière des Sémites, de droite à gauche, il indiquait une élévation de demi-ton. Moyennant quatre cordes mobiles on put ainsi resserrer les trois modes principaux dans l'octave $\mathsf{C} - \mathsf{\Gamma}$ (= $\mathrm{MI}_3 - \mathrm{MI}_2$); la *doristi* s'écrivit par les signes primitifs, la *phrygisti* eut deux lettres retournées, deux dièses; la *lydisti* en eut quatre; dans aucune des trois échelles le même signe ne paraissait sous sa double forme.

Tant que les Grecs en fait de signes secondaires n'eurent besoin que de ceux qui indiquaient l'élévation accidentelle des

[1] Selon Westphal, la succession des octaves *mi — mi, ut — ut, sol — sol, la — la* marquerait le rang et l'importance des espèces d'octaves (dorienne, lydienne, ionienne, éolienne). Mais, d'un autre côté, le célèbre philologue croit à la priorité des tons à bémols, désignés dans la terminologie usuelle par les noms de lydien (un *bémol*), phrygien (3 *bémols*) et dorien (5 *bémols*). Comment n'a-t-il pas vu que toute son explication porte à faux, si elle se fonde sur toute autre échelle que l'hypolydienne?. Au reste l'existence du *si*♮ (♮ K), qui ne figure dans aucun des trois tons susdits, est inexplicable dans son hypothèse.

cordes primitives, chaque caractère alphabétique s'identifiait avec une corde déterminée de l'instrument. Il en fut autrement quand les termes *dorien*, *phrygien* et *lydien* furent appliqués à trois échelles fondamentales plus aiguës d'un demi-ton, et armées non plus de dièses, mais de bémols. La lettre retournée, au lieu de remplacer son caractère-type, dut exprimer maintenant l'abaissement de la lettre droite suivante, ce qui amenait chaque fois, d'un côté, la répétition d'un signe en deux positions différentes, de l'autre, l'élimination d'une lettre droite. Par suite de cette innovation, dont les causes nous sont inconnues, mais qui se rattache aux premiers développements de la lyrique chorale, l'échelle dorienne, auparavant la plus simple, devint la plus compliquée; elle se nota par cinq lettres retournées, la phrygienne par trois, la lydienne par un seul[1].

Les notes devinrent ainsi indépendantes des instruments par lesquels elles étaient rendues, et acquirent une signification générale, applicable même, selon toute probabilité, aux sons de la voix humaine. Les signes couchés furent inventés en vue des *auloi*, pour exprimer la *mésopycne* enharmonique. Nous avons indiqué plus haut comment on obtient le *diésis* sur les instruments à vent. Si, au lieu d'ouvrir en entier le trou qui donne un son quelconque, — *fa* par exemple — on l'ouvre à moitié seulement, il se produit un son plus grave d'une fraction de demi-ton. La lettre couchée fut donc envisagée comme une modification, non du caractère-type, mais de la lettre retournée. Désormais tous les demi-tons limités au grave par une lettre droite pouvaient se décomposer en deux intervalles; mais une telle division ne fut pas prévue pour les demi-tons dont le son inférieur est une lettre retournée. Nous devons en conclure que les échelles à dièses avaient cessé d'être en usage; autrement on aurait aussi imaginé des signes pour exprimer leurs *mésopycnes*.

Les seize triades de la notation instrumentale se trouvant complétées par cette addition, il fut possible de noter non-seulement le *diésis* enharmonique, nouvellement introduit, mais tous les intervalles *impairs* en général, *eclysis*, *ecbole*, etc. En effet, dès

<small>Lettres couchées.</small>

[1] Voir plus haut, p. 242-245.

que l'on concède la réalité de l'emploi des genres et des nuances, on doit admettre aussi la possibilité de traduire ces différences par la notation. Or, il est remarquable que les notes usuelles suffisent à cela, du moment qu'on leur donne la valeur déterminée sur nos deux tableaux; et tout nous indique que telle dut être leur signification originaire[1].

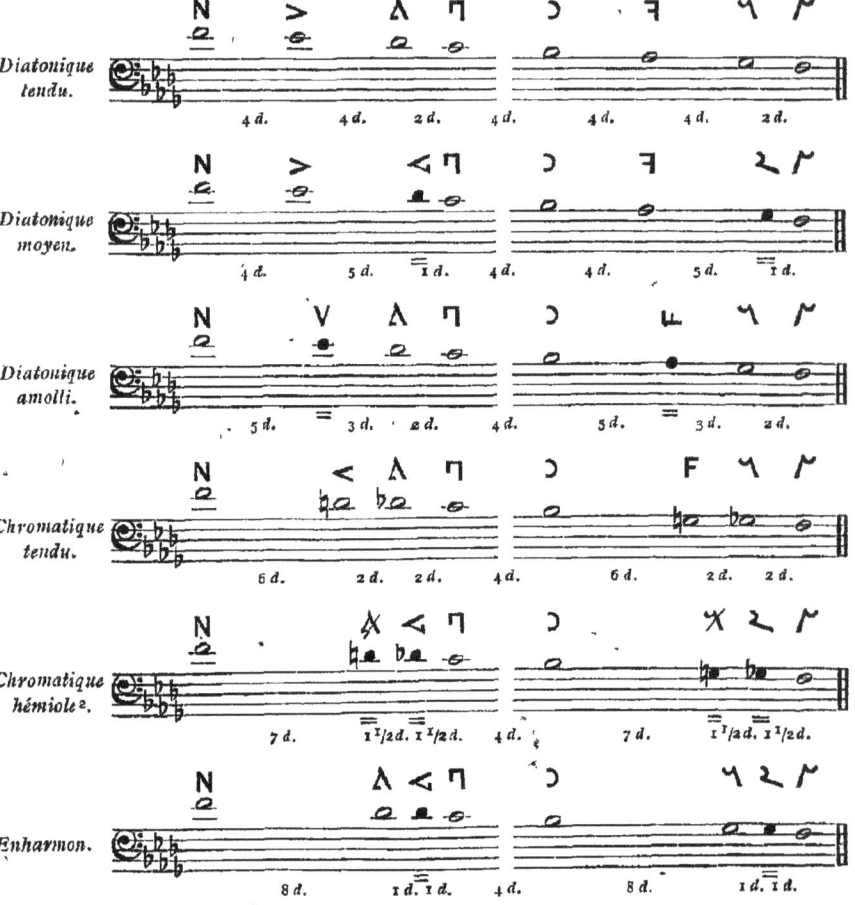

[1] Voir plus haut, p. 397, note 1. — « Dans la transcription des demi-tons, la désigna-
« tion des lettres est double, afin que, si l'on veut faire entendre le demi-ton le *plus petit*,
« on monte ou l'on descende à la note voisine; si l'on veut faire le demi-ton le *plus grand*,
« on aille à la plus éloignée. » ARIST. QUINT., p. 114.

[2] En admettant l'usage des lettres barrées dans la signification déterminée à la page 404, on a la possibilité de noter les nuances usuelles dans tous les tons.

Jusqu'ici nous avons laissé de côté la question chronologique, qu'il est temps d'aborder. A quelle époque s'est formé et développé cet antique système d'écriture musicale? Selon Westphal, il aurait été inventé par Polymnaste de Colophon. Mais cette opinion soulève plus d'une objection. Premièrement, Polymnaste était avant tout aulode; or, comme nous venons de le voir, la notation primitive se rattachait directement à la technique des instruments à cordes. Secondement, si nous en croyons Aristoxène, l'usage des intervalles *impairs* (*diésis, spondiasme, eclysis, ecbole*) était déjà connu de Polymnaste[1]; or, la notation de ces intervalles ne devint possible qu'après l'invention des signes couchés. Pour adapter l'opinion de Westphal aux faits connus, il faut donc supposer que Polymnaste se serait borné à perfectionner et à compléter un système d'écriture musicale en usage à Argos au temps de la seconde guerre messénienne. Cette hypothèse admise, il resterait à expliquer comment les Argiens se seraient trouvés initiés à une notation musicale tirée de l'alphabet, dans un temps où l'usage de l'écriture était encore presque inconnu en Grèce. Toutefois plusieurs circonstances sont de nature à rendre le fait acceptable jusqu'à un certain point : 1° Hérodote nous apprend qu'Argos était considérée comme un très-ancien centre de culture musicale; 2° sa population, en grande partie ionienne, fut de tout temps en relations suivies avec les peuples de l'Asie mineure, chez lesquels l'usage de l'écriture remonte à l'antiquité la plus reculée. Enfin 3° n'oublions pas que la musique grecque fut à ses commencements un art exclusivement religieux, né sous l'égide du sacerdoce. Dès que l'on fut en possession de ces *nomes* sacrés, inspirés par les dieux mêmes, on aura éprouvé le besoin de les fixer par un de ces procédés, ignorés du vulgaire, dont les prêtres gardaient seuls le secret[2]. Ainsi s'expliqueraient les formes très-archaïques de quelques notes instrumentales, formes plus primitives que celles de l'alphabet cadméen lui-même.

[1] PLUT., *de Mus.* (Westph., § XVII).

[2] On se rappellera à ce propos qu'il est souvent question dans l'histoire musicale d'Héraclide (PLUT., *de Mus.*, W., §§ IV, V, VII) de certains registres (ἀναγραφαί) conservés à Sicyone, ville longtemps soumise à Argos, dans lesquels étaient consignés les noms des prêtresses d'Argos, ceux des compositeurs et des exécutants ainsi que les

Si l'origine de l'écriture instrumentale reste enveloppée d'incertitude et de mystère, celle des notes vocales prête à moins d'hypothèses. Elle a pu s'introduire seulement après que l'alphabet néo-ionien eut reçu son ordonnance définitive, ce qui n'eut pas lieu avant les guerres médiques. Cet alphabet ne fut adopté officiellement à Athènes que sous l'archontat d'Euclide; mais depuis le commencement du V⁰ siècle, plusieurs écrivains s'en étaient déjà servis : une ancienne tradition fait de Simonide l'inventeur de l'Ω¹. La création d'une écriture spéciale pour le chant a dû coïncider avec le développement complet de la lyrique chorale et en particulier du dithyrambe. Elle eut sans doute pour but primitif de faciliter la besogne du maître des chœurs, et de permettre aux compositeurs travaillant sur commande — si l'on peut appliquer une semblable expression à des hommes tels que Pindare et Simonide — d'envoyer au loin leurs compositions.

Un indice non équivoque de l'origine chorale de l'alphabet vocal, c'est que les lettres inaltérées se trouvent réunies dans l'octave commune à toutes les voix. La finale mélodique des sept modes principaux, dans leur construction authentique, se traduit par Ω, dernière lettre de l'alphabet néo-ionien. Les choreutes, étrangers à une technique trop raffinée, n'avaient donc pas à se familiariser avec des caractères empruntés à un alphabet depuis longtemps oublié; ces signes, employés de temps immémorial pour la transcription de toute mélodie vocale ou instrumentale jugée digne d'être transmise à la postérité, furent désormais réservés pour les instruments et abandonnés aux musiciens de profession². On serait ainsi amené à supposer que la nouvelle notation eut pour point de départ une

titres des *nomes* les plus célèbres. Il n'est pas trop hardi de supposer que ceux-ci étaient accompagnés de quelques indications musicales, peut-être même de la notation de la mélodie. — Remarquons encore que, vers la fin de l'antiquité, les lettres musicales étaient censées posséder une vertu occulte ; on les inscrivait sur les talismans, ainsi qu'on peut le voir dans les *Cestes* de Jules l'Africain, auteur chrétien du III⁰ siècle. — Cf. VINCENT, *Notices*, pp. 344, 136 et suiv.

¹ LENORMANT, *l. c.*

² La mélodie de Pindare, laquelle — au cas où son authenticité serait démontrée — daterait précisément de cette époque (500-470 av. J. C.), présente un mélange de notes vocales et instrumentales. On la trouvera, notée d'après Kircher, à la fin de ce volume.

tentative de vulgarisation, analogue, en un certain sens, à celle qui fut préconisée au dernier siècle par Rousseau. Quoi qu'il en soit, la réforme se borna aux signes eux-mêmes, car le nouveau système fut calqué servilement sur l'ancien.

Mais une seule octave, partant un alphabet de 24 lettres, ne suffisait pas pour les mélodies chorales comprises dans la voix nétoïde[1], à plus forte raison pour la monodie. Afin de suppléer à cette insuffisance, on eut recours à un procédé dont on avait déjà le modèle dans la notation instrumentale, et qui consistait à modifier la position des lettres. Cela se fit, non pas d'après un principe logiquement poursuivi, mais par une imitation superficielle; on se contenta d'assigner à la partie de l'échelle restée en dehors de l'alphabet, les lettres ioniennes, plus ou moins tronquées, dans leur ordre usuel. Parmi les grands musiciens de la période classique, aucun ne réunit plus de titres pour être désigné comme l'inventeur de l'écriture vocale que le contemporain de Simonide, Lasos d'Hermione[2].

Damon porta les tons au nombre de sept, en ajoutant l'*hypodorien*, ce qui augmenta l'étendue générale d'un ton au grave, et nécessita l'adjonction de trois notes. Bien que des sons aussi graves ne fussent d'aucun emploi dans la musique chantée, les nouveaux signes furent tirés de l'alphabet vocal, récemment mis en usage, et adoptés, moyennant un changement de position, pour la notation instrumentale, dont le sens s'était tout à fait perdu. *v. 450 av. J. C.*

C'est en cet état qu'Aristoxène trouva la notation grecque, objet principal de la pédagogie musicale d'alors. Adversaire déclaré d'un système qui repose sur la conception pythagoricienne des *v. 320.*

[1] Voir p. 342, note 1. — Tel est le chant de la 1re Pythique. Westphal (*Metrik*, II, p. 633) a fait voir que cette circonstance — assez suspecte au premier abord — milite en faveur de l'authenticité du fragment, puisqu'elle est mentionnée par le poëte lui-même. Celui-ci, à la fin de sa composition, s'adressant au personnage qui en est l'objet, — Hiéron de Sicile — l'exhorte à ne pas se laisser corrompre par l'avarice, afin de rester, après sa mort, digne des louanges des Muses. « Imite la libéralité et la géné-« rosité de Crésus, » dit-il; « quant à Phalaris, le tyran avare et cruel, *les chants des* « *adolescents*, accompagnés par la *phorminx*, ne résonneront jamais pour lui. »

[2] « Lasos d'Hermione, ville de l'Achaïe, naquit dans la LVIIIe olympiade « (548-545 av. J. C.), sous le règne de Darius.... Quelques-uns le comptent, à la place de « Périandre, parmi les sept sages de la Grèce. Le premier, il écrivit sur la musique; « il fit admettre le dithyrambe dans les *agones*.... » SUIDAS, au mot Lasos.

sons, envisagés comme de véritables entités, contrairement à sa propre doctrine, qui ne s'occupe que d'intervalles[1], Aristoxène en fait la critique dans les termes suivants : « Les uns présen-
« tent la notation des morceaux comme l'objet final de la doctrine
« harmonique.... [et cependant] la notation, bien loin d'être le
« terme de la science harmonique, n'en est pas même une partie,
« pas plus que la notation des mètres n'est une partie de la
« métrique. De même que, dans cette dernière science, il n'est pas
« indispensable, pour noter correctement un mètre iambique, de
« posséder la théorie du rhythme iambique, de même, en ce qui
« concerne la matière mélodique, il n'est pas nécessaire, pour
« noter le chant phrygien, de savoir en quoi consiste le chant
« phrygien...; il suffit de savoir distinguer les grandeurs des inter-
« valles.... En effet, celui qui pose les signes des intervalles ne
« pose pas un signe spécial pour chacune des différences qu'ils
« ont entre eux. Ainsi [peu lui importe que] dans la quarte se
« rencontrent plusieurs *divisions* dont résultent les variétés de
« genres, ou bien plusieurs *formes* que produit une altération
« dans la disposition des incomposés. Nous en dirons autant des
« *dynamis* qu'engendre la nature des différents tétracordes. L'in-
« tonation de la *nète*, celle de la *mèse* et de l'*hypate* s'expriment
« par le même signe[2]. Conséquemment les notes ne déterminent
« pas les différences de *dynamis;* elles ne les déterminent que
« dans la mesure des grandeurs elles-mêmes, et leur emploi ne
« va pas plus loin. Or, l'appréciation exacte des intervalles isolés
« ne constitue nullement une partie de l'intelligence entière de
« cette étude.... Ni les *dynamis* des tétracordes, ni celles des sons,
« ni les variétés de genres, ni les différences des [intervalles]

[1] Peut-être cette circonstance a-t-elle fait attribuer à Pythagore l'invention des notes musicales.

[2] Dans le système des 13 tons aristoxéniens, auquel se réfère naturellement ce passage, la coïncidence signalée a lieu dans trois cas : 1º la *nète* (*diézeugménon*) hypodorienne, la *mèse* phrygienne et l'*hypate* (*méson*) hyperphrygienne se notent toutes trois par les signes M ⊓ (ut$_3$); 2º la *nète* (*synemménon*) hypodorienne, la *mèse* dorienne et l'*hypate* (*méson*) mixolydienne sont toutes trois désignées par les signes Π ⊃ (si ♭$_2$); enfin 3º la *nète* (*synemménon*) hypoiastienne, la *mèse* iastienne et l'*hypate* (*méson*) hyperiastienne sont désignées par les lettres O K (si ♮$_2$). — Cf. MARQUARD, *die Harm. Fragm.*, p. 328 et suiv.; RUELLE, *Éléments harm.*, p. 62, note 2.

« composés entre eux, ni celle qui distingue l'intervalle incom-
« posé, ni le chant simple, ni le chant modulé, ni les styles
« de la mélopée, ni aucune autre question, en quelque sorte,
« n'est éclaircie par la considération des distances prises en
« elles-mêmes.... En effet, sous le rapport des grandeurs des
« intervalles et de la hauteur des sons, les éléments d'une com-
« position musicale ne paraissent comporter aucune détermina-
« tion, mais, eu égard aux fonctions [des sons], aux formes et aux
« positions des systèmes, ils sont essentiellement limités et
« susceptibles d'un classement....[1] »

C'est en s'appuyant sur des motifs analogues que J. J. Rousseau fait le procès à la notation moderne et propose de nouveaux signes pour l'écriture de la musique[2]. Il est certain que notre sémiographie, de même que celle des anciens, complique parfois, au lieu de les simplifier, les questions de théorie pure; c'est là un inconvénient propre à tous les signes nés à mesure des besoins de la pratique, et qu'elle partage avec les alphabets les plus parfaits. Au surplus, nous avons déjà fait observer que ni Aristoxène ni Ptolémée ne se servirent jamais de la notation; celle-ci fut laissée à l'usage des musiciens pratiques.

Aristoxène ne proteste pas seulement contre la trop grande prépondérance donnée à l'étude des signes; il blâme aussi la méthode vicieuse suivie par quelques maîtres dans la composition de leurs échelles notées (διαγράμματα τῶν στοιχείων)[3]. Ces diagrammes présentaient la collection complète des signes alphabétiques dans une étendue donnée, de manière à figurer une

[1] *Stoicheia*, pp. 39-40, 69 (Meib.).

[2] *Projet concernant de nouveaux signes pour la musique* et *Dissertation sur la musique moderne*.

[3] ARIST. QUINT., p. 27. — « Pour ce qui est des différents signes par lesquels on
« indique qu'un son doit être élevé d'un demi-ton, on peut les apprendre facilement à
« l'aide des *diagrammes* qui se trouvent dans les *Introductions* à l'étude de la musique. »
GAUD., p. 22. — « Qu'est-ce qu'un *diagramme?* Un exemple d'échelle musicale....
« On se sert de diagrammes pour placer sous les yeux du disciple ce qu'il serait
« difficile de lui faire saisir par l'ouïe. » BACCH., p. 15. — Cf. PS.-EUCL., p. 22. —
« Stratonice d'Athènes...., le premier composa des diagrammes. » ATHÉN., VIII,
p. 352, c. — « Le *diagramme des tropes*, qui indique de combien les tons se dépassent
« les uns les autres, affecte la forme d'une aile. Ces tons sont disposés selon les trois
« genres. » ARIST. QUINT., p. 26. — Cf. MARQUARD, p. 253.

échelle ascendante ou descendante, moitié chromatique, moitié enharmonique : méthode excellente, si l'on cherche uniquement à se fixer les notes dans la mémoire, mais détestable, lorsqu'il s'agit de se rendre un compte raisonné de la construction des échelles; puisque les sons se trouvent mêlés et confondus, sans aucun égard pour leur affinité harmonique. Une telle division du système musical était désignée par le terme *catapycnose*[1], c'est-à-dire, *morcellement*.

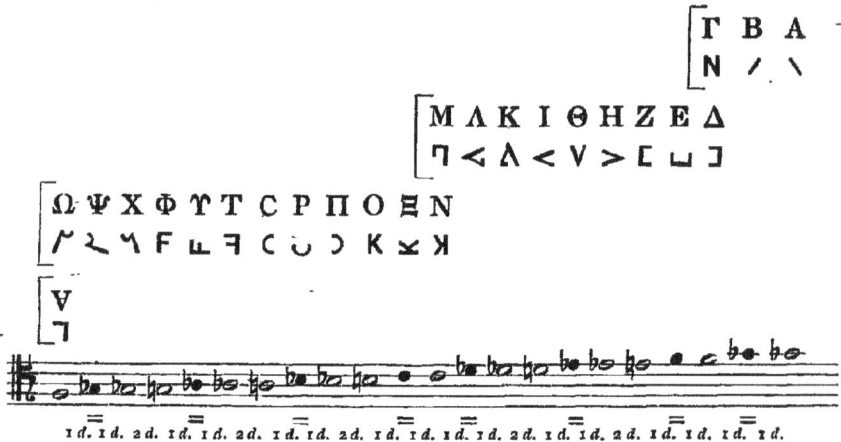

Toutefois, dans une autre catégorie de diagrammes, les sons étaient présentés selon leur succession effective dans une échelle

[1] Cf. VINCENT, *Notices*, p. 25-26, note 4, et RUELLE, *Élém. harm. d'Aristox.*, p. 10, note 1. — « Il faut étudier la succession [effective] des sons, au lieu d'essayer, « comme les harmoniciens, de la figurer par la *catapycnose* des diagrammes, et de « montrer que, parmi les sons, ceux-là se placent immédiatement les uns après les « autres qui se trouvent n'être séparés entre eux que par l'intervalle minime. » *Stoicheia*, p. 28. — « En ce qui concerne l'affinité des *systèmes*, des *régions* de la voix « et des *tons*, il faut les traiter, non pas eu égard à la *catapycnose*, ainsi que le font les « harmoniciens, mais plutôt en tenant compte des rapports mélodiques existant entre « les systèmes, rapports qui se manifestent par le placement des systèmes dans les « échelles tonales. » *Archai*, p. 7 (Meib.). — « Il faut rechercher la succession [des sons] « conformément à la nature du chant et ne pas faire comme ceux qui l'établissent par « la *catapycnose*. Ceux-ci, en effet, négligent manifestement la marche du chant, ce que « prouve la multitude des *diésis* qu'ils placent à la suite les uns des autres : car personne « ne pourrait parcourir tous ces intervalles, puisque la voix ne peut en émettre mélodi- « quement jusqu'à trois d'une manière continue. Ainsi il est évident que l'on ne doit pas « toujours rechercher la succession dans les intervalles minimes, soit *égaux*, soit *inégaux*, « mais qu'il faut s'en rapporter à la nature [des échelles]. » *Stoicheia*, p. 53 (Meib.).

tonale déterminée, mais généralement sous la forme enharmonique. Telles sont les échelles recueillies par Aristide, analogues, selon toute probabilité, aux *tropes archaïques* dont parle Aristoxène[1].

La seule modification introduite dans l'écriture musicale, postérieurement à Aristoxène, consiste dans l'adjonction des notes marquées du signe diacritique de l'octave[2]. Les anciens ne leur attribuaient qu'une importance secondaire. Elles ne semblent pas avoir été adoptées pour la musique vocale, dans laquelle Alypius les omet invariablement. Remarquons aussi que les flûtes ont pu s'en passer jusqu'à cette période tardive; de là nous devons conclure que pour les voix de femme et pour les instruments aigus, les notes grecques ont exprimé à toute époque des sons plus élevés d'une octave.

La notation musicale continua d'être employée sous l'empire romain, mais en se simplifiant graduellement. On négligea d'abord la distinction des nuances. Le diatonique *moyen* ayant été depuis des siècles la nuance la plus usitée, on en vint, par une pente inévitable, à le considérer comme le diatonique normal et à noter toutes les échelles d'après sa division; pour le chromatique, on se servit exclusivement des notes du *chroma hémiole;* c'est d'après ce système qu'Alypius a dressé ses tableaux. Une simplification analogue fut adoptée ensuite pour les échelles tonales : on nota tout par les signes du trope lydien, abandonnant à l'exécutant le choix du diapason. Très-répandue encore au IIIe siècle, ainsi que le prouve son usage fréquent chez Bacchius, chez l'Anonyme et dans les *Cestes* de Jules l'Africain[3], la notation musicale cessa d'être comprise vers le milieu du IVe siècle. Gaudence en parle comme d'une science archéologique : « Les anciens, » dit-il, « se « servaient de termes spéciaux pour leurs dix-huit sons, et de « signes *qu'ils appelaient des notes*[4]. » Boëce s'exprime en termes

v. 200 apr. J. C.

v. 228.
v. 400.

v. 520

[1] Voir plus haut, p. 303, note 1.
[2] « Aristoxène a porté l'étendue du *diagramme polytrope* employé de son temps jusqu'à « deux octaves et une quarte. » Adraste ap. Théon, p. 98. — Les trois notes graves, ajoutées par Aristide, n'ont jamais été d'aucun usage.
[3] Voir plus haut, p. 429, note 2.
[4] Gaud., p. 20.

analogues; quant à son contemporain et ami Cassiodore, il ne dit rien à ce sujet.

L'écriture musicale des Grecs ne laissa aucune trace dans l'art chrétien; après un intervalle assez long, elle fut remplacée par deux systèmes de notation propres aux peuples occidentaux : les *neumes* et les lettres latines. Bien que l'origine et le déchiffrement des neumes aient été l'objet de travaux considérables depuis un demi-siècle, ces deux questions n'ont pas encore reçu de solution décisive. Il n'en est pas de même de la notation par lettres latines, sur la formation de laquelle nous signalerons, en terminant, quelques faits négligés jusqu'ici.

v. 520. Selon une croyance déjà très-répandue au moyen âge, et encore généralement admise aujourd'hui, Boëce se serait servi des quinze premières lettres de l'alphabet romain (A — P), pour noter les quinze sons du *système disjoint* (LA_1 — LA_3); un siècle
v. 600 plus tard, le pape St Grégoire aurait réduit les caractères alphabétiques à sept (A B C D E F G), répétés d'octave en octave. Cependant aucune de ces deux assertions ne se soutient devant un examen impartial des textes. Boëce ne connaît d'autres caractères musicaux que ceux des Grecs, bien qu'un chapitre de son livre soit intitulé : *Dénomination des notes musicales par des lettres grecques et latines*[1]. Ce chapitre ne contient aucun vestige de la prétendue notation boétienne, et prouve jusqu'à l'évidence que Boëce entend par lettres latines, la traduction des termes grecs en mots latins[2]. A la vérité, en plusieurs endroits de son livre il se sert, pour la démonstration de ses théorèmes acoustiques, des caractères de l'alphabet romain; mais la signification de ceux-ci varie selon la nature de la proposition à établir, ce qui suffit à prouver l'absence de toute valeur constante attachée aux signes;

[1] *De institutione musica*, IV, 3.

[2] Voici de quelle manière l'échelle y est décrite : *Proslambanomenos, qui* adquisitus *dici potest, zeta non integrum et tau jacens* 7 ⊢. *Hypate hypaton, quae et* principalis principalium*, gamma conversum et gamma rectum* ꓶ Γ, etc. *Ib.* — Un manuscrit de la bibliothèque royale de Bruxelles, exécuté au XIIᵉ siècle, donne au chapitre suivant la notation de l'échelle grecque par des caractères latins; mais les lettres y ont une valeur toute différente de celle qui leur est attribuée dans les notations boétienne et grégorienne : A B C D E F G ne répondent pas à LA *si ut ré mi fa sol*, mais bien aux sons UT *ré mi fa sol la si*. Voir plus loin.

l'intervalle AB, par exemple, signifiera tantôt un intervalle d'octave, tantôt une quinte, une quarte ou un demi-ton[1]. Deux fois seulement les lettres A B C D E F G etc. représentent une échelle ascendante[2]; mais au lieu d'exprimer la série *la si ut ré mi fa sol*, elles correspondent aux sons *si ut ré mi fa sol la*, ce qui exclut toute analogie avec la notation appelée plus tard boétienne, de même qu'avec celle qui porte le nom de St Grégoire.

La notation de Boëce étant ainsi reléguée dans le domaine de la légende, il est évident que St Grégoire n'a pu la perfectionner. Si le grand pontife s'est servi des caractères de l'alphabet latin pour noter son Antiphonaire, ce qui est peu probable, il n'a pu donner aux lettres la valeur qu'elles ont dans le système d'écriture musicale auquel son nom est attaché; les pages suivantes fourniront la preuve de cette assertion. S'est-il servi des *neumes*, conformément à l'opinion qui a prévalu en ces derniers temps? La chose est également douteuse; aucun écrivain antérieur au XIe siècle n'a connaissance d'un pareil fait. Bien plus : à examiner la question sans parti pris, et en ne tenant compte que de textes dont la date est certaine, on arrive à douter que St Grégoire ait connu une écriture musicale quelconque. Ce doute s'accroît encore à la lecture des œuvres de son contemporain, Isidore de Séville, mort trente ans après lui. Bien que cet écrivain, dans son grand ouvrage encyclopédique, fasse mention de plusieurs notations ou écritures tachygraphiques affectées à un but spécial[3], il semble ignorer jusqu'à l'existence de signes graphiques pour représenter les sons musicaux. Le début de son traité de musique est aussi explicite que possible à cet égard : « Le « son, étant une chose sensible, s'évanouit dans le temps passé et « s'imprime dans le souvenir. C'est pourquoi les poëtes ont imaginé « les Muses filles de Jupiter et de la Mémoire. En effet, les sons « périssent, si l'on ne les conserve par la mémoire; car ils

v. 600.

636.

[1] *De Inst. mus.*, III, 1, 3, 4, 9, 10, 11 et *passim*.

[2] Liv. IV, 14 : « *Sit* A *hypate hypaton* (si), B *parhypate hypaton* (ut), C *lichanos hypaton* (ré), D *hypate meson* (mi), etc. » Cf. IV, 17.

[3] *Originum sive Etymologiarum libri XX*; I, 20, *de notis sententiarum*; 21, *de notis vulgaribus*; 22, *de notis juridicis*; 23, *de notis militaribus*; 24, *de notis literarum* (cryptographie).

« ne peuvent être figurés par l'écriture¹. » L'œuvre musicale de St Grégoire aurait donc simplement consisté à faire un choix parmi les chants traditionnels, à régler leur usage et à en prescrire la propagation au moyen de l'enseignement oral. A une époque comme la nôtre, où la puissance de la mémoire a sensiblement baissé par suite de l'usage continuel de l'écriture, un tel procédé de transmission nous paraît bien incertain et chanceux. Mais si l'on songe qu'il a suffi à conserver pendant des siècles les épopées homériques, on admettra volontiers que, gardée avec soin par de nombreuses écoles de chantres, la tradition directe a pu préserver de toute altération grave les inspirations mélodiques des premiers âges chrétiens, jusqu'au jour où elles ont été fixées par l'écriture.

Ce qui ne paraît pas douteux, c'est que la notation caractérisée par les signes musicaux qui depuis le haut moyen âge portent le nom de *neumes* est la première dont l'Église ait fait usage. L'époque de son introduction n'a pu être déterminée jusqu'à présent ; pour ma part, je suis porté à croire que l'écriture neumatique et la théorie des huit tons ecclésiastiques, tous deux d'origine byzantine, n'ont pas pénétré en Occident avant le commencement du VIII⁰ siècle. Vers cette époque, une foule d'artistes, clercs et laïques, proscrits et forcés de quitter Byzance, à la suite des décrets de Léon l'Isaurien abolissant le culte des images, se réfugièrent en Italie. L'influence de cette émigration sur le développement de l'art chez les nations romanes fut considérable². En musique, elle se manifesta par un mouvement d'érudition qui, déjà accusé au IX⁰ siècle, va en s'accentuant davantage jusqu'au commencement du XI⁰. Aurélien de Réomé parle de la théorie des huit tons ecclésiastiques comme d'une innovation récente, encore contestée de son temps, et il la rapporte explicitement aux Byzantins³ ; en effet, toute la terminologie de cette

1 L. III, ch. 8; ap. GERB., I, p. 20.

2 Voir à ce sujet VITET, *Études sur l'histoire de l'art.* Paris, 1866, T. I, p. 726 et suiv. — Les *neumes* commencent à se montrer au VIII⁰ siècle. Cf. GERBERT, *de Cantu et musica sacra*, II, p. 56-57.

3 « Si le lecteur trouve dans cette brève explication quelque chose de blâmable, qu'il
« se hâte de la corriger; s'il est choqué ou qu'il observe une marque d'erreur, qu'il
« sache que toutes les variétés de ces *tons*, de même que la faculté musicale [dans son

partie de l'art musical, de même que la nomenclature des signes neumatiques, appartient à la langue grecque.

Aurélien se sert des neumes; Remi d'Auxerre ne fait aucune mention de notes musicales. Au Xe siècle seulement, les lettres latines commencent à se montrer comme signes musicaux. La plus ancienne notation de cette espèce est fondée sur la division de l'échelle musicale par octaves; elle n'emploie par conséquent que les sept premières lettres (A B C D E F G), exprimant les sons de notre échelle majeure :

v. 900.

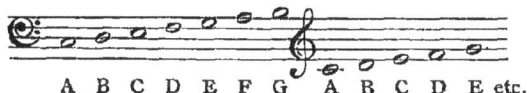

A B C D E F G A B C D E etc.

Tel est l'alphabet dont se sert l'auteur inconnu du traité intitulé : *de Harmonica Institutione*[1], — Gerbert attribue cet écrit à Hucbald — ainsi que Notker Labeo, abbé de St Gall[2], Bernelin de Paris[3] et plusieurs anonymes du Xe siècle[4]. Contrairement à l'écriture neumatique, essentiellement vocale et ecclésiastique, la notation alphabétique a été imaginée pour la musique profane et instrumentale. Établie à l'origine pour désigner les sept cordes d'une lyre barbare[5], ensuite les touches des instruments à clavier[6],

v 950

« ensemble], est venue des Grecs. » Aur. Reom. ap. GERBERT, *Script.*, I, p. 53. — Charlemagne fit ajouter quatre tons aux huit (p. 41-42), ce qui prouve qu'au IXe siècle la doctrine était loin d'être fixée et d'avoir acquis une autorité incontestée. — Cf. p. 52.

[1] Ap. GERB., I, p. 118 : la dernière rangée de lettres à droite du tableau.

[2] Ib., I, p. 96.

[3] Ib., I, pp. 318, 326 et *passim*.

[4] Ib., I, p. 344 : « *Totum monochordum;* » p. 345 : « *Si regularis monochordi divisionem;* » p. 347 : « *Organalis mensura.* »

[5] Ib., I, p. 96. — « Que l'on ne nous taxe pas d'ignorance si nous n'avons marqué
« [sur le précédent tableau] ni les lettres, ni les notes dont se sert Boëce : ceci a été
« fait en faveur de la facilité. Afin que les sons soient plus facilement reconnaissables.
« nous avons mis devant les nombres les lettres inscrites sur nos instruments. »
Bernelin ap. GERB., I, p. 318. — Cf. Jérôme de Morav. ap. DE COUSSEM., *Script.*, I, p. 21.

[6] « Que l'on ne se mette point en peine, si, en considérant par hasard l'orgue ou tout
« autre instrument de musique, on n'y trouve pas les sons rangés dans cet ordre (à
« savoir celui du système grec).... En effet, nos instruments commencent par le troisième
« [degré] de ladite échelle.... Leur disposition est telle que l'on monte par ton, par ton,
« par demi-ton, puis par trois tons consécutifs et un demi-ton, jusqu'au huitième son.
« A partir de celui-ci, on recommence à monter par des degrés mesurés de la même
« manière. » Ps.-Hucb. ap. GERB., *Script.*, p. 110.

elle est employée par les théoriciens du X^e siècle comme la notation usuelle et vulgaire. Son invention a dû précéder le mouvement scientifique qui marque la période carlovingienne; au IX^e et au X^e siècle, une écriture musicale aussi indépendante de la tradition classique se serait difficilement fait accepter. Bien que le *système parfait* des Grecs fût destiné à rester longtemps encore la base de l'enseignement théorique, en fait, l'échelle d'*ut* — notre gamme majeure — avait conquis dès le X^e siècle la primauté réelle[1]. Nous avons là le plus ancien et le plus irrécusable témoignage de l'éveil d'un instinct musical propre aux peuples de l'Occident. Le principe nouveau déposé dans la musique devait, après des siècles, par une marche lente, obscure, souvent interrompue, aboutir à un nouveau système harmonique, réalisé dans un art dont l'antiquité n'eut pas même le pressentiment.

Autant cette notation est simple et logique, autant est bizarre celle que nous rencontrons dans les écrits authentiques d'Hucbald[2]. La division par octaves est abandonnée de nouveau; les signes, dérivés d'un type fondamental et diversifiés par leur disposition, se correspondent de quarte en quarte :

Une *troisième* notation alphabétique, produit de la spéculation scientifique, et dont Bernelin de Paris donne la clef[3], est employée

[1] Cette contradiction était assez embarrassante pour les théoriciens. Ils justifient le système vulgaire par l'ancienneté de son usage : « Lesdits instruments ne doivent pas, à « cause de cela (à savoir la disposition de leur clavier), être considérés comme étrangers « à tout ordre rationnel; car s'étant depuis un si long espace de temps maintenus sous « tant de maîtres habiles, [on peut dire qu'] ils ont obtenu l'approbation et la préférence « des génies les plus distingués. » Ps.-Hucb. ap. Gerb., I, p. 100. — « *Ut, prima vox.* » Gui d'Arezzo ap. de Coussem., Script., T. II, p. 79. — « *C litteram, quae apud veteres tertia [i. e. mi] habebatur, pro certo ex numerorum ratione comperimus fore primam [ut]....* » Ib., p. 85. — La phrase énigmatique de Mart. Capella, sur laquelle nous avons déjà appelé l'attention (p. 164, note 1), a été interpolée probablement au VII^e siècle.

[2] Ap. Gerb., *Script.*, I, p. 152 et suiv.— Cette notation se retrouve dans le diagramme du pseudo-Odon (Ib., p. 253), dans un traité attribué à Gui d'Arezzo (de Coussem., *Script.*, II, p. 81) et chez Hermann Contract (Gerb., II, p. 144) qui en fait la critique.

[3] Ib., I, p. 326-328.

par son contemporain, Adelbold, ainsi que dans un des nombreux traités faussement attribués à Hucbald[1]. L'échelle qui lui sert de point de départ est calquée servilement sur le *système immuable* des Grecs, commençant par la *proslambanomène*, et divisé selon les trois genres :

v. 1000.

Une *quatrième* notation alphabétique, apparemment une simplification de la précédente, se fonde sur le *système immuable*, réduit à la seule division diatonique. Elle nous est connue par un document anonyme, antérieur à Gui d'Arezzo[2] :

Une *cinquième* notation au moyen des lettres de l'alphabet latin, employée également par un théoricien anonyme, ne se distingue de la précédente que par l'élimination du tétracorde *synemménon*. C'est la prétendue notation boétienne[3] :

[1] Gerb., *Script.*, I, p. 304 et suiv.; p. 130 et suiv.
[2] Ib., I, p. 330 et suiv.
[3] Ib., I, p. 342. — Il est probable, en effet, qu'elle a été suggérée par le tableau inséré dans le 17ᵉ chapitre du IVᵉ livre de Boëce ; toutefois, la valeur des signes est différente, ainsi que le prouve l'explication faisant suite au susdit tableau, laquelle se rattache au chap. 14 du même livre (voir plus haut, p. 437, note 2).

Une *sixième* notation alphabétique, employée dans un traité rédigé vers le commencement du XI° siècle[1], est caractérisée par les particularités suivantes : 1° elle descend à un degré au-dessous de la *proslambanomène*[2]; 2° elle reproduit les mêmes caractères latins — ou leurs équivalents grecs pour les sons extrêmes — d'octave en octave; 3° elle contient la *trite synemménon;* 4° à l'aigu, elle s'étend à une quarte au-dessus de la *nète hyperboléon.* On y reconnaît, à quelques détails près, la notation attribuée plus tard à St Grégoire :

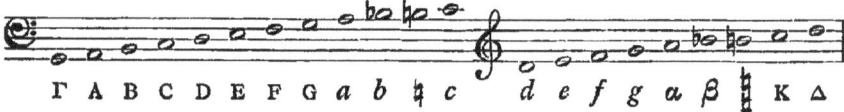

Enfin, la *septième* et définitive notation alphabétique ne se distingue de la précédente que par une seule modification : les sons de la troisième octave sont désignés par le redoublement des caractères latins. Cette écriture musicale a traversé tout le moyen âge et est parvenue jusqu'à nous comme l'œuvre de St Grégoire; cependant l'écrit où elle apparaît pour la première fois est le *Micrologue* de Gui d'Arezzo[3]. A partir de 1050, la notation guidonienne est adoptée par tous les théoriciens de l'Occident :

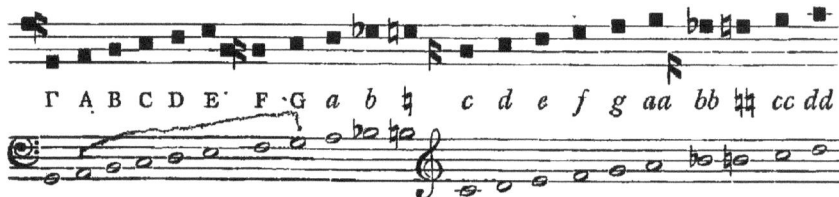

On sait comment, en s'associant aux signes neumatiques, elle engendra l'écriture musicale dont nous nous servons encore

[1] Faussement attribué à Odon de Cluny ap. GERB., *Script.*, I, p. 265 et suiv.

[2] « Nous avons jugé convenable de mettre sur le monocorde un son avant le premier, lequel, à cause de la rareté de son emploi, a été appelé, non pas *premier son*, mais plutôt *son ajouté*...... Au lieu de le désigner par la première lettre de l'alphabet, nous le figurons par le Γ grec; parce que la septième lettre latine, qui exprime sur le monocorde l'octave de la corde ajoutée, possède chez nous la même valeur que le *gamma* auprès des Grecs. » Ib., I, p. 272.

[3] Ib., II, p. 4.

aujourd'hui. Dans son emploi isolé, la notation alphabétique garda toujours en Occident le caractère d'une écriture instrumentale[1]. On s'en servit pour marquer la position des sons sur la table du monocorde — de là son nom de *tablature* — et pour désigner les touches des instruments à clavier. Si l'on découvre un jour des compositions instrumentales du moyen âge, il est à croire qu'elles se retrouveront sous cette forme[2]. Successivement abandonnée par les instruments à clavier et à archet, vers la fin du XVIe siècle, la tablature ne resta en usage que pour la musique de luth; elle tomba dans un oubli complet au milieu du siècle passé. Le souvenir de l'alphabet guidonien vit encore dans la nomenclature allemande des sons de l'échelle[3], — A (B) H C D E F G — laquelle se rattache ainsi au *système immuable* de l'antiquité classique, partant à l'échelle mineure; tandis que les syllabes en usage chez les nations romanes — *ut ré mi fa sol la si* — ont pour point de départ la gamme majeure, base sur laquelle s'est élevé l'édifice harmonique de la musique européenne.

[1] « Les sons du monocorde sont marqués [sur l'instrument] par les lettres de « l'alphabet et s'expriment par elles [dans la notation musicale]. » Walter Odington ap. DE COUSSEM., *Script.*, I, p. 212. — Cf. GERB., *de Cantu et musica sacra*, II, p. 64.

[2] Le plus ancien ouvrage de musique instrumentale que l'on connaisse est le livre d'orgue de Paumann de Nuremberg (1452), inséré par Chrysander dans ses *Jahrbücher für musikalische Wissenschaft*, T. II, p. 177 et suiv.

[3] Au moyen âge les syllabes guidoniennes étaient d'un usage commun en Allemagne. « Six syllabes sont employées pour l'exercice de la musique, mais elles sont différentes « chez les divers [peuples]; les Anglais, les Français et les Allemands se servent des « suivantes : *ut, ré, mi, fa, sol, la;* mais les Italiens en ont d'autres. » Jean Cotton ap. GERB., II, p. 232.

NOTATION INSTRUMENTALE.

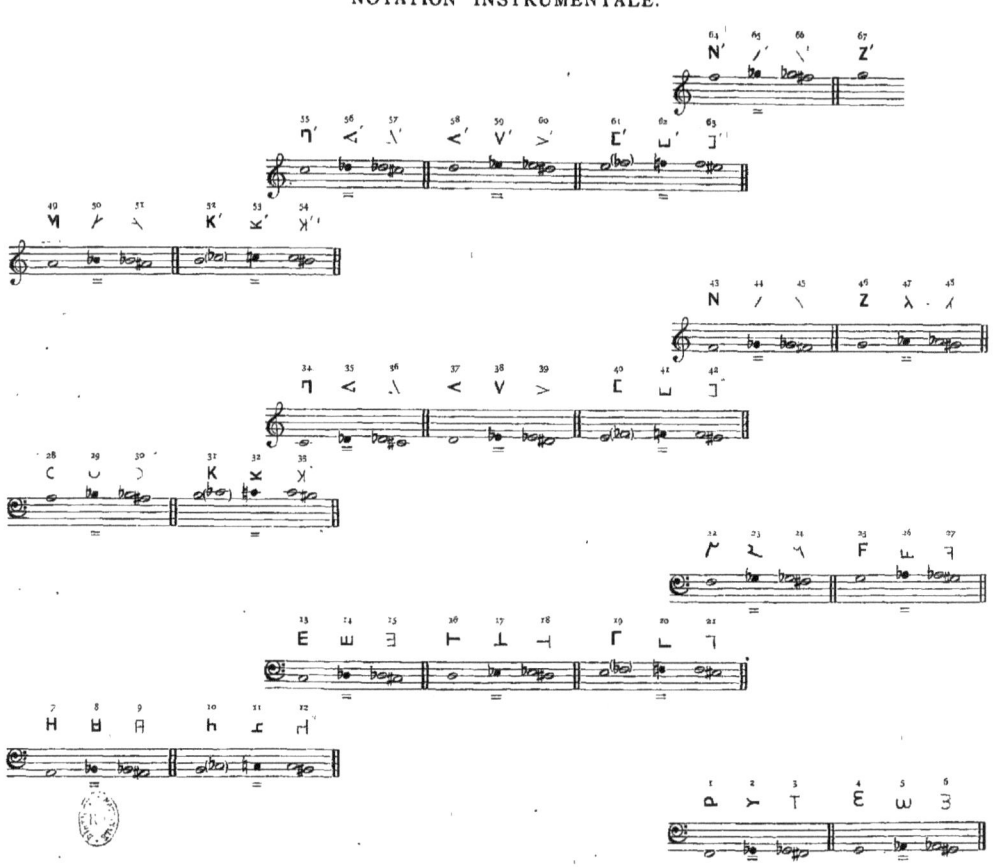

Observation. — Le signe ⏋ (n° 21), régulièrement formé, se trouve chez Aristide Quintilien. Les autres écrivains (Alypius, Bacchius) donnent la forme Ŀ.

NOTATION VOCALE.

APPENDICE.

HYMNES DU TEMPS DES ANTONINS.

I. — ΕΙΣ ΜΟΥΣΑΝ (A LA MUSE)[1].

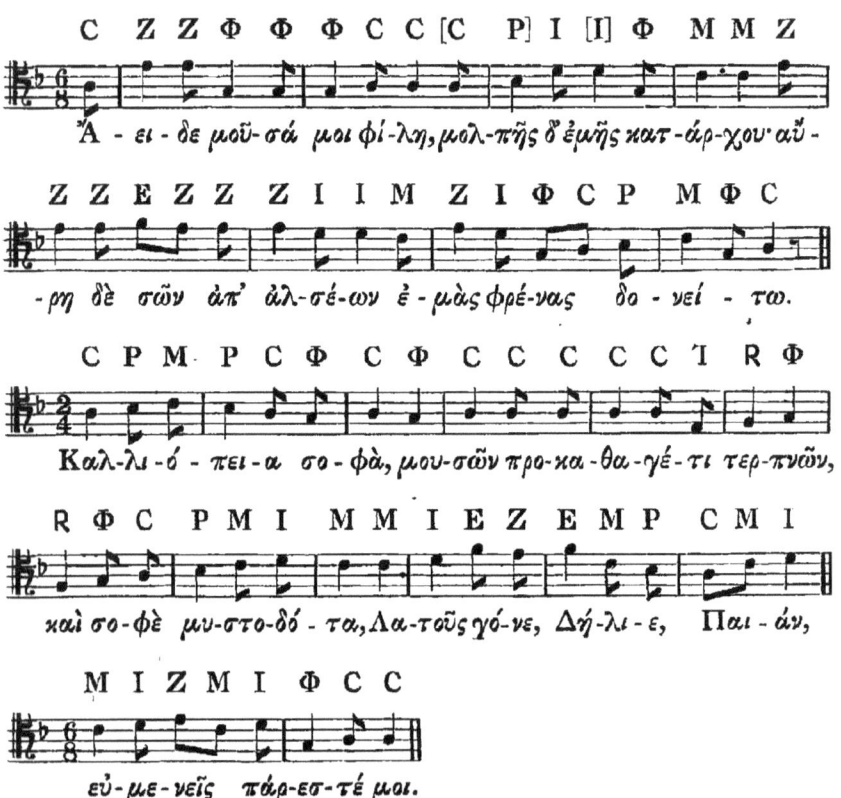

[1] Composé par un personnage inconnu, du nom de Denys, peut-être le jeune Denys d'Halicarnasse, qui vécut sous Adrien (117-138 après J. C.). — Cf. BELLERMANN, *Hymnen des Dionysius u. Mesomedes*, pp. 54-56 et 68. — WESTPHAL, *Metrik*, T. I, suppl., p. 54.

II. — ΕΙΣ ΗΛΙΟΝ (A Hélios)[1].

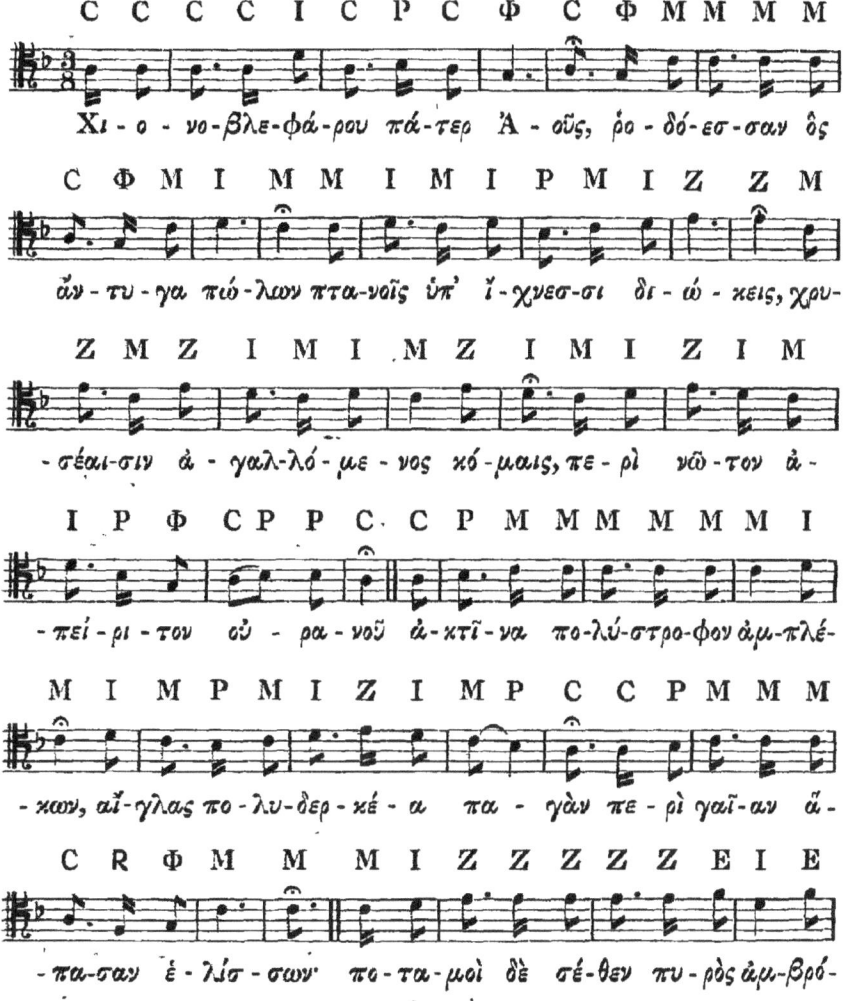

[1] D'un auteur inconnu, peut-être, comme l'hymne suivant, de Mésomède. « Ce poëte
 lyrique, auteur de plusieurs nomes citharodiques, naquit dans l'île de Crète et vécut
 sous l'empereur Adrien, dont il était l'affranchi et l'un des meilleurs amis. Il écrivit
 un chant à la louange d'Antinoüs, le favori d'Adrien, ainsi que d'autres compositions
 musicales (μέλη). » Suidas, au mot *Mésomède*. — Cf. Bellermann, *die Hymnen der
 Dionysius u. Mesomedes*, pp. 54-56 et 70. — Westphal, *Metrik*, T. I, suppl., p. 57.

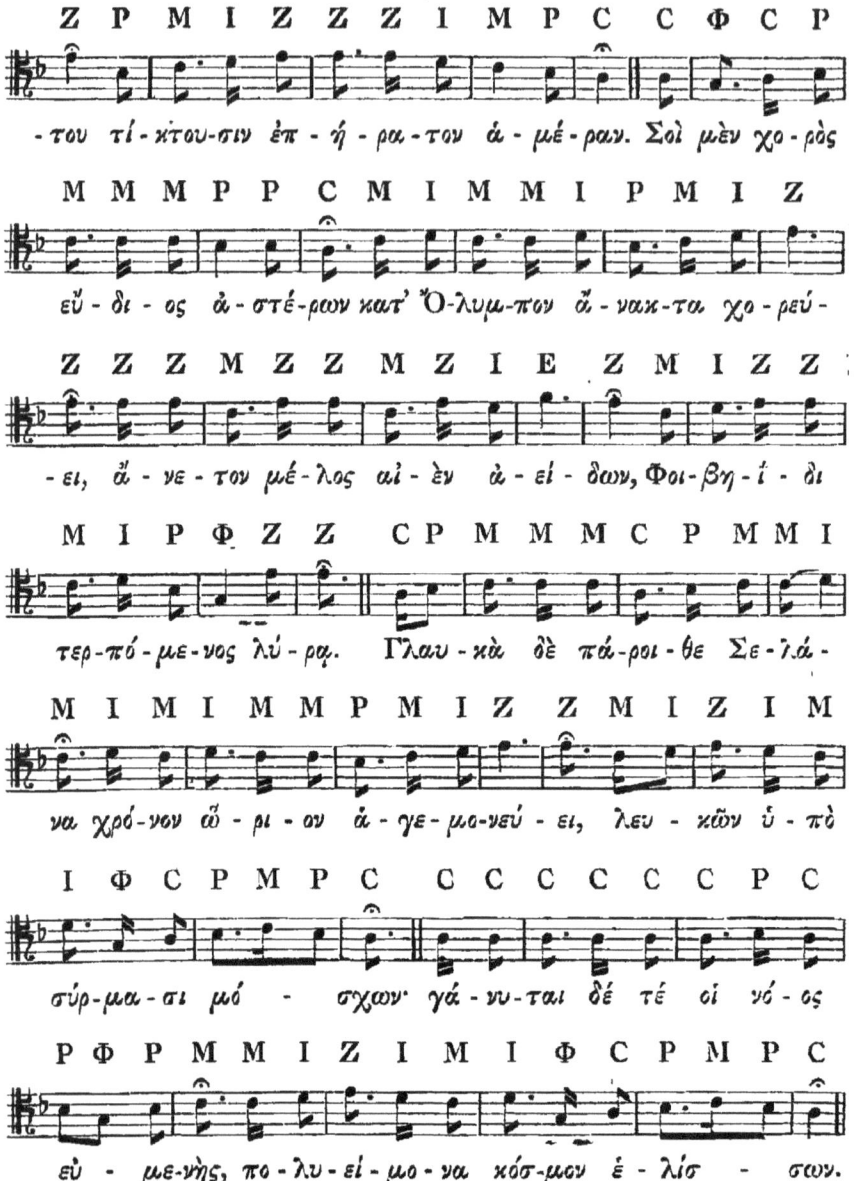

III. — ΕΙΣ ΝΕΜΕΣΙΝ (a Némésis)[1].

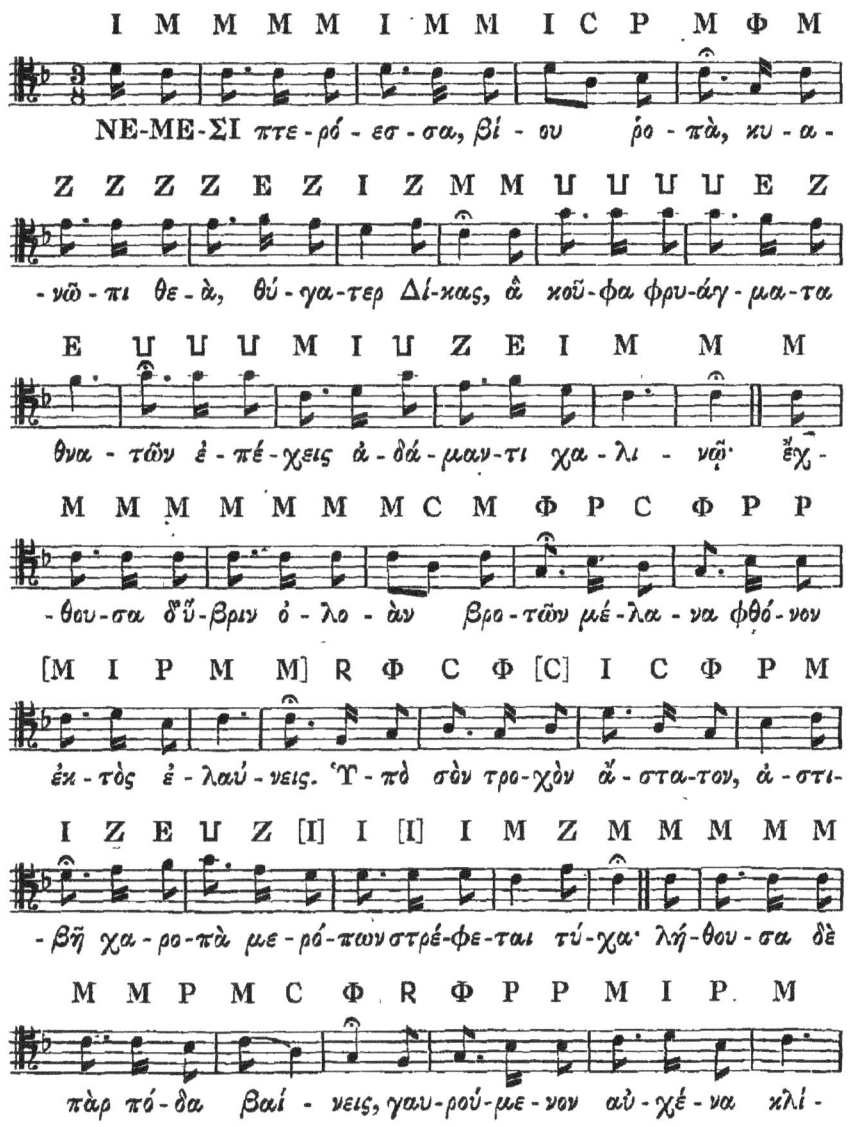

[1] Cet hymne est généralement attribué à Mésomède (voir plus haut, p. 446, note 1). — Cf. BELLERMANN, *die Hymnen des Dionysius u. Mesomedes*, p. 74. — WESTPHAL, *Metrik*, T. I, suppl., p. 62.

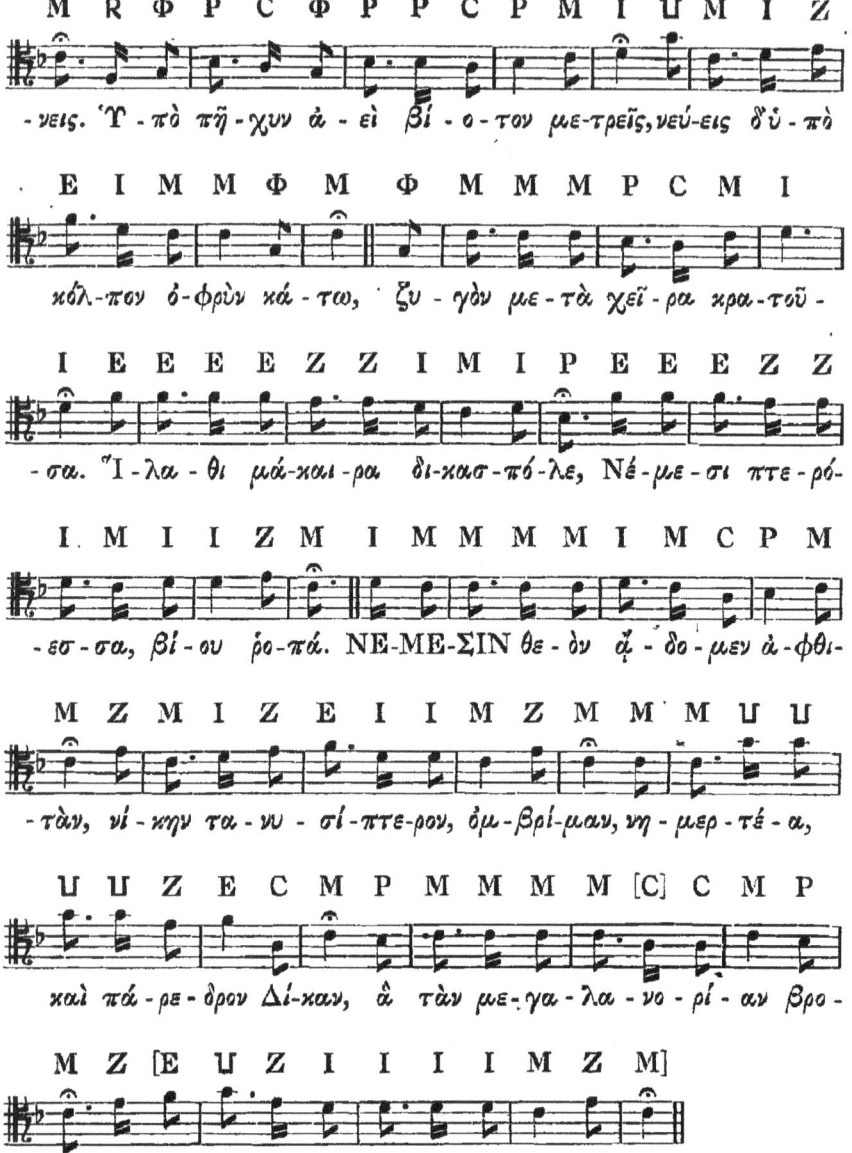

450 APPENDICE.

ΠΙΝΔΑΡΟΥ ΠΥΘΙΟΝΙΚΑΙ Α' (1re Pythique de Pindare)[1].

[musical notation with Greek text:]

Χρυ-σέ-α φόρ-μιγξ, Ἀ-πόλ-λω-νος καὶ ἰ-ο-πλο-κά-μων

σύν-δι-κον Μοι-σᾶν κτέ-α-νον, τᾶς ἀ-κού-ει μὲν βά-σις

ἀγ-λα-ΐ-ας ἀρ-χά· πεί-θον-ται δ'ἀ-οι-δοὶ σά-μα-

-σιν, ἀ-γη-σι-χό-ρων ὁ-πό-ταν προ-οι-μί-ων

ἀμ-βο-λὰς τεύ-χῃς ἐ-λε-λι-ζο-μέ-να. Καὶ τὸν

αἰ-χμα-τὰν κε-ραυ-νὸν σβεν-νύ-εις.

[1] Kircher, *Musurgia universalis*, I, p. 541 (voir plus haut, p. 142).

[2] Le savant jésuite, ne connaissant que les notes du ton lydien, aura probablement changé ℈·(si♭₂) en ⌣ (si♭₄), signe inusité dans le trope phrygien.

FIN DU PREMIER VOLUME.

www.ingramcontent.com/pod-product-compliance
Lightning Source LLC
Chambersburg PA
CBHW051347220526
45469CB00001B/149